DICTIONNAIRE RAISONNÉ

DU

MOBILIER FRANÇAIS

VI

Bar-le-Duc. — Imprimerie Comte-Jacquet, FACHOUEL, dir.

DICTIONNAIRE RAISONNÉ

DU

MOBILIER FRANÇAIS

DE L'ÉPOQUE CARLOVINGIENNE A LA RENAISSANCE

PAR

E. VIOLLET-LE-DUC
ARCHITECTE

TOME SIXIÈME

Illustré de 319 gravures sur bois, sur acier et en chromolithographie

PARIS
LIBRAIRIE GRÜND ET MAGUET
9, RUE MAZARINE, 9

HUITIÈME PARTIE

ARMES DE GUERRE OFFENSIVES

ET DÉFENSIVES

(SUITE)

ARMES DE GUERRE OFFENSIVES ET DÉFENSIVES

HARNAIS

(SUITE)

HACHE, s. f. Arme offensive qui appartient à toutes les branches de la grande famille aryenne. Il n'est pas cependant question d'une arme de combat analogue à la hache chez les troupes romaines, bien que les Romains se servissent de cognées ou de haches de charpentiers pour couper le bois ; tandis que les Germains se servaient de haches à la guerre[1]. Ces haches, à longs manches, sont identiques à celles qui sont représentées sur la tapisserie de Bayeux ; armes auxquelles, jusqu'au XIVe siècle, on donnait le nom de *haches danoises* : « Il en vindrent bien trente, les espées toutes nues es « mains, à nostre galie, et au col les haches danoises[2]. »

Tout le monde connaît les haches de pierre (silex, jade, jaspe) en usage chez les peuplades primitives de la Gaule, de la Scandinavie et du nord de la Germanie, aussi bien que les haches de bronze d'une époque un peu postérieure.

Les Francs qui descendirent dans les Gaules au Ve siècle étaient armés de haches connues sous le nom de *francisques*, dont ils se servaient avec adresse. Le fer lourd de cette arme était emmanché d'un bois d'une longueur de 0m,60 à 0m,80. Procope prétend que les guerriers francs lançaient cette hache contre le bouclier de l'ennemi, et, pendant que celui-ci essayait de se débarrasser de ce

[1] Bas-reliefs de la colonne Trajane.
[2] *Hist. de saint Louis*, par le sire de Joinville, publ. par M. Nat. de Wailly, p. 125.

fer, fondaient sur lui, le *scramasaxe* au poing. Les tombes mérovingiennes les plus anciennes mettent au jour, en effet, une grande quantité de francisques de fer, à manche de bois assez court. La forme de ces armes rappelle beaucoup celle de notre merlin

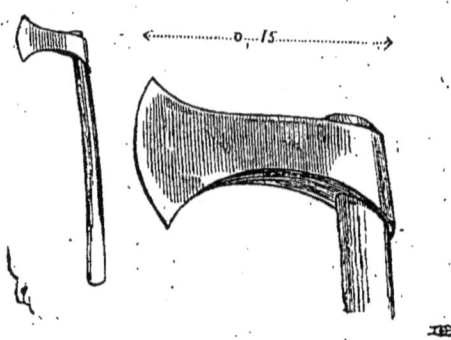

(fig. 1[1]). Le récit de Procope est évidemment exact; car la façon dont est forgé et emmanché le fer indique bien que l'arme était disposée pour être lancée à une distance de 3 à 4 mètres.

Dans les fouilles de Parfondeval (vallée de l'Eaulne), M. l'abbé Cochet a découvert une francisque à deux tranchants, ce qui n'est pas ordinaire (fig. 2). Les francisques trouvées dans les tombes n'en possèdent qu'un habituellement. Le tranchant postérieur étant hori-

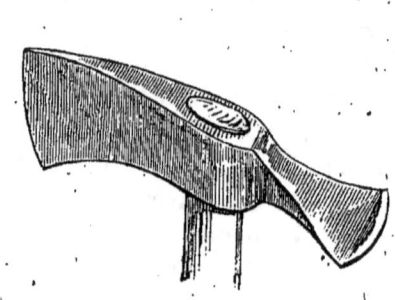

zontal, M. l'abbé Cochet croit que cette arme est la hache *bipenne* de l'antiquité. Mais la hache bipenne figurée sur les bas-reliefs qui représentent des Amazones possède deux tranchants verticaux et identiques quant à leur forme, tandis que l'exemple provenant des

[1] Voyez la *Normandie souterraine* de M. l'abbé Cochet, les fouilles de la vallée de l'Eaulne, celles de Londinières, etc. Voyez aussi le musée de Saint-Germain.

fouilles de Parfondeval est la besaiguë. Sidoine Apollinaire et Procope parlent de la hache des Francs à deux tranchants : *bipennis* ; mais nous n'en connaissons aucun exemple parmi les nombreuses francisques trouvées dans les tombes. Le fer de la francisque est

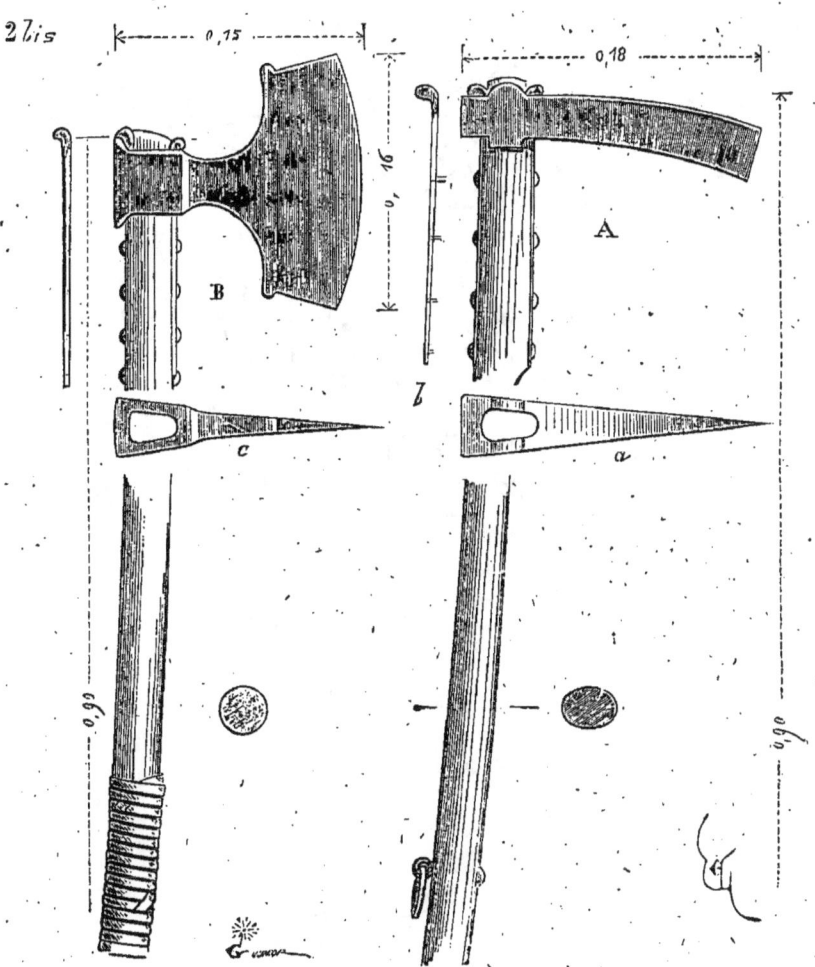

lourd et parfaitement approprié à son usage. Il paraît difficile de dire à quelle époque la forme et l'emploi de cette arme furent abandonnés dans les Gaules, et l'on pourrait considérer comme les dernières traditions de la francisque les deux exemples que présente la figure 2 *bis*[1], qui appartiennent à la fin du XIIe siècle ou au

[1] Collect. de M. W. H. Riggs.

[HACHE]

commencement du xiiie. La hache A (vue par-dessus en *a*) est fortement aciérée au tranchant et était maintenue au manche à l'aide des

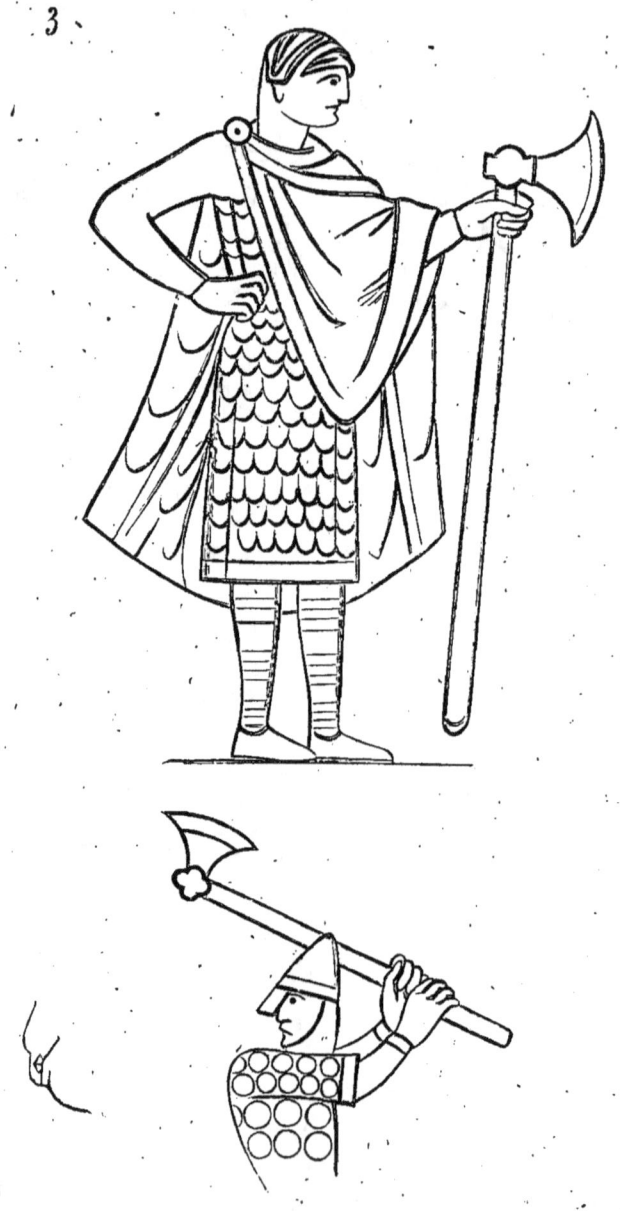

deux brides *b* de fer fixées par des clous rivés. La hache B (montrée de champ en *c*) était emmanchée de la même manière, mais se rapproche de la forme des haches danoises. Le tranchant de cette

dernière arme est de même aciéré. On voit des armes de cette forme entre les mains des hommes d'armes du commencement du XIII⁰ siècle.

Sous les premiers Carlovingiens cependant, on se sert de la hache danoise franche, qui est encore figurée sur la tapisserie de Bayeux (fig. 3).

Le manche de cette arme a 1ᵐ,50 de longueur.

A la bataille d'Hastings, les Anglais sont armés de haches :

« Hache noresche [1] out mult bele,
« Pluz de plain pié out l'alemele [2],
« Bien fu armé à sa maniere,
« Grand ert e fier, o bele chiere.
«
« A un Normant s'en vint tot dreit,
« Ki armé fu sor un destrier ;
« Od la hache ki fu d'acier,
« El helme férir le kuida,
« Maiz li colp ultre escolorja [3] ;
« Par devant l'arçon glacéia [4]
« La hache ki mult bien trencha ;
« Li col del cheval en travers
« Colpa k'a terre vint li fers,
« E li cheval chaï avant
« Od tot son mestre à terre jus [5]. »

Ces haches d'armes sont entre les mains des gens de pied, sur la tapisserie de Bayeux. Quelques cavaliers portent des masses ; mais des haches, point.

M. W. H. Riggs, qui possède une si belle collection d'armes d'hast, montre un spécimen de ces haches danoises pour le moins du XII⁰ siècle, peut-être plus ancien (fig. 3 bis), car la gravure qui décore les plats et le talon appartient aux objets de forge d'une époque reculée. En A, est figurée l'extrémité du talon ou marteau, et en B le système d'emmanchement, avec ses deux brides et clous rivés qui les retiennent au bois.

La hache ne semble avoir été adoptée par la chevalerie française que plus tard, vers la fin du XII⁰ siècle, à la suite des premières

[1] Du nord.
[2] Le fer a plus d'un pied.
[3] « Dévia. »
[4] « Glissa. »
[5] Le *Roman de Rou*, vers 13391 et suiv.

croisades. Les Sarrasins se servaient de cette arme, mais petite et légère, à cheval ; il devenait nécessaire de les combattre à armes égales, sinon supérieures. La gendarmerie adopta donc la hache à fer quadrangulaire ou dérivée de la forme présentée en B (fig. 2 bis). Les deux exemples que nous donnons ici (fig. 3 ter), et qui pro-

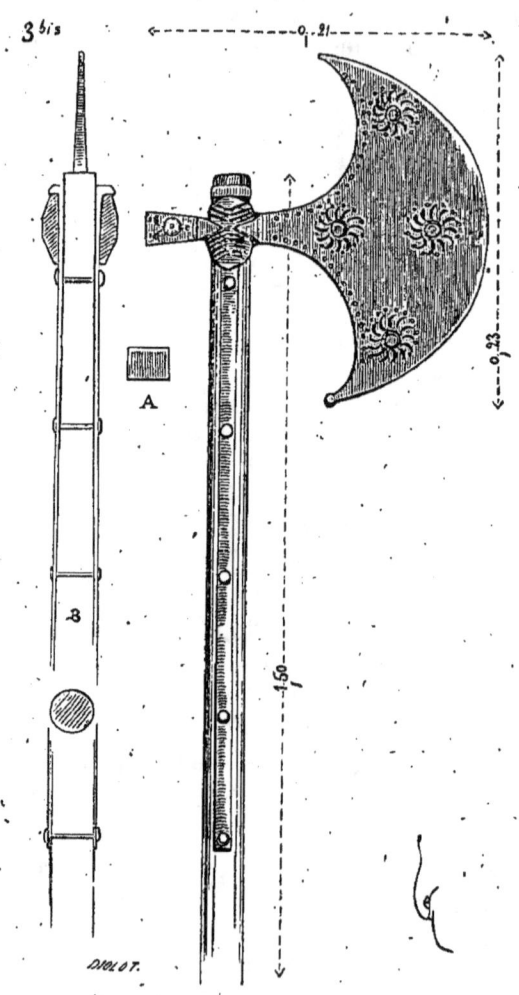

viennent aussi de la collection de M. W. H. Riggs, sont d'un grand intérêt. Le fer A est retenu au manche par une goupille qui traverse la tête du bois ; le fer B, par deux brides soudées à un fort talon (voy. en b). On observe que ce fer B est forgé de telle sorte qu'il est dans le plan du côté gauche de la douille. Cela était calculé pour donner au coup une grande puissance ; la hache maniée de la main

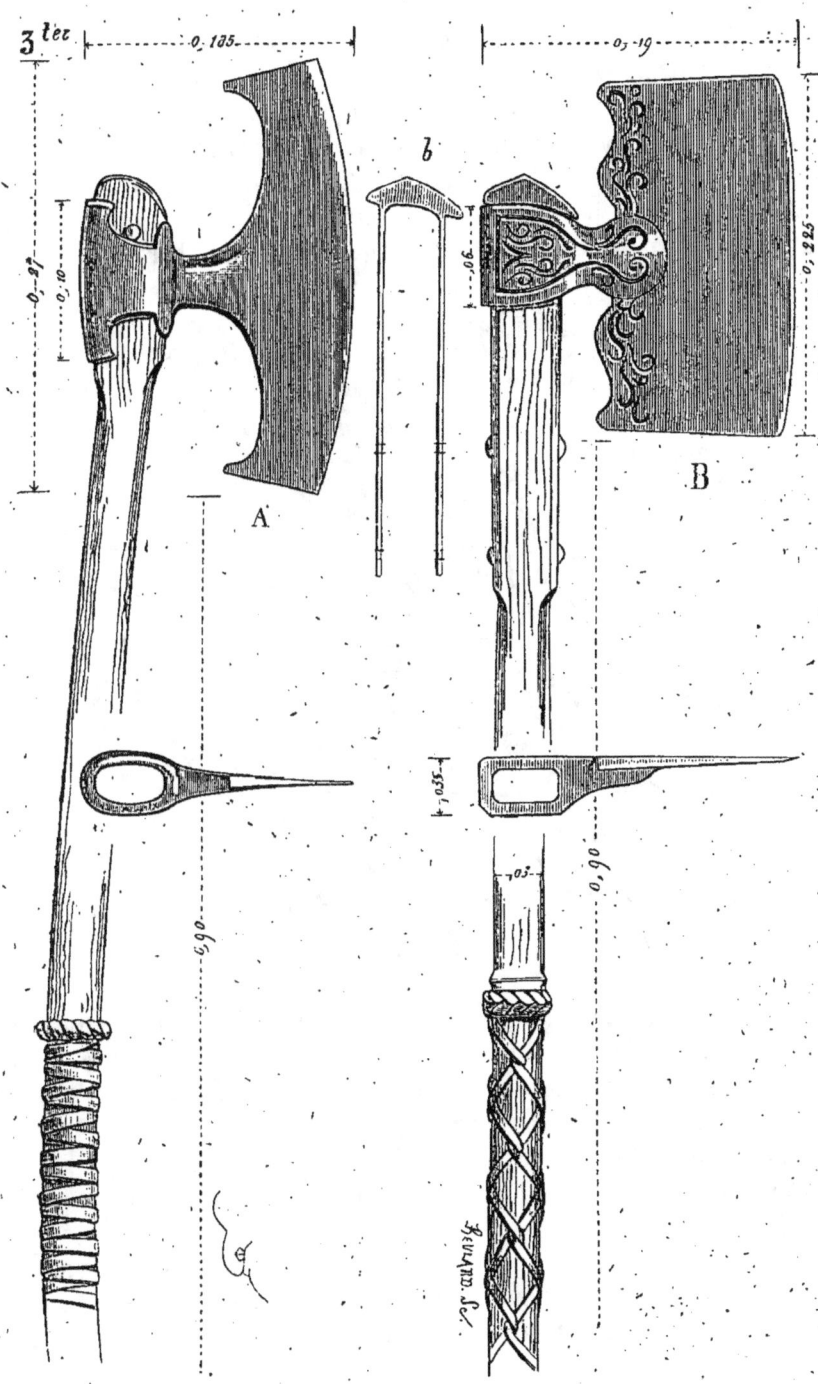

droite, le tranchant était ainsi moins sujet à glisser sur le heaume.

[HACHE] — 10 —

Ces haches, par la forme de leur fer, par le travail de forge et les gravures qui décorent l'une d'elles, gravures obtenues à chaud au moyen d'un ciseau en façon de gouge, paraissent appartenir au commencement du XIIIe siècle. Elles sont largement aciérées au tranchant et pesantes. Les hommes d'armes se servaient encore, à cette époque, de la hache danoise à long manche et à large tranchant. Ces armes, d'un effet puissant et auxquelles les hauberts de mailles

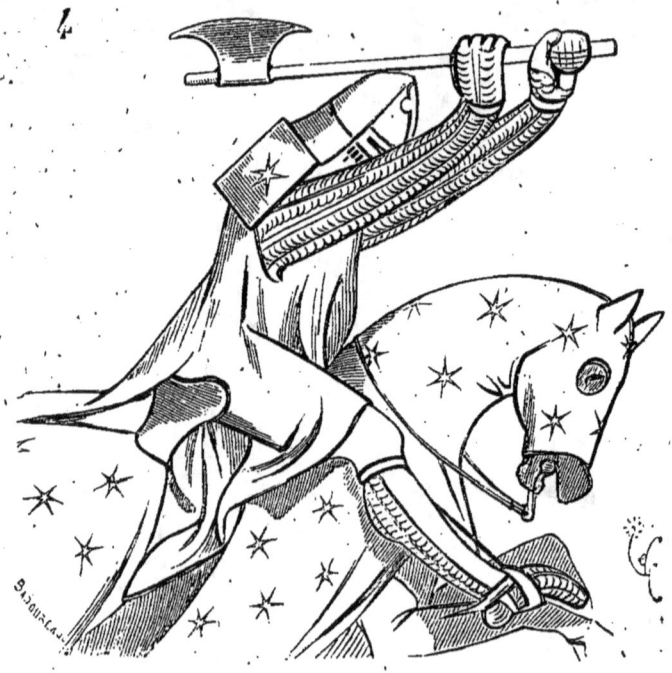

n'opposaient qu'une défense très insuffisante, firent ajouter les ailettes d'acier sur les épaules, au-dessous du heaume (fig. 4 [1]). Les lances brisées par une première charge, les hommes d'armes se jetaient dans la mêlée, broyant et tranchant tout devant eux avec ces haches pesantes, tenues souvent des deux mains.

Alors le fer était muni d'une douille plus ou moins longue pour passer le bois.

Les piétons portaient aussi, à la même époque, des haches de formes diverses, mais pesantes. Les unes (fig. 5 [2]) (voy. en A) étaient carrées en forme de couperet à manche court; on s'en

[1] Manuscr. Biblioth. nation., *Roman de la Table ronde* (1250 environ).
[2] Manuscr. Biblioth. nation., *Apocalypse*, en tête du *Roman de Rou* (1250 environ).

servait d'une main. Le fer des autres (voy. en B) possédait un tranchant convexe, peu saillant, mais développé, avec longue douille et long manche : ces dernières haches étaient surtout employées contre

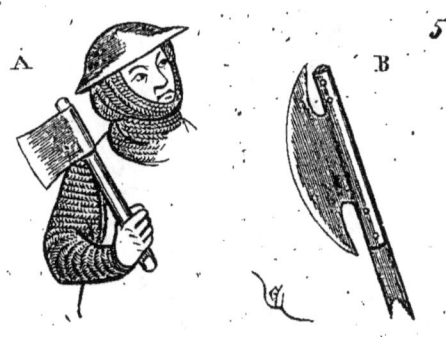

la cavalerie. Un peu plus tard, vers 1260, nous voyons les piétons armés de la grande hache qui se rapproche du fauchart (fig. 6[1]).

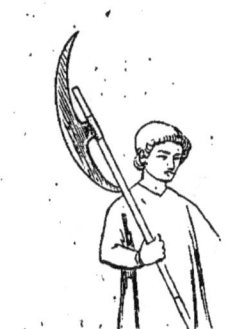

L'extrémité inférieure du fer est fixée à la hampe, pour lui donner plus de résistance et l'empêcher de se fausser.

La figure du 6 *bis* [2] donne une de ces armes de piétons. Le fer est percé près du dos d'une série de trous, qui ne sont là qu'un ornement. Le talon est maintenu au manche par quatre clous étamés. On voit en A comment est forgée la pointe du fer, et en B comment son extrémité inférieure s'attache à la hampe par un clou et une lanière de cuir ; en C, l'anneau qui sert à attacher l'arme et l'arrêt sur lequel s'appuie le petit doigt de la main gauche ; en D, la bouterolle.

[1] Manuscr. Biblioth. nation., *Tristan*, français (1260 environ).
[2] Collect. de M. W. H. Riggs.

[HACHE] — 12 —

Il est de ces haches de piétons plus petites et à manches courts (fig. 7¹), mais qui rentrent aussi dans la catégorie des faucharts.

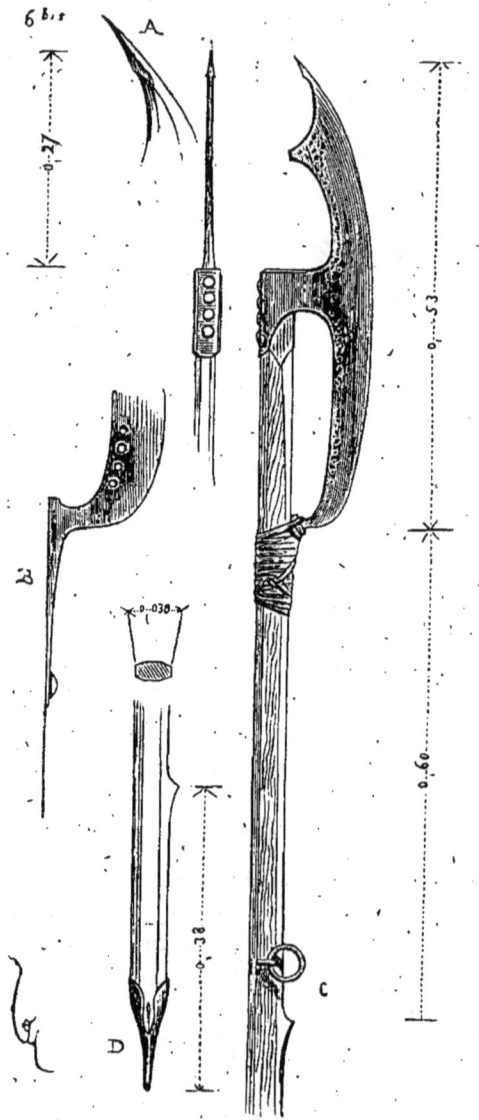

Jusqu'alors les haches ne sont que des armes de taille et non d'estoc. C'est vers le commencement du XIVᵉ siècle que l'on commence à forger les fers de hache de telle sorte qu'ils peuvent

¹ Manuscr. Biblioth. nation., *Hist. du roi Artus*, français (1260 environ).

servir d'estoc et de taille. Nous empruntons encore à la collection de M. W. H. Riggs une de ces armes des premières années du

XIV^e siècle (fig. 7 *bis*). C'est une hache d'arçon, c'est-à-dire à l'usage des gens d'armes et suspendue à l'arçon de la selle par une courroie

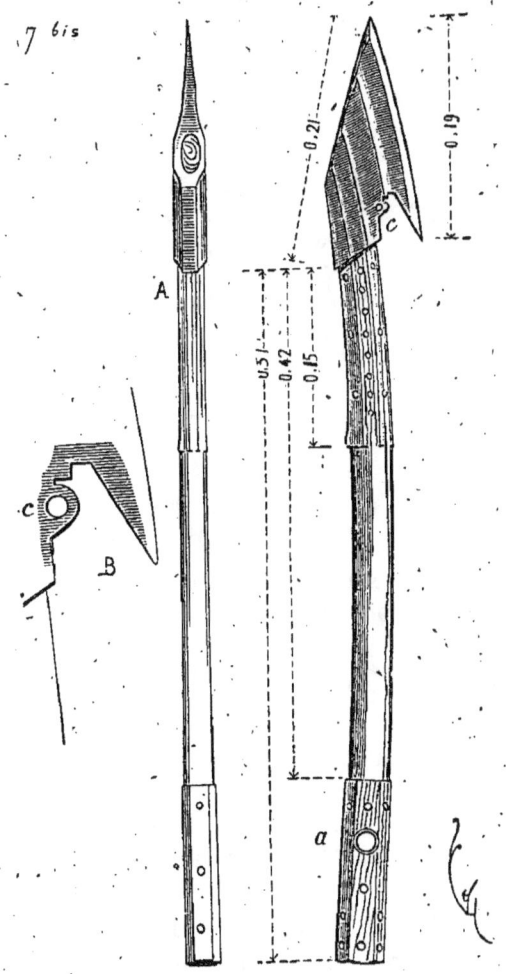

passant à travers le trou *a*, courroie qui servait aussi à attacher le manche au poignet. Un petit œil *c* percé à la base du fer permettait

de fixer ce fer au harnais, afin qu'il ne pût ballotter et blesser le cheval ou l'homme. Le fer de cette hache est fabriqué avec beaucoup d'intelligence et une parfaite connaissance de l'usage. Il permet, grâce à l'excellente courbure du manche, de fournir de terribles coups de taille. Sa large et forte pointe pénètre entre les plates ou les défauts de la maille ; son extrémité inférieure accroche les harnais. Le manche est de bois de châtaignier incrusté de chevilles d'ivoire ; le trou *a* est également doublé d'ivoire. En A, cette arme est présentée du côté du talon, et en B est donné le détail de l'extrémité inférieure du fer.

C'est aussi à la fin du xive siècle que la hache d'armes commence à posséder un appendice aigu derrière le tranchant, puis plus tard une pointe au bout du manche. Il est à croire que les piétons atta-

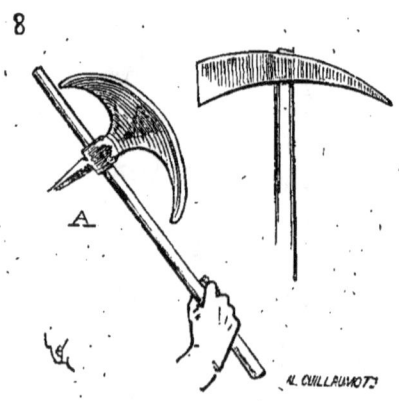

chaient parfois leur couteau ou leur dague à l'extrémité supérieure du manche, afin de pouvoir pointer, comme nos fantassins le font avec la baïonnette, et qu'on fut ainsi entraîné à forger des fers de hache munis de cet appendice.

La figure 8[1] présente en A un fer de hache muni d'une pointe derrière le talon. C'était là une hache de cavalier. En B, est une de ces haches, ou *picots*, dont les fantassins se servaient, et qui porte une pointe à l'opposite du tranchant. Ces sortes de haches sont à longs manches. Avec la pointe à section carrée, on faussait les plates que l'on commençait à poser sur le vêtement de mailles.

A la fin du xive siècle, la hache est toujours munie d'un bec au talon pour les cavaliers, et, le plus souvent, d'un long dard à

[1] Manuscr. Biblioth. nation., *Godefroy de Bouillon*, français (environ 1300).

l'extrémité supérieure, dans la prolongation du manche, pour les fantassins (fig. 9¹). La hache se transforme ainsi, pour les troupes

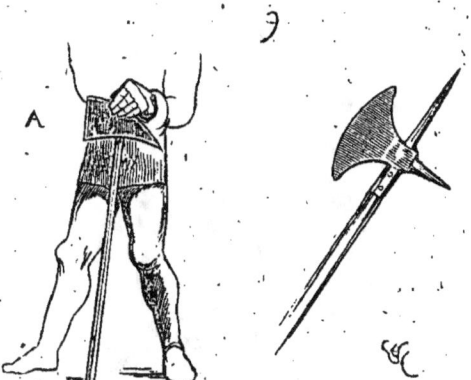

à pied, en une arme désignée dès la fin du XVᵉ siècle sous le nom

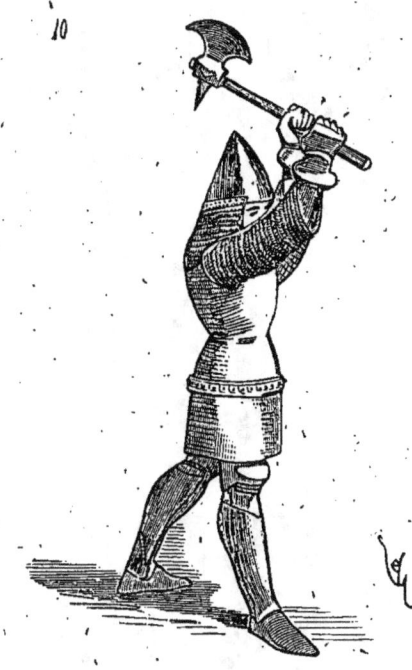

de hallebarde.² (voy. HALLEBARDE). La hache A, arme de cavalerie, était connue sous le nom de *bec-de-faucon*.

¹ Manuscr. Biblioth. nation., *le Livre des hist. du commencement du monde*, français (1390 environ).

² Toutefois la hallebarde, de l'allemand *Halbe-Barthe*, ou de *Helm* et *Barthe*, ou

[HACHE] — 16 —

Les chevaliers se servaient de la hache pour combattre à pied, lorsqu'il s'agissait, par exemple, de monter à l'assaut, de franchir

11

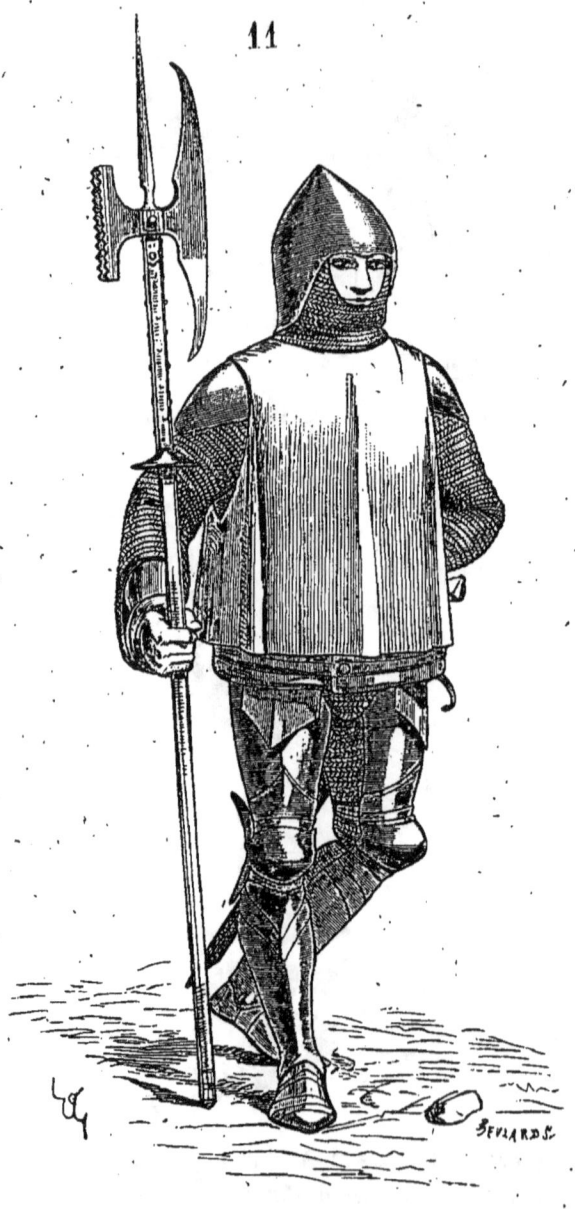

un retranchement. Pendant les XIII^e et XIV^e siècles, ils prenaient

encore de *Althe Barte,* paraît avoir été usitée très anciennement dans le Nord. Mais cette arme ressemblait-elle à notre-hallebarde du XV^e siècle ?

— 17 — [HACHE]

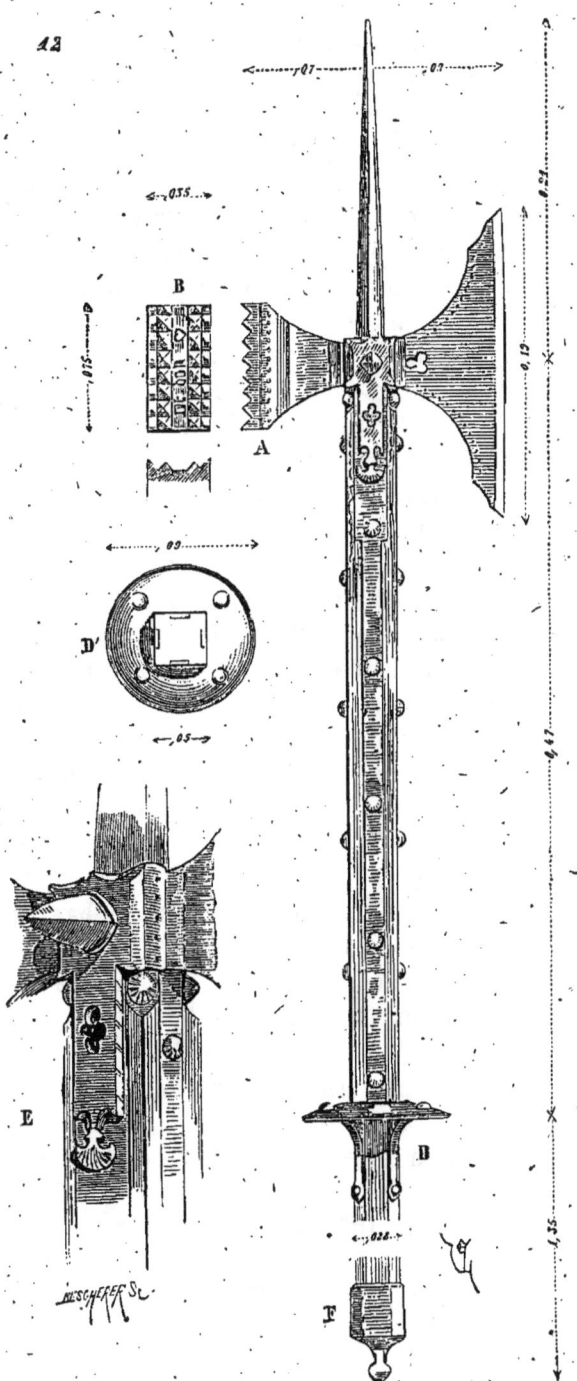

alors la hache à manche court, qui était pendue à l'arçon de la selle

(fig. 10 [1]). Plus tard, en ces circonstances, ils prirent la hache à long manche du fantassin ou le couteau de brèche (vouge ou fauchart) (fig. 11 [2]). Cette sorte de hache ressemblait fort déjà à la hallebarde. A l'opposite du tranchant était une lame épaisse ou un large marteau garni de dents, qui permettait d'accrocher et de fausser les armures. Le tranchant et la lame dentelée sont forgés d'une pièce et maintenus au manche par deux bandes de fer tenant à la dague, avec clous rivés. Une garde en forme de disque protégeait les mains. Les collections d'armes possèdent un bon nombre de ces haches à long manche du xve siècle, fabriquées avec le plus grand soin. L'exemple que nous donnons ici (fig. 12) provient de l'ancienne collection de M. le comte de Nieuwerkerke et date de la seconde moitié du xve siècle. Le tranchant est forgé avec le marteau postérieur A, dont nous donnons en B la face. La dague est d'une autre pièce. Le tout est maintenu au manche par quatre lames de fer et des clous rivés. Des bandes de laiton sont incrustées sur le talon de la hache, sur les côtés et entre les dents du marteau. On lit sur cette dernière bande l'inscription: *De bon cœur*. La garde, en forme de disque, est maintenue par quatre brides rivets (voy. en D). En E, est présenté le détail de la réunion du tranchant avec le marteau et la dague ; réunion renforcée d'une pointe à section carrée de chaque côté. De la garde à la hache, le manche de bois est à section carrée (voy. en D), pour donner une bonne assiette aux bandes de fer incrustées. De la garde à la bouterolle F, la hampe est à section octogonale. On voit avec quel soin cette arme était emmanchée, et renforcée de bandes de fer sur le haut de la hampe, pour que celle-ci ne pût être tranchée.

Ces sortes de haches à marteau ne sont pas rares et les collections publiques et privées en montrent de très bonnes. Toutefois celle-ci est des plus complètes.

Voici encore une de ces armes provenant de la collection de M. W. H. Riggs. Le tranchant et le marteau sont de même incrustés de bandes et d'ornements de laiton (fig. 13). Le marteau, au lieu d'être taillé à dents, possède un bec-de-faucon fort et à section carrée. La hampe est à section carrée. Le dard est forgé avec les brides (voy. en A). De plus, une platine de chaque côté avec doublure ajourée, renforce ces brides. Ces platines sont maintenues

[1] Manuscr. Biblioth. nation., *Miroir historial*, français (1395 environ).
[2] Manuscr. Biblioth. nation., *Chronique* de Froissart (1450 environ).

[HACHE]

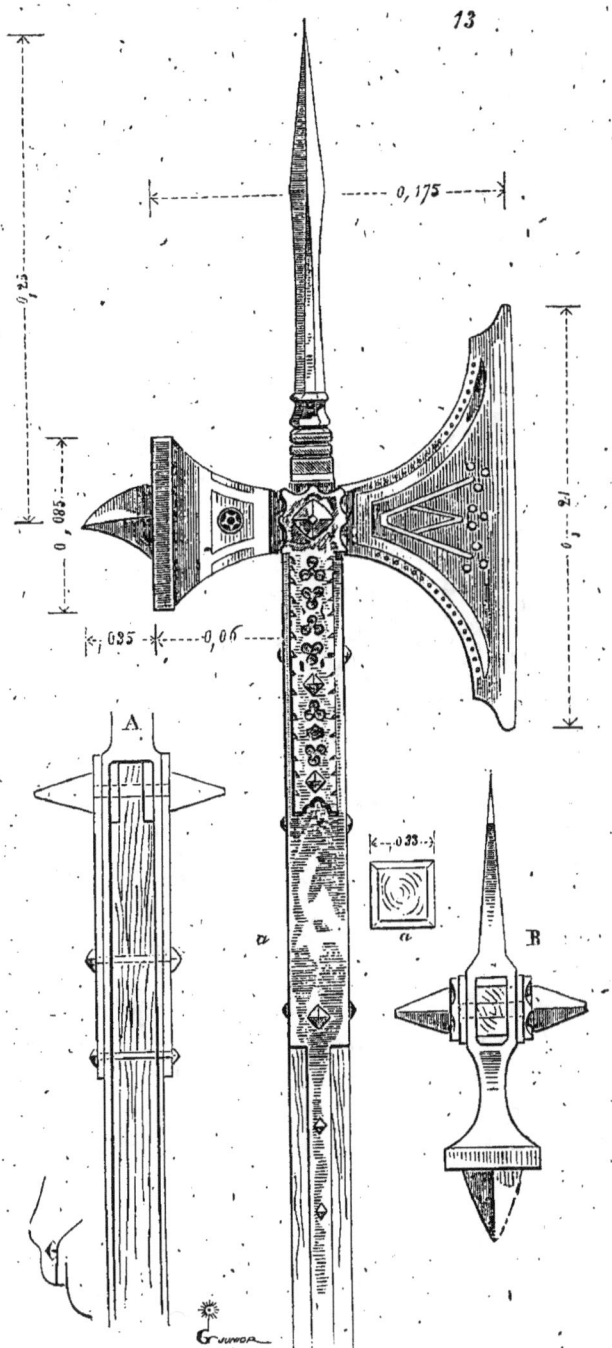

13

[HACHE]

au moyen d'un gros rivet terminé en pointe à droite et à gauche (voy. la section en B).

L'acier de cette arme est d'une trempe très dure et que les meilleures limes ne peuvent mordre.

Nous parlerons ici d'une arme singulière et qui peut être rangée dans la série des haches. Elle consiste en une lame très large emmanchée de côté par une douille.

C'était une hache destinée aux assauts de brèches (fig. 14), et qui remonte, pensons-nous, aux dernières années du XIVe siècle. On

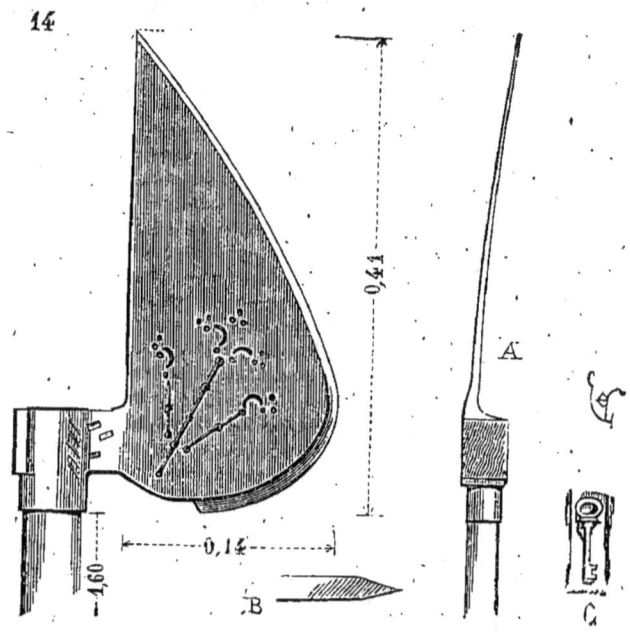

observera que la lame (voy. en A) est, dans le sens du champ, obliquée de gauche à droite, ce qui donnait une grande puissance aux coups d'estoc, puisqu'on tenait le manche à deux mains ; la main droite en arrière, comme pour les charges à la baïonnette. En B est tracé le tranchant biseauté, et en C, la marque de fabrique trois fois poinçonnée près de la douille [1].

Cette arme, bien maniée, devait être terrible. L'acier en est excellent et l'exécution parfaite. Elle montre par quelle suite de justes observations les armuriers arrivaient alors à fabriquer ces *harnois*

[1] M. W. H. Riggs possède deux de ces haches identiques quant à la forme du fer. Sur l'autre lame, la marque de fabrique est une sorte de cimeterre courbe.

— 21 — [HACHE]

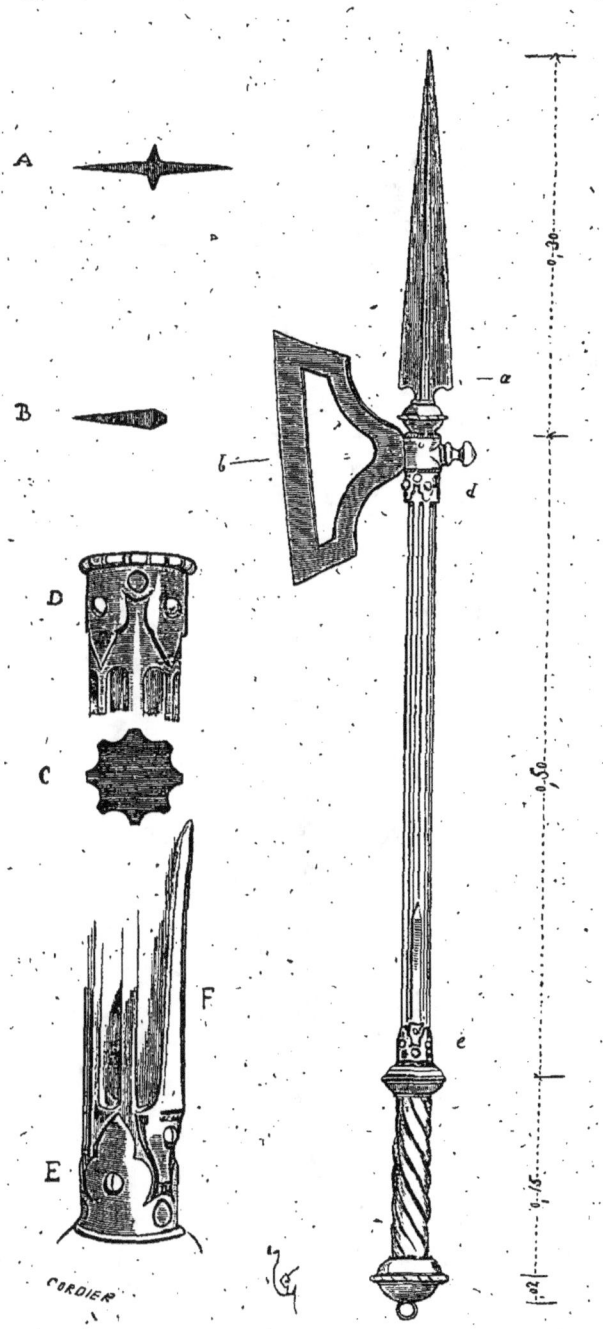

de guerre, et comme ils savaient leur donner les formes les plus

[HACHE] — 22 —

meurtrières. Vers le milieu du XVe siècle, les haches d'arçon étaient souvent fabriquées avec luxe, quoique toujours d'une parfaite soli-

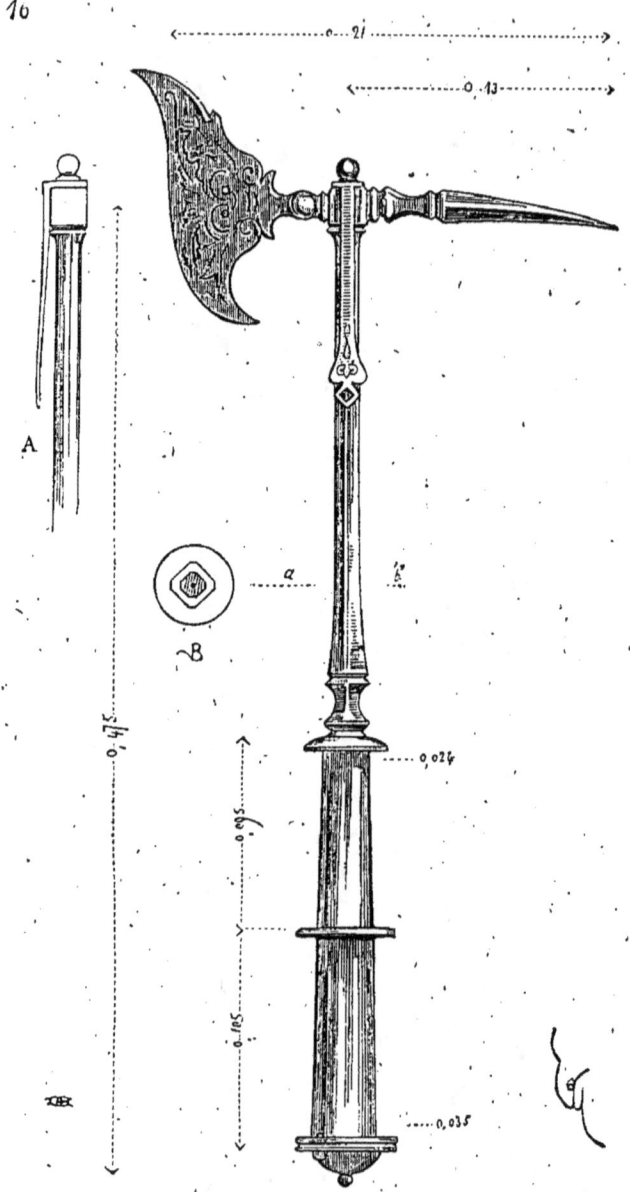

dité et bien en main. Voici une de ces armes qui date de l'époque de Louis XI (fig. 15 [1]); elle est forgée avec une extrême finesse,

[1] Collect. de M. W. H. Riggs.

entièrement de fer et était dorée. En A est tracée, moitié d'exécution, la section du dard, au niveau *a*. En B, la section, moitié d'exécution du tranchant, sur *b*. Le plat de la hache est ajouré pour lui donner plus de légèreté. En C, est donnée la section du manche, de même moitié d'exécution. En D, le collet *d*, et en E le collet *e*, avec le long crochet F destiné à pendre la hache à l'arçon. Le dard est long et fort, et cette arme semble plutôt destinée à fournir des coups d'estoc que des coups de taille. Cette autre hache d'arçon (fig. 16 [1]) ne possède pas de dard, mais un long bec à section carrée. Elle date des dernières années du xve siècle; son tranchant, finement orné de gravures, est découpé singulièrement. Cette hache se suspendait du côté du fer (voy. le crochet en A). En B, est donnée la section du manche. Le tout est d'acier et d'un beau travail; le bas du manche est creux, ce qui fait que l'arme est, au total, très légère et bien en main.

Nous devions donner à cet article une certaine étendue, à cause de l'importance de cette arme et des soins apportés de tout temps, par les armuriers, à sa fabrication. Les combats à la hache et à pied, pendant le cours des xive et xve siècles, étaient fréquents. Ce combat avait son escrime, aussi bien pour la hache courte que pour la hache longue. C'était la dernière ressource du cavalier démonté.

HALLEBARDE, s. f. Cette arme d'hast, introduite en France par les Suisses et les Allemands au commencement du xve siècle, ne paraît toutefois avoir été adoptée d'une manière régulière, pour les troupes à pied, que sous Louis XI, si l'on en croit le président Foucher, qui écrivait à la fin du xvie siècle. La hallebarde, au moment où on la voit représentée pour la première fois sur les miniatures françaises, c'est-à-dire au commencement du xve siècle, peut bien se confondre avec la *corsèque*, arme des fantassins corses, ou le *roncone*, arme d'hast italienne, très répandue en Allemagne pendant les dernières années du xve siècle, ou encore la pertuisane.

Le fer de la corsèque se composait d'un long dard, avec deux oreillons tranchants, au bout d'une hampe de près de 2 mètres de longueur. La figure 1 [2] donne une de ces corsèques du milieu du xve siècle, admirablement forgée. Il est évident que les oreillons étaient faits pour accrocher les armures de plates en s'introduisant dans les défauts. Ces crochets sont épais, à tranchants obtus,

[1] De la même collection.
[2] Ancienne collect. de M. le comte de Nieuwerkerke.

[HALLEBARDE] — 24 —

ne pouvant guère servir à tailler. Cet usage explique la longueur de cette arme (2ᵐ,54) : il fallait aller chercher le cavalier à une distance assez longue. La pertuisane est une arme d'hast à long fer pointu et tranchant, quelquefois avec de petits oreillons (voy. PERTUISANE).

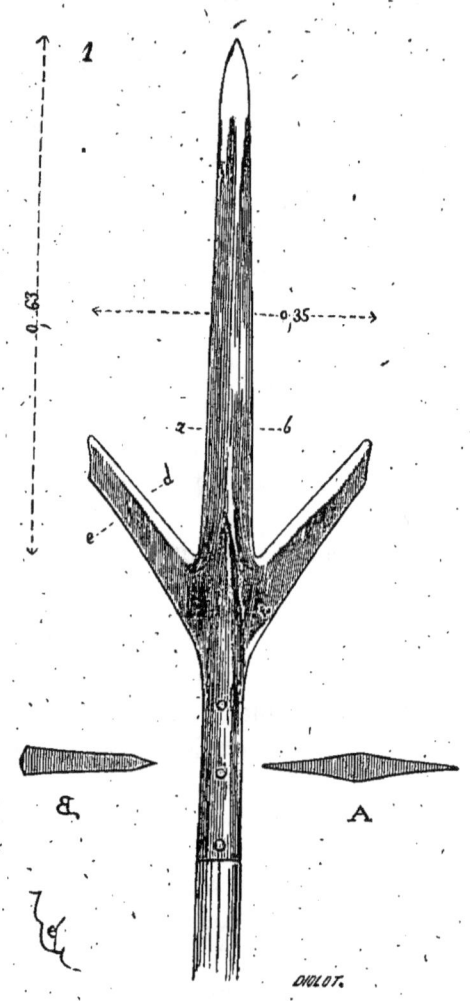

Le roncone est une arme d'hast assez semblable à la corsèque, si ce n'est que le dard est plus long et les oreillons retournés (fig. 2). Le roncone A [1] est une belle arme qui, avec sa hampe, portait 3 mètres au moins de longueur. En *l*, est donnée la section de la

[1] Collect. de M. W. H. Riggs.

[HALLEBARDE]

douille; en g', la section du dard sur gh, et en i' la section d'un oreillon.

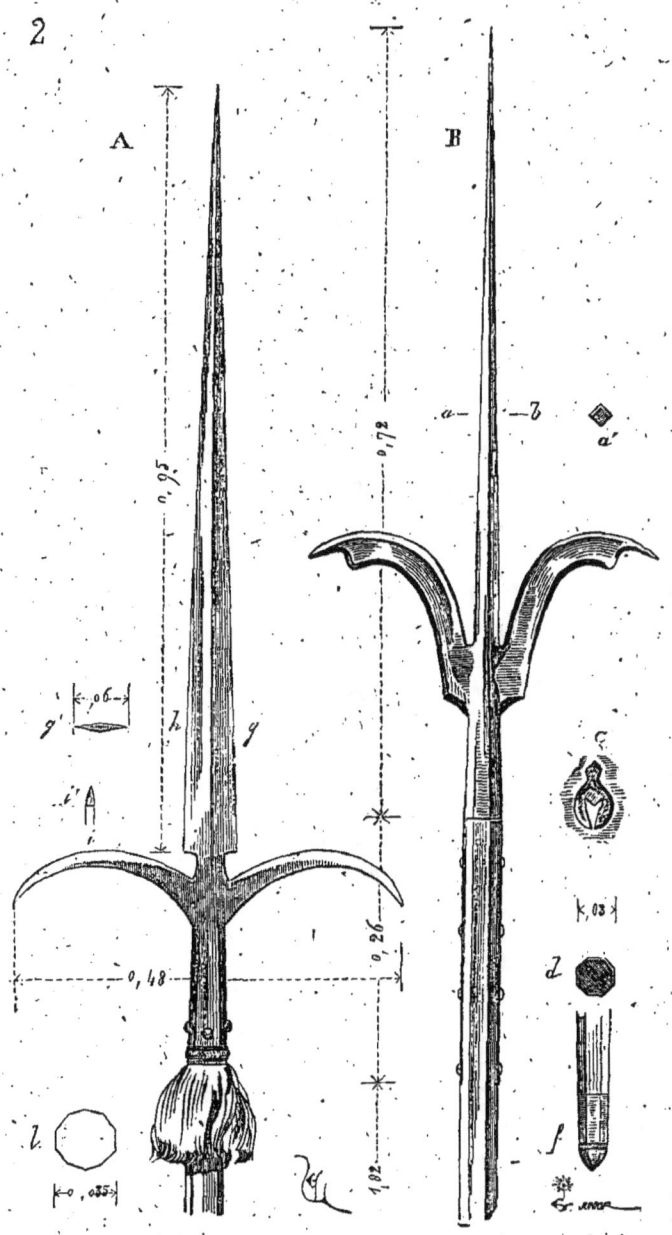

Le roncone B^1 possède des oreillons avec pointes acérées. En a',

[1] Ancienne collect. de M. le comte de Nieuwerkerke.

[HALLEBARDE] — 26 —

est donnée la section du dard sur *ab*; en *f*, la boûterolle; en *d*, la

section de la douille, et en *c*, la marque de fabrique représentant une cisaille.

Quant à la hallebarde proprement dite, elle affecte, vers le milieu du xvᵉ siècle, une forme très singulière. Elle possède le dard (fig. 3¹), un oreillon dirigeant sa pointe obliquement vers l'extrémité, un autre vers le bas de l'arme, puis un second oreillon découpé en contre-bas, et deux crochets chevauchés au-dessus de la douille. En *a'*, est tracée la section du dard à la hauteur *a*; en *b*, le profil de l'arme.

Ce fer, lourd, épais, servait à fausser les armures à l'aide des deux oreillons *c*, *c'*, à les accrocher au moyen de l'oreillon *d*. Les oreillons inférieurs servaient de gardes.

Adroitement maniée, la hallebarde de guerre était une arme terrible.

Le fer de celle-ci est forgé et aciéré avec soin; il porte, comme marque de fabrique, le scorpion.

La hampe de ces hallebardes avait environ 2 mètres de longueur.

Nous ne parlerons pas ici des hallebardes de parade, si fort usitées depuis le xviᵉ siècle, et qui ont été reproduites bien des fois. Il en est qui sont d'une grande richesse comme gravure et damasquinerie².

HARNOIS, s. m. Pendant le cours du moyen âge on désignait par ce mot, non seulement l'habillement du cheval, mais l'équipement militaire de l'homme de guerre, et même le mobilier transportable dans les camps. Voyager avec son harnois, c'était se mettre en route avec tout ce qui constitue l'habillement du cavalier et de sa monture, avec les bagages nécessaires en campagne.

Nous ne nous occupons ici que de l'habillement du cheval de guerre.

Bien avant l'époque du moyen âge, on avait pris l'habitude d'armer les chevaux de guerre, indépendamment des pièces nécessaires pour les diriger et les monter, telles que brides, mors, selles, etc.

On est généralement disposé à croire que l'armure du cheval ne date que des xiiiᵉ et xivᵉ siècles de notre ère, et que, dans l'antiquité, le cheval de guerre était nu ou à peu près, et cela parce que les statuaires des époques grecque et romaine n'ont pas jugé à propos

¹ Collect. de M. W. H. Riggs.
² Musée d'artillerie; ancien musée de Pierrefonds; collection de M. W. H. Riggs; musées de Dresde et de Turin.

de figurer les pièces de harnois militaire qui gênaient leurs compositions. Cependant d'assez nombreux fragments d'habillement de guerre du cheval existent encore dans les musées, et notamment dans celui de Naples. Nous avons vu parfois de ces pièces classées parmi les objets appartenant à l'armement de l'homme, comme si l'on n'eût osé admettre que les coursiers de guerre, chez

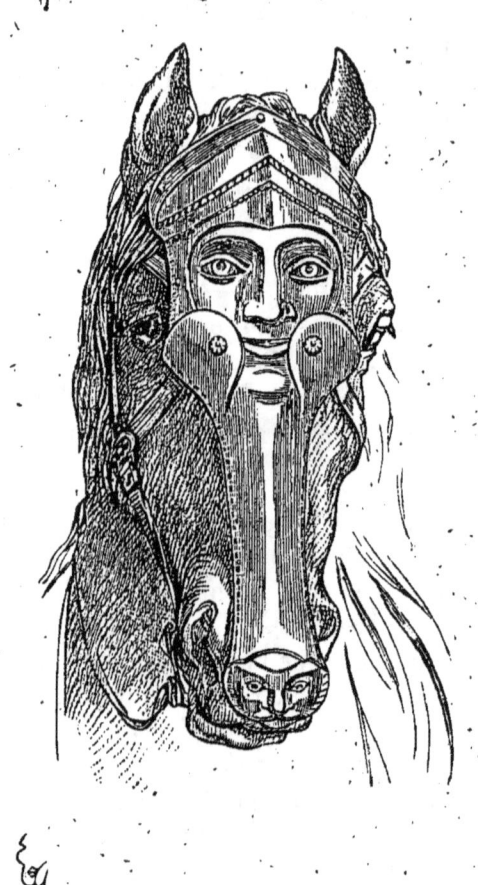

les anciens, pussent aussi être armés. Cela contrarierait certaines habitudes classiques que les conservateurs des musées ne se soucient pas de gêner. Trouver et montrer des analogies entre la façon de s'armer chez les anciens et chez nos hommes du moyen âge, il est évident que c'est tout simplement saper les principes du *grand art*, qui s'est fait *son antiquité*, à laquelle il ne convient pas de toucher.

Nous n'avons pas ces scrupules; l'homme de guerre a dû toujours chercher à se préserver, lui et sa monture, et il a bien fait. Il n'y avait que les Gaulois et les Helvètes qui, parfois, trouvaient bon de se dépouiller de leurs vêtements pour combattre; quant aux Grecs, ils avaient assez d'esprit et raisonnaient trop bien pour s'amuser à ces forfanteries. Pour les Romains, il n'est besoin d'in-

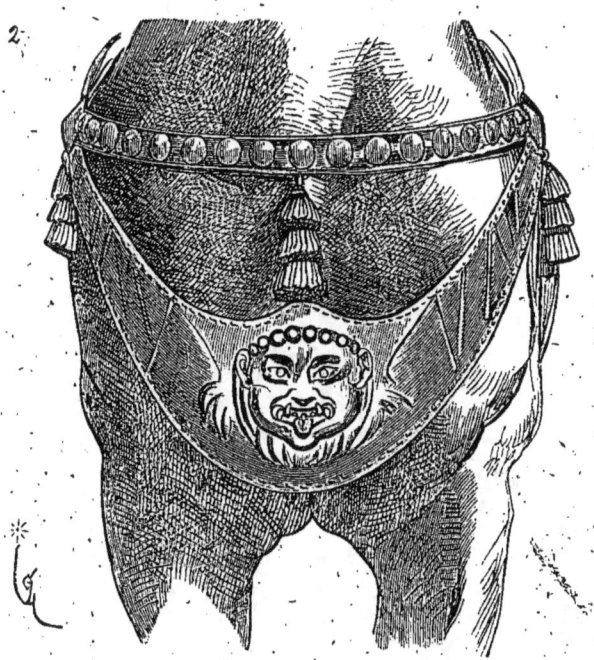

sister sur leur sens pratique. Dans leur équipement militaire, ils ne visaient ni au pittoresque, ni à l'effet théâtral, mais bien la défense, la commodité et la solidité; sous ce rapport, ainsi que sous d'autres, nous ferions sagement de les imiter et de chercher, pour le vêtement militaire de l'homme et du cheval, ce qu'indique la nécessité, ce qui résiste le mieux à la fatigue et ce qui protège efficacement le corps sans gêner les mouvements.

Avant de nous occuper du harnois de guerre français pendant le moyen âge, il paraît utile de présenter à l'appui de ce qui vient d'être dit quelques pièces de harnois antiques qui montreront comment certaines traditions traversent les siècles.

La figure 1 donne une têtière-chanfrein de cheval appartenant à l'époque italo-grecque[1]. Cette pièce est de bronze repoussé, et

[1] Musée de Naples.

était doublée de peau, ou d'étoffe fixée au moyen de fils passant par des trous très menus, percés sur les bords. Le caractère de la tête du guerrier appartient à une date très antérieure à l'empire (600 ans avant notre ère). Les prunelles des yeux sont d'ivoire, et il est à croire que cette défense était polie.

La figure 2 nous montre une plaque de poitrail de la même époque, doublée aussi de peau ou d'étoffe. Des bandes étroites

3

d'argent sont incrustées dans le cuivre des deux côtés de la tête de Méduse ; les prunelles et la bouche de cette tête sont d'ivoire incrusté.

La figure 3 présente une têtière d'une date quelque peu postérieure. Cette têtière possède deux branches droites qui se courbent sous la mâchoire du cheval et tiennent au mors au moyen de deux courroies.

La figure 3 *bis* donne les détails de cette têtière et le mors isolé, lequel est fabriqué d'un bronze blanc qui ne s'oxyde pas, tandis que la têtière est de cuivre rouge repoussé.

Les brides adoptées par les Romains paraissent (autant qu'on en peut juger par l'examen des bas-reliefs) n'avoir été composées souvent que d'un bridon simple ou avec deux branches verticales.

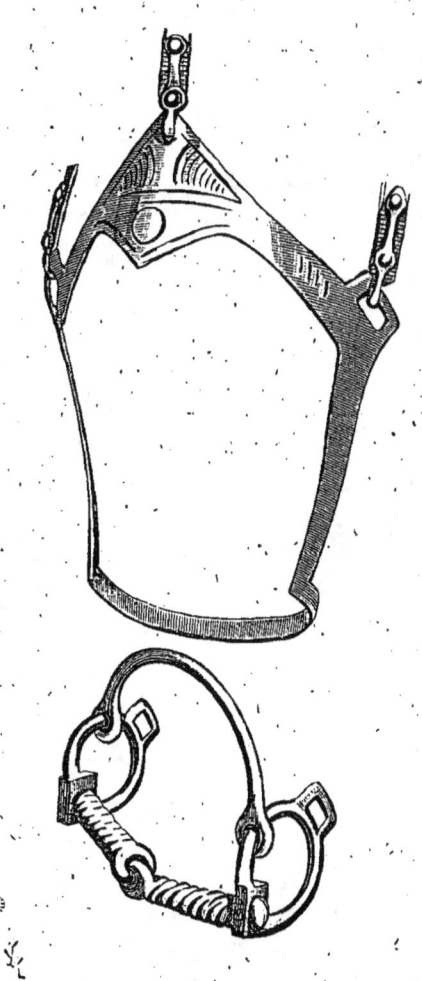

Il existe cependant, au musée de Naples, des freins romains de bronze, à branches inférieures courbées, sans œil de banquet; les courroies de têtière étant attachées en A (fig. 4), à l'extrémité du canon, qui est composé de deux tiges sur lesquelles roulent des molettes striées et à pointes. La bride était attachée aux deux bielles mobiles B, et les rênes aux esses D. Il ne paraît pas qu'il y ait eu de gourmette à ce mors: la chaînette est remplacée par la barre E.

[HARNOIS] — 32 —

Cette sorte de bride paraît avoir été usitée jusqu'au XIIe siècle. Cependant les populations du Nord qui vinrent s'établir en Occident, et notamment les Wisigoths, se servaient de brides qui présentaient une disposition différente. Le frein se composait (fig. 5) d'un canon A, dont les fonceaux munis de deux œillets à chaque extrémité, embrassaient d'abord les deux barres droites B. Aux

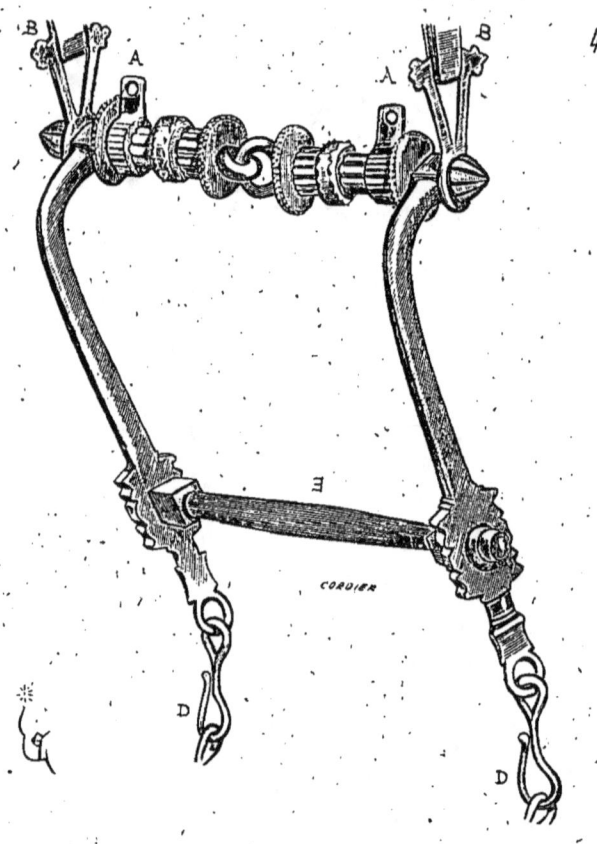

arcs C du banquet étaient soudées à chaud les branches horizontales D, auxquelles était fixée la bride E. Dans le second œillet du canon passaient les attaches mobiles F des rênes. Les courroies droite et gauche de la têtière G étaient attachées à l'arcade du banquet. A ces mêmes arcades étaient fixées aussi les courroies I, qui remplaçaient la gourmette.

Ce mors, qui fait partie de l'Armeria real de Madrid, est de fer gravé et incrusté d'argent. Les branches, droites, sont allégées en haut et lourdes en bas, à section carrée (voy. en K), afin de conserver la verticale. Les rênes agissaient directement sur le mors et servaient

à diriger la monture, tandis que les brides E n'étaient utilisées que pour l'arrêter et la maintenir au repos. Le canon, avec ses énormes œils et ses pointes de diamant sur les arêtes, empêchait le cheval de serrer le mors entre ses dents.

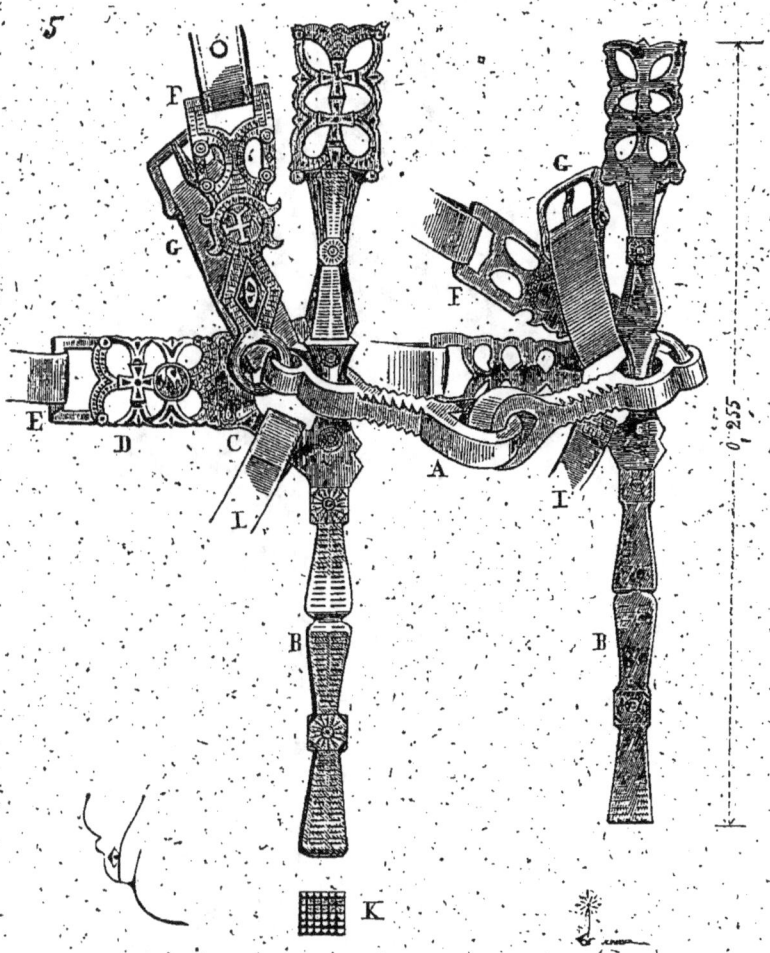

Il est évident que le frein romain présenté figure 4 est préférable à ce dernier; les rênes sont attachées à l'extrémité des branches qui forment leviers et font agir le mors et la barre horizontale. Aussi semble-t-on s'être tenu longtemps à ce genre de bride, dont la figure 6 donne l'ensemble, avec le dessus de tête A, le frontal B, la sous-gorge C, les deux côtés de têtière D, la muserolle E, les rênes F, et la bride G.

De grossières représentations de l'époque carlovingienne figurent

[HARNOIS.]

encore ce mode de brides romain, ainsi que des sculptures du XIIe siècle, particulièrement dans le midi de la France.

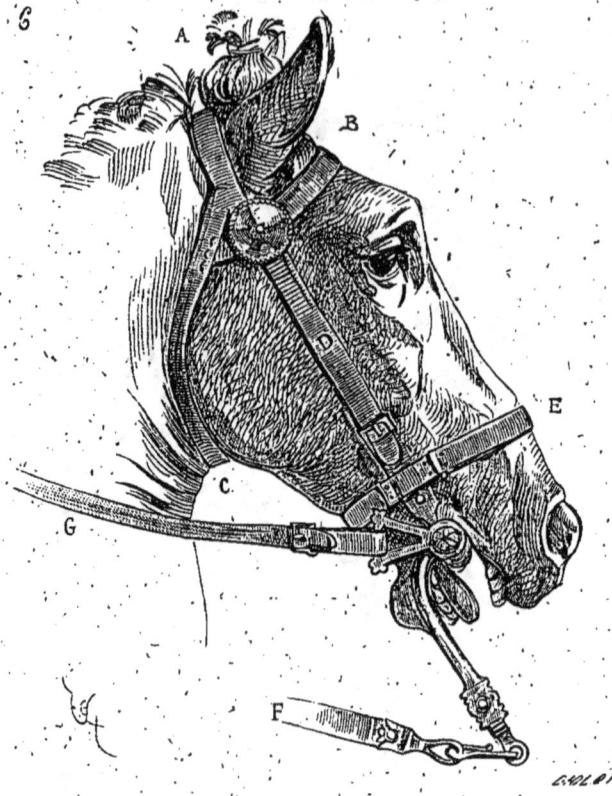

La figure 7[a] montre une disposition de brides semblable à celle

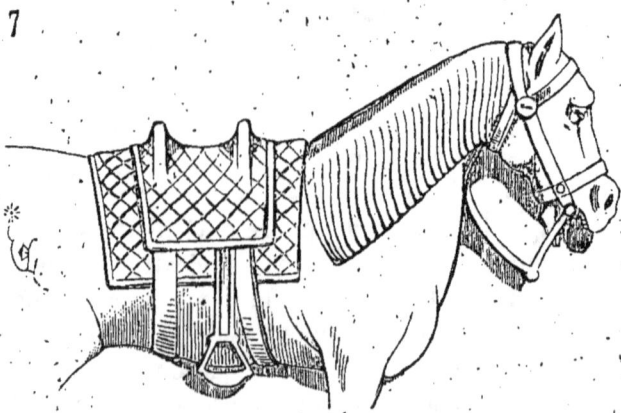

que donne la figure 6. De plus, cette sculpture donne aussi une

* D'un chapiteau déposé dans le musée de Toulouse (XIIe siècle).

selle. Les deux sangles sont fixées sur les quartiers et sous le siège. Les deux arçons, de même hauteur, laissent entre eux une légère concavité pour le siège. Le tout paraît fait de cuir piqué.

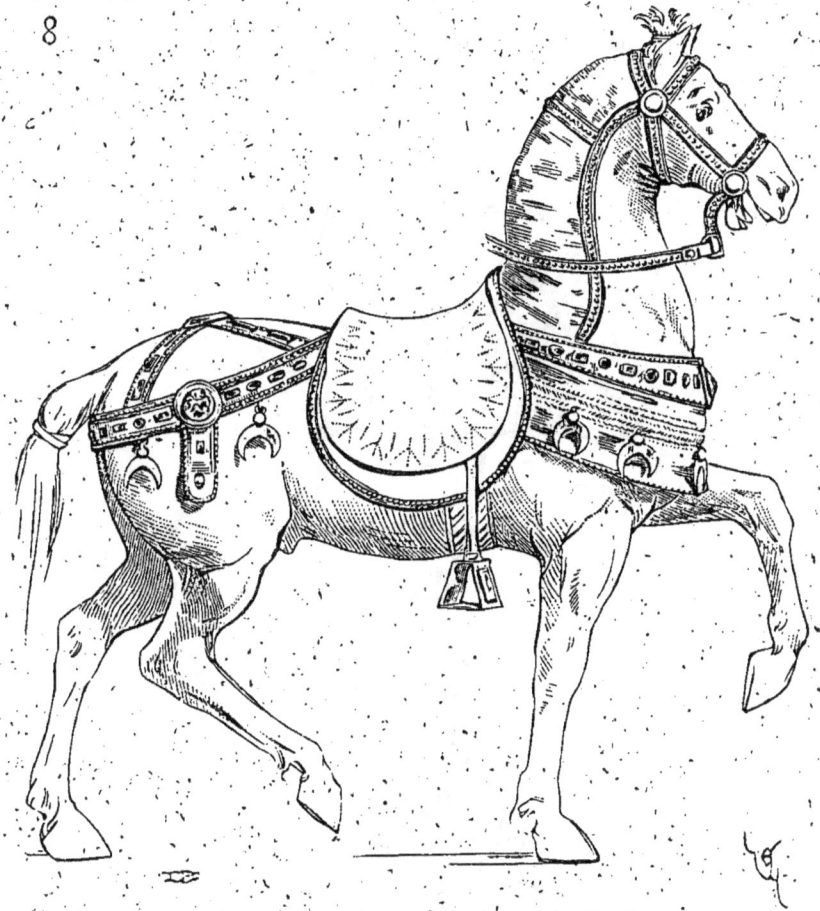

8

Cet exemple montre des bâtes saillantes au-dessus des arçons, et des panneaux qui tiennent le siège passablement élevé au-dessus du corps du cheval. Ces bâtes apparaissent dans les selles à piquer, c'est-à-dire pour faire usage de la lance.

La cavalerie romaine ne se servait pas de la lance pour charger. Le cavalier romain lançait un dard ou *pilum*, et chargeait l'épée à la main ; aussi les selles antiques sont-elles rases, et paraissent souvent, pendant la première époque impériale, ne consister qu'en une couverture maintenue par des sangles. Mais il n'en était plus

[HARNOIS] — 36 —

ainsi pour la cavalerie des empereurs d'Orient. Alors la selle, bien qu'elle n'eût pas de bâtes, portait déjà sur des panneaux fortement rembourrés, possédait de larges quartiers, et était maintenue sur les reins de la bête par une sous-ventrière, une forte croupière et un poitrail.

La figure 8 présente un beau harnois de byzantin[1]. Ce cheval, monté par un personnage couronné, est habillé d'une selle sans bâtes. La

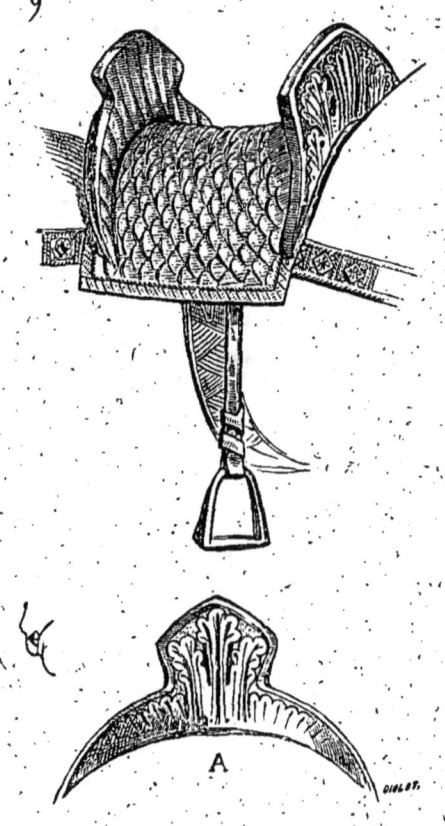

garniture du poitrail se compose d'une riche bande d'orfévrerie, avec pierres et perles, montée sur une étoffe qui tombe jusqu'au haut des jambes, et qui est aussi décorée de perles et de pendeloques de métal en forme de croissants. La croupière est maintenue par un croisillon et est décorée aussi de perles, de pierreries et de pendeloques. La têtière est garnie d'une bande d'étoffe qui couvre entièrement la crinière ; le mors est à branches larges.

[1] Ivoire du trésor de la cathédr. de Troyes (VIIIᵉ siècle).

Alors — au viiie siècle — les modes byzantines avaient une influence marquée sur l'Occident, et il est à croire que Charlemagne et sa cour se servaient de harnois assez semblables à ceux des chrétiens d'Orient. Cependant déjà voit-on les bâtes fixées sur les arçons des selles occidentales, et ces bâtes sont élevées et décorées, ainsi que le montre la figure 9[1]. En A, est présentée la face postérieure de la bâte de troussequin. Les ornements étaient sculptés dans du

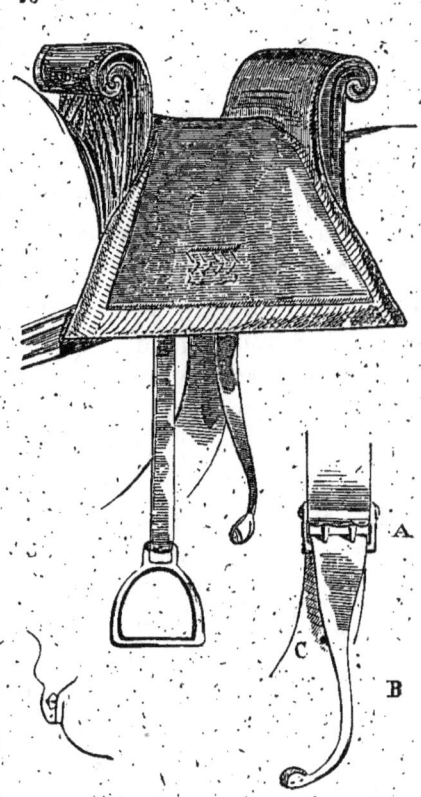

bois ou gravés sur des plaques de métal rapportées. Les quartiers de cette selle ne sont pas grands.

Les bâtes de troussequins durent être adoptées dès qu'on se servit de la lance pour charger, et cette manière de combattre paraît avoir été introduite par les peuplades du Nord qui se répandirent en Occident du ve au viie siècle.

[1] Du jeu d'échecs dit de Charlemagne, Cabinet des médailles. — Ce jeu d'échecs, sculpté dans de grosses pièces d'ivoire, paraît toutefois être quelque peu postérieur à l'époque où vivait Charlemagne.

Il fallait bien, pour pouvoir se servir de la lance sous l'aisselle, trouver un point d'appui sur la selle au bas des reins, autrement le choc aurait désarçonné le cavalier; quant à la bâte d'arçons de devant, elle n'était qu'un préservatif et servait à retenir les rênes lorsqu'on ne les gardait pas en mains.

La tapisserie de Bayeux nous montre des selles toutes fabriquées sur le même modèle, avec hautes bâtes d'arrières et d'avant légèrement renversées vers l'intérieur pour mieux envelopper l'enfourchure du cavalier (fig. 10). Ces bâtes étaient évidemment faites de bois, peut-être recouvertes de peau et peintes. Elles sont de hauteur égale. Les quartiers s'évasent beaucoup à leur partie inférieure, et l'on remarquera le mode d'attache A de la sous-ventrière, dont le bout pendant B permettait au cavalier de serrer promptement la sangle au besoin pour charger, sans descendre de cheval. Il n'avait en effet qu'à appuyer avec la main sur ce bout de courroie B pour serrer fortement cette sangle C, ce qui devenait nécessaire au moment où l'on chargeait à la lance.

Cette forme de bâte ne se trouve indiquée que sur la tapisserie de Bayeux ; habituellement, pendant le cours des XIe et XIIe siècles, elles sont droites et non trop élevées, ainsi que l'indique la figure 7.

C'est vers la fin du XIIe siècle que la bâte de troussequin se développe dans le harnois français et se courbe des deux côtés pour saisir le haut des cuisses du cavalier[1]. C'est aussi à cette époque que le combat à la lance prend, dans la gendarmerie française, une importance capitale. Jusqu'alors les monuments figurés ne donnent pas plus de sept à huit pieds de longueur à la hampe de la lance : mais ce bois atteint vers la fin du XIIe siècle dix pieds et plus ; au XIVe, sa longueur est portée généralement à quinze pieds (voy. LANCE).

Il fallait donc donner au cavalier un solide arc-boutant, non seulement suivant l'axe de la monture, mais aussi latéralement, car il avait à soutenir des chocs latéraux. On ajouta même parfois des courroies sur les côtés des bâtes, afin de boucler le cavalier sur la selle (fig. 11[2]); ainsi ne pouvait-il quitter les arçons. Dans cet exemple, la bâte de devant est droite, mais celle du troussequin s'arrondit en s'élargissant par le haut pour saisir le haut des cuisses. Pour charger à la lance, le cavalier s'appuyait même sur le haut du troussequin en roidissant les jambes sur les étriers. Cette vignette, si naïvement rendue qu'elle soit, est précieuse. Elle montre

[1] Voyez les contre-sceIs de Richard Cœur-de-Lion.
[2] Manuscr. Biblioth. nation., *Roumans d'Alixandre*, français (XIIIe siècle).

sous les quartiers une doublure ou couverture reliée à une large croupière, doublure qui déborde sensiblement la selle en arrière. Par l'effort du choc de la lance, la selle, en effet, tendait à glisser violemment sur les reins de la bête et pouvait l'écorcher; la cou-

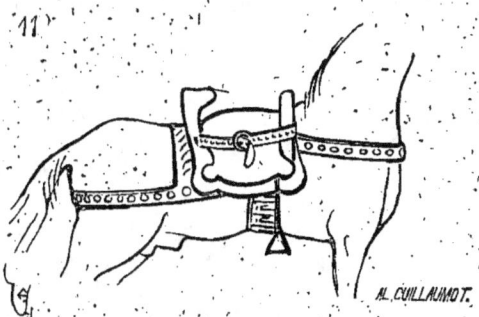

verture sous-jacente obviait à cet inconvénient. Avec le combat à la lance, la courroie du poitrail était indispensable pour empêcher la selle de glisser jusqu'à la croupe, malgré les sangles; aussi faisait-on ces courroies de bon cuir et étaient-elles l'occasion d'une riche ornementation :

> « Selle ot en dos, qui moult fist à loer :
> « Li arson furent d'un yvoire planné;
> « A esmaus d'or moult soutilement ouvré ;
> « La couverture, d'un bon paile roé.
> « Li estrier furent à fin or sororé,
> « Li frains dou chief fu de si grant bonté
> « Les pierres valent tot l'or d'une cité.
> « Puis que chevax l'a en son chief posé,
> « Ne puet enfondre et si n'iert jà lassez.
> « Li poitraus fu de cuir de cerf ouvrez,
> « D'or et de pierres richement atornez.
> « Et de .III. ceingles fu li chevax ceinglez,
> « Ne pueent rompre ne porrir por orez[1]. »

Vers le milieu du XIIIe siècle, on disposa même souvent les deux bâtes recourbées l'une vers l'autre, de telle sorte que les cuisses du cavalier étaient prises entre leurs extrémités comme dans un étau (fig. 12[2]). Il fallait, pour se mettre en selle, s'élever avec les deux bras sur l'arçon de devant, et se laisser tomber d'aplomb dans cette sorte de tenaille, en plaçant les cuisses très écartées, de champ.

[1] *Gaydon*, vers 1219 et suiv. (XIIIe siècle).

[2] Manuscr. Biblioth. nation., *Hist. du roi Artus*, français (environ 1250).

Les quartiers de cette selle sont taillés en lambrequins avec longs bouts noués. Les sangles sont indiquées comme étant faites d'un tissu très fort, soigneusement fabriqué. Nécessairement ces sortes de sangles étaient bouclées à des contre-sanglons, lesquels étaient faits de cuir de cerf, comme les croupières et les poitrails.

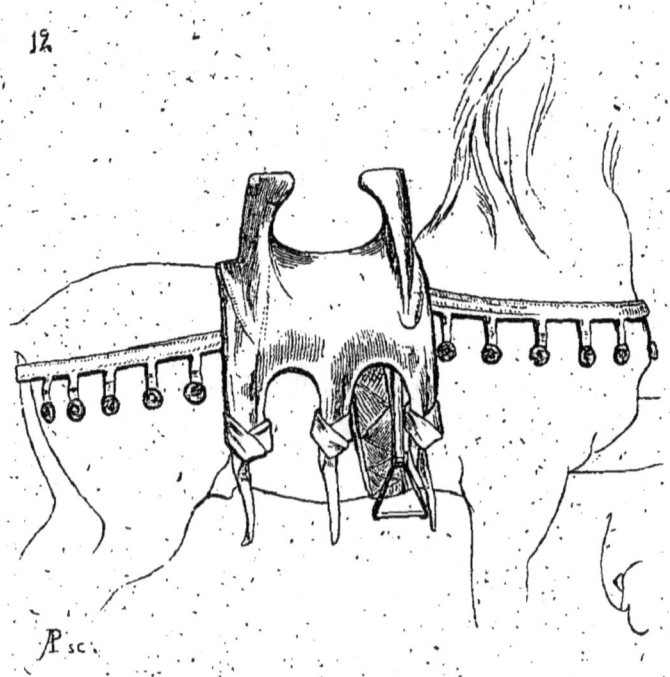

On commence à housser les chevaux de guerre vers 1220. Cet habillement était fait pour empêcher les traits de blesser les jambes, le cou et le poitrail du cheval. Aussi les premières housses de guerre sont-elles plus longues par devant que par derrière (fig. 13[1]). Afin de ne pas gêner la marche du cheval, ces housses étaient fendues par devant à la hauteur du cou et tombaient en deux longs pans latéralement. Il y avait donc la housse de poitrail et la housse de croupe. La housse de poitrail enveloppait la tête du cheval au-dessus des naseaux. Deux trous étaient réservés pour les yeux. Parfois les oreilles sont dégagées ; parfois au contraire, comme dans cet exemple, elles sont couvertes. Cette housse passait sous les quartiers de la selle et était fixée à la couverture sous-jacente par des aiguillettes. Quant à la housse de croupe, taillée plus courte, elle s'attachait de même

[1] Manuscr. Biblioth. nation., *Hist. du roi Artus*, français (environ 1250).

à la couverture, sous les quartiers. On admettra facilement que cette étoffe flottante parait les traits d'arcs et d'arbalètes et même les coups d'épée des piétons. Ces housses étaient doublées fortement sur le cou et la croupe.

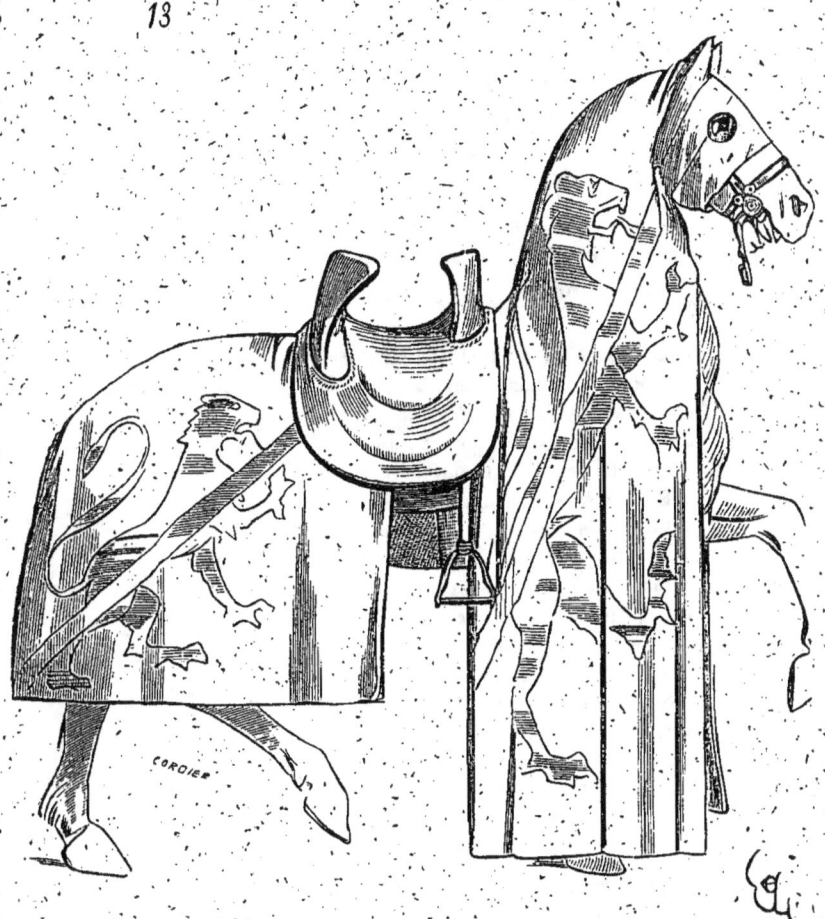

Dans cet exemple, la bâte de troussequin est renversée en dedans pour que le cavalier puisse bien s'arc-bouter sur son bord supérieur en chargeant à la lance.

La fabrication de ces sortes de selles demandait du soin : il fallait que les bâtes fussent solidement fixées sur les sièges, puisque celle de troussequin devait porter au besoin tout le poids du cavalier recevant un choc, et que celle de devant servait de hourd, c'est-à-dire devait résister à un coup de lance. C'était à la bâte de devant qu'on attachait l'épée d'arçon et la masse, lorsqu'on se

servait de cette dernière arme vers la seconde moitié du xiiie siècle. On *chaussait* donc ces hâtes sur les liéges, qui sont des morceaux de bois plat élevés au-dessus de chaque arçon, au moyen de très forts rivets, et il fallait que les racines des bâtes fussent assez empattées et solides pour recevoir ces rivets.

Les bandes, qui sont les pièces longitudinales attachées à chaque arçon pour relier celui de devant à celui de derrière, et qui portent le long du dos du cheval, des deux côtés de l'épine, afin d'empêcher l'arçon de devant de porter sur le garrot et celui de derrière sur les rognons, étaient alors faites de fer et revêtues de peau. Elles servaient d'autant à fixer solidement les bâtes. Les selles étaient parfois recouvertes d'ivoire ou d'os, et les bâtes souvent de cuir peint, gaufré doré ou le métal niellé.

« Le cheval fort et roide, ja meillor ne verrés :
« Il ot le costé blanc comme cisne de mer,
« Les jambes fors et roides, les piés plas et coupés,
« La teste corte et mégre et les eus alumés,
« Et petite oreillete et mult large le nés,
« Et fu covers de soie, d'un vert paile roé.
« La sele fu d'yvoire, li arçon noielé,
« Et li frains fu mult riches dont il fu enfrenez ;
« Li estrier et les congles furent mult bien ovré ;
« Li poitraus fu mult riches, œvresli ot assés :
« M. escheletes [1] d'or i pendent lés à lés.
« Tantost com li chevaus commence à galoper,
« Nus de lui ne seroit plus biaus a escouter.
« E fu d'une ive fiere et de tygre engendré
« Qui ne menjue mie d'avoine ne de blé,
« Mais ces herbes de chans et araines de mer ;
« Plus tost cort par montaigne que uns autres par prés [2]. »

La selle de guerre était portée sur le garrot plus qu'on ne le fait aujourd'hui, afin de placer le cavalier le plus près possible de la tête du cheval et de lui donner ainsi plus de champ pour combattre et de moins fatiguer la bête pendant les charges. En effet, l'homme d'armes alors, s'arc-boutant sur le sommet de la bâte de troussequin, portait tout le poids de son corps sur les reins. Si cette bâte de troussequin eût été, comme dans la selle royale, sur les rognons, le cheval eût faibli sous le choc de la lance et se fût abattu sur son train de derrière ; puis, pour

[1] Sonnettes.
[2] *Gui de Bourgogne*, vers 2325 et suiv. (xiiie siècle).

fournir des coups d'épée ou de masse, il fallait que le bras étendu du cavalier dégageât la têtière.

Le cavalier, arc-bouté sur le bord de sa bâte de troussequin (fig. 14), se dressait sur les étriers, les jambes presque verticales, afin de donner au haut du corps toute la somme de résistance possible au choc. Les étrivières étant attachées en *c*, l'étrier arrivait alors en *e*, lorsque l'appui du cavalier était en *a*, pour charger

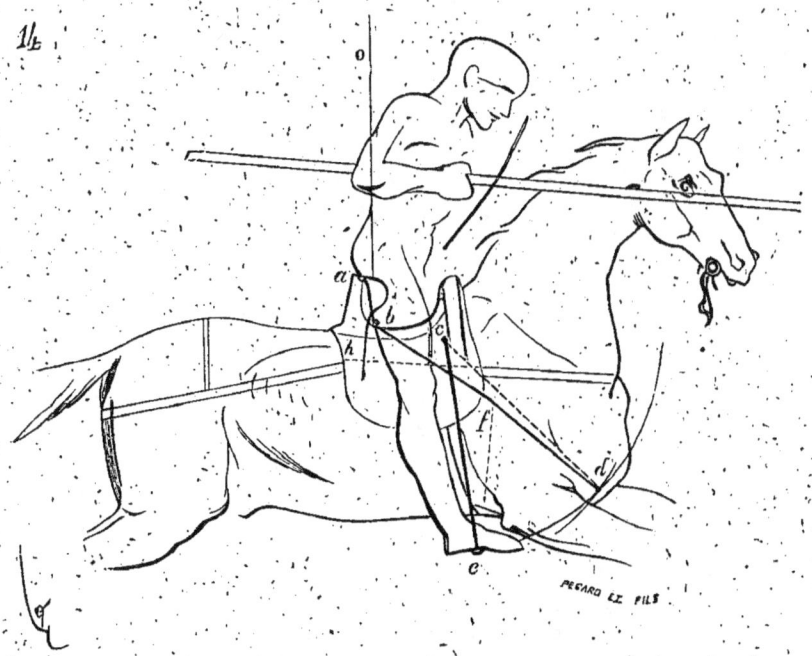

à la lance. Mais quand le cavalier s'asseyait en selle, le séant *a* descendait en *b*; alors les jambes devaient se porter fort en avant, jusqu'en *d*, ou former l'angle *bfe*, ce qui est une mauvaise position. L'écuyer assis, les jambes suivant la ligne *bfd*, le corps prenait la direction verticale *bo*, et tout son poids portait en *b*. Si l'écuyer chargeait en se dressant sur les étriers, le poids du corps se rapprochait du point *c*, et ajoutait ainsi à la force d'impulsion du cheval, en déchargeant d'autant le train de derrière. Les courroies de poitrail et de croupière tendaient toutes deux au point de réunion *h*, au droit des rognons, pour éviter la bascule de la selle par l'effet du choc sur l'écu ou la poitrine du cavalier.

La figure 14 *bis* [1] montre en effet le cavalier assis, les jambes for-

[1] D'après un croquis de Villard de Honnecourt (1250 environ).

mant avec la verticale — direction du corps — un angle de 45 degrés, exactement comme dans la figure théorique 14. Un giron, tracé par le croquis même, indique les positions.

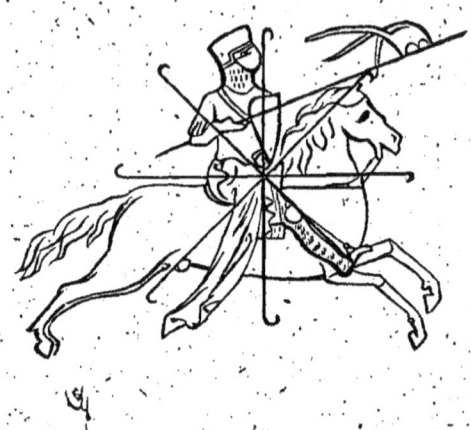

14 bis

Ce cavalier porte sa lance en l'air. Quand il l'abaissera pour charger, il ramènera les pieds de *d* en *e* (voy. fig. 14) ; il s'arcboutera sur la bâte d'arrière et penchera le haut du corps en avant.

La figure 15¹ présente un cavalier de même assis et se servant alors de l'épée. On voit que les jambes forment, avec la verticale, un angle de 45 degrés.

Le cheval de ce cavalier est complètement houssé.

Sa houssure est échiquetée or et azur, ainsi que la cotte d'armes. La têtière du cheval ainsi que le heaume du cavalier sont ornés d'une crête.

Les longs séjours que les Occidentaux firent en Orient pendant les XII⁰ et XIII⁰ siècles apportèrent des modifications dans les harnois, mais très peu, semble-t-il, dans l'art de l'équitation. Les Orientaux, si l'on s'en rapporte aux monuments figurés les plus anciens, ont toujours monté les jambes pliées, aussi n'usaient-ils que de lances et d'armes de main relativement légères, de selles hautes en façon de bâts ; les étriers étaient tenus courts et ne descendaient pas au-dessous des flancs du cheval. Cependant les croisés se servaient de chevaux arabes qu'ils estimaient beaucoup,

¹ Fragment d'un petit bas-relief, bronze émaillé, anc. coll. de M. le comte de Nieuwerkerke (seconde moitié du XIII⁰ siècle), grandeur d'exécution.

et qui, lorsque l'on ne portait que le haubert de mailles, étaient assez forts pour soutenir le poids du cavalier. La taille médiocre de ces chevaux, leur vive allure, exigeaient un harnois peu embarrassant, pas trop lourd et extrêmement solide.

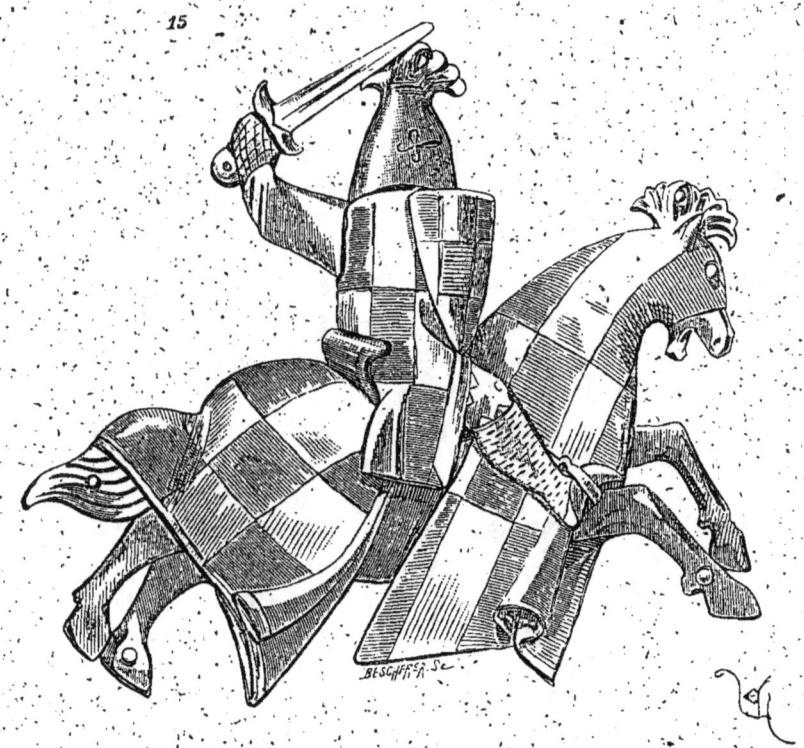

Les poètes du XIIIe siècle font mention souvent des qualités de ces montures, et les décrivent assez exactement pour admettre que l'occasion ne leur manquait pas d'étudier leurs allures :

« Puis li ont amené Plantamor l'arrabis[1]
« Ja por XX. leues corre ne mas ne alentis.
« Oiés de sa faiture comment est coloris :
« Il ot la teste maigre, blance com flor de lis,
« Et plus roges les iex que uns carbons eslis ;
« Narines grans et amples, les os gros et traitis,
« Les jambes fors et roides, piés copés et voltis ;
« Larges fu par les ars et s'ot tot noir le pis.
« L'un costé avoit bai et li autres fu bis ;

[1] Plantamor est le nom du cheval de Cornumaran, le général des Sarrasins au siège de Jérusalem.

[HARNOIS]

« Et la crupe quarrée, gotée¹ com pertris.
« Et que jà vos diroie ? Quant il est ademis,
« Ne si tenroit levriers que tost fut escoillis :
« Li frains estoit mult riches qui el chief ert assis ;
« Li estrief et les chengles furent de cuir bolis². »

C'est vers la seconde moitié du XIIIᵉ siècle qu'on peut signaler dans la cavalerie française l'influence de ces expéditions d'outre-mer, soit dans le harnois, soit même dans les tendances à alléger le cavalier. Il semble qu'alors on fit quelques essais en ce sens, et les vignettes des manuscrits de cette époque présentent, à cet égard, des particularités intéressantes à constater³.

La figure 16 nous montre un de ces hommes d'armes de la seconde moitié du XIIIᵉ siècle. Le système des brides est léger et rappelle les formes orientales. Il en est de même des bandes de mailles du poitrail et de la croupière. La selle est d'ailleurs complètement occidentale. L'homme est habillé d'une cotte d'armes d'étoffe sur un haubert de mailles, avec chausses également de mailles. Le camail est fait de peau, et le bacinet, léger, est muni d'une visière qui couvre entièrement le visage quand elle est abaissée. Point de housses, point de têtière armée. Outre l'épée suspendue au baudrier, une seconde est attachée à l'arçon de devant de la selle. La partie des rênes qui tient aux branches du mors est faite de chaînettes, afin de résister aux coups. On attachait même parfois deux épées à l'arçon de devant (voy. ÉPÉE).

C'est aussi pendant la seconde moitié du XIIIᵉ siècle qu'on adopta pour l'habillement des chevaux les housses de mailles ou faites comme les broignes, c'est-à-dire renforcées d'anneaux d'acier cousus sur une étoffe (voy. BROIGNE). Ces housses, étant fort lourdes, ne descendaient qu'au-dessus des genoux et jarrets des chevaux (fig. 17⁴). Elles étaient faites de deux parties et étaient attachées à la selle par des aiguillettes. La partie de devant était fendue de a en b. On observera là forme des bâtes de la selle. La bâte d'arçon est courbée dans le même sens que celle de troussequin, ce qui permettait d'y attacher plus facilement l'épée d'arçon, la masse et la hache, dont, à cette époque, on commençait à faire usage dans la cavalerie.

[1] « Mouchetée comme perdrix. »
[2] *La Conquête de Jérusalem*, ch. II, vers 1373 et suiv.
[3] Voyez, entre autres, le manuscrit de *Tristan*, français, n° 334, Biblioth. nation.
[4] Manuscr. Biblioth. nation., *Roumans d'Alixandre*, français (1270 environ).

[HARNOIS]

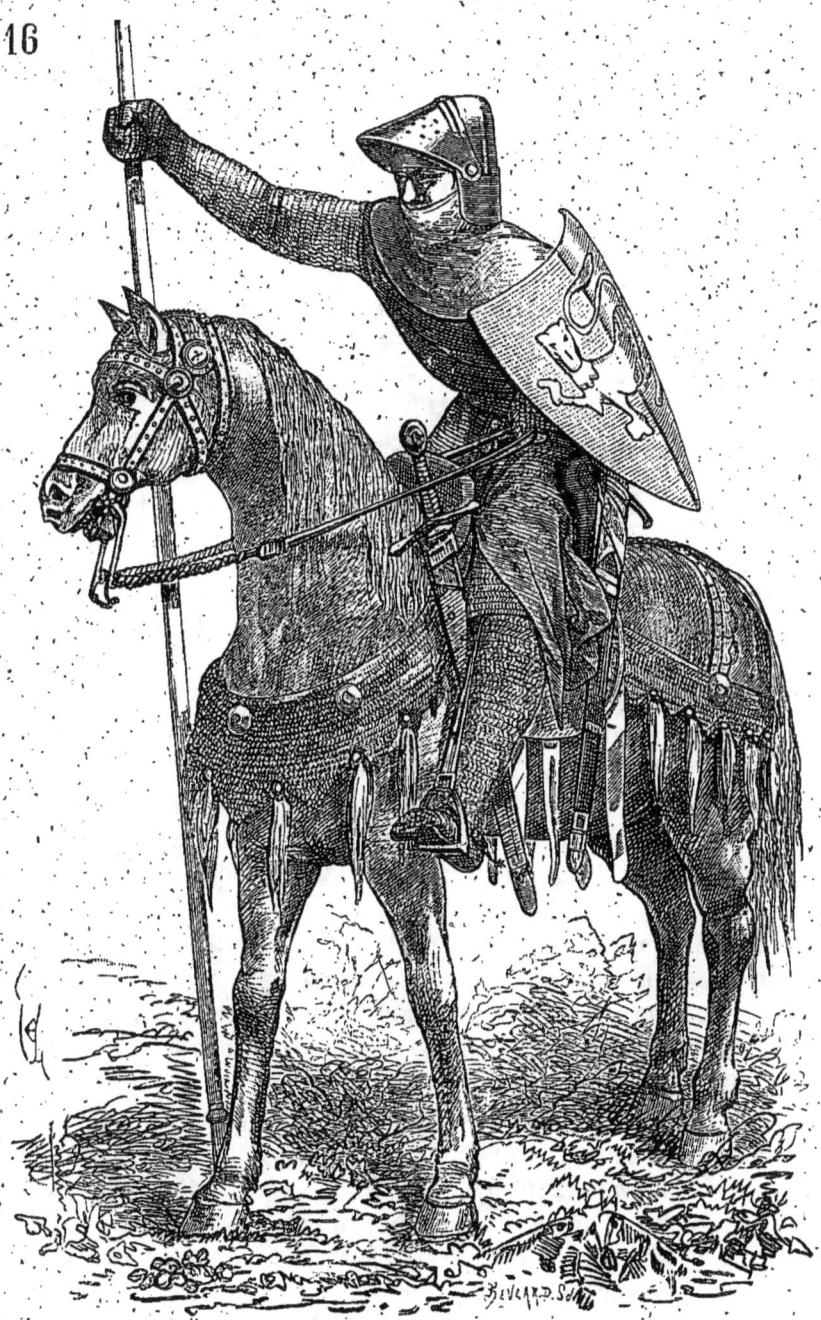

Ces sortes de housses étaient une excellente défense, mais avaient

l'inconvénient d'être pesantes et ne pouvaient convenir qu'à de grands chevaux tels que ceux de race normande ou percheronne. On les voit quelquefois, vers la fin du XIIIe siècle, portées sous des housses d'étoffe.

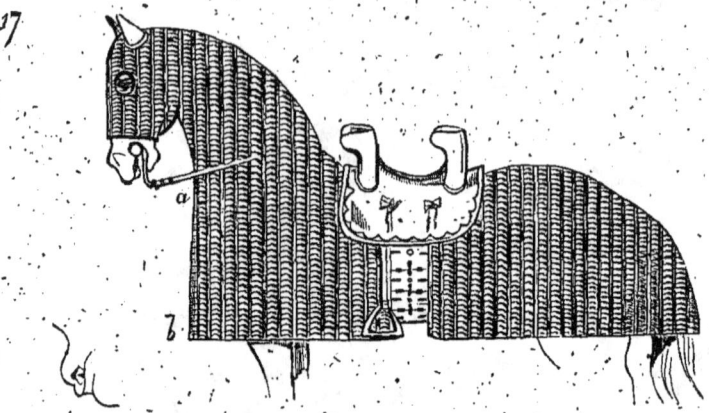

Cependant au commencement du XIVe siècle, les housses sont souvent d'une pièce et tiennent aux arçons, par conséquent se posaient sur la bête en même temps que la selle.

La figure 18[1] présente une houssure de ce genre. Les quartiers de la selle sont sous la housse, et celle-ci est fendue obliquement pour laisser passer les étriers. Ces housses étaient alors armoyées aux armes du chevalier. Celui-ci porte le heaume avec les ailettes aussi armoyées et un surcot pourpre juste sur le haubert de mailles.

Les armes sont d'or, à la bande bordée de sable, et crosses de même.

Les bâtes de la selle se recourbent l'une vers l'autre.

C'est au commencement du XIVe siècle que le combat à la lance acquiert une importance considérable. Cette arme est plus longue qu'elle ne l'était précédemment et les charges de la cavalerie se font d'une manière plus régulière.

Les dernières croisades avaient eu sur l'organisation de la chevalerie une influence marquée. Jusqu'alors la chevalerie n'était pas soldée. Les chevaliers *fieffés*, c'est-à-dire possédant un fief, existaient en vertu d'un droit héréditaire. Ils devaient se monter, s'équiper et s'armer à leurs frais. « C'était la compensation des privilèges exclusifs, excessifs, dont ils jouissaient... La féodalité avait voulu que toute la force du pays fût dans ses mains ; il

[1] Manuscr. Biblioth. nation., *Guerre de Troie*, français (1300 environ).

devaient faire les frais de cette force. Chaque membre, depuis l'âge de vingt et un ans, était tenu de posséder une cotte de mailles, et devait monter à cheval à la première sommation du suzerain. « L'entreprise terminée, chacun rentrait dans son manoir [1]. » Toute-

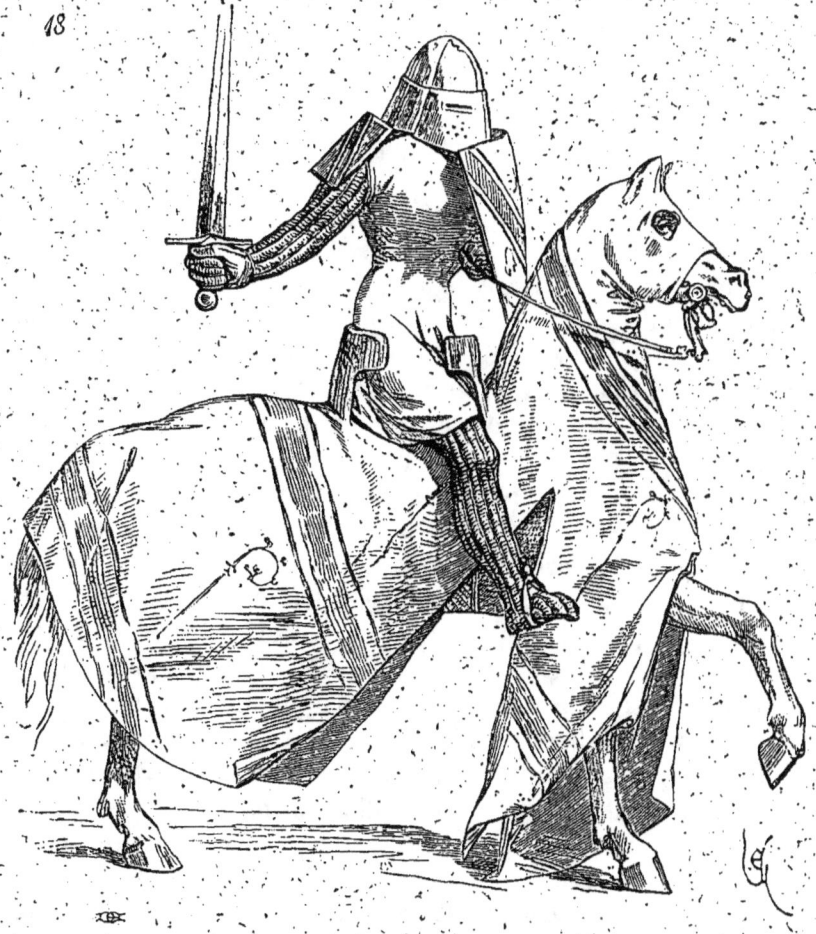

18

fois le temps de service obligatoire était habituellement limité à quarante jours. Quand Simon de Montfort entreprit la *croisade* contre les Albigeois, il eut fort à se plaindre de ce service limité, qui le laissait à certains moments dépourvu de troupes. Ce n'était qu'avec des promesses de terre ou une solde qu'un chef d'armée pouvait retenir sa chevalerie au delà du temps du service obligatoire. Quand saint Louis entreprit sa première expédition en Égypte,

[1]. *Histoire de la cavalerie française*, par le général Susanne, t. I, p. 8.

il était évident que les croisés resteraient loin de chez eux plus de quarante jours. En prenant la croix, les nobles et vilains qui allaient en terre sainte contractaient un engagement moral de servir le temps nécessaire : c'était un vœu. Mais cet engagement ne faisait pas que ces gens de tout état pussent vivre dans des conditions exceptionnelles. Alors le suzerain intervenait et indemnisait les chevaliers bannerets qui avaient emmené avec eux de simples chevaliers, des écuyers et soudoyés... L'*Histoire* du sire de Joinville donne la preuve de ce fait : « Je, qui n'avoie pas mil livrées
« de terre, me charjai quant j'alai outre-mer, de moy disieisme de
« chevaliers et de dous chevaliers banieres portans ; et m'avint
« ainsi que quant je arrivai en Chypre, il ne me fu demourée de
« remenant que douze vins (240) livres de tournois, ma nef païe ;
« dont aucun de mes chevaliers me manderent que se je ne me
« pourvéoie de deniers, que il me lairoient. Et Diex, qui onques ne
« me failli, me pourveut en tel manière que li roys, qui estoit à
« Nichocie, m'envoi a querre et me retint, et me mist huit cens
« livres en mes cofres ; et lors oz-je plus de deniers que il ne me
« couvenoit[1]. »

Ce n'est pas une solde régulière, c'est une indemnité, une subvention, que le suzerain donne en face d'une nécessité impérieuse, afin de conserver son armée. Il n'en est pas moins certain que ce fait capital ne tient à rien moins qu'à détruire le système féodal, ou plutôt les rapports féodaux entre le suzerain et ses vassaux. Dès l'instant que ceux-ci reçoivent une paye, fût-ce à titre gracieux, le principe féodal est ruiné. Le bon sénéchal de Champagne ne fait pas toutes ces réflexions ; il est profondément dévoué au roi, l'aime et le vénère, il tient à remplir jusqu'au bout ses engagements ; mais son coffre est vide et ses chevaliers menacent de le quitter, s'il ne peut subvenir à leurs dépenses. Dieu (notons bien ce point) intervient et inspire au roi la pensée d'aider son sénéchal ; celui-ci encaisse l'argent, et, délivré de ce souci, fait son devoir et paye son monde.

Le roi octroyant une solde, à quelque titre que ce soit, à ses grands vassaux, ceux-ci perdent le caractère indépendant qu'ils conservaient jusqu'alors, et par suite leurs prérogatives. En effet, dès le commencement du XIVe siècle, le service militaire n'est plus une obligation attachée aux privilèges dont jouit la noblesse, c'est déjà un métier. « Des gentilshommes ruinés, des vavasseurs sans sol ni maille, des cadets de famille, des bâtards, réduits à chercher

[1] *Hist. de saint Louis*, par le sire de Joinville, publ. par M. Nat. de Wailly, p. 84.

fortune en courant les aventures, profiteront des exigences de l'état de guerre pour s'introduire sous les titres de bas chevaliers ou *bacheliers*, d'*écuyers*, de *gens d'armes*, dans les rangs des possesseurs de fiefs, pour se faire nourrir et même acheter par des personnages puissants qui se les attacheront par foi et hommage, et surtout par l'intérêt, et ils substitueront peu à peu à la chevalerie fieffée la chevalerie *volontaire* et enfin la chevalerie *soldée*[1]. »

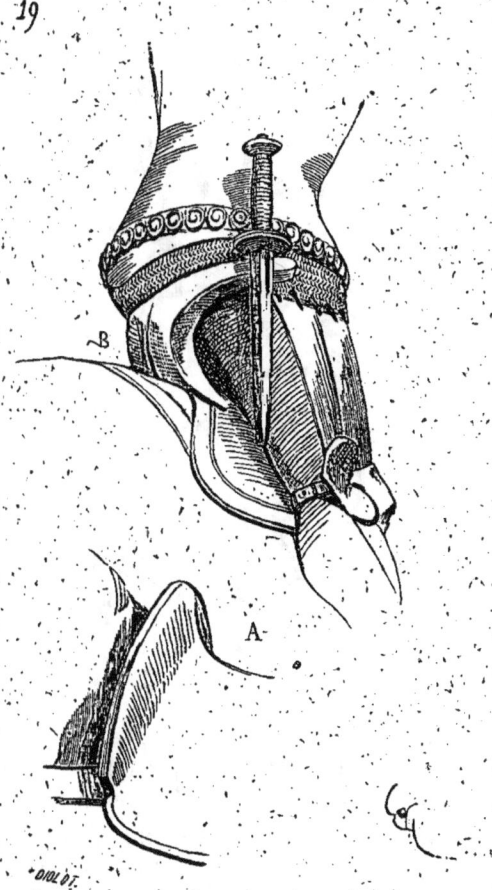

Si la solde tendait à détruire le système militaire de la féodalité, elle était le premier pas vers une organisation régulière, la discipline et des méthodes de combattre mieux raisonnées. Toutefois nous avons été en France longtemps à croire que le choc direct de la gendarmerie était la meilleure manière de vaincre en bataille rangée, et c'est à la suite de tristes et sanglantes épreuves, que nous

[1] *Hist. de la cavalerie française*, par le général Susanne, t. I, p. 10.

avons cherché, dans un ordre tactique encore très primitif, une action plus sûre. Du Guesclin paraît avoir été un des premiers à diviser la gendarmerie en petits escadrons manœuvrant suivant le terrain et l'ordre de bataille, faisant des mouvements tournants, agissant sur les flancs, mais ne se précipitant plus en masse compacte

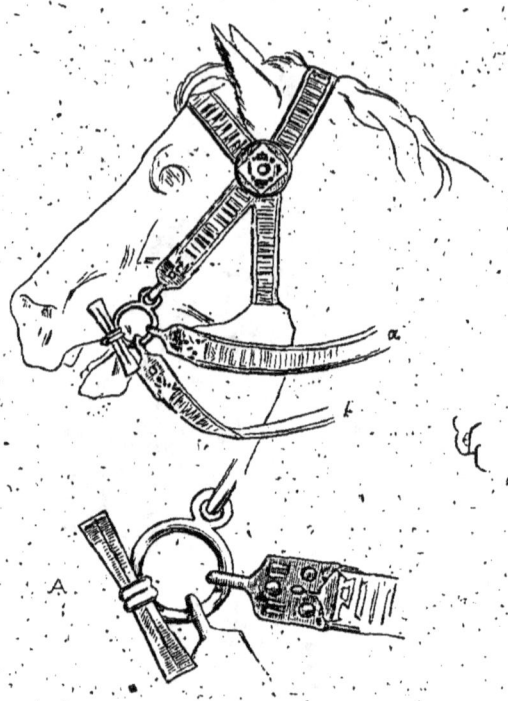

au beau milieu d'un front. Sous Philippe le Bel déjà, un progrès se fait sentir. L'homme d'armes est mieux équipé, sa lance est plus longue et lui permet de fournir des charges difficiles à soutenir, son épée est lourde et longue. Il possède la hache parfois et la masse; le harnois de la monture est mieux entendu, plus pratique. L'Italie semble avoir apporté, dès le milieu du XIVe siècle, des perfectionnements sérieux dans le harnois, et il ne faut pas oublier qu'à cette époque les relations de l'Italie avec la France étaient très fréquentes et suivies.

La statue de Barnabo Visconti, que l'on voit aujourd'hui dans le musée archéologique de l'Académie de Milan[1], fournit de curieux

[1] Seigneur de Milan en 1354, avec ses deux frères Mathieu II et Galéas II.

détails sur les harnois de guerre de cette époque. La selle de sa monture possède un troussequin très élevé et recourbé de manière à servir d'appui au séant (fig. 19). En A, est tracé l'arçon de devant, et en B le troussequin. On voit ici que le cavalier porte complète-

21

ment sur le sommet de ce troussequin, et nullement sur la selle. Les jambes sont tendues sur les étriers. C'était la position pour charger.

Sur un haubergeon court, le seigneur porte un surcot à ses armes, au bas duquel est attachée la ceinture militaire qui suspend l'épée et la dague.

La figure 20 donne l'habillement de tête du cheval. On remarquera le mors posé sans gourmette et sans muserolle.

La bride n'est point attachée aux branches du mors (lesquelles semblent n'avoir d'autres fonctions que d'arrêter le canon dans la bouche), mais à des anneaux qui reçoivent également les deux courroies de gauche et de droite de côté de têtière. L'une de ces brides, celle *a*, est en main, l'autre, *b*, flotte sur le cou de la monture. Toutes deux remplissent la même fonction et peuvent se suppléer en cas de brisure. Ces brides et courroies sont ornées d'inscriptions dorées.

Le beau manuscrit français de *Lancelot du Lac* de la Bibliothèque

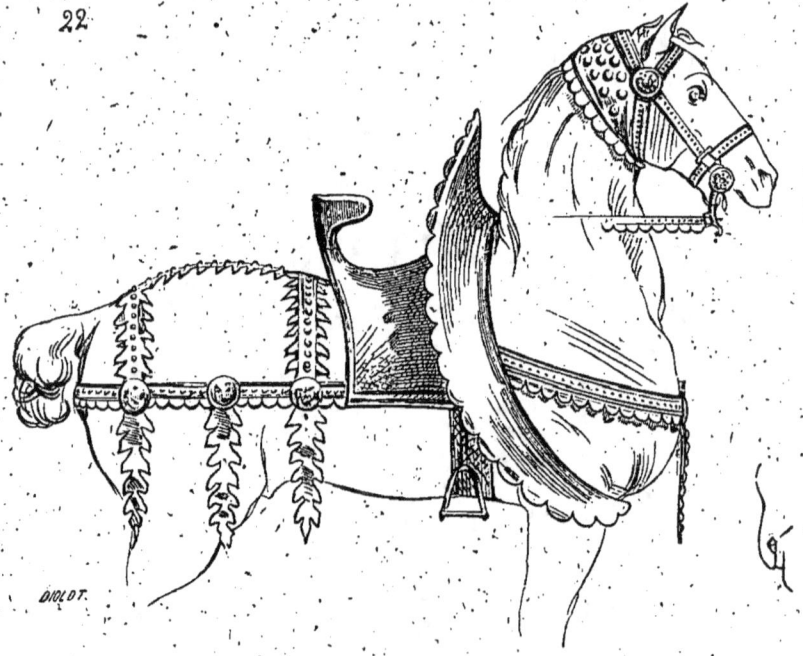

22

nationale, dont les miniatures sont de facture italienne, donne aussi, sur les harnois de guerre de 1360 environ, les plus précieux renseignements (fig. 21). Un chanfrein préserve le devant de la tête du cheval. A la selle est attachée une garniture de poitrail et de croupière. Ces pièces sont blanches avec bordure d'or. Le troussequin de la selle est rouge, ainsi que l'arçon de devant, qui est disposé en façon de hourd pour garantir les genoux du cavalier. Les quartiers de cette selle sont très petits et de peau piquée. Ces hourds tendent à prendre plus d'importance à la fin du XIV° siècle, et préservent entièrement les jambes et le ventre du cavalier (fig. 22 [1]).

[1] Manuscr. Biblioth. nation., *Roman de Tristan*, français (fin du XIV° siècle).

Ils étaient faits d'osier recouvert de peau épaisse. Le troussequin de la selle est toujours disposé comme dans les exemples précédents, pour permettre à l'homme d'armes de s'arc-bouter sur le bord supérieur. L'habillement de tête du cheval est ici complet, avec muserolle et courroie suppléant la gourmette. Une sorte de chaperon protège le dessus de l'encolure derrière les oreilles.

Mais nous ne devons pas aller plus avant, sans revenir sur les freins, qui ont une si grande importance et dont la forme se modifie profondément vers la fin du xive siècle. Alors (fig. 23 [1]) la

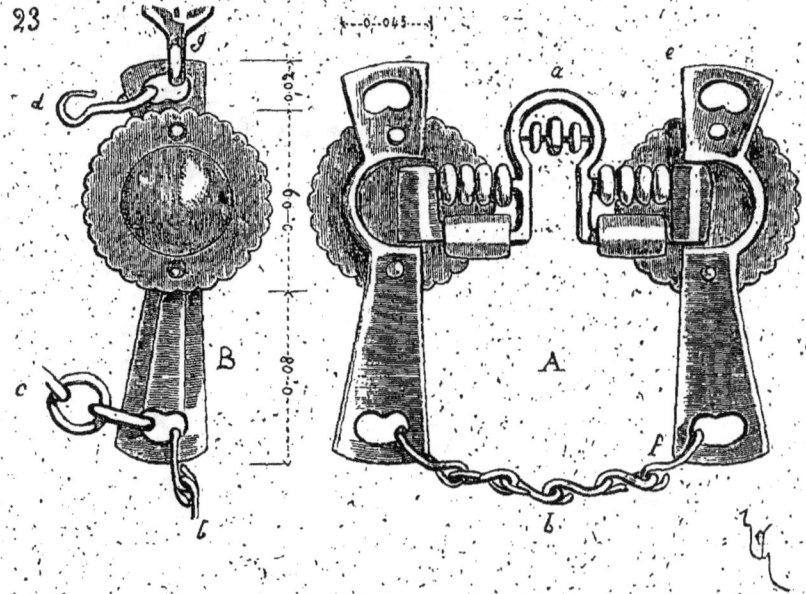

ligne du banquet *ef* est droite (les branches étant montrées à l'intérieur en A). Les talons et le canon sont compliqués, et se composent, de chaque côté, de quatre molettes tournant sur un axe et d'un rouleau tournant au-dessous, sur un second axe. Ces deux axes sont fixés à deux rouleaux, à droite et à gauche, qui tournent sur des axes suivant la ligne et dans l'arc du banquet. Ils se chantournent de telle sorte que le point *a* appuie sur la racine de la langue du cheval. Le pas-d'âne *a* est aussi muni de molettes, pour que la langue de la bête puisse se mouvoir sans difficulté. Les rênes sont attachées à l'extrémité des branches en *c* (voyez en B). Quand le cavalier appuie sur l'une de ces rênes, l'action se fait sentir sur les talons à molettes, mais aussi sur le point *a*. Les côtés de têtière

[1] Collect. de M. W.-H. Riggs.

sont fixés en g dans l'œil du banquet, ainsi que la gourmette ou crochet d. En b, une chaînette réunit l'extrémité des branches. Des bossettes sont rivées de manière à masquer les arcs du banquet et les fonceaux, ainsi que le fait voir le tracé B. Ce frein, dépendant de la collection de M. Riggs, est de fer doré.

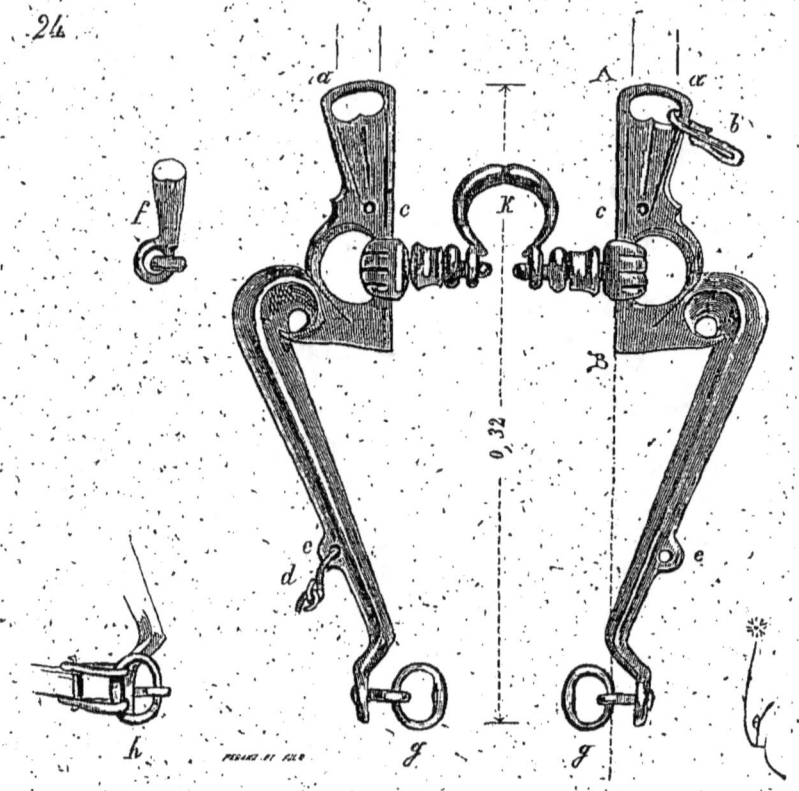

On donna bientôt aux branches plus de longueur, et l'embouchure fut modifiée (fig. 24 [1]). Ce frein, qui date du commencement du XVe siècle, se compose de deux branches sur la ligne du banquet AB. Le pas-d'âne k est mobile (voyez en f) et roule dans deux œils pratiqués à l'extrémité des talons, sur lesquels tournent deux molettes de chaque côté. Les fonceaux saisissent les arcs du banquet. L'attache g des rênes est en dedans de l'extrémité inférieure des branches, de telle sorte que les rênes, fixées à ces anneaux g, produisent le tirage latéral indiqué en h. Ainsi, en appuyant sur une rêne, la branche tendait à presser sur l'embouchure. La gour-

[1] Musée des fouilles du château de Pierrefonds.

mette s'attachait dans l'œil du banquet, *a*, ainsi que les côtés de têtière. Aux œils *c* étaient fixées les bossettes, qui cachaient l'arc

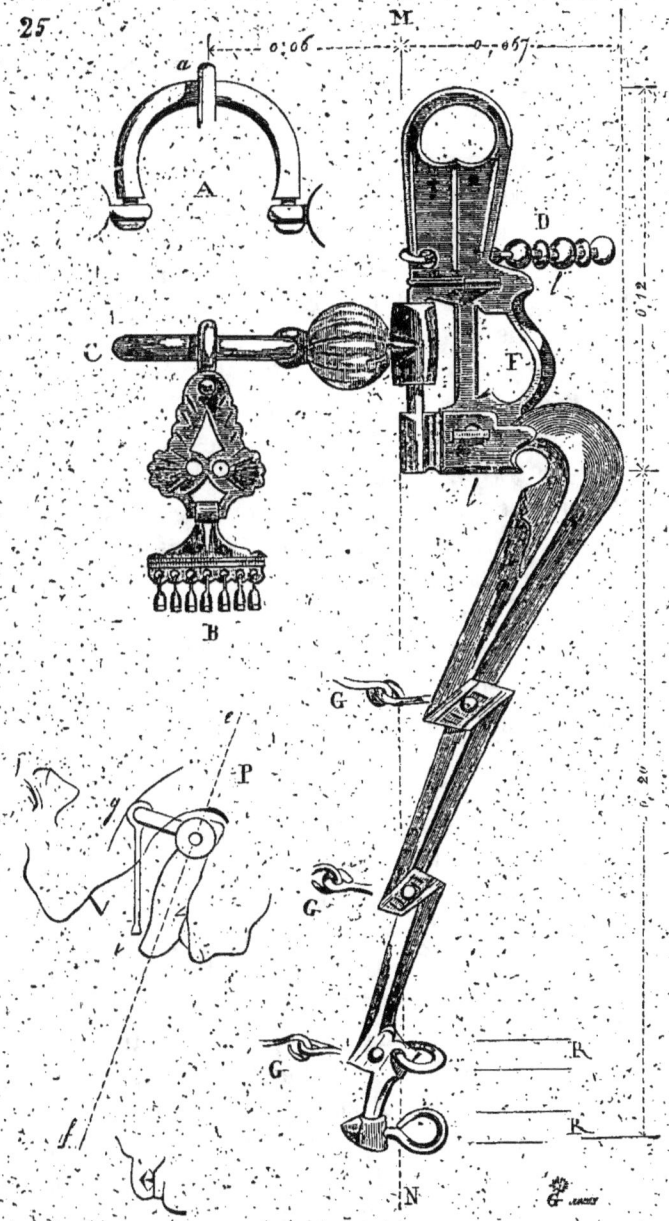

du banquet et les fonceaux, ainsi que l'attache du bridon. La chaînette de réunion des deux branches se prend dans les œils-de-perdrix *e*.

Vers 1430, ce système de frein subit encore des modifications (fig. 25[1]). L'arc du banquet reçoit un bridon en F. Les talons se composent d'une sphère striée, à l'extrémité desquels est rivé le pas-d'âne A, qui est à angle droit avec la ligne du banquet et l'axe des fonceaux. Ainsi ce pas-d'âne oblige la bête à tenir la bouche ouverte et l'empêche de saisir les talons sphériques avec les dents (voyez en P). La ligne du banquet étant *ef*, le pas-d'âne arrive en *g* et touche le palais de la bête. La languette B, avec ses petits pendants mobiles, tombe sur la langue du cheval en *i* et l'amuse — c'est du moins ce qu'on admettait jadis. — La gourmette D s'attache au-dessous de l'œil du banquet, et les bossettes étaient fixées à deux pitons *l, l*. Les branches sont jarretées et hardies; c'est-à-dire qu'elles dépassent la ligne MN du banquet, ce qui donnait plus d'action aux rênes. Celles-ci s'attachent en double en R. En G, sont trois chaînettes de réunion des deux branches. Cette pièce est d'un beau travail et d'une singulière élégance de forme.

Ces freins furent employés avec peu de variantes jusqu'à la fin du XVe siècle, et le mors ayant appartenu à la monture de Louis XI, que l'on voyait autrefois dans le trésor de la cathédrale de Bourges, conserve à peu près ces dispositions d'ensemble (pl. IX[2]). Il est de fer et de bronze doré avec pierreries sur les branches; les bossettes sont de même, couvertes de pierreries sur or et émail noir; deux petits camées antiques, d'un travail médiocre, forment l'œil de ces bossettes; parmi les pierreries sont semées quelques très petites perles. On observera que l'extrémité inférieure des branches présente une disposition qui fut suivie pendant tout le cours des XVIe et XVIIe siècles. Alors ces mors étaient dits *à la connétable*.

Nous aurons occasion de parler des freins défensifs, qui présentent des singularités remarquables.

Sous Charles VI, le luxe des harnois des chevaux de guerre dépassait toute raison. On prodiguait sur les bâtes des selles, sur les cuiries de poitrail et de croupière, sur les têtières, les pierreries, les émaux, les clochettes et bossettes d'argent et d'or; les housses étaient faites de draps d'or et de soie. La planche X[3] présente trois fragments de ces ornements de harnois datant des dernières années du XIVe siècle. L'ornement A est une bossette de têtière. A la branche était fixée la courroie frontale; les courroies

[1] Collect. de M. W. H. Riggs.
[2] Musée de la ville de Bourges.
[3] Musée des fouilles de Pierrefonds.

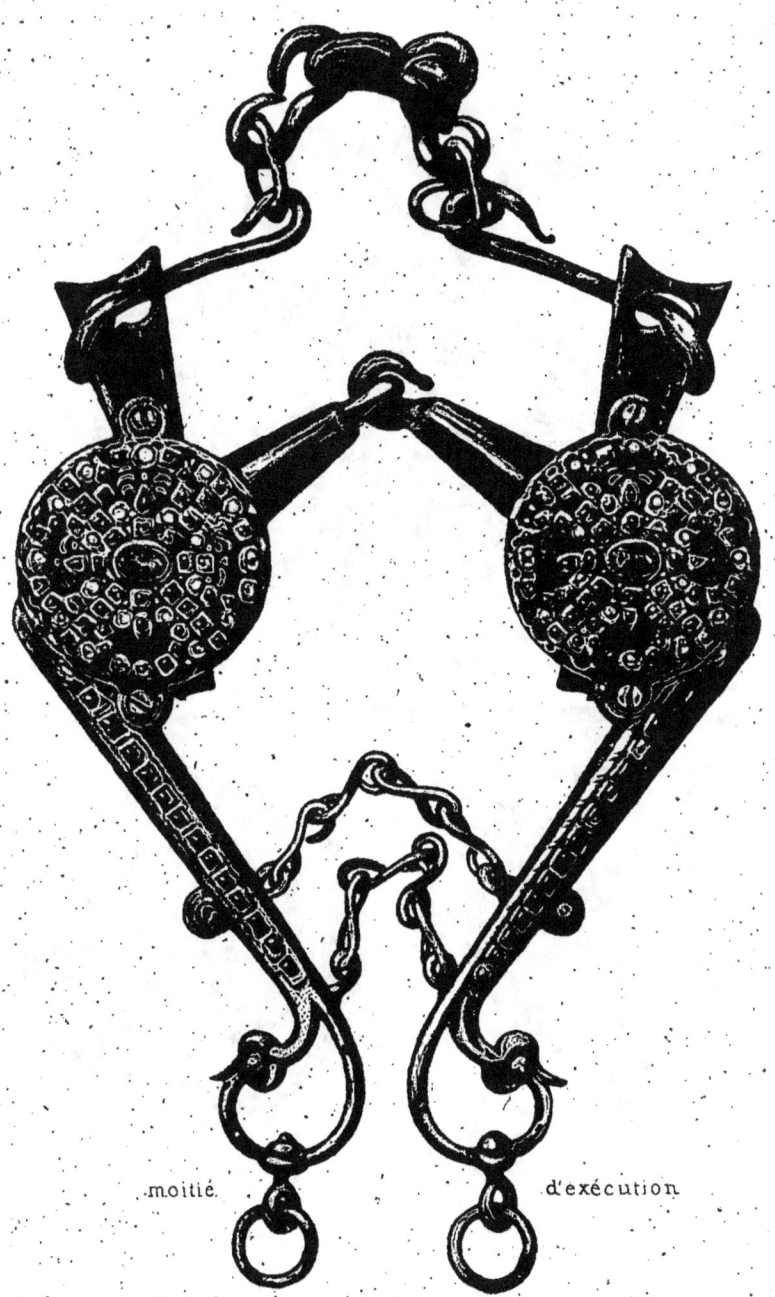

FREIN DE LA MONTURE DE LOUIS XI

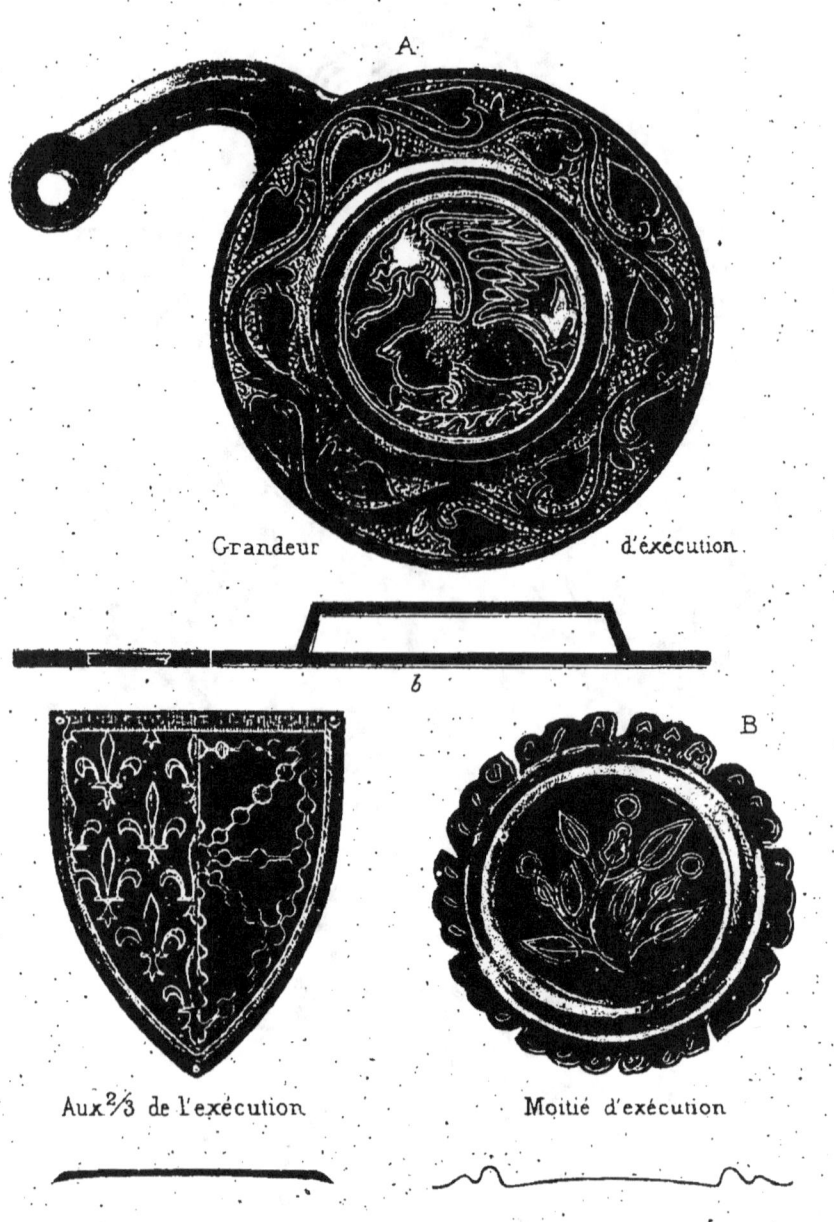

ORNEMENTS DE HARNOIS
XIVᵉ SIÈCLE

d'encolure, de frein et de tête passaient dans une bielle ménagée sous la bossette en *b*.

La bossette B était fixée avec des rivets à une cuirie, ainsi que l'écu émaillé mi-parti aux armes de France et de Navarre.

A cette époque, vers 1400, on n'employait plus guère que dans les tournois les hourds de jambes. C'est qu'en effet ces appendices latéraux devaient être très gênants pour charger par compagnies,

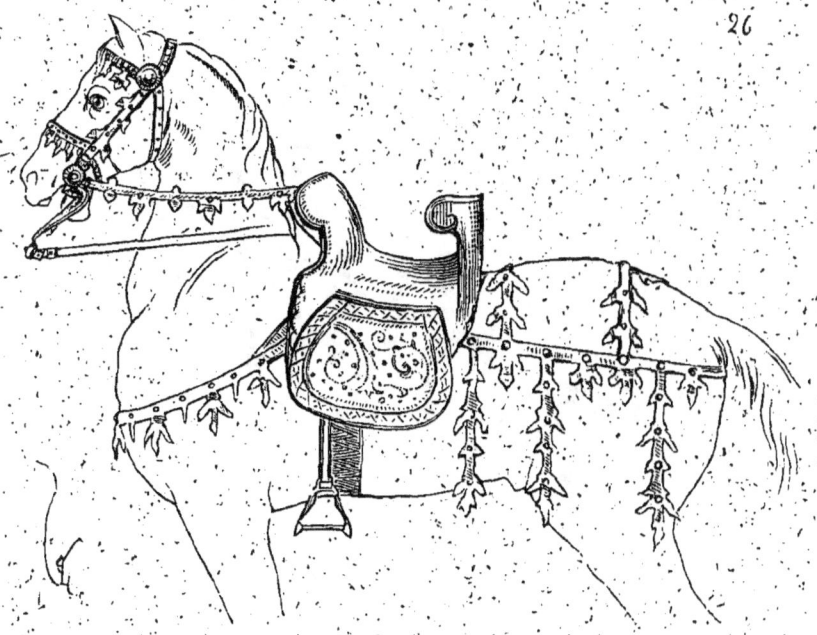

26

ainsi qu'on le pratiquait alors, et, dans la mêlée, ils ne pouvaient être efficaces. On modifia la forme de la bâte de devant, qui prit le nom de ventrière, parce qu'elle était assez élevée pour protéger le ventre du cavalier. Cette bâte de devant fut souvent recourbée vers le cou du cheval, afin de permettre à l'homme d'armes de pencher le corps en avant pour fournir un meilleur coup de lance. Nous avons dit qu'à ce moment là la lance avait une longueur de quinze pieds (5 mètres); le cavalier s'arc-boutait toujours sur le haut du troussequin. La figure 26 [1] donne un de ces harnois. La selle possède de larges quartiers de cuir gaufré, rouge et or. Les bâtes sont noir et or; la cuirie, fauve et or. Ces quartiers sont rapportés sur les côtés de la selle et suffisamment garnis pour ne pas fatiguer le bas

[1] Manuscr. Biblioth. nation., *le Livre de Guyron le Courtois*, français (1400 env.).

[HARNOIS] — 60 —

interne des cuisses; la cuirie est déchiquetée en manière de feuilles de fougère et couverte de clous d'or. Le frein possède bride et rênes, la bride seule étant ornée.

La figure 27 [1] donne une selle analogue, mais dont les quartiers de peau piquée sont fixés sous la selle. La courroie de croupière est

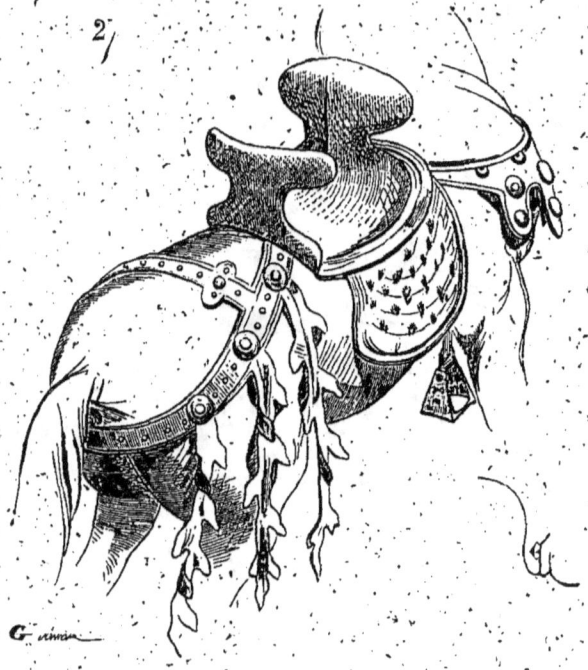

attachée très haut. Cette selle est rouge et or, ainsi que la cuirie. La ventrière, très dégagée, permettait ainsi de suspendre la masse et la hache à droite et à gauche. Pour empêcher ces armes de ballotter sur les épaules du cheval, un anneau était fixé en haut de la ventrière, à l'extérieur; des courroies passant par cet anneau retenaient les extrémités de ces armes offensives (voy. Hache et Masse).

La figure 28 [2] montre un harnois de cheval de guerre de 1420 à 1425. La bête est couverte d'une housse armoyée, en deux parties. La ventrière de la selle n'est plus en forme de cœur, mais droite, et le troussequin se divise en deux lobes. La selle est fortement rembourrée et piquée, et les quartiers tiennent au siège. La housse

[1] Manuscr. Biblioth. nation., le Livre de Guyron le Courtois, français (1400 env.).
[2] Manuscr. Biblioth. nation., Lancelot du Lac, français (1425 environ).

est d'étoffe pourpre, avec aigle impériale d'or et bande de même. Les branches du mors sont armées de petits crochets. Le bridon fait défaut.

Mais alors l'armure complète de plates était adoptée par les cavaliers. Nécessairement cet habillement de fer devait exiger cer-

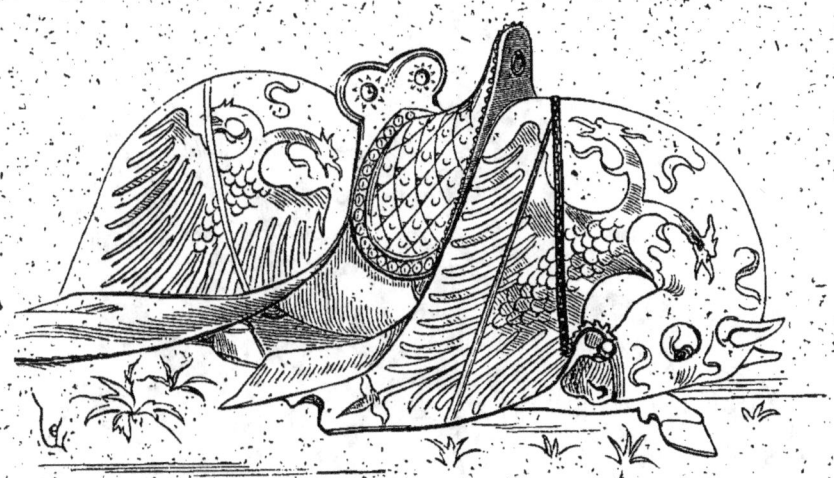

28

taines modifications dans le harnois de la monture. Les deux bâtes se recouvrent d'acier, et le siége de la selle, au lieu d'être fait de peau rembourrée et piquée, qui eût accroché les pièces de l'armure et se fût promptement déchirée, est recouvert de peau collée et parfaitement lisse, ou de bois, d'os, ou même de fer.

La figure 29[1] présente un homme d'armes de 1440 environ. Le cheval a le devant de la tête garni d'un chanfrein. La selle est de peau collée, avec arçon de devant et troussequin de fer. Le troussequin est couvert par les tassettes du cavalier; et c'est ce qui explique l'emploi de ces tassettes aussi bien que leur mode d'attache sur les lames au-dessous de la braconnière. Ces deux tassettes postérieures étaient disposées pour empêcher les coups de pointe ou de taille de passer entre le troussequin et les reins du cavalier. L'arçon de devant a la forme de celui présenté dans la figure précédente. Devant cet arçon sont attachées la masse et l'épée d'arçon. Derrière le troussequin d'acier est un piton dans lequel passe une courroie au bout de laquelle une poche reçoit le bois de la lance.

[1] Manuscr. Biblioth. nation., *Girart de Nevers*; *Miroir historial* (1440 à 1450).

[HARNOIS] — 62 —

lorsque le cavalier la tient verticale. Cette lance est munie de la *grappe* et de la garde (voy. LANCE). La monture est houssée seulement sur la croupe. Le frein a les rênes et le bridon, lequel est,

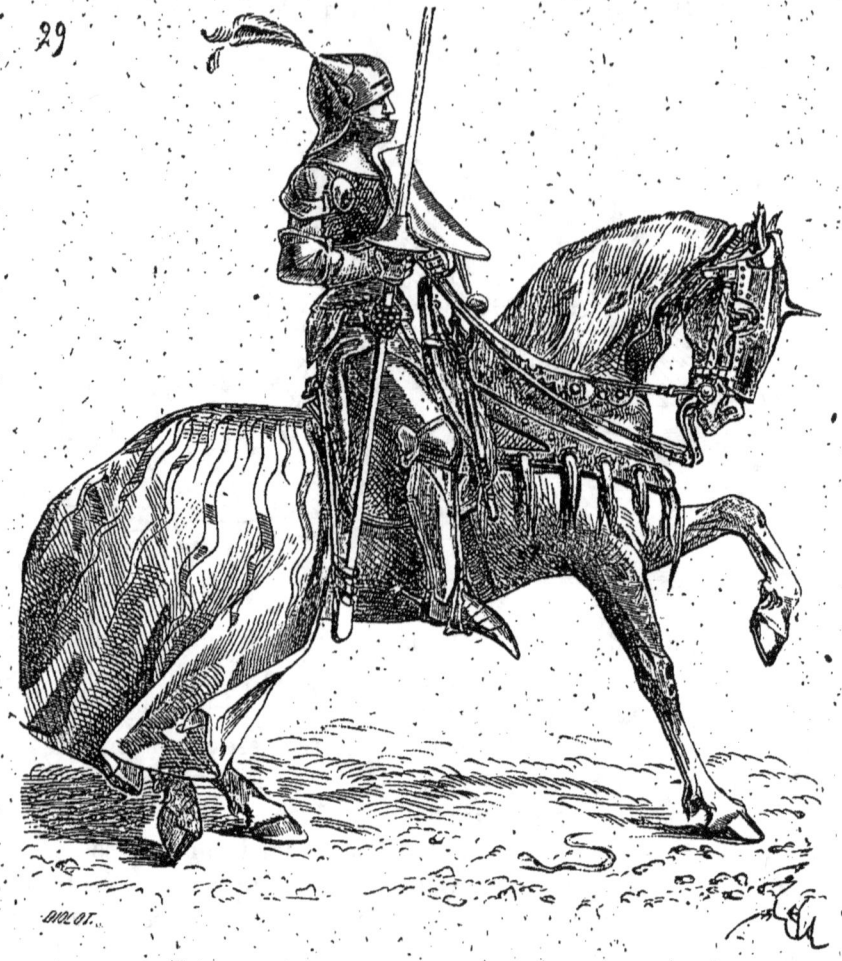

29

suivant l'usage, décoré d'un lambrequin. Le cavalier porte sur la tête, une salade et est habillé de plates, avec plastron de velours doublé d'une pansière d'acier. S'il doit charger, il se dresse sur ses étriers, appuie son séant sur le bord supérieur du troussequin et penche le corps en avant. Le siège de ces sortes de selles ne s'élève pas de plus de 0m,08 à 0m,10 au-dessus de l'échine du cheval. Souvent, dans les représentations récentes des hommes d'armes de cette époque, on a supposé que le siège de la selle était très élevé au-dessus des reins de la monture. C'est là une erreur.

Il est impossible de monter à cheval étant pesamment armé et de fournir une course un peu longue, si les cuisses du cavalier ne sentent pas les flancs de sa monture. Cette erreur provient de ce que, dans les anciens monuments, les hommes d'armes sont souvent représentés chargeants, et, par suite, debout sur leurs étriers ; mais alors, ainsi que nous l'avons expliqué surabondamment, le séant ne portait pas sur le siège, mais s'arc-boutait sur le troussequin. Pour qui a l'habitude de monter à cheval, ces indications sont superflues ; mais trop souvent les artistes peintres ou sculpteurs qui prétendent représenter des cavaliers d'un autre âge n'ont jamais enfourché un cheval. Or, de tout temps, jadis, aussi bien qu'aujourd'hui, pour se tenir longtemps sans effort et sûrement en selle, il est nécessaire de sentir avec les cuisses et les genoux les flancs de la bête. Les Arabes seuls montent sur des selles dont les sièges sont très élevés, mais ils ont les jambes pliées, et sont, pour ainsi dire, accroupis entre les bâtes. Jamais les Occidentaux n'ont monté de cette façon, surtout lorsqu'ils étaient pesamment armés et qu'ils étaient obligés de *coucher le bois*, c'est-à-dire de charger avec une lance de 4 à 5 mètres de longueur.

Dans les exemples précédents, les chevaux de guerre ne sont armés que par des housses et parfois des mailles ou des vêtements garnis d'anneaux de fer, comme les broignes. Ils ne sont pas défendus par des plates, même au moment où les hommes d'armes commencent à adopter cet habillement de guerre. Les têtières d'acier seules apparaissent vers les dernières années du XIIIe siècle, et sont conservées pendant le XIVe en certains cas. Les Allemands paraissent avoir, les premiers, tenté de garantir les chevaux de guerre par des plates sur le cou et le poitrail de la monture, vers le commencement du XVe siècle, puis plus tard sur la croupe et les flancs. En France, c'est vers la fin du XVe siècle que l'habillement de plates du cheval se complète. Notre gendarmerie ne se décidait pas volontiers à adopter cette lourde défense qui devait gêner les mouvements rapides ; elle hésite longtemps, et ne revêt que successivement le cheval de guerre de ces pesants harnois. A la têtière elle ajoute d'abord une couverture articulée d'encolure (fig. 30 [1]), puis une garniture de poitrail, à laquelle est suspendue la housse de devant.

La crinière de ce cheval de guerre est préservée par une barde de

[1] Manuscr. Biblioth. nation., *Quinte-Curce*, français (1465 environ), dédié à Charles le Téméraire.

six plates d'acier articulées, auxquelles sont attachées des portions de mailles. La courroie médiane qui attache cette couverture de cou est de même garnie de dents de mailles. La barde de poitrail

30

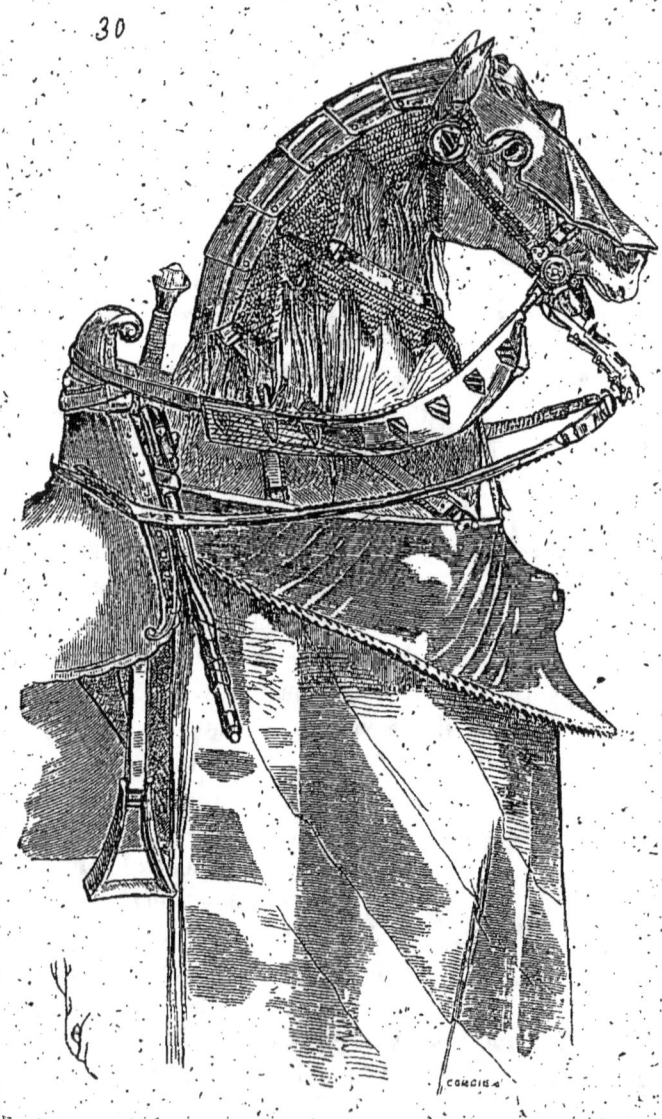

est suspendue au moyen d'un jeu de courroies que notre figure indique clairement : une courroie d'axe, et deux doubles courroies latérales fixées à l'extrémité inférieure de la barde de crinière.

L'arçon de devant de la selle se renverse en avant à son extrémité, et est garni latéralement de bandes d'acier ; à cette bâte sont suspendues la masse et l'épée d'arçon. Le frein possède les rênes simples et le bridon garni d'une bande d'étoffe brodée.

En bardant ainsi le cheval, il fallait d'autant mieux préserver les arçons de la selle ; aussi les garnissait-on de plates d'acier.

La figure 31[1] donne une selle française de 1460 à 1470. L'arçon de devant est garni extérieurement d'une plate d'acier quelque

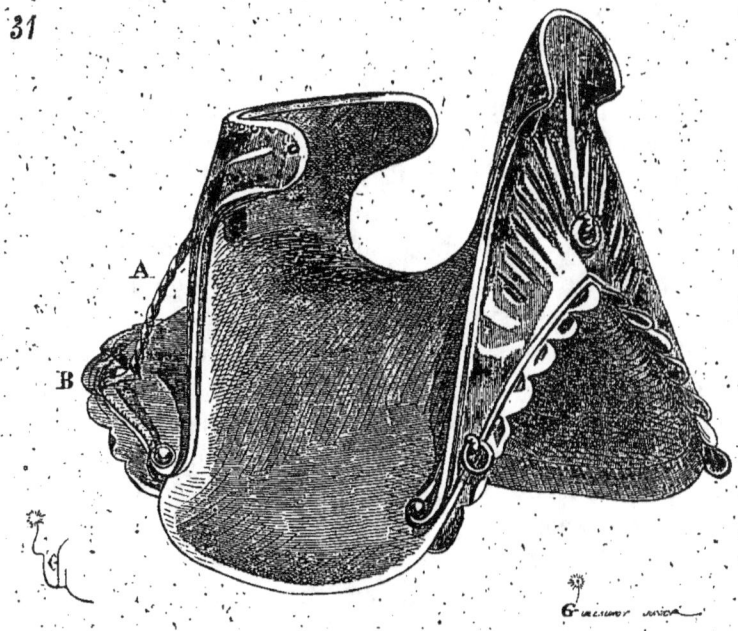

peu cannelée, à laquelle sont rivés trois anneaux destinés : celui du milieu, à suspendre les armes de main ; ceux de côté, à attacher la barde de poitrail. La dossière est, de même, garnie extérieurement d'acier avec deux arcs-boutants A, qui, partant du milieu, sont rivés sur les défenses B des rognons. Le siège, l'intérieur du trousseqûin et le dedans de l'arçon antérieur sont revêtus de peau parfaitement lisse et sans coutures.

Ces pièces de harnois sont admirablement travaillées, solides et relativement légères. Le cavalier s'arc-boutait sur le bord supérieur du troussequin pour charger, ainsi qu'il a été précédemment dit,

[1] Manuscr. Biblioth. nation. *Passages d'outre-mer*, français (1470 environ). Musée de Pierrefonds.

et les deux tiges A maintenaient fortement ce troussequin en l'empêchant de se déraciner sous l'effort du choc. L'arçon de devant, très élevé, garantissait le bas-ventre du cavalier, et son extrémité recourbée retenait les rênes si on les faisait flotter, ou les courroies d'attache de la masse, de la hache et de l'épée d'arçon.

Mais l'habillement de cheval que donne la figure 30 paraissait insuffisant. Puisqu'on préservait entièrement l'homme d'armes par l'assemblage des plates et qu'aucune partie du corps ne restait à découvert, il était logique de faire de même pour la monture; car le cheval à terre, l'homme d'armes, fût-il d'ailleurs sain et sauf, ne pouvait combattre. On essaya donc de garantir le cheval efficacement. Au chanfrein, à la têtière, aux bardes de cou et de poitrail on ajouta d'autres pièces : une croupière, un vêtement de mailles. On donna plus d'importance à la barde de poitrail. On adopta les flançois, qui garantissaient les flancs de la bête, et même, au XVIe siècle, on alla jusqu'à préserver les jambes de la monture au moyen de plates articulées. Ce harnois, ajouté à l'armure de l'homme, ne laissait pas d'être fort lourd; aussi ne pouvait-on plus, vers la seconde moitié du XVe siècle, se servir, à la guerre, de chevaux légers. Il fallait recourir aux races robustes de la Normandie et du Perche. Ces montures ne fournissaient que des charges courtes, et, sous ce harnois, ne pouvaient manœuvrer rapidement.

L'artillerie à feu prenait déjà assez d'importance en campagne pour causer des ravages dans ces escadrons bardés de fer; car, indépendamment des canons, on se servait déjà, sous Louis XI, de *traits à poudre*, qui n'étaient autre chose que des tubes de fer grossièrement garnis d'une sorte de crosse ou bâton et que portaient quelques fantassins et même des cavaliers. Pour résister aux projectiles lancés par ces engins, les hommes d'armes augmentaient l'épaisseur de leurs plates, les garnissaient de doublures, et bardaient leurs chevaux, si bien que les mouvements de cette cavalerie étaient fort gênés. Il était certain cependant que l'artillerie devait promptement se perfectionner; à ces tubes si grossièrement travaillés, on devait bientôt substituer les pistolets, les arquebuses. Et cependant la gendarmerie ne pensait opposer, aux projectiles chaque jour plus pénétrants des engins, que des armures de plus en plus épaisses. C'était une lutte dont l'issue ne pouvait être douteuse; l'engin devait avoir raison, tôt ou tard, des moyens défensifs. Plus on alourdissait l'armure, moins on donnait de mobilité aux cavaliers et plus on les exposait aux effets de l'artillerie. Vers le milieu du XVIe siècle, on commença à comprendre que le meilleur moyen

de soustraire la cavalerie aux projectiles des armes à feu était au contraire de lui donner une grande mobilité, et pièce à pièce l'homme d'armes se débarrassa de sa ferraille.

L'apogée de l'habillement de fer est le milieu du xv^e siècle. Alors le cheval n'était pas surchargé. Les bardes qui le défendaient

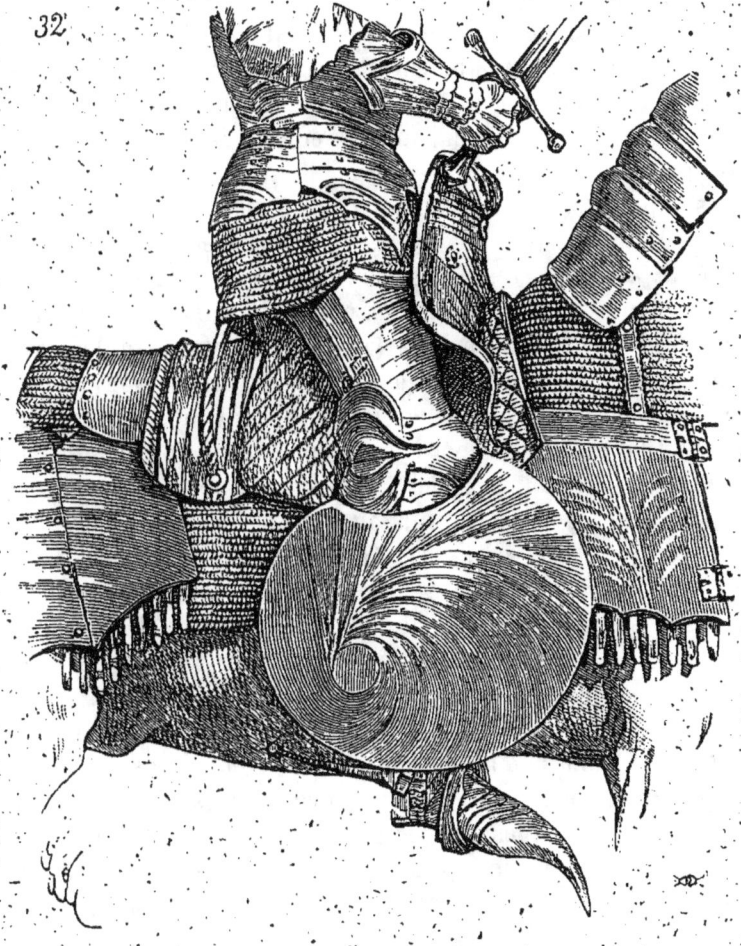

étaient légères, faites de fin acier. Les Allemands commencèrent, vers 1460, à donner plus de force à ces bardes, et peu à peu cet exemple fut suivi en France, sans jamais tomber dans les exagérations chères aux gens d'outre-Rhin. Cependant, à cette époque, les gentilshommes français faisaient venir des armures de Nuremberg, comme auparavant ils achetaient des heaumes de Pavie, et comme plus tard ils demandèrent à Milan des habillements de

[HARNOIS] — 68 —

guerre. De 1460 à 1470, ces armures de Nuremberg étaient fort estimées en France et elles méritaient cette estime. Bien faites, légères, admirablement forgées, suffisamment souples, d'une forme appropriée à l'usage, elles étaient d'un excellent usage.

C'est à Nuremberg qu'il faut aller chercher les bardes de chevaux pendant cette période.

La figure 32 [1] donne la selle de guerre de fabrication allemande, avec ses accessoires, au moment où ces armures étaient adoptées en France par quelques gentilshommes. Ces harnais blancs, c'est-à-dire d'acier poli, coûtaient fort cher, et il fallait être riche pour en posséder. Notre figure nous montre l'homme d'armes en selle. Les jambes sont garanties par un garde-jambe [2] dont on se servait surtout pendant les joutes à la barrière, mais qui était aussi adopté à la guerre, parce qu'il garantissait bien le cavalier contre les atteintes et froissements. Cette pièce était suspendue par deux courroies aux quartiers de la selle et flottait au-dessous des genouillères. Comme un coup de lance ou d'épée pouvait passer entre cette garde circulaire et la jambe du cavalier, et blesser le cheval aux flancs, on renonça peu après dans les combats aux garde-jambes pour adopter les flançois : lame d'acier qui, sous les mollets du cavalier, réunissait la barde de poitrail à la barde de croupe. Dans la figure 32, on voit que ces bardes, sous les quartiers de la selle, sont simplement réunies par un vêtement de mailles posé sous la selle et recouvrant le cou de la monture sous la barde de crinière. La selle mérite une description spéciale (fig. 33). Le siège est de peau piquée sur les quartiers, unie et rembourrée sur la cuiller. L'arçon de devant A est revêtu extérieurement de lames d'acier cannelées, avec bords solides. Le troussequin B est de même garni de deux lames d'acier fortement arc-boutées par des tiges de fer, vissées sur une lame couvrant les rognons. Entre les deux lames d'acier a, le cuir apparaît extérieurement, afin de laisser sous le séant du cavalier, lorsque celui-ci s'arc-boute sur le sommet du troussequin pour charger, une partie moins rigide. Tout cela est bien étudié, et l'exécution de ces pièces est irréprochable. Les lames d'acier sont cannelées pour donner plus de roide au métal et faire glisser les coups de pointe ou les arrêter. Ainsi, on observera comment l'arçon de devant, qui sert de hourd, est bordé, de telle sorte que la pointe de la

[1] Ancienne collect. de M. le comte de Nieuwerkerke.
[2] On donne à cette pièce aujourd'hui le nom de garde-cuisse ; on ne saurait trop dire pourquoi, puisqu'elle garantissait seulement les jambes.

lance, venant à glisser, soit arrêtée par ce bord cordelé et ne puisse frapper le ventre du cavalier ou échapper les angles latéraux [1].

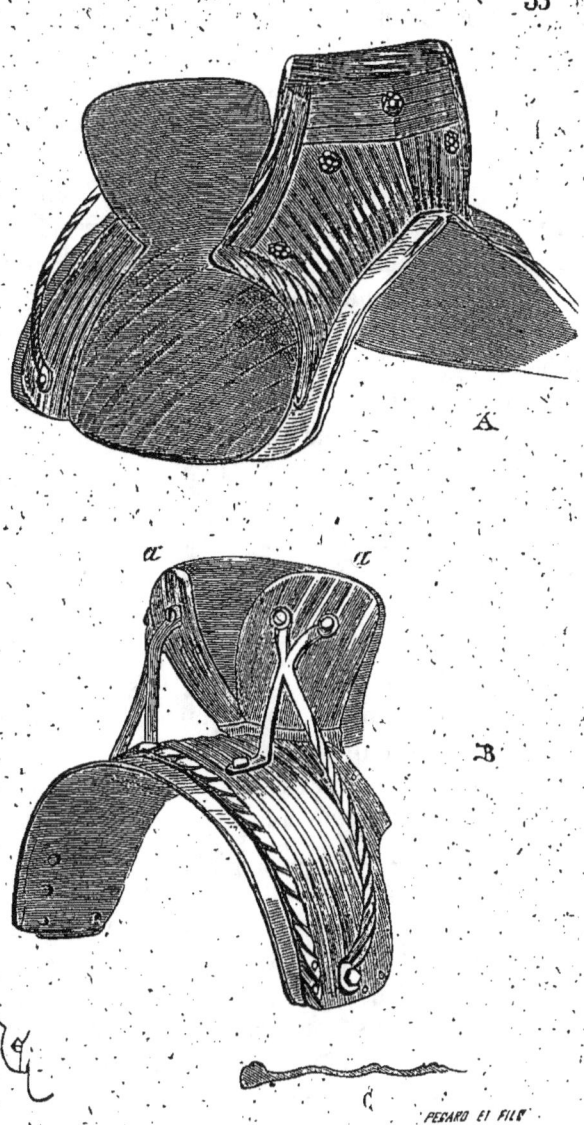

Ce n'est donc pas d'hier que les Allemands ont su combiner l'armement et raisonner son emploi, si bien qu'ils arrivent à le compliquer ou à l'alourdir à l'excès. Nous n'avons jamais aimé en

[1] En C, est donnée la section des cannelures de la plate des rognons.

France ces développements de précautions ; mal nous en a pris parfois, et cependant il n'est pas à souhaiter que nous cherchions trop à imiter nos voisins, car nous perdrions ainsi nos qualités les plus précieuses sans acquérir celles qui caractérisent les populations d'outre-Rhin.

Ces harnois avaient des défauts. Outre leur poids, ils demandaient beaucoup de temps pour être bien attachés sur la monture. La moindre négligence pouvait avoir les plus fâcheuses conséquences. Ils exigeaient un entretien constant, et, en guerre, devenaient ainsi un embarras en ce qu'il arrivait souvent que le cavalier n'était pas prêt au moment voulu. De plus, lorsqu'un cheval s'abattait, il était absolument impossible au cavalier de se dégager, et il fallait que ses écuyers vinssent l'aider à se relever et à sortir de la presse.

L'homme d'armes passait à l'état de machine de guerre destinée à produire un choc irrésistible ; mais si une charge était arrêtée par un obstacle quelconque, il lui fallait du temps pour être en mesure de recommencer.

Plus il se couvrait de fer, lui et sa monture, moins il était disposé à se compromettre. S'il se décidait à donner sérieusement, c'était dans les circonstances les plus graves et lorsqu'il s'agissait de fournir un coup de collier. Mais il était souvent trop tard, et l'intervention de la gendarmerie dans une bataille, si elle ne réussissait pas à tout enfoncer du premier choc, ne faisait qu'apporter la plus effroyable confusion.

D'ailleurs, ainsi que nous l'avons dit, ces harnois de plates coûtaient très cher, et il est mauvais que des combattants songent à ménager un habillement qu'ils pourraient difficilement remplacer. Tel homme de guerre qui ne marchandera pas sa vie, hésitera à compromettre un harnois obtenu au prix de sacrifices pécuniaires considérables ; ou s'il se décide à risquer vie et harnois, c'est dans un cas désespéré. Puis, pour habiller un homme d'armes, il fallait deux valets, sans compter l'écuyer qui portait sa lance, souvent sa salade ou son armet, sa masse et une épée de rechange. C'était donc à la suite de chaque maître un personnel coûteux, encombrant, et que les armées traînaient avec elles au grand préjudice de la discipline et du bon ordre.

La figure 34 présente dans tous ses détails la têtière du harnois du cheval de guerre précédent.

Le chanfrein est armé d'une pointe montée sur un disque plissé ; les œillères sont rivées à ce chanfrein, qui porte de chaque côté

deux plates à charnières recouvrant la mâchoire du cheval ; les oreillons sont rivés à une plate recouverte par le sommet du chanfrein, et qui elle-même recouvre les plates de barde du cou. La première de ces plates A est attachée aux suivantes au moyen d'un goujon à ressort *a* et de deux crochets latéraux.

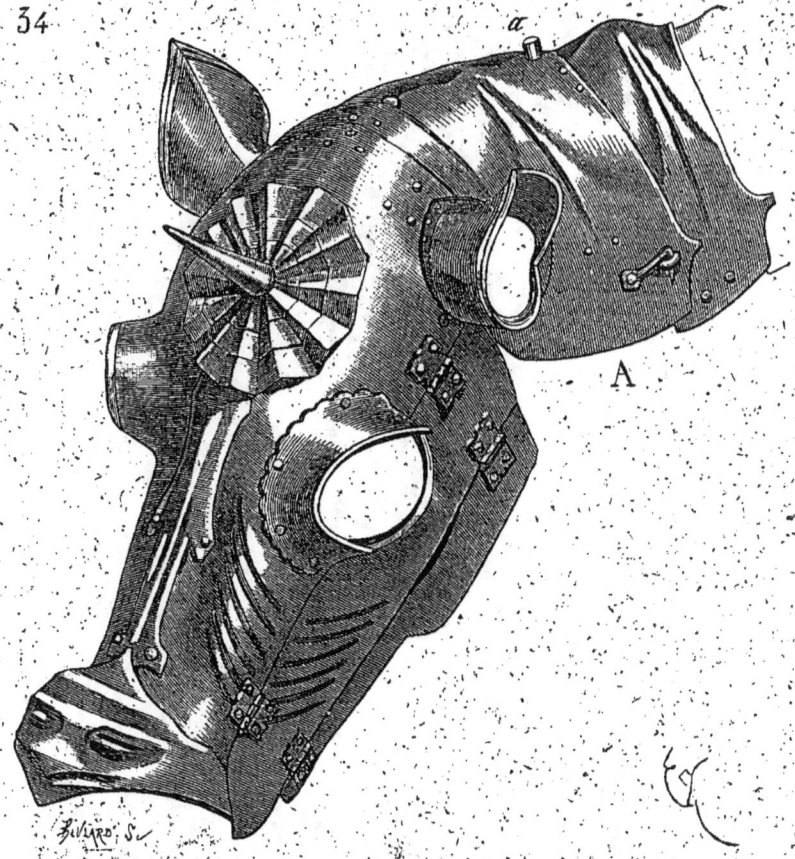

34

Le couvre-naseaux est saillant, et un renfort est appliqué sur l'axe du chanfrein. Le tout était doublé de peau et s'attachait avec des courroies à l'encolure et à la place de la gourmette.

Ces habillements des chevaux de guerre n'étaient pas propres à escadronner. On chargeait par compagnies, lesquelles étaient indépendantes et se soumettaient difficilement à un ordre général. L'unité d'action faisait défaut, et ce ne fut qu'au xviie siècle que, par l'organisation de la cavalerie légère, l'ordre de bataille put être établi dans la cavalerie.

En France, on ne paraît pas avoir donné une grande force aux

[HARNOIS]

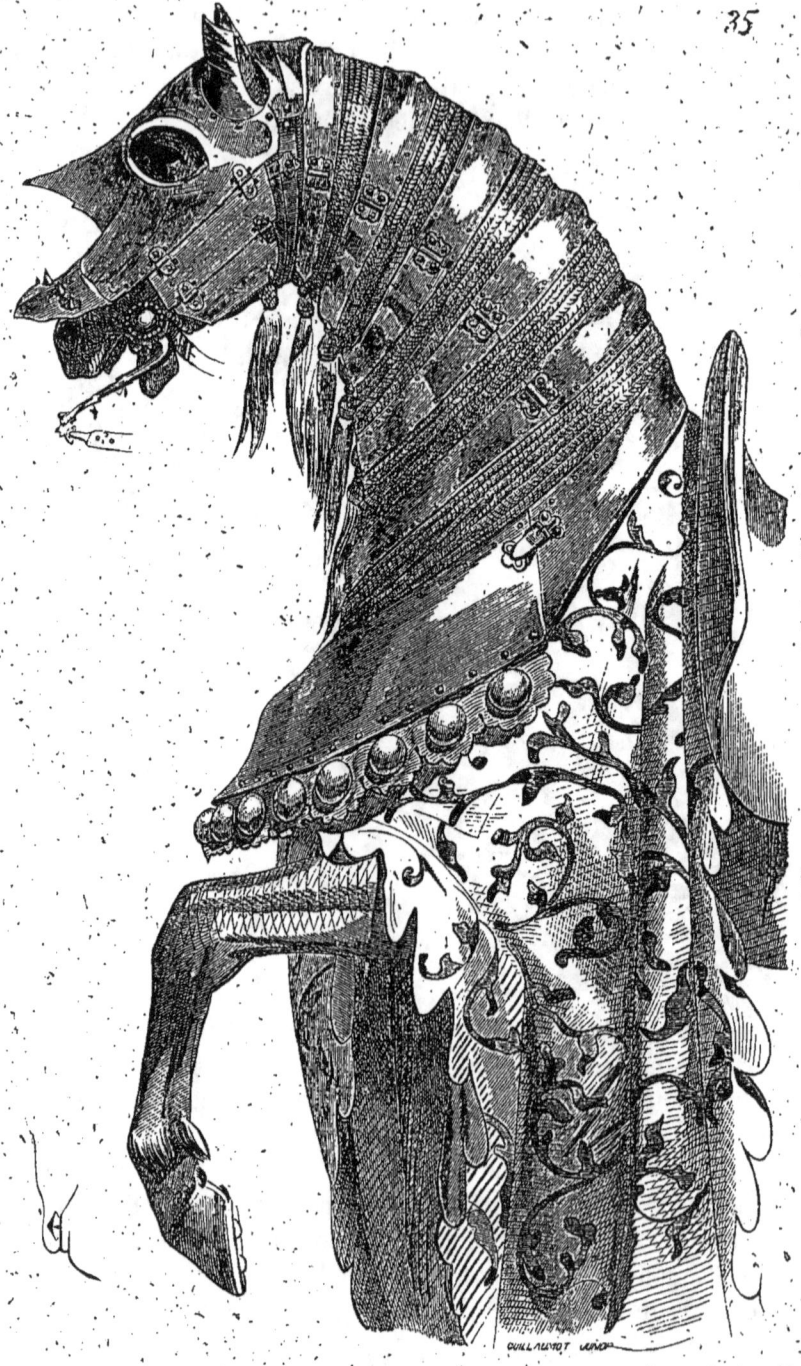

bardes des chevaux de guerre jusqu'à la fin du XVe siècle, car il ne

faut pas croire qu'en bataille on adoptât les bardes dont les montures étaient armées pendant les joutes et tournois. En Allemagne, au contraire, le cheval de guerre est pesamment armé pour le combat, dès le milieu du XVe siècle. Nos bardes françaises ne se composent guère, jusqu'au règne de Louis XII, pendant les combats, que d'un chanfrein, d'une barde de cou et de poitrail, et rarement d'une barde de croupière (fig. 35[1]). Encore la barde de cou est-elle mi-partie mailles et plates; la housse de devant est attachée sous la barde de poitrail. Une lame d'acier aiguë et coupante est fixée perpendiculairement à l'axe du chanfrein, et des pointes défendent le couvre-naseaux.

La selle française diffère quelque peu, vers 1460, de la selle allemande. Elle possède rarement les arcs-boutants de troussequin, et l'arçon de devant est d'une forme plus gracieuse que n'est celle du harnois de Nuremberg. M. W. H. Riggs possède une très belle selle française de cette époque (fig. 36). En A, nous présentons l'arçon de devant avec son piton (détaillé en B), qui servait à attacher la masse; la bâte est vivement entaillée latéralement pour recevoir au besoin les rênes. Cette pièce, finement cannelée, est incrustée de laiton. On observera que les garde-cuisses sont peu élevés, mais descendent bas. En C, est présenté le troussequin, large, peu élevé, et s'épanouissant latéralement de manière à préserver de même la partie des cuisses qui porte sur la selle. En D, nous donnons le détail d'un des angles d. Les lames qui garnissent ces arçons sont très minces et de bon acier, délicatement travaillées et renforcées au bord d'un ourlet en façon de torsade.

C'est vers le milieu du XVe siècle que l'on commence à armer certaines parties du harnois de ces pointes qui empêchaient la prise. Il existe même des freins ainsi garnis. Celui que nous donnons ici (fig. 37[2]) est une pièce des plus curieuses. Les branches A sont à charnières, ainsi qu'on le voit en B, se pliant en avant et ne pouvant dépasser, en arrière, la position que présente la figure. Ces branches sont solidaires et armées de longues pointes. Les arcs du banquet C sont détaillés en c; le canon se compose de molettes striées roulant sur un axe, avec coquille de palais et petites pendeloques tombant sur la langue du cheval. On voit les trous qui recevaient les deux bossettes au-dessus et au-dessous de l'arc du banquet. L'attache des rênes en D pivote, ainsi que le fait voir le

[1] 1470 environ.
[2] Collect. de M. W. H. Riggs.

[HARNOIS]

détail *d*, et est armée de pointes. Cette pièce est entièrement de fer et probablement étamée ; elle est forgée avec grand soin. Vers 1460, il était d'usage souvent de garnir ainsi les harnois de guerre de pointes qui faisaient de l'homme d'armes un véritable hérisson. Non seulement les bardes de la monture, les chanfreins, se héris-

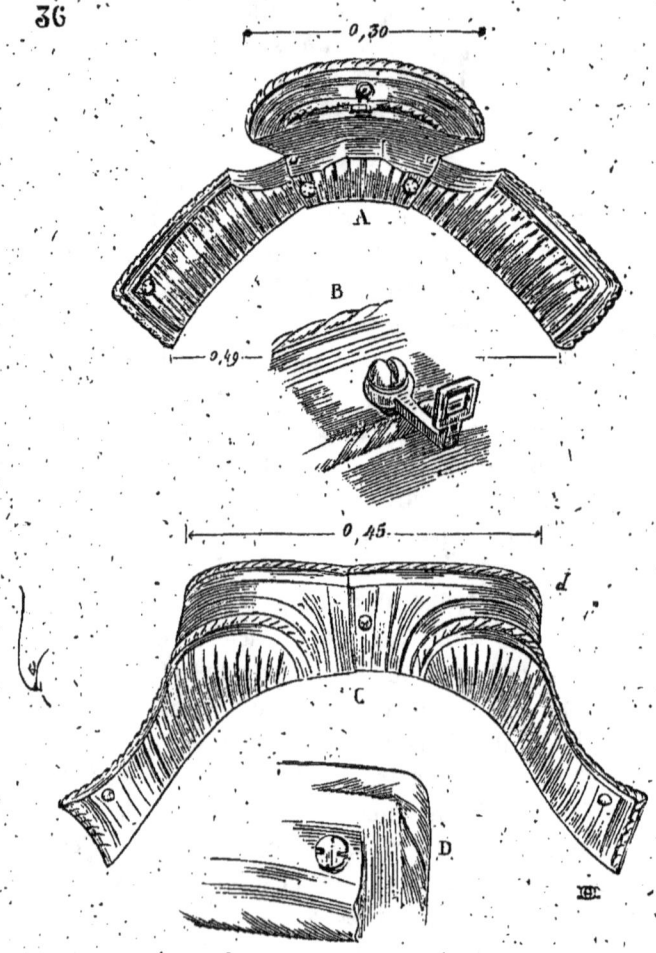

saient de pointes, mais aussi les genouillères, les garde-bras, les spallières du cavalier. C'était un de ces expédients adoptés pour se prémunir contre les attaques de l'infanterie, qui commençait alors à prendre une certaine importance. Mais l'artillerie devait bientôt rendre inutiles ces précautions de détail.

L'armure de la gendarmerie était devenue si lourde, vers la fin du XVe siècle, que l'on songea à se servir de cavaliers légers en

— 75 — [HARNOIS]

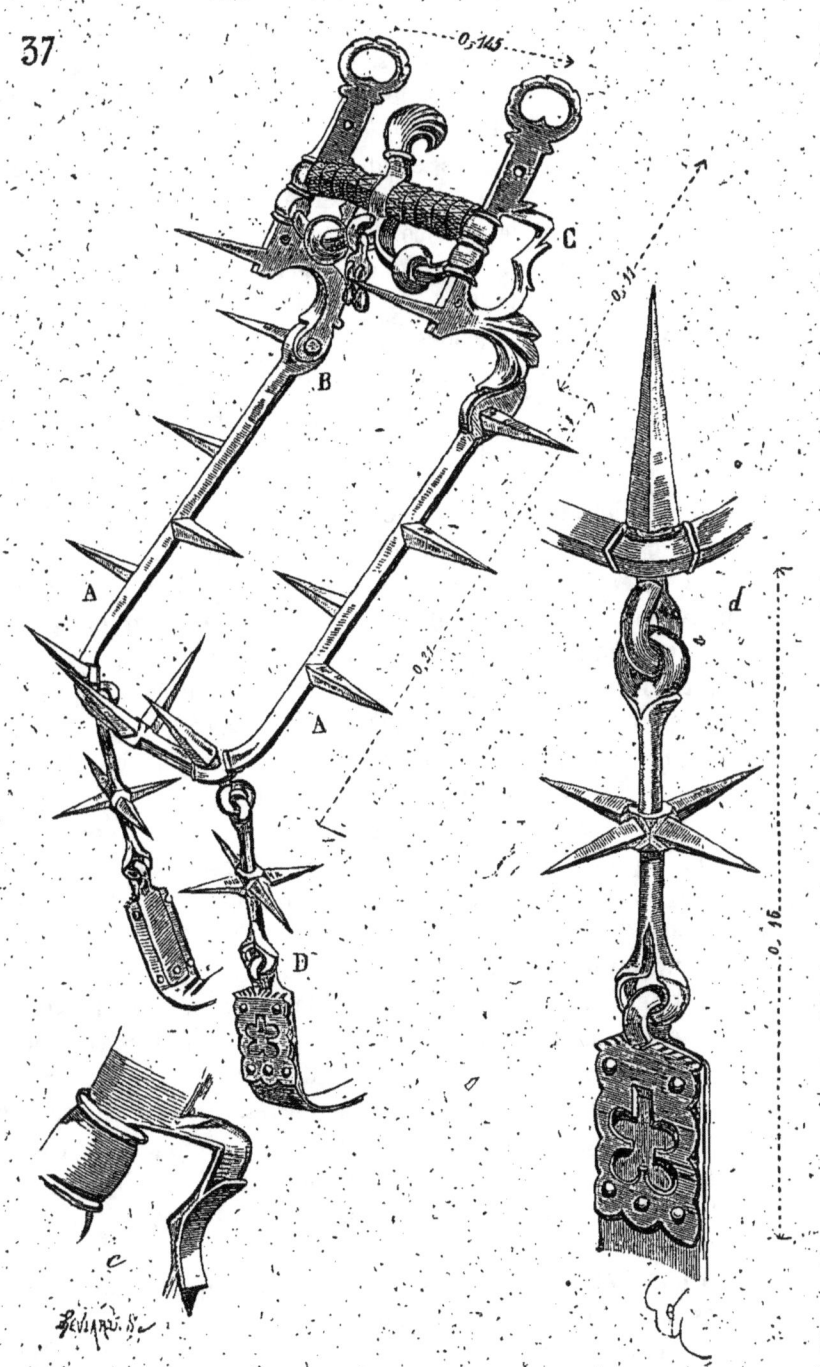

37

campagne, car il n'était pas possible de persuader aux compagnies

de gens d'armes d'abandonner partie de leur ferraille. Ce fut pendant les guerres d'Italie de Charles VIII et de Louis XII que l'on forma les premières compagnies de chevau-légers, à l'imitation des *cavaleggieri* vénitiens et des *estradiots* (Albanais). Louis XII eut même des Albanais à sa solde et des *Moresques*. L'équipage des chevaux de ces troupes était très simple et léger. « Cette modification
« dans l'organisation et le service des troupes à cheval, qui se fit
« dans les premières années du règne de Louis XII, eut pour résultat
« d'établir peu à peu une ligne de démarcation tranchée entre les
« compagnies d'hommes d'armes, ou de gens d'armes, qui conti-
« nuèrent les traditions de la cavalerie noble et restèrent troupes de
« réserve et privilégiées sous le nom de *gendarmerie*, et la cavalerie
« légère qui ouvrit largement ses rangs aux aventuriers de toutes les
« classes, et par conséquent à la roture... Tel fut le point de départ
« de cette singulière constitution des troupes à cheval de l'ancienne
« monarchie qui, jusqu'aux derniers jours, comptait, d'une part,
« la *maison du roi* et la *gendarmerie de France*, dont les compa-
« gnies pouvaient ou prétendaient faire remonter leur origine aux com-
« pagnies des ordonnances de Charles VII, et de l'autre, la *cavale-*
« *rie légère*, formée de régiments de toute nature, comprenant
« indistinctement les *cuirassiers* et les *hussards*, à l'exception des
« *dragons* qui formaient un corps à part, intermédiaire entre
« l'infanterie et la cavalerie, une infanterie à cheval [1]. »

Charles VII, en 1439, avait créé des compagnies de cavalerie dites des *ordonnances du Roy*, qui étaient soldées et se trouvaient ainsi en dehors du service féodal. C'était le premier pas vers l'organisation d'une armée nationale. Ces compagnies des ordonnances du roi avaient-elles un uniforme ? Rien ne le fait supposer. Chaque cavalier était tenu seulement d'avoir certaines armes offensives et défensives ; mais on n'en était pas encore à comprendre que l'uniformité de l'équipement est un moyen d'assurer le bon ordre et la discipline. Ce n'était que dans les solennités, lors des entrées des princes, que les *maîtres* des compagnies des ordonnances du roi portaient un hoqueton aux armes de leur capitaine. Chacune de ces compagnies comprenait cent lances, c'est-à-dire cent hommes d'armes ou maîtres armés de plates.

A chaque lance étaient attachés trois archers, un coutillier et un page montés à la légère. Une compagnie de cent lances donnait donc un effectif de six cents cavaliers dont cent portaient l'armure complète.

[1] *Hist. de la cavalerie*, par le général Susanne, t. I. p. 42.

Les chevaux des compagnies des ordonnances du roi étaient garnis d'équipages simples relativement à ceux des compagnies des bannerets. La noblesse, qui considérait comme un de ses privilèges essentiels le droit de former des compagnies d'hommes d'armes, tenait à ce que les hommes d'armes fussent richement équipés. Le luxe des harnois dépassait, à la fin du XVe siècle, tout ce qu'on peut imaginer, et ce luxe ne se produisait pas seulement dans les tournois et pendant les solennités, mais aussi dans les combats.

Les selles étaient garnies d'ivoire et d'or; les cuiries, de pierres fines et de perles; les brides étaient de vermeil et ornées d'émaux et de pierreries. Ce luxe se manifestait d'autant plus, que la noblesse féodale tenait à se distinguer de ces compagnies des ordonnances du roi, qui, si elles ne portaient pas encore ce que nous appelons l'uniforme, ne pouvaient déployer de faste dans leur équipement, puisqu'elles se recrutaient parmi les roturiers, les gens de peu, qui n'avaient que leur solde pour toute fortune.

Depuis le milieu du XIVe siècle, deux causes principales contribuaient à précipiter la ruine de l'ancienne chevalerie: l'indiscipline et le luxe. Les bannerets n'obéissaient qu'à contre-cœur aux ordres généraux qu'ils recevaient du connétable. En bataille, ils ne consentaient jamais à *escadronner*, c'est-à-dire à charger suivant un certain ordre, mais prenaient part à l'action quand bon leur semblait. Les rivalités entre seigneurs faisaient qu'ils n'agissaient point d'ensemble et même ne voyaient pas toujours sans déplaisir la déconfiture d'un rival. Les chefs d'armée, dans l'impuissance de se faire obéir de leur chevalerie, pensèrent, en certains cas, trouver des avantages à la faire combattre à pied.

Les Anglais avaient, dès le milieu du XIVe siècle, adopté cette tactique et s'en étaient parfois bien trouvés. Les connétables de France croyaient ainsi pouvoir mieux tenir leurs troupes sous la main et opposer aux charges de cavalerie une masse solide pendant un certain temps, permettant de prendre ses avantages avec des réserves lorsque la cavalerie ennemie aurait usé sa puissance d'impulsion et serait dispersée. Mais si les Anglais avaient pris, en certains cas, le parti de mettre leurs cavaliers à pied, ils possédaient des corps considérables d'archers, véritables tirailleurs qui se répandaient en herse le long des flancs de cette infanterie lourdement armée, et contribuaient à mettre le désordre dans l'attaque. Opposer une infanterie compacte, peu mobile, dépourvue d'armes de jet, aux charges de cavalerie, sans le secours d'archers, était insensé; aussi cette tactique nous fut-elle fatale à Poitiers et à Azincourt.

Le butin que fit l'armée anglaise, après cette dernière bataille, fut considérable, et cependant, pressée de reprendre la route de Calais, elle n'emporta qu'une faible partie des armes trouvées sur le champ de bataille. Toute cette noblesse française se ruinait pour paraître au combat avec de riches adoubements. Les pertes matérielles subies à la bataille d'Azincourt furent telles, que la fortune publique s'en ressentit : « Depuis que la bataille d'Azincourt fut, « y eut grant tribulacion de monnoyes. Et dura ceste tribulacion « depuis l'an mil quatre cens et quinze desy à l'an mil quatre cens « vingt et un, que les choses se mirent à point touchant les mon- « noies [1]. » Il s'en fallait beaucoup que la noblesse payât comptant ses équipages de guerre, et comme elle fut en grande partie détruite dans cette journée ou prisonnière, les créanciers en furent pour leurs avances.

Ces harnois de chevaux de guerre, outre leur poids, avaient l'inconvénient d'être difficilement réparables en campagne. Après une action chaude, bien des plates étaient faussées, bien des courroies coupées, bon nombre de boucles et de rivets brisés. Il fallait un temps assez long pour remettre en état cet équipage. Aussi ne voit-on jamais deux batailles coup sur coup pendant le xve siècle. Après une affaire, vainqueurs et vaincus devaient forcément remettre en état leurs harnois de guerre et attendre un certain temps pour continuer la campagne. Cette nécessité explique en partie la durée de cette guerre de *cent ans*. Un des partis remportait-il un avantage, qu'il lui était difficile de le poursuivre. Le vaincu avait le temps de se refaire, et n'était point, comme de nos jours, poursuivi à outrance, dispersé, traqué, mis dans l'impossibilité de réunir de nouveau ses forces ; aussi reparaissait-il bientôt.

Quand l'infanterie commença à remplir un rôle sérieux dans les batailles, il est à remarquer que la cavalerie féodale ne put que bien rarement l'entamer. Elle chargeait sur ces fantassins à la manière des Mamelucks pendant la bataille des Pyramides, tourbillonnait autour et avait grand'peine à se reformer par compagnies, pour fournir plusieurs charges de suite. Quant aux charges de cavalerie contre cavalerie, elles consistaient en un choc, que n'attendait pas toujours la partie adverse, et en quelques mêlées partielles. Mais ces cavaliers n'avaient pas assez de mobilité pour posséder une tactique de combat, pour opérer de grands mouvements et saisir une occasion favorable. Ce fut bien pis lorsque l'artillerie

[1] *Mém.* de Pierre de Fénin.

fut employée dans les combats. La gendarmerie s'en tint éloignée tant qu'elle put, tâchant d'opérer en dehors de son action; aussi, comme il a été dit plus haut, les chefs militaires de la fin du XV⁰ siècle organisèrent des corps nombreux de chevau-légers et n'employèrent plus les compagnies d'hommes d'armes que comme réserve.

La complication du harnois de combat de la seconde moitié du XV⁰ siècle, la difficulté de le réparer, obligeaient à traîner à la suite des armées des pièces de rechange et des armuriers, souvent même de doubles harnois. On aperçoit bien quelques tentatives de simplification dans l'armement ou l'équipage, mais cela n'a pas grande importance. Il arrivait souvent qu'au moment d'une action, les hommes d'armes n'avaient pas le temps de vêtir complètement eux et leurs chevaux des harnois de guerre, et qu'on allait se battre à moitié armé; il faut dire que souvent aussi on ne se battait que mieux, débarrassé de cette ferraille.

Ces harnois étaient tellement fatigants pour les hommes et pour les montures, que si l'on avait une étape un peu longue à faire, on mettait les plates dans les bagages et l'on chevauchait à la légère. Comme on s'éclairait fort mal, il arrivait qu'on se trouvait parfois ainsi en pleine marche en présence de l'ennemi. Il fallait bien en venir aux mains sans armures et se tirer d'affaire comme on pouvait. En ces circonstances, la gendarmerie féodale était fort empêchée, et les compagnies de cavalerie légère, qui ne traînaient pas à leur suite de nombreux valets, des charrois, et portaient tout avec elles, étaient toujours prêtes au combat; aussi devinrent-elles la véritable cavalerie de campagne dès la fin du XV⁰ siècle. On commençait alors à comprendre qu'à la guerre, la tactique, la promptitude dans les mouvements, la simplification des *impedimenta* étaient des conditions essentielles de succès. On laissa à la gendarmerie féodale ses lourds harnois.

On essaya mille moyens pour rendre l'habillement plus léger et plus facile à poser, pour éviter les pertes de temps. C'est ainsi, par exemple, qu'on fit des fers de chevaux qui pouvaient être appliqués à la corne sans le secours du maréchal ferrant (fig. 38[1]). Le fer A est composé de quatre segments réunis par trois charnières. Un boulon transversal postérieur *a* permet de serrer à volonté le fer sur la pince. Ce fer était doublé de peau ou de feutre fixé au moyen de fils passant par les petits trous des bords supérieurs, afin de bien

[1] Collect. de M. W. H. Riggs.

appuyer sur la corne sans la froisser. Le fer B est en deux parties seulement, avec boulon transversal postérieur. En C, est montré ce fer par-dessous.

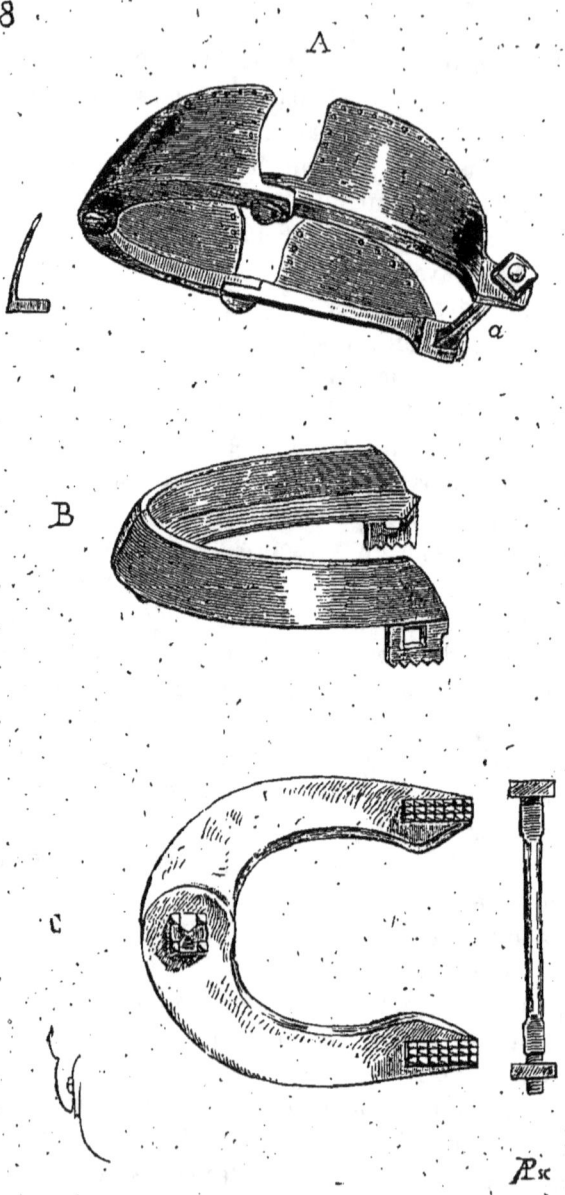

38

Il porte sur la grosse tête du pivot et sur les deux hausses qui reçoivent le boulon, lesquelles sont taillées par-dessous en pointe de diamant pour empêcher le pied de glisser.

Les bardes des chevaux et les chanfreins ne sont plus guère adoptés par les chevau-légers ; mais le cou de la bête est parfois garni d'une maille. La têtière se compose d'un jeu de courroies avec bos-

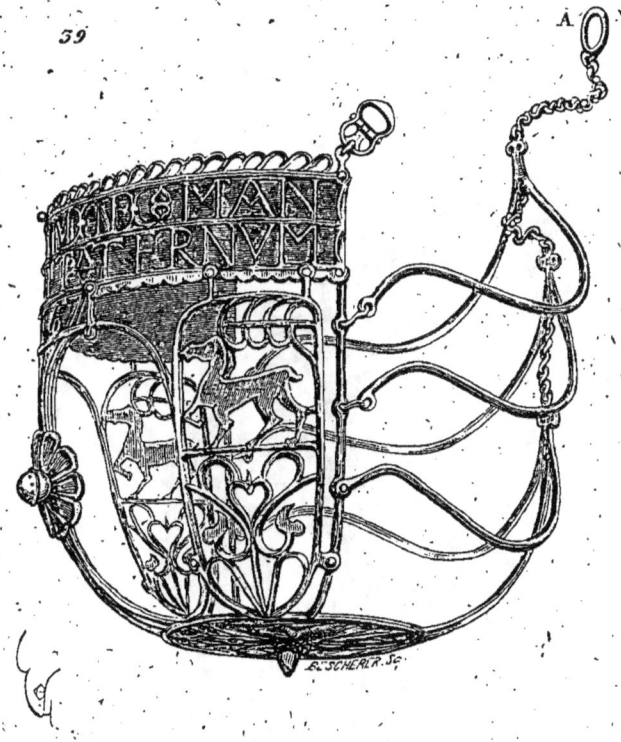

settes et clous ; quelquefois une muserolle de fer, importation allemande. Ces muserolles de fer ajourées furent longtemps usitées dans la cavalerie légère, puisque les collections en renferment qui ont été fabriquées à la fin du XVIe siècle.

Celle que nous présentons ici (fig. 39) date en effet de 1562 [1], bien qu'elle rappelle la forme et le dessin des muserolles de la fin du XVe siècle. Le bord supérieur, orné d'une inscription ajourée, est garni de velours rouge comme fond. Les naseaux restent libres, et des branches mobiles attachent postérieurement, au moyen d'un anneau A, ce réseau préservatif au-dessus de la gourmette. Il est bon nombre de ces muserolles allemandes qui sont très finement travaillées.

[1] Collect. de M. W. H. Riggs.

[HARNOIS] — 82 —

Les chevaux des reitres au service du roi de France, à la fin du XVIe siècle, en portaient habituellement. Il nous faut aussi dire un mot des garnitures de queue qui furent adoptées par la gendarmerie, quand le cheval n'avait pas de bardes de croupière. Ces

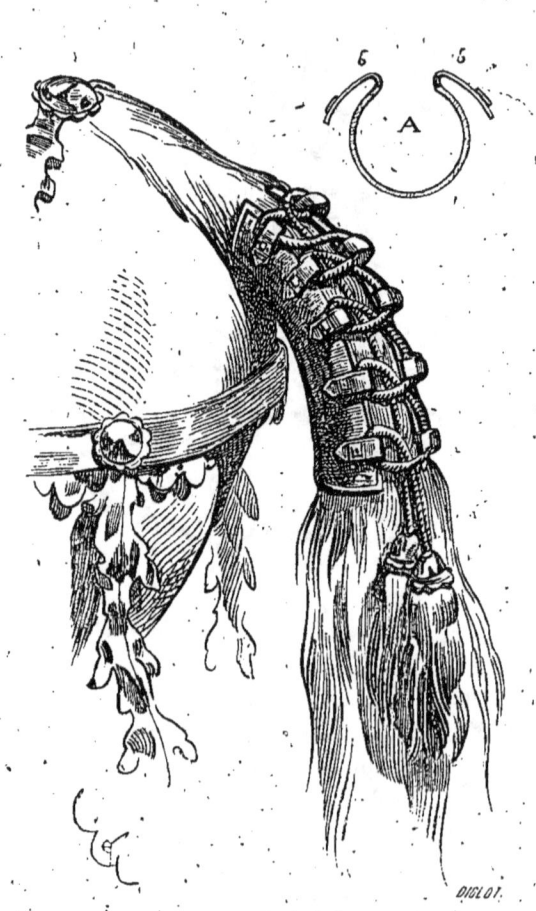

garnitures de queue étaient souvent très riches; elles maintenaient les crins serrés à la naissance de la queue et empêchaient le cheval de la salir. Celle que donne la figure 40[1] est le plus généralement usitée à la fin du XVe siècle et au commencement du XVIe. Elle se compose d'un manchon de cuir A recouvert extérieurement de

[1] Musée de Dresde.

velours ou d'étoffe de soie, avec quelques pattes latérales *b*, roides, autour desquelles s'enroulait une torsade de soie ou d'or.

Les pattes sont munies, près de leur extrémité, d'une petite plaque de métal. Le manchon était assez élastique pour s'ouvrir afin de laisser passer la queue de la bête. La pression qu'il exerçait sur les crins et la torsade l'empêchaient de glisser. Quelquefois ces garnitures de queue étaient ornées de pierreries. En Allemagne, vers les dernières années du XVe siècle, on alla jusqu'à armer de plates articulées les jambes du cheval [1]. Il est à croire que ce ne fut là qu'une fantaisie d'armurier, qui ne pouvait avoir rien de pratique.

HAUBERT, s. m. (*osberc*, *hauberc*, *haubergeon*). Tunique de mailles à manches et habituellement à capuchon. Il est question du haubert dès le XIIe siècle :

« Paien s'adubent des osbercs sarazineis [2]. »

« Le blanc osberc dunt la maile est menue [3]. »

« Franceis descendent, si adubent lor cors
« D'osbercs e de helmes et d'espées à or ;
« Escuz unt gens et espiez granz e forz
« E guufanuns blancs e vermeilz et blois [4]. »

« Si ad vestut sun blanc osberc saffret [5]. »

Haubert *safré*, c'est-à-dire orné d'orfrois, d'ornement d'orfèvrerie.

Les tuniques faites de maillons datent de l'antiquité, puisqu'on en voit figurées sur les trophées du soubassement de la colonne Trajane. Il est à croire que l'Orient fournissait alors ces habillements défensifs ; mais, en Occident, on ne les trouve guère représentés sur les monuments avant les premières croisades. A dater de cette époque, le haubert de mailles est au contraire le vêtement le plus important du chevalier. On le porta d'abord long de jupe, afin de bien couvrir les jambes du cavalier. Cette jupe était fendue par devant et par derrière, et tombait ainsi des deux côtés des arçons.

[1] Peinture de 1480, dans l'arsenal de Vienne, représentant maître Albrecht, armurier de l'archiduc Maximilien.
[2] *La Chanson de Roland*, st. LXXVII.
[3] *Ibid.*, st. CII.
[4] *Ibid.*, st. CXXXIV.
[5] *Ibid.*, st. CLXXIX.

On passait le haubert par le haut du corps, comme une chemise, et il était muni d'un capuchon qui tombait sur les épaules ou que l'on mettait sous le heaume.

Les maillons des plus anciens hauberts sont larges (1 centimètre environ de diamètre) et faits de fils d'acier assez gros (2 millimètres environ). Ces maillons sont rivés et soudés à chaud (fig. 1), l'un des bouts passant dans un œil (voy. en A).

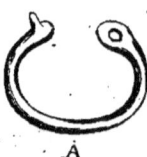

Le haubert *treslie*, ou *jazerant*, est le haubert de mailles. L'épithète de *blanc* donnée si souvent au haubert indique qu'il était soigneusement poli, et brillait au soleil. Plus tard, pour désigner une armure de plates d'acier simplement polie, on disait : un *harnois blanc*.

Par-dessus le haubert on endossait déjà pendant le xiie siècle la cotte d'armes, faite d'étoffe de lin ou de soie (voy. COTTE), qui empêchait les rayons du soleil de chauffer ce vêtement et le préservait de la rouille. Seul le capuchon du haubert était doublé de soie, mais le haubert était invariablement posé sur le gambison (voy. GAMBISON). On le portait habituellement sans ceinture. Le baudrier de l'épée en tenait lieu. Dans l'article ARMURE [1], nous avons montré des hommes d'armes vêtus du long haubert de mailles. Les plus anciens, ceux de 1160 environ, sont d'une pièce, comme un large fourreau, ne dessinant ni la taille, ni les hanches. Vers 1200, la fabrication du haubert est déjà perfectionnée ; ce vêtement s'ajuste mieux au corps (fig. 2). Il descend à mi-jambes fendu plus ou

[1] Figures 8 et 9.

moins haut devant, derrière et parfois latéralement. Les maillons (voy. en A) sont bien rivés et soudés; chaque maillon étant pris par quatre autres. Le capuchon, qui est souvent rapporté, découvre le crâne d'abord (voy. ARMURE, fig. 9), ou bride le visage vers 1210,

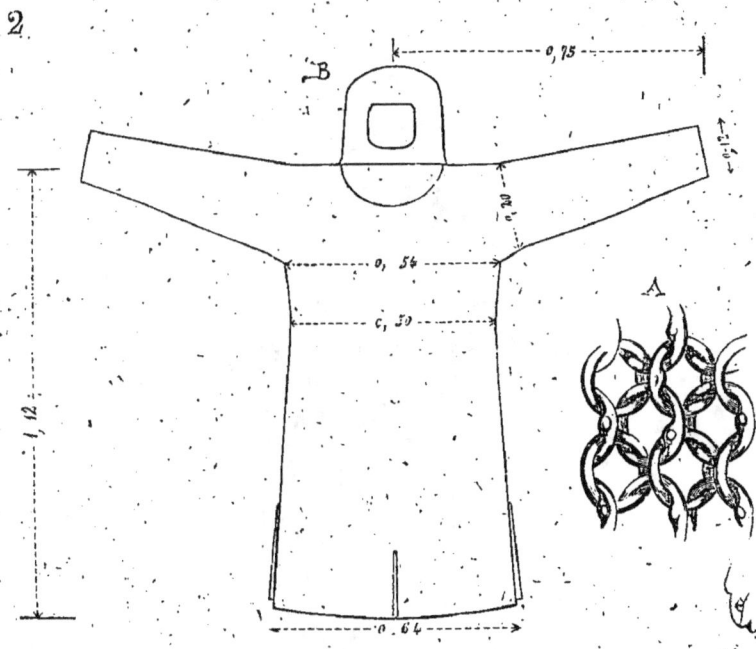

ainsi qu'on le voit en B. M. W. H. Riggs possède dans sa collection d'armes un haubert de la fin du XIIIe siècle, un peu moins long que n'est celui-ci — car alors étaient-ils plus courts — qui n'a que 80 centimètres du devant de l'encolure au bas de la jupe, mais dont la fabrication est excellente. Le bas de la jupe est terminé par quatre rangs et les poignets par six rangs de maillons de cuivre jaune. Ce vêtement pèse 9kil,500. Ces pièces sont extrêmement rares.

Un bon haubert était très estimé, était fort long à fabriquer, et coûtait par conséquent fort cher; aussi n'y avait-il que la noblesse qui en portât.

Le haubert *doublier* était fait de maillons doubles en quelques parties du corps, aux épaules et sur la poitrine. Il se posait invariablement d'ailleurs sur un vêtement de peau ou de soie rembourré, qui était le gambison :

« .I. cuir de Capadoce va en son dos jeter,
« Il fu blans comme nois, boin fu pour le serrer.

[HAUBERT]

« Pardesus vest l'auberc qu'il ot fait d'or saffrer [1],
« Et pardesus la coiffe frema le capeler
« Du plus tres dur achier que on peust trover [2]. »

Pour endosser ou enlever ce vêtement, il fallait l'aide d'un

3

écuyer, car il était impossible de l'ôter soi-même. Pour le vêtir, on inclinait fortement le corps en avant en tendant les deux bras,

[1] Orner d'or.
[2] *Fierabras*, vers 612 et suiv.

l'écuyer présentait le haubert par la jupe en le faisant glisser le long du dos (voy., à l'article Armure, les figures 12 et 12 *bis*). Les

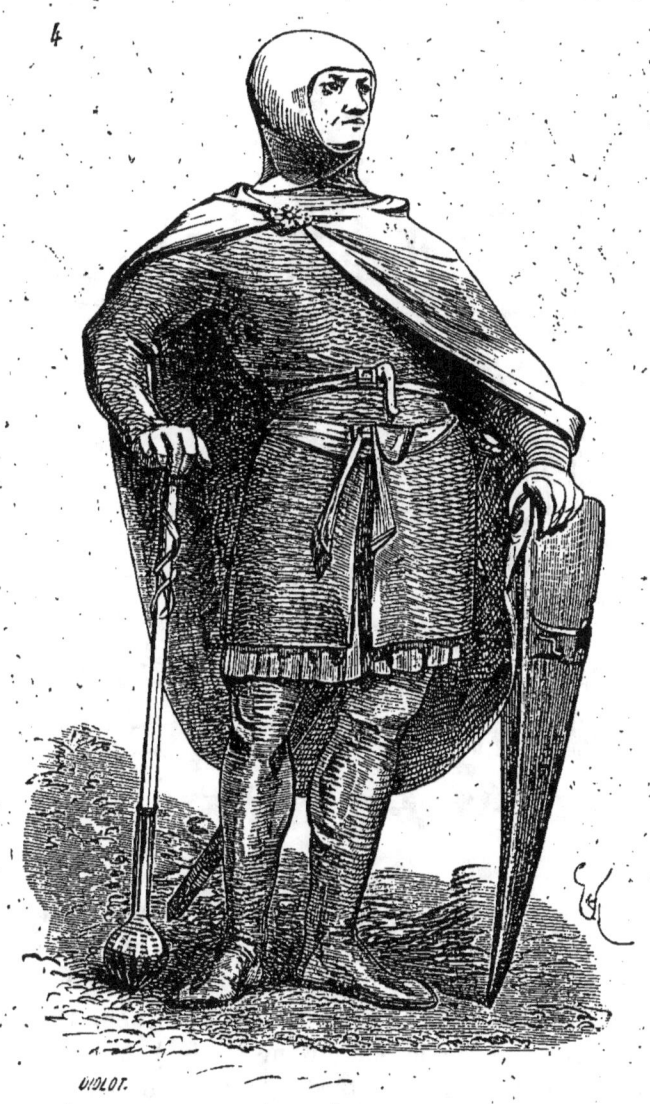

4

mitaines tenaient habituellement aux manches du haubert dès la fin du xıı^e siècle (voy. Gantelet). Mais ces mailles préservaient assez mal les bras ; on revêtait donc souvent les manches d'une

[HAUBERT] — 88 —

doublure de peau, indépendamment du gambison sous-jacent (fig. 3 [1]). De l'autre côté du Rhin, les vêtements de cuir paraissent avoir été longtemps adoptés, et même avoir parfois remplacé entièrement le haubert de mailles jusque vers le commencement du XIIIe siècle.

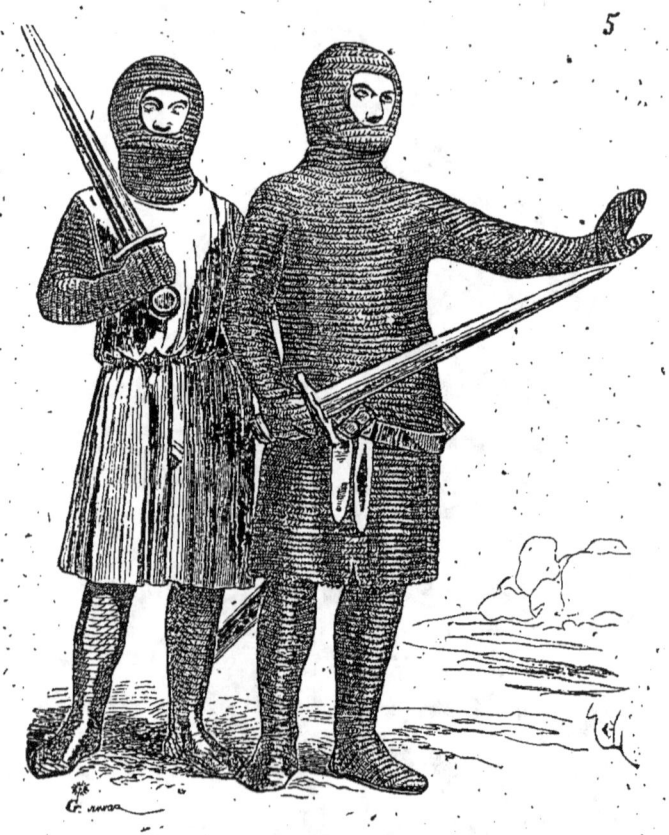

La figure 4 présente un de ces vêtements de peau sur un gambison d'étoffe [2]. Le capuchon de ce personnage est de même, fait de cuir, et possède deux pattes croisées sous le menton, de manière à bien envelopper le visage. Suivant l'usage admis en Allemagne et qui se perpétue jusqu'au milieu du XIIIe siècle, le baudrier se compose, indépendamment du ceinturon de cuir, d'une ceinture d'étoffe. Ce genre de haubert de peau n'est pas habituel en France, bien que nos monuments figurés en fournissent quelques exemples.

[1] Portail occidental de la cathédrale de Reims.
[2] Cathédr. de Bamberg, porte nord-ouest.

[HAUBERT]

On portait, vers 1230, le haubert avec ou sans cotte d'armes (fig. 5¹). L'habitude de porter la cotte d'armes invariablement sur le haubert ne paraît dater que de la première expédition de saint

6

Louis outre mer. Le soleil d'Égypte dut faire admettre définitivement ce vêtement de dessus par la chevalerie française. Cette première cotte d'armes était sans manches et parfois rembourrée aux

¹ Portail septentrional de la cathédrale de Reims.

épaules. Ce ne fut que vers 1320 que la cotte d'armes prit des manches larges recouvrant celles du haubert, non plus justes aux poignets, mais amples aussi (fig. 6 [1]). Seules, les manches de gam-

bison étaient ajustées, faites de peau piquée (voy. GAMBISON). Alors le haubert ne descendait qu'au-dessus des genoux et la cotte d'armes à mi-jambe, flottante.

La figure 7 donne un de ces hauberts du milieu du XIVe siècle, sans le capuchon [2]. Les maillons sont d'acier, ronds; plus tard on

adopte les maillons de fils d'acier plats, lesquels couvraient mieux le corps en laissant moins de vides entre eux (fig. 8). Puis on donne plus de résistance à l'encolure, aux épaules, au moyen d'un tissu de mailles très fines et plates (fig. 9). Mais ce perfectionnement n'apparaît guère qu'au commencement du XVe siècle.

[1] Statue tombale, église de Saint-Thibaut (Côte-d'Or), commencem. du XIVe siècle.
[2] Collect. de M. W. H. Riggs.

Sous le surcot d'armes du temps de Charles V, on porte encore le haubert de mailles, assez juste pour ne pas former des plis

gênants sous ce corset très serré. Alors le haubert, pour pouvoir être endossé, devait être très fendu au cou ; s'il était fendu dans

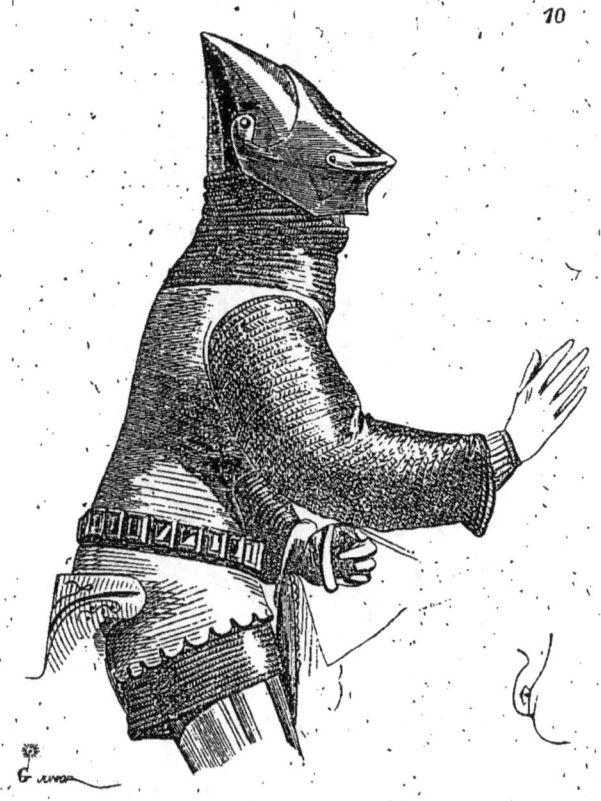

toute sa longueur, il rentrait dans la catégorie des jaques. Vers 1395, les manches de ce haubert étaient très amples et posées sur un gambison fortement rembourré, si les bras n'étaient pas armés

[HAUBERT]

de plates (fig. 10¹), ou très étroites et alors indépendantes du haubert, si les bras étaient armés de plates.

La collection de M. W. H. Riggs nous fournit encore un de ces hauberts-jaques (fig. 11), qui conserve ses garnitures. Le col du

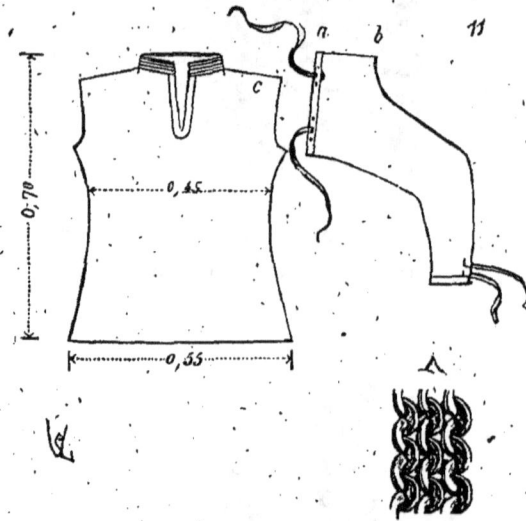

haubert est composé de mailles extrêmement fines et serrées (voy. en A). Les maillons du corps sont plus larges, mais admirablement faits. L'ouverture du col, sur la poitrine, est doublée d'étoffe, ainsi que l'entournure et les poignets des manches. Celles-

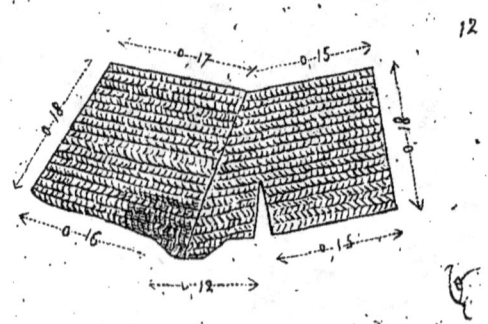

ci s'attachent autour des aisselles par deux fortes ganses, et l'épaule, ouverte de *a* en *b*, vient recouvrir la partie *c* sous les spallières d'acier. Ces hauberts-jaques ne descendaient qu'un peu au-dessous des hanches, afin de laisser aux jambes du cavalier toute leur liberté. Mais alors il fallait garantir le bas ventre sur la selle. On

¹ Manuscr. Biblioth. nation., *le Miroir historial*, français (1395).

portait, à cet effet, des braguettes de mailles très fines et plates. La figure 12 donne une de ces braguettes [1]. Cette pièce d'armure s'attachait au gambison.

Avec l'armure de plates complète disparaît le haubert, et les mailles ne sont plus adoptées que par parties, pour couvrir les défauts, et cousues sur le vêtement de dessous, ou gambison, au droit du cou, des aisselles et de la saignée.

Pendant le XVe siècle, la maille, comme vêtement, n'est plus portée que par les archers et arbalétriers, en même temps que la brigantine ; on donne alors à ce vêtement le nom de *jaque*.

HEAUME, s. m. (*helme, elme, hiaumet, yaume*). Armure de tête. Bien que le heaume proprement dit n'apparaisse qu'à la fin du XIIe siècle, nous comprendrons dans cet article les habillements de tête qui précèdent, et que l'on peut considérer comme étant l'origine du heaume. Le casque juste à la tête (cervelière), *cassis, cassicum,* le casque légionnaire romain, n'a d'autre rapport avec le heaume que de protéger le crâne. Il consiste en une bombe de bronze, avec couvre-nuque, cimier bas et jugulaires, qui ne pouvait prendre sur la tête qu'une seule position, comme une calotte. Le heaume laisse entre le crâne et le métal un isolement plus ou moins considérable. Ample et immobile sur les épaules au besoin, il permet à la tête de se mouvoir dans sa concavité. La forme de cette défense ne se produit que successivement et est imposée par la manière de combattre, par la nécessité de résister à un mode d'attaque contre lequel le casque n'était pas suffisamment défensif. Les Grecs portaient déjà des casques qui ont quelque rapport avec le heaume. La bombe en était très élevée, et cette coiffure militaire pouvait se porter de deux manières, soit en dégageant le visage, soit en le masquant presque entièrement (fig. 1). C'est là, comme nous le verrons tout à l'heure, un véritable heaume. Les populations italo-grecques possédaient des casques qui rappelaient encore la forme de ces coiffures, en se prêtant moins toutefois à ces deux positions différentes. Ces habillements de tête sont d'une rare beauté et s'adaptent merveilleusement au crâne, tout en laissant un isolement suffisant du front à l'occiput.

La figure 2 donne un de ces casques [2]. Un nasal étroit remplace l'ample visière du casque dorien, et la bombe est dépourvue de

[1] Collect. de M. W. H. Riggs.
[2] Du musée de Naples, bronze battu ; les yeux des têtes de bélier sont d'ivoire.

cimier ; le couvre-nuque est vivement accusé. On pouvait relever ce casque de telle sorte que le nasal se trouvât sur le front.

Le casque romain enveloppe exactement le crâne (fig. 3 [1]), et possède, outre un couvre-nuque peu saillant, deux jugulaires articulées. Le tymbre était parfois surmonté d'un cimier [2] rivé au

[1] Musée de Naples.
[2] Bas-relief de l'arc de Trajan (Constantin), colonne Trajane.

sommet ou attaché comme dans l'exemple donné ici, au moyen d'un crochet en avant et d'un trou en arrière. Ce casque romain

2

paraît avoir persisté fort tard dans les Gaules, car on le retrouve sur des vignettes de manuscrits des vi^e et viii^e siècles. Cependant les troupes du Nord qui se répandirent dans les Gaules dès le v^e siècle, possédaient un habillement de tête qui n'avait que peu de

rapports avec celui-ci, et qui dut influer sur les formes admises dans les premiers siècles du moyen âge. Le socle de la colonne Trajane nous fournit d'assez nombreux exemples des casques germains des populations daces, formes qui se rapprochent plus du heaume proprement dit que du casque gréco-italique et romain.

3

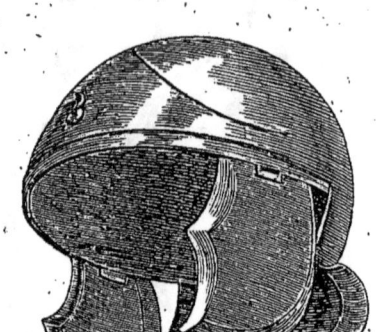

La figure 4 présente deux de ces casques barbares. L'un des deux, celui A, se compose d'un tymbre en dôme très relevé, surmonté d'une pointe: *apex*. Le couvre-nuque était fait de peau ou d'étoffe, recouvert d'écailles de métal, et tombait en manière de petit camail sur les épaules. Des jugulaires également de métal couvraient les joues. Le casque B affecte une forme plus caractérisée. Le tymbre a la figure d'une corne, et est renforcé de deux appendices plats qui composent un cimier sur le devant et par derrière. Peut-être l'extrémité supérieure de la corne était-elle garnie d'un bouquet de crins ou d'un ornement flexible. Les jugulaires et le couvre-nuque ne font qu'un. Il est difficile de ne pas voir dans ces casques les premiers éléments des heaumes germains. Ils sont richement décorés d'ornements de métal et il ne faut pas chercher dans cette ornementation l'expression pure de la fantaisie du sculpteur, car il existe quelques-uns de ces objets de provenance barbare qui présentent la plus riche ornementation.

Entre autres, le casque découvert à Amfreville-sous-les-Monts

— 97 — [HEAUME]

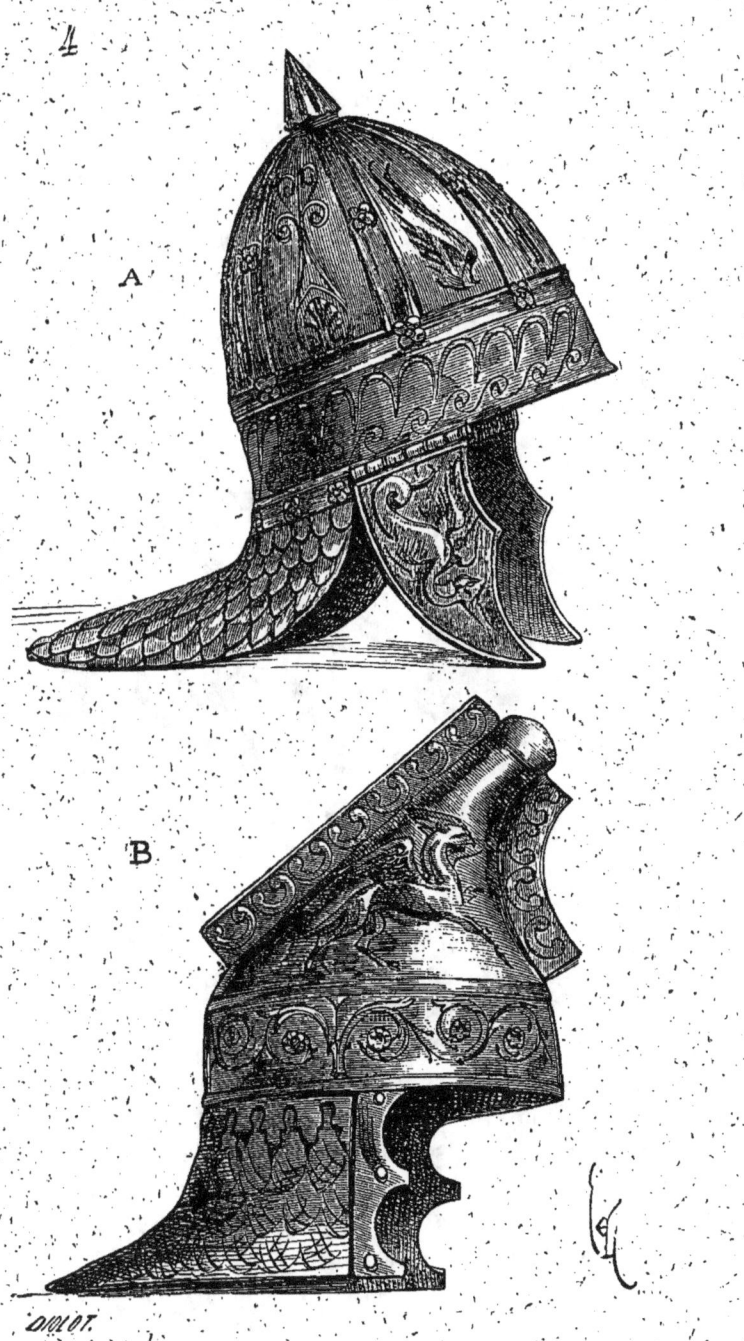

(Eure) par M. Bizet, et donné au Musée du Louvre. Ce précieux

objet a été décrit par nous dans la *Revue archéologique*[1], et plus récemment par M. Charles de Linas[2] de la manière la plus étendue et la plus complète. M. Ch. de Linas considère ce casque comme ayant appartenu à quelque guerrier scandinave du IXe siècle. Les motifs sur lesquels le savant archéologue se fonde paraissent plausibles, bien que la forme générale de cet objet se rapporte à une date plus ancienne.

Après tout, nous possédons si peu de renseignements précis sur le mode d'armement des Normands qui se répandirent le long des côtes de la France au IXe siècle, qu'il serait téméraire de rien affirmer à cet égard ; mais il est difficile d'admettre que le casque d'Amfreville soit le point de départ des casques coniques normands à nasal des XIe et XIIe siècles.

Avant de nous occuper des heaumes du moyen âge, il est intéressant de rechercher les diverses origines de cet habillement de tête des guerriers. Si le casque des légionnaires romains laissait le visage découvert, il n'en était pas de même des armures de tête de certains gladiateurs. Les coiffures étranges adoptées par ces combattants du cirque étaient-elles une importation des barbares, Germains et autres ? L'extrême variété que l'on observe dans la forme de ces casques ferait croire qu'ils appartenaient à des peuples d'origines différentes. Ces formes ne rappellent, ni celles admises en Grèce, ni celles des nations orientales, de l'Asie Mineure, de l'Egypte et de l'Assyrie. Ce n'était pas d'ailleurs dans ces contrées que les Romains recrutaient leurs gladiateurs, mais chez les peuples du

[1] Nouvelle série, t. V, p. 225, et planche V.
[2] *Les Casques de Falaise*, etc., 1869.

— 99 — [HEAUME].

centre et du nord de l'Europe. Que les conquérants du vieux monde aient fait combattre d'abord les esclaves amenés à Rome avec les armes qui leur étaient familières et sous le costume militaire qu'ils

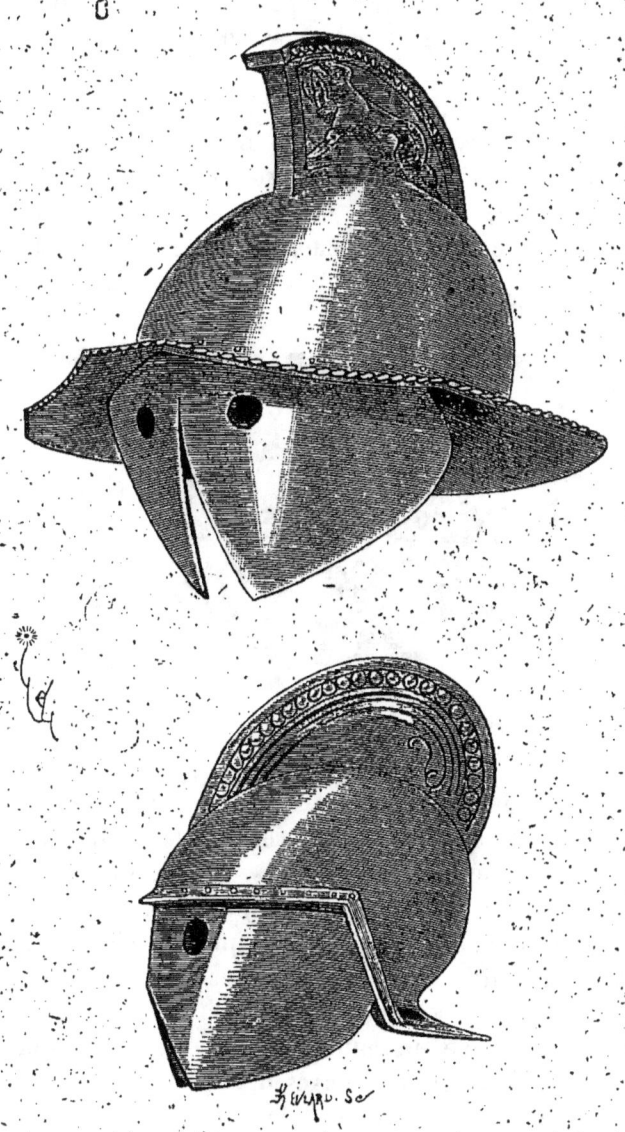

portaient chez eux, il n'y a rien là que de très naturel et de conforme aux usages de la cité victorieuse. Ainsi, dans ces jeux se seront conservées des armures étrangères aux usages des Romains, fabriquées exprès pour ce genre de combat. De ce fait nous ne

[HEAUME]

déduirons pas que certaines formes signalées dans les premiers siècles du moyen âge soient une imitation de celles conservées par les gladiateurs, mais que les unes et les autres ont une origine commune, et que les peuplades du nord de l'Europe portaient dès l'époque romaine des armures dont on trouve la trace chez les gladiateurs, et plus tard chez les descendants des nations qui fournissaient ces gladiateurs.

Dans cet habillement de tête d'un gladiateur (fig. 5 [1]), il est difficile de ne pas reconnaître une origine barbare. Cette singulière coiffure, faite de cuivre repoussé, toute couverte de granules obtenus au poinçon, qui devait miroiter au soleil comme les élytres de certains scarabées, avec son énorme couvre-nuque et ses gardes

latérales, est inspirée du camail de laine que portaient certaines peuplades de la Gaule. Parmi ces casques de gladiateurs, il en est qui sont pourvus de cimiers énormes, d'appendices latéraux et de ventailles (fig. 6 [2]) : ce sont de véritables heaumes. Cependant les Francs étaient rarement coiffés de casques, si l'on en croit les historiens contemporains. Les quelques casques que nos collections donnent comme étant gaulois, ce qui est hypothétique, n'ont nul rapport avec celui que présente la figure 5. Les casques coniques ou à tymbre hémisphérique trouvés dans le nord de l'Italie diffèrent entièrement de ces casques à cimier et à ventaille (fig. 7 [3]). On

[1] Musée de Naples.
[2] Bas-relief du IIIe siècle, musée de Toulouse.
[3] Trouvé dans une tombe gallo-italique, près de Sesto-Calende, en 1867. Musée arch., Académie de Milan.

observera que ce casque, fait de pièces de bronze rivées, est muni devant et derrière de deux pitons qui recevaient un cimier d'une forme particulière, fait de cuir coloré (fig. 7 *bis*) et que l'on trouve

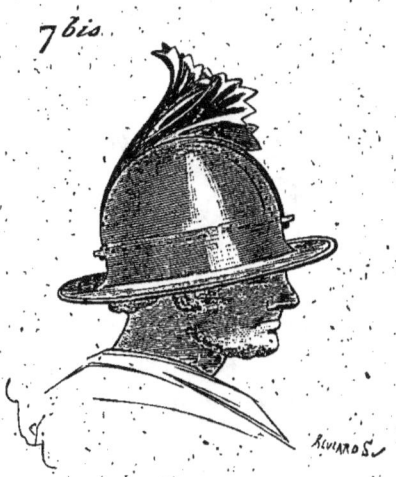

presque toujours figuré sur les peintures carlovingiennes. Ces casques carlovingiens se rapprochent beaucoup plus, comme forme,

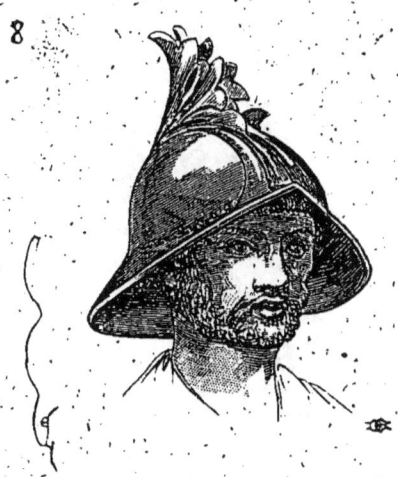

de l'exemple figure 7 que des casques coniques. Ils ressemblent assez à nos morions du xvie siècle (fig. 8[1]). La visière se relève en

[1] *Le Livre des Évangiles*, écrit pour l'empereur Lothaire, Biblioth. nation., et Bible de saint Martin de Tours, vignettes représentant Charles le Chauve (ixe siècle); ancien musée des souverains.

triangle par devant et s'abaisse latéralement, pour couvrir les oreilles et se réunir au couvre-nuque. Les cimiers de ces casques sont toujours colorés et paraissent faits d'une manière souple, comme le serait du cuir. Ils forment une crête découpée. Ces coiffures ne rappellent en rien, ni les casques coniques à nasal, ni les casques

barbares de la colonne Trajane, ni la plupart des casques de gladiateurs. Il faut donc, croyons-nous, chercher l'origine du heaume dans les coiffures militaires de l'Orient septentrional. C'est une armure appartenant aux Aryas; aussi la voyons-nous sur la tête des Nor-

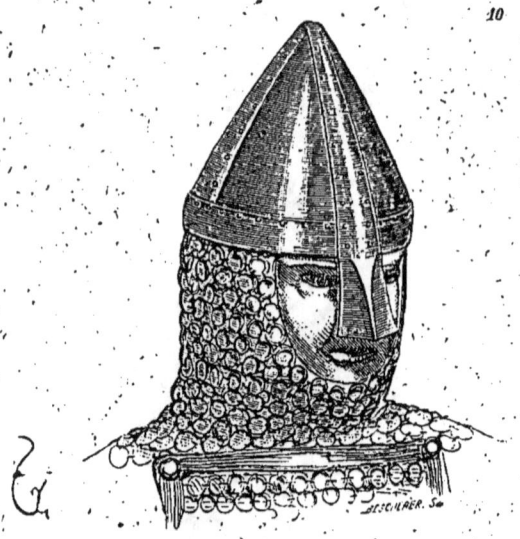

mands dès le IXe siècle, et il se pourrait bien que les casques prétendus gaulois, et trouvés non loin des côtes de la Manche, appartinssent à des Scandinaves. M. Charles de Linas[1] émet de son côté cette opinion et l'appuie de documents qui semblent probants.

On pourrait donc admettre que le casque conique à nasal est d'importation normande ou scandinave, et n'apparut en France que vers le Xe siècle. Ce qui n'est pas douteux, c'est que ce casque

[1] *A propos des casques de Falaise*, etc.

conique à nasal se trouve très fréquemment indiqué sur les monuments du XIe siècle et qu'il est adopté jusqu'à la fin du XIIe.

Sur la tapisserie de Bayeux, les Saxons et les Normands sont vêtus et coiffés de la même manière, et portent tous le casque conique ou à tymbre elliptique, avec large nasal (fig. 9). Un peu

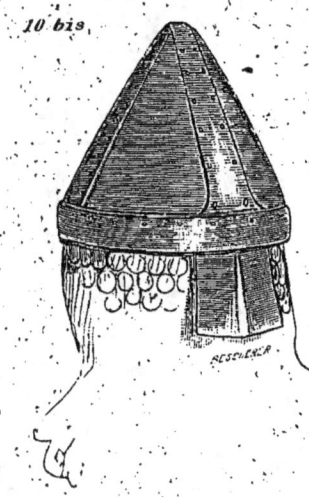

plus tard, à l'arrière du casque, est fixé un anneau d'où pend une écharpe en manière de fanons et servant de couvre-nuque, ou, ce qui est plus fréquent, à la base du tymbre est rivé un couvre-nuque

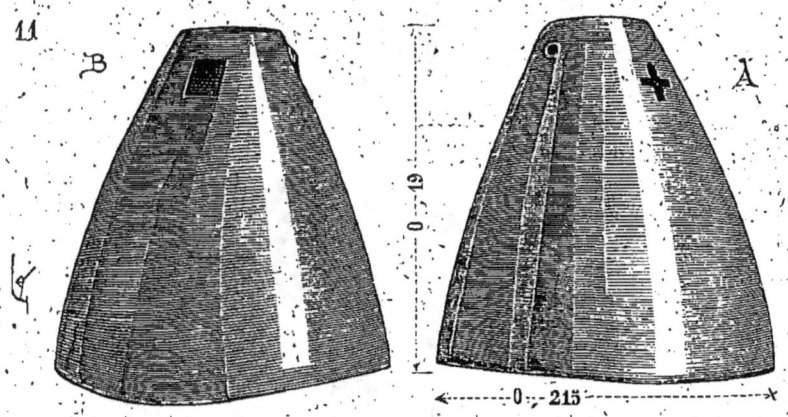

de métal, ainsi qu'on le voit représenté dans le chariot qui, sur la tapisserie de Bayeux, porte les armes au lieu de l'embarquement. Ce casque conique était fait de plusieurs pièces rivées et se posait sur un camail. (voy. ARMURE, fig. 4).

Les figures 10 et 10 bis représentent le casque normand des

[HEAUME] — 104 —

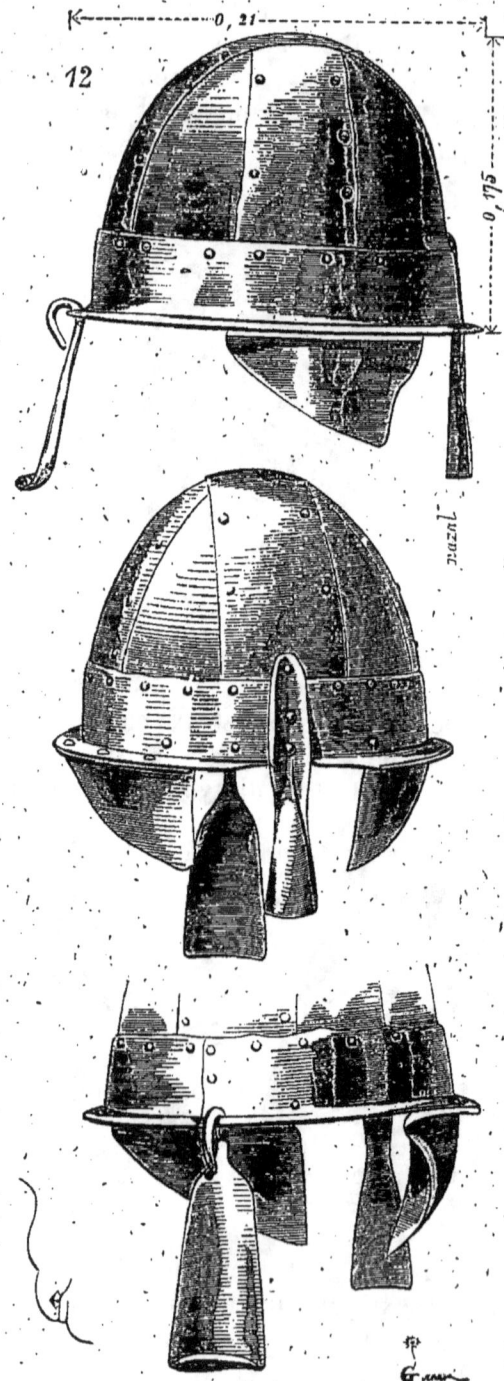

x^e et xi^e siècles sous ses deux aspects. Ces casques étaient-ils faits de

cuivre ou de fer? Probablement de fer, avec rebras de cuivre, lorsqu'ils se composaient de plusieurs pièces rivées, et de cuivre, s'ils étaient d'une seule pièce. Le musée d'artillerie de Paris possède un casque conique tronqué, de cuivre rouge battu, qui peut bien dater du xii° siècle (fig. 11). Sur le devant (voy. en A), est percée une ouverture en forme de croix, et sur le derrière (voy. en B) un trou carré près du sommet tronqué. Ces ouvertures

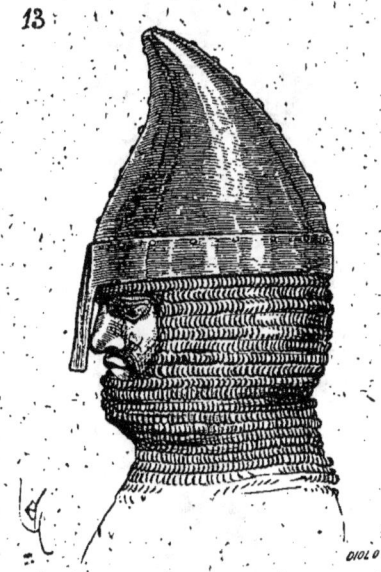

13

paraissent être des ventilateurs. Deux autres petits trous circulaires sont percés latéralement et attachaient probablement le long voile qui est fréquemment figuré sur les monuments de la fin du xi° siècle et du commencement du xii°. Ces heaumes se posaient sur un camail. Le musée d'artillerie de Paris possède également un casque à tymbre elliptique composé de six pièces de fer rivées, avec rebras rivé aussi et formant un faible rebord autour de la tête. A ce casque sont fixés un nasal, deux joues et une queue postérieure mobile, servant de couvre-nuque. Cet objet a été trouvé près d'Abbeville [1]. Nous le donnons sous ses divers aspects (fig. 12). Nous ne le croyons pas antérieur au commencement du xii° siècle, à cause de ces joues qui sont rivées au rebras et qu'on ne voit figurées sur aucun monument avant cette époque.

Le manuscrit de Herrade de Landsberg [2] nous présentait trois

[1] Donné au musée d'artillerie par M. Boucher de Perthes.
[2] *Hortus deliciarum* (xii° siècle), biblioth. de Strasbourg. Ce manuscrit a été brûlé en 1870 par les Allemands.

sortes de heaumes : le heaume conique légèrement recourbé en avant, avec nasal (fig. 13) ; le heaume hémisphérique très relevé,

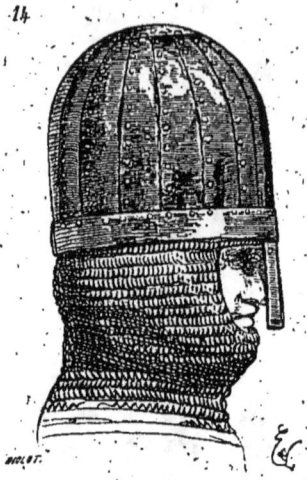

avec nasal (fig. 14), et le heaume avec ventaille de métal (fig. 15). Ces heaumes sont invariablement posés sur le camail de mailles

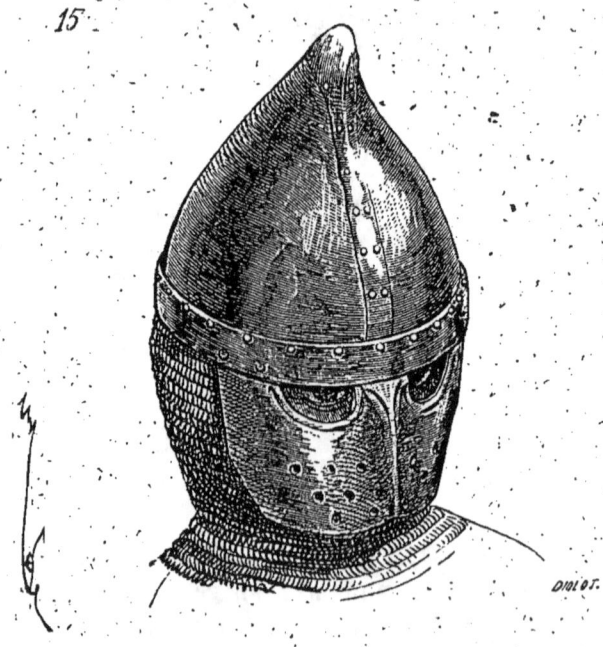

tenant au haubert. Toutefois cet habillement de tête ne paraît pas avoir été admis à l'ouest des Vosges. L'émail du Mans représentant

— 107 — [HEAUME]

Geoffroy le Bel Plantagenet, montre ce prince coiffé d'un casque conique recourbé, mais sans nasal [1].

Ces heaumes se moulent plus ou moins exactement sur le crâne, ou du moins tiennent sur la tête par la pression latérale du rebras. Dans les provinces du centre de la France, on portait encore le

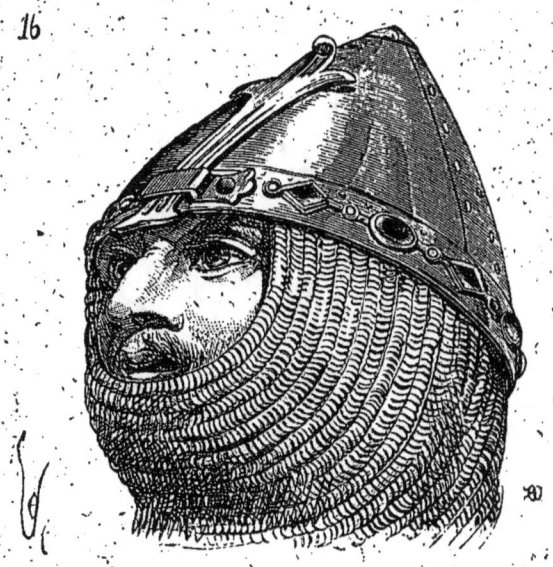

casque conique à nasal au commencement du XIII^e siècle. Parfois ce nasal était mobile et coulait dans un passant rivé au frontal (fig. 16 [2]). Mais cette défense parut bientôt insuffisante, et l'on essaya, vers cette époque, de donner au heaume des dimensions telles que la tête fût entièrement abritée sous ses parois. On le fabriqua d'abord en forme de cloche (fig. 17 [3]). Nous reproduisons fidèlement cette sculpture ; son défaut de proportions faisant d'autant mieux ressortir l'importance que prenaient ces heaumes. Cette cloche, bien entendu, ne pouvait reposer directement sur le crâne, il fallait un mortier pour la recevoir. Une statue tombale de l'abbaye de Morienval (Oise) fournit exactement l'habillement de tête qui devait recevoir ces heaumes énormes (fig. 18). Ce camail, serré autour du crâne et rembourré aux oreilles, était fait de peau.

[1] Voyez, dans la partie de l'ORFÈVRERIE, la planche XLI, t. II, p. 218.
[2] Portails des cathédrales de Paris et de Chartres.
[3] Musée de Toulouse, d'un chapiteau du cloître de Figeac (1200 environ).

[HEAUME] — 108 —

Le heaume ne touchait pas au sommet de la tête, mais latéralement. Ainsi calé, il ne pouvait vaciller. Cependant un coup appliqué sur la partie antérieure devait appuyer violemment le fer sur le nez et blesser. Aussi cette forme de heaume ne fut pas longtemps conservée. Afin de parer à l'inconvénient que nous venons de

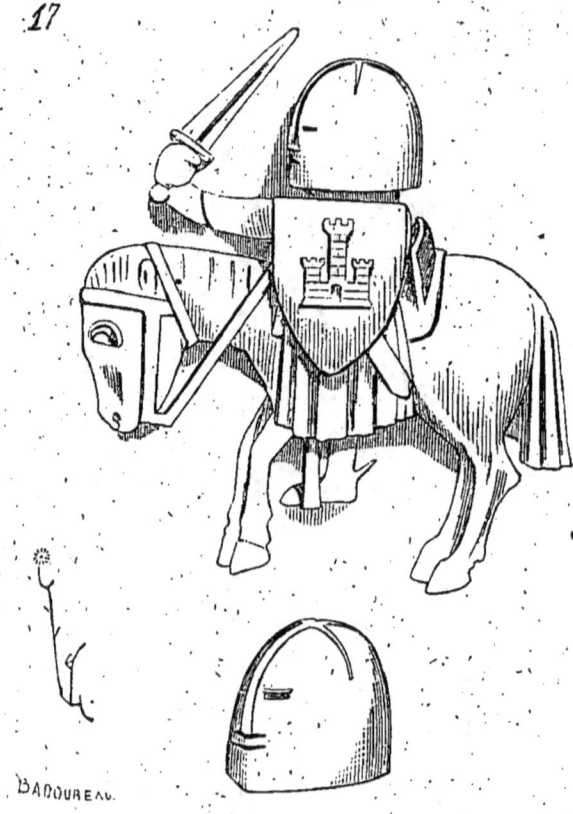

signaler, on fit parfois, vers 1240, des heaumes en deux parties, de manière à donner un diamètre relativement petit au bord inférieur, qui alors s'appuyait sur le camail et empêchait la coiffure de s'incliner sous l'effort d'un coup. La partie antérieure s'ouvrait à l'aide de deux charnières, et était fixée par un tourniquet sur la paroi de droite (fig. 19). Cette partie antérieure avait d'ailleurs assez de saillie pour laisser un vide suffisant entre le fer et le nez. Ces heaumes se posaient sur le camail de mailles et une cervelière de peau ou même de fer (voy. en A[1]). Toutefois on se

[1] Manuscr. Biblioth. nation., *Hist. du roi Artus*, français (1240 environ).

servait encore à cette époque, et même plus tard encore, de heaumes d'une seule pièce, que l'on posait simplement sur le camail de mailles rembourré latéralement (fig. 20 [1]).

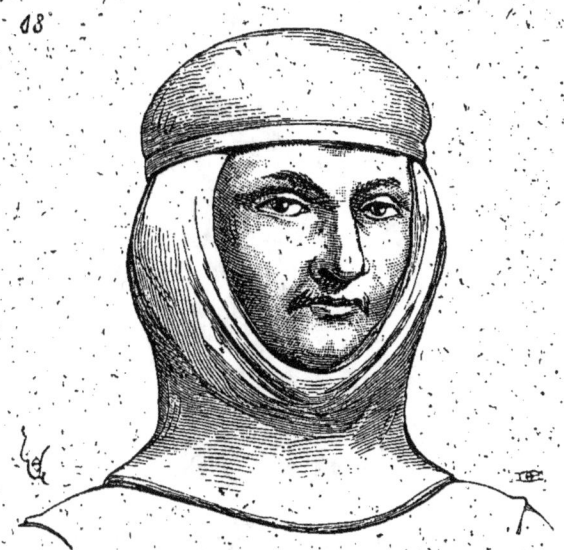

On observera que la forme conique n'est plus adoptée pour ces

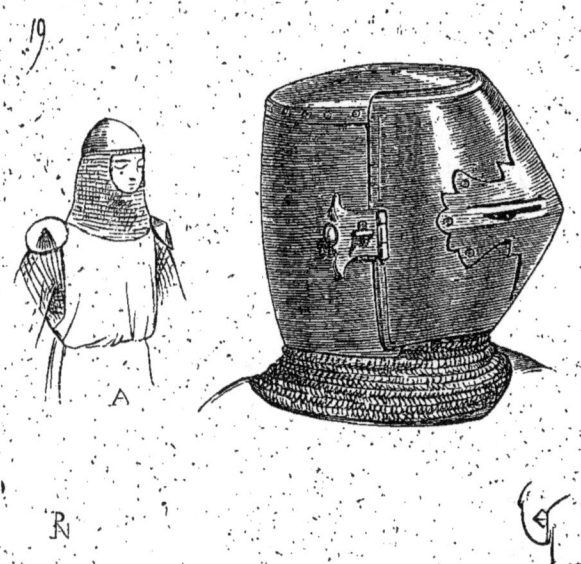

habillements de tête. C'est qu'en effet leur poids exigeait qu'ils trouvassent un point d'appui au sommet du crâne, conservant la

[1] Manuscr. Biblioth. nation., *Roumans d'Alixandre*, français (1240 environ).

forme conique, ils auraient pressé les parois de la tête d'une manière intolérable en peu d'instants. C'est aussi vers 1240 que le heaume adopte une forme cylindrique, la calotte supérieure, légèrement convexe, prenant alors un grand développement.

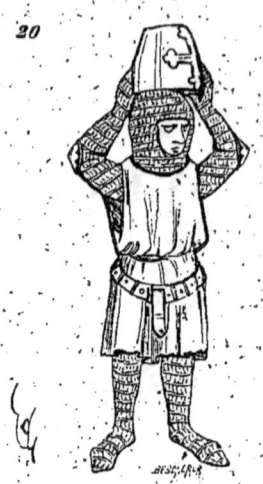

Le musée d'artillerie de Paris possède un heaume de cette époque, de fer battu, parfaitement caractérisé. Il n'est point à charnières, mais se compose de trois pièces de fer rivées, avec doublure en forme de croix sur la partie antérieure et sur la calotte supérieure (fig. 21). En A, la figure montre ce heaume par dessus. Les doublures croisées sont soudées à chaud, et donnaient une grande force de résistance au masque et à la calotte supérieure. Cette pièce, qui malheureusement est altérée par la rouille, est d'une grande rareté.

Ces heaumes étaient peints ou dorés, quelquefois ornés de pierres précieuses. Il est question de heaumes gemmés dès le XIIe siècle :

« Luisent cis elme, ki ad or sunt gemmez[1]. »

« L'elme li freint ù li carbuncle luisent[2]. »

« Lacent cil elmo as perres d'or gemmées[3]. »

Ces pierres précieuses étaient serties sur des couronnes ou bandes d'or rapportées sur le fer. On employait beaucoup aussi

[1] *La Chanson de Roland*, st. LXXIX.
[2] *Ibid.*, st. CII.
[3] *Ibid.* st. CXI.

l'or en feuille, fixé sur le fer par un mordant et légèrement modelé au burin mousse. Sans rien perdre de leur solidité, ces habillements de tête présentaient donc une apparence très riche.

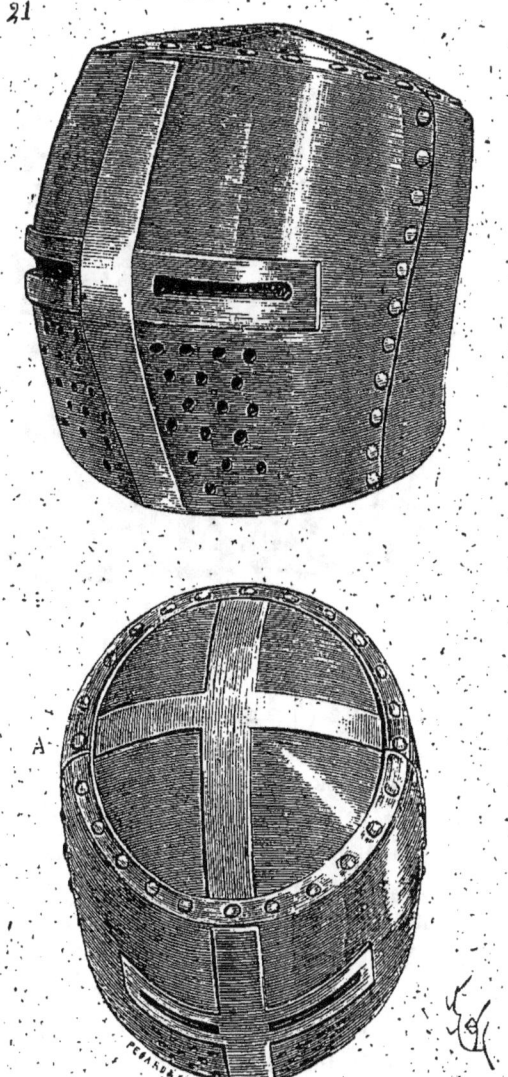

Aucune collection ne renferme aujourd'hui de ces armures ainsi ornées, datant des XII° et XIII° siècles. Il faut donc s'en tenir aux monuments, aux représentations peintes et sculptées.

Les casques coniques du XII° siècle sont parfois garnis, autour

du rebras, d'un cercle de pierreries. Quant aux heaumes cylindriques du xiiie siècle, leur ornementation est au contraire posée autour de la calotte du sommet, et consiste en une couronne avec pierres. C'est un heaume ainsi gemmé que portait le roi saint Louis

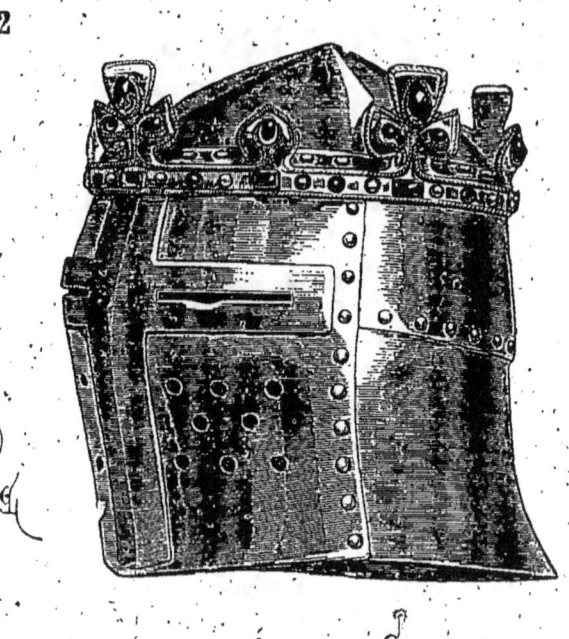

22

à la bataille de la Massoure (fig. 22 [1]). Ici la calotte du heaume est beaucoup plus bombée que dans les exemples précédents. Mais les vignettes de ce manuscrit datent des dernières années du xiiie siècle, et l'artiste a donné, suivant l'habitude des peintres et sculpteurs du moyen âge, à ses personnages, les costumes portés au moment où il faisait ses miniatures. En effet, ce heaume sans charnières était encore admis à la fin du xiiie siècle. Il était fait de quatre pièces rivées entre elles : la calotte, la face, la bande supérieure occipitale et le couvre-nuque. La face est doublée d'une croix ; dans les branches horizontales sont percées les vues.

L'emploi des pesantes masses d'armes, vers le milieu du xiiie siècle, avait fait renoncer aux tymbres plats, trop facilement faussés. La portion cylindrique du heaume se terminait alors par un

[1] Manuscr. Biblioth. nation., *Hist. de la vie et des miracles de saint Louis* (1295 environ).

cône d'abord aplati, comme dans l'exemple précédent, mais qui tend à s'allonger.

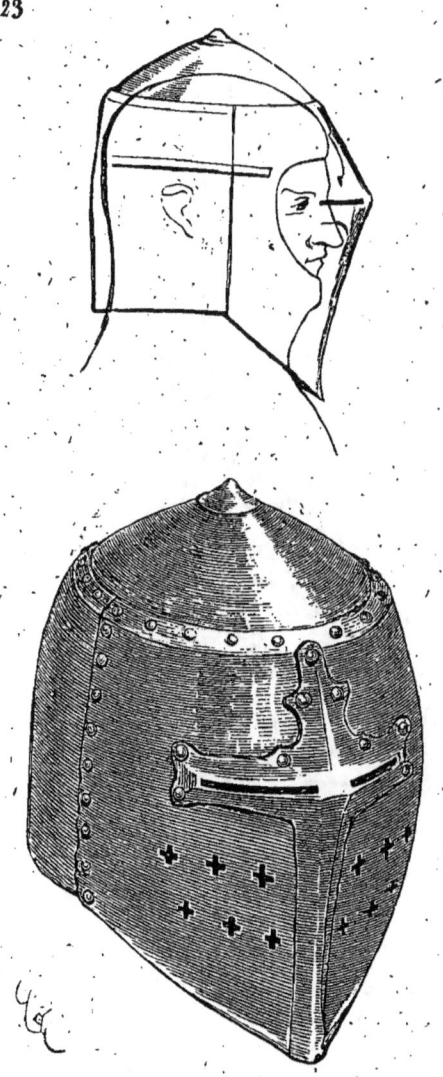

23

Le casque que donne la figure 23 [1] est un de ces heaumes de Pavie dont il est si souvent fait mention dans les romans du XIII° siècle. Cet habillement de tête était fort renommé; il était fait de trois pièces rivées, avec une doublure en forme de croix

[1] Manuscr. Biblioth. nation., *Dict. de bello Trojano et T. Livii Decades* (fin du XIII° siècle), facture italienne.

sur la face et percée de vues sur l'arête saillante horizontale pour que le fer de lance ne pût facilement s'engager dans les fentes. La partie antérieure descendait en manière de bavière sur le camail, de telle sorte que tout le poids du heaume reposait sur la racine du cou. La tête se mouvait librement sous cette coque de fer qui

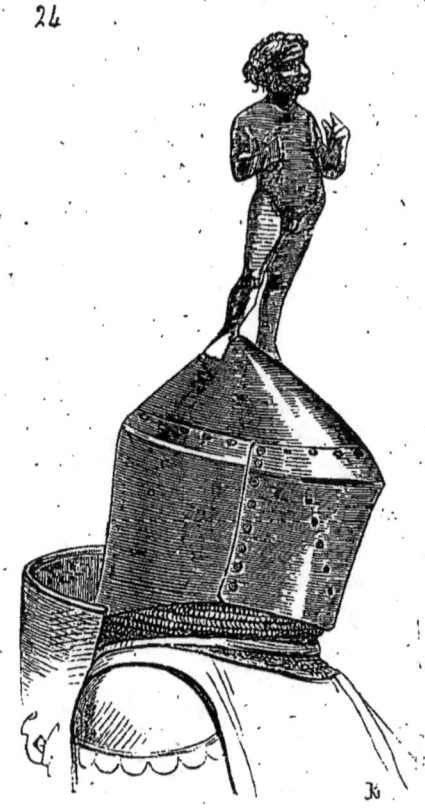

semblait immobile sur les épaules. On voit que la jonction entre le cylindre et le cône tend à disparaître, et que le cône se prononce de plus en plus. On commençait alors à forger certaines parties d'armure avec art, surtout dans le nord de l'Italie, et les armuriers s'appliquaient particulièrement à la fabrication des heaumes.

Jusqu'alors on ne posait guère sur ces armures de tête des cimiers, des ornements très visibles ; mais, vers la fin du XIIIe siècle, on tentait déjà de surmonter les tymbres d'emblèmes, de figures prenant une grande importance.

La figure 24 [1] présente un de ces heaumes avec cimier : ici le

[1] Manuscr. Biblioth. nation., poème du *Siège de Troie*, français (1280 environ), facture italienne.

cône du tymbre vient appuyer sa base sur la vue. Ces cimiers étaient faits de carton ou de cuivre repoussé, ou de bois. Ils s'attachaient au tymbre par un ou deux écrous, de sorte qu'on

25

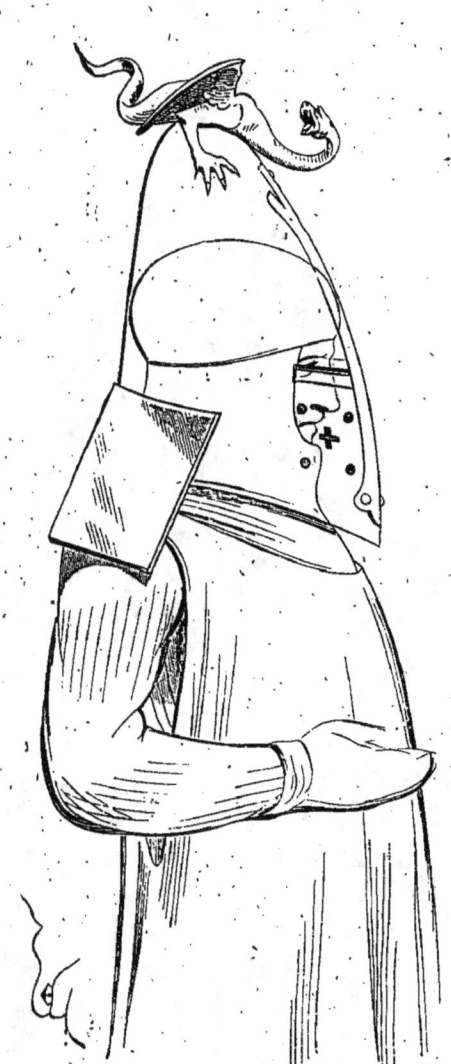

pouvait facilement les enlever ou les remplacer. Bien que la vignette de laquelle cet exemple est tiré représente un guerrier en campagne (Jason tondant la toison d'or), ces cimiers extravagants n'étaient guère usités que dans les tournois; ceux qu'on

portait en guerre alors se composaient habituellement d'un plumail ou d'une sorte d'aigrette en forme d'éventail (voy. ARMURE, fig. 18).

26

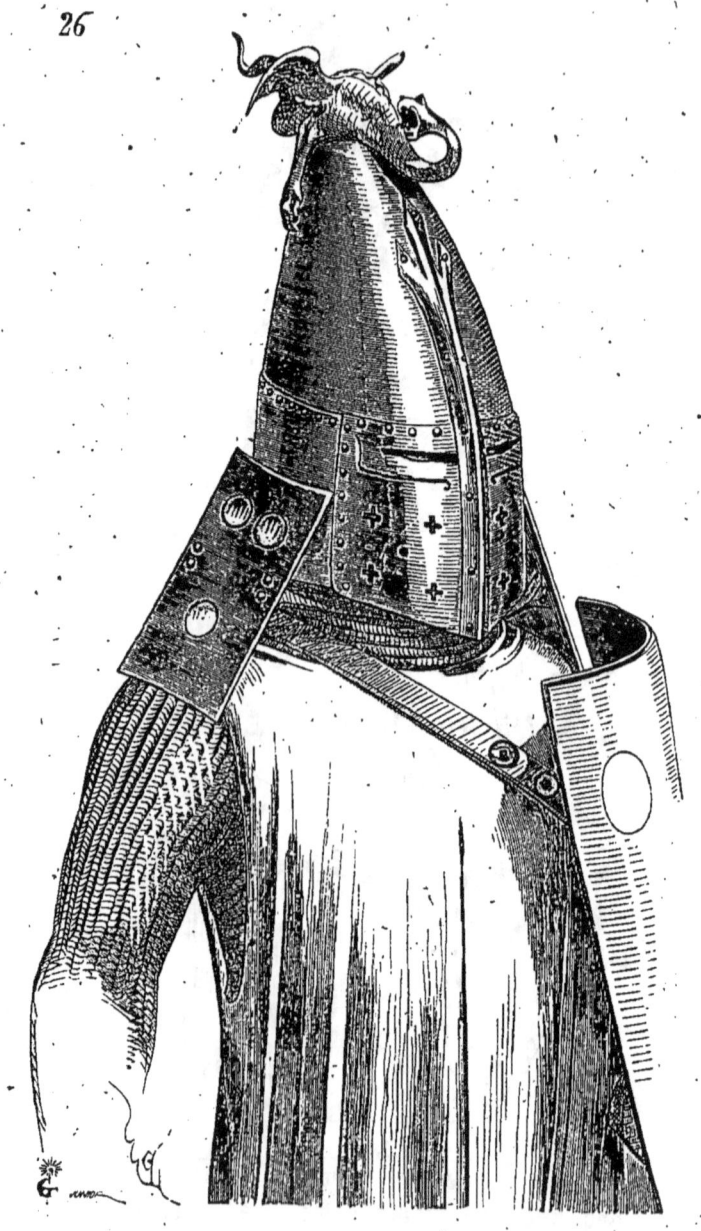

Ce fut aussi à la fin du xiiie siècle qu'on adopta parfois, en France et en Angleterre, le grand heaume avec les ailettes.

Ce heaume, de forme ovoïde, énorme, s'appuie sur les épaules et dépasse de beaucoup le sommet du crâne. Il est surmonté habituellement d'un cimier en façon d'oiseau, de dragon, de lion.

La figure 25 montre comment ce heaume était posé. Ses parois

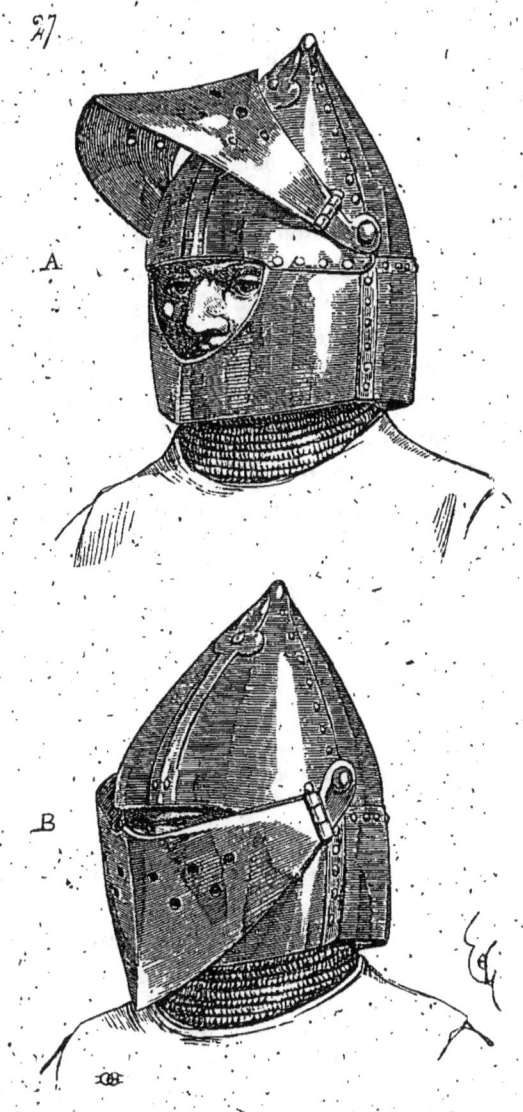

s'appuyaient sur le bourrelet du camail, et les deux ailettes d'acier, attachées avec des courroies, s'arc-boutaient sur les côtés de la coiffure. Le chevalier armé présentait donc l'aspect que donne

la figure 26 [1] ; aspect qui ne laissait pas d'être passablement étrange et propre à inspirer la terreur à de pauvres diables à peine vêtus. Aussi n'était-il besoin de beaucoup de ces hommes d'armes pour faire fuir quelques centaines de paysans. Une demi-douzaine de gendarmes de nos jours, coiffés du tricorne, dont l'aspect n'a rien de très formidable, suffisent pour maintenir une foule affolée ; qu'était-ce donc alors ?

Les coups d'estoc ou de taille sur ce heaume, ces ailettes et l'écu ne pouvaient avoir de prise. Sur leurs grands chevaux normands, ces hommes paraissaient des êtres surnaturels, et en effet, lorsqu'ils chargeaient, le bois abaissé, leur choc devait être terrible.

Ces coiffures de fer allongées au sommet ne paraissent pas avoir été longtemps maintenues ; car, vers la fin du XIIIe siècle, le heaume n'affecte plus cette forme étrange ; il est alors muni souvent d'une ventaille mobile, qui lui donne quelque ressemblance avec le premier bacinet. Toutefois le bacinet primitif tient au camail, ce n'est pas un habillement de tête que l'on puisse enlever instantanément ; tandis que le heaume est indépendant et peut être posé ou mis de côté pendant le combat, si bon semble.

La figure 27 [2] donne un de ces heaumes à ventaille mobile formant visière. Cette ventaille pouvait s'enlever au besoin :

« Thiebaus relace son elme poitevin ;
« Et sa ventaille li lasa .I. meschins [3]. »

« Alaschier » la ventaille, c'était la détacher :

« Lor elmes ostent et font desatachier,
« Et les ventailles font un poi alaschier [4]. »

Il est bien évident que ces heaumes ne pouvaient tenir sur la tête pendant le combat que s'ils étaient attachés. Fixer le heaume, c'était le lacer. Or, c'était à l'aide de courroies sous-jacentes que ce pot de fer était attaché sous le menton ou autour du cou sur le camail.

[1] Manuscr. Biblioth. nation., *Naissance des choses*, français (1270 environ). Ce heaume est figuré au-dessus de la tête d'un roi rendant la justice, armé du haubert avec camail, cervelière de fer et couronne. Voyez aussi le *Roman du Saint-Graal*, français, n° 24394.

[2] Manuscr. Biblioth. nation., *li Roumans d'Alixandre*, français (fin du XIIIe siècle).

[3] *Gaydon*, vers 1366 et suiv.

[4] *Ibid.*, vers 6537 et suiv.

Le tymbre de ce heaume est conique et renforcé d'une bande verticale. En A, la visière est relevée; en B, elle est abaissée. Le même manuscrit [1] montre une autre sorte de heaume (fig. 28) dont le sommet est tronqué, dont la face est percée de vues, et dont la ventaille couvre la bouche et le menton quand elle est abaissée.

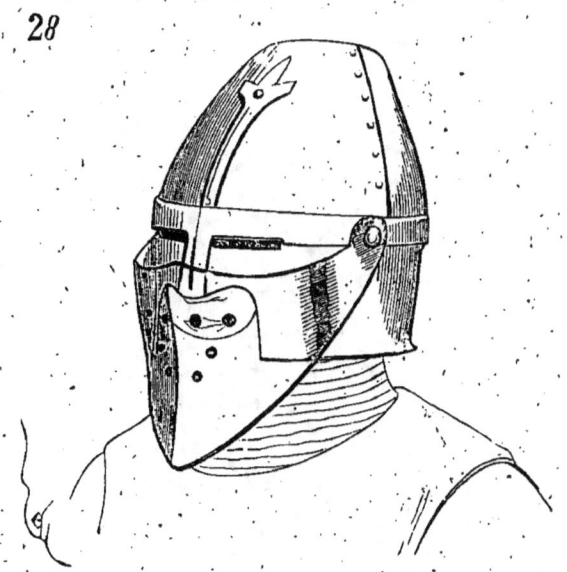

Ce sont là les derniers heaumes du XIIIᵉ siècle que l'on portait sous le règne de Philippe le Hardi. Alors on commençait à adopter le bacinet, plus léger, coiffant mieux la tête (voy. BACINET), et le heaume reprend sa forme de *pot* sans partie mobile. Il est ovoïde, pointu, composé de trois pièces : deux coquilles réunies sur l'axe, et renforcées par une croix de fer, sur les branches de laquelle s'ouvrent les vues, et un couvre-nuque parfois percé de trous de ventilation. On voit aussi ces heaumes couronnés de cimiers singuliers (fig. 29 [2]). Ces cimiers se posaient sur le tymbre au moyen de clavettes ou d'écrous. Ils étaient légers, faits de cuir bouilli habituellement ou de carton; n'offraient que peu de résistance aux chocs, et étaient facilement enlevés. Un coup de lance ou

[1] Manuscr. Biblioth. nation., *li Roumans d'Alixandre*, français.

[2] Manuscr. Bibliothèque nationale, *Lancelot du Lac*, français (premières années du XIVᵉ siècle), et le manuscrit de Godefroy de Bouillon, français (commencement du XIVᵉ siècle).

[HEAUME] — 120 —

d'épée les mettait en morceaux ; autrement ils eussent été plus dangereux qu'utiles ; car, dans l'exemple donné ici, le fer de la

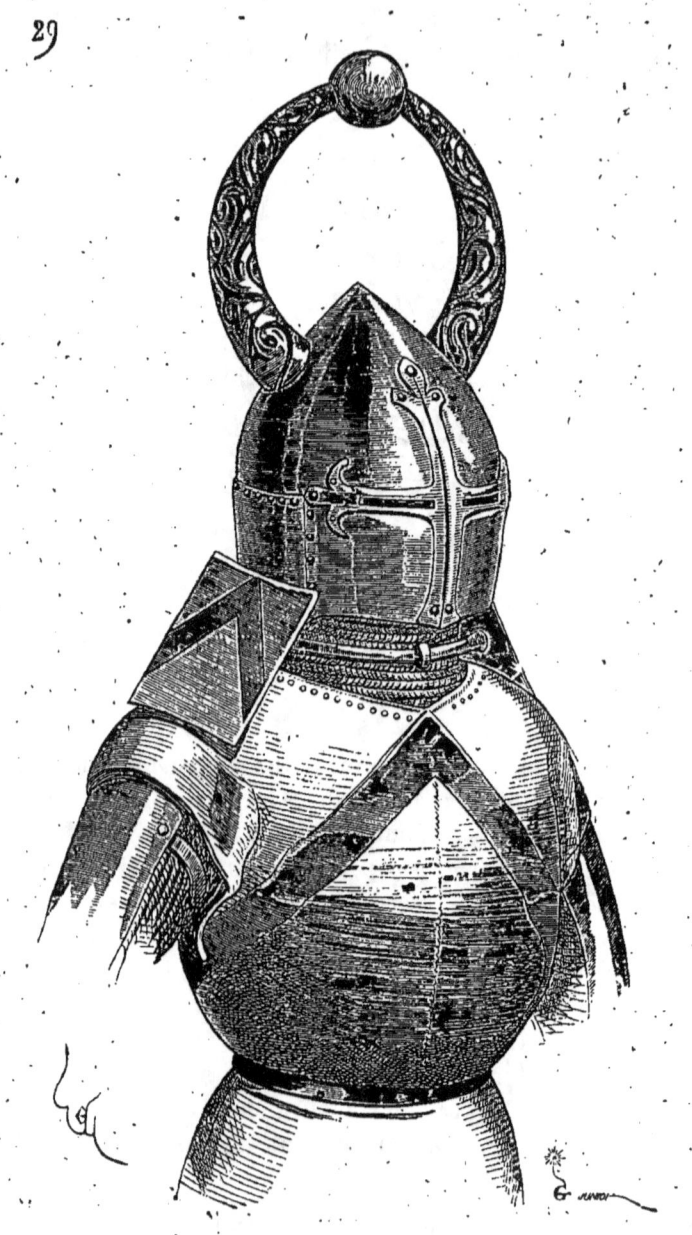

29

lance, passant dans le vide laissé entre les cornes, eût élevé le heaume de dessus la tête du cavalier. D'ailleurs, dans les combats,

on ne posait que rarement ces ornements, qui ne figuraient que dans les joutes ou dans les solennités militaires.

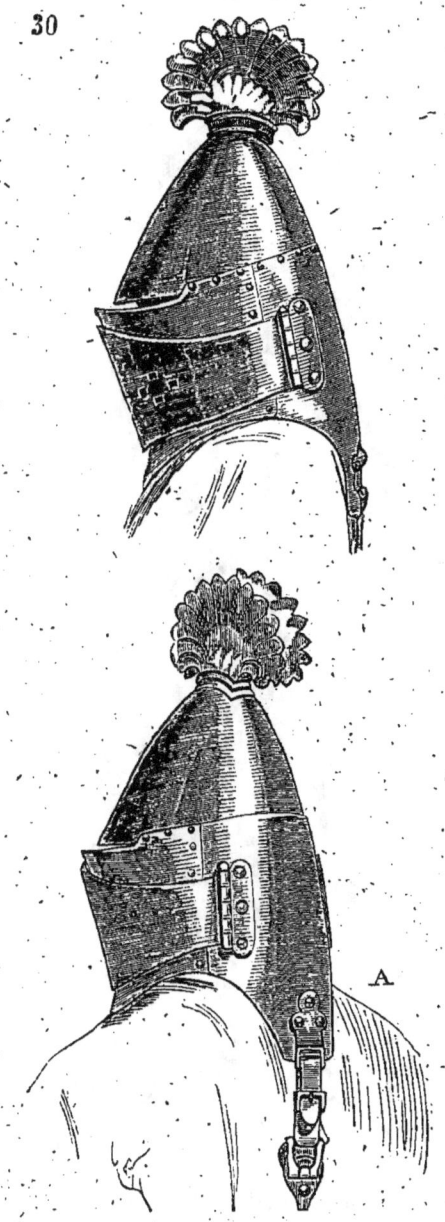

La forme de ces heaumes ne se modifie guère jusque sous le règne de Charles V. Sous Philippe de Valois, à la bataille de Crécy;

[HEAUME] — 122 —

le heaume s'allongeait de nouveau et était muni d'une forte bavière-doublure qui ne se relevait pas, mais qu'on pouvait enlever en faisant sauter les goupilles (fig. 30¹). Ce heaume enveloppait exac-

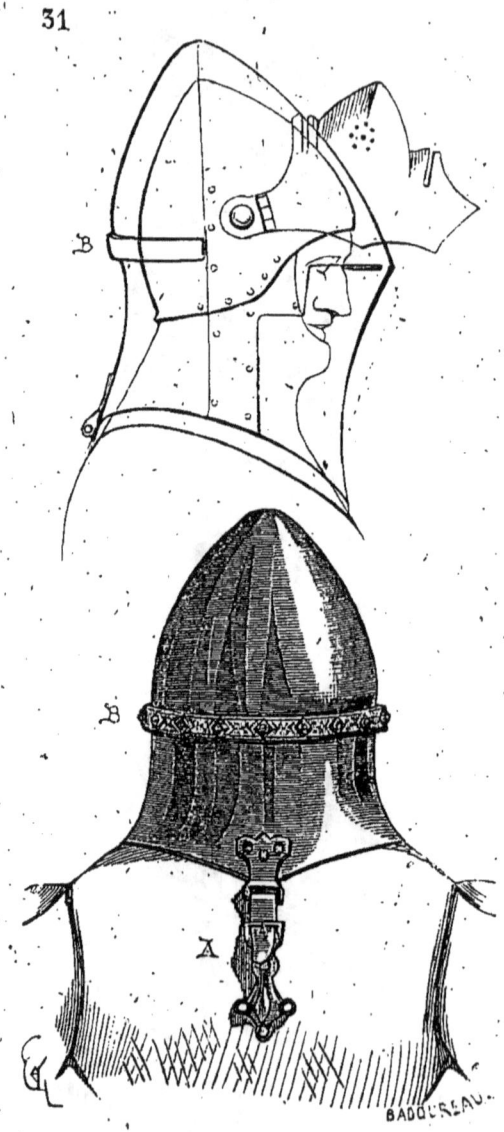

tement la racine du cou, et était fixé par derrière au moyen d'une courroie passant dans un anneau attaché au haubert et qui sortait

¹ Manuscr. Biblioth. nation., *le Livre des escèhs* de Jehan de Vignay, français (fin du règne de Philippe de Valois).

— 123 — [HEAUME]

par une large boutonnière pratiquée dans la cotte, ainsi qu'on le voit en A. Ces heaumes étaient ornés de cimiers en forme d'aigrettes larges, faites de cuir doré, de plumes ou de crin coloré.

32.

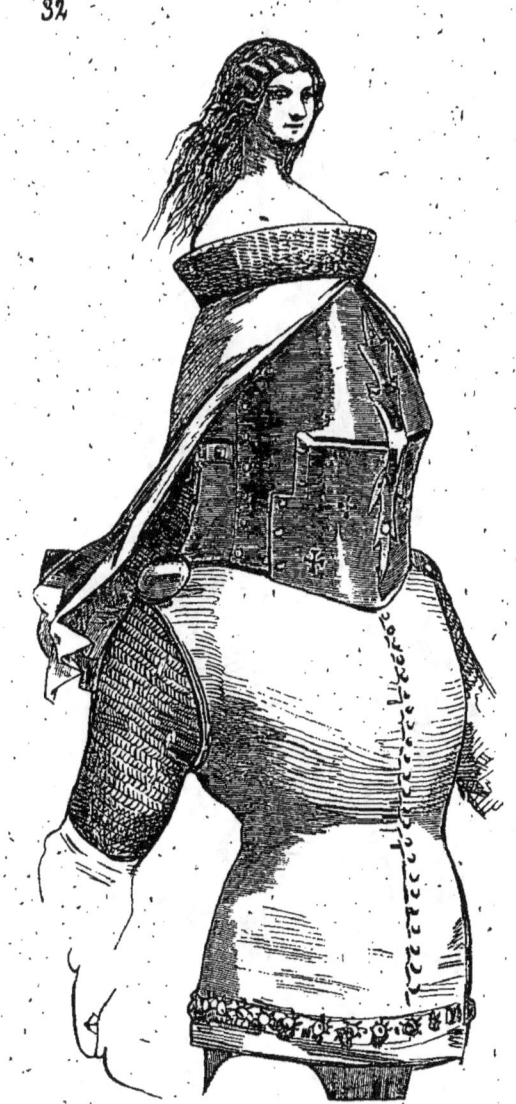

Ce heaume *lacé*, le cavalier pouvait mouvoir la tête à droite et à gauche, mais il lui était impossible de la baisser en avant ou en arrière sans faire mouvoir le torse.

Lorsque l'homme d'armes chargeait, il portait tout le haut du corps en avant (voy. HARNOIS).

[HEAUME] — 124 —

La haute Italie était encore, à cette époque, renommée pour la fabrication des heaumes, et les hommes d'armes français, sous le

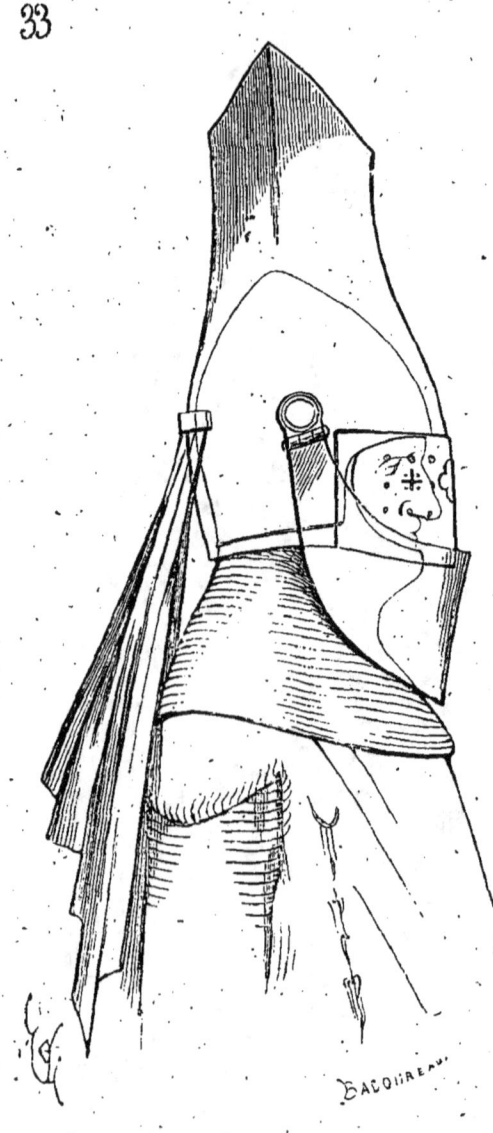

33

règne de Charles V, portaient volontiers ces coiffures d'outre-monts qui coûtaient fort cher. Mais alors on portait aussi le bacinet ou la barbute à visière, attachée au camail (voy. BACINET, fig. 5 et 6). Si l'on voulait vêtir le heaume, on enlevait la visière du bacinet,

— 125 — [HEAUME]

et sur la barbute on posait le heaume (fig. 31 [1]). On voit ici la barbute avec sa visière composant le bacinet ; et, en supposant cette

33 bis

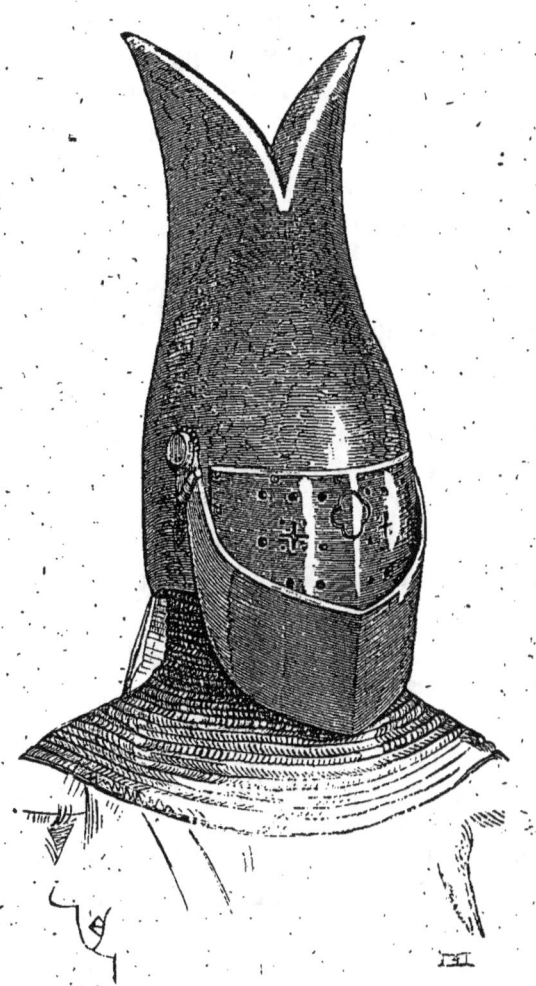

visière enlevée, le heaume couvrant l'armure de tête. Ce heaume était fixé par une courroie au dos du surcot (voy. en A). Il faut remarquer le renfort B sur le couvre-nuque, renfort souvent orné

[1] Manuscr. Biblioth. nation., *Lancelot du Lac*, français (1370 environ), miniatures de facture italienne.

de pierres ou de rivets ciselés. Ce renfort se retrouve sur les heaumes du nord de l'Italie de cette époque, et était destiné à garantir la nuque contre les coups de masse donnés de revers, lorsque l'un des cavaliers dépassait l'autre dans une charge à la lance. Ces coups, que l'écu ne pouvait parer, étaient très dangereux, et pour en atténuer l'effet, on posait un demi-cercle de fer ou de laiton à la hauteur de la nuque, sur la partie postérieure du heaume. C'était à ce demi-cercle que s'attachait aussi le voile. De plus, sur ce heaume était fixé un cimier avec lambrequin de peau en façon de voile (fig. 32). Ce voile était destiné à parer les coups d'épée.

A cette époque, on fabriquait en Allemagne des heaumes de cuir bouilli légers, mais d'une dimension énorme, et que l'on posait de même sur la barbute.

La statue d'Ulrick, landgrave d'Alsace[1], qui date de 1344, est coiffée d'une barbute attachée au camail de mailles (voy. ARMURE, fig. 34). La tête repose sur un heaume de cuir bouilli, avec vue de fer et voile postérieur formant couvre-nuque. La figure 33 présente cet habillement de tête de profil avec la barbute sous-jacente, et la figure 33 *bis* montre le heaume *lacé*, avec une bavière de fer mobile et attachée latéralement par deux pivots.

Dans le monument, cette bavière n'existe pas, on n'aperçoit que les deux trous des pivots; mais cet appendice est figuré sur des vignettes de manuscrits du xive siècle.

Etant mobile, la bavière permettait de baisser la tête en avant. En France, les heaumes ne prennent pas à cette époque une aussi grande importance, ou du moins ceux de guerre étaient-ils d'une construction plus pratique. Ce n'était que pendant les joutes ou tournois qu'on portait ces singuliers casques; dans les combats, les heaumes étaient de fer et de forme basse. Les armuriers commençaient alors à forger des pièces d'armes d'un grand volume, sans rivures. Les heaumes, étant une des parties essentielles de l'habillement de guerre, n'étaient plus façonnés au moyen de plaques de fer rivées que les chocs disloquaient, mais forgés avec grand soin, d'une seule pièce. L'Italie du nord excellait dans ce genre de fabrication; mais on faisait aussi des heaumes à Poitiers, avec les excellents fers du Berry, à Arras, dans les Flandres, et aussi à Paris.

Vers 1370, le bacinet était habituellement porté par les gens

[1] Église Saint-Guillaume de Strasbourg.

d'armes à la guerre; toutefois on se servait aussi du heaume comme plus résistant. Alors y avait-il encore le heaume traditionnel, en façon de *pot* (fig. 34[1]), toujours avec la croix de

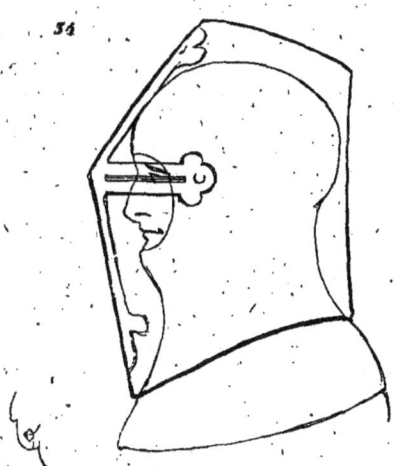

34

renfort, mais aussi le heaume *à tête de crapaud* (fig. 35[2]). Ces habillements de tête étaient faits de trois ou de deux pièces. Dans le premier cas, il y avait le tymbre, le couvre-nuque et la bavière rivés ensemble; et dans le second, le tymbre et le couvre-nuque, d'une seule pièce; la bavière, quelquefois avec doublure, était rivée latéralement. Pour qui possède la pratique de la forge, cette dernière fabrication présentait des difficultés. Ce heaume, qui paraît avoir été fort usité en France de 1380 à 1420 environ, était parfaitement approprié à l'usage. La vue, étant percée sur l'arête horizontale saillante, ne présentait guère de prise à la pointe de la lance ou de l'épée; les surfaces fuyantes faisaient dévier les coups. Ces armures de tête, très lourdes, coûtaient fort cher; aussi leur arrivait-il quelque accident, étaient-elles faussées ou percées par un violent coup de masse, qu'on les réparait à l'aide d'une pièce rivée. Sur ces heaumes dont on se servait dans les tournois et joutes, on posait des cimiers, on attachait des lambrequins qui tombaient au bas des reins de l'homme d'armes.

Nos voisins les Anglais, au moment de la guerre sous Charles VI, portaient des heaumes de cuir bouilli par-dessus le bacinet, qui ne

[1] Manuscr. Biblioth. nation., *le Livre des hist. du commencement du monde*, français (1370 environ).
[2] Même manuscrit.

[HEAUME] — 128 —

le cédaient pas, comme extravagance, à ceux des Allemands. Mais, en campagne, on renonçait peu à peu à ce genre de coiffure plus

35

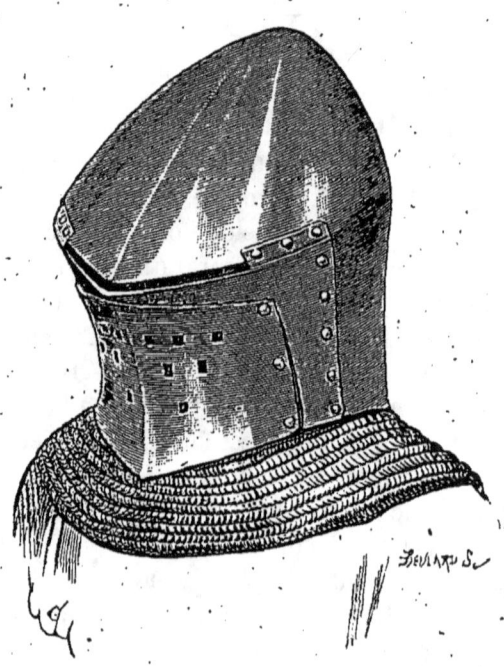

incommode qu'efficace, et le heaume tendait chaque jour à ne plus être qu'un habillement de parade, de joûte ou de tournoi.

Ce heaume à tête de crapaud était bouclé au surcot, ou à la dossière et au plastron de fer, au moyen de deux courroies[1]. Sa forme

[1] Manuscr. Biblioth. nation., *Tristan et Iseult*, français (1370 environ).

— 129 — [HEAUME]

s'accentue davantage à dater de 1400 : le tymbre est plus fuyant en-

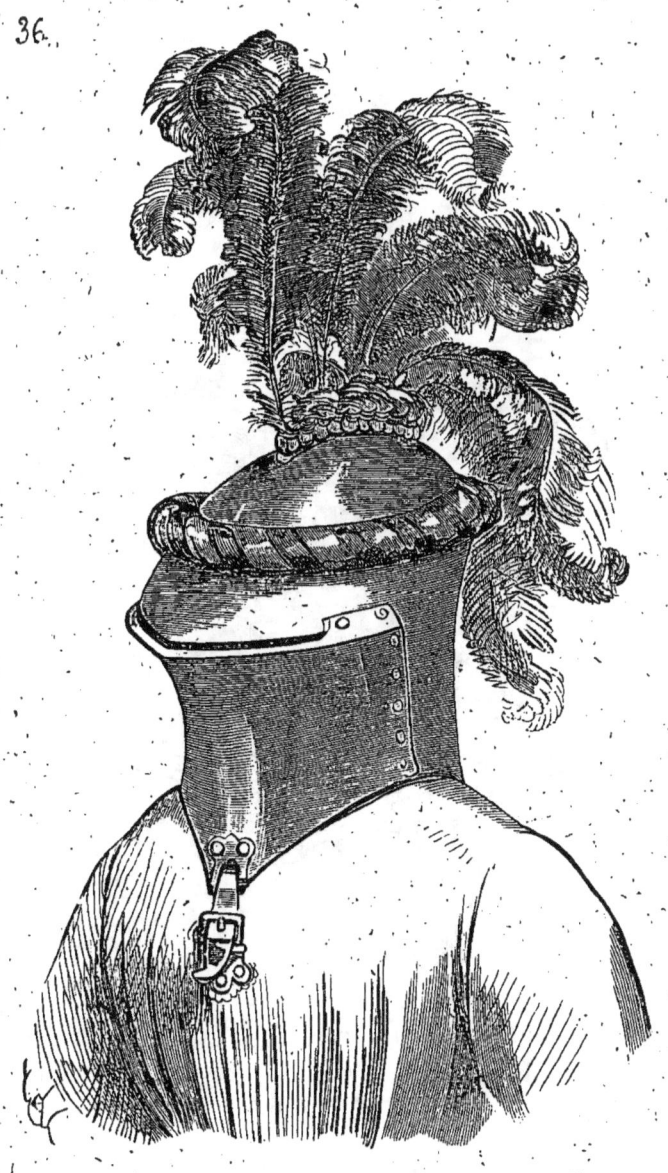

36.

core ; la vue est masquée par le bec de la bavière et est ainsi dérobée aux coups de pointe ; le col est plus délié et ferme hermétique-

ment la jonction sur les épaules. Le tymbre est orné de plumes, de tortils, de couronnes (fig. 36[1]).

Si l'on jette les yeux sur les derniers exemples de heaumes qui

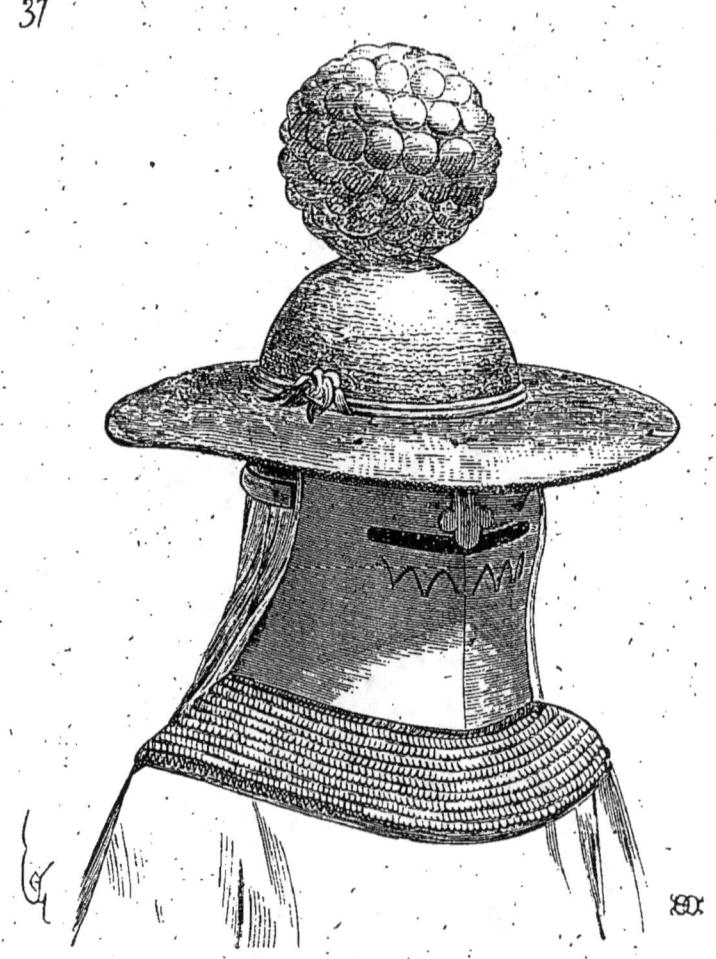

37

viennent d'être donnés, on observera que cette forme étrange avait été adoptée peu à peu. C'était celle qui présentait le moins de surfaces normales aux coups de lance, et qui, au total, était la plus rationnelle.

On ne paraît pas avoir donné aux cimiers, en France, l'importance

[1] Manuscr. Biblioth. nation., le *Livre de Guyron le Courtois*, français (1400 env.).

exagérée qu'on leur accordait en Allemagne et en Angleterre, dès le xiv^e siècle.

Dans ces contrées mêmes, le cimier était souvent une coiffure posée sur le heaume, sorte de chapeau de feutre ou de cuir recouvrant le tymbre.

Cet usage était déjà admis, dès le commencement du xiv^e siècle, sur les bords du Rhin, ainsi que l'indique la statue tombale de Rodolphe du Thierstein, que l'on voit dans la cathédrale de Bâle[1]. Ce personnage est vêtu de mailles avec camail de même. Sa tête repose sur un heaume dont la figure 37 donne la forme. Le heaume proprement dit est de fer avec large voile qui tombe sur le dos; puis, sur le tymbre, est posé un chapeau de feutre surmonté d'une sphère qui paraît être composée de houppes de laine. Ce chapeau semble, dans ce cas, n'avoir eu d'autre objet que d'empêcher les rayons de soleil de chauffer le tymbre. Un peu plus tard, le chapel de heaume ne peut être considéré que comme un ornement. Tel est celui, par exemple, du Prince Noir, mort en 1376[2]. Mais nous étendre sur ces détails qui ne dépendent pas de l'armure de guerre, ce serait sortir de notre cadre.

Le heaume disparaît entièrement à la fin du xv^e siècle. Alors l'habillement de tête de l'homme d'armes ne se compose plus que de l'armet ou de la salade.

HOQUETON, s. m. (*auqueton*, *aucoton*). Le hoqueton est primitivement un vêtement comme la cotte, porté sur le haubert, ou une sorte de gambison posé dessous.

Dans la *Chronique des ducs de Normandie*, on lit ces vers :

« Od lor plus privez compaignons
« Vestent desus les aucotons,
« Les blancs osbers soz les goneles[3]. »

Il s'agit d'une mêlée :

« La se muilleut li aucoton·
« Sor les ausbers fausez et roz (rompus)[4].

« Il e ses genz tote commune
« Unt passée Seigne à la lune,

[1] 1318.
[2] Chapelle de la Trinité, cathédrale de Canterbury.
[3] Vers 32784 et suiv., *Chron. des ducs de Normandie* par Benoît, trouvère anglo-norm. du xii^e siècle, Collect. des docum. inéd. sur l'hist. de France.
[4] *Ibid.*, vers 33559 et suiv.

[HOQUETON]

> « Les osbers truient des forreiaus
> « Blans e rollez et jenz et beaus,
> « Vestent les sus les aucotons
> « De cendaus freiz et d'amituns [1]. »

Dans le roman du *Renart*, le hoqueton est un vêtement de dessous. Il s'agit de l'armement d'un chevalier :

> « Premiers li viesti l'auqueton
> « Ki estoit en lin de coton.
> «
> « Li auketons fu moult jolis.
> « Aprés li viesti la chemise
> « De Chartres ki ert à devise
> « Biele si com de vanterie.
> « Apriés l'aubiert ki fu d'envie
> « Maillés et les cauces ausi.
> « Apriés çou li rois li viesti
> « De menaces une guirie ;
> « Apriés li à li rois viestie
> « Cote à armer de vaine gloire
> « Ce nos raconte li estore [2]. »

Ainsi, dans ce passage, le hoqueton est un vêtement posé directement sur la peau, sous la chemise.

Les vers suivants placent également le hoqueton sous le haubert :

> « Ens el costé l'a moult bien asené,
> « Le hauberc trenche, l'auqueton a copé ;
> « Dedens le car est li bons brans entrés,
> « Bien plainne paume l'a ens el bu navré [3]. »

> « Sor l'auqueton, qui d'or fu pointurez,
> « Vesti l'auberc, qui fu fort et serrez [4]. »

Ici le hoqueton est un vêtement de dessus :

> « Iluec detort ses poins, deront son auqueton,
> « Et detire sa barbe et sache son grenon [5]. »

[1] *Chron. des ducs de Normandie*, vers 22282 et suiv.
[2] *Renart le nouvel*, vers 251 et suiv.
[3] *Huon de Bordeaux*, vers 1887 et suiv. (XIIIe siècle).
[4] *Gaydon* (XIIIe siècle).
[5] *La Conquête de Jérusalem*, chant V, vers 4463 et suiv. (XIIIe siècle).

Et dans le passage suivant, le hoqueton est de nouveau posé sous le haubert :

> « Il a cauchié les cauchez, puis vesty l'auqueton ;
> « Mais ains c'on l'y éust livré son haubergon,
> « Fu Huez dessendus du destrier aragon,
> « Et entra en la tente, l'espée en son giron,
> « Et vint devant le roy qu'adonquez armoit on[1]. »

Le hoqueton était donc un vêtement d'étoffe de lin, de coton et même de soie[2], qu'on posait, soit sous le haubert, comme le gambison, soit par-dessus, comme la cotte. Toutefois le hoqueton de dessus, comme celui de dessous probablement, était souple et était muni de manches. Plus tard, à dater du XVe siècle, le hoqueton devint le vêtement de dessus des archers de la prévôté, et fut considéré comme une livrée. Les pages, les écuyers, en certaines circonstances, étaient vêtus de hoquetons, ainsi que les trompettes, les messagers, les hérauts. Ces hoquetons étaient alors armoyés.

Quand Bertrand du Guesclin voulut aller trouver les chefs des compagnies franches qui désolaient la France, pour les engager dans une expédition contre Pierre le Cruel, il obtint du roi Charles V qu'un héraut leur serait envoyé pour obtenir d'eux le sauf-conduit sans lequel il ne pouvait s'aboucher avec ces chefs. Ceux-ci étaient campés près de Châlon-sur-Saône. Le trompette fut d'abord reconnu par les gens des bandes, parce qu'il portait un hoqueton aux armes du roi[3].

Les gens de pied n'avaient, comme armure défensive de corps, qu'un hoqueton, pendant les XIIIe et XIVe siècles. Un camail et chapel de fer complétaient parfois cet habillement. Les ribauds, dans le poème de la *Conquête de Jérusalem* par Graindor de Douai (XIIIe siècle), sont vêtus du hoqueton :

> « Li rois fais as Ribaus vestir les auquetons,
> « Puis affublent mantiax de riches vermeillons[4]. »

Le hoqueton est souvent désigné aussi comme un vêtement civil. On trouve dans quelques sculptures des XIe et XIIe siècles la trace

[1] *Hugues Capet*, vers 1444 et suiv. (XIVe siècle).
[2] Il est fait mention de hoquetons de soie dès le XIVe siècle.
[3] Ancien mém. sur Bertrand du Guesclin, chap. XVI, collect. Michaud, Poujoulat.
[4] Chant VI, vers 5765.

[HOQUETON]

de hoquetons de guerre faits de toile de lin ou de coton piquée très serré.

Un des chapiteaux de la porte centrale de l'église abbatiale de

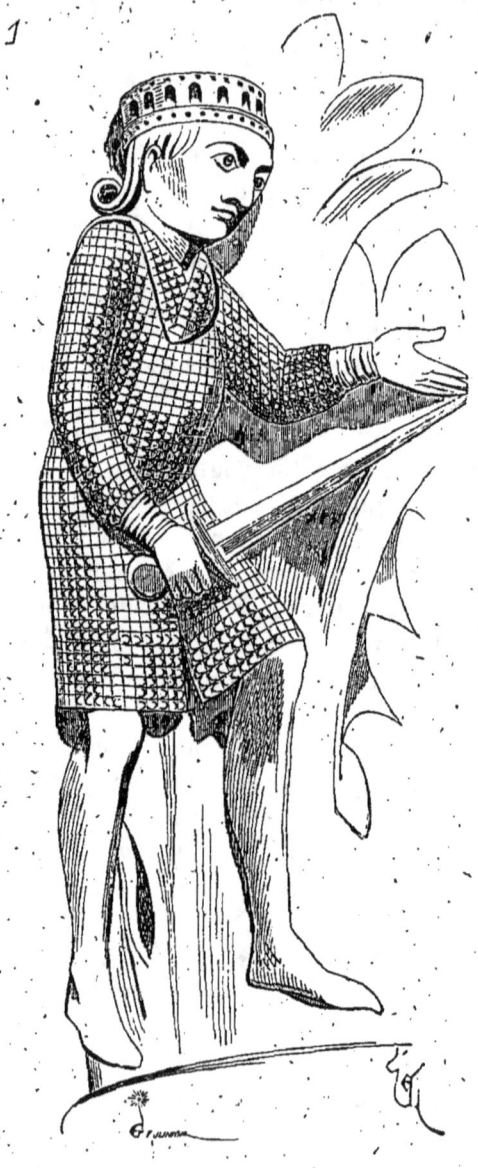

Vézelay montre un roi armé d'une épée et vêtu d'un de ces hoquetons piqués, avec camail (fig. 1). Le hoqueton était donc habituellement rembourré, surtout s'il servait à la guerre.

Les vers suivants ne laissent pas de doute à cet égard :

« Si tu vueil un auqueton,
« Ne l'empli mie de coton,
« Mais d'œuvres de misericorde
« Afin que diables ne te morde [1]. »

Sur le hoqueton que donne la figure 1, il était naturel de poser le haubert.

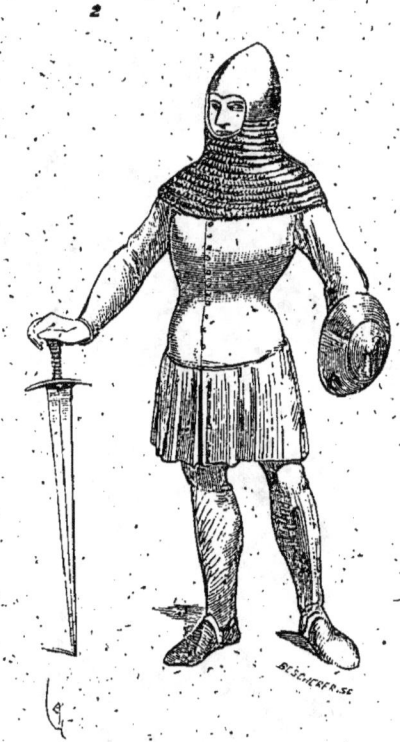

A dater du XIII° siècle, le hoqueton est souvent fendu par devant du haut en bas, comme le sont nos redingotes, ou lacé par derrière (fig. 2 [2]). Ce personnage porte la rondache circulaire, fort usitée en Italie et dans le midi de la France, et par-dessus le hoqueton, la barbute avec camail de mailles.

Le hoqueton, comme habillement militaire, ne se modifie guère

[1] *Roman du riche et du ladre.*
[2] Manuscr. Biblioth. nation., *le Bréviaire d'amour*, en vers patois de Béziers.

[HOQUETON]

pendant le cours du xɪɪɪe siècle ; c'est une tunique plus ou moins longue, et plus ou moins rembourrée sur la poitrine et les épaules.

3

Il n'est pas habituellement porté par les hommes d'armes, qui n'endossent que le gambison, la broigne, le haubert et la cotte d'étoffe.

Pendant le cours du xiv^e siècle, le hoqueton n'est plus seulement

porté par les gens de pied en guerre, mais aussi par les gentils-

[HOQUETON]

hommes ; il devient, avec le surcot, le vêtement ordinaire des chevaliers, et est alors posé sur le haubert. C'est à dater du règne de Charles V que le hoqueton se montre sous diverses formes, tantôt court, tantôt assez long, à manches larges et courtes ou à manches à longues pentes, ou même sans manches.

La figure 3[1] présente un de ces hoquetons courts et à manches larges ne descendant qu'aux coudes.

La figure 4[2] donne un hoqueton bouclé par devant, sans manches et à longue jupe, il était de mode alors de poser sur ce vêtement un ceinturon très bas, et de rembourrer la partie abdominale, qui, à cheval, n'était pas suffisamment préservée par l'écu.

La figure 5[3] est un hoqueton à manches courtes, larges, et à longue jupe fendue en quatre parties.

Le hoqueton n'est plus un vêtement militaire à la fin du XVe siècle.

C'est uniquement alors un habillement de livrée (voy. JACQUE).

HOUSEAUX, s. m. pl. (housel, houziaulx). Chaussure haute, bottes de peau, qui remplaçaient parfois les grèves à dater du XVe siècle.

Les houseaux étaient portés bien avant les chausses de mailles. Ils cessèrent entièrement d'être employés comme vêtement militaire vers la fin du XIIe siècle jusqu'à la fin du XIVe (voy. CHAUSSES, GRÈVES). Mais, pendant le XVe siècle, les houseaux reparaissent et sont souvent portés par les archers, les coutilliers (voy. ARC, fig. 8).

HOUSSE, s. f. Habillement d'étoffe du cheval de guerre (voy. HARNOIS).

[1] Manuscr. Biblioth. nation., le Livre des hist. du commencement du monde, français (1370 environ).

[2] Manuscr. Biblioth. nation., Tristan et Yseult, français (1370 environ).

[3] Manuscr. Biblioth. nation., Lancelot du Lac, français (1390 environ). Les miniatures de ce manuscrit ont été en partie repeintes vers 1450.

JACQUE, s. m. (*jaque*). Vêtement de guerre garantissant le torse, les bras, et possédant une jupe courte, adopté par les archers, les gens des communes ; fait habituellement de mailles.

Cependant le nom de *jacque* est donné aussi à une sorte de brigantine à jupe. Par-dessus on mettait le hoqueton.

Au siège de Rennes, le duc de Lancastre envoie un héraut porter un message à du Guesclin qui est dans la ville :

« Li héraux est entrez en la cité antie ;
« Le cappitaine vit avec sa compaignie :
« Li héraux regarda à chascune partie,
« Puis a dit hautement : Seigneurs, je ne voi mie
« Cellui pour cui je vins en la cité garnie.
« Et dist li cappitains : Or ne me celez mie,
« Et que demandez-vous, pour Dieu le filz Marie ?
« — Je demande, dist-il, Bertran chiere hardie ;
« C'est celui du Guesclin, qui nostre gent cuvrie,
« Et la nostre vitaille a menée et chargie,
« Et nous a au matin nostre gent esvoillie.
« Et dit li cappitains : Héraux, je vous affie,
« Veéz-la sà venir parmi celle chaussie,
« A celle jaque noire comme une crameillie,
« Avec .VI. escuiers qui sont de sa maisnie,
« Et qui porte à son coi celle grande cugnie.
« — Par foi ! dit le héraux, qui vit la compaignie,
« Bien resamble brigans qui les marchans espie.
« Et dit li cappitains : Héraux, je vous em prie,
« Or ne dittes pas fors que grant courtoisie ;
« Car se vous li aviez dit une vilannie,
« Tost vous aroit assiz la hache sur l'oïe[1]. »

Vers la seconde moitié du xiv^e siècle, le jacque était donc porté parfois par les hommes d'armes, bien que ce vêtement parût indigne d'eux. Mais, on sait que du Guesclin n'était nullement recherché dans ses vêtements de guerre, et qu'il affectait même une grande simplicité, contrairement aux habitudes de ce temps.

[1] *La Vie vaillant Bertran du Guesclin*, vers 1567 et suiv.

— 141 — [JACQUE]

Le jacque en façon de brigantine, et par conséquent couvert d'étoffe, était armoyé aux armes du seigneur auquel appartenait celui qui le portait. Le varlet du héraut envoyé par le roi en 1451 aux Gantois pour publier les trêves portait devant et derrière son

1.

jacque « l'enseigne du duc, qui estoit une croix de saint André « blanche et estoit l'enseigne de tous ses gens, et fut le dit varlet « prestement par aulcuns Gantois pendu et estranglé en despit « du duc de Bourgoingne leur seigneur[1] ».

La figure 1 montre un arbalétrier de la seconde moitié du

[1] *Mémoires de du Clerq*, liv. II, chap. II.

[JACQUE] — 142 —

xɪvᵉ siècle, vêtu d'un jacque[1] d'étoffe épaisse, boutonné par devant et juste à la taille, suivant la mode d'alors. Il porte par-dessus la courroie avec le crochet de tirage nécessaire pour bander l'arme (voy. Arbalète). Vers le commencement du xvᵉ siècle, le jacque,

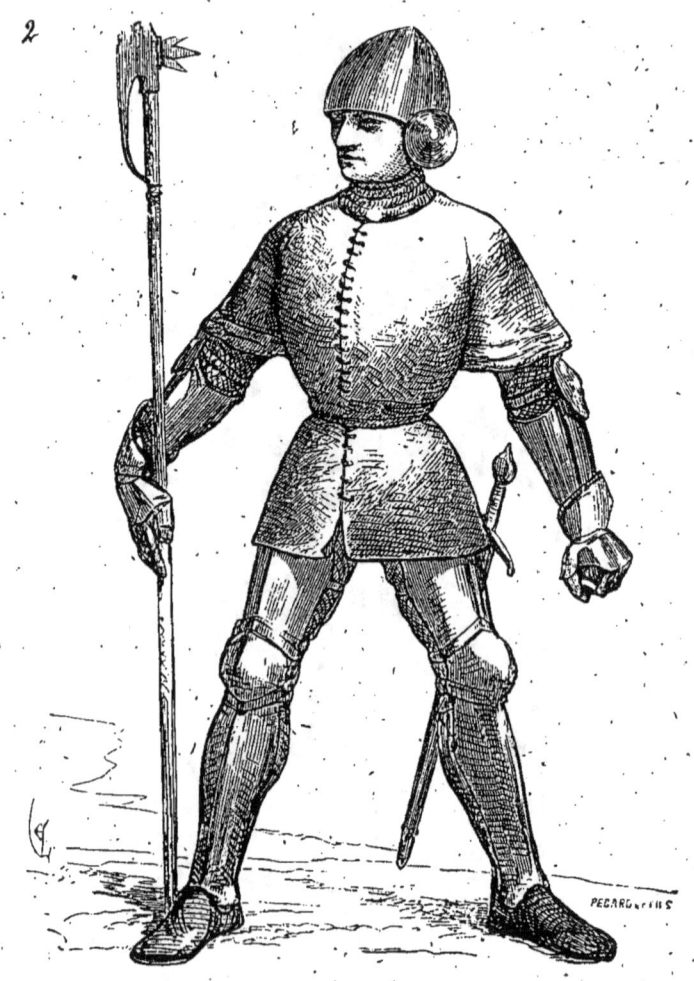

fortement rembourré sur la poitrine, avec manches larges en entonnoir, courtes, et jupe descendant à mi-cuisses, était le vêtement ordinaire des gens de pied (fig. 2[2]).

Puis, plus tard, les archers à pied sont vêtus de la brigantine ou

[1] Manuscr. Biblioth. nation., le Livre des hist. du commencement du monde, français (1370 environ).
[2] Manuscr. Biblioth. nation., Lancelot, français (1425 environ).

du jacque de mailles assez ample, avec manches de même que ci-dessus (fig. 3 [1]). On portait sous ce jacque un gambison piqué

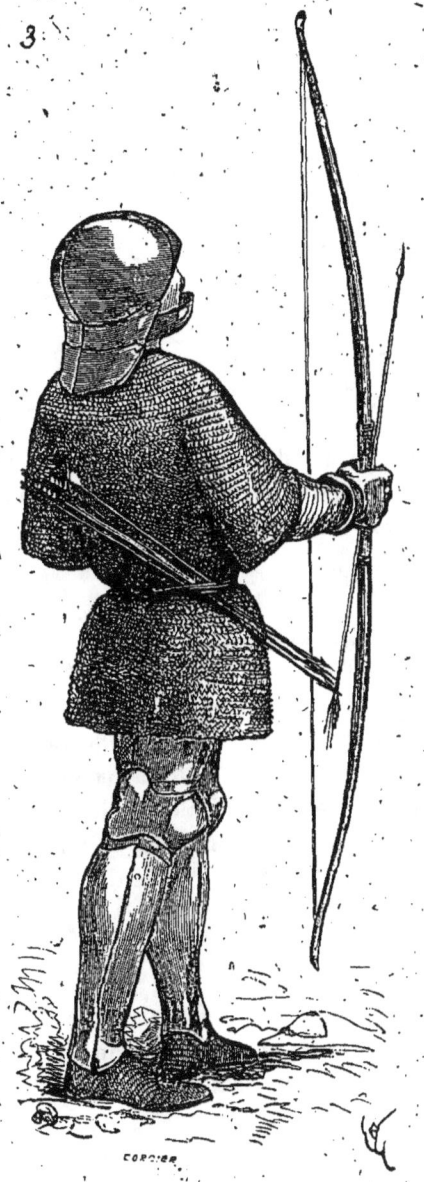

qui montait jusqu'aux oreilles; puis, sur la tête, la salade avec ou sans bavière.

[1] Manuscr. Biblioth. nation., Josèphe, *Hist. des Juifs*, français (1460 environ).

[JAVELOT] — 144 —

Le jacque était aussi une sorte de blouse ou tunique courte à manches, faite d'étoffe de laine ou de grosse toile, que portaient les paysans.

JASERAN, s. m. Cotte de mailles (voy. HAUBERT).

JAVELOT, s. m. (*gavelo, wigre*). Arme analogue au *pilum* romain, qu'on lançait, soit à cheval, soit à pied :

« Il lor lancent e lances e espiez
« E wigres e darz e museras agiez e gieser,
« As premers colps i unt ocis Gualter[1]. »

« E il si firent darz e wigres asez,
« Espiez e lances e museraz enpennez[2]. »

Il s'agit ici des armes des Sarrasins ; car il n'est pas fait mention de ces wigres parmi les combattants occidentaux. De même, dans le poème de la *Conquête de Jérusalem*, il est parlé de javelots dans les troupes musulmanes :

« Veissiez les saietes sor no gent descochier ;
« Et cil as gavelos commencent à lanchier[3]. »

Ces javelots sarrasinois sont figurés habituellement armés de fers barbelés : aussi, une fois entrés dans la chair ou ayant pénétré le haubert ou l'écu, il était difficile de les arracher. Le bois de ces javelots ne paraît pas avoir dépassé 1m,60 de longueur. Il ne faut pas confondre le javelot avec l'épieu, arme de chasse, qu'on ne lançait pas.

Le javelot sarrasinois était habituellement muni de l'*amentum*, ainsi que l'était le pilum romain.

L'amentum était une courroie fixée au centre de gravité de l'arme, formant boucle, dans laquelle on passait l'index, et qui permettait de donner une beaucoup plus grande force à la projection de l'arme.

Les Normands et les Saxons se servaient à cheval du javelot, ainsi que le montre la tapisserie de Bayeux (voy. LANCE).

[1] *La Chanson de Roland*, st. CLII.
[2] *Ibid.*, st. CLVIII.
[3] Chant VI, vers 5377 et suiv.

LANCE, s. f. (*hanste, glaive*). A dater du xi^e siècle, la lance est l'arme essentielle du cavalier, de l'homme d'armes. La hampe, dont la longueur ne dépasse pas 3 mètres (neufs pieds), atteint 5 mètres (quinze pieds) vers la fin du xiv^e siècle.

Cette arme, bien maniée, et lorsque le cavalier, sous l'armure de mailles, n'avait pas à redouter l'atteinte des flèches et quarreaux, était terrible. Les gens de pied ne pouvaient soutenir son choc, et rarement les hommes d'armes, dans les combats, en venaient-ils à charger franchement en masses et à se mêler. L'un des deux partis tournait bride avant de *sentir le bois.* Il en a toujours été de même, et rarement voit-on des escadrons se mêler.

La lance (arme d'hast pour charger) ne paraît pas avoir été d'usage sous les Mérovingiens, ni même pendant les premiers temps de l'époque carlovingienne. On ne voit apparaître cette arme sur les monuments figurés qu'au xi^e siècle, et il semblerait qu'elle fût alors une importation scandinave. Les Normands se servaient à la fois du javelot et de la lance, à cheval. La tapisserie de Bayeux ne peut laisser de doutes à cet égard. Tantôt les cavaliers lancent un dard long terminé par un fer barbelé ; tantôt ils chargent avec une lance de 3 mètres de longueur environ, et terminée par un fer losangé ou en forme de feuille de sauge, à la douille duquel une flamme est attachée. Mais alors les cavaliers ne se servaient pas de la lance ainsi que le faisaient les hommes d'armes du xiii^e siècle ; c'est-à-dire qu'ils ne mettaient pas le bois sous l'aisselle. Ils manœuvraient cette arme à peu près comme nos lanciers de ces derniers temps. Il fallait donc qu'elle ne fût pas trop pesante.

La figure 1, qui reproduit des fragments de la tapisserie de Bayeux, montre les diverses manières de se servir de la lance chez les Normands au xi^e siècle.

Lorsque le cavalier ne combattait pas, le bois de la lance reposait sur l'étrier droit (fig. 2). Ce cavalier porte une petite bannière attachée sous le fer.

Dans la *Chanson de Roland*, il est question de lances et de combats à la lance :

« Ardent cez hanstes de fraisnes e de pumer [1]
« Et cez escuz jesqu'as bucles d'or mier;
« Fruisez ces hanstes de ces tranchanz espiez.[2]... »

« Asez savum de la lance parler [3]... »

« El cors li met tute l'enseingne bloie
« Que mort l'abat en une halte roche [4]. »

Cette lance est ornée d'une flamme, puisque l'étoffe pénètre dans la plaie.

Et dans le *Roman de Rou* :

« Mult fu la presse grande à rescorre Galtier;
« Mult véissiez Baronz de totes parz hantier [5],
« E d'une part è d'altre sunt vaillant chevalier.
« Cil de chà sunt mult pros è cil de là mult fier;
« D'epieus è de recors [6] i fierent eskuier.
« Mult véissiez colps è de fer è d'achier,
« Mainte hante [7] de sap è de fresne bruissier [8]. »

Nous voyons qu'au XIIe siècle on chargeait avec la lance, non point encore en couchant le bois sous l'aisselle, mais en le tenant horizontalement, à cheval, à la hauteur de la hanche (fig. 3 [9]). Le fer de la lance paraît, à cette époque, avoir adopté diverses formes. Tantôt il est forgé, ainsi que l'indique le tracé A[10], en façon de lancette courte avec deux petites ailettes ou barbes. Le bois entrait dans ce fer (voy. la section B) presque jusqu'à la pointe. Tantôt ce fer est une longue pointe conique C (fig. 4), avec douille terminée

[1] « De bois de frêne et de pommier. » Ces deux essences de bois, avec le sapin et le frêne, paraissent avoir été préférées de tout temps pour fabriquer les hampes des lances.

[2] St. CLXXXI.
[3] St. CLXXIX.
[4] St. CXXI.
[5] *Hantier*, charger à la lance.
[6] *Recors*, souvenir. Probablement une sorte de masse d'armes.
[7] Hampe de lances.
[8] *Roman de Rou*, vers 4633 et suiv.
[9] Bas-relief, frise, sur la façade de la cathédrale d'Angoulême (XIIe siècle).
[10] Moitié de l'exécution. Cabinet de l'auteur.

— 147 — [LANCE]

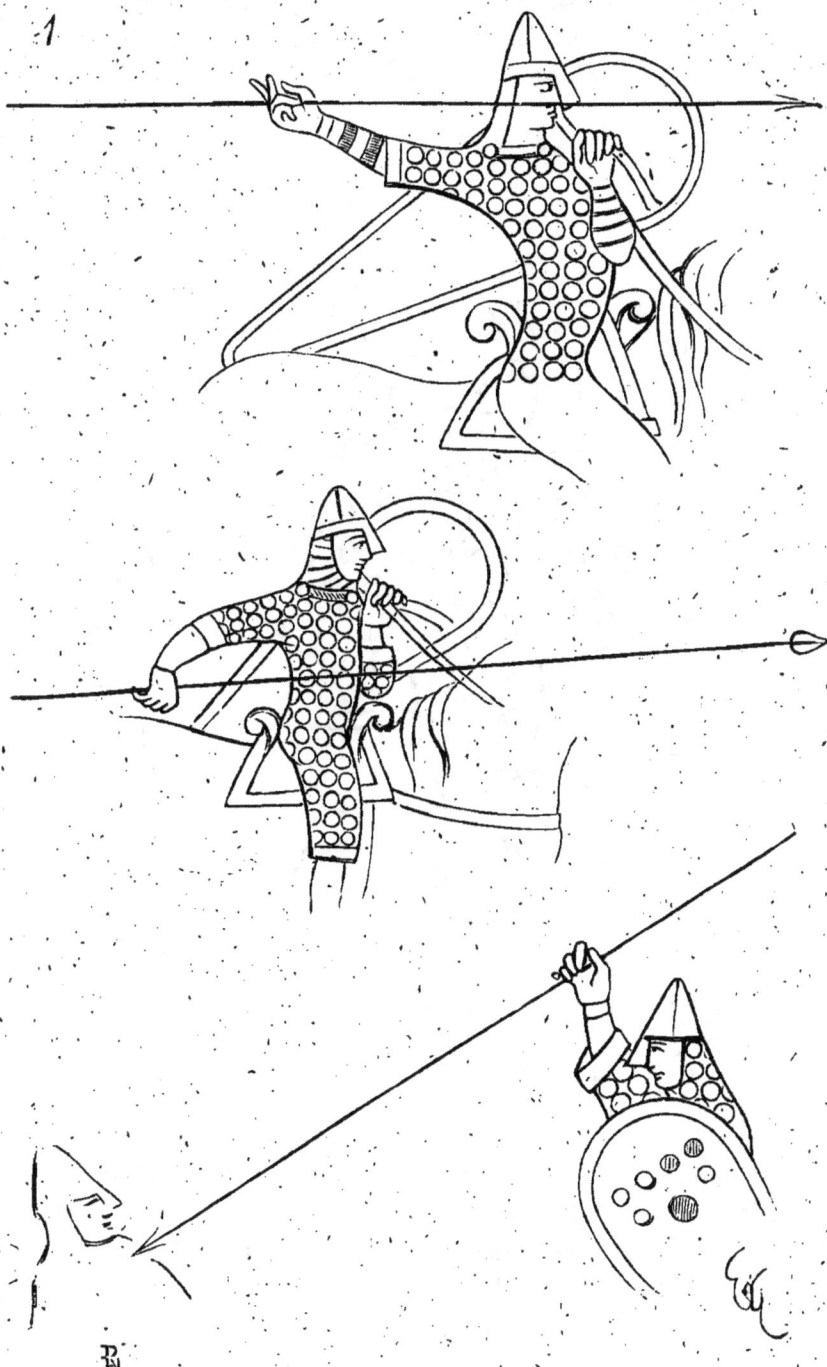

[LANCE]

en A. Tantôt il s'aiguise en carrelet (voyez l'exemple D [1]). Ces dernières formes étaient celles qui convenaient le mieux pour passer à travers les mailles composant seules alors le vêtement défensif.

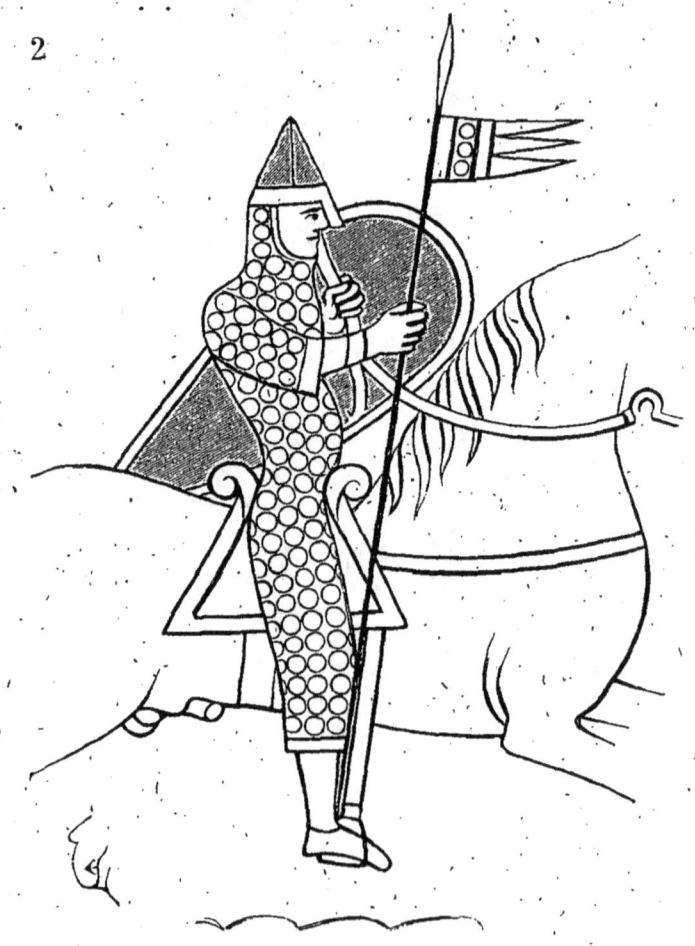

On observera que le bois du fer D n'a pas moins de 0m,036 de gros à la douille, et devait, par conséquent, avoir 0m,05 à la main. Ces lances étaient donc déjà lourdes, et ne pouvaient être manœuvrées comme les lances normandes ou les lances de nos derniers lanciers.

[1] Moitié d'exécution. Musée d'artillerie de Paris.

La pratique de cette arme était longue et exigeait autant d'adresse que de force.

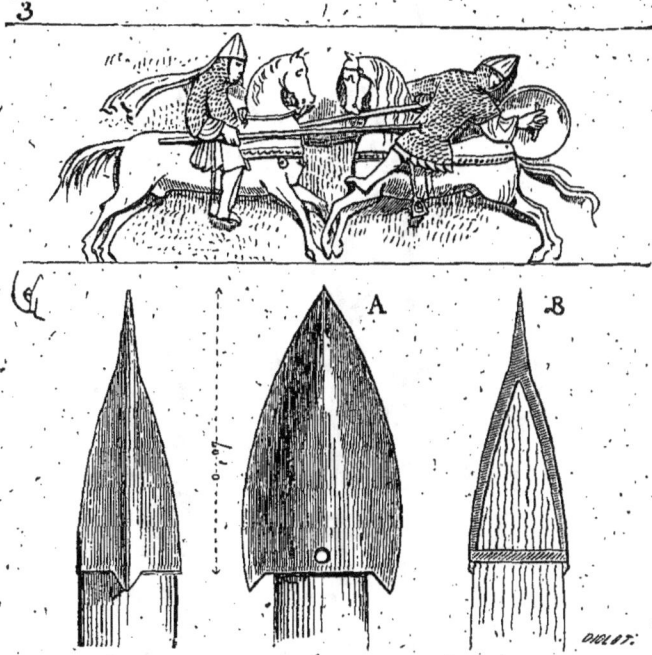

Dans le poème de la *Conquête de Jérusalem*, Pierre l'Hermite ne sait que faire de sa lance :

« Car ne la sot porter en contremont drechie ;
« Entre lui et l'archon l'a en travers cochie,
« Et ses chevax s'en va par moult grant arramie[1]. »

Dans ce même poème, écrit par Graindor de Douai pendant la première moitié du XIIIe siècle, sur d'anciennes chansons, il est question de charges à la lance dans l'armée des Francs :

« Chascuns baisse la lance, à l'enseigne fresée,
« Et vont ferir les Turs par moult gran ayrée[2]. »

« Tant comé chevax puet corre, chascuns lance baissie,
« Se vont ferir es Turs, nes espargnerent mie[3]. »

[1] *La Conquête de Jérusalem*, chant VII, vers 6209 et suiv., publ. par M. Hippeau.
[2] Chant IV, vers 3800.
[3] Chant VI, vers 5131.

[LANCE] — 150 —

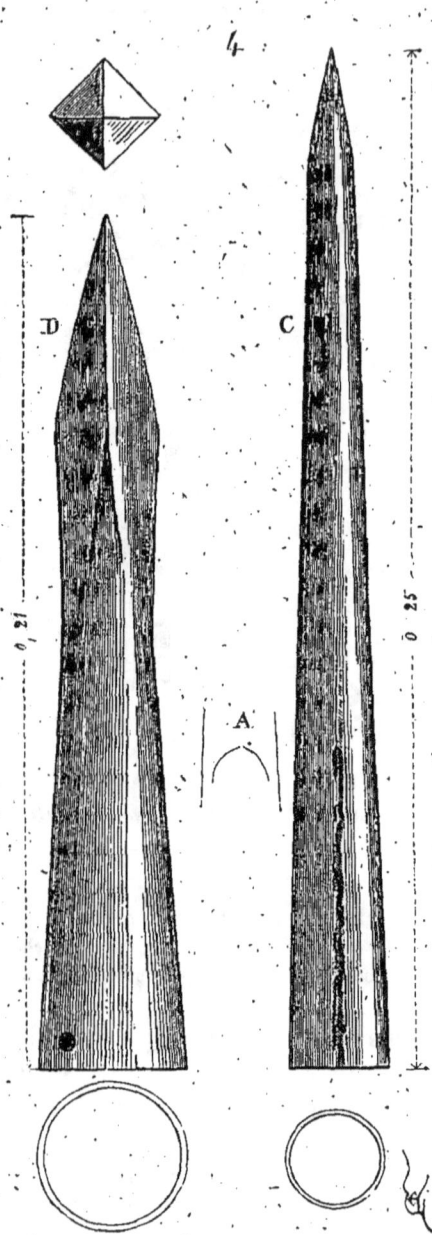

Les lances étaient toujours rompues pendant ces charges; alors on mettait l'épée à la main :

« Quant les lances sont fraites, si traient fors les brans[1]. »

[1] *La Conquête de Jérusalem*, chant Ier, vers 113.

Avant de charger, on portait la lance verticalement :

« La lance porte droite, où l'ensaigne balie[1]. »

« Sa lance porte droite le gonfanon fermé[2]. »

« La lance porte droite, destort le penoncel[3]. »

A ces lances, ainsi que nous l'avons dit, était attachée une flamme. Le chevalier banneret portait la flamme quadrangulaire; elle était triangulaire pour le chevalier à pennon. Mais on fit habituellement tenir sa bannière par un gentilhomme. La lance de

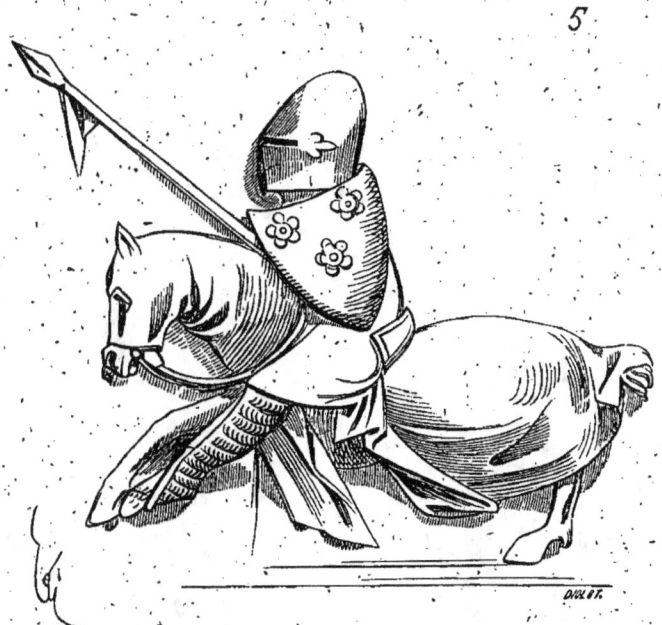

5.

combat fut privée de ce morceau d'étoffe vers le milieu du XIIIe siècle et n'eut plus qu'une très petite flamme, et plus tard une houppe près du fer ; encore cet ornement est-il rarement figuré[4] : il ne pouvait, en effet, que gêner la visée.

La figure 5, copie d'un ivoire de 1270 environ[5], montre un chevalier couvert de l'écu et du heaume. Le bois de sa lance est orné,

[1] *La Conquête de Jérusalem*, chant VIII, vers 7778.
[2] *Ibid.*, vers 7871.
[3] *Ibid.*, vers 8374.
[4] Les flammes qui ornaient l'extrémité des lances, vers 1200, étaient appelées *guimples* (*Chron. des ducs de Normandie*).
[5] Musée du Louvre, collect. Sauvageot.

[LANCE.] — 152 —

près du fer, d'une très petite flamme triangulaire. Ce fer est court et losangé. La figure 6[1] donne une lance dont le fer, renflé au milieu, est terminé par une pointe nervée. Au-dessous est une

flamme divisée en deux langues. Ces fers courts étaient forgés avec soin, mais ne tenaient pas puissamment à la hampe. N'étant des-

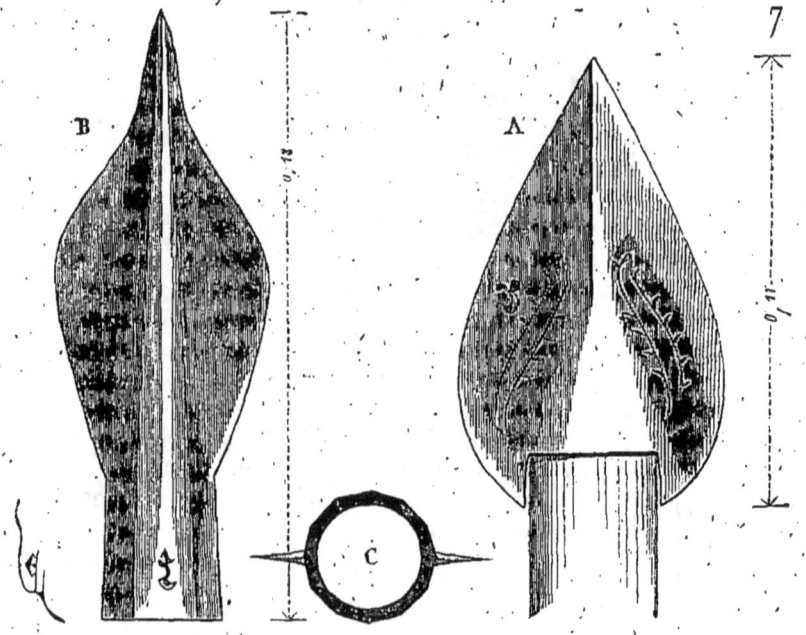

tinés qu'au choc direct, il n'était pas nécessaire que leur douille fût longue.

La figure 7 présente deux de ces fers de lance, moitié d'exécu-

[1] Manuscr. Biblioth. nation., *Roman de Troie*, comp. par Benoist de Sainte-More (première moitié du XIIIᵉ siècle).

tion [1]. L'acier en est excellent. L'un, celui A, a sa douille dans le plein, entre les deux tranchants, et ne faisait que renforcer le bois à son extrémité. Les ailes coupantes s'arc-boutent aux parois de la hampe. L'autre, B, reproduit exactement la forme du fer de lance donné par la figure 6. Il possède une douille à douze pans (voy. en C) excellemment forgée, avec gros nerf renforçant la pointe. Ces deux fers de lance portent leurs marques de fabrique.

La figure 7 *bis* donne aussi deux autres fers de lance qui datent du XIIIe siècle, et qui proviennent également de la belle collection

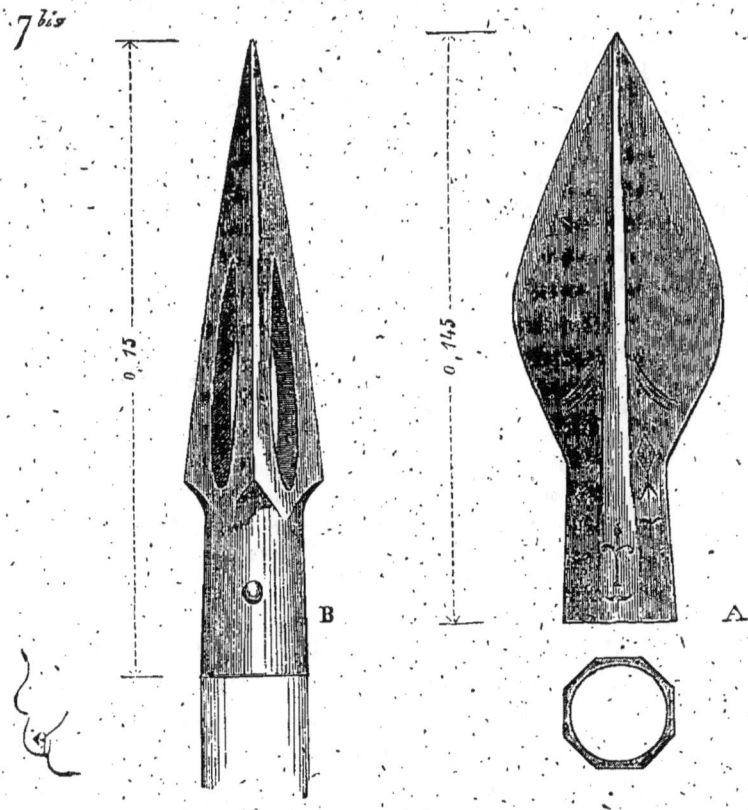

de M. W. H. Riggs. Ces deux fers sont d'une excellente exécution. Le fer A est remarquable par la pureté de son galbe ; le fer B, à section triangulaire, est évidé, nous ne saurions dire pour quel motif, à moins que ce ne soit pour rendre la plaie plus dangereuse.

On attachait donc déjà une grande importance à la qualité de ces

[1] Collection de M. W. H. Riggs.

fers de lance, destinés, au premier choc, à percer les écus et hauberts, car alors ne portait-on point encore cuirasses, ni pansières, ni corselets d'acier.

Nous avons dit plus haut que les hommes d'armes ne chargeaient point avec le bois sous l'aisselle, comme ils le firent plus tard (voy. fig. 1 et 3). En effet, pour maintenir le bois dans cette position pendant tout le temps que dure une charge, il fallait que cette hampe fût soutenue par un point fixe sur la mamelle droite; autrement il eût vacillé, n'eût porté qu'un coup incertain, facilement dévié, à moins de laisser en arrière du coude une assez grande partie de ce bois pour faire contre-poids, ce qui eût d'autant diminué la longueur de la lance.

On adapta donc au XIVe siècle, sur les corselets d'acier, qu'alors on portait sur le gambison, un arrêt ou crochet auquel on donna le nom de *faucre* ou *fautre*.

Il est évident que ce crochet ne pouvait être fixé sur le haubert de mailles, qui est souple. Cependant les auteurs du XIIIe siècle mentionnent le faucre, entre autres Rutebeuf. Il s'agit des Jacobins, que notre trouvère n'aime guère:

« Premier ne demanderent c'un pou de repostaille [1],
« Atout .i. pou d'estrain [2] ou de chaumé ou de paille.
« Le non Dieu sermonoient à la povre piétaille;
« Mès or n'ont mès que fere d'omme qui à pied aille [3].
« Tant ont éu deniers et de clers et de lais [4];
« Et d'exécucions [5], d'aumosnes et de lais [6],
« Que des basses mesons ont fet si grans palais
« C'uns hom lance sor fautre i ferait .i. eslais [7]. »

Il est bien évident qu'ici il s'agit de l'homme d'armes tenant sa lance verticalement sur le fautre; donc le fautre ou faucre [8] était alors une poche voisine de l'étrier droit dans laquelle entrait la bouterolle de la lance, afin de n'avoir pas à supporter son poids lorsqu'on chevauchait. Encore fallait-il la maintenir de la main droite, tandis que la gauche tenait les rênes. C'est cette manœuvre

[1] « Q'un pauvre asile. »
[2] « De couverture. »
[3] « Mais maintenant ils n'ont que faire des gens qui vont à pied. »
[4] « De laïques. »
[5] « De donations. »
[6] « De legs. »
[7] *Des Jacobins*, st. VI et VII.
[8] *Fulcrum.*

dont Pierre l'Hermite n'a pas acquis l'habitude, quand il place sa lance en travers sur ses arçons. Voici encore un passage qui indique que le faucre, au xiiie siècle, n'était que la poche permettant de maintenir la lance verticalement et lorsqu'on ne chargeait pas :

« Androues sist armés et galope son frain,
« L'arme droite sor feutre et l'enarme en la main [1]. »

« Antigonus li preus vet par l'estor poignant,
« Lance droite sor feltre et l'escu tint avant ;
« Les langues de l'ensegne vont au vent bauliant [2]. »

« Aristes de Valestre vet par l'estor plenier
« Et fu mult bien armés sor .i. corant destrier,
« Tieste et col et crepon couvert d'un pale cier ;
« Lance ot roide sor feutre, à loi d'un bon guerrier
« Dont li fiers trance plus en l'auste de pumier ;
« Les langes de l'ensegne fait à l'vent balliier [3]. »

« Li vasaus fu armés sor .i. ceval isniel ;
« Ses armes li avienent et mult li sient biel ;
« Lance roide sor fautre et l'escu en cantiel [4]. »

On donnait le nom d'*arestoel*, au xiiie siècle, au fer de la lance :

« Vés ci ta mort dans l'arestoel
« De ma lance, se ne t'en vas [5] ! »

« Que de l'arestoel de la lance
« Me ferriés ja sans dotance [6]. »

Au xive siècle, tenir la lance sur faucré, s'entend parfois comme charger. Il s'agit d'une mêlée :

« Atant ez vous venu le bon vassal Drogon ;
« Il tint lance sur feutre et au col le blason [7]. »

[1] *Li Roumans d'Alixandre : Assaut de Tyr*, f° 20 d.
[2] *Ibid.*, f° 20 c.
[3] *Ibid.*, f° 20 d.
[4] *Ibid., Combat de Perdicas et d'Akin*, f° 23 b.
[5] *Li Romans d'Amadas et Ydoine*, vers 6004 et suiv.
[6] *Ibid.*, vers 6043 et suiv.
[7] *Hugues Capet*, vers 3858 et suiv.

[LANCE]

et aussi comme la tenir verticalement :

« Or s'en vont ly baron, baniere desploiie.
« Droitement ver le pont ont leur voie acullie,
« Cescun lance sur feutre ou le hache apointie ;
« Bien furent .xv. mil tout d'une compaingnie[1]. »

Quelques auteurs désignent le bois de la lance par le mot *fraisnin*, *fresnour*, *charmin*, parce que la hampe était souvent faite de bois de frêne ou de charme, lesquels sont roides et légers :

« Li uns envers l'autre baissent le fust fraisnin ;
« Guischart feri lo suen parmi le fust charmin[2],
« Qui l'abati à terre au travers d'un chemin[3]. »

Empoigner la lance pour charger, c'était *combrer* le bois :

« Et Lambert a une lance combrée ;
« Fer i out bon, dont la pointe est quarrée[4]. »

La lance quarrée est celle dont le fer est à section quadrangulaire :

« Mult est chascun preuz et vassals
« E fierent des lances quarrées,
« Si qu'eles sont outre passées
« Parmi les escutz, et les fers
« Hurtent as piz sur les haubers[5]. »

Vers le milieu du xive siècle, les fers des lances s'allongent et sont plus fortement fixés à la hampe. Alors on commençait à adopter les plates, c'est-à-dire les pièces d'armures d'acier, posées sur le haubert : brassards, spallières, grèves ; puis bientôt les pansières et dossières. Tant que l'homme d'armes n'avait été vêtu que du haubert de mailles, le choc direct d'un fer court suffisait pour blesser grièvement le cavalier, ou tout au moins le désarçonner ; mais quand des plates d'acier furent ajoutées à l'adoubement de mailles, si le fer de la lance rencontrait une de ces défenses, il glissait, se faussait, ou s'échappait du bois. On fabriqua donc des fers de lance en forme de dague, avec forte douille ou solide attache. Ainsi ce fer long, aigu, bien fixé au bois, pénétrait entre les plates.

[1] *Hugues Capet*, vers 3039 et suiv.
[2] « De charme. »
[3] *Li Romans de Foulque de Candie* (xiiie siècle).
[4] *Li Romans d'Aubery le Bourgoing*, collect. des poètes de la Champagne, recueillie par M. Tarbé.
[5] *Méraugis de Portlesguez*; publ. par H. Michelant, p. 128 (fin du xiiie siècle).

[LANCE]

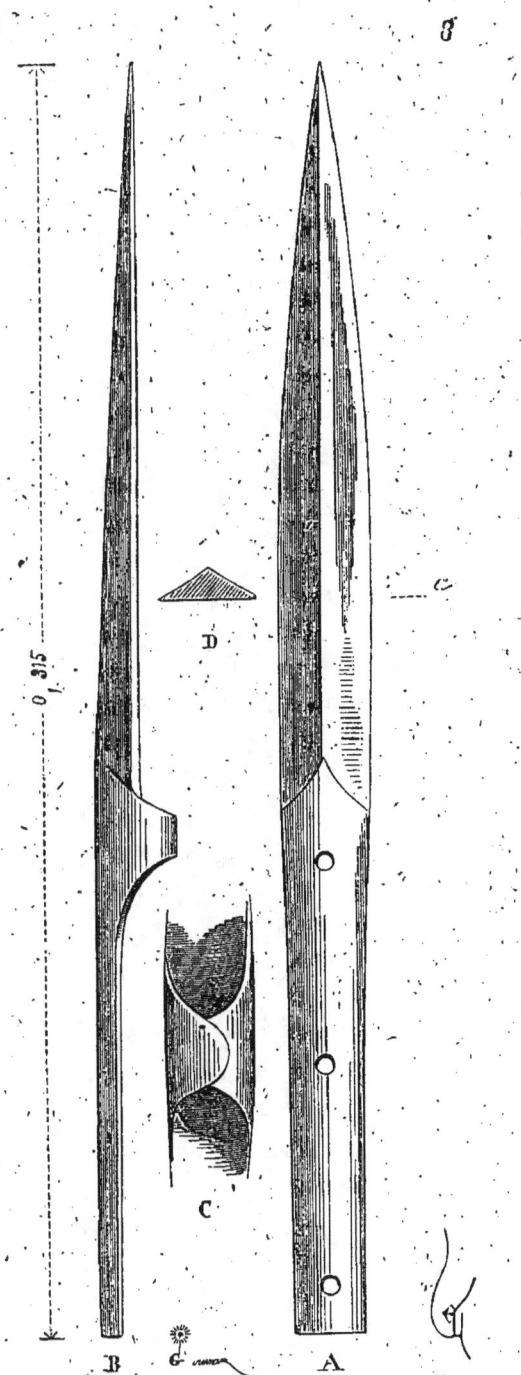

La figure 8 donne un de ces fers de lance du milieu du XIVᵉ siècle.

[LANCE] — 158 —

En A, ce fer est présenté de face; en B, sur son tranchant. Il n'est point fixé au bois par une douille complète, mais par une bande

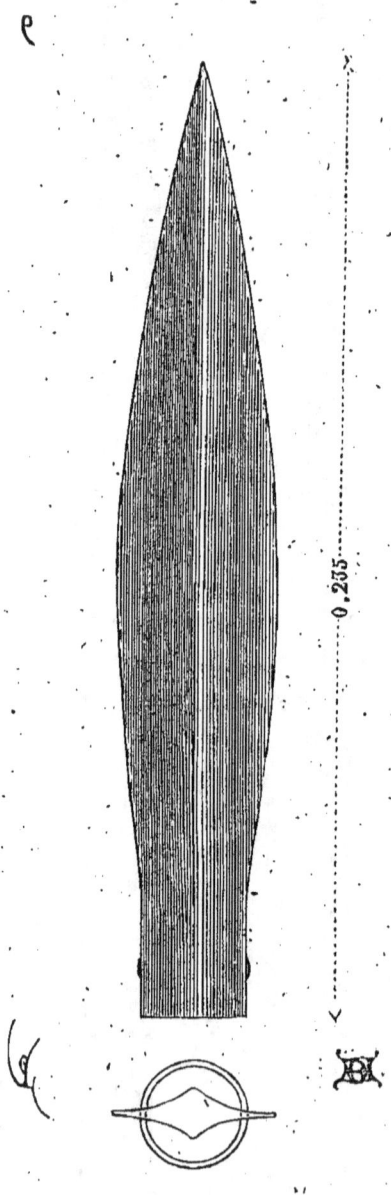

dans le prolongement de la lame, bande qui enserre l'extrémité de la hampe au moyen de deux oreillons recourbés l'un sur l'autre

(voy. en C). En D, est tracée la section de la lame sur *a*. Celle-ci est plate d'un côté et nervée de l'autre [1].

La figure 9 montre un fer de lance de la même époque, mais possédant une forte douille complète [2].

Une goupille retenait en outre cette douille au bois. Cette dernière pièce est fort belle.

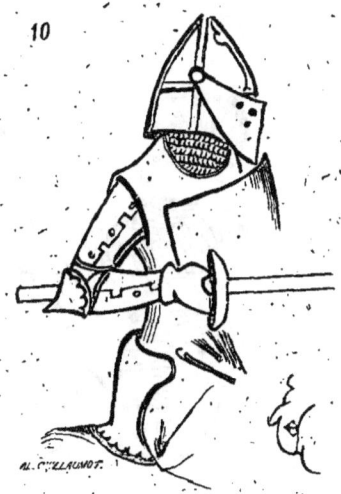

On donnait alors à ces fers, et par suite à la lance, le nom de *glaive*, et Froissart emploie souvent ce mot.

Avec le corselet d'acier, le faucre propre à tenir la lance en arrêt était adopté. Ces premiers faucres sont de formes très diverses et fabriqués suivant le goût de chacun.

Les uns ne sont qu'un support destiné à porter la lance; d'autres affectent la forme d'un petit crochet auquel on fixait la courroie qui était habituellement enroulée autour du bois au-dessus de la prise. Ce ne fut que vers la seconde moitié du XVe siècle qu'on adopta, pour les joutes principalement, ces faucres compliqués et à ressort qu'on ne voit guère fixés aux corselets de guerre. Dans les combats, on n'avait pas le loisir de demander à l'écuyer de disposer la lance sur ces pièces de fer, car le cavalier ne pouvait lui-même faire cette manœuvre. Il faut donc considérer les faucres compliqués à ressorts comme appartenant à des armures de joute et non à des armures de guerre.

[1] Musée d'artillerie de Paris. Notre gravure est à moitié de l'exécution.
[2] Musée d'artillerie de Paris.

[LANCE] — 160 —

Ce fut aussi vers la fin du xiiie siècle que l'on adopta les rondelles, gardes d'acier passées dans la hampe et qui garantissaient les mains de l'homme d'armes (fig. 10 [1]). Ces rondelles paraissent avoir d'abord été plates ou convexes; plus tard elles sont faites en forme de pavillon de trompette (fig. 11 [2]).

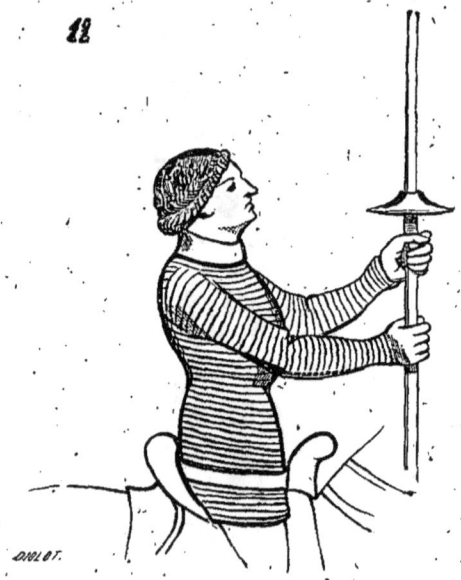

Ici l'écuyer présente la lance à son maître qui va combattre. En effet, c'était ordinairement l'écuyer qui portait la lance et l'écu de l'homme d'armes. Celui-ci ne les prenait qu'au moment de charger (fig. 12 [3]), et cet usage persista jusqu'à la fin du xve siècle.

Si le fer de la lance s'allongeait au xive siècle et affectait la forme d'une dague, le bois prenait aussi plus de longueur; ce que permettait le faucre, puisque alors, en chargeant, la main n'avait plus qu'à diriger ce bois porté par ce support.

La lance du xive siècle atteint, à la fin du xive siècle, une longueur de 5 mètres de bout en bout. Le faucre permettait aussi de mettre exactement la lance en arrêt sous l'aisselle, le bras plié, la main sous l'épaule. Il eût été impossible à l'homme le plus robuste de tenir un bois de 5 mètres de longueur dans cette position pen-

[1] Manuscr. Biblioth. nation., *Roumans d'Alixandre*, français (premières années du xive siècle).

[2] Manuscr. Biblioth. nation., *Lancelot du Lac*, français, grandes vignettes de facture italienne (1360 environ).

[3] Manuscr. Biblioth. nation., *Tristan*, français (1260 environ).

dant une minute, sans le secours de ce support fixé au corselet d'acier, support qui se trouvait en avant de la main, derrière la garde circulaire. Mais le choc imprimait un mouvement de recul si

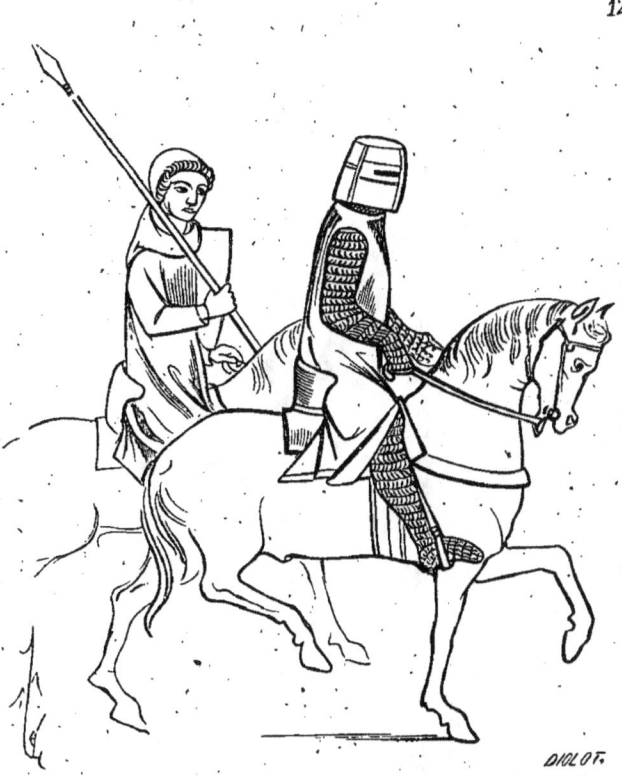

12

prononcé au bois, que la main n'eût pu arrêter ce mouvement, ou que le contre-coup eût pu luxer l'épaule. On avisa donc. D'abord on fit une prise ou poignée P à la hampe (fig. 13), et cette poignée fut garnie d'un collier de billettes d'acier B, qui, lorsqu'on mettait la lance sur le faucre, était repoussé en D. Ce collier de billettes, auquel on donna le nom de *grappe*, était destiné à empêcher le bois de glisser dans la main au moment du choc, en reportant l'effort sur le faucre lui-même, et par conséquent sur le haut du torse. Pour obtenir ce résultat, au XVe siècle, le faucre était garni de bois tendre ou de plomb; les pointes des billettes d'acier s'imprimaient dans cette doublure, et ainsi le bois faisait corps avec ce faucre[1].

Voyez, à ce sujet, les notes 58, 59, 60, 61, 62 et 63, jointes à la publication de M. R. de Belleval, *Du costume militaire des Français en 1446*, d'après deux manuscrits anonymes, l'un de la Biblioth. nation., et l'autre appartenant à l'auteur.

[LANCE] — 162 —

Sur cette même figure, nous avons indiqué : la rondelle A ou garde, qu'on enfilait sur la hampe et qui s'arrêtait en *a*, au-dessus

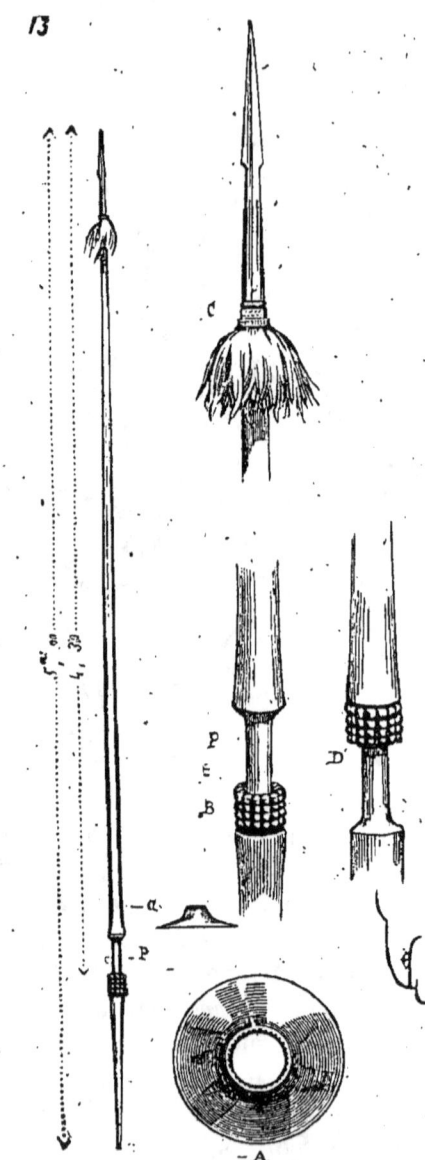

de l'aile ou renflement qui formait le point de départ de la flèche de la lance, comprise entre la prise et le fer ; la houppe de laine ou de soie qui accompagnait d'ordinaire la douille du fer en C.

Les fers de lance du XVe siècle sont souvent d'une fabrication

excellente. M. W. H. Riggs en possède un qui est d'une rare perfection. Nous le donnons (fig. 14) au tiers de l'exécution, en A sur

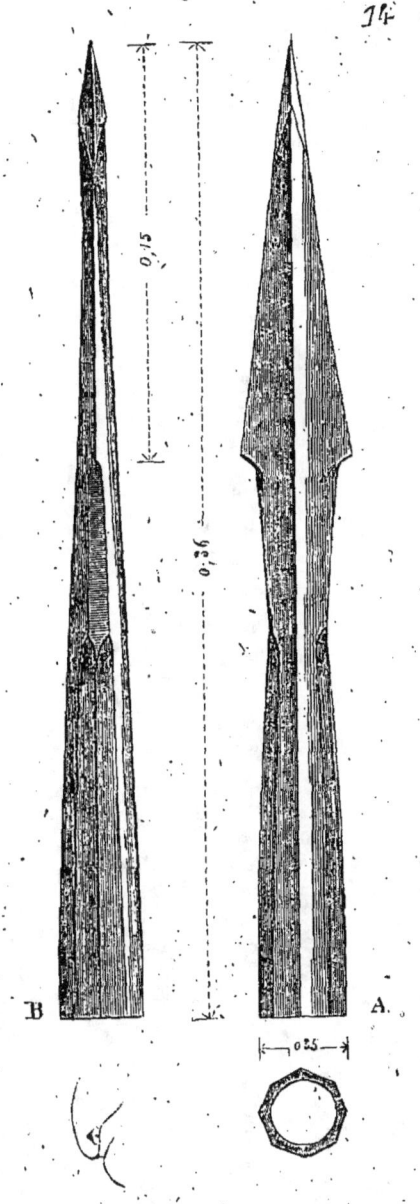

son plat, en B sur son tranchant. La douille se compose d'un prisme octogone légèrement renflé. Deux des angles opposés de l'octogone forment le nerf du fer; quatre faces forment les plats de

[LANCE] — 464 —

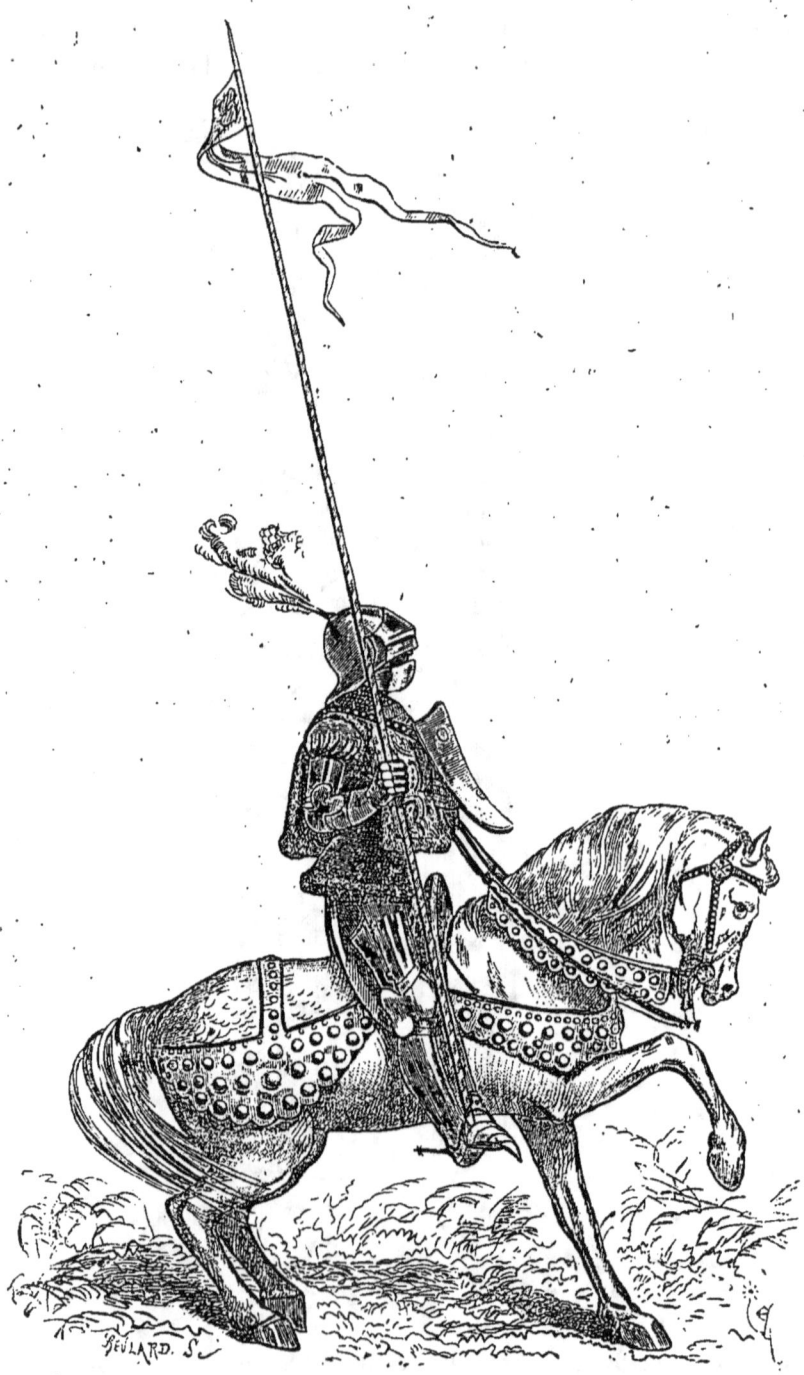

ce glaive et quatre s'amortissent par des congés. La pointe est ren-

forcée comme le sont certaines dagues, au moyen de plans qui coupent ceux des faces. Il est difficile de trouver une forme qui soit plus exactement appropriée à l'objet.

Habituellement alors, au XVe siècle, les bois des lances étaient peints et dorés, surtout s'ils portaient bannière. Mais il était rare que les porte-bannière fissent usage de la lance. Ils devaient, pendant une action, tenir le bois haut, près du seigneur afin de servir de point de ralliement (fig. 15.[1]). Ces bois n'étaient point garnis de rondelles de garde et n'avaient point de prise.

16

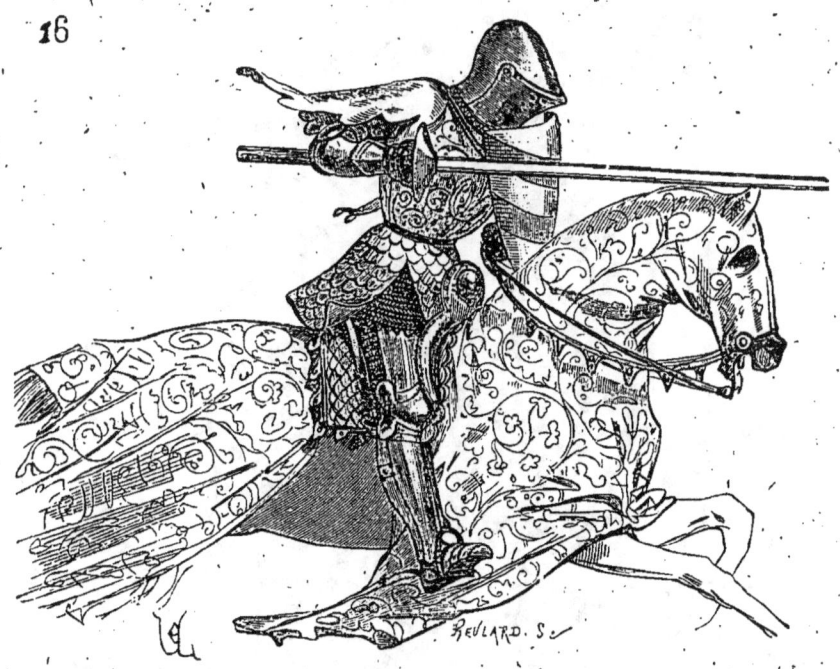

Pour charger avec la lance de la fin du XIVe siècle, l'homme d'armes se dressait sur ses étriers, s'arc-boutait sur le haut du troussequin de la selle, penchait le corps en avant et pliait fortement le bras droit. S'il chargeait avec la lance de combat moyenne, pour laquelle le faucre n'était pas nécessaire, le *pied*, c'est-à-dire la partie inférieure de la lance au-dessous de la prise, était maintenu en bascule par l'arrière-bras (fig. 16[2]). Plus tard, lorsque l'on combattit avec la longue lance, c'est-à-dire vers 1400, il fallait plier plus fortement le bras, amener le pied du bois sous l'aisselle,

[1] Manuscr. Biblioth. nation., *Girart de Nevers*, français (milieu du XVe siècle).
[2] Manuscr. Biblioth. nation., *Lancelot du Lac*, livr. II, français (1390 environ).

[LANCE] — 166 —

et se servir alors du faucre (fig. 17¹). Alors la position du corps était plus arquée, formant une courbe, et non un angle, à la hau-

teur des hanches, parce qu'il fallait plus d'assiette au séant pour porter le poids de la lance.

L'armure était bien faite pour cette gymnastique. Les flancars

¹ Manuscr. Biblioth. nation., le Livre de Guyron le Courtois, français (1400 env.).

étaient longs et peu flexibles ; le bras droit fortement armé de spallières à lames et d'un grand garde-bras ; l'écu court, large et concave dans le sens de sa longueur ; les quartiers de la selle bas, pour que les genoux pussent les bien serrer.

Cette époque est l'apogée du combat à lance à outrance, dans lequel excellait la gendarmerie française ; ce qui d'ailleurs ne lui fut guère profitable, ainsi que nous en fîmes la triste expérience dans les batailles de Poitiers et d'Azincourt. Peu d'hommes d'armes étaient en état de se bien servir de ces longues lances et quand une charge n'avait point bousculé l'ennemi au premier choc, ces longs bois, qu'il était difficile de relever dans une mêlée, étaient un embarras pour les cavaliers. La confusion se mettait dans les escadrons et les fantassins avaient bientôt raison de ces hommes de fer embarrassés dans leurs harnois.

Quand les hommes d'armes étaient contraints de combattre à pied, ils raccourcissaient le bois de leurs lances, afin de se servir de cette arme comme d'une pertuisane. La chevalerie française avait appris à ses dépens, en 1361, qu'une troupe de fantassins ainsi armés ne pouvait être entamée par la cavalerie. A la bataille de Brignais, les Tard-venus, au nombre de seize mille, avaient défait l'armée de Jacques de Bourbon, qui ne comptait pas moins de douze mille combattants bien équipés. Les Tard-venus, ainsi que le rapporte Froissart, s'étaient retranchés au nombre de cinq à six mille sur une colline et avaient masqué leur plus grosse troupe derrière un pli de terrain. Quand les batailles de Jacques de Bourbon s'approchèrent pour gravir les pentes de cette colline, elles furent si bien reçues à coups de pierres, que le désordre se mit dans les rangs. Alors la réserve des Tard-venus donna sur les flancs de la cavalerie française et la détruisit entièrement. « Ainsi que
« messire Jacques de Bourbon et les autres seigneurs, bannieres et
« pennons devant eulx, approchoient et costioient celle montagne,
« les plus nices et les pis armés des compagnies les affouloient ; car
« ils jetoient si ouniement et si roidement ces pierres et ces cail-
« loux sur ces gens d'armes qu'il n'y avoit ni si hardi ni si bien
« armé qui ne les ressoignast. Et quant ils les eurent tenus en cel
« estat et bien battus une grand'espace, leur grosse bataille fraische
« et nouvelle vint autour d'icelle montagne, et trouverent une autre
« voie, et estoient aussi drus et aussi serrés comme une broussie[1],
« et avoient leurs lances toutes recoupées à la mesure de six pieds

[1] Broussailles.

[LANCE]

« ou environ ; et puis s'en vinrent en cel état de grand'volonté, en « escriant tous d'une voix : Saint George ! férir en ces François[1]... »

Le souvenir de cette défaite d'une belle armée de gens d'armes par les routiers avait laissé dans la noblesse française une profonde impression, aussi essaya-t-elle d'employer la même tactique ; ce qui ne lui réussit guère.

A la bataille d'Azincourt, les hommes d'armes du front et du corps de bataille se mirent tous à pied et raccourcirent leurs lances de moitié[2]. Ils étaient dans la boue jusqu'aux chevilles et n'en avaient pas moins gardé leurs lourdes armures. « Les seuls cavaliers que « l'on remarquât dans l'armée étaient les deux ailes de l'avant-« garde et les hommes d'armes de l'arrière-garde[3]. » Ces troupes, chargeant sur un terrain détrempé, ne furent d'aucun secours.

Si la cavalerie raccourcissait ses lances pour combattre à pied en certaines circonstances, les hommes d'armes se servaient aussi, vers le commencement du XVe siècle, de vouges et de lances courtes (*dardes*), pour combattre à pied, s'emparer d'un retranchement ou monter à l'assaut. Il y eut une escrime particulière pour cette arme qui fut pratiquée dans la chevalerie jusqu'à la fin du XVe siècle.

La figure 18[4] représente un homme d'armes de 1420 environ, revêtu d'un hoqueton de peau lacé par derrière, à jupe et manches piquées. Sa tête est couverte d'un bacinet avec camail de mailles, et à sa main droite est une lance courte pour combattre à pied.

Les fers de ces lances courtes, ou dardes, étaient habituellement à section quadrangulaire. La figure 19 présente un de ces fers moitié de l'exécution[5]. En *a*, est tracée sa section ; il est maintenu au bois par deux branches et deux goupilles. Souvent de petits bourrelets d'os fixés à la hampe donnaient plus de prise aux mains (voy. fig. 18).

La cavalerie chargeait sur un seul rang, parce que, ainsi que le remarque le général Susane[6], un chevalier n'eût souffert d'être masqué, et parce que le coup de lance ne pouvait avoir d'effet que sur un seul front. Derrière chevauchaient les écuyers, dont la fonction principale était de secourir leurs maîtres et de leur fournir de nouvelles armes ; puis venaient les coutilliers, chargés d'achever les blessés ou de les rançonner.

[1] *Chron. de Froissart*, liv. I, chap. CXLV.
[2] *Chron. de Saint-Remi*, chap. 62.
[3] *Azincourt*, par R. de Belleval.
[4] *Tite-Live*, français, biblioth. de la ville de Troyes (commenc. du XVe siècle).
[5] Musée des fouilles de Pierrefonds (XVe siècle).
[6] *Histoire de la cavalerie*, t. Ier, p. 15.

Cet ordre de combat était défectueux, en ce que la troupe d'élite donnant la première, si elle ne parvenait pas à enfoncer l'ennemi au premier choc, ou si le désordre se mettait dans ses rangs, elle ne pouvait être efficacement soutenue.

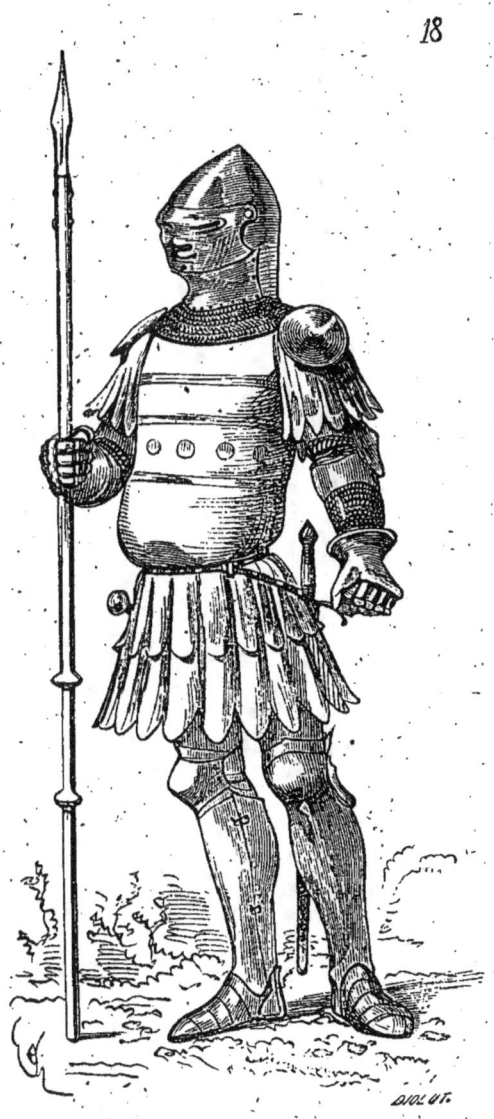

18

Quand les gens attachés à chaque lance voyaient leurs maîtres désarçonnés ou obligés de se mettre au retour, ils ne pouvaient que les secourir, sans reprendre l'offensive. Souvent même étaient-ils les premiers à fuir, quand l'affaire tournait mal. Car, comme le

remarque le maréchal de Montluc, très justement, les déroutes commencent toujours par la queue.

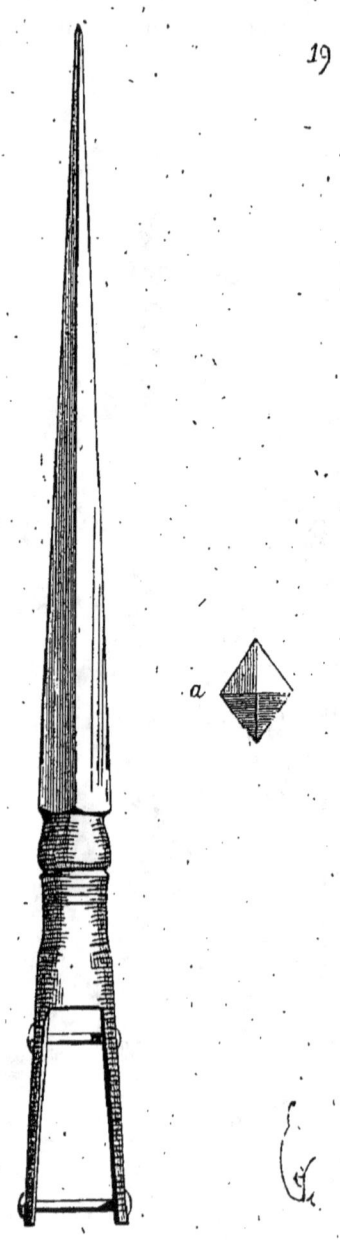

Charles VII, ou plutôt le connétable de Richemont, parvint à mettre quelque apparence d'ordre dans la cavalerie féodale. Il or-

ganisa les premières compagnies régulières de gens d'armes au nombre de quinze. « Alors il fut ordonné, tant par le Roy comme « par les dessus dits du Conseil, qu'il y auroit quinze capitaines, « lesquels auroient chascun soubs eux cent lances, et que chascune « lance seroit comptée à gages pour six personnes, dont les trois « seroient archers, le quatrième coutillier, avec l'homme d'armes « et son page (écuyer)[1]. » On donnait à ce groupe de six combattants, dont deux à cheval, le nom de *lance fournie*.

En 1453, une lance fournie coûtait vingt sous tournois par mois, ainsi que l'indique la quittance suivante datée du 13 avril de cette année : « Je Odet d'Aidye, escuier, cappitaine de Saint Sauveur le « Vicomte, ayant la charge de vingt lances fournies, logées par l'or- « donnance du Roy nostre sire au lieu de Saint Sauveur, confesse « avoir receu de Massé de Launoy, receveur général des finances dudit « seigneur ès pays et duchié de Normandie, et par lui commis à faire « le paiement des gens de guerre establiz à la garde dudit pays, la « somme de soixante livres tournoys, pour mon estat de cappitaine « des dictes vingt lances, d'un quartier d'an finissant le derrain jour « de mars derrain passé, qui est au feur de vingt sous tournoys pour « chascune lance fournie par moys... Le XIII^e jour d'avril, l'an « mil CCCC cinquante troys après Pasques. ODET D'AYDIE[2]. »

Le rôle de la lance finit avec le milieu du XVI^e siècle dans les combats. Cette arme est remplacée par le pistolet pendant les guerres de religion de la fin de ce siècle. Déjà vers les dernières années du XV^e siècle, peu d'hommes d'armes étaient en état de coucher le bois, et les hommes de guerre de ce temps s'en plaignent amèrement. « Une chose voy-je, que nous perdons fort l'usage de « nos lances, soit à faute de bons chevaux, dont il semble que la « race se perde, ou pour n'y être pas si propres que nos prédéces- « seurs ; et voy bien que nous les laissons (les lances) pour prendre « les pistolles (pistolets) des Allemans ; aussi avec ces armes peut- « on mieux combattre en host qu'avec lances, car si on ne combat « en haye, les lanciers s'embarassent plus, et le combat en haye « n'est pas si assuré qu'en host[3]. » On voit que de ce temps les Allemands nous avaient devancés dans l'application des armes à feu à la cavalerie, et qu'ils avaient quitté la lance pour prendre le grand pistolet d'arçon du XVI^e siècle.

[1] *Hist. de Charles VII*, de Mathieu de Coucy.

[2] Biblioth. nation., Cabinet des titres, 1^{re} série des originaux, au mot *Aydie* (voy. *Hist. du château de Saint-Sauveur le Vicomte*, par L. Delisle).

[3] *Commentaires de Montluc*, liv. VII.

[LANGUE-DE-BOEUF]

LANGUE-DE-BŒUF, s. f. On donne ce nom, depuis le XVI^e siècle, à une arme de chasse, à lame courte, très large au talon, effilée à la pointe, à deux tranchants, avec une ou plusieurs cannelures, parfois évidées, emmanchée dans une poignée courte avec une garde

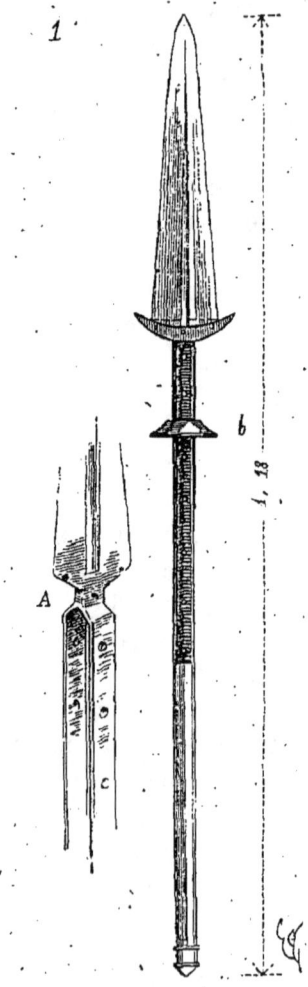

convexe du côté de la lame. Mais, pendant le XV^e siècle, la langue-de-bœuf était une arme de guerre : « Item, y use l'en encores « d'une autre maniere de genz armez seulement de haubergeons, « sallade, gantellez et harnoys de jambe ; lesquel portent voulun- « tiers en leur main une faczon de dardres qui ont le fer large, « que l'en appelle langue de bœuf, et les appelle l'en coutilleux[1]. »

[1] *Du costume militaire des Français en 1446*, anonyme, édit. par R. de Belleval.

— 173 — [LANGUE-DE-BŒUF]

Cette arme de guerre était une façon de vouge ou de pertuisane avec un manche assez court, qui, entre les mains des coutilliers, permettait de blesser les hommes d'armes, ou de les achever, lorsqu'ils étaient à terre, en passant entre les plates.

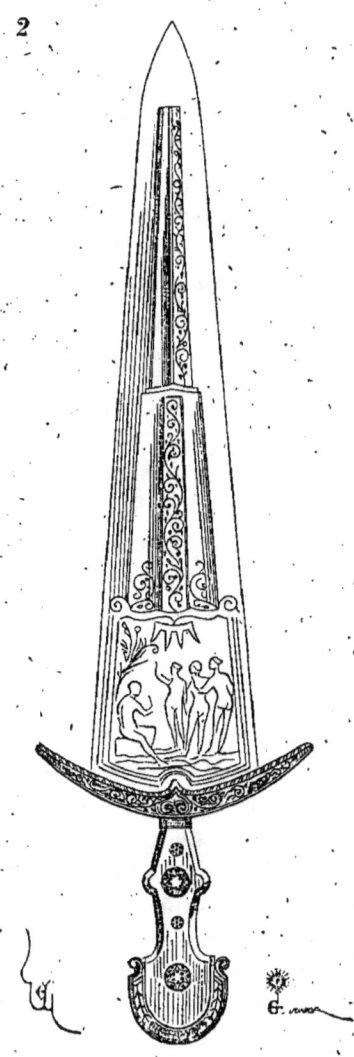

La figure 1 donne une de ces langues-de-bœuf. En A, est tracé l'emmanchement de la lame au moyen de deux branches rivées sur la hampe, laquelle était munie d'une rondelle. Le talon de la lame recevait, en outre, une garde faite de deux morceaux d'os ou de

cuivre. Ces lames larges étaient extrêmement minces et flexibles, pour pouvoir pénétrer entre les plates.

Nous reproduisons (fig. 2 ¹) une des langues-de-bœuf du XVIᵉ siècle, armes de luxe et habituellement damasquinées, gravées ou évidées sur la lame, avec manche d'ivoire incrusté et belle garniture. Nous le répétons, ce n'était pas là une arme de guerre, mais de chasse. La plupart de ces belles langues-de-bœuf étaient fabriquées en Italie, notamment à Venise et à Vérone.

Il est certain que la langue-de-bœuf (arme de guerre) était emmanchée au bout d'un bâton : « Ung baston appelé javeline ou « langue de bœuf ². » Et encore : « Icellui Perrinet s'en ala en la « ville de Hebonnieres à tout une guisarme ou langue de bœuf ³. »

Les fourreaux des langues-de-bœuf du XVIᵉ siècle, ordinairement de cuir bouilli richement orné, contiennent aussi un petit couteau et quelquefois un poinçon.

MAILLE, s. f. (*mele*).

« Des haubers è des broignes, mainte mele faussée ⁴ »

Les hauberts étaient faits de mailles d'acier prises les unes dans les autres (voy. HAUBERT). Les broignes étaient des vêtements de peau ou d'étoffe sur lesquels on cousait des maillons rapprochés (voy. BROIGNE). Vers le commencement du XVᵉ siècle, on termina souvent les jupons et camails de mailles d'acier par un ou plusieurs rangs de mailles de laiton, en façon de bordure. (Voyez, pour la fabrication des différentes mailles, l'article HAUBERT).

MANCHE, s. f. Il est fréquemment question, dans les romans, depuis le XIIᵉ siècle, de manches que les chevaliers portaient au combat et dans les tournois. Ces manches d'étoffe longues, traînant jusqu'à terre, étaient données au chevalier par sa dame :

¹ Ancien musée des armes de Pierrefonds.
² Du Cange. *Gloss.*, LINGUA BOVIS.
³ Cité par du Cange.
⁴ *Roman de Rou*, vers 4014.

« Voit Amanfrois, s'a la coulor changie ;
« Piesa li a donné sa druerie,
« Et par amors out sa manche envoïe¹. »

Cette manche — car les dames donnaient habituellement une manche et non une paire de manches — était portée à l'un des bras. C'était une sorte de longue écharpe brodée, attachée sur l'épaule et qui tombait jusqu'à terre. Voici une description pittoresque extraite du *Roman de Foulque de Candie*. C'est à la suite d'une bataille pendant laquelle le héros s'est bravement comporté :

« De la bataille de fait Guillaume liez :
« Sarrazins a desconfit et chaciés.
« Bertran apele : — Biax niès, or sui haitiés.
« Le chans est nostre : Dex en soit graciés !
« Nos anemis avons molt domagiés.
« Prudoms est Foulque ; molt s'i est bien aidiés.
« Mien esciantre del roi nos a vengiés.
« Ou il est molt navrés, ou méhaigniés,
« Quar de ses homs le duel est renforciés.
« Et lors vint Fouques par le champ eslessiés.
« Sist sur Rufin², bien fut apparilliés
« Ferrans obscurs, les crins longs et delgiéz.
« Assez fu biax et de bouté preisiés.
« La teste ot maigre et les costés turchiés.
« Et le vallez fu de joie affichié :
« De sos helme fu tains et camoissiés.
« S ot une manche de cendal dus qu'as piés,
« Tote sanglante ; et ses brans fu oschiés.
« Les jambes droites, les pieds volz et ploiés.
« Tex M s'esgardent, qui ont le chief drèciés.
« Dist l'un à l'autre : — Tiébaut est essiliés !³ »

Foulque porte donc une manche dans la bataille.

Plus loin, le Povre-Véu, le second héros du roman, et qui se convertit à la foi chrétienne, est montré aussi le bras orné d'une manche :

« Li converti en la presse repere :
« Sus le voir sist li enfés débonnaire :
« Porte penon et une manche vairé
« D'un cendal d'Andre, qui reluist et esclaire. »

Cet usage de porter une manche au bras fut maintenu jusqu'au XVᵉ siècle. Dans la chronique de J. de Lalain⁴ on lit ce passage. Il

¹ *Gaydon*, vers 8250 et suiv. (XIIIᵉ siècle).
² C'est le nom de son cheval.
³ *Roman de Foulque de Candie*, par Herbert Leduc de Dammartin.
⁴ Par George Chastelain, chap. XVIII.

[MANCHE] — 176 —

s'agit dés apprêts d'une joute : « Or, vint le jour qui moult estoit
« désiré de Jacquet de Lalain, que sur toutes choses il avoit mis
« peine et fait grande diligence que ses besognes fussent prestes,
« comme elles furent : car il avoit gens, nobles hommes et servi-
« teurs, experts et usités à ce savoir faire. Si se fit armer et
« ordonner ; son destrier roüan fut tiré hors de l'estable tout houssé

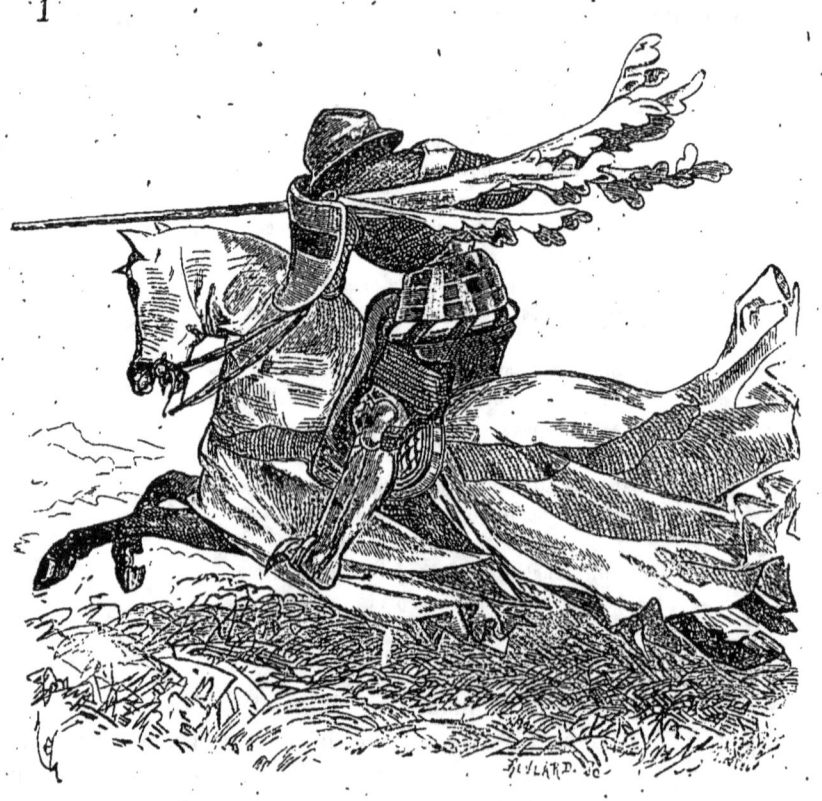
1

« d'orfevrerie moult riche. Et quant est de son heaume, il avoit
« au-dessus une très riche guimple, toute bordée et garnie de
« perles, à franges d'or battans jusques en terre, laquelle lui avoit
« esté envoyée par l'une des deux dames. Et dessus son senestre
« bras, avoit une moulte riche manche, où par dessus avoit grand
« foison de perles et pierres que la seconde dame lui avoit envoyé
« par un sien messager secret. »

La figure 1 montre un chevalier portant une de ces manches
honorables [1], chargeant la lance baissée.

[1] Targe peinte du Musée d'artillerie de Paris (XIVe siècle).

— 177 —

MANICLE. s. f. Gantelet, ou plutôt garde du gantelet (voy. cet article).

MANTEL, s. m. Le manteau était porté par les gens de guerre

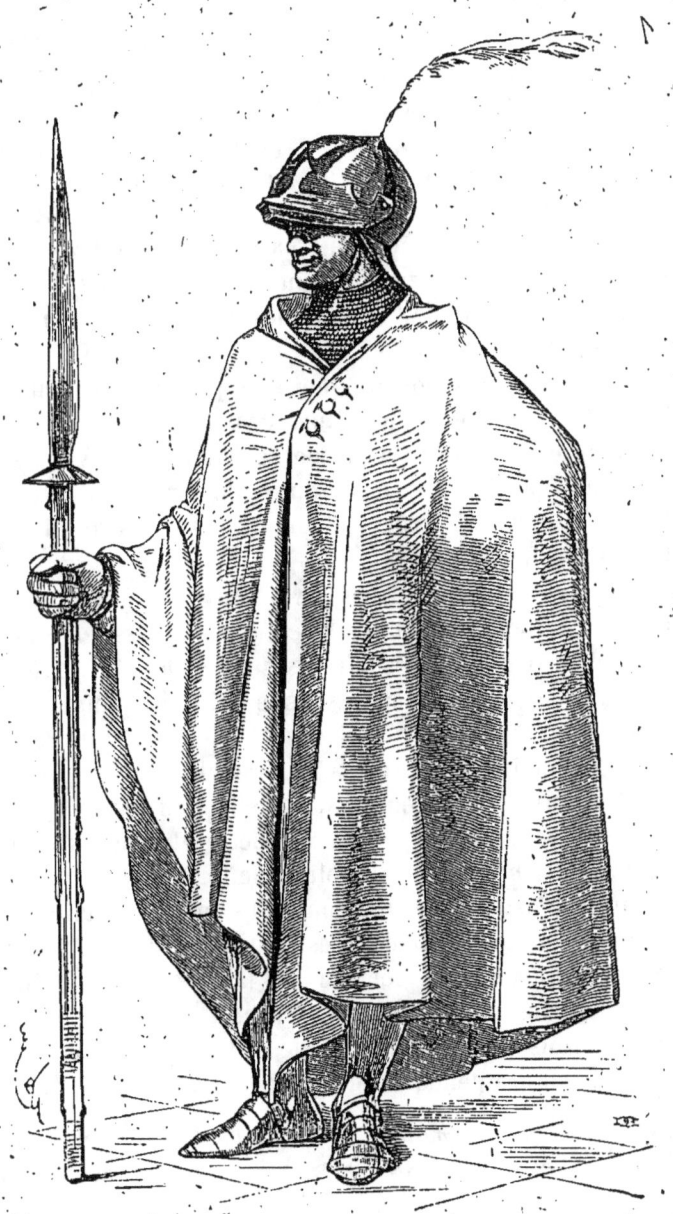

sous les Mérovingiens et les Carlovingiens, et ce manteau ne diffé-

rait pas du vêtement civil (voy. l'article MANTEAU, partie des VÊTEMENTS). Il est parfois question de manteaux (mantiax) dans les chansons de geste du XIIe et du XIIIe siècle, dont s'affublent les hommes d'armes, mais il ne semble pas non plus que ces vêtements affectassent une forme spéciale.

Par-dessus le haubert et la cotte on passait le manteau ou le peliçon pour se garantir du froid ou de la pluie. Les piétons portaient aussi le tabar, la gonelle, sur leur équipement. Pendant le XVe siècle, on voit les gens de pied, qui alors commençaient à acquérir une valeur, revêtus de grands manteaux ronds dans les campements et lorsqu'ils sont posés en sentinelle (fig. 1 [1]). Quelquefois même ces manteaux sont garnis d'un capuchon assez ample pour pouvoir couvrir entièrement la salade. Ces vêtements sont faits d'une étoffe de laine foncée et devaient être fort communs.

On donnait aussi le nom de *manteau d'armes* à une sorte de demi-dalmatique très courte que l'on passait sur l'armure et qui ne descendait que jusqu'au milieu des reins [2]. Ce manteau, fait de brocart d'or et de soie, à la façon des velours de Venise, était destiné à préserver le dos des coups de revers. Il était doublé et bordé de fourrures ou de peluche de soie verte. Le colletin de mailles se posait par-dessus.

Le cavalier porte un surcot de velours bleu bordé de gris, des spallières d'étoffe d'or rembourrées, avec brassards d'acier. Il est coiffé d'une salade, et les jambes sont habillées de fer. Ce manteau, par devant, était attaché sous le colletin de mailles. Le harnois du cheval est rouge, avec bossettes de fer doré, qui composent une garniture de poitrail et une croupière. Le surcot de velours était doublé de lames d'acier, en manière de brigantine.

On donnait aussi, à la fin du XVe siècle et pendant le XVIe, le nom de *manteau d'armes* à une doublure de fer que l'on posait en guise d'écu sur le plastron, et qui couvrait toute la partie gauche entre le cou, l'épaule et la poitrine. Ces manteaux d'armes sont treillissés d'acier pour arrêter le fer de la lance. Ces doublures étaient adoptées pour les joutes, jamais en guerre.

Nous n'avons pas à parler ici des manteaux de cérémonie qu'on posait sur l'armure pendant certaines solennités.

MARTEAU, s. m. (*maillet, mail, plommée*). Le marteau d'armes commence à être employé dans les armées occidentales vers le

[1] Manuscr. Biblioth. nation., *Froissart*, t. III (1440 environ).
[2] Manuscr. Biblioth. nation., *Girart de Nevers*, français (1450 environ).

DICTIONNAIRE DU MOBILIER FRANÇAIS

Tome 6. Mantel. Fig. 2.

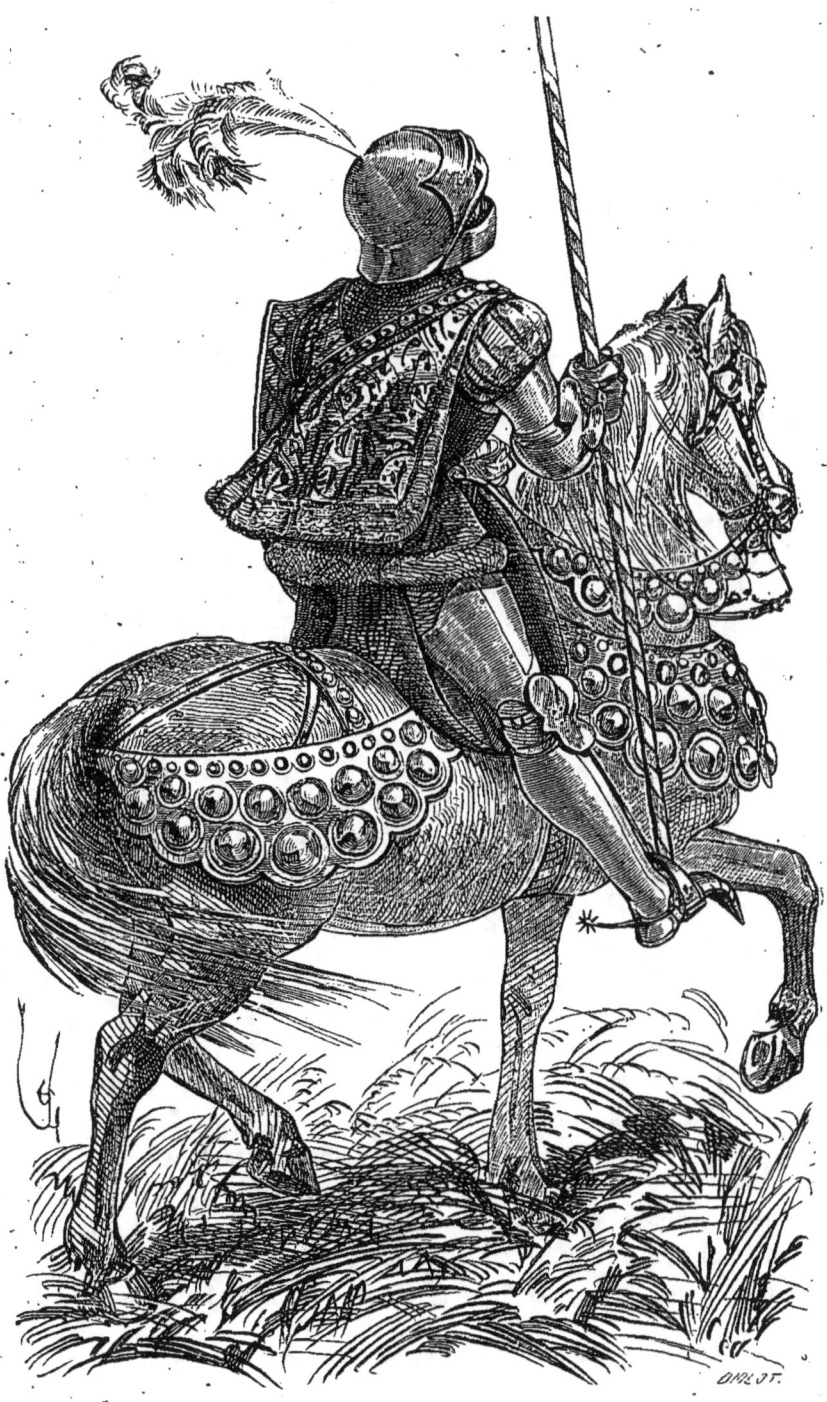

MANTEL D'ARMES (xv^e siècle)

milieu du xiii° siècle. Il est évident qu'avant cette époque on se servait de plommées, de masses, de marteaux, dans les combats, mais ces armes ne paraissent pas avoir été habituellement admises à la guerre. L'homme d'armes comptait sur sa lance et son épée. Quant aux piétons, indépendamment de l'arc et de l'arbalète, ils portaient des couteaux, des faucharts, des épieux, des masses, de grandes dagues, à leur volonté. L'idée d'emmancher une masse de métal au bout d'un long bâton pour combattre les hommes d'armes couverts de vêtements de mailles est trop naturelle pour qu'elle n'ait pas été adoptée dès une époque reculée. Cependant il n'est guère question de ces sortes d'armes offensives avant la fin du xiii° siècle. Les gens des communes appelés à la guerre n'étaient armés que de faucharts, de guisarmes, de couteaux, d'arcs et d'arbalètes.

Il y avait, pendant les xii° et xiii° siècles, quelques conventions entre les belligérants, qui faisaient exclure certaines armes. La féodalité seule réglait ces conditions, et ne mettait pas entre les mains des vilains les armes qui eussent été trop dangereuses pour les hommes d'armes. Ainsi sont-ce les communes qui adoptent d'abord les godendacs, les plommées, les maillets, les fléaux; toutes armes offensives mal vues par la noblesse. Mais il fallait bien un jour avoir recours à ces troupes levées par les villes; c'était un appoint qu'on ne pouvait négliger. Ces troupes se présentaient au combat avec les armes qu'elles façonnaient, grands faucharts, vouges, plommées, maillets.

La chevalerie adopta dès lors les plates pour résister aux coups de ces vilains, comme plus tard elle doubla ses armures de fer en face de l'artillerie naissante. Les heaumes d'acier, les ailettes et arrière-bras de fer suffisaient pour préserver l'homme d'armes des coups de masses et de haches d'armes portées par la cavalerie. Ces appendices ne pouvaient résister aux coups des grands marteaux portés sur les reins et les cuisses de l'homme d'armes. L'adoubement de fer fut peu à peu complété. Ce n'est donc que vers le milieu du xiv° siècle que le grand marteau d'acier du fantassin est réellement une arme de guerre.

La figure 1[1] présente un de ces marteaux dits *picois*. Il se compose d'une masse de fer C à section carrée, terminée d'un côté par un bec. La masse est traversée horizontalement par une clavette A, à deux pointes saillantes latéralement. Une pointe B (la dague), munie de deux branches, traverse verticalement la masse, enserre

[1] Manuscr. Biblioth. nation., *Tite-Live*. français, n° 259 (1350 environ).

[MARTEAU] — 180 —

la clavette et est rivée sur les deux côtés du manche. Cette arme était donc emmanchée de la façon la plus solide, et pouvait fournir de terribles coups, soit d'estoc, soit de volée. Le manche avait de trois à quatre pieds de longueur.

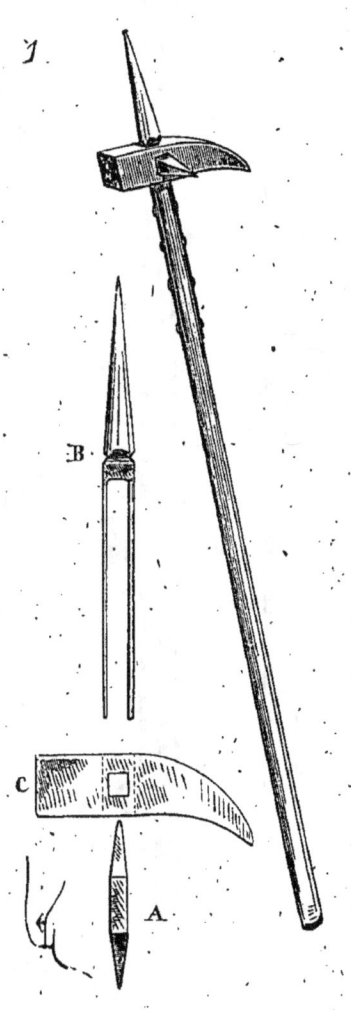

On sait la sédition des Parisiens en 1381, et comment les émeutiers de cette époque furent surnommés *Maillotins*, parce qu'ils s'étaient emparés de maillets de plomb déposés à l'hôtel de ville, pour assommer les receveurs et fermiers des tailles. Ces terribles Maillotins furent les maîtres de Paris pendant quelques semaines.

Ces maillets de plomb (fig. 2.[1]) se composaient d'un cylindre de

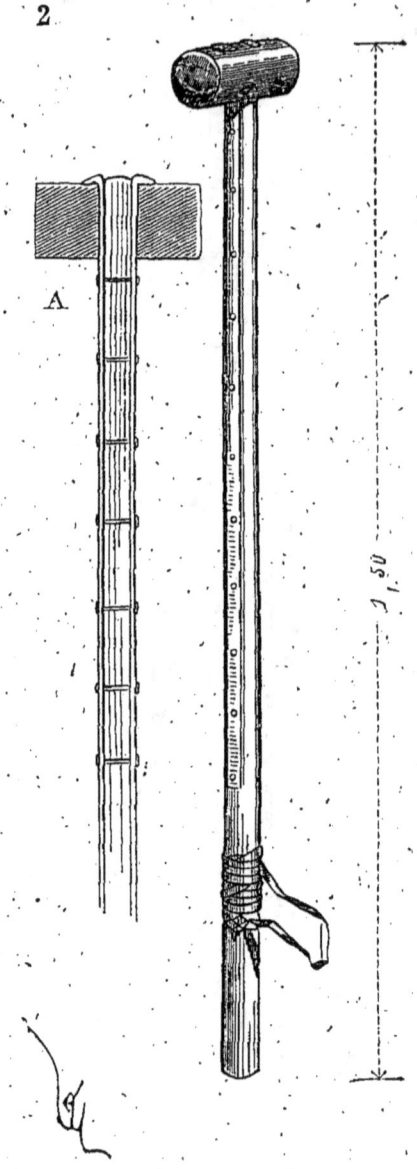

ce métal, emmanché au bout d'un long bâton, au moyen de deux éclisses de fer (voy. en A). Il est évident que c'était une arme

[1] Manuscr. Biblioth. nation., *Tite-Live*, français, n° 30 (1395 environ).

[MARTEAU]

excellente pour assommer les gens, mais qu'à la guerre ces masses de plomb devaient être promptement déformées.

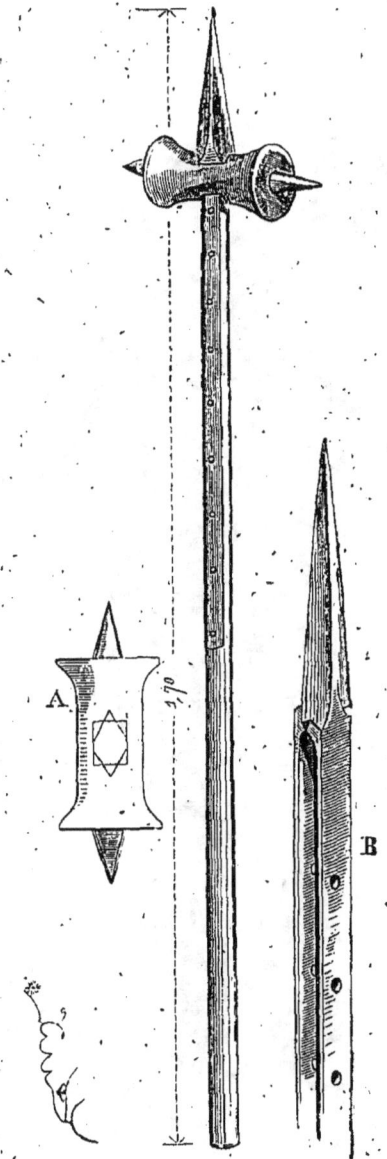

On perfectionna bientôt ce marteau, qui conserva ses vieux noms de maillet et de plommée, parce qu'en effet il était encore composé en partie de plomb (fig. 3[1]). La masse principale était coulée en

[1] Manuscr. Biblioth. nation., *Froissart* (1440 environ).

plomb, avec deux pointes de fer à chaque extrémité du cylindre. Cette masse était percée d'un trou carré (voy., en A), à travers lequel pas-

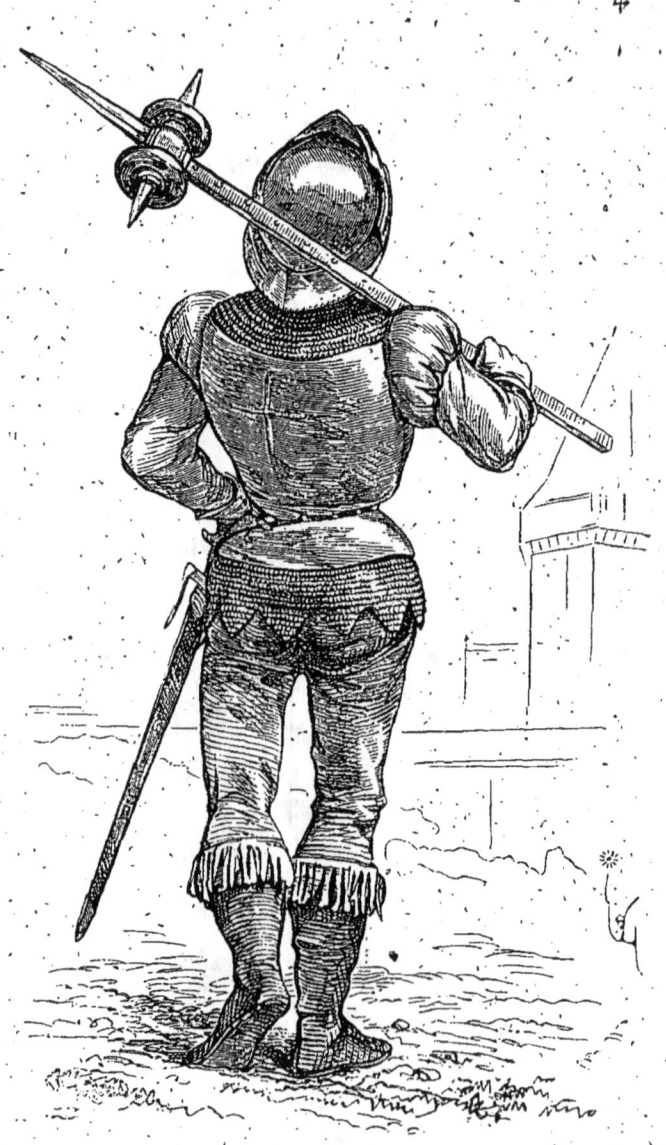

saient les branches B soudées à une dague de fer. Ces branches étaient rivées au manche de bois, à section carrée à la partie supérieure.

Il est entendu que ces armes n'étaient portées que par les gens de pied.

[MARTEAU] — 184 —

La figure 4[1] donne une autre forme de plommée fabriquée d'après

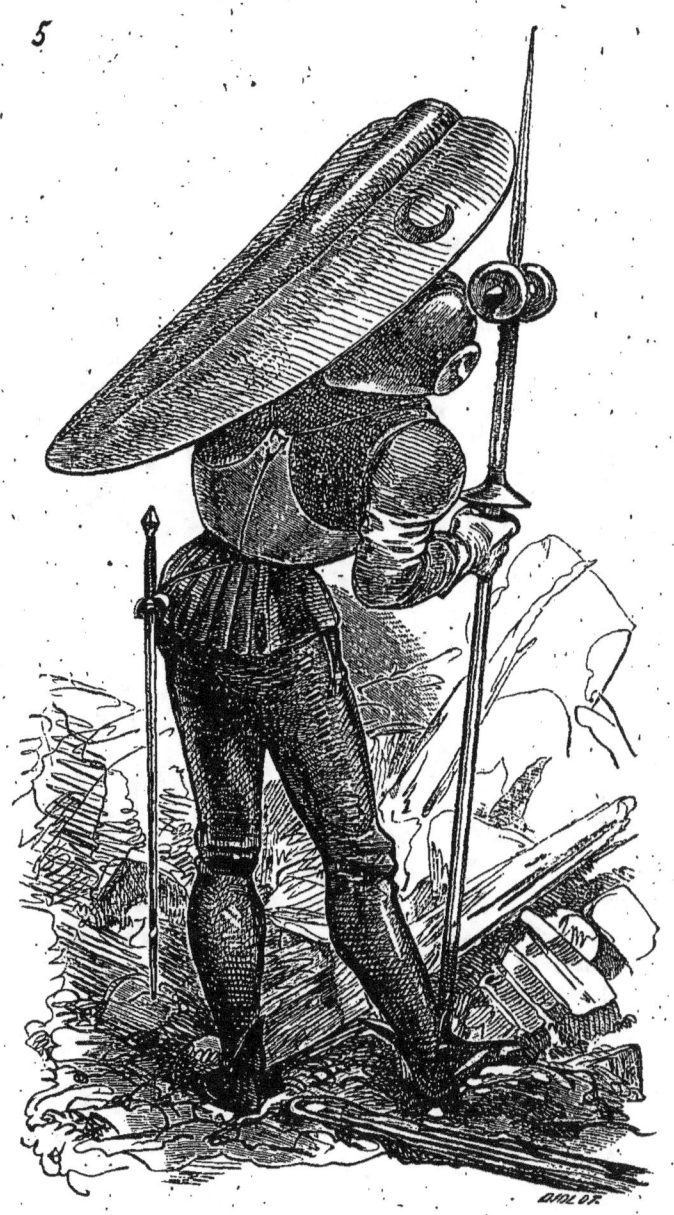

le même principe. Il fallait une bonne poigne pour manier cette arme pendant une journée de combat. Son poids excessif dut la faire

[1] Manuscr. Biblioth. nation, *Froissart* (1440 environ).

abandonner; on renonça au plomb, qui fut remplacé par du fer, sans cependant beaucoup modifier la forme de l'arme.

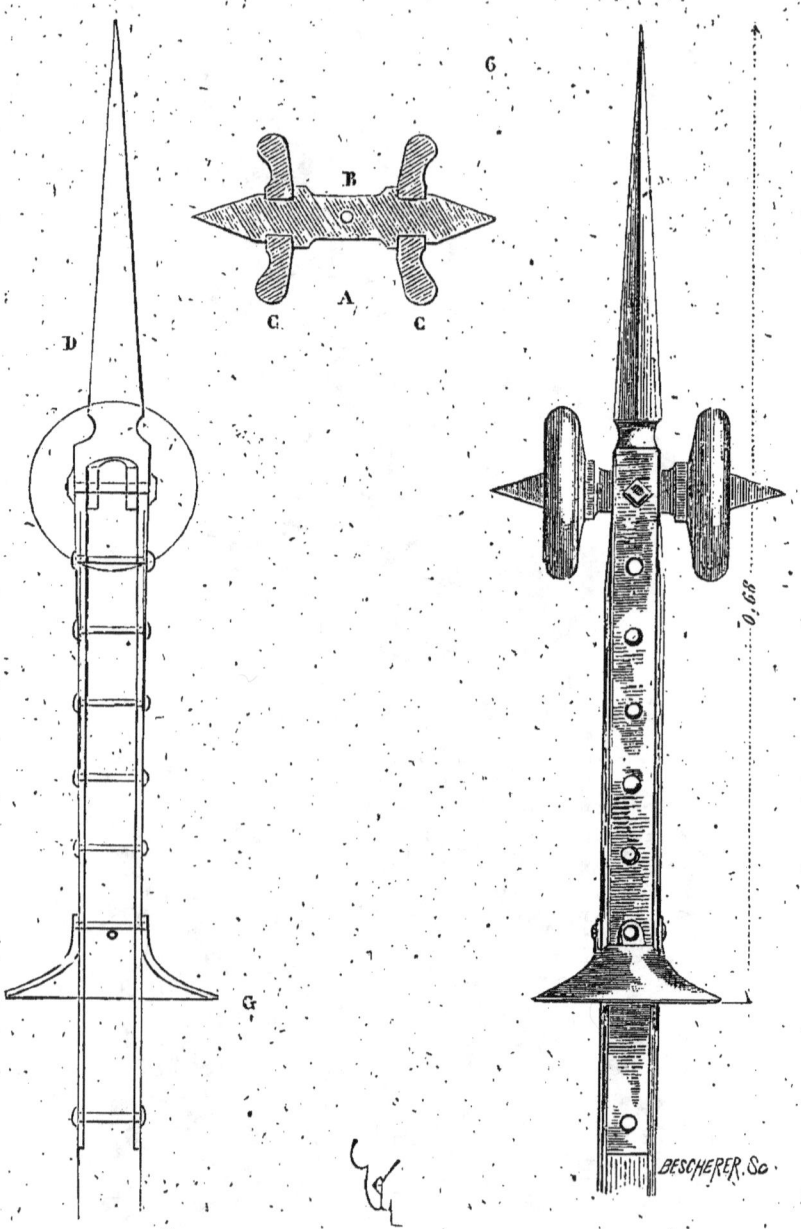

Nous donnons encore (fig. 5[1]) un de ces marteaux avec garde et dague longue. Voici (fig. 6) comment était fabriquée cette arme

[1] Manuscr. Biblioth. nation., *Froissart* (1440 environ).

[MARTEAU] — 186 —

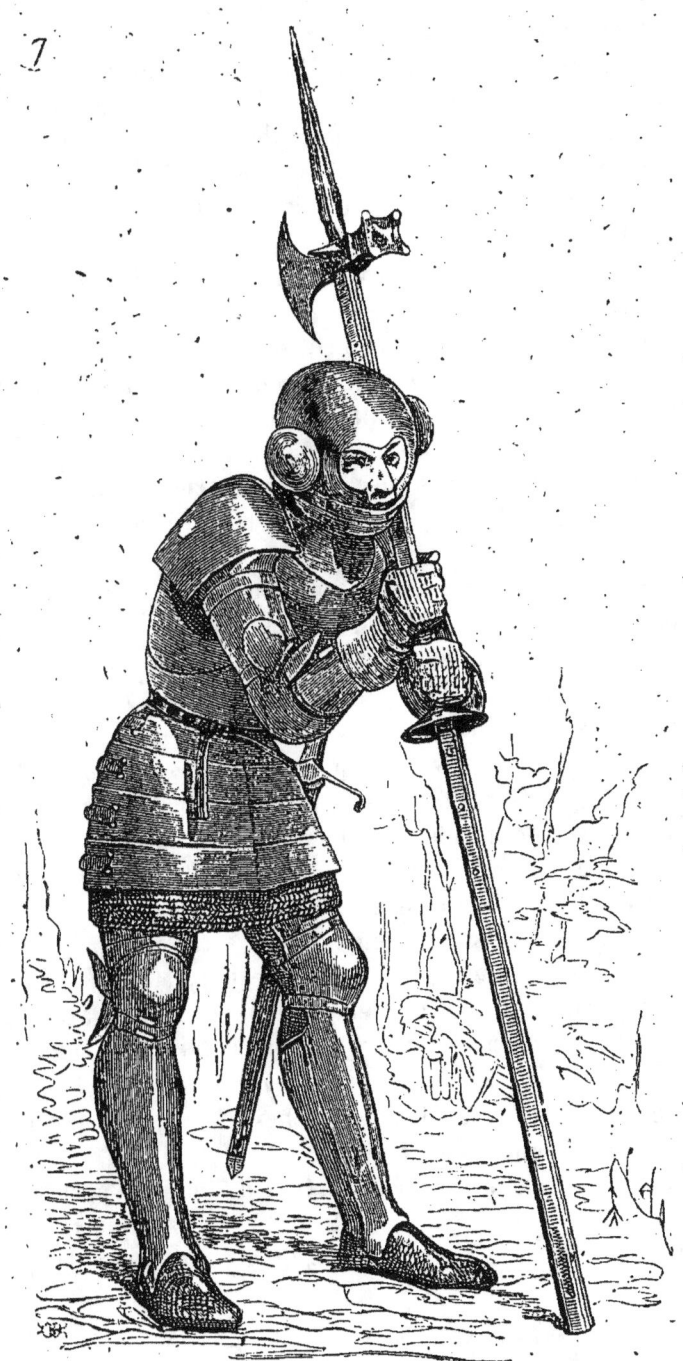

(voy. en A). Aux deux extrémités d'une âme de fer B terminées par

des pointes, étaient adaptées par la fusion deux rondelles de plomb C. Cette âme était percée d'un œil quadrangulaire, verticalement, à travers lequel passait le bois. La dague D, soudée à deux branches, revêtait l'âme et prenait deux faces du manche à section quadrangulaire. La garde G était rivée sur le tout.

Les rondelles C de plomb n'avaient d'autre objet que de donner plus de poids et de volée, par conséquent, à cette arme particulièrement employée aux attaques des barrières, dans les assauts, et aussi contre la cavalerie.

Le piéton (fig. 5) porte une brigantine avec pansière et dossière d'acier, auxquelles se boucle le camail de mailles. Les manches, rembourrées aux épaules, sont d'une étoffe de soie épaisse. La tête est couverte d'une salade. Il se couvre de son pavois.

Vers le milieu du XVe siècle, ces marteaux-plommées disparaissent et sont remplacés par les marteaux-haches ou marteaux à bec de faucon.

La figure 7[1] présente un de ces marteaux-haches[2] avec garde, porté par un piéton complètement armé. On remarquera la forme du casque de ce personnage, avec ses deux rondelles latérales couvrant les trous réservés pour les oreilles, sa bavière articulée et son gorgerin ; les souliers seuls ne sont pas armés de plates.

Ces armes étaient généralement fabriquées avec soin ; il fallait qu'elles fussent très solides. Les bois sont forts et souvent armés du haut en bas de bandes de fer qui ne sont que les branches soudées à la dague.

La figure 8[3] fournit un beau spécimen de ces marteaux à bec de faucon. La forge en est excellente. En A, est tracée la section de la dague sur ab ; en B, l'extrémité du marteau c ; en D, un des mamelons de ce marteau ; en E, l'embase de la dague avec les deux branches F qui se prolongent jusqu'à l'extrémité inférieure du bois H ; en G, le fer du marteau et du bec percé pour laisser passer le bois, et revêtu par les deux branches. En I, est tracée la section du bois. C'était là une arme de piéton.

Le marteau figure 9[4] est un marteau d'homme d'armes, de cavalier. Son manche n'a pas plus de 0m,90 de longueur, et, de la masse au bout du bec, l'arme porte 0m,155. On pendait ce marteau

[1] Manuscr. Biblioth. nation., Missel latin (1450 environ).
[2] Voyez HACHE.
[3] Collect. de M. W. H. Riggs.
[4] Ancienne collect. de M. le comte de Nieuwerkerke (milieu du XVe siècle).

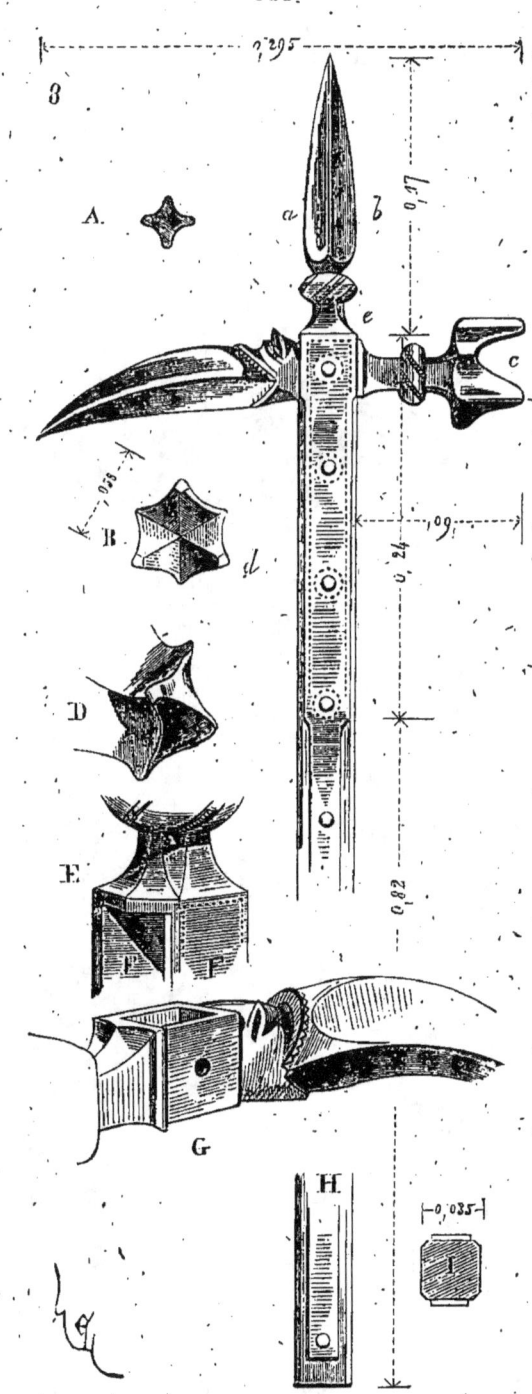

à l'arçon de devant, comme la masse. En A, est tracé l'emmanche-

ment des diverses parties de l'arme, que l'on pouvait démonter facilement. Cette pièce est admirablement forgée.

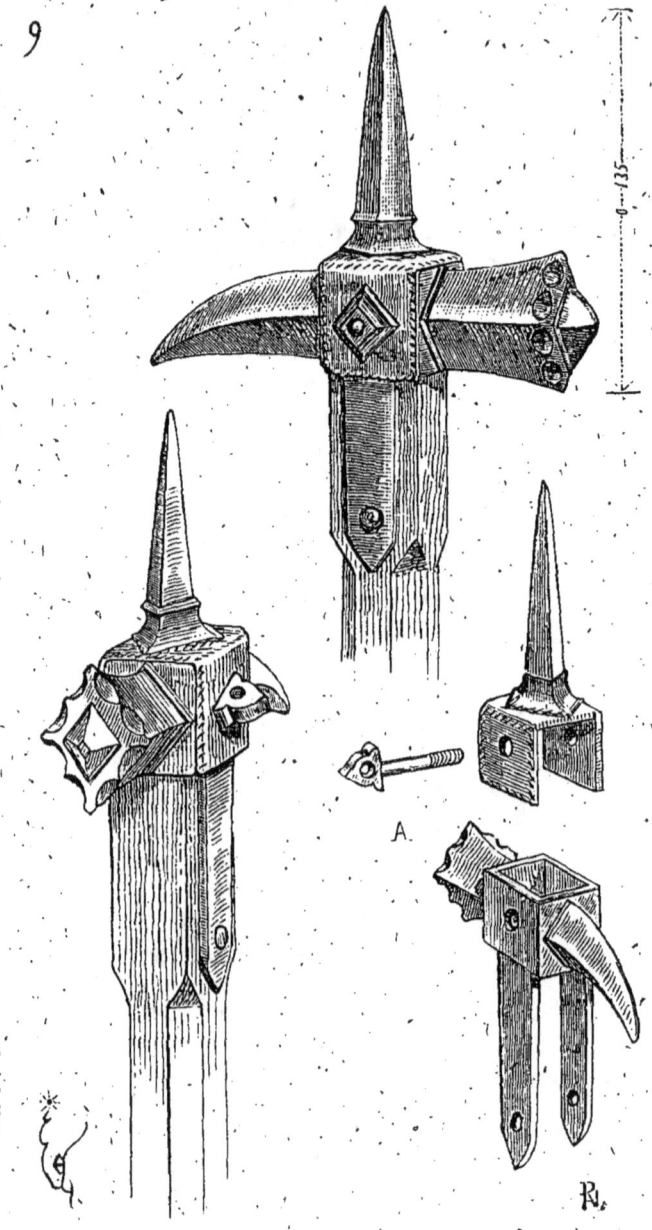

Ces sortes de marteaux étaient surtout faits pour fausser les armures, briser les plates, et, au total, assommer les gens dessous

[MARTEAU].

leur harnois. On essaya parfois de les interdire; mais ces sortes de défenses sont, de tout temps, restées sans effet, et le marteau d'armes fut adopté dans les combats, jusqu'au milieu du xvi⁰ siècle. On ne se décida à l'abandonner que quand la cavalerie fit usage du pistolet.

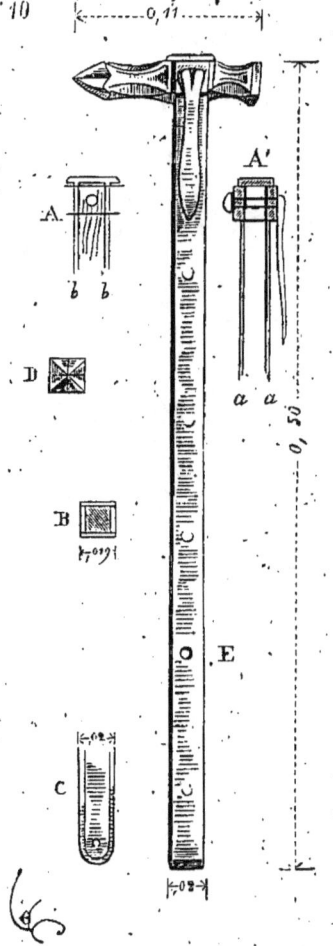

Mais les hommes d'armes, dès la fin du xiv⁰ siècle, se servaient de marteaux d'arçon de petite dimension, faits pour le combat rapproché à cheval, et fausser les heaumes et plates. La figure 10 est une pièce très intéressante appartenant à cette dernière époque. Le manche, à section carrée, de bois dur, est entièrement revêtu de lames de fer. Les deux lames latérales (voy. en A) sont forgées, portant un chapeau au sommet qui retient le marteau. Ces deux

lames b, b, descendent jusqu'à l'extrémité inférieure du manche et s'arrondissent (voy. en C). Les deux autres des deux faces a, a (voy. en A'), s'arrêtent sous la tête du marteau. Celle-ci est percée

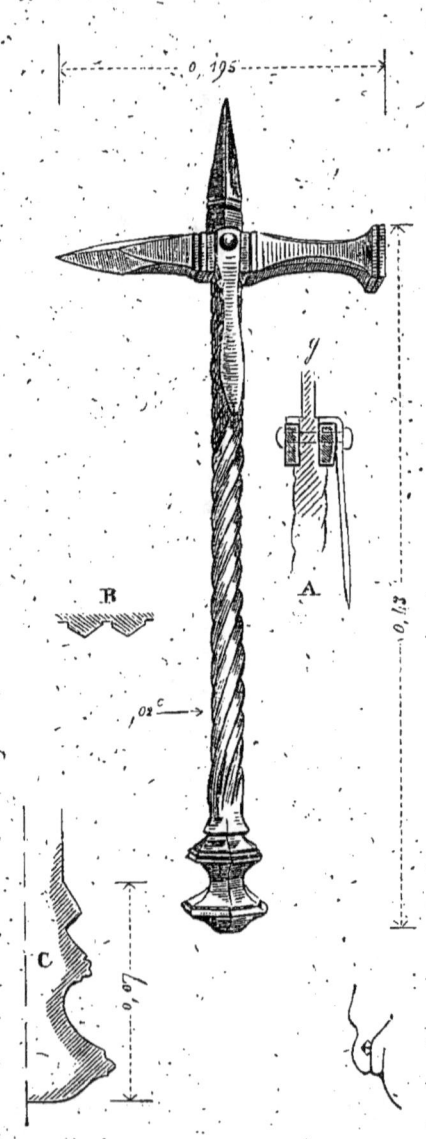

pour laisser passer les deux lames b, b. En B, est tracée la section du manche à sa partie supérieure, et en D la pointe du marteau, de face. Un crochet est fixé au moyen d'un fort rivet à la tête du mar-

teau (voy. en A'), et servait à suspendre l'arme à l'arçon. En E, est pratiqué un trou pour passer une lanière de cuir servant à fixer l'arme au poignet.

La figure 11 présente un marteau d'arçon d'une époque plus récente (seconde moitié du XV^e siècle), entièrement de fer et excellemment forgé. En A, est présenté l'assemblage du marteau sur le manche, terminé par un goujon *g* qui recevait la dague. En B, est tracée la section des côtes en spirale du manche, et en C le profil de la masse inférieure, qui faisait contre-poids et pouvait permettre de donner un terrible coup de poing, si l'on était trop rapproché pour se servir du marteau. Cette arme est, comme la précédente, munie d'un crochet pour la pouvoir suspendre à l'arçon. Ces deux belles pièces proviennent de la collection de M. W. H. Riggs.

MASSE, s. f. (*mace, maçue, machue, macuele, tinel*). La massue est certainement l'arme contondante la plus anciennement connue. Elle n'était à l'origine qu'une tige de bois jeune à laquelle on laissait la souche. Les barbares se servaient encore de cette arme primitive pendant l'époque impériale romaine, et il est à croire qu'elle ne fut jamais abandonnée. Toutefois il ne paraît pas que la féodalité l'ait admise dans les combats avant le commencement du XIII^e siècle. C'est alors seulement qu'on la voit représentée sur les monuments, et elle conserve sa forme primitive (fig. 1 [1]). Encore la massue est-elle considérée comme une arme de vilain. Rainoars, dans le poëme des *Aliscans*, doué d'une force herculéenne, élevé comme un garçon de basse naissance, bien qu'il soit issu de sang royal, est distingué par Guillaume d'Orange, qui l'engage parmi ses hommes d'armes. Ce Rainoars ne connaît d'autre arme qu'un bon bâton. Aussi va-t-il faire couper un sapin dans le jardin royal, dont il façonne une massue, un *tinel*:

> « De cief en cief le fist rere et planer,
> « Vient à .I. fevre [2], sel fist devant ferrer,
> « Et à grans bendes tout entor viroier,
> « Ens el tenant le fist bien réonder ;
> « Por le glacier le fist entor cirer
> « Ke ne li puisse fors des poins escaper.
> « Quant il l'ot fait bien loier et bender,
> « .V. sous avait, si li ala doner ;

[1] Manuscr. Biblioth. nation., *Tristan*, français (1250 environ).
[2] Forgeron.

« Dedens la forge ne vaut plus demorer,
« Son tinel prist, mist soi ou retorner.
« Tout chil s'en fuient ki li voient porter ;
« Grant paour ont de lui [1]. »

Armé de cette massue de quinze pieds de longueur, Rainoars [2] assomme force Sarrasins. Dame Guibors lui a bien donné une

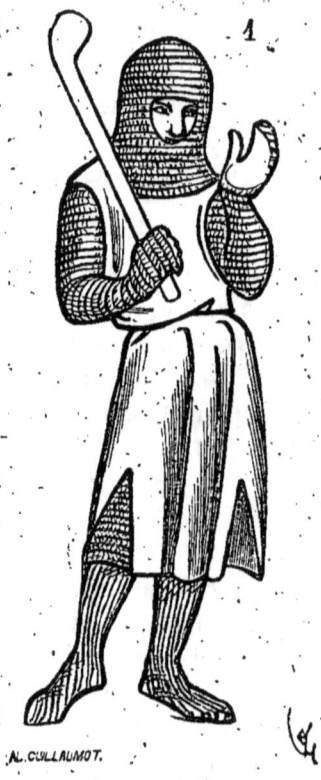

longue épée, mais il préfère son terrible tinel, et ne se décide à tirer le fer que quand sa massue se brise.

[1] *Aliscans*, vers 3419 et suiv.
[2] Il est difficile de ne pas voir, dans ce personnage de Rainoars, le prototype du frère Jehan des Entommeures de notre Rabelais. Ce Rainoars, grand amateur de cuisine, grand buveur, et grand assommeur de gens, est une des conceptions originales du poème des *Aliscans*. Comme frère Jehan, Rainoars dédaigne les armures et les armes des chevaliers ; bon compagnon au fond, il paye de sa personne et se contente de peu. Aux propos galants il préfère la cuisine. Mais Rainoars n'est pas chrétien, et Guillaume voudrait le faire baptiser. « Dites, ami, insinue le comte

[MASSE]

Bientôt, cependant, la massue est admise par la chevalerie. Son

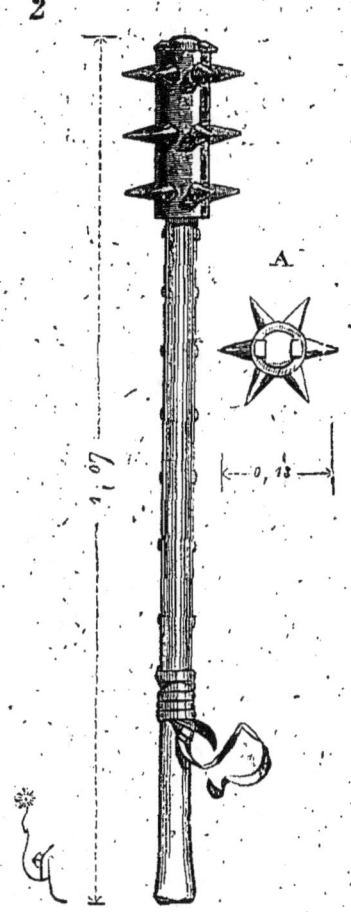

extrémité contondante est garnie d'un morceau de métal, bronze,

après boire, voulez-vous vous faire baptiser ou non, et croire au vrai Dieu, engendré par la Vierge Marie ; à Jésus qui fit revivre Lazare ; qui, pour racheter nos âmes, fut crucifié entre des larrons, et ressuscita le troisième jour ? Si vous croyez cela, nous vous baptiserons. — Eh, reprend Rainoars, je le croirai volontiers. Mais, sire Guillaume, qui sermonnez si bien, vous devriez avoir peliçon long, traînant jusqu'au talon, et puis le froc, au chef le chaperon, les grandes bottes fourrées, et encore la tête rasée en couronne. Vous dites si bien les choses, qu'en ce moutier où vous faites oraison, vous devez avoir à manger à foison, pois blancs au lard, fromage de saison, poisson en abondance ! » Guillaume de l'embrasser, et chacun de rire.

« Avez-vous entendu, dit un chevalier tout bas à son voisin, comme le baron a dit son fait à Guillaume ? »

N'est-ce pas là une page de Rabelais ?

plomb ou fer. Si bonnes que fussent les mailles d'un haubert, et si bien garni que fût le gambison, un coup de cette arme brisait

le crâne ou cassait un membre. On couvrit alors la tête d'un heaume épais, les épaules d'ailettes et les bras de plates. Ces

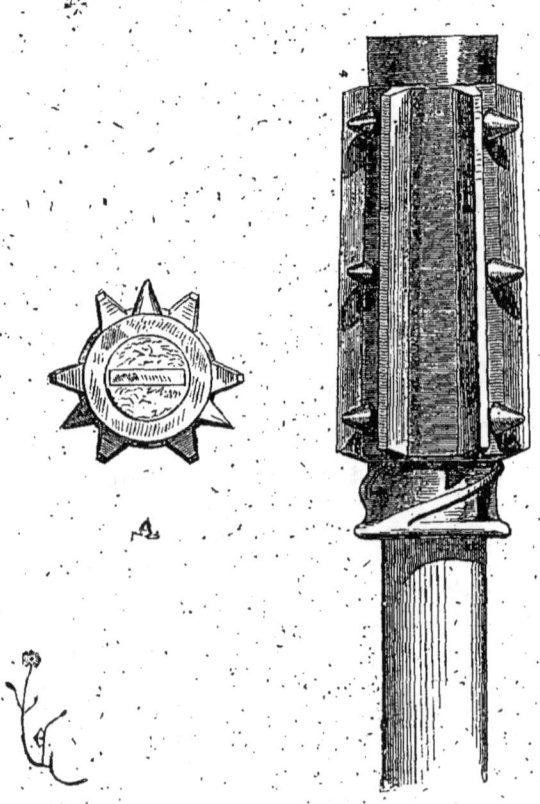

moyens préservatifs ne firent pas abandonner la masse, mais au contraire provoquèrent ses perfectionnements. Au lieu d'une boule

[MASSE]

ou d'une rondelle de métal, on adapta au bois un cylindre de fer armé de pointes (fig. 2 [1]). Ce cylindre de fer était maintenu à l'aide de deux branches de fer avec talon (voy. en A). Ces branches étaient rivées au bois. Ainsi pouvait-on fausser les heaumes et les plates. On fit aussi, vers la fin du XIVe siècle, des masses terminées par des sphères entourées de longues pointes (fig. 3 [2]). Ces sortes de masses ne furent pas longtemps employées. Bien fabriquées, elles pouvaient porter des coups très dangereux ; mais ces pointes, qui portaient souvent à faux par suite de leur position rayonnante, devaient se briser. Il n'était pas possible de les forger avec la sphère même, il fallait les rapporter, et certainement elles sautaient facilement. Une seule pointe fournissait un coup normal, si l'on y prenait garde, ce qui ne se pouvait faire pendant le combat. On revint donc à la forme cylindrique, qui était la seule bonne. Mais comme la soudure des pointes sur un cylindre de fer présentait de sérieuses difficultés, on fabriqua des têtes de masses en bronze coulé (fig. 4 [3]). Cette masse que nous donnons moitié de l'exécution, se compose d'un cylindre renforcé de six côtes saillantes longitudinales et de trois rangs de pointes mousses (voy. en A). Une clef de fer, enfoncée à l'extrémité du manche, retenait la masse.

Il est question d'une de ces masses de bronze dès le XIIIe siècle :

« Li glos tint une mace de cuivre et de laton,
« Que li ot aportée, pendant à son arçon ;
« Par mautalent en fiert Garnier le fiz Doon,
« Desor son elme amont li douna tel fraion
« Que si fu estordis Garniers le fils Doon,
« Que il est d'un genoil chéu à genoillon [4]. »

Les piétons portaient la masse pendue au cou. Il s'agit des ribauds au siège de Jérusalem :

« Li rois a fait Ribaus desvestir coiment ;
« Chascuns r'a endossé son povre garnement ;
« Les machues as cox, reviennent en present ;
« Doi et doi vont ensamble moult orgeillosment,
« Par devant les païens tot ordenéement [5]. »

[1] Manuscr. Biblioth. nation., li Roumans d'Alixandre, français (1280 environ).
[2] Manuscr. Biblioth. nation., Tite-Live, français (fin du XIVe siècle).
[3] Musée des fouilles du château de Pierrefonds (fin du XIVe siècle).
[4] Aye d'Avignon, vers 665 et suiv. (XIIIe siècle).
[5] La Conquête de Jérusalem, chant VI, vers 5792 et suiv., publ. par Ch. Hippeau.

Les Orientaux se servaient de la masse pendant les guerres des croisades, et Joinville cite souvent cette arme.

« Là où je demourai ainsi sus mon roncin, me demoura les « cuens de Soissons à dextre, et messire Pierres de Noville à « senestre. A tant es vous un Turc qui vint de vers la bataille le « roy, qui dariere nous estoit, et feri par darieres monsignour « Pierre de Noville d'une mace, et le coucha sur le col de son « cheval, dou cop que il li donna, et puis se feri outre le pont et se « lança entre sa gent[1]. » — Et plus loin : « Li chastiaus qui siet, « desus la citei, a non Subette, et siet bien demie-lieue haut es « montaignes de Liban ; et li tertres qui monte où chastel est peu- « plez de grosses roches aussi grosses comme huges. Quant li Ale- « mant virent que ils chassoient à folie, ils s'en revindrent ariere. « Quant li Sarrazin virent ce, il lour coururent sus à pié et lour « donnoient de sus les roches grans cos de lour maces, et lour « arachoient les couvertures de lour chevaus[2]. »

Il n'est que rarement fait mention des masses entre les mains des chrétiens. C'est en effet après cette campagne de saint Louis que les hommes d'armes adoptent les premières plates, ailettes, arrière-bras, genouillères.

Toutefois le bronze fondu n'avait pas assez de dureté pour entamer les plates, on revint donc aux masses de fer au commencement du XVe siècle. Alors les armuriers étaient fort habiles ; ils trouvèrent le moyen de fabriquer des masses à côtes soudées à chaud au corps de l'arme, et comme les manches de bois se brisaient facilement, on les fit de fer. Il existe dans les collections un assez grand nombre de ces masses d'arçon du XVe siècle. Elles ne dépassaient guère 0m,60 en longueur, et l'extrémité contondante présente une série de lames de fer anguleuses au nombre de six, sept ou huit.

La figure 5 montre une de ces masses d'une belle fabrication[3]. Le manche de fer est incrusté de bandes de laiton. Le bouton supérieur est de même métal. La poignée de fer, avec garde, est garnie de fouet croisé avec des bandes de parchemin. En A, est tracée la section du manche avec les incrustations de laiton ; en B, la disposition des six ailes s'élargissant à leur extrémité angu- leuse ; en C, une de ces ailes, et en D la bouterolle.

[1] *Hist. de saint Louis* par le sire de Joinville, publ. par M. Natalis de Wailly, p. 85.
[2] *Ibid.*, p. 205.
[3] Ancienne collect. de M. le comte de Nieuwerkerke.

[MASSE] — 198 —

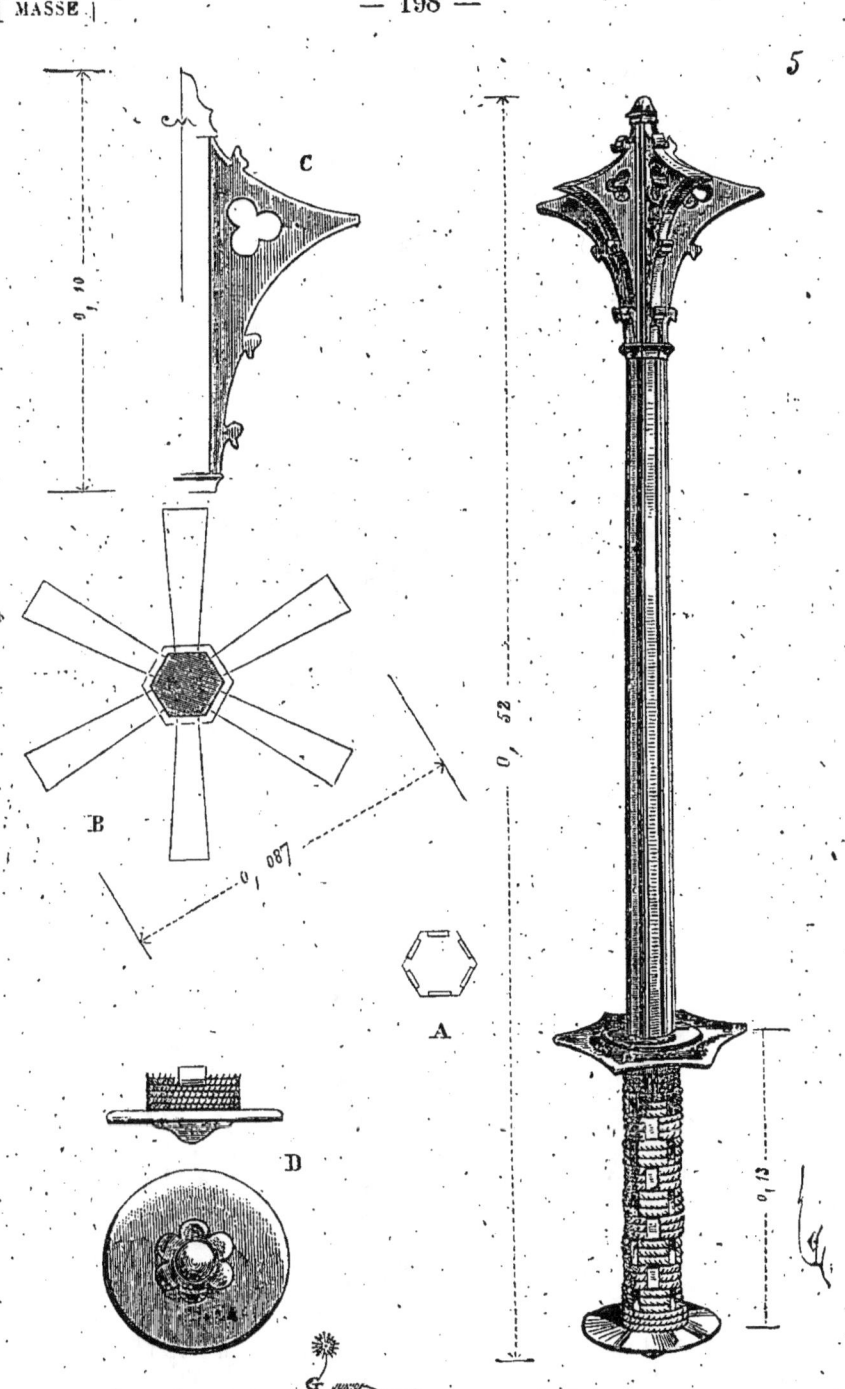

C'est là une arme de combat dont le *coup* est parfaitement calculé.

— 199 — [MASSE]

La masse dont la figure 5 *bis* donne la forme, et qui est peut-être un peu plus ancienne que la précédente[1], est intéressante en

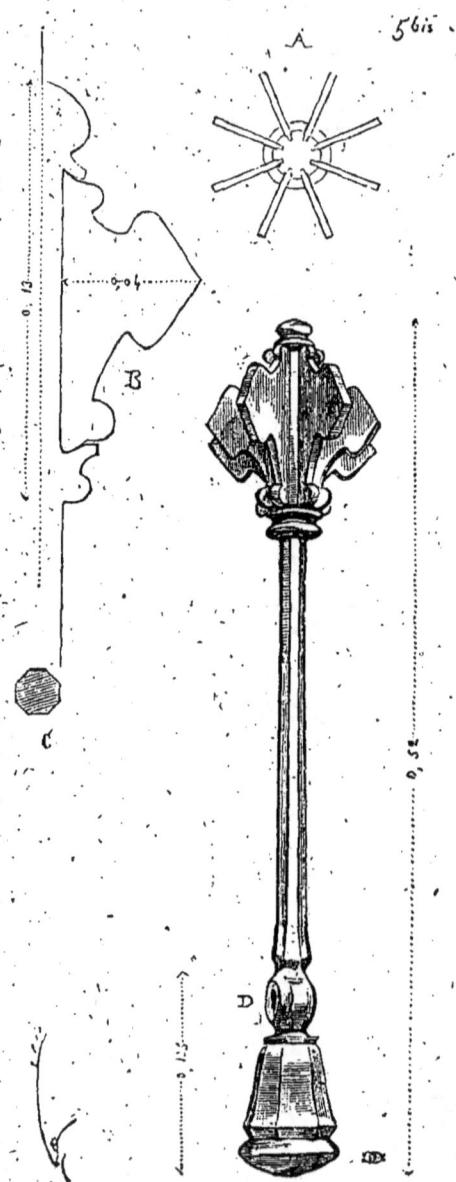

ce qu'elle indique le mode de fabrication des premières masses à ailettes. Ces ailettes sont brasées en cuivre rouge dans l'âme de la

[1] Collect. de M. W. H. Riggs.

[MASSE] — 200 —

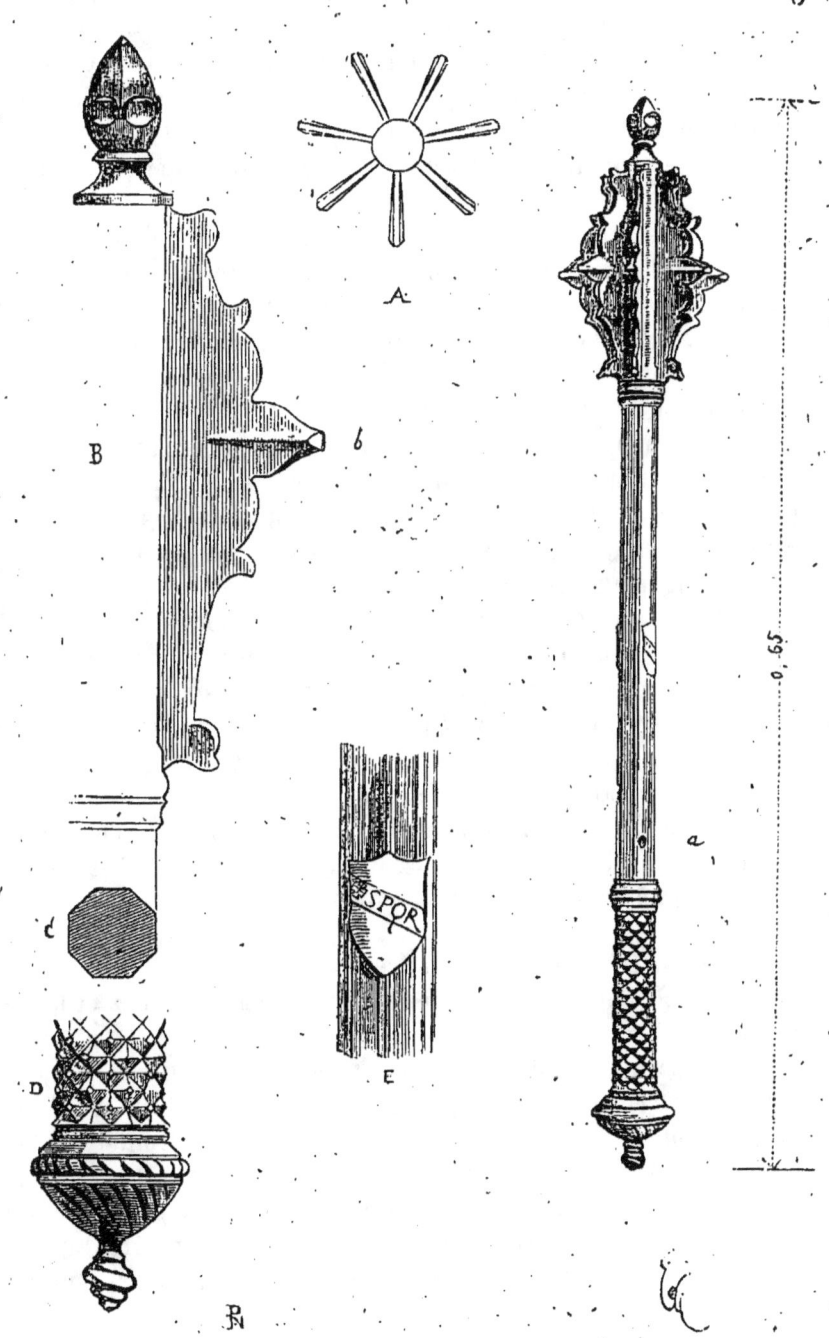

tige de fer, et de plus — car cette brasure n'eût pas présenté assez

de solidité — sont pincées aux deux extrémités par les deux rondelles forgées avec le manche (voy. en B). En A, est tracée la disposition des ailettes; en C, la section du manche. Un trou est pratiqué en D pour passer la courroie qui servait à suspendre la masse à l'arçon et à la maintenir autour du poignet. Le manche de fer se termine par une lourde masse faisant contre-poids et arme de poing.

Ces formes, qui appartiennent au commencement du XVe siècle, furent modifiées, ainsi que le montre la figure 6[1], vers la fin de ce siècle. Cette belle masse est de fer doré et de fabrication italienne. Les ailes, au nombre de sept, (voy. en A), sont soudées avec un art infini au corps cylindrique et sont renforcées en *b* (voy. en B), au point du choc. Le manche est à section octogonale (voy. en C) et est orné vers son milieu de deux écussons soudés sur lesquels sont gravées une rosette et les quatre lettres SPQR. En *a*, est un trou pour passer la courroie qui servait à suspendre la masse à l'arçon. En D, nous traçons le détail de la poignée de fer façonnée à pointes de diamant, pour donner une bonne prise.

Il existe beaucoup de ces masses qui n'étaient que des attributs de dignité, mais qui ne sauraient être rangées parmi les armes de guerre. Ces masses de *massiers, sergents massiers*, sont souvent fort riches et terminées à l'extrémité supérieure par une partie plate sur laquelle étaient gravées les armes du personnage auquel était attaché le fonctionnaire qui portait la masse, ou un signe quelconque. La masse des sergents massiers du roi de France portait à son extrémité, en manière de sceau, une fleur de lis. C'est avec cette fleur de lis qu'on marquait les criminels.

MENTONNIÈRE, s. f. Appendice que l'on attachait vers le milieu du XVe siècle devant la barbute, et qui protégeait le nez et le bas du visage.

Ces pièces de l'habillement de têtes sont fort rares; nous en donnons une (fig. 1) qui fait partie de la collection de M. W. H. Riggs. Le mentonnet A passait dans une bielle rivée au frontal de la barbute ou dans un rebord que celle-ci possédait vers la fin du XVe siècle (voy. en B), et les crochets C entraient dans deux petits pitons également rivés aux joues de ce casque. Ces mentonnières appartiennent uniquement à l'habillement de tête français, et furent encore

[1] Ancienne collect. de M. le comte de Nieuwerkerke.

attachées, au commencement du XVIe siècle, à la bourguignote, qui

n'était qu'un dérivé de la barbute. Elles étaient moins fatigantes que la visière et le mézail de l'armet du XVe siècle.

MISÉRICORDE, s. f. Dague, poignard à lame mince, deux tranchants ou à section carrée. Il est question de cette arme dès le XIIIe siècle :

> « Quant l'amirans le voit, de maulalent rougie,
> « Hastivement jeta sa grant targe flourie.
> « Une miséricorde a l'amirans sachie ;
> « Ja ocirra Karlon, se Dix ne li aïe [1]... »

La miséricorde paraît avoir été plus longue que n'était la dague [2]. Elle était munie de quillons [3]. Suivant quelques-uns, cette arme a été ainsi nommée parce qu'elle obligeait l'un des combattants à crier miséricorde lorsqu'il la voyait sur sa gorge. C'était en effet un couteau qui ne pouvait être utilisé que quand les combattants étaient

[1] *Fierabras*, vers 5835 et suiv.
[2] Voyez du Cange, au mot : MISÉRICORDE.
[3] *Miséricorde* ou *Cousteau à croix*.

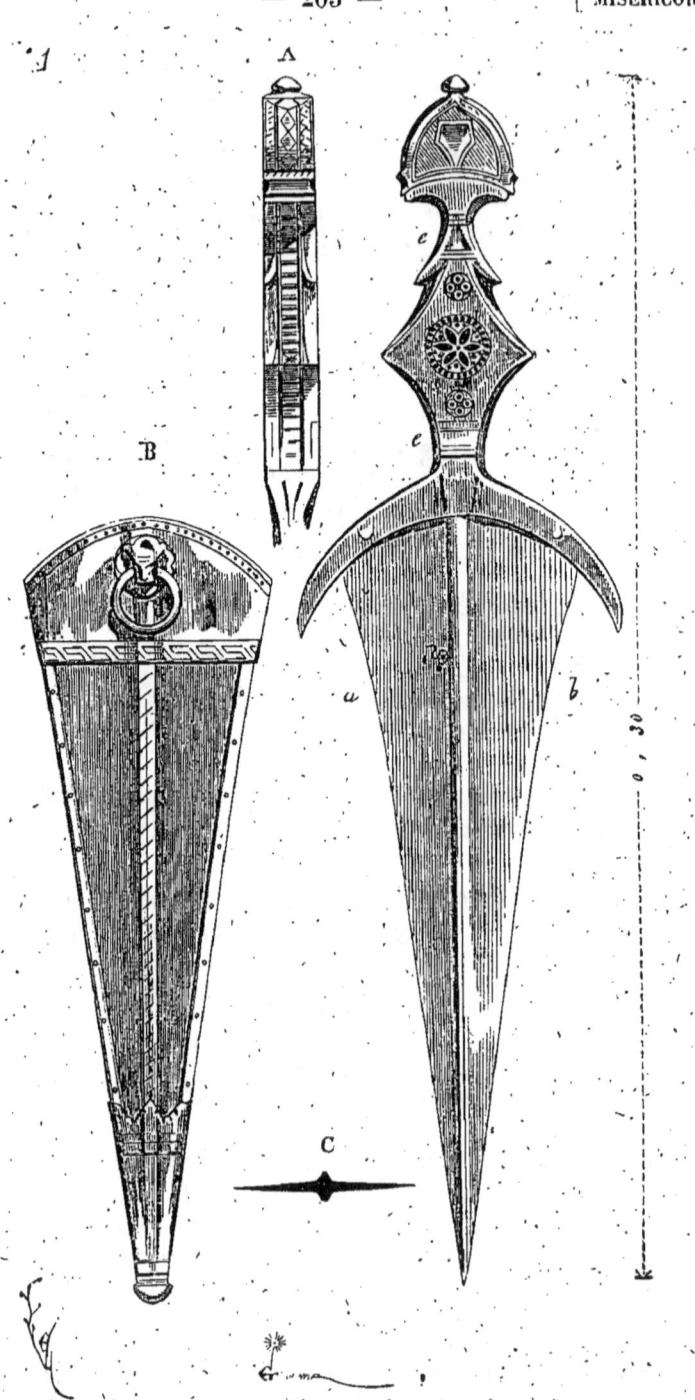

très rapprochés et lorsqu'on avait dû renoncer à se servir de l'épée.

[MISÉRICORDE]

Dans l'origine, ce n'était donc qu'une épée très courte; mais les collections publiques et privées ne paraissent pas posséder

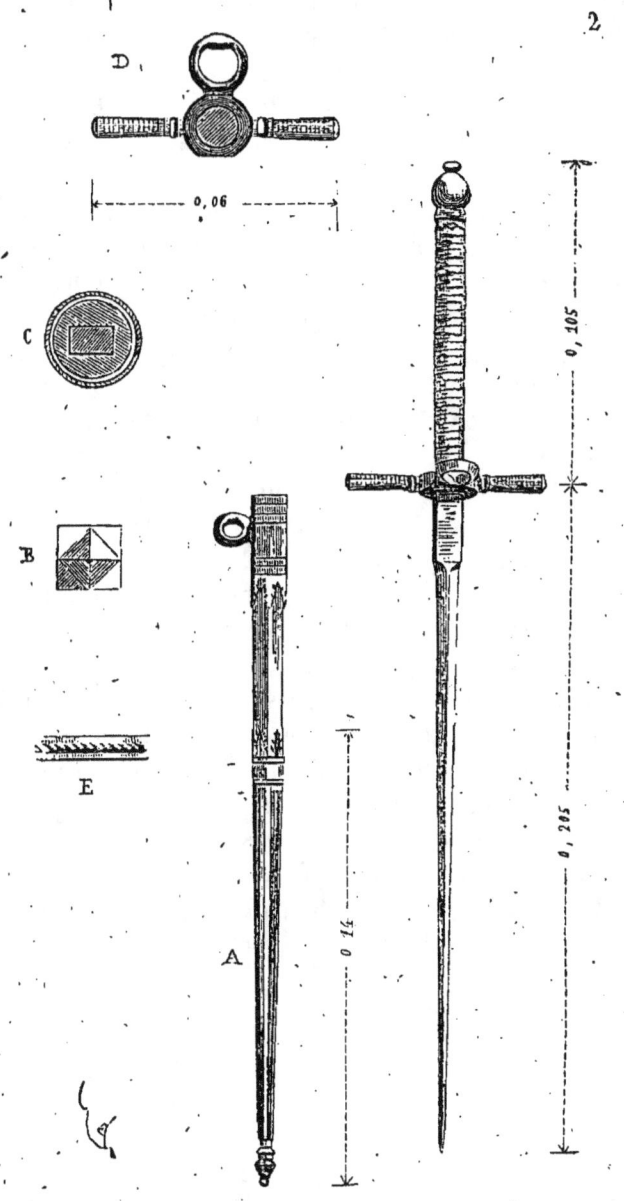

d'exemples caractérisés de cette arme, à moins, ce qui est possible, qu'on ait donné indifféremment à la même arme le nom de dague et de miséricorde.

La figure 1 donne, à moitié de l'exécution, un bel exemple d'une miséricorde de la fin du xvᵉ siècle [1]. La lame, très large au talon, avec nerf saillant (voy. en C la section sur *ab*), est effilée. Les quillons sont d'acier, et le manche, d'un bois très dur, est garni de cuivre au pommeau et en *e*. De plus, de petites rosettes de cuivre ajourées ornent ce manche, dont les côtes (voy. en A) sont également garnis de bandes de cuivre. En B, nous présentons le fourreau de cuivre avec sa bouterolle et sa frette supérieure de cuivre.

Cette sorte de miséricorde a beaucoup de ressemblance avec les langues-de-bœuf du xviᵉ siècle, si ce n'est qu'elle est de plus petite dimension ; elle était surtout faite pour passer entre les plates et égorger un cavalier démonté. Le manche est bien en main.

On fabriqua aussi à cette époque des miséricordes dont la lame à section carrée, roide et très effilée, était facilement introduite entre les défauts de l'armure. La poignée de ces miséricordes est munie de quillons. L'exemple que nous donnons ici (fig. 2 [2]), d'une exécution parfaite, possède une lame d'acier très dur. Nous en traçons la section, grandeur d'exécution, en B. La garde est accompagnée d'un appendice circulaire (voy. en D) qui servait à appuyer le pouce. La poignée, dont la section est tracée, grandeur d'exécution, en C, est garnie par-dessus d'un manchon de bois dur, au travers duquel passe la soie d'une lame d'acier formant spirale, sur laquelle passe un très fin cordelé de même métal (voy. en E). Le fourreau de cuir est garni d'une frette avec boucle à la partie supérieure et d'une longue bouterolle (voy. en A).

Ces sortes d'armes étaient portées aussi avec l'habillement civil, comme les dagues, et sont toujours fabriquées avec beaucoup de délicatesse. Il est des miséricordes qui n'ont pas plus de 20 centimètres de longueur, compris la poignée, et que l'on pouvait facilement cacher sous les vêtements.

ORIFLAMME, s. f. (*oriflambe, auriflor*, voyez BANNIÈRE). Le nom d'*oriflamme* donné à la bannière qui est portée devant les

[1] Collect. de M. W. H. Riggs.
[2] Collect. de M. W. H. Riggs.

rois français et que l'on conservait pendant la paix dans le trésor de l'abbaye de Saint-Denis, semble avoir primitivement désigné tout étendard royal. Dans la *Chanson de Roland*[1], on lit ces vers:

> « La disme eschele est des baruns de France,
> « Cent milie sunt de noz meillors cataignes[2],
> « Cors unt gaillartz e fieres cuntenances,
> « Les chefs fleuriz e les barbes unt blanches,
> « Osbères vestuz et lur brunies dubleines,
> « Ceintes espées franceises e d'Espaigne,
> « Escuz unt genz de multes cunoisances,
> « Puis sunt muntez, la bataille demandent,
> « Munjoie escrient. Od els est Carlemagne.
> « Gefreid d'Anjou portet l'orie flambe,
> « Saint Piere fut, si aveit num Romaine;
> « Mais de Munjoie iloec ont pris eschange. Aoi[3]. »

A dater du XIIe siècle, l'oriflamme était rouge sans broderies; plus tard on y broda des flammes ou étoiles d'or. C'était un étendard long, à quatre, puis à trois, puis à deux queues, que l'on prétendait alors avoir été primitivement donné par Dagobert. On tenait à grand honneur de porter l'oriflamme:

> « E Dex! dist Kalles, qui le mont dois salver,
> « Conseillés-moi, saint Denis li bon ber,
> « Qui donrai-jo m'oriflambe à porter?
> « Dist Aloris: — Sire, moi la donés;
> « Rices hom sui et de grant parentés;
> « Porterai lui à vostre salveté;
> « S'en ochirrai Sarrasins et Esclers[4]. »
> « Et Ogiers a la première guiée
> « Desus Bauçant, l'oriflambe fermée[5]. »

En cas de guerre douteuse, le roi allait solennellement prendre l'oriflamme à l'abbaye de Saint-Denis avant d'avoir mangé, et sans chaperon et sans ceinture, c'est-à-dire non armé et en robe. Le comte de Vexin portait de droit l'oriflamme jusque sous Louis le

[1] St. CCXXIII.
[2] « Capitaines. »
[3] Il résulterait de ce dernier vers que l'oriflamme, qui était désignée primitivement sous le nom de *romaine*, parce qu'elle avait été donnée à Charlemagne à Rome, prit le nom ou fut acclamée plus tard par le cri de *Montjoie*, qui lui resta.
[4] *Ogier l'Ardenois*, vers 435 et suiv.
[5] *Ibid.*, vers 12640 et suiv.

Gros; mais depuis lors, le comte du Vexin ayant été réuni à la couronne, le roi fit porter l'oriflamme par quelque seigneur en renom. Celui-ci la gardait roulée jusqu'au moment de l'action où il la devait déployer, ou même passait l'étendard sur sa cotte.

A la bataille de Cassel, sous Philippe de Valois : « Messire Milés « de Noyers estoit monté sur un grand destrier couvert de haubergerie, et tenoit en sa main une lance à quoi l'oriflamme estoit « attachié, d'un vermeil samit, à guise de gonfanon, à trois queues, « et avoit entour houppes de verte soye[1]. »

La porte-oriflamme communiait en prenant l'étendard et faisait serment de le garder fidèlement.

L'oriflamme, si l'on en croit Sauval, n'aurait plus été portée dans les batailles après Charles VII. Cependant le P. Anselme et le P. Daniel affirment que Louis XI reçut encore l'oriflamme des mains du cardinal-archevêque d'Alby, en août 1465, pour aller combattre les Bourguignons. Ce fait serait étrange, et il est à croire que les révérends pères ont pris la bannière royale rouge à la croix blanche pour l'oriflamme.

PANSIÈRE, s. f. Habillement d'acier de la partie du corps comprise entre les mamelles et la ceinture. C'est le devant de ce que nous appelons aujourd'hui très improprement la *cuirasse*.

Les hauberts de mailles ne préservant pas suffisamment la poitrine et l'estomac des coups d'estoc et surtout des coups de lance, vers le milieu du XIVe siècle, on posa par-dessus les hauberts, broignes, surcots d'armes ou brigantines, une ou plusieurs plates d'acier. On en fit autant pour le dos, au-dessous des omoplates, et cette dernière pièce prit le nom de *dossière* (voy. DOSSIÈRE). Mais alors on arrivait difficilement à forger de larges plates de fer et à leur donner la forme assez compliquée qu'exige l'habillement du torse. On fit donc des pansières composées de lames d'acier superposées, pouvant se mouvoir les unes sur les autres, suivant les inflexions du torse.

[1] *Chronique de Flandres*, chap. LXVII.

[PANSIÈRE] — 208 —

La figure 1[1] donne une de ces sortes de pansières. Cet homme d'armes

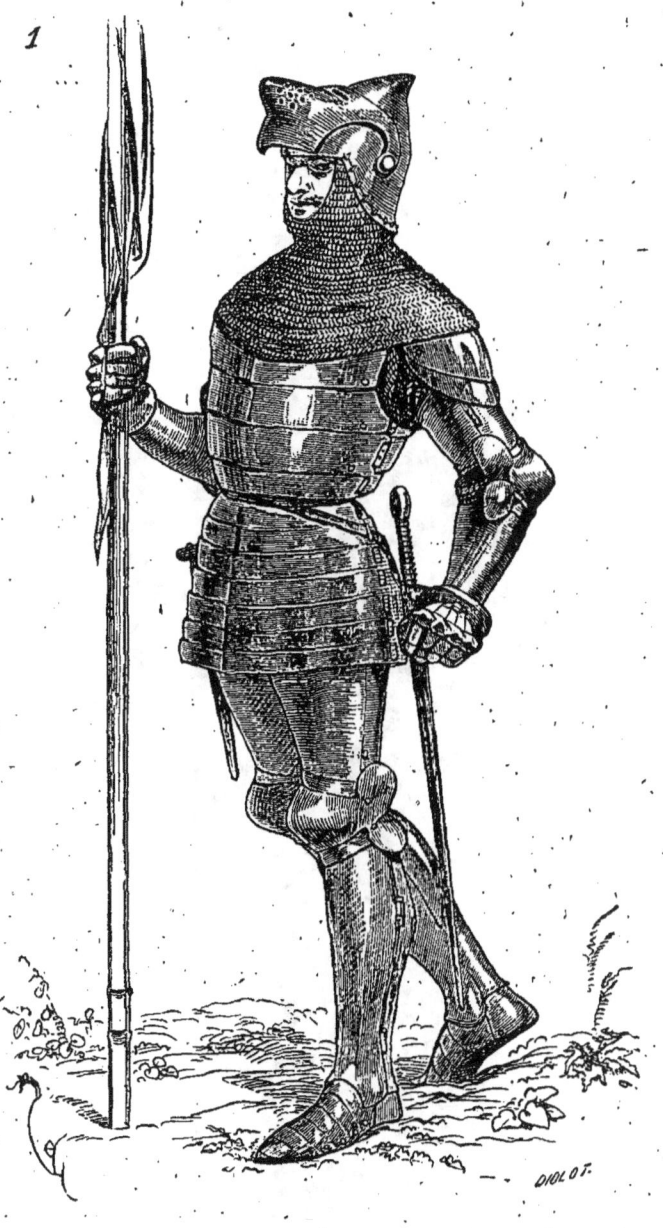

est complètement habillé de plates. La pansière, réunie à la dossière, par des charnières, se compose de quatre lames d'acier, celle infé-

[1] Manuscr. Biblioth. nation., *les Merveilles du monde*, français (1405 environ).

DICTIONNAIRE DU MOBILIER FRANÇAIS

Tome 6. Pansière, *Fig.* 3.

PANSIÈRE (du XVᵉ siècle)

rieure tombant sur la braconnière, qui reçoit le ceinturon de l'épée. Des flancars en façon de jupon, également articulés, couvrent les hanches et le haut des cuisses. Un large camail de mailles attaché au bacinet protège le cou et descend sur les spallières et la plate supérieure de la pansière. Par derrière (fig. 2), la dossière, en

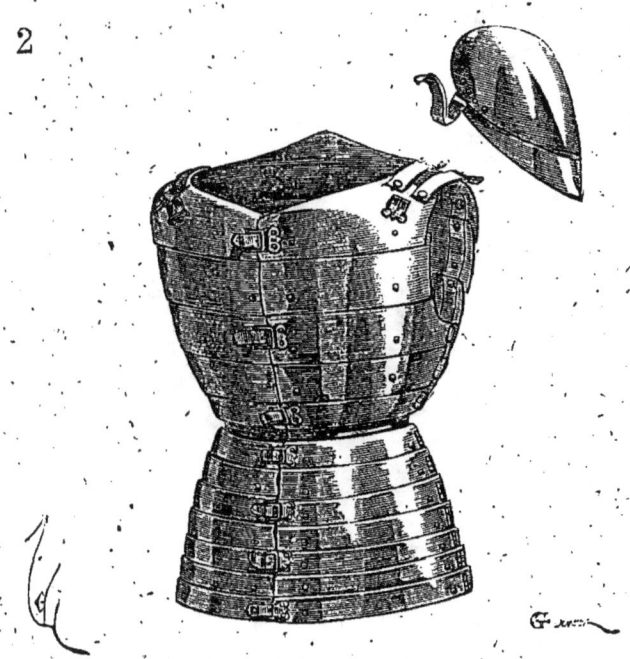

deux parties, se bouclait sur l'épine dorsale, et les spallières d'acier étaient aussi bouclées aux extrémités des lames supérieures de la dossière et de la pansière réunies sur les épaules par deux courroies de chaque côté.

Plus tard on adopta sur les brigantines la pansière d'acier d'une seule pièce (fig. 3¹). Ce jeune homme est vêtu d'une brigantine dont les manches sont fortement garnies aux épaules, d'une pansière par-dessus la brigantine, avec braconnière, flancars et tassettes sous lesquelles apparaît un jupon de mailles. Il porte le harnois de jambes complet, sauf les solerets, remplacés par des souliers. Les bras sont armés de brassards, avec grandes cubitières ; il est coiffé d'un chapeau de feutre teint en bleu. Un petit hausse-col d'acier protège la naissance du cou. Ce hausse-col est fixé à la brigantine.

[1] Manuscr. Biblioth. nation, *Girart de Nevers*, français (milieu du XVe siècle).

[PANSIÈRE] — 210 —

La figure 4 donne une pansière d'acier du milieu du XVe siècle[1]. Le trou que l'on voit au sommet servait à fixer cette pansière à la brigantine au moyen d'un bouton tournant.

Les piétons, coutilliers, archers et arbalétriers, qui devaient être armés légèrement, adoptèrent les pansières de bonne heure, quelquefois même sans dossière, parce que le dos était habituellement protégé par le pavois.

On voit encore, même à la fin du XVe siècle, les fantassins italiens, génois, à la solde du roi de France, vêtus d'étoffes avec plastron de peau piquée recouvert d'une pansière avec tassettes, et jambières de fer à la mode italienne.

La figure 5 présente un de ces fantassins[2]. Ce piéton a la tête couverte d'une barbute à nasal entourée d'un turban d'étoffe rose. Sur sa chemise bouffante aux bras et à la taille, par dessus un haut-de-chausse rouge, est posé un plastron de peau piquée qui couvre le ventre et l'estomac et est échancré aux reins. Les bras sont protégés par une bande d'étoffe épaisse attachée avec des courroies. Sur le plastron est posé une sorte de gilet de même étoffe, surmonté d'un colletin de cuir. La poitrine et le ventre sont garantis par une pansière de fer à laquelle sont attachées des tassettes également de fer. Les jambes sont garnies de grèves italiennes, en façon de jambières. Ce personnage porte un pavois ovale et un marteau d'armes.

Vers la même époque, c'est-à-dire de 1470 à 1480, les hommes d'armes, en France, portaient un habillement léger, lorsqu'ils

[1] Collect. de M. W. H. Riggs.
[2] Accademia de Venise, Carpaccio, n° 544 du catalogue.

n'étaient pas couverts du harnois blanc de guerre, qui consistait en une jupe de mailles avec surcot d'étoffe ou de peau rembourré sur la poitrine, avec pansière et dossière étroite. La figure 6[1] donne

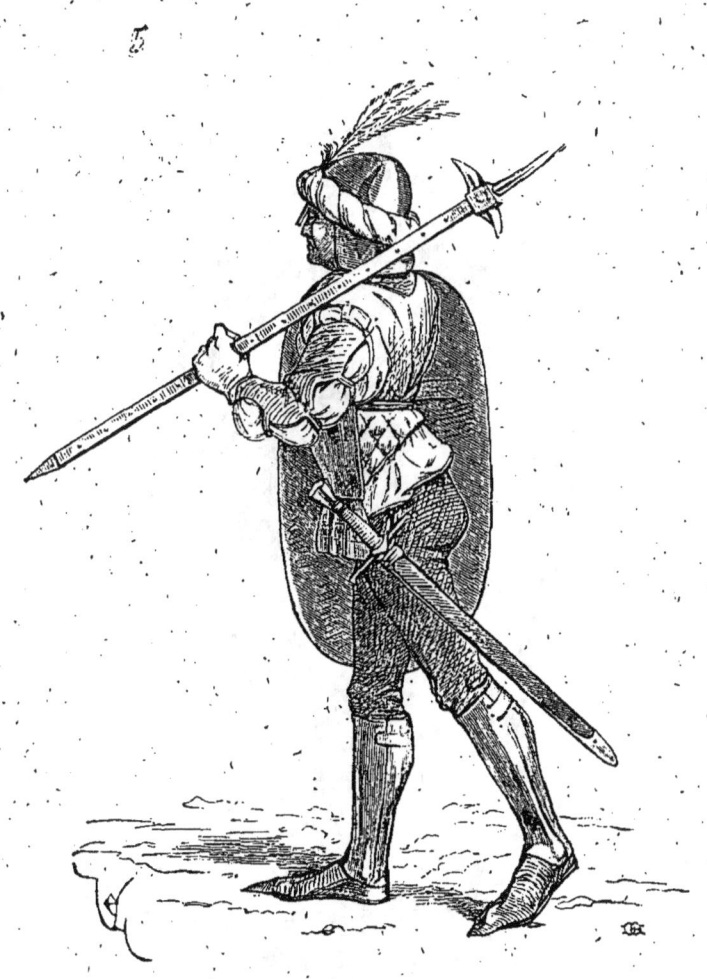

un de ces habillements. Ce personnage porte les grèves, cuissots, et brassards de fer, une jupe de mailles, puis, par-dessus, un surcot, une pansière et dossière avec deux tassettes sur les hauts des cuisses. Un colletin de mailles retombe sur le vêtement d'étoffe. Les

[1] Manuscr. Biblioth. nation., *Quinte-Curce*, français, dédié à Charles le Téméraire.

[PAREMENT]

fantassins du commencement du xvie siècle portaient encore la pan-

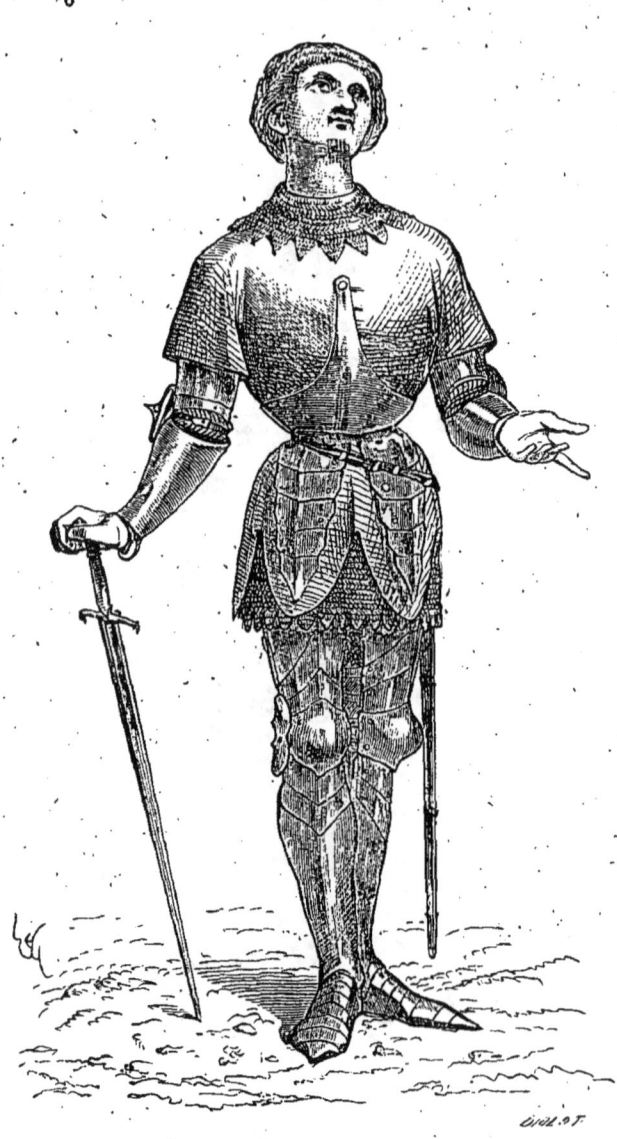

6

sière ou cuirassine bombée, qui laissait les mamelles et les épaules découvertes; celles-ci n'étant protégées que par la veste de buffle.

PAREMENT, s. m. S'entendait comme vêtement d'étoffe que l'on portait sur l'armure. La cotte est un parement lorsqu'elle recouvre

le haubert ou la broigne. Sous le règne de Charles V, il fut de mode de poser sur l'armure de mailles ou sur les surcots d'armes de longs vêtements d'étoffe[1] qui traînaient jusqu'à terre. On donnait à

ces habits le nom de *parements*. Ils étaient faits de cendal, de samit, de satin et même de brocart, et étaient doublés de soie. L'utilité de ces habillements est fort contestable. S'ils pouvaient contribuer à parer les coups d'épée et de masse, à garantir le cavalier contre les flèches et quarreaux, ils devaient gêner ses mouvements, et rendre impossible le combat à pied; aussi les quittait-on habituellement lorsqu'on mettait pied à terre. Les plus beaux exemples de

[1] Voyez, à ce sujet, le récit de la mort de Jehan Chandos, à l'article ARMURE, t. V, p. 119.

parements nous sont fournis par les statues des preux du château de Pierrefonds, qui datent de 1400 et reproduisent des habillements de guerre quelque peu antérieurs. La figure 1 présente la coupe d'un de ces parements, en A, vu par devant, et en B par derrière. La figure 2 donne ce même vêtement porté à cheval. Les pans de derrière tombaient de chaque côté de la selle, et la taille était serrée par le baudrier formant ceinture. Ces pans et les manches ouvertes flottaient au vent lorsque le cavalier prenait le galop, et produisaient évidemment l'effet le plus pittoresque, mais cela n'était guère bon dans le combat. Les longs parements, cependant, furent de mode jusque vers 1425, aussi bien en France qu'en Angleterre. L'Italie ne paraît pas les avoir adoptés, non plus que l'Allemagne.

Par-dessus ces parements on posait aussi le heaume, ainsi qu'on le peut voir dans quelques sceaux. Ces vêtements étaient habituellement armoyés en plein aux armes des personnages qui les portaient.

Ces parements posés par-dessus l'armure, faits de samit ou de drap de soie vers la fin du XVIe siècle, devinrent d'une excessive richesse sous le règne de Charles VII. Il faut dire qu'on ne s'en servait guère que pour les joutes et les tournois. On donnait aussi le nom de parements aux housses dont, à cette occasion, on revêtait les chevaux.

Quand la dame des Belles-Cousines demande à Jehan de Saintré s'il est bien pourvu pour la passe d'armes ou l'emprise à laquelle il devait prendre part en Aragon, et « de quoy sont ses paremens », il répond : « Ma Dame, j'en ay trois, qui sont assez riches, dont
« l'ung est de damas cramoisy très richement brodé de drap d'argent,
« qui est bordé de martres sebelines ; et en ay ung aultre de satin
« bleu, lozengé d'orfavrerie à nos lectres branlans, qui sera bordé
« de lestisses ; et si en ai ung aultre de damas noir dont l'ouvrage est
« tout pourfillé de fil d'argent, et le champ tout empli de houlpes
« couchées de plumes d'autrusse, verdes, violettes et grises à vos
« couleurs, bordé de houpettes blanches d'autrusse mouchetées de
« houppes noires, ainsi que hermines, et sur cestuy j'entend faire
« mes armes à cheval, retenu vostre bon plaisir ; et dit chascun
« qu'ilz sont tres riches, et les fait beau veoir. » Ce ne sont là que des housses, car il ajoute. « Et si en ai ung autre et ma cotte d'arme
« toute semblable[1]. » Puis, la reine, ayant entendu parler de ces beaux parements par la dame des Belles-Cousines, désire les voir

[1] Chap. XXIV.

DICTIONNAIRE DU MOBILIER FRANÇAIS

TOME 6. PAREMENT. Fig. 2.

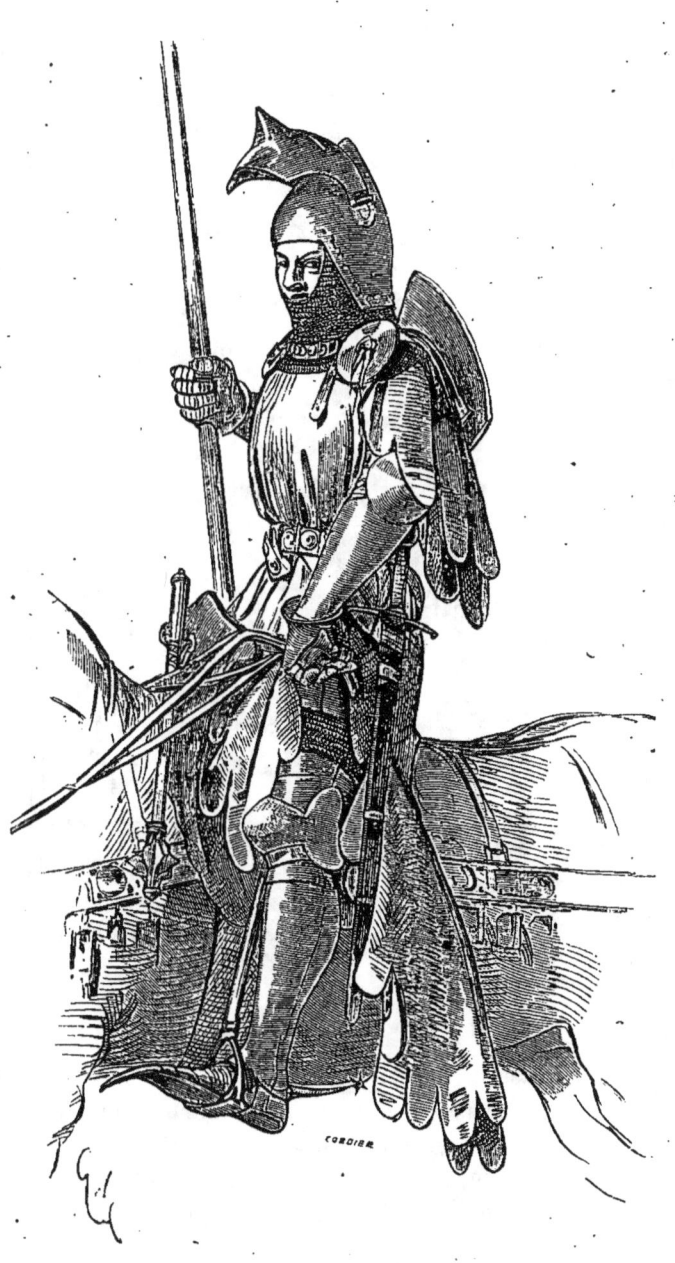

PAREMENT D'ARMES (fin du XVᵉ siècle)

avant le départ de Saintré. Et en effet, après le repas, « les destriers » furent amenés couverts dans le préau, « qui leur semblèrent très riches et très beaulx. » Il s'agit donc bien là de parements de chevaux.

On donnait encore le nom de parement à un long et riche manteau d'étoffe que l'on posait sur l'armure pendant les grandes solennités, telles que : entrées de souverains, sacres, fêtes militaires ; mais ces manteaux n'étaient portés que par les princes ou certains dignitaires. Nous n'avons pas à nous occuper ici de ces sortes de parements, qui n'ont rien de militaire et dont la coupe, en forme de dalmatique ou même de chape, ne se prêtait point au combat.

PAVOIS, s. m. (*pavais*, *pavart*). Grand bouclier de forme ovale ou quadrangulaire, porté par les fantassins, et particulièrement par les arbalétriers.

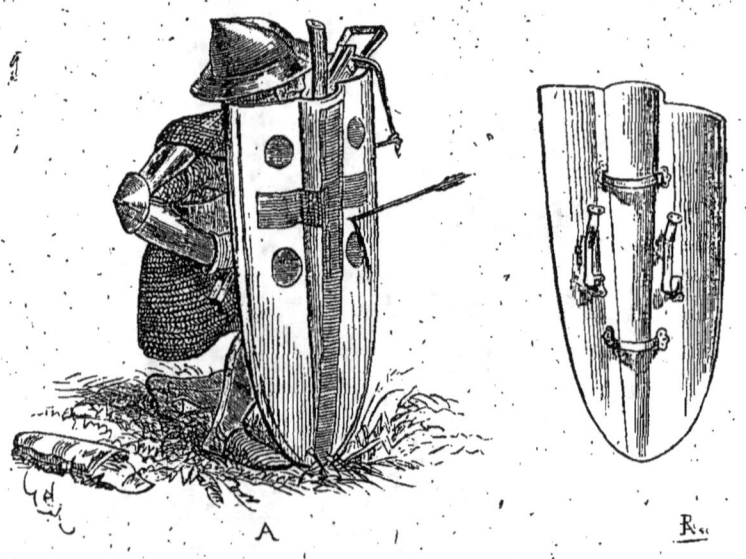

On ne voit apparaître cette arme défensive qu'au XIV^e siècle. Alors l'arbalète, perfectionnée comme portée de tir, était fort longue à bander[1] : une minute au moins était nécessaire à un arbalétrier habile pour mettre la corde dans l'encoche et décocher le quarreau. Pendant ce temps il restait exposé aux traits de l'ennemi.

[1] Voy. ARBALÈTE.

Un grand pavois qui pût couvrir le corps tout entier était donc nécessaire. Il ne faut pas confondre d'ailleurs le pavois avec l'écu. L'écu était terminé en bas par une pointe, ce que nécessitait le combat à cheval. Le pavois, plus grand, couvrait tout le corps. Il a habituellement un mètre et quelquefois plus, sur une largeur de 0m,40 à 0m,60. Il est profondément nervé suivant son axe longitudinal, afin de présenter plus de résistance aux chocs et de laisser un espace libre pour passer le bras au besoin, ou pour le fixer ou moyen d'un pieu.

La forme la plus ancienne des pavois de fantassins est celle donnée figure 1[1]. Ce pavois est présenté du côté intérieur. La large cannelure médiane permettait de maintenir cette défense verticale le long d'un piquet, afin de mettre l'arbalétrier ou le pionnier à l'abri en lui laissant l'usage de ses deux mains, ainsi qu'on le voit

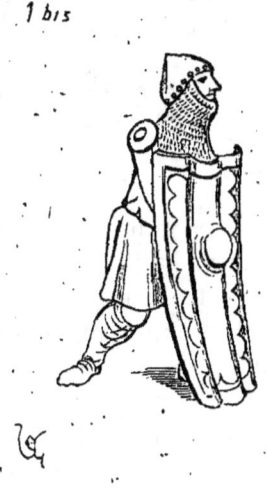

1 bis

figuré en A. Si l'homme était en marche ou s'il combattait sans demeurer en place, il attachait ce pavois sur son dos. Ainsi faisait-il pour monter à l'assaut, et les jeux de courroies étaient disposés de telle sorte que cette défense pût se placer de différentes manières.

On voit encore, pendant le XIVe siècle, des pavois qui conservent l'umbo de l'ancien bouclier gaulois, ainsi que le montre la figure 1 bis[2].

[1] Manuscr. Biblioth. nation., *Tite-Live*, français (1395 environ).
[2] Même manuscrit.

Ces pavois sont faits d'ais de bois légers, très habilement collés, et revêtus extérieurement et intérieurement de peau de cheval ou d'âne, ou de daim, maroufflée avec beaucoup de soin sur le bois; le tout revêtu de peinture et d'un vernis. On voit, au XVe siècle, des hommes couverts de pavois en forme de portions de cylindres ou plutôt de cônes très allongés (fig. 2 [1]). La partie la plus étroite était

en bas. Ces pavois avaient cet avantage d'être facilement maintenus verticaux sur le sol, mais cependant il ne paraît pas qu'ils aient été préférés. La forme la plus habituellement adoptée, pendant la première moitié du XVe siècle, est celle que présente la figure 3 [2].

En B, ce pavois est montré du côté externe; en C, du côté interne. On voit en A et a le crochet renversé qui servait à fixer la courroie destinée à maintenir le pavois suspendu sur le dos; puis, dans la large cannelure médiane, les courroies qui servaient, soit à fixer le pavois à un piquet, soit à passer le bras. En D, est tracée la section transversale de ce pavois.

La figure 4 donne un pavois dont la forme, plus bombée encore, diffère quelque peu de celle ci-dessus [3]. Le côté interne (voy. en B) possède ses énarmes. En haut, sont retenues à deux pitons les cordelettes qui servaient à suspendre le pavois sur le dos, puis au-dessous une prise en deux sens pour passer l'arrière-bras, avec deuxième prise plus bas pour la main.

[1] Manuscr. Biblioth. nation., *Froissart*, t. III (1450 environ).
[2] Anc. collect. de M. le comte de Nieuwerkerke.
[3] Collect. de M. W. H. Riggs.

[PAVOIS]

Ces pavois sont habituellement armoyés aux armes du seigneur auquel appartenaient les soudoyers ou vassaux qui les portaient. Celui-ci (voy. en A), sur champ noir, porte deux écus, l'un d'argent

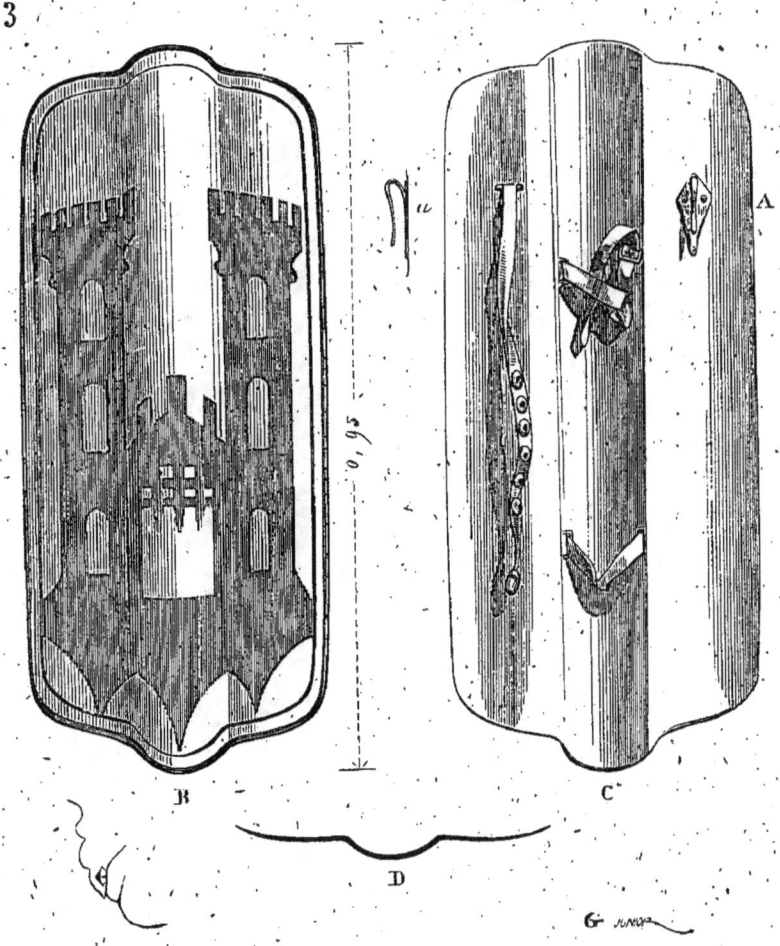

à la croix de gueules, l'autre d'argent à la bande de gueules accompagnée de deux lions rampants de même. La section de ce pavois est donnée en C.

Il y avait aussi alors les pavois en figure de cœur très allongé, que portaient les arbalétriers génois au service de France (fig. 5 [1]). Cette forme se trouve souvent reproduite sur les monuments italiens du XVe siècle.

[1] Manuscr. Biblioth. nation., *Froissart*. En A, le pavois est présenté du côté externe.

On disait que les hommes *se pavoisaient*, quand ils posaient leurs pavois devant eux pour tirer, ou quand ils les fixaient sur leur dos pour monter à l'assaut. Par extension, on entendait par troupes *pavoisées*, des soldats masqués par des abris factices, clayonnages,

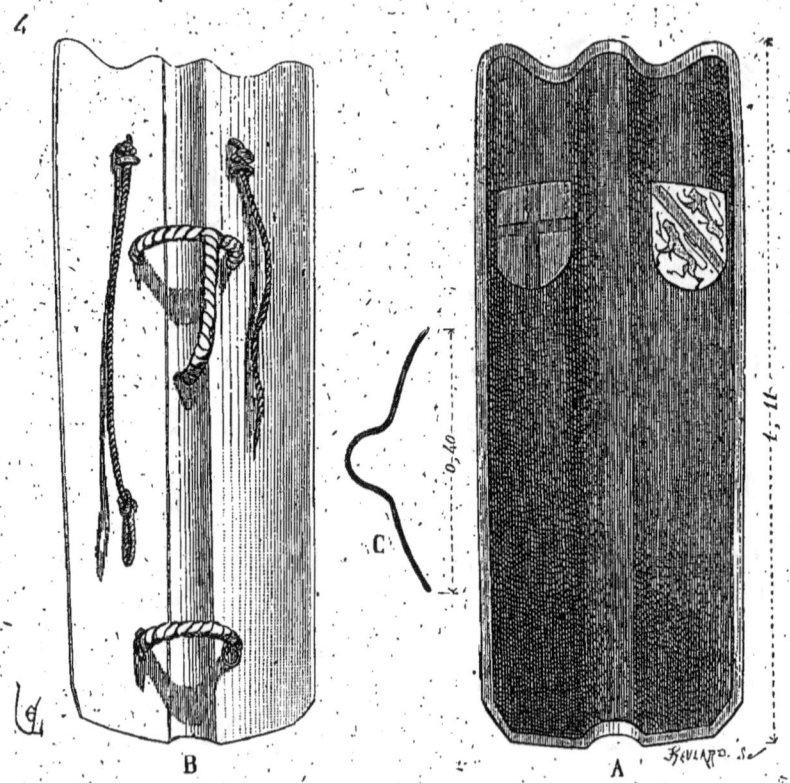

palissades, épaulements. Il n'est plus question de pavois lorsque l'artillerie à feu prend une importance sérieuse et que l'on commence à employer l'arquebuse.

Quand les hommes d'armes combattaient à pied, ils remplaçaient parfois l'écu par le pavois. « Quant messire Raoul de Raineval
« en vit la maniere, il fist toutes manieres de gens d'armes descen-
« dre à pié, et eulx paveschier et targier de leurs targes contre le
« trait, et commanda que nul n'alast avant sans commandement.
« Les archiers de monseigneur Godefroy commencerent à appro-
« chier, ainsi que commandé leur fut, et à desveloper saietés à
« force bras. Ces vaillans gens d'armes de France, chevaliers et es-
« cuiers, qui estoient fort armez, paveschiez et targiez, laissoient

[PAVOIS] — 220 —

« traire sur eulx ; mais cil assaut ne leur portoit point dommage,
« et tant furent en cel estat sans eulx mouvoir ne reculer que cilz

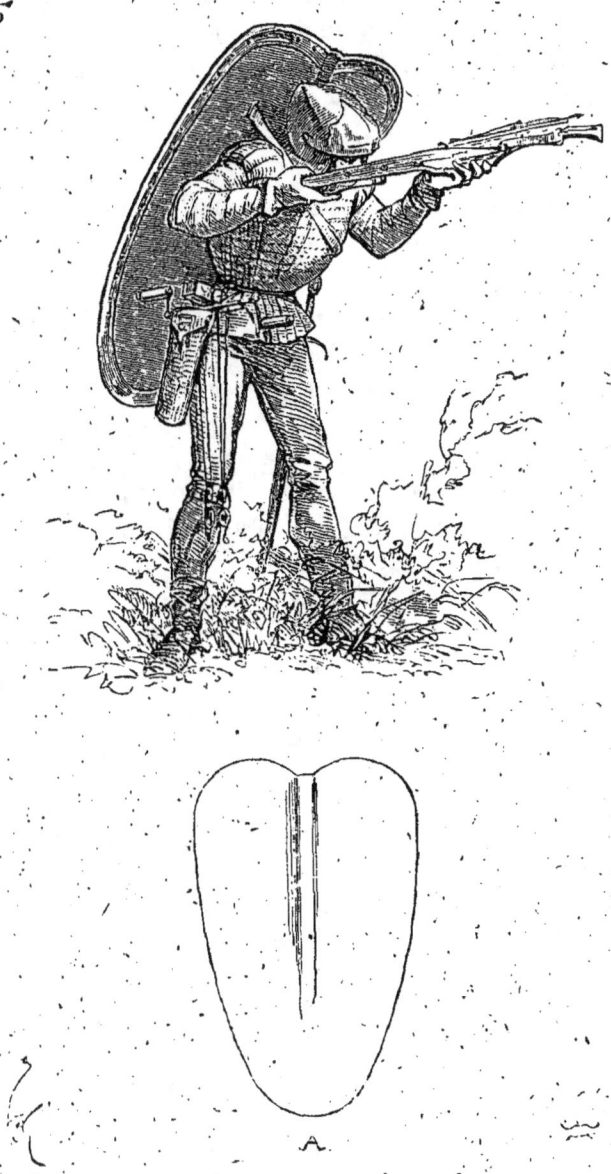

« car hier seornt emploié toute leur artillerie, et ne savoient mais
« de quoy traire [1]. »

[1] Froissart. Voy. *Hist. du château et des sires de Saint Sauveur le Vicomte*, par Léop. Delisle (page 96).

Pendant les sièges de forteresses, les arbalétriers s'avançaient à portée de trait, fixaient leurs pavois devant eux et tiraient aux créneaux et meurtrières pour en éloigner les défenseurs. Si les couronnements des tours et courtines étaient bien munis, les machines de jet commençaient par écrêter les défenses; alors les arbalétriers et archers, couvrant ces couronnements à peu près détruits de traits, empêchaient les assiégés de réparer les dégâts. C'était aussi couverts de pavois que les assaillants montaient à l'assaut.

Les morts en combattant étaient rapportés sur leurs pavois. Cet usage, nul ne l'ignore, datait d'une haute antiquité. (Voy. Ecu.)

PENNON, s. m. (*penoncel, penon*). Flamme triangulaire portée au bout de la lance par les chevaliers. Il y avait les chevaliers bannerets et les chevaliers à pennon. Le pennon n'était que la demi-bannière coupée diagonalement (fig. 1). Lorsque, pendant les XIe et XIIe siècles, la bannière des chevaliers bannerets était barlongue (voy. en A) et coupée suivant le parallélogramme *abcd*, le pennon était le triangle d'étoffe *acd*. Quand plus tard, vers le commencement du XIVe siècle, la bannière de chevalier banneret fut carrée (voy. en B), le pennon eut la forme du triangle *acd*.

La figure 2 [1] montre le pennon A, et la figure 3 [2] le pennon B.

Il est question de pennons dans le *Roman de Rou* :

« Li baruuz orent gonfanons,
« Li chevaliers orent penons [3]. »

Et la distinction entre le gonfanon ou la bannière et le pennon est déjà marquée.

L'origine de cette distinction remonte environ à l'année 960, époque des sous-inféodations. « Tout homme libre, qui possède « une masure au soleil, devient seigneur de sa masure et vassal « d'un voisin plus puissant que lui. Il se donne, pour sa propre « défense et pour le service de son suzerain, une lance..., une cotte « de mailles et un cheval, et le voilà *chevalier*. Si la fortune l'a fait « assez riche, assez influent pour avoir à sa dévotion quelques com-« pagnons, *milites minores*, hommes d'armes, chevaliers comme « lui, il est *chevalier à pennon*. Si son autorité s'étend à la fois

[1] Manuscr. Biblioth. nation., *Guerre de Troie*, français (1300 environ).
[2] Manuscr. Biblioth. nation., *Godefroy de Bouillon* (1310 environ).
[3] Vers 11616 (XIIe siècle).

« sur de simples chevaliers et sur des chevaliers à pennon, il est
« *chevalier à bannière* ou *banneret*, et il ne reconnaît plus au-

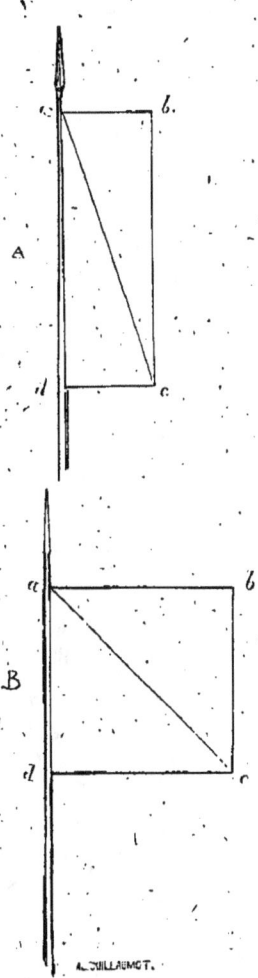

« dessus de lui que le roi ou les grands feudataires de la cou-
« ronne [1]. »

Ces pennons étaient faits de soie et aux armes du chevalier, lorsque les armoiries furent fixées.

La vue des bannières et pennons déployés par un corps d'armée

[1] *Histoire de la cavalerie*, par le général Susane, t. 1er, p. 8.

permettait d'estimer le nombre d'hommes d'armes dont il se com-

posait. « D'autre part, messire Godefroy de Harecourt avoit envoiez

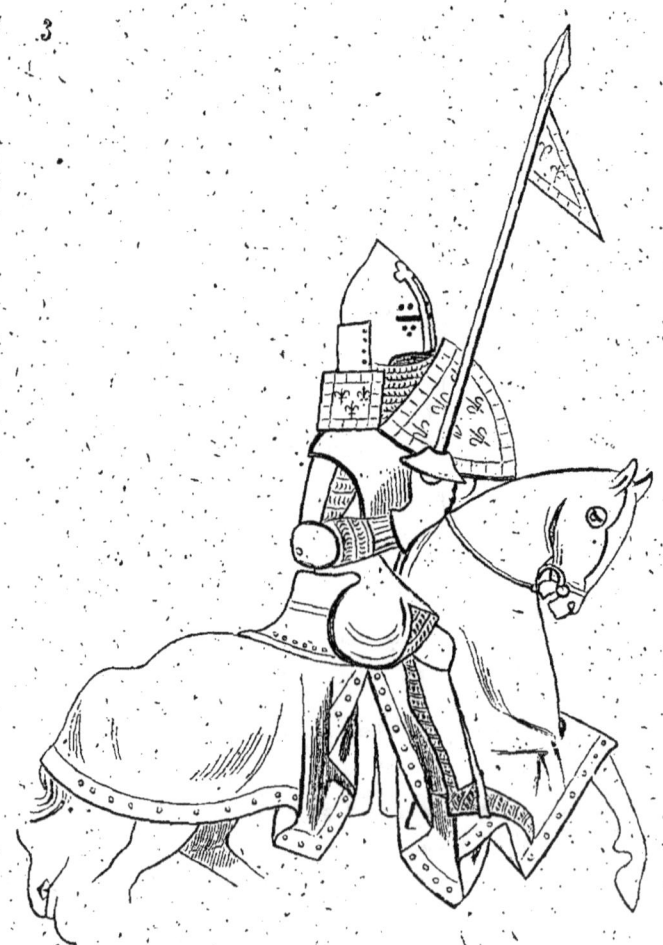

« ses coureurs, qui avoient chevauchié un autre chemin, et con-

[PENNON]

« sidéré la convine des François, banieres et pennons, et quelle quan-
« tité ils estoient¹... »

On donnait aussi le nom de pennons aux armoiries peintes sur panneaux, ou sur toile et qu'on attachait sur les charrettes destinées à transporter les bagages de seigneurs afin de les garder de pillage. Quand les Anglais, sous Charles V, évacuent le château de Saint-Sauveur le Vicomte, le roi donne l'ordre de placer, sur les charrettes qui devaient transporter leurs effets, des pennons aux armes de France, en manière de sauf-conduit :

« A touz ceulx qui ces lettres verront, Guillaume de Sainte-Croiz,
« lieutenant du vicomte de Caen, salut. Savoir fais que devant moy fut
« presens maistre Guillaume le Galloiz, peintre, qui confessa avoir
« receu de Yvon Huart, receveur à Caen, sur le fait de la chevance
« ordonnée pour le vindement du chastel de Saint-Sauveur le Vicomte,
« la somme de quarante soulz tournois, pour soixante pennons des
« armes de France, de lui achatés pour mettre sur les charettes ordon-
« nées à aller à Saint-Sauveur le Vicomte pour porter hors les biens
« des diz Englois du dit chastel et ville... Le derrain jour de juing,
« l'an mil ccclxxv². »

Lorsque le suzerain voulait faire d'un chevalier à pennon un chevalier banneret, le cérémonial consistait à couper la queue du pennon, qui alors devenait quadrangulaire (fig. 4).

PIEU, s. m. (*ponchon*). Les archers portaient parfois avec eux un pieu qu'ils fichaient en terre, afin d'arrêter les charges de cava-

¹ *Froissart*, sur les copies recueillies par M. L. Delisle, *Hist. du château de Saint-Sauveur le Vicomte*.
² *Preuves de l'hist. du château de Saint-Sauveur le Vicomte*, p. 214.

lerie. Ces pieux étaient aiguisés des deux bouts, l'un pour entrer facilement dans le sol, l'autre pour présenter une défense.

Ces pieux étaient inclinés en avant, de telle sorte que les chevaux se blessaient lorsqu'ils abordaient ces fronts de tirailleurs :

« ... Le roy Henry se mist pareillement en ordonnance, et or-
« donna une avant-garde et une grosse bataille, et mist tous ses
« archiers devant chacun un ponchon à deux bouts devant luy
« estachié en terre [1]. »

PLASTRON, s. m. Défense antérieure du torse. (Voyez Dossière et Pansière, Plates, Surcot.)

PLATES, s. f. (*platine, plattes*). On désignait ainsi, à dater du XIII^e siècle, les pièces d'armure d'acier que l'on posait sur le haubert :

« La grant mache de fer a amont entesée,
« A .II. mains la leva par moult grant aïrée
« Et gicte à Antequin par moult ruiste amenée :
« La platine dessus est toute ens embarrée [2]. »

Ces plates, adoptées seulement au milieu du XIII^e siècle, ne consistaient d'abord qu'en certaines lames de fer battu que l'on posait sur les arrière-bras, sur les genoux et tibias (voy. Armure). Peu à peu on ajouta à ces pièces des ailettes, des cubitières, des avant-bras ; mais ces doublures partielles n'étaient que des renforts posés sur le haubert ou sur la broigne, et ne composaient pas une armure de fer complète. Ce n'est que beaucoup plus tard que l'armure de plates est définitivement adoptée. Il n'y a pas lieu ici de s'étendre sur les pièces de fer partielles ajoutées à l'ancien haubert pour augmenter sa résistance, puisque ces pièces sont détaillées ailleurs [3] ; nous ne nous occuperons des plates qu'au point de vue de leur assemblage général, au moment où elles tendent à remplacer l'ancien vêtement de mailles.

La difficulté de forger des lames de fer épousant les formes du corps retarda longtemps l'emploi vulgaire de l'armure de plates. Au XIV^e siècle, sous Charles V, on commença seulement à combi-

[1] *Mém. de Pierre de Fenin* : Bataille d'Azincourt.
[2] *Doon de Maience*, vers 10750 et suiv. (XIII^e siècle).
[3] Voyez Ailette, Arrière-bras, Brassard, Cubitière, Cuissot, Dossière, Genouillère, Grèves et Pansière.

ner l'assemblage des plates. Mais ce n'est que sous le règne de Charles VI qu'on peut considérer le *harnois blanc* comme définitivement adopté.

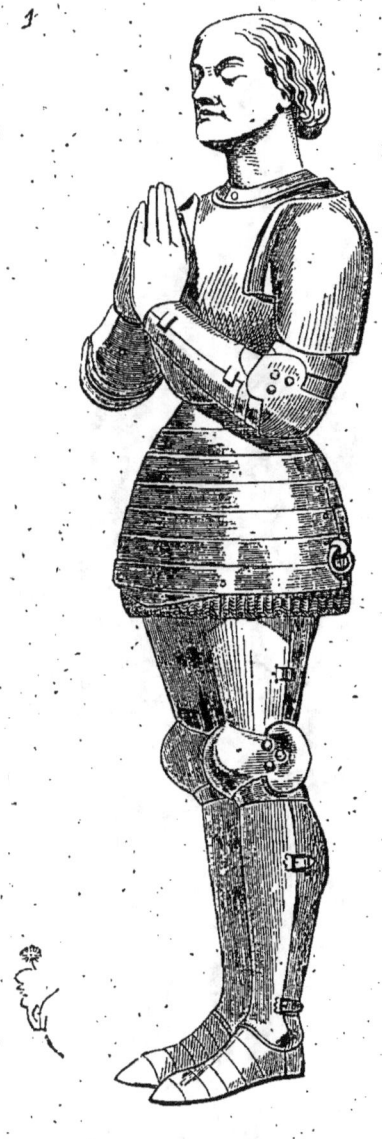

La figure 1 présente une de ces armures de plates, qui date de 1390 environ[1]. Elle se compose d'un corselet de fer avec spallières.

[1] Statue de Denys de Belvezer, seigneur de la Bastide, musée de Toulouse, provenant des Cordeliers.

DICTIONNAIRE DU MOBILIER FRANÇAIS

Tome 6. Plates, *Fig.* 2.

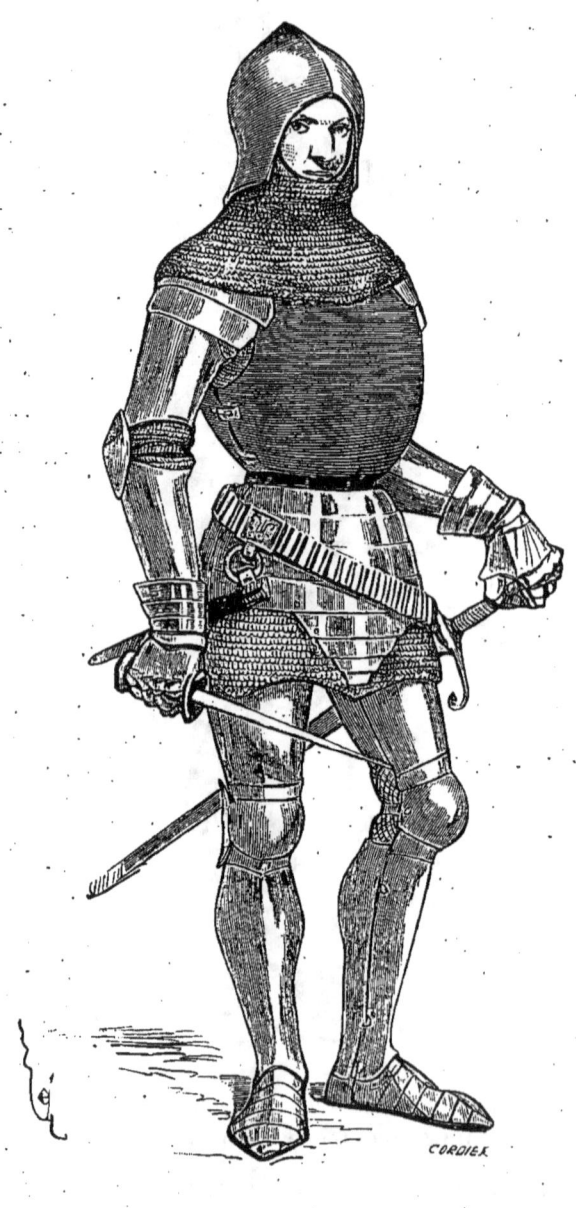

HARNOIS DE PLATES (fin du XIVe siècle)

amples, arrière et avant-bras avec cubitières, braconnière avec grands flancars à six lames, cuissots, genouillères, grèves et solerets. La jupe de mailles apparaît encore sous la dernière lame des flancars ou tassettes, et à l'avant-dernière de ces lames est rivé un anneau pour attacher l'épée. L'encolure du corselet forme un bourrelet qui se relève vers la dossière. Mais ces spallières étaient peu mobiles, devaient gêner les mouvements et, découvrir l'aisselle lorsqu'on relevait les bras. Ces longs flancars fatiguaient beaucoup le cavalier. On essaya donc, à la même époque, d'un système de plates plus léger (fig. 2[1]). Le corselet de fer, afin d'éviter l'action des rayons solaires, fut recouvert de velours; les spallières furent composées de deux lames articulées; une rondelle remplaça la cubitière; les flancars, moins développés, s'allongèrent entre les cuisses par un supplément de lames. La jupe de mailles garda les hauts des cuissots. Le harnois des jambes demeurait complet.

Mais c'est en 1400 que le véritable harnois blanc de plates se développa, pour ne cesser de se perfectionner depuis lors jusqu'au XVI° siècle. C'est de 1400 à 1440 qu'apparaissent les plus belles pièces de forge, les armures les mieux appropriées aux mouvements du corps. Mettant à part les beaux harnois de luxe de la fin du XV° siècle, ceux de cette première période qu'on désignait sous le nom de harnois blancs, parce qu'ils étaient simplement faits d'acier poli, atteignirent une perfection de fabrication qui ne fut jamais dépassée et qui fut rarement atteinte. La simplicité, la beauté de formes de ces armures de plates en font de véritables œuvres d'art.

La figure 3[2] donne un de ces harnois blancs. Le corselet est doublé d'une pansière; le haut des spallières s'évase, tant pour permettre de lever le bras que pour détourner les coups de lance. Des garde-bras remplacent les cubitières. Les cinq lames des flancars attachées à la braconnière soutiennent de petites tassettes latérales qui, lorsque l'homme d'armes est à cheval, masquent la jonction externe des cuissots. Le harnois de jambes est complet. La jonction antérieure du bacinet avec le corselet est couverte par deux lames articulées. Les mailles ne paraissent plus qu'aux saignées, aux jarrets et entre les cuisses.

L'adoption de l'armure complète de plates, après quelques re-

[1] Statue du château de Pierrefonds. — Manuscr. Biblioth. nation., *Tite-Live*, français (1393 environ).

[2] Manuscr. Biblioth. nation., *le Livre de Guyron le Courtois*, français (1400 env.).

vers subis par la chevalerie française, pendant la seconde moitié du XIV° siècle, contre des routiers et des troupes de communes,

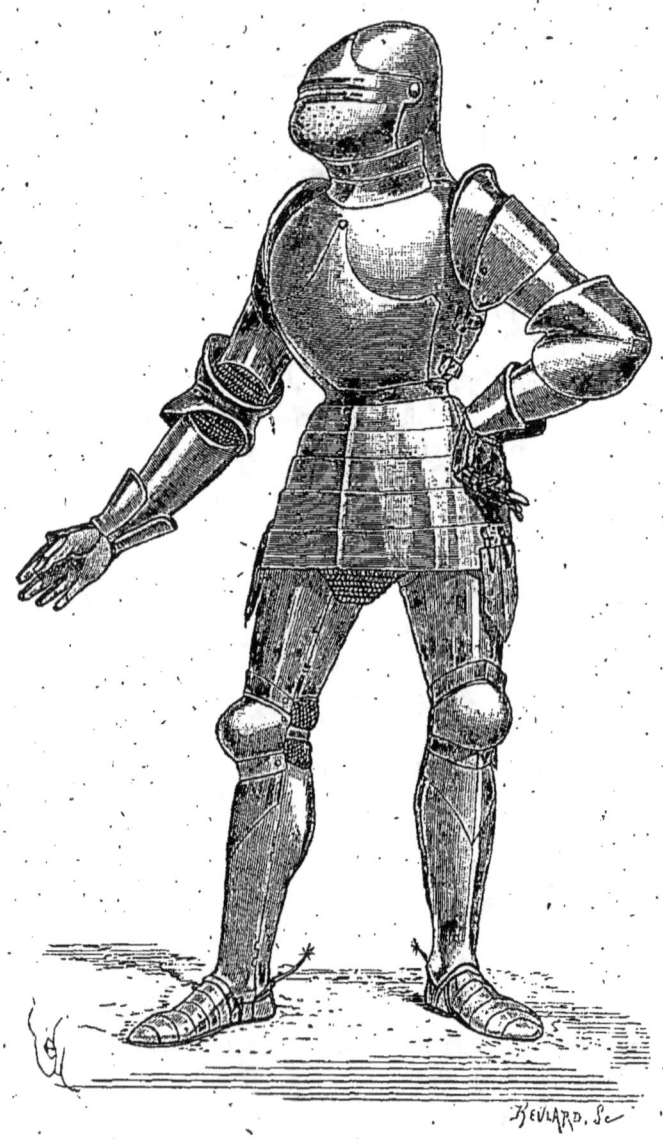

3

donna aux hommes d'armes une confiance exagérée dans l'efficacité de ce harnois défensif. On crut trop aisément que cet habille-

ment d'acier assurait à la chevalerie une supériorité jusqu'alors inconnue. Car il est à remarquer que ce changement dans l'arme-

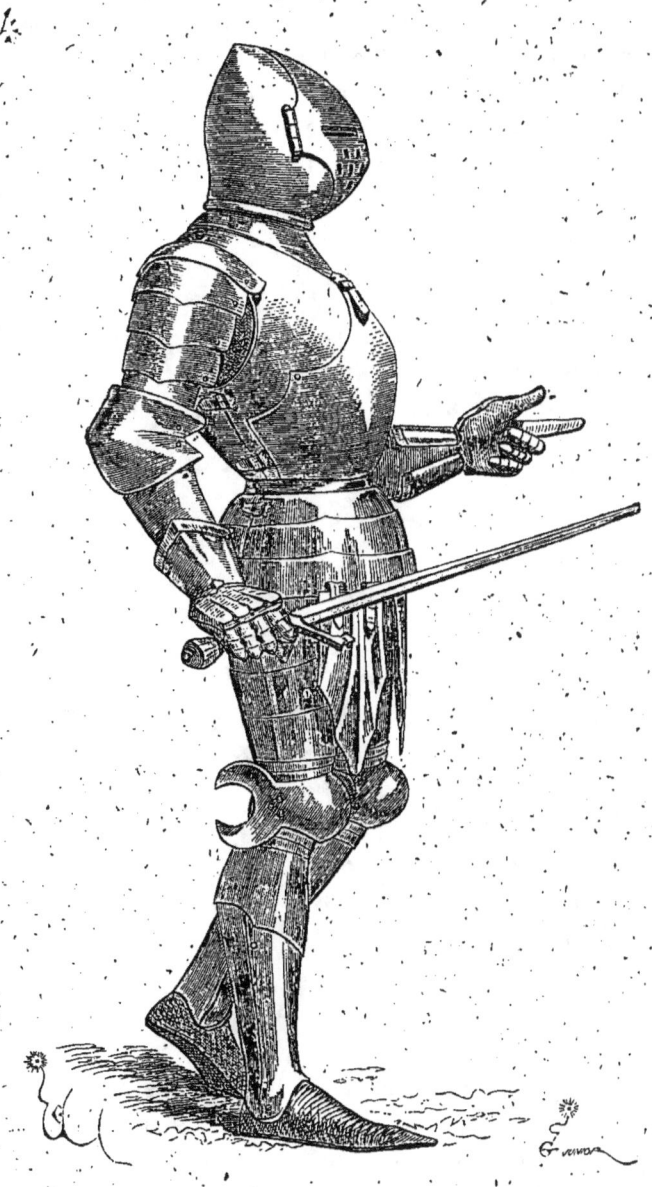

ment se fait pendant une période de paix relative, c'est-à-dire de 1380 à 1410. Cependant à la première grande bataille livrée à Azincourt en octobre 1415, contre les Anglais, la cavalerie française est battue et ses défaites se précipitent jusqu'en 1430. Ce n'est que

[PLATES] — 230 —

quand les populations des villes et des campagnes prennent part à la lutte à la voix de Jeanne Darc, que les affaires militaires de la France se relèvent ; tant il est vrai que le succès des armées dépend bien plus de l'ensemble dans les mouvements, de la discipline, du nombre et de circonstances morales que de la perfection de l'armement. Ces leçons ne profitèrent guère à la chevalerie française, cependant, et jusqu'à la fin du XVe siècle elle ne cessa de se couvrir de fer en essayant sans cesse de rendre ces armures plus résistantes et plus souples, souvent plus légères. Les tentatives sont innombrables, et il faudrait un volume pour décrire les principales armures de plates qui apparaissent seulement en France de 1400 à 1500. Nous nous bornerons à parler de celles qui présentent un caractère pratique et qui semblent avoir obtenu une certaine durée.

La figure 4 offre une armure passablement entendue[1]. Le corselet est doublé ou plutôt fait en deux parties quelque peu mobiles. Les flancars sont accompagnés de deux grandes tassettes qui descendent jusqu'aux genoux et protègent les cuissots articulés. De petits garde-bras remplacent les cubitières, et les spallières sont faites de lames superposées articulées. Une molletière supérieure et complète enveloppe les grèves. Par derrière, ces plates étaient disposées

[1] Manuscr. Biblioth. nation., *Destruction de la ville de Troyes* (sic), français (1425 environ).

ainsi que l'indique la figure 5[1]. Le séant seul, reposant sur la selle, était dépourvu de plates et couvert d'un haut-de-chausses de peau.

On voit ici que les molletières supérieures faisaient le tour de la jambe, et qu'une petite plate flottante sur le troussequin couvrait la partie inférieure de l'épine dorsale.

Cependant la figure 4 fait voir que les aisselles étaient mal protégées, surtout lorsqu'il fallait lever les bras. C'était là toujours un défaut que l'assaillant essayait de toucher, soit avec le fer de la lance, soit avec l'épée. Dans les combats, les blessures sous l'aisselle étaient les plus fréquentes et presque toujours mortelles. L'écu couvrait l'aisselle gauche, mais le bras droit, qui tenait l'épée ou la lance, laissait à découvert le dessous de l'épaule droite. Aussi les armuriers cherchèrent-ils tous les moyens de garantir les points défectueux. Ce fut alors, vers 1430, que l'on commença à fabriquer des armures de plates dont les deux côtés supérieurs n'étaient pas semblables, afin de parer à ces défauts et en raison de l'emploi différent de chacun des bras.

L'armure si curieuse de Richard Beauchamp, mort en 1439, nous fournit à cet égard de précieux renseignements[2], que nous complétons à l'aide de parties d'armures appartenant à diverses collections publiques et privées.

La figure 6 présente l'armure de face. On voit que, du côté droit, le corselet vient recouvrir le bord antérieur de la spallière appelée aussi manteau, afin de détourner le coup de lance. Au-dessus de celle-ci sont trois lames d'acier qui doublent l'épaule du corselet et recouvrent la rive inférieure du heaume, pour que le fer de lance ne puisse pénétrer sous cette rive. Le bras droit est armé à la saignée d'un garde-bras dont la forme latérale, en ailes de papillon, est indiquée dans la figure 7. En haut de la doublure du corselet, c'est-à-dire au sommet de la pansière, est bouclé le heaume. Cette pansière est munie, sous la mamelle droite, du faucre.

Le bras gauche, qui porte l'écu, est défendu par une spallière épaisse avec revers supérieur, et couvre le corselet en masquant l'aisselle. Le garde-bras qui protège la saignée est montré latéralement dans la figure 8. Ce bras qui tient l'écu, étant plié et immobile, son habillement est fait en vue de cette position, et l'écu était-il percé, que le fer du glaive ne trouvait aucun point vulnérable. De grandes tassettes antérieures couvrent les cuissots supérieurs et

[1] Manuscr. Biblioth. nation., *Destruction de la ville de Troyes* (sic), français (1425 environ).

[2] Voyez Stothard, *The Monumental Effigies of Great Britain*.

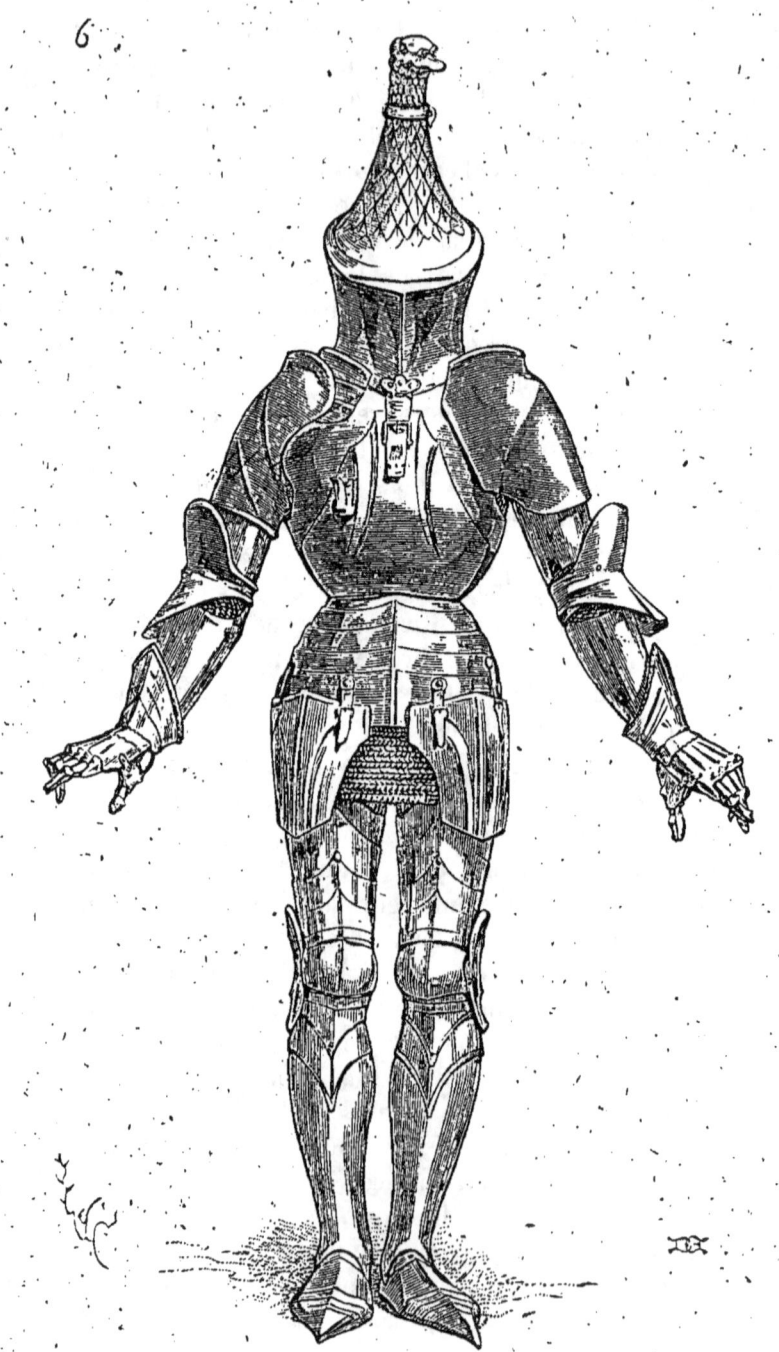

recouvrent elles-mêmes de petites tassettes qui protègent les parties

latérales du fémur (voy. fig. 7). Les cuissots sont articulés, et les genouillères accompagnées de lames de recouvrement hautes et

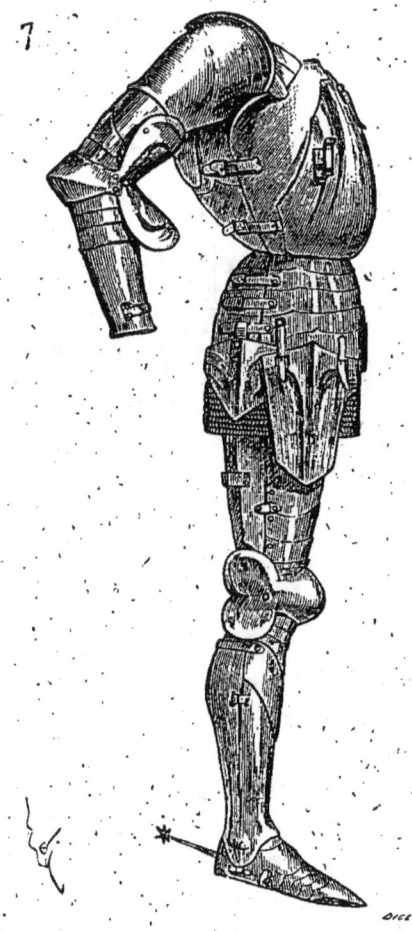

basses qui protègent absolument les genoux, quelle que soit la position ployée de la jambe.

La figure 9 montre cette armure de dos. On voit que les deux spallières ne sont pas pareilles ; celle de droite possède une lame d'articulation de plus que celle de gauche. On observera le système de courroies des harnois de jambes, qui permet de bien fixer les plates sur les hauts-de-chausses de peau, du séant aux jarrets. Le heaume est également bouclé à la dossière. Les doublures antérieures des spallières, ou manteaux, sont solidement retenues aux plates postérieures par des courroies rivées extérieurement.

On ne pouvait guère faire mieux ; aussi faut-il voir dans cette armure de plates et dans celle que nous avons donnée dans l'article Armure[1], l'apogée de ce harnois de guerre. Depuis lors, jusqu'au XVIᵉ siècle, on exagéra certaines pièces de cet habillement, telles que garde-bras, spallières, flancars ; on couvrit les corselets de cannelures, mais on ne fit rien qui fût aussi bien adapté à la forme du corps humain.

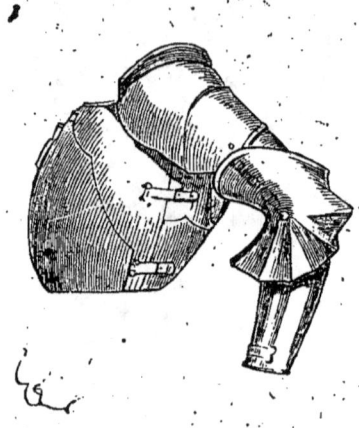

Ces armures de plates du milieu du XVᵉ siècle étaient jointes et articulées avec une telle perfection, que dans les combats singuliers entre chevaliers très experts, il était impossible de faire pénétrer la pointe de l'épée ou la dague de la hache entre les jointures. « Galiot « feroit de haut et de taille moult grands coups ; et le seigneur de « Ternant feroit deux coups de haut, l'un devant la main et l'autre « renvers ; et puis se joindirent les chevaux, et commença le sei- « gneur de Ternant à charger et à querir son compagnon de la « pointe de l'espée par le dessous de l'armet, tirant à la gorge, « sous les esselles, à l'entour du croisant de la cuirace, par dessous « la ceingnée du bras, à la main de la bride, et jusques à bouter « son espée entre la main et la bride, tant que la dicte espée passoit « outre une poignée : et partout se trouva si bien armé et pourveu, « que nulle blessure n'en avint[2]. »

Nous avons placé sur l'armure (fig. 6 et 9) le heaume, que l'on ne mettait guère que dans les tournois. Dans les combats et même

[1] Planche II.
[2] *Mémoires d'Olivier de la Marche,* chap. XIV.

— 235 —

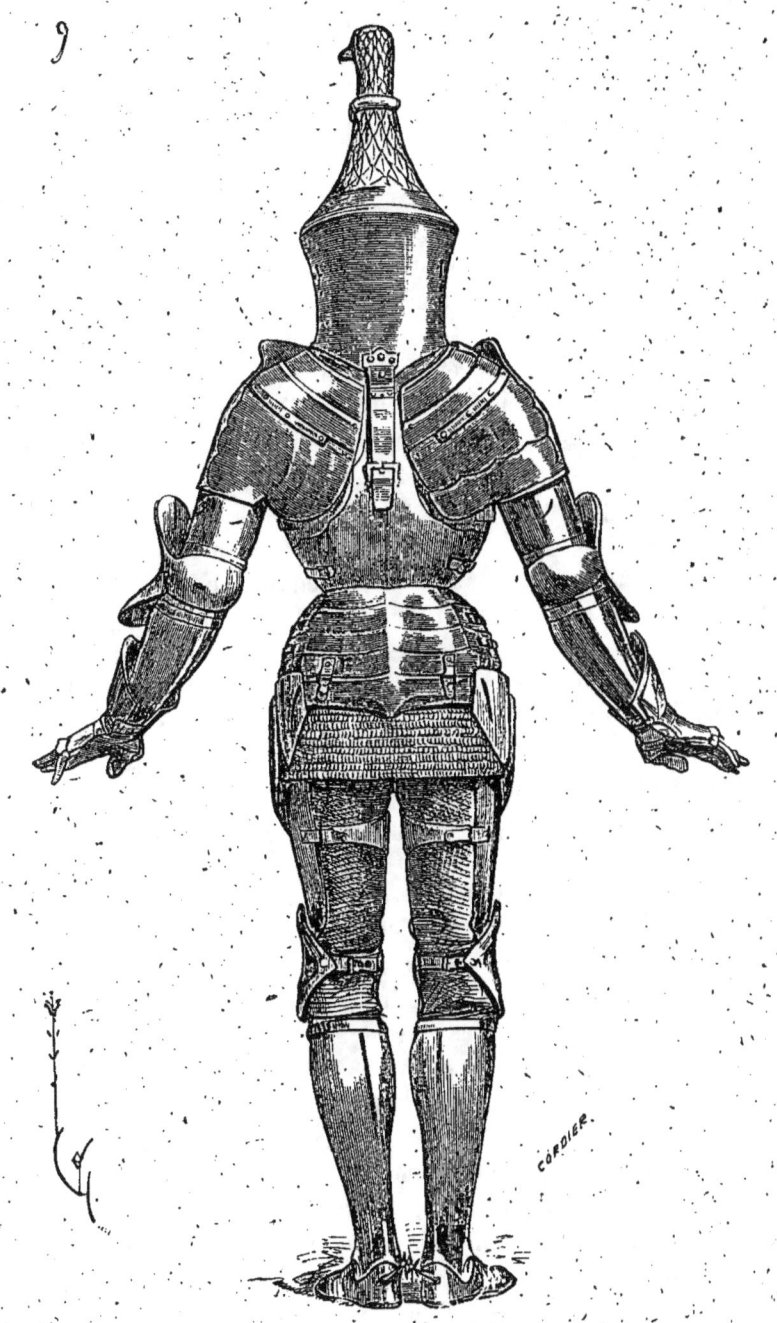

dans les joutes, on se contentait de l'armet ou de la salade; car il

eût été impossible de combattre longtemps avec cette énorme et lourde coiffure de fer et de cuir bouilli.

On ne saurait trop insister sur l'adresse et l'intelligence apportées par les armuriers dans ces harnois de fer. Les belles armures de plates du milieu du xv° siècle rappellent ces carapaces merveilleuses dont certains insectes et crustacés sont pourvus : même élégance de forme, même système de recouvrement des lames, mêmes renforts aux points qu'il importe de protéger. Il est évident que les artisans de cette époque avaient observé les armures naturelles de ces animaux et qu'ils avaient su tirer parti de leurs observations.

De même que, sous le premier empire et sous la restauration, les peintres, le théâtre, représentaient les hommes d'armes des XII° et XIII° siècles armés de plates comme les chevaliers du temps de Louis XII et même de François Ier ; de même il était et il est encore admis, par la plupart des historiens qui parlent des choses de la guerre sans avoir suffisamment étudié cet art, que la cavalerie française aux XII° et XIII° siècles procédait, en bataille, comme la cavalerie du xv°. Cependant il y avait, dans la tactique des hommes d'armes de l'époque ancienne et celle des chevaliers du xv° siècle, la même différence que dans l'armement. Tant que la cavalerie française fut couverte de mailles, c'est-à-dire d'un vêtement souple, ne gênant pas les mouvements, relativement léger, permettant des reprises pendant le combat, elle obtint des succès brillants. Lorsqu'au contraire elle adopta les plates, et en vint à les considérer comme le véritable vêtement de guerre, les défaites se précipitent depuis la bataille de Crécy jusqu'à celle d'Azincourt.

La cavalerie française n'avait pas été la première à adopter les plates ; dans ce nouveau mode d'armement, les Allemands l'avaient devancée. Les chevaliers d'outre-Rhin possédaient déjà des armures de fer battu, tandis que nous gardions encore la broigne et le haubert. On ne voulut pas rester en arrière ; Anglais et Français crurent donc que l'ancien harnois de guerre devait être modifié, et bientôt, c'est-à-dire dès la fin du xiv° siècle, les hommes d'armes, comme on vient de le voir, se couvrirent de fer. Ils avaient déjà, vers le milieu de ce siècle, modifié l'armement ancien, et pour le rendre plus résistant, lui avaient enlevé sa souplesse.

Ces changements ne furent pas sans exercer une influence sur la manière de combattre, au détriment des qualités françaises.

En effet, jusqu'alors la cavalerie française combattait à la manière des Bédouins ; c'est-à-dire tourbillonnait par très petites troupes autour de l'ennemi, cherchant à trouver son point faible, reculant

si elle rencontrait trop de résistance, et revenant plusieurs fois à la charge. C'est ainsi que les Normands combattirent à Hastings, les Français à Bouvines, à Taillebourg, en Égypte et en Palestine. A ces attaques successives sur tous les points, l'infanterie d'alors était hors d'état de résister ; quant à la cavalerie, elle avait toutes chances contre elle, si elle restait sur la défensive. Entourée, ne pouvant se développer, elle n'offrait qu'un nombre de combattants toujours inférieur à celui de l'assaillant, une partie de ses forces étant inutilisée ; puis elle n'avait pas pour elle l'impulsion, il fallait qu'elle subît le choc. Il est évident qu'alors la cavalerie la plus mobile, celle qui possédait le plus d'initiative et de *furia*, avait de son côté toutes les chances favorables.

Nos hommes d'armes vêtus de leurs hauberts, qui laissaient aux mouvements leur souplesse, qui n'étaient point trop lourds, très bons cavaliers, familiers avec les exercices de voltige, ainsi que l'indiquent à chaque page les romans, étaient donc fort redoutables et redoutés. Mais lorsque cette cavalerie vit l'ennemi se barder de fer pour mieux résister à ses coups, elle ne voulut point rester en arrière et prit peu à peu les plates. Ce qu'elle acquit ainsi comme défense, elle le perdit en légèreté, en initiative, en mobilité. Il n'était plus possible à un cavalier armé de plates de monter à cheval ou d'en descendre sans le secours d'un écuyer ; il passait à l'état de machine de guerre, de projectile, et si son choc restait sans effet, il lui était impossible de se dégager pour fournir une nouvelle charge. Les chevaux durent être pris dans des races plus fortes, plus lourdes.

La mode des tournois et joutes n'avait pas peu contribué à faire adopter l'habillement de fer, et l'on sait que ces exercices n'étaient nulle part plus fréquents qu'au delà du Rhin.

En modifiant l'armement, on ne songea pas tout d'abord à modifier la manière de combattre. Or, l'effet obtenu par la cavalerie se précipitant sur l'ennemi en désordre et par petites troupes séparées, lorsqu'elle était très mobile, fut très amoindri lorsque les hommes d'armes et leurs montures perdirent une partie de leur vitesse et de leur mobilité. L'ennemi alors choisit son terrain, se mit derrière des marais, des herbages gras, établit devant lui des obstacles, envoya sur les flancs des archers en grand nombre qui blessaient les chevaux. Un cheval abattu, l'homme ne pouvait plus se relever, et cet obstacle arrêtait l'élan des survenants, s'il ne les faisait pas tomber eux-mêmes. C'est à ces causes que nous dûmes en partie les premiers revers de Crécy et de Poitiers.

Sans tenter de retrouver sa mobilité, la cavalerie française, s'armant toujours de plates, essaya d'un moyen mixte, et, comme les dragons plus tard, elle mit pied à terre en certaines circonstances. Cet essai fut des plus malheureux. A pied, ces hommes bardés de fer avaient encore moins de mobilité que lorsqu'ils étaient sur leurs montures, et ils n'avaient plus l'avantage de l'impulsion. A Azincourt ils furent massacrés dans leurs coques de fer. Depuis lors cette tactique fut abandonnée, et les hommes d'armes combattirent à cheval ; mais, au lieu de charger isolément, en désordre, suivant l'initiative de chacun, ils commencèrent à escadronner, c'est-à-dire qu'ils se formèrent par groupes compacts, chargeant avec ensemble et précipitant ainsi sur un point un torrent de fer.

Il ne faudrait pas croire que cette tactique ressemblât à celle de nos escadrons ; c'était encore irrégulier, mais cependant on agissait déjà par masses, ordinairement suivant un ordre carré, un angle en avant. Ce ne fut que plus tard que l'organisation par compagnies fut adoptée [1]. Ces cavaliers étaient tous armés de plates analogues à celles que donnent nos dernières figures, et si, au premier choc, ils parvenaient à faire une trouée, l'effet était terrible : c'était comme une mitraille colossale qui renversait tout sur son passage. Mais, plus on perfectionnait l'armure, plus on hésitait à mettre en jeu cet engin vivant : c'était une si grosse partie, qu'on ne la risquait que dans des circonstances très graves ; si bien qu'à la fin du XVe siècle, cette belle gendarmerie toute bardée de fer ne donnait pas souvent. L'artillerie à feu enleva encore à la gendarmerie bardée une partie de son prestige. Les nouveaux engins, les traits à poudre [2] même, perçaient les plates sur lesquelles s'amortissaient les quarreaux et les flèches. On ajouta des doublures aux plates, et le cavalier n'en fut que plus lourd et plus inutile dans une action. C'est alors que Louis XII prit à sa solde, lors de la campagne d'Italie, des compagnies de cavalerie légère, *cavallegieri*, des Albanais, des Moresques, qui devinrent les premiers éléments de la cavalerie de combat, de reconnaissances, d'éclaireurs. Quant à l'ancienne cavalerie lourdement armée, elle devint la *gendarmerie de France* ; mais, de fait, le rôle de l'homme d'armes bardé était terminé du moment que l'artillerie à feu acquit dans les batailles une certaine valeur.

[1] Voyez, à ce sujet, l'*Hist. de la cavalerie française* par le général Susane (Hetzel, 1874).

[2] On donnait ce nom à de petits canons de fer frottés sur un bâton et auxquels on mettait le feu avec une mèche. C'est ce qui précéda l'arquebuse.

On n'osait engager cette cavalerie à fond. C'est toujours ce qui arrive quand une troupe est composée d'éléments dont la valeur matérielle est supérieure à l'effet qu'elle peut produire. Chaque homme d'armes représentait en harnois, monture, habillement de guerre, une somme prodigieuse. Une armure complète, homme et

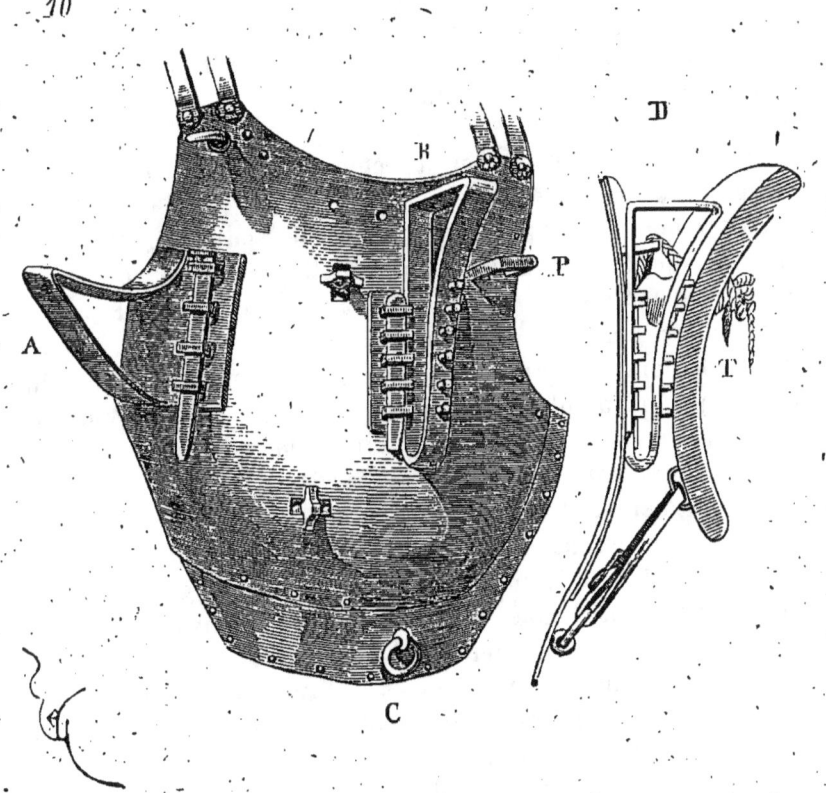

cheval, à la fin du xve siècle, coûtait, si simple qu'elle fût, une dizaine de mille francs de notre monnaie; on comprend donc comment les capitaines n'aventuraient pas pour peu un aussi gros enjeu. Si bien que cette gendarmerie ne donnait que dans des occasions très rares; et quand elle donnait, les hommes étaient si bien bardés, qu'ils ressemblaient plutôt à des *enclumes* qu'à des cavaliers mobiles, au dire des contemporains.

Pour donner une idée de ce qu'étaient ces plates doublées, à la fin du xve siècle, nous présentons ici (fig. 10) un plastron de cette époque [1]. Sur la pansière est rapportée une doublure fixée au

[1] Attribuée faussement au roi don Jayme le Conquérant, qui vivait à la fin du xiiie siècle, cette pièce d'armure date de 1470 à 1480. (Armeria de Madrid.)

moyen d'un crochet à la hauteur de l'épaule droite et de deux tourniquets. Sur cette doublure sont maintenus, par de longues clavettes passant dans des pitons, le faucre A et une potence de fer destinée à maintenir la targe en place. La targe était fortement attachée au *pontelet* P et à l'anneau C. Des goujons rivés à la potence empêchaient la targe de *riper*. Le bras gauche, garanti par elle, pouvait seulement la présenter aux coups suivant une direction plus ou moins oblique. La section D trace le profil du plastron avec la potence et la targe T qui s'y appuie. La tresse de cuir qui passait dans le pontelet était munie de la *poire*, sorte de cale qui empêchait la targe d'appuyer directement sur ce large piton. Si l'on ajoute au poids énorme de ce plastron celui de la braconnière, des flancars, des tassettes, de la dossière, des brassards et garde-bras, de la salade avec son colletin, ou de l'armet, des harnois de jambes et de la targe, on peut supposer ce que devait peser une pareille armure, et si le cavalier qui la portait était en état de fournir une longue course ou d'évoluer facilement. Ces doublures furent forgées d'autant plus épaisses, que les armes à feu prenaient à la guerre plus d'importance, jusqu'au moment où la cavalerie légère étant la seule qui rendit des services, ces plates de fer ne furent plus guère considérées que comme un habillement de parade.

Ceux qui méritèrent, à dater de Louis XII, le nom d'hommes de guerre, et qui comprenaient que cette lourde gendarmerie de France n'était plus bonne à grand'chose, ne pouvant vaincre les résistances qu'ils rencontraient dans la noblesse, essayèrent d'organiser en dehors de ces compagnies de cavaliers bardés des escadrons de cavalerie légère qui rendaient seuls à la guerre de véritables services, qui étaient toujours prêts et pouvaient être rapidement transportés sur un point donné. Mais il fallut encore bien du temps pour que ces nouvelles troupes à cheval pussent acquérir un renom militaire.

Indépendamment du poids excessif des armures de plates et harnois des chevaux de guerre, il fallait beaucoup de temps à un homme d'armes pour se faire revêtir de toute cette ferraille. Si l'on était surpris dans un moment de repos, dans un cantonnement, la gendarmerie bardée ne pouvait être prête que quand on n'en avait plus besoin, ou bien elle était livrée à un agresseur actif, sans combat.

La noblesse cependant ne se sépara qu'à la dernière extrémité de ces lourdes carapaces et non sans manifester souvent des regrets, accusant les temps qui permettaient à un malotru de tuer un brave gentilhomme à deux cents pas. Le roi Louis XIII tenta même de

rendre à l'armure de fer son prestige, et plusieurs ordonnances de ce prince tendent à l'imposer à sa maison ; mais ces velléités de retour vers le passé n'eurent que peu d'effet ; et sauf les mousquetaires noirs du roi, qui portaient la cuirasse avec brassards, tassettes, cuissots, hausse-col et chapel de fer, toute la gendarmerie de ce temps, en campagne, n'endossait plus que le vêtement de buffle, parfois avec plastron et hausse-col d'acier.

PLOMMÉE, s. f. S'entend comme un grand marteau d'armes et aussi comme un fléau à long manche armé de masses de fer atta-

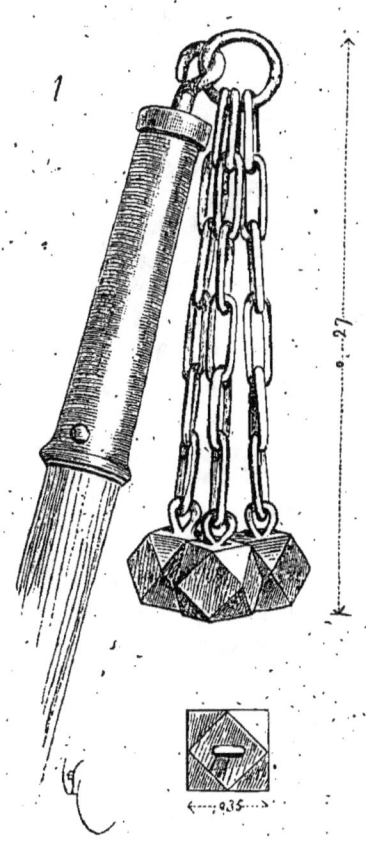

chées à des chaines. La figure 1 montre une plommée-fléau du milieu du XV^e siècle [1]. Les polyèdres de fer attachés aux chainons présentent chacun douze pointes de diamant dont le choc sur les plates devait produire de terribles effets, d'autant que les manches

[1] Collect. de M. W. H. Riggs.

de ces plommées n'ont guère moins de 2 mètres de longueur. Cette sorte d'armes avait toutefois l'inconvénient de ne pouvoir être maniée que par des hommes assez éloignés les uns des autres pour ne pas se blesser réciproquement. Aussi ne la voit-on plus portée dans les troupes de piétons, lorsque ceux-ci commencent à combattre par petites *batailles*, c'est-à-dire groupés en compagnies, suivant un ordre carré compact.

POIRE, s. f. Appendice en forme de poire, à travers lequel passaient les tresses qui servaient à maintenir la targe devant la partie gauche de la poitrine. Ces poires étaient faites de bois dur, de cuivre et même de fer. Elles avaient pour effet de neutraliser le

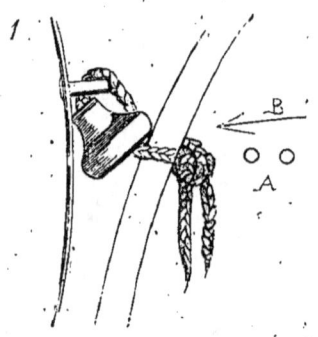

choc de la lance sur la targe, ainsi que le fait voir la figure 1. Un choc produit suivant la direction B sur la paroi externe de la targe était amorti par la poire, soit dans le sens vertical, soit dans le sens horizontal, celle-ci, quelle que fût sa position, présentant contre le plastron et la face interne de la targe des surfaces courbes qui déplaçaient quelque peu le point touché. Les trous ménagés dans la targe pour passer la tresse de cuir étaient disposés ainsi qu'il est indiqué en A. La poire n'était guère en usage que pour les joutes. (Voy. tome III, JOUTE, fig. 11.)

PONTELET, s. m. Crampon ou piton qui servait à attacher la targe sur le haut du plastron, au-dessous de l'épaule gauche. La tresse de cuir passait dans le pontelet, traversait la targe d'une part, de l'autre enfilait la poire, et, en passant aussi par un second trou ménagé dans la targe, se nouait à l'autre bout. (Voy. PLATES, fig. 10, et POIRE.)

R

ROCHET, s. m. (*roc*). Fer de lance émoussé, adopté pour les combats courtois, les joutes. (Voy. tome II, JOUTE, fig. 1 et 2.)

RONDACHE, s. f. (*large reonde*, *roiele*, *rouele*). Petit bouclier circulaire. On donnait aussi, pendant les XIIe et XIIIe siècles, le nom

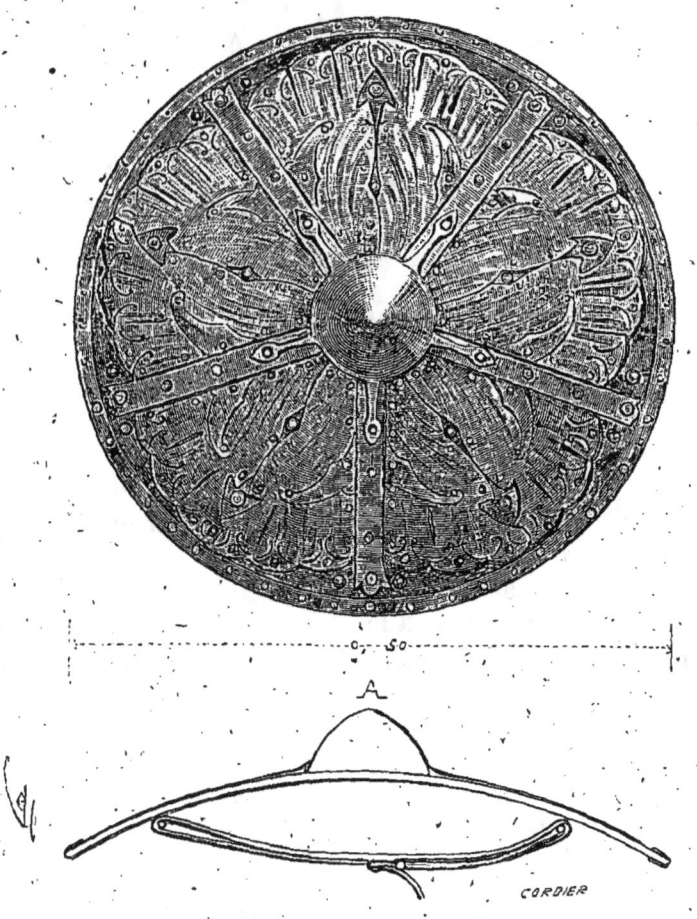

de *rouele* au bouclier rond que portaient en certaines contrées les cavaliers et les gens de pied. Cette forme de bouclier remonte, comme on sait, à la plus haute antiquité.

Dans l'article Écu, nous disons quelques mots du bouclier circulaire, dont la description trouve plutôt ici sa place.

Les boucliers circulaires de l'époque carlovingienne étaient habituellement faits de bois léger recouvert de parchemin et de lames de métal sur l'orle et sur la face externe bombée, avec *umbo* au centre. Ces armes défensives, dont il ne reste que des fragments

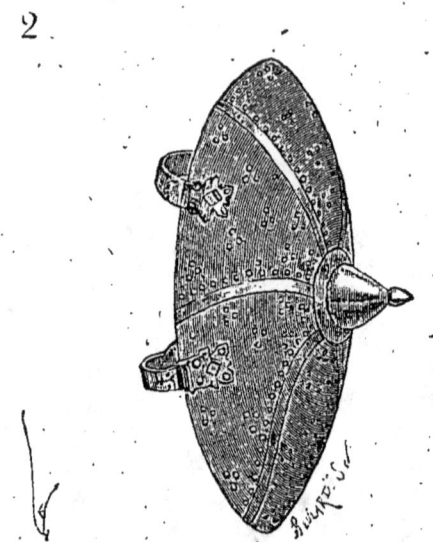

2.

et quelques représentations dans les monuments figurés, ne paraissent pas avoir eu plus de 0m,50 de diamètre. On en voit, sur ces monuments figurés, qui semblent recouverts, comme certains boucliers orientaux, de cordes disposées en spirales et retenues au bois par des fils passés. L'umbo est toujours très saillant et parfois muni d'une pointe. Cet umbo était fixé par des pattes rivées, et généralement de fer, tandis que les revêtements, ainsi que l'orle, sont faits de feuilles de laiton très minces, repoussées légèrement et clouées.

La figure 1[1] donne une de ces rouelles de l'époque carlovingienne. Cinq bandes de fer battu reçoivent les pattes rivées de l'umbo. Les intervalles sont garnis chacun de deux feuilles de laiton clouées sur le bois. En A, est le profil du bouclier. Les énarmes étaient fixées soit en dedans, soit en dehors sur l'orle (fig. 2[2]). Ce

[1] Divers fragments réunis.
[2] Bible de Charles le Chauve, ancien musée des Souverains.

dernier bouclier est peint en rouge, et les bandes ainsi que les clous sont dorés.

Ver la fin du XIe siècle et le commencement du XIIe, les roueles sont habituellement garnies d'un orle riche avec ou sans umbo. La figure 3[1] donne un cavalier portant un de ces boucliers. Pendant

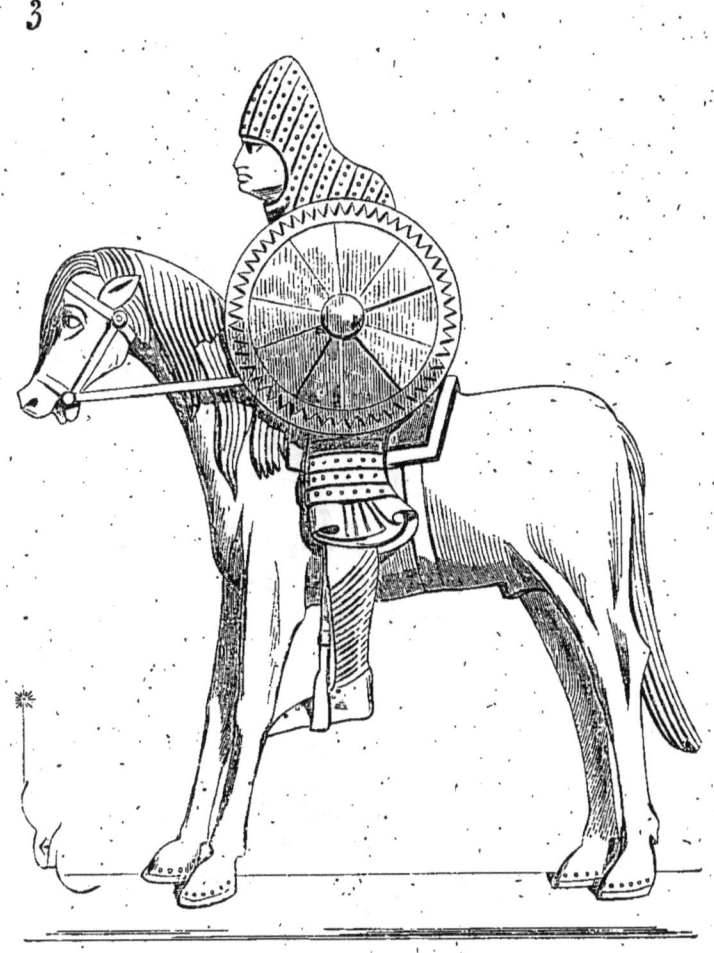

3

le cours du XIIe siècle, la rouele de 0[m],50 de diamètre ne semble adoptée par les combattants à cheval que dans certaines provinces, en Bourgogne, dans le Poitou, la Guyenne et la Provence. Dans les provinces au nord de la Loire, l'écu en amande est seul admis, sauf de très rares exceptions.

[1] Bas-relief du linteau de la porte principale de l'église abb. de Vézelay (1100 env.).

[RONDACHE]

La petite rouele à laquelle plus tard on donne le nom de *rondache*, semble n'avoir été en usage que pour combattre à pied. Son diamètre n'est plus guère alors que de 0m,30. Elle est faite de cuir bouilli ou de fer.

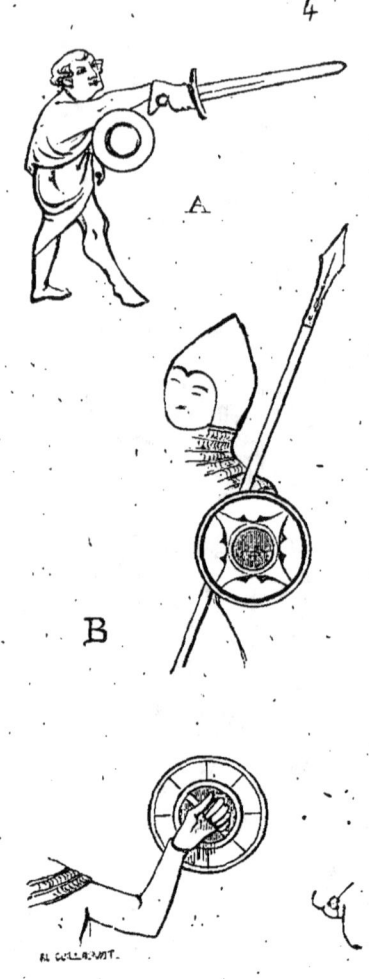

La figure 4 donne plusieurs de ces rouelles : en A[1], portée par un piéton sans autre arme défensive ; en B[2], portée par des hommes complètement armés, mais combattant à pied. Ce genre de rouele, plus petite de diamètre encore, et attachée au fourreau de l'épée du

[1] Manuscr. Biblioth. nation., *Tristan*, français (1260 environ).
[2] Manuscr. Biblioth. nation., *Traité du péché originel*, en vers patois de Béziers (XIIIe siècle).

fantassin, prit au XIVe siècle le nom de *boce* (voy. BOCE). Tenue de la main gauche, cette large ronde permettait de parer les coups de l'ennemi. Plus tard on la munit d'appendices qui permettaient d'engager la lame de l'épée de l'adversaire et de la briser, ou tout au moins d'empêcher cet adversaire de se remettre en garde.

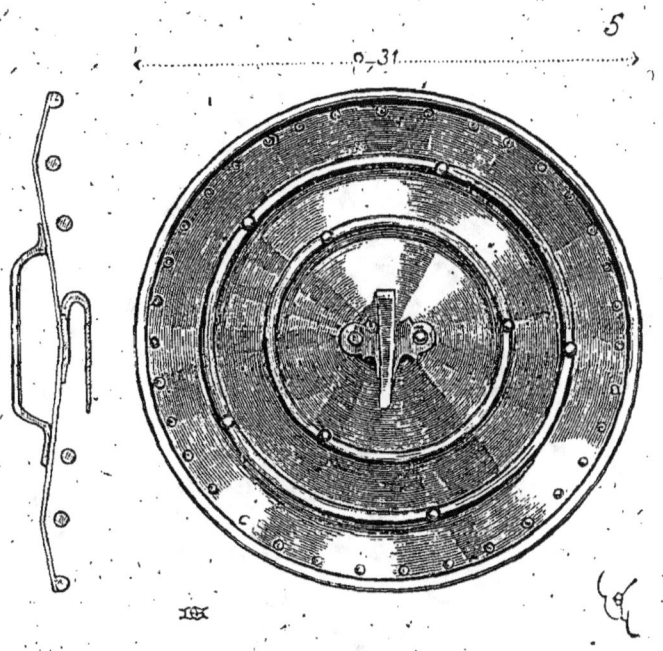

C'est vers le milieu du XVe siècle que l'on voit employer pour l'escrime cette rondache brise-lame. La figure 5[1] reproduit un des bons exemples de cette arme défensive. Elle est faite d'excellent acier bruni et doublée de peau à l'intérieur.

La coupe fait voir la poignée verticale dans laquelle passait la main gauche, et les deux cercles d'acier isolés au moyen de supports de laiton, cercles sous lesquels s'engageait la pointe de l'épée. Le crochet antérieur qui servait à suspendre la rondache, soit au fourreau de l'épée, soit à la ceinture, donnait encore un moyen d'engager la lame de l'adversaire et de la briser.

On observera que l'orle est en forme de cuvette, afin de diriger les coups de pointe sous le plus grand cercle. La doublure de peau est fixée par des rivets de laiton dont les têtes sont apparentes sur l'orle.

[1] Collect. de M. W. H. Riggs.

[RONDACHE]

La figure 6 présente une autre rondache d'une époque un peu plus récente, et qui ne possède point de brise-lame. Elle se compose d'une bossette d'acier autour de laquelle rayonnent vingt-huit flammes d'acier rivées sur velours vert[1], avec orle également d'acier. Le côté interne de cette rondache mérite d'être décrit. Il

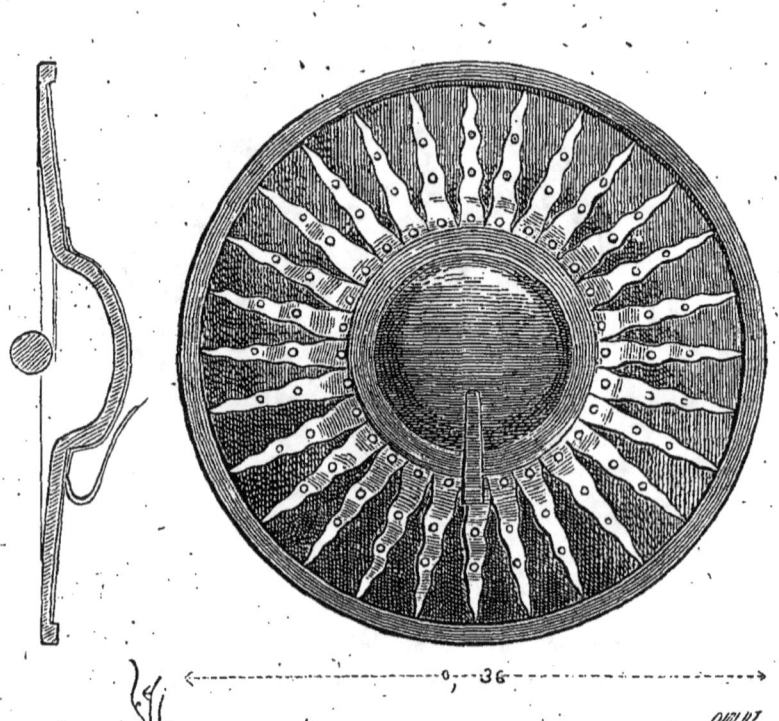

6

est doublé de velours vert avec poignée transversale garnie d'acier et de clous dorés (fig. 7). Un crochet antérieur permettait de suspendre cette rondache au fourreau de l'épée ou à la ceinture. En A, est tracé le détail d'une des attaches de la poignée, recouverte aussi de velours.

On fit aussi, à la fin du XVe siècle, des rondaches brise-lame de forme rectangulaire. La figure 8[2] présente une de ces rondaches avec ses verges saillantes, dont le détail et la section sont tracés en B, grandeur d'exécution. En A, cette rondache est montrée du côté interne, avec sa poignée verticale pour la main gauche. Le crochet

[1] Collect. de M. W. H. Riggs.
[2] Anc. collect. de M. le comte de Nieuwerkerke.

antérieur servait, comme précédemment, à suspendre cette petite targe à la ceinture, mais aussi à fixer une lanterne lorsqu'on voulait reconnaître le terrain, la nuit. Cette arme défensive était surtout portée lorsqu'on avait à craindre quelque surprise ou guet-apens.

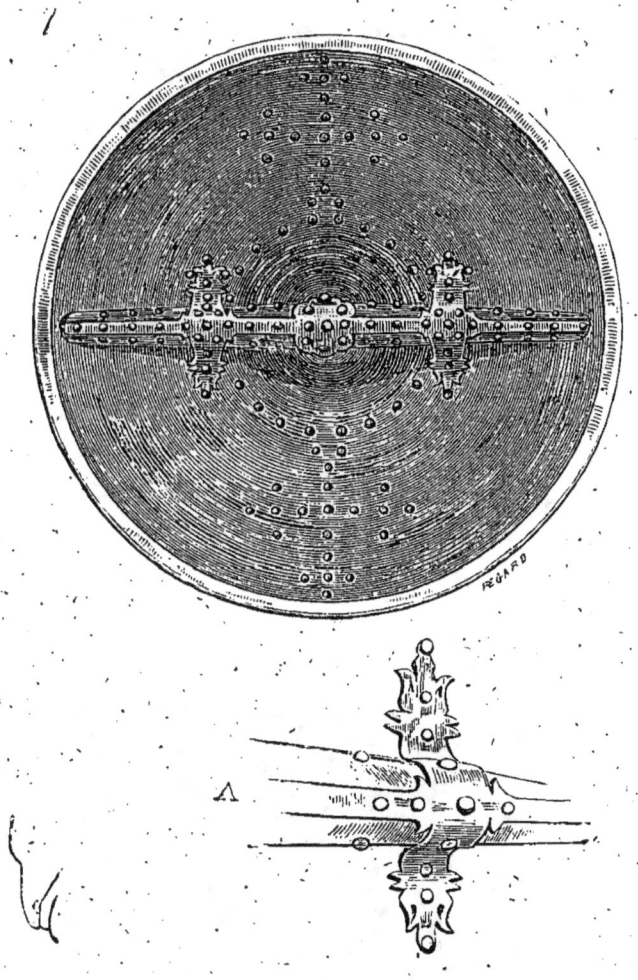

On s'en servait pour faire les rondes ou pour passer, la nuit, dans des endroits peu sûrs. L'éclat de la lanterne empêchait de voir la personne qui tenait la rondache. Ainsi s'avançait-on l'épée à la main contre un adversaire dont on distinguait les moindres mouvements et qui ne pouvait parer un coup de pointe.

Il faut croire qu'à cette époque on fabriqua beaucoup de ces armes défensives, car il en reste encore un grand nombre dans les

collections, et on leur donna les formes et les destinations les plus singulières, ainsi qu'on va le voir.

8.

La figure 9[1] est une rondache armée d'un *trait à poudre* au centre ; au-dessus du canon est une petite fenêtre treillissée permettant de viser. On tenait la rondache au moyen d'une poignée

[1] Collect. de M. W. H. Riggs.

— 251 — [RONDACHE]

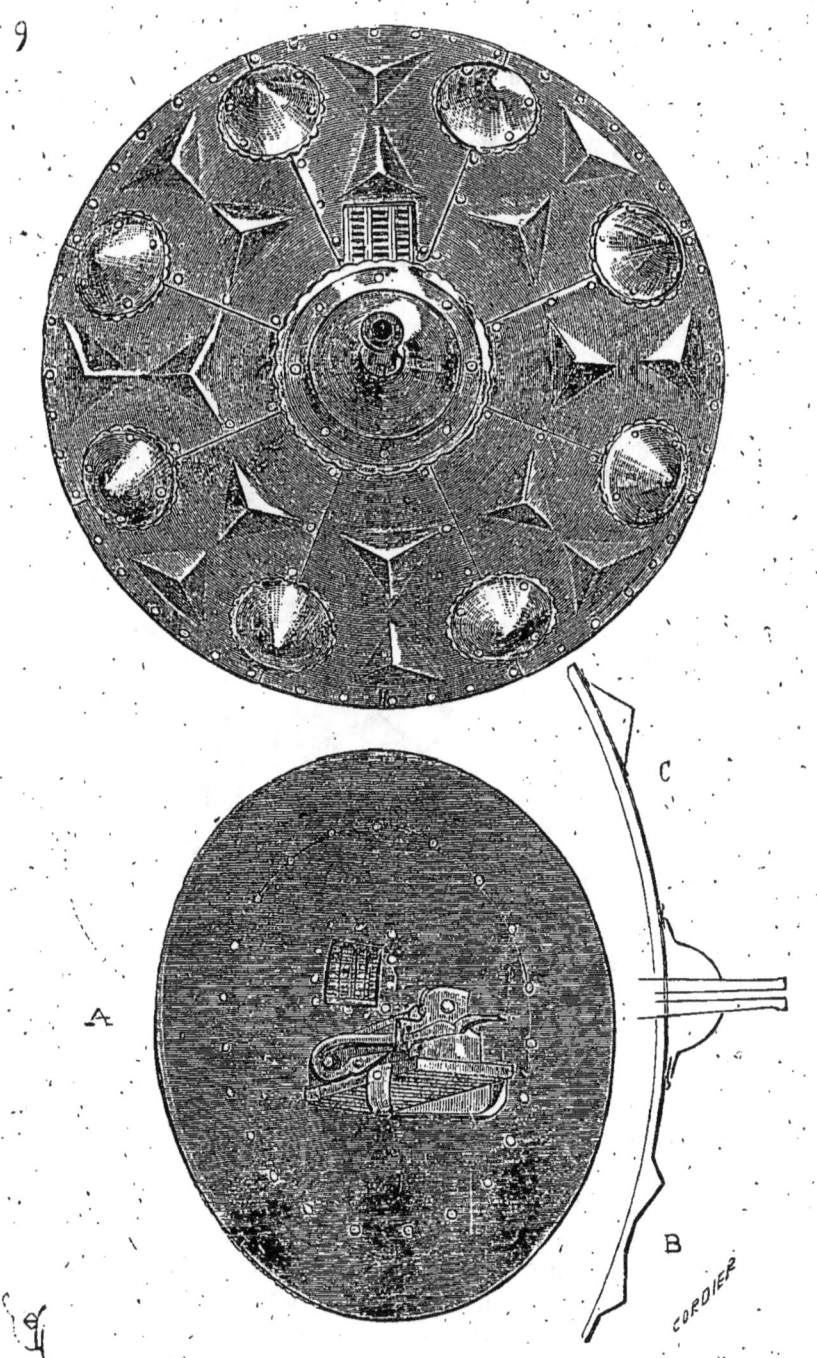

attachée à la planchette sur laquelle était disposé le trait à poudre

[RONDACHE] — 252 —

(voyez en A). Cette arme à feu se compose d'un petit canon à boîte avec obturateur maintenu par un ressort. Il fallait mettre le feu à la boîte au moyen d'une mèche. Cela n'était ni très expéditif ni très pratique; cependant on fabriqua un assez grand nombre de rondaches de ce genre à la fin du xve siècle.

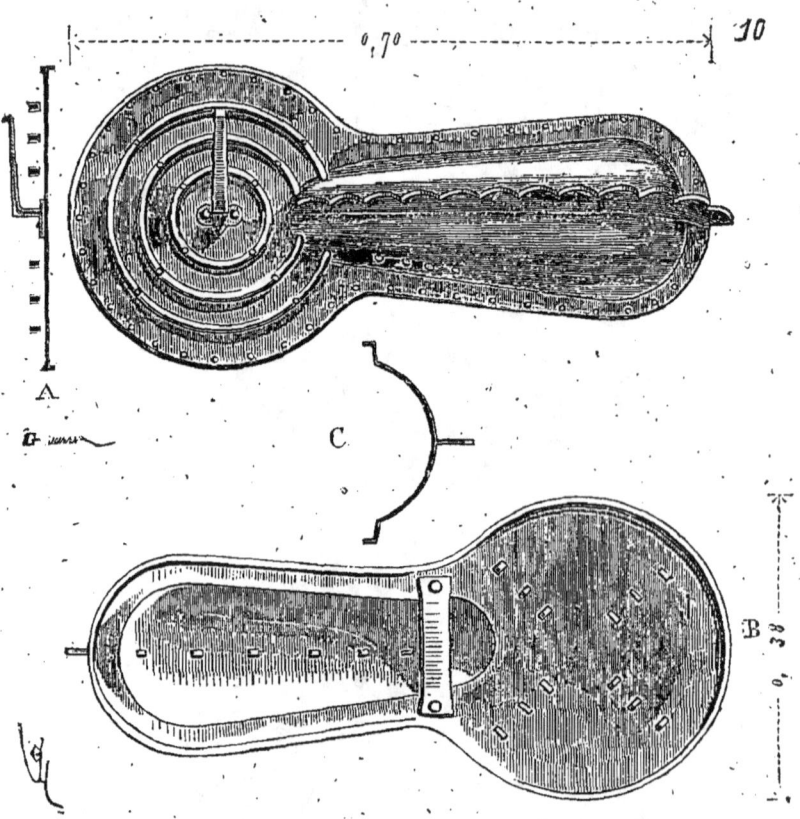

L'exemple que nous donnons ci-dessus est très beau. Les lames qui couvrent extérieurement la rondache sont faites d'un acier excellent, clouées sur bois; l'intérieur est doublé d'une étoffe rouge. En B, est tracé le profil sur les petites pyramides repoussées, et en C sur les cônes rapportés. Ces cônes, ainsi que l'umbo, sont rivés sur de l'étoffe qui dépasse quelque peu les bords.

Ce ne sont pas là évidemment des armes de guerre, mais de surprises, ou de combats singuliers, d'attaques nocturnes. On en trouve de formes très variées. Voici, par exemple (fig. 10[1]), une rondache

[1] Collect. de M. W. H. Riggs.

brise-lame des plus singulières. Elle se compose d'un disque de fer auquel sont fixées trois bandes circulaires également de fer, au moyen de quatre rivets chacune. Il existe, bien entendu, une distance entre les bandes et le disque pour engager l'épée de l'adversaire. Un grand crochet (voyez la section A) est rivé au centre du disque et servait à attacher une petite lanterne. Ce disque tient à un avant-bras de fer garni d'une crête festonnée saillante, qui amortissait les coups et présentait une sorte de scie.

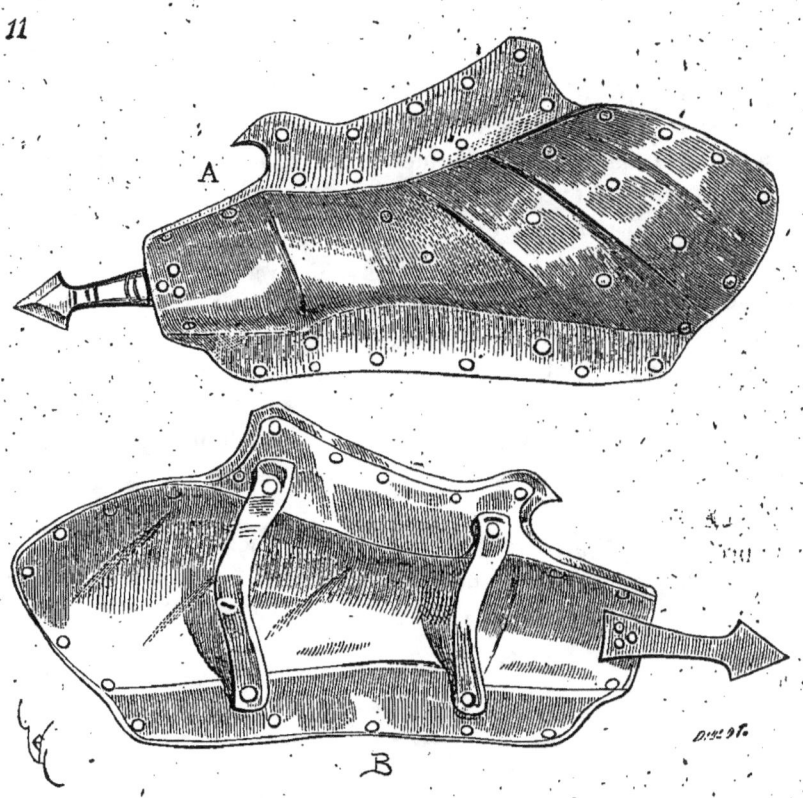

En B, la rondache est montrée du côté interne, avec sa poignée pour passer la main gauche. Cet avant-bras était doublé de peau ou d'étoffe rivée sur les bords plats. En C, est tracée la section de l'avant-bras. A l'aide de cette lame festonnée qui arme le bras, celui qui portait la rondache pouvait se faire faire place dans une cohue et donner des coups de coude qui écartaient les assaillants.

Mais nous présentons encore ici (fig. 11) une autre arme défensive et offensive à la fois, qui, bien qu'elle n'affecte plus la forme

de la rondache, rentre dans la catégorie des bras à parer. Comme le montre notre figure, l'arme consiste en une feuille d'acier excellent, forgée avec soin, couvrant l'avant-bras gauche, la main, et débordant au-dessous et au-dessus avec entaille A pour passer la pointe de l'épée. De plus, ce bras armé est garni d'un fer aigu et fort, au bout de la main, de telle sorte qu'ayant paré un coup d'estoc ou de taille, on pouvait, pendant que la lame de l'adversaire était détournée, lui enfoncer cette pointe dans le corps. En B, la défense est présentée du côté interne avec les deux courroies dans lesquelles passait le bras gauche. Ce bras à parer date de la fin du xv siècle[1]. Depuis cette époque, les rondaches ne furent guère plus admises qu'en Italie. Dans les combats singuliers, en France, on préféra à cette arme défensive la *main gauche*, qui n'était autre chose qu'une dague dont la lame n'avait guère que 0m,30 à 0m,35, assortie à l'épée, et qu'on tenait à poignée, de la main gauche, pendant qu'on escrimait de la droite avec l'épée. Si l'on parvenait à parer une botte *en grand*, comme on disait alors, c'est-à-dire à détourner l'épée complètement et à la faire passer par-dessus l'épaule, on se fendait la jambe gauche en avant, et le bras gauche tendu, sur le flanc droit de l'adversaire ; ou bien, à l'aide de cette dague, on parait et l'on fonçait l'épée en avant. On peut donc voir, dans la dernière figure que nous venons de donner, l'origine de la dague appelée *main gauche* pendant les xvi et xvii siècles.

RONDELLE DE LANCE (*roelle*). Dans l'article LANCE, on voit que pour préserver la main qui empoignait le bois, on enfilait la hampe

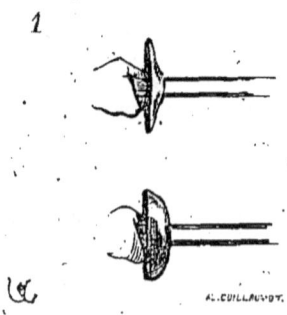

dans un cône d'acier qui était assez large pour masquer entièrement cette main droite. C'est vers le commencement du xiv siècle

[1] De la collect. de M. W. H. Riggs.

que l'on voit apparaître les rondelles de lance. Jusqu'alors il ne paraît pas qu'on les ait admises. Nous en voyons figurées dans les vignettes de manuscrits qui datent de 1300 environ[1]. Ces premières rondelles sont peu développées, coniques, très aplaties ou même légèrement bombées (fig. 1). Elles prennent plus d'importance vers la fin du xive siècle; leur diamètre atteint 0m,20 à 0m,25. La figure 2

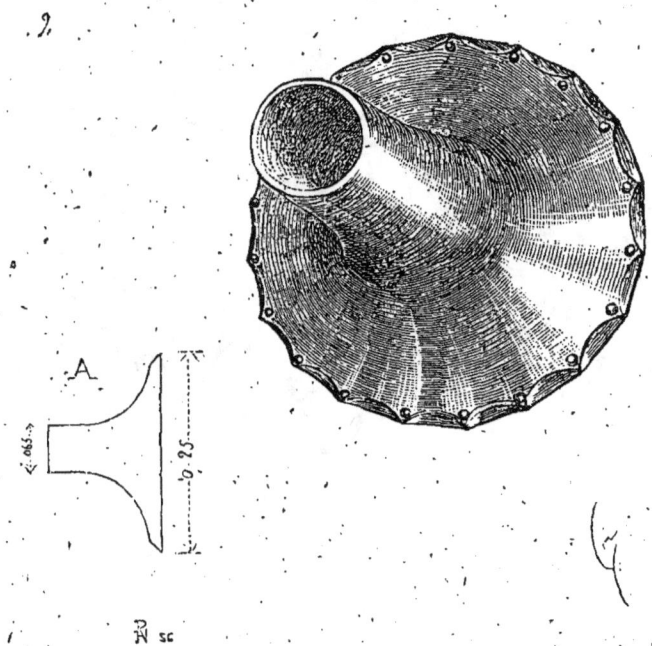

présente une de ces rondelles de lance[2], forgée avec le plus grand soin. Les bords sont chanfreinés par pans, avec rivets de laiton pour maintenir la doublure. Le fourreau du bois de la lance n'a pas moins de 0m,065; force nécessaire pour une hampe qui portait jusqu'à 5 mètres de longueur (voy. Lance). On voit des rondelles du xve siècle dont le diamètre est de 0m,33. Ce fut vers 1450 que l'on fit pour les joutes, et même pour le combat, des rondelles en demi-lune (fig. 3[3]), avec doublure d'acier A. Du côté échancré il y avait un orle saillant ou bourrelet, qui arrêtait le fer de la lance

[1] Entre autres, dans le manuscrit *li Roumans d'Alixandre*, Biblioth. nation., français, n° 24364, et dans celui de *Godefroy de Bouillon*, français, n° 352.
[2] Collect. de M. W. H. Riggs.
[3] Musée des armes de Saint-Pétersbourg.

[RONDELLE] — 256 —

et l'empêchait de glisser sous la targe, celle-ci venant mordre quelque peu sur cette échancrure. (Voy. JOUTE, pl. LV et fig. 16.)

3

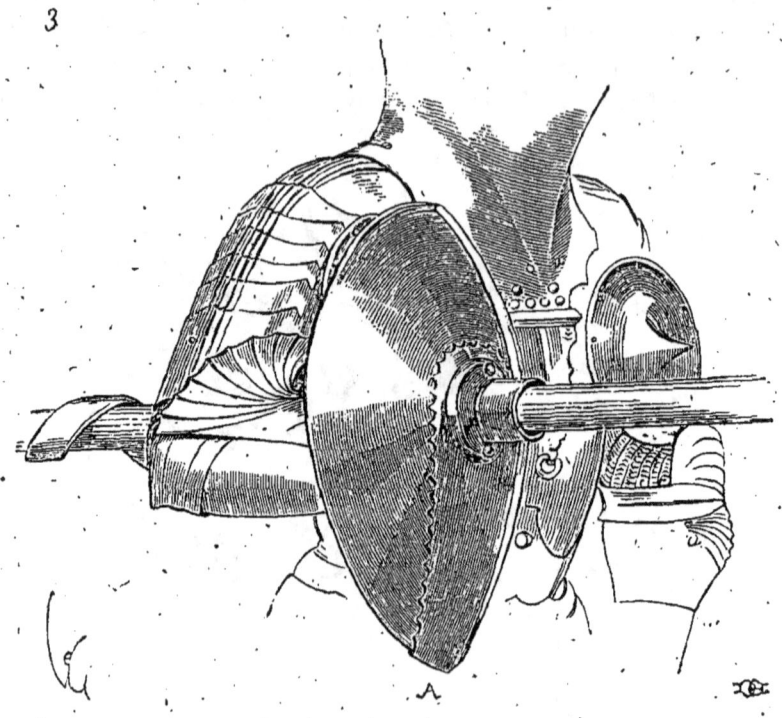

Notre cavalerie se servit peu, dans les combats, de ces rondelles, tant que l'habillement de fer spécialement destiné aux joutes n'influa pas sur les formes et les dispositions du harnois de guerre. A dater de la fin du XIV^e siècle, la passion des joutes et tournois fut telle que la chevalerie prétendit transporter dans le combat les armes défensives des tournois et joutes. C'est ainsi qu'elle s'embarrassa de quantités de pièces d'armure plus gênantes qu'utiles en bataille. Les grandes rondelles sont, de ces pièces, une des plus encombrantes. La lance rompue, il fallait jeter cette garde d'acier ou la passer à l'écuyer, si l'on en avait le loisir. En France, ces accessoires furent presque toujours mis de côté en bataille, tandis que la cavalerie allemande leur accordait de plus en plus d'importance.

On donnait encore le nom de *rouelles* à ces disques que l'on posait devant les épaules pour garantir les aisselles ou sur le côté des cubitières et genouillères. (Voy. AGUILLETTE, AILETTE, ARMURE, CUBITIÈRE.)

[SALADE]

SALADE, s. f. Habillement de tête qui ne commence à être adopté que vers les premières années du XIV° siècle ; encore n'est-il pas bien certain qu'alors on lui donnât ce nom. A cette époque, on essaya de divers casques. Le heaume était lourd et gênant dans le combat ; le chapel de fer ne garantissait pas suffisamment le visage, non plus

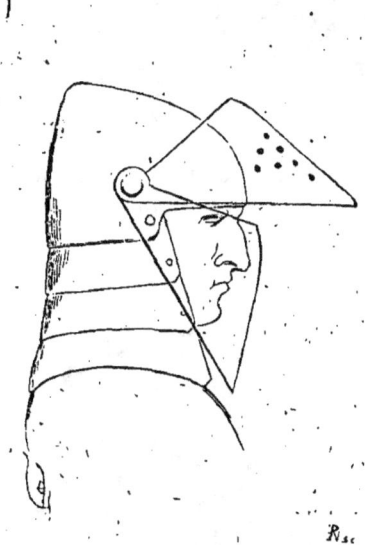

que la barbute ; le bacinet n'était pas encore perfectionné. On renforça la barbute d'un couvre-nuque très long et d'une visière. Nous considérons cet habillement de tête comme l'origine du bacinet (fig. 1¹). A la place du camail de mailles, sont fixées au timbre trois lames d'acier articulées, qui protègent la nuque, et une visière qui, étant abaissée, permet de voir entre sa partie supérieure et le frontal. Cette visière était assez mal combinée, car il est évident que le fer de la lance, venant à la toucher, pouvait glisser de la façon la plus dangereuse et pénétrer dans la vue. Aussi ne paraît-il

¹ Manuscr. Biblioth. nation., *Histoire du saint Graal*, français (1300 environ)?

[SALADE]

pas que ce casque ait été d'un emploi fréquent. On ne le voit figuré que sur un très petit nombre de vignettes entre les années 1300 et 1310.

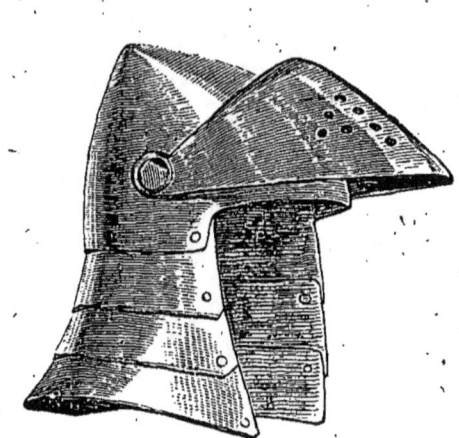

La figure 2 montre cette salade, la visière levée, pendant le cours du XIVᵉ siècle, la barbute fut en vogue lorsqu'on ne voulait pas se

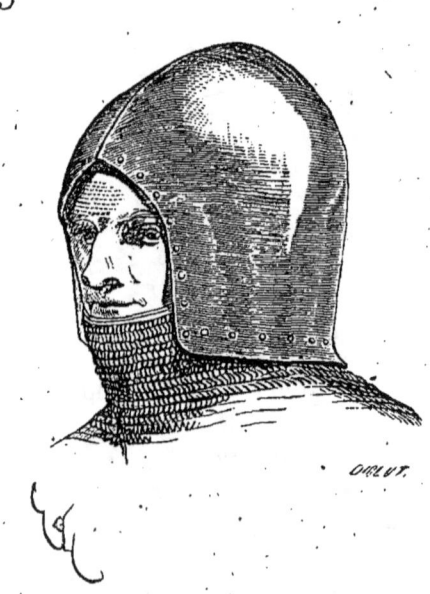

servir du heaume. Puis le bacinet, qui déjà se montre vers la fin du XIIIᵉ siècle, se complète, et devient le casque de combat avec le

chapel de Montauban. A la fin du xive siècle, la barbute tend à se modifier et prépare la véritable salade du xve siècle (fig. 3 [1]). Le timbre est puissant à l'arrière-tête et couvre totalement la nuque. Cette salade ne tient pas au camail de mailles comme la véritable barbute; elle est indépendante et dépourvue de visière.

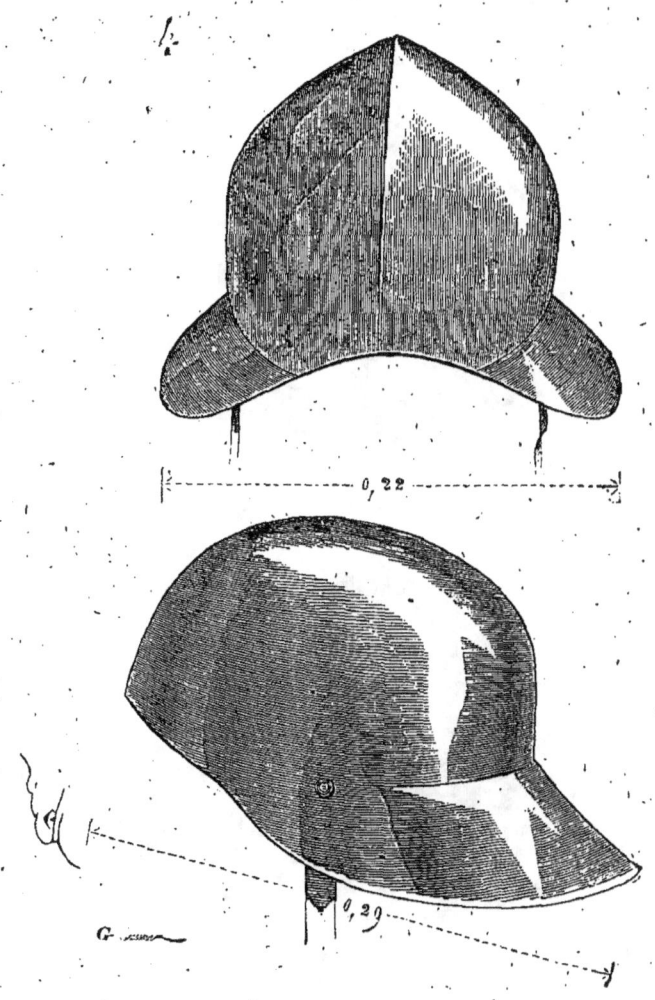

Déjà dans les joutes on avait adopté un habillement de tête qui se rapproche sensiblement aussi de la salade, et qui consistait en un chapel de fer descendant jusqu'au milieu du visage et dont le bord antérieur était percé d'une vue (voy. JOUTE, fig. 6). Tous ces essais,

[1] Manuscr. Biblioth. nation., *Tite-Live*, français (1395 environ).

conduisirent à adopter le casque de combat du xvᵉ siècle, excellente défense pour le cavalier comme pour le piéton. La salade remplaça avec avantage le bacinet, et fut portée conjointement avec l'armet jusqu'au xvɪᵉ siècle.

Il y a la salade sans visière, la salade avec visière fixe et avec visière mobile.

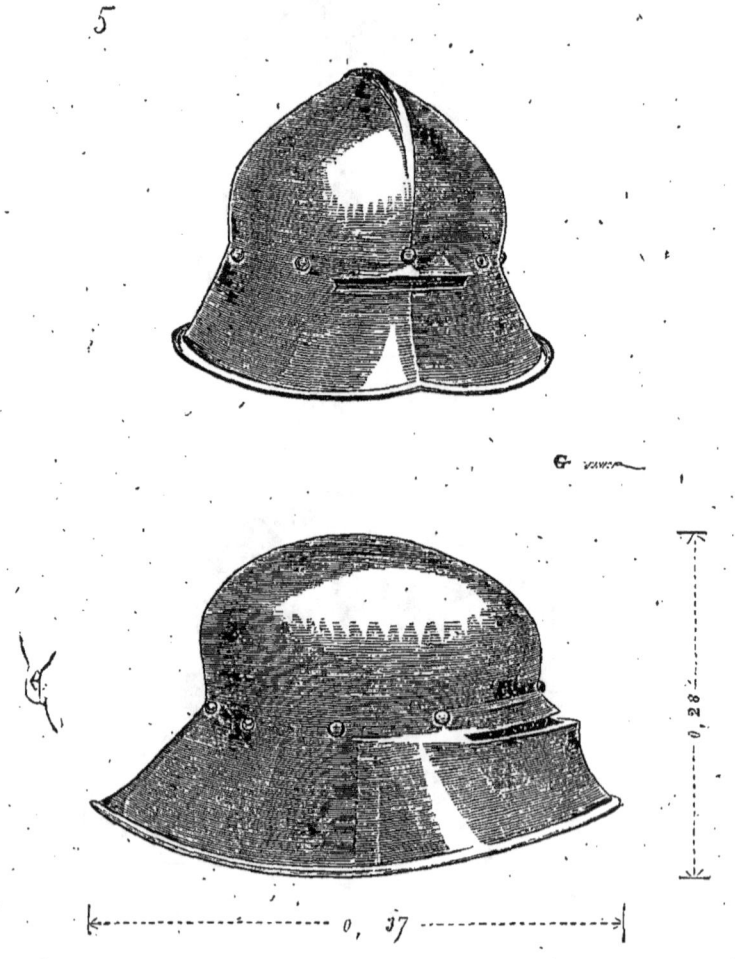

La salade sans visière est surtout l'habillement de tête du fantassin pendant la première moitié du xvᵉ siècle (fig. 4 [1]). Forgée d'un seul morceau, elle consiste en un timbre avec couvre-nuque prononcé. Deux courroies de cuir attachées sous le menton permettaient de maintenir ce casque fixe sur le crâne. Le visage restait

[1] Anc. collect. de M. R. de Belleval, musée de Pierrefonds.

complètement découvert. Les archers portèrent ces sortes de salades pendant le cours du XVe siècle. Mais, à la même époque, on fabriquait déjà des salades à visières fixes (fig. 5 [1]). Les larges rebords couvraient les oreilles ainsi que le visage, jusqu'au-dessous du nez.

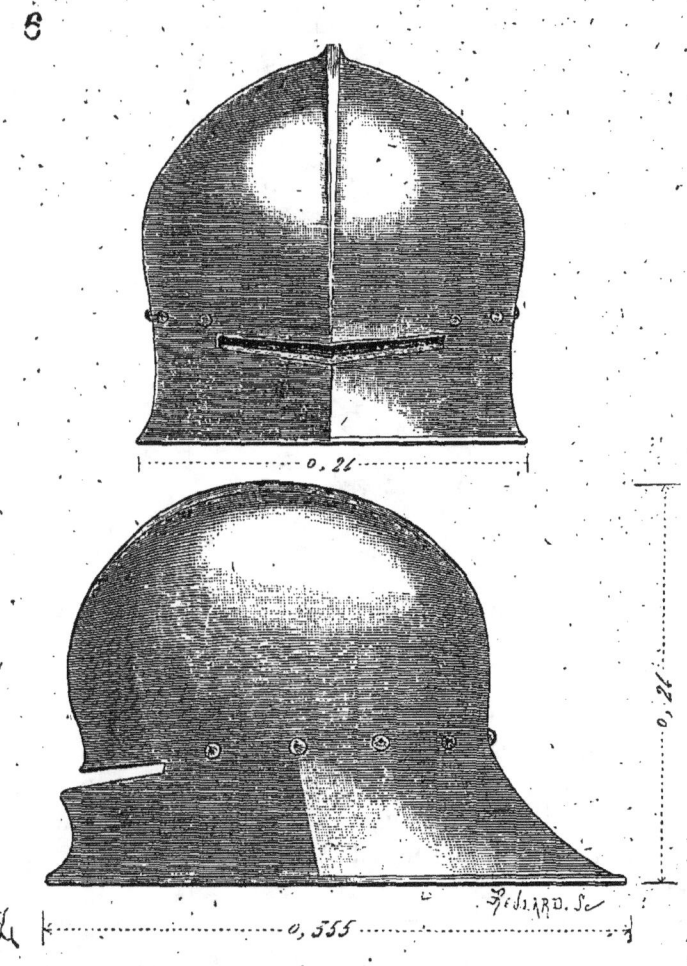

et en rejetant ce casque en arrière, on pouvait alors dégager les yeux. Une coiffe, rivée à l'intérieur du timbre, facilitait cette manœuvre et empêchait le contact du fer et de la chevelure.

Ces sortes de salades sont généralement d'une excellente exécution, et l'acier en est très dur. On observera que la vue est bien protégée par les deux becs saillants qui la bordent ; les coups de

[1] Collect. de M. W. H. Riggs.

pointe étaient ainsi détournés. La forme du timbre est parfaitement celle qui doit envelopper le crâne en laissant un isolement sur le front et un renfort dans l'axe, sorte de cimier peu prononcé, qui parfois était orné d'une plume.

La salade avec visière fixe du cavalier enveloppait mieux le crâne, et par conséquent tenait mieux sur la tête. Il faut considérer que les habillements de tête des piétons étaient surtout faits en vue de parer les coups portés de haut en bas par les cavaliers. Dès lors

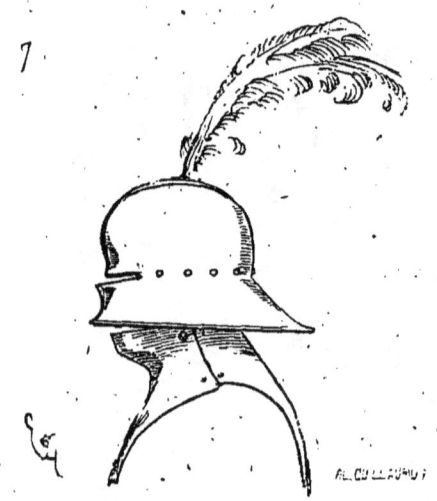

ces rebords très saillants tout autour du timbre étaient parfaitement motivés. Les cavaliers avaient à craindre les coups d'estoc et aussi les chocs latéraux, bien plutôt que ceux fournis de haut en bas. Ces bords latéraux saillants paraient assez mal ces chocs latéraux, lesquels, bien appliqués, faisaient dévier le casque et pouvaient même décoiffer l'homme d'armes.

Pour les salades de la cavalerie, on adopta donc, vers la fin de la première moitié du XVe siècle, une forme quelque peu différente de celle que donne l'exemple précédent. Les jouées furent presque verticales, le timbre très prononcé, et le couvre-nuque saillant (fig. 6[1]). La coiffe était fortement rivée à la base du timbre, et cette coiffe pouvait être serrée autour du crâne au moyen d'une courroie ou de cordons.

Cette pièce est forgée d'un seul morceau et d'un bel acier clair.

[1] Ancien musée de Pierrefonds.

Les têtes des rivets sont finement gravées en façon de boutons côtelés. Le cavalier portait sous cette salade un camail de mailles, et parfois aussi une bavière (fig. 7[1]).

La forme de cette salade est, il faut le dire, plutôt allemande que française ; mais les hommes d'armes français ne se faisaient pas faute de porter, au XVe siècle, des armets italiens et des salades provenant des fabriques de Vienne et de Nuremberg.

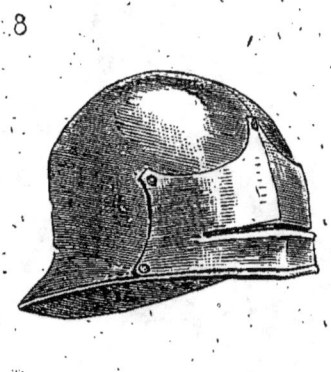

La salade française à visière fixe consiste plutôt, vers le milieu du XVe siècle en un timbre devant lequel une doublure est rivée, percée de vues et formant ainsi visière (fig. 8[2]). Cela permettait d'éviter une difficulté de forge. Mais puisqu'on rapportait cette visière, il y avait tout avantage à la faire mobile, et c'est ce qui arriva.

La figure 9 présente une de ces salades françaises de 1440 environ[3]. De bout en bout, c'est-à-dire du bec de la visière à l'extrémité du couvre-nuque, cette pièce porte 48 centimètres. La visière est fixée abaissée au moyen d'un bouton à ressort A, dont le détail est donné en B. En D, est figuré l'un des pivots de la visière ; outre la coiffe qui est rivée à la base du timbre ; une doublure garnissait les bords ainsi que la visière. La doublure de la visière était fixée au moyen de petits rivets ; celle des bords, par une ganse passant dans des trous jumelés.

La figure 9 bis montre cette salade par devant et par derrière. C'est là une des plus intéressantes pièces de ce genre que nous connaissions, et qui paraît avoir été faite pour un cavalier, car elle ne

[1] Manuscr. Biblioth. nation., *Girart de Nevers*, français.
[2] Même manuscrit.
[3] Anc. collect. de M. le comte de Nieuwerkerke.

[SALADE] — 264 —

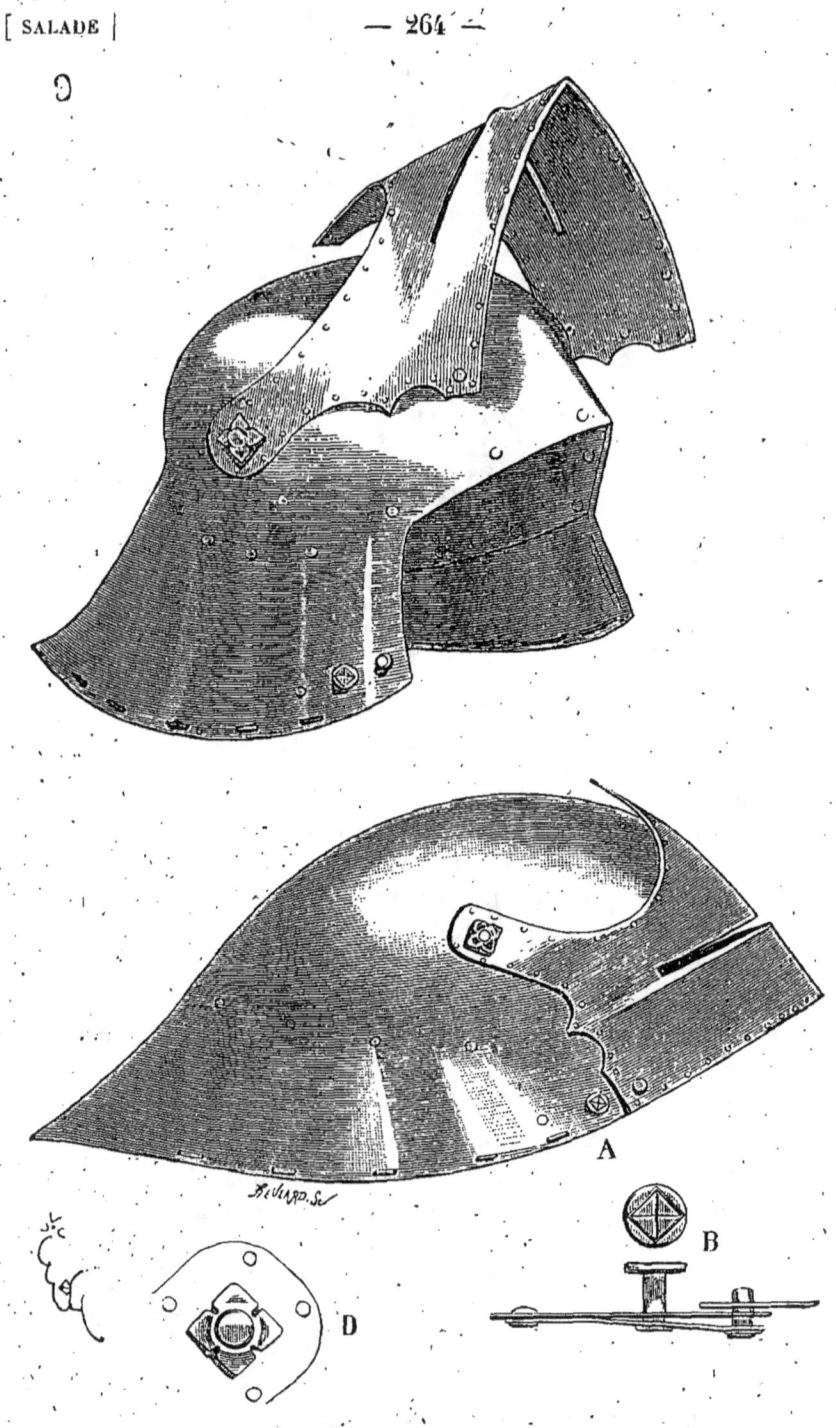

présente point de cimier et couvre exactement les oreilles par des

9 bis

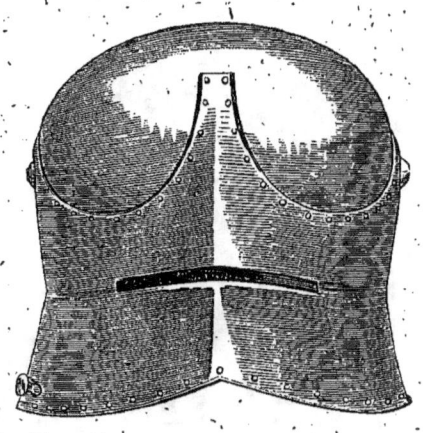

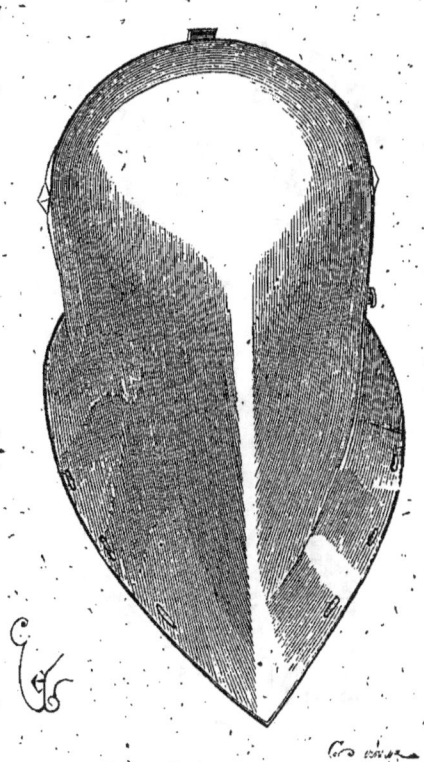

jouées presque verticales. Ce couvre-nuque, allongé et relevé, per-

mettait de renverser beaucoup le casque en arrière pour dégager

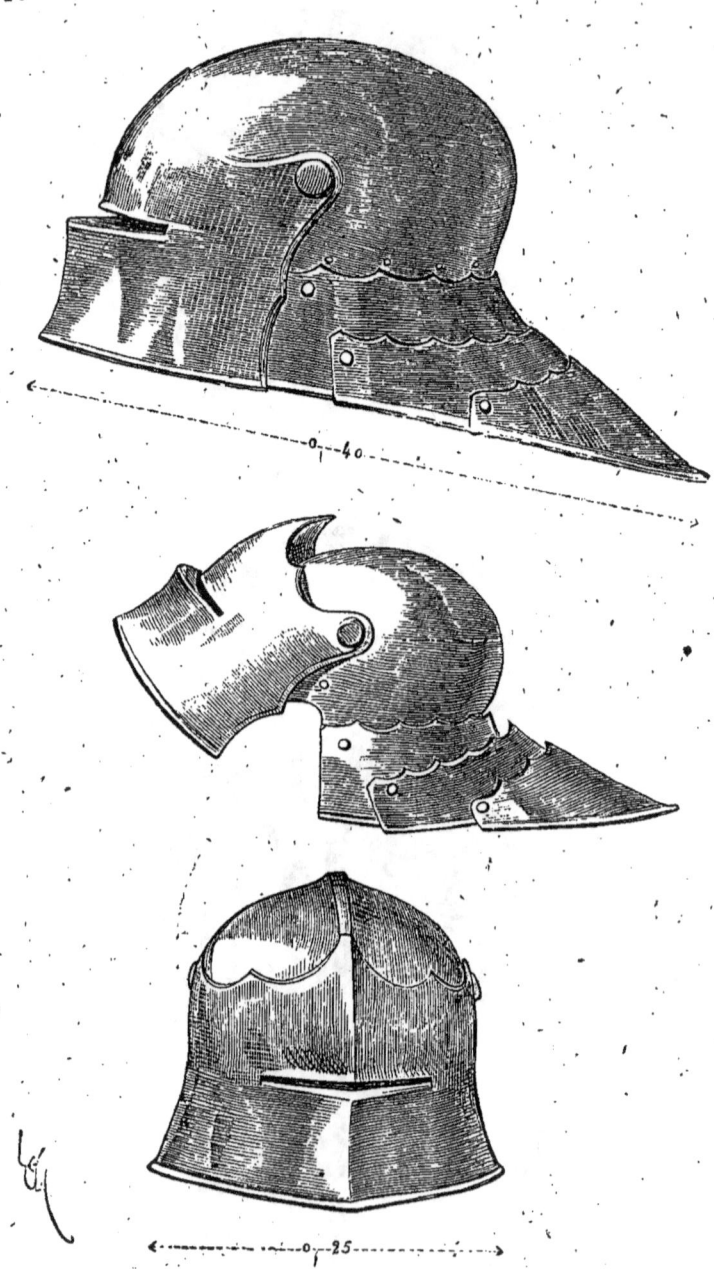

d'autant le visage, lorsqu'on était en marche; mais il avait l'incon-

vénient de découvrir le cou par derrière, qui restait ainsi exposé à un coup de taille envoyé horizontalement. On fit donc des couvre-nuque articulés qui permettaient ainsi de renverser le casque en arrière quand on ne combattait pas, et qui se rabattaient sur le cou quand on combattait.

La fig. 10[1] présente une de ces salades de 1470 environ, à visière mobile et à couvre-nuque articulé, composé de trois lames.

La figure 11[2] présente avec la précédente une variante. La vue

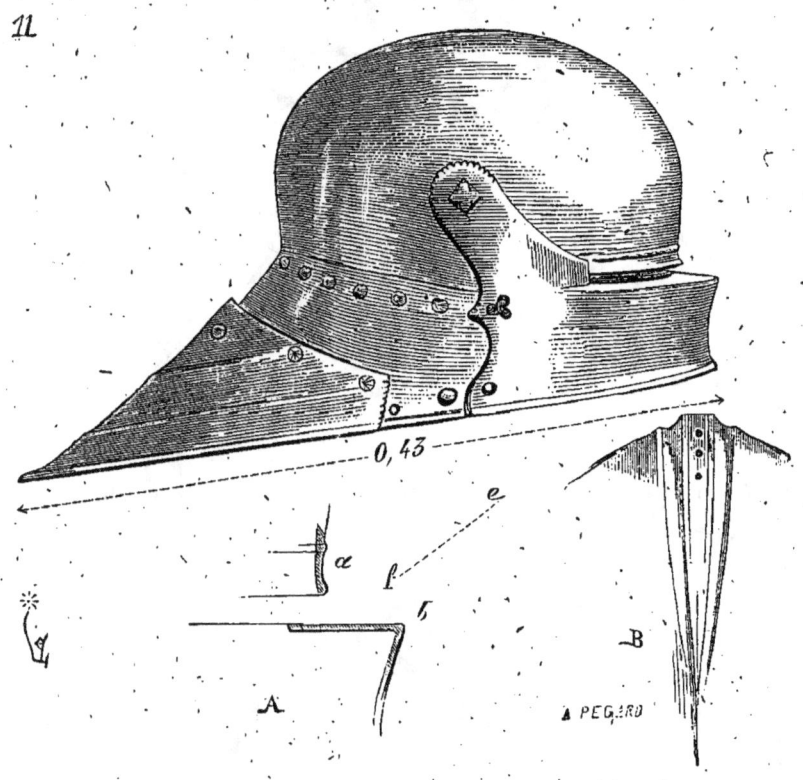

n'est point percée dans la visière; celle-ci se rabat au-dessous, et l'extrémité du couvre-nuque, bien que rapportée, est rivée en plein et n'est point articulée. C'est du reste une excellente pièce de forge exécutée avec le plus grand soin. On remarquera, dans ces deux dernières pièces, que la partie inférieure de la visière, formant saillie sur la vue, est pleine dans la longueur de cette saillie,

[1] Anc. musée de Pierrefonds.
[2] De la même provenance.

[SALADE] — 268 —

ainsi que le montre la section A, et cela, pour empêcher la

pointe de l'épée, ou le fer de la lance, de pénétrer entre a et b,

suivant la direction ef, lorsque la tête du cavalier est baissée.

En B, est tracé le cimier, avec ses deux cannelures latérales et les trous pour fixer le plumail, qu'on attachait parfois sur le sommet du timbre.

14

Avant de passer outre, il nous faut revenir aux salades des pié-

15

tons. Nous en voyons qui se composent d'un timbre avec couvre-nuque court, sans visière, mais dont la partie antérieure est munie

[SALADE]

16

— 270 —

d'un nasal très saillant (fig. 12[1]); d'autres, avec doublure sur le

[1] Manuscr. Biblioth. nation., *Miroir historial*, français (1440 environ).

frontal, jouées, couvre-nuque accusé et nasal saillant (fig. 13[1]); d'autres encore en manière de chapel de fer avec doublure percée d'une vue (fig. 14[2]); ou bien avec visière mobile, mais formant doublure, c'est-à-dire que le timbre est complet et percé aussi d'une vue sous la visière (fig. 15[3]). On voit que ces formes étaient passablement variées, tout en conservant les mêmes dispositions générales.

Les piétons portaient habituellement ces salades sur un camail de mailles avec ou sans bavière, ou sur un simple chaperon d'étoffe.

La salade fut également adoptée dans les joutes, et, vers la fin du XVᵉ siècle, ces sortes de salades reçurent des doublures mobiles que la pointe de l'adversaire pouvait faire sauter (voy. JOUTE, fig. 23 et 24). Le musée d'artillerie de Paris possède de très belles salades de ce genre.

La dernière salade de guerre possède une visière mobile à soufflet (fig. 16[4]). Cet exemple montre que le frontal et le couvre-nuque sont rapportés, ce dernier étant articulé et pouvant se relever de 2 ou 3 centimètres. La visière épouse exactement les parois du

[1] Manuscr. Biblioth. nation., *Miroir historial*, français (1440 environ).
[2] Manuscr. Biblioth. nation., Froissart, *Chroniques*, français (1450 environ).
[3] Même manuscrit.
[4] Anc. collect. de M. le comte de Nieuwerkerke.

[SALADE]

timbre lorsqu'elle est abaissée, et les bords latéraux du couvre-nuque sont masqués par un léger renflement des jouées, afin de ne donner aucune prise à la pointe de l'épée ou de la lance. Les canne-

lures horizontales de la visière étaient destinées à faire dévier latéralement le fer de la lance et à l'empêcher de glisser dans la vue ou sur le gorgerin. La figure 17 montre cette salade par derrière.

Les riches gentilshommes et les princes portaient, même à la guerre, des salades d'une grande valeur. Quand le duc de Bourgogne partit, en 1443, pour son expédition dans le Luxembourg, parmi les salades que ses pages portaient, il en était une qui était estimée à la valeur de 100,000 écus d'or[1]. Il fallait nécessairement que cette salade fût enrichie de pierres fines.

Il ne faut pas omettre ici certaines salades italiennes de la fin du XIVe siècle, qui furent admises dans quelques corps de mercenaires au service de la France, et qui se rapprochent beaucoup de la forme du casque de l'hoplite grec. Ces salades (fig. 18) n'étaient portées que par les piétons, archers ou arbalétriers.

Cet exemple[2] est d'une belle fabrication. La coiffe était rivée au tymbre par des rivets dont nous donnons le détail grandeur d'exécution en A.

C'est à Florence et à Venise qu'on fabriquait ces sortes de casques, qui d'ailleurs se rapprochent beaucoup de la barbute : c'était la *celata veneziana*.

Au XVIe siècle, la salade se transforme quelque peu. Le tymbre s'allonge et est surmonté d'un cimier prononcé ; les jouées sont mobiles et la visière saillante, habituellement fixe. Ce casque prend alors le nom de *bourguignote*.

SOLERET, s. m. (*pédieux*). C'est par ce mot que l'on désigne la chaussure armée de plates pendant le XVe siècle. Mais, dès le XIIIe siècle, on posa sur la maille des bas-de-chausses des pièces de fer qui protégeaient le cou-de-pied. Ces appendices, indépendants des grèves que l'on commençait à adopter vers 1270, s'attachaient par des courroies sous le pied. C'est là l'origine des solerets, c'est-à-dire des chaussures de fer.

La figure 1[3] donne une de ces plates préservatrices, dont le bord supérieur recouvrait l'extrémité inférieure des grèves, afin de laisser au cou-de-pied la liberté de ses mouvements. Ces premiers solerets ne dépassaient pas la racine des doigts, ceux-ci n'étant préservés que par la maille des bas-de-chausses. Mais ces garnitures du cou-de-pied devaient être gênantes pour marcher ; on en vint donc bientôt à les articuler et à les terminer par une enveloppe des doigts de pied. Ces plaques étaient fixées à un soulier de peau,

[1] Olivier de la Marche.
[2] Anc. collect. de M. le comte de Nieuwerkerke.
[3] Manuscr. Biblioth. nation., *li Roumans d'Alixandre*, français (fin du XIIIe siècle).

[SOLERET] — 274 —

et les courroies des éperons masquaient la jonction des solerets avec les grèves (fig. 2 [1]).

Pendant toute la première moitié du xive siècle, les solerets ne

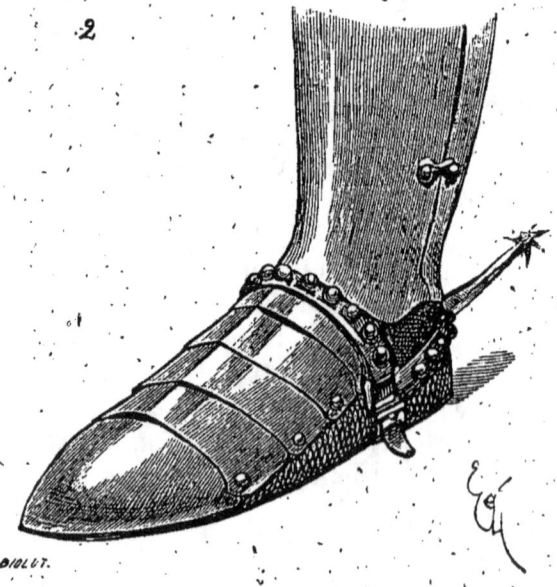

[1] Manuscr. Biblioth. nation., poème du *Siège de Troie*, français (fin du xiiie siècle).

sont pas complets ; les armuriers n'étaient point encore parvenus à articuler les plates avec précision et souplesse. Ce n'est que pendant la seconde moitié de ce siècle que des perfectionnements réels sont apportés dans la fabrication des solerets.

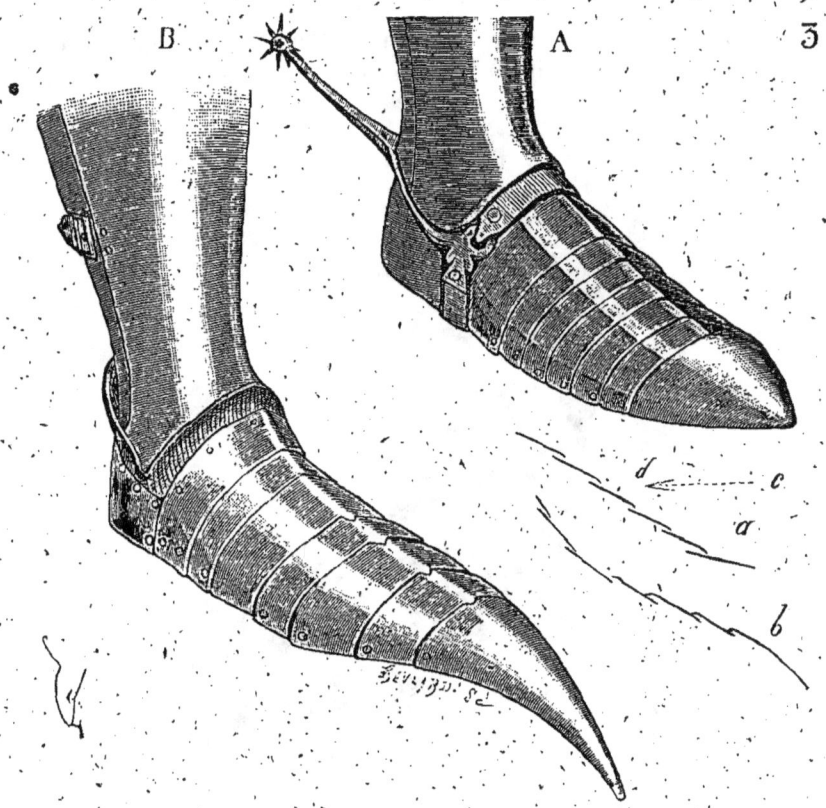

La figure 3 [1] donne en A un soleret entièrement de fer, articulé du cou-de-pied à la racine des doigts, au moyen de six plates se recouvrant comme des tuiles dans le sens de la pente. Les grèves sont indépendantes et recouvrent les solerets, et c'est la courroie des éperons qui renforce la jonction.

Cette même figure présente en B[2] un soleret mixte. Les lames articulées revêtent un soulier de peau. Le quartier haut ne possède qu'une talonnière assez peu développée pour ne pas gêner le mouve-

[1] Statue de Jehan d'Artois, comte d'Eu, mort en 1384.
[2] Manuscr. Biblioth. nation., *Lancelot du Lac*, français, grandes vignettes (1370 environ).

[SOLERET] — 276 —

ment du talon. L'éperon recouvrait la jonction des lames articulées avec le cuir.

Les hommes d'armes avaient évidemment été parfois victimes de la mauvaise disposition des plates de solerets se recouvrant ainsi que l'indiquent l'exemple A et le tracé a. Le fer de la lance ou d'épée venant frapper le soleret suivant la direction cd, pénétrait entre les lames et pouvait blesser très grièvement. Aussi, vers la fin du XIVe siècle, on adopta, pour les solerets, le mode de recouvrement

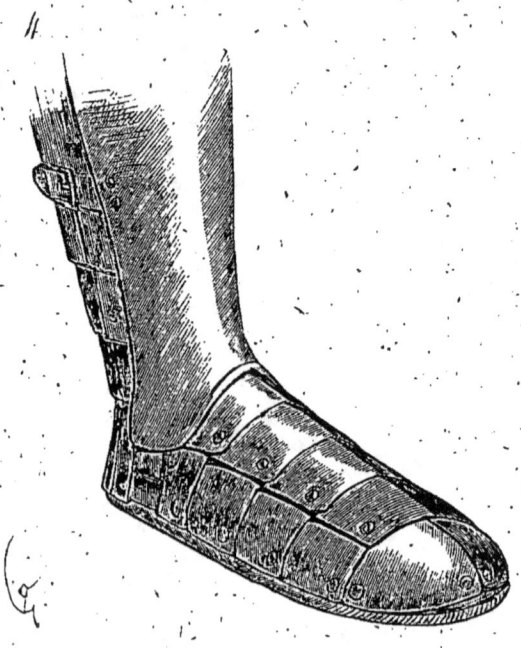

indiqué en b. Les lames inférieures se recouvraient de bas en haut; seules les lames du haut du cou-de-pied se recouvraient en tuile, et dès lors la pointe mince ou aiguë d'une arme ne pouvait pénétrer entre les plates.

Ce dernier soleret B' est une mode italienne, mais qui fut souvent adoptée en France à la fin du XIVe siècle, les deux pays ayant à cette époque de fréquentes relations, comme chacun sait.

Du reste, les essais étaient nombreux alors : on tenta de fabriquer des solerets au moyen d'écailles ou de tuiles de fer (fig. 4 [1]), comme on faisait des plastrons, des dossières, des flancars, et même des chausses, à l'aide de ce procédé (voy. ARMURE; fig. 37 et 38).

[1] Manuscr. Biblioth. nation., *Lancelot du Lac*, français (1390 environ).

Le harnois blanc, l'habillement de plates, était alors un vêtement de guerre si dispendieux, qu'on essayait de tous les moyens pour diminuer la difficulté de cette fabrication.

Ces tentatives ne paraissent guère, toutefois, avoir dépassé les premières années du XVe siècle, et l'on en vint enfin à adopter les solerets qui se lient aux harnois de jambes (voy. GRÈVES, fig. 7 et 8).

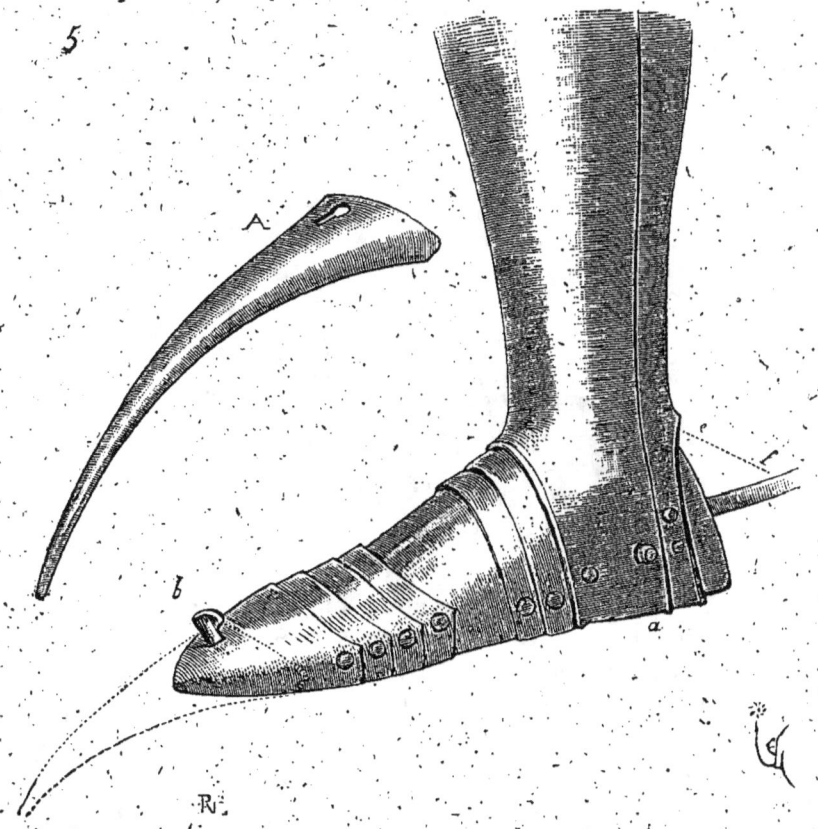

Les solerets à poulaines eurent la vogue du commencement du XVe siècle à 1440 environ. Si l'homme d'armes voulait marcher, les longues poulaines pouvaient s'enlever facilement.

Cet appendice n'avait d'autre avantage que de maintenir parfaitement le pied dans l'étrier. Le poids et la courbure de la poulaine formaient crochet antérieur, qui empêchait la semelle de glisser en cas de choc violent et de quitter l'étrier.

La figure 5 montre un de ces beaux solerets de 1430 à 1440. Les grèves descendent jusqu'à la semelle et maintiennent le soleret, qui est indépendant, au moyen du bouton à ressort a. Ainsi le pied

peut manœuvrer dans tous les sens, et le talon atteint sa ligne d'inclinaison extrême *ef*. L'éperon est vissé habituellement à la talonnière. Les plates d'extrémité se recouvrent de bas en haut, comme il vient d'être dit, et l'on voit en *b* le bouton tournant qui reçoit la poulaine A.

Il est bien évident que la première opération, en descendant de cheval, était de faire enlever les poulaines par l'écuyer, car il eût été impossible de marcher avec ces appendices, sorte d'ergots renversés au bout des pieds [1].

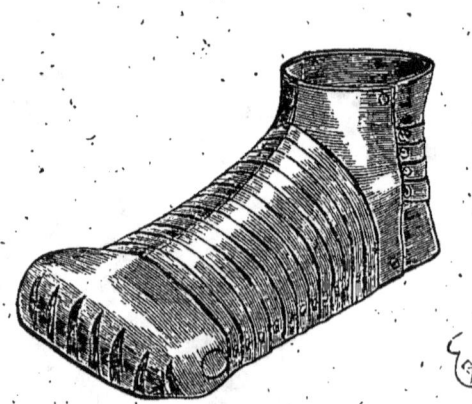

A ces poulaines, utiles peut-être pour maintenir le pied dans l'étrier, mais si gênantes, on vit succéder, à la fin du XVe siècle, les solerets à large extrémité, qui avaient encore cet avantage d'empêcher le pied de glisser sur la grille de l'étrier — laquelle était alors rembourrée — et qui n'empêchaient pas de marcher. Ces solerets, ou *pieds d'ours* (fig. 6 [2]) furent usités jusque vers la fin du règne de François Ier. Les plus anciens, qui datent du règne de Charles VIII et de Louis XII, sont articulés au moyen d'un très grand nombre de lames, ainsi que le montre notre figure; et sont exécutés avec une grande perfection. Il est des solerets à la même époque, qui sont adhérents aux grèves (voy. GRÈVES, fig. 9).

SPALLIÈRE, s. f. (*espalière*). Armure des épaules. Après la tête, les parties du corps les plus exposées et qu'il était essentiel de pré-

[1] M. W. H. Riggs possède une très belle paire de ces solerets. Il en est une également très belle, dépendant de l'ancien musée de Pierrefonds.
[2] Armeria de Madrid.

server, étaient les épaules. Tous les coups de taille dirigés sur le heaume et qui glissaient, tombaient sur les épaules et les fracassaient, surtout si les combattants se servaient de la masse, du marteau ou de la hache. On rembourra donc fortement les gambisons sous le

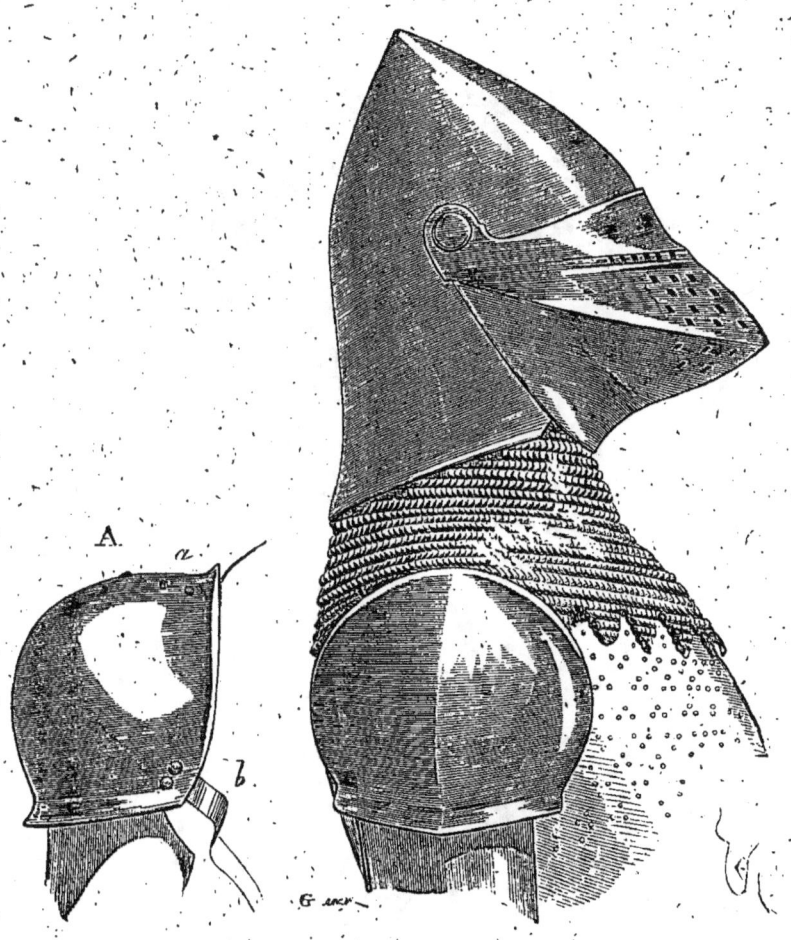

haubert depuis le cou jusqu'aux arrière-bras. Mais cela ne suffisait pas ; il fallait opposer à ces chocs un obstacle rigide et isolé. On adopta les ailettes (voy. AILETTES). Ces ailettes étaient fort gênantes ; difficilement maintenues à leur place normale, elles tournaient pendant le combat, soit vers le dos, soit sur la poitrine. On renonça aux ailettes, et l'on posa, sur le haubert, au droit des épaules, des demi-sphères d'acier maintenues par un crochet et une courroie sous l'aisselle. Ces premiers essais qui datent de 1325 environ, ne

paraissent pas avoir eu grand succès, car ils ne se présentent que rarement sur les monuments de cette époque. — Dans le domaine royal, on commença alors à armer les arrière-bras de plates articulées, avec petites spallières (voy. ARRIÈRE-BRAS).

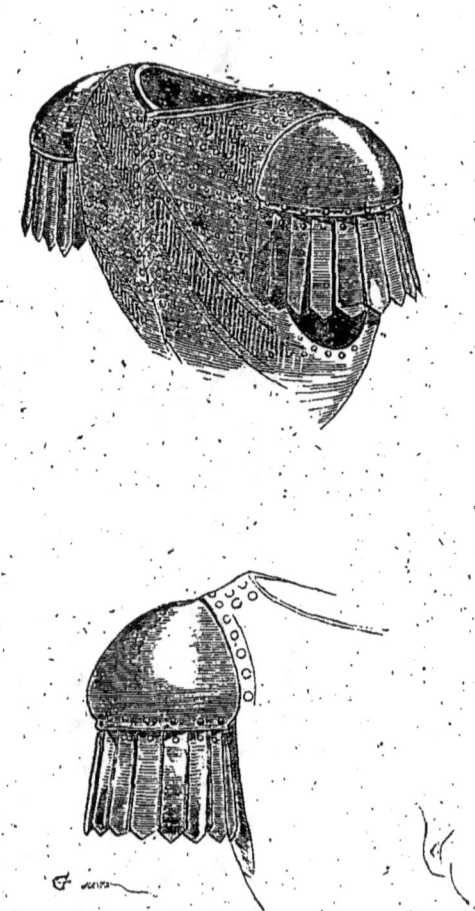

Ce n'est que vers 1350 que la spallière se dessine franchement (fig. 1[1]). En A, la spallière est présentée vue de face ; elle est fixée au surcot d'armes par une boucle en a sous-jacente et par une courroie b sous l'aisselle : ainsi pouvait-elle suivre les mouvements du bras. Son bord supérieur mordait sur le camail posé sous le bacinet.

[1] Manuscr. Biblioth. nation., *Tite-Live*, français (1350 environ).

Toutefois le défaut de l'épaule était fort mal préservé. On essaya donc, à la même époque, de river les spallières au surcot d'armes (fig. 2 [1]), de telle sorte que ces spallières faisaient partie du vêtement; puis on riva librement, au moyen de bouts de cuir, des lames de fer au bord de la spallière. Ces lames se recouvraient et pendaient mobiles, afin de laisser au bras son mouvement. Le défaut de l'épaule était ainsi mieux préservé; mais l'aisselle ne l'était point,

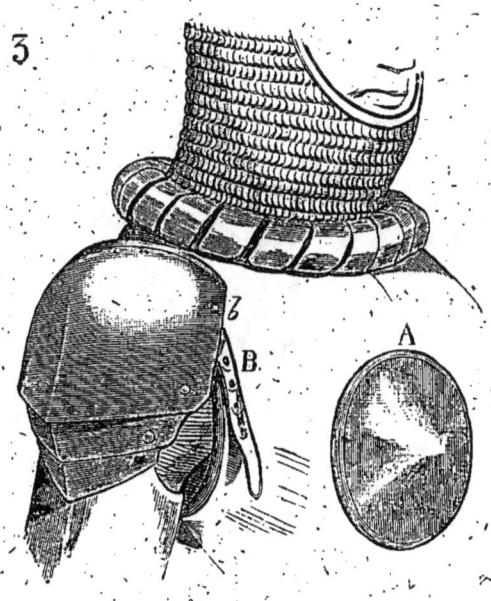

et c'était toujours à l'aisselle que l'on adressait les coups d'estoc. On ajouta donc une rondelle et l'on articula les spallières (fig. 3 [2]). Cette spallière est composée de trois pièces, la dernière recouvrant le canon de l'arrière-bras. Elle est attachée par une boucle à l'épaule du surcot d'armes, et à la courroie B, rivée en *b*, on fixait la rondelle A, laquelle portait en dedans une petite boucle. Cette rondelle tombait ainsi flottante devant l'aisselle. Cet attirail n'était pas très préservatif, toutes ces pièces étant trop mobiles. Il faut observer le collier de fer doré que porte cet homme d'armes, sorte de tortil qui cachait l'encolure du surcot d'armes.

On tâtonnait toujours, et l'on passait d'un moyen à l'autre sans trouver l'armure convenable à cette partie du corps. Vers la fin

[1] Manuscr. Biblioth. nation., *Tite-Live*, français (1350 environ).
[2] Manuscr. Biblioth. nation., *Tristan et Iseult* (1370 environ).

du xive siècle, les broignes, les gros gambisons de peau piquée (voy. GAMBISON) furent souvent adoptés, et alors sur des arrière-bras très rembourrés, on posa, en guise de spallières, des cônes d'acier (fig. 4[1]). Ces cônes D étaient fixés au moyen de deux courroies passées dans le haut de l'emmanchure du gambison et prenant une barrette fixée à l'intérieur du cône.

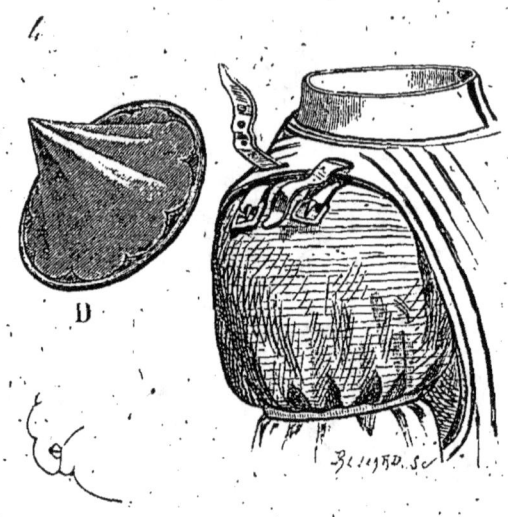

Mais à ce moment (vers 1400) l'armure de plates se complétait, et les spallières allaient devenir une des parties importantes de cette armure. Il était toujours difficile de fixer les spallières tant qu'elles étaient une pièce séparée, mais, du moment qu'elles participaient du harnois complet, elles devaient bientôt présenter une bonne défense. Cependant les difficultés étaient grandes, car il était essentiel de laisser aux épaules leur liberté. Le bras, pour combattre, devait se mouvoir dans tous les sens, et, par conséquent, l'articulation de l'humérus ne devait pas être gênée.

Comme toujours, ce sont les formes simples qui sont adoptées les dernières.

La figure 5 présente des spallières d'un harnois de 1400[2]. Elles se composent chacune de deux lames : celle supérieure recouvrant le colletin de la bavière, et celle inférieure le canon d'arrière-bras. Elles sont articulées et sont fixées sur les épaules du corselet par

[1] Manuscr. Biblioth. nation., Tite-Live, français, n° 30 (1395 environ).
[2] Manuscr. Biblioth. nation., le Livre de Guyron le Courtois, français.

deux boucles. On voit que l'armurier a prétendu préserver l'aisselle,

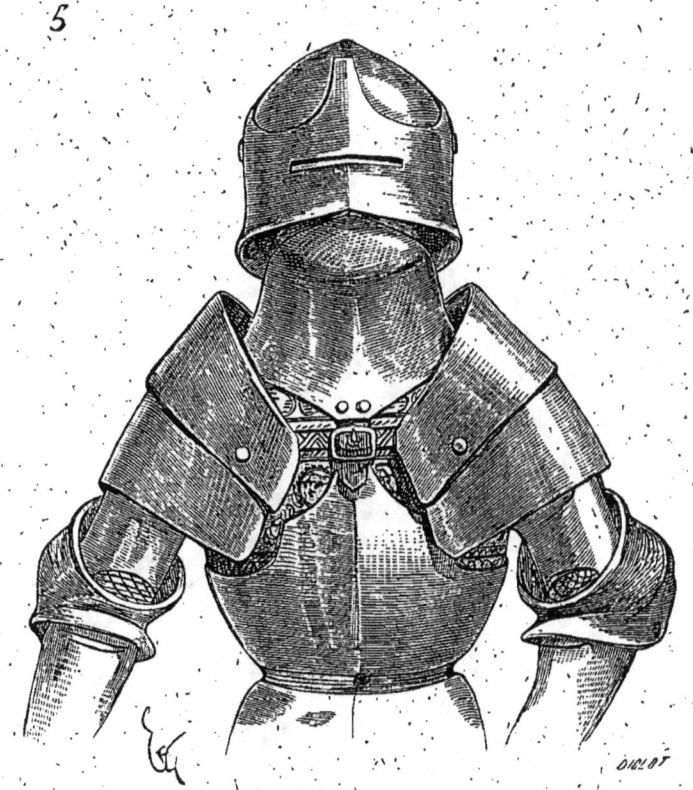

et relever le bord supérieur, afin de faire glisser le fer de la lance.

Toutefois, pour laisser au bras la facilité de se porter en avant,

[SPALLIÈRE] — 284 —

il fallait que ces spallières fussent *gaies*, c'est-à-dire qu'elles lais-
sassent un intervalle entre elles et le corselet. Elles ne pouvaient le

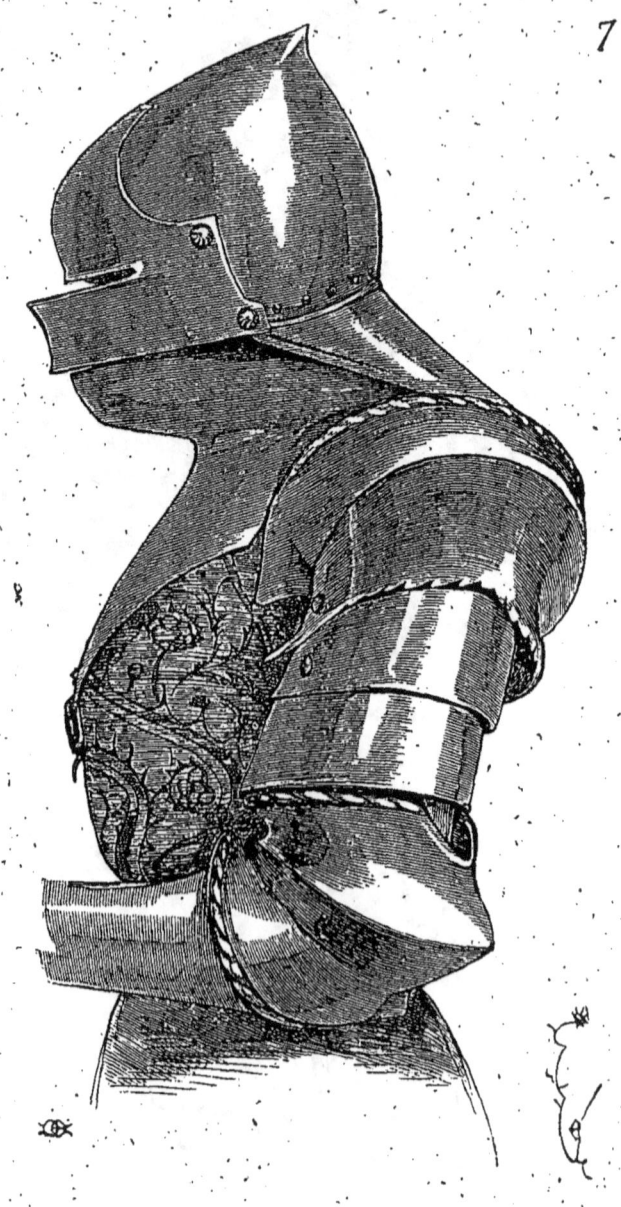

7

joindre exactement ; dès lors, le fer de lance ou la lame de l'épée
pouvaient passer dans cet intervalle. Puis la spallière, n'étant main-
tenue que par une courroie de suspension et une courroie sous

l'aisselle, pouvait se déplacer pendant l'action et devenir fort gênante.

La figure 6 montre cette spallière par derrière. Un coup de mar-

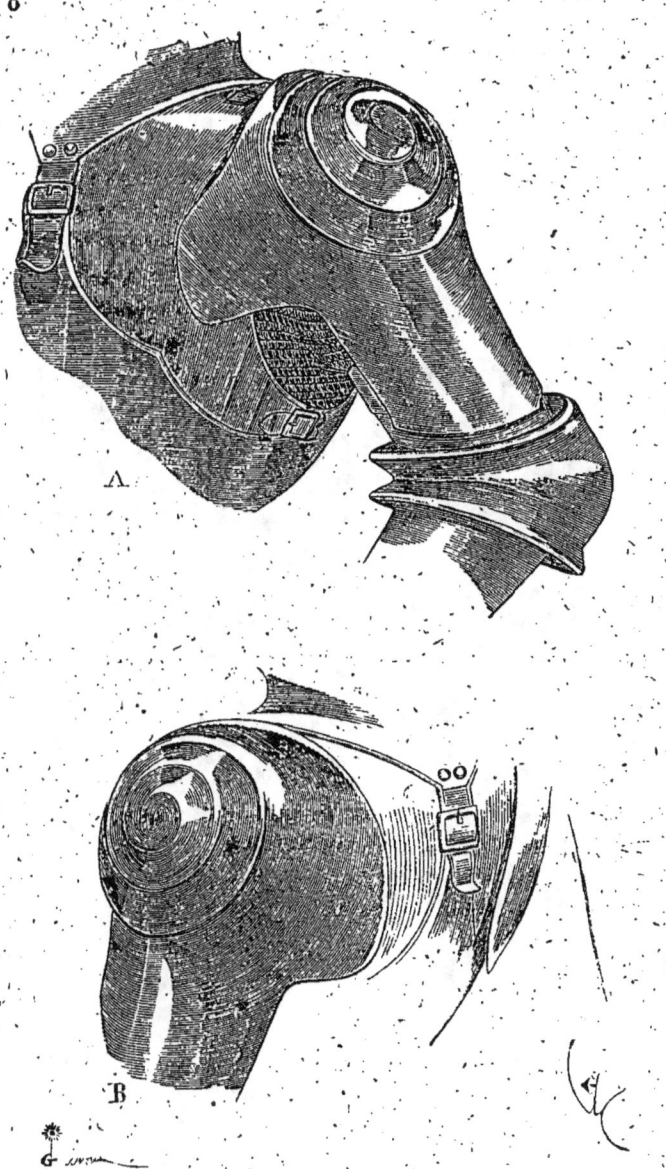

8

A

B

teau d'armes à bec de faucon, s'il était appliqué à point, arrachait facilement la lame supérieure de cette spallière. Il fallait mieux joindre la racine du cou.

[SPALLIÈRE]

On fit donc un peu plus tard, vers 1420, des spallières épousant la forme de l'épaule, avec garde supérieure pour détourner le coup de lance (fig. 7 [1]). Ces diverses tentatives ne parurent pas suffisamment préservatrices. Les pièces distinctes se séparaient sous les coups de masse. On chercha donc une forme de spallière d'un seul morceau de fer, couvrant en même temps l'épaule et l'arrière-bras.

Ces spallières, auxquelles on donna le nom d'*épaules de mouton*, s'attachaient (fig. 8 [2]) à la partie supérieure du plastron et sous l'aisselle au moyen de courroies. En A, cette spallière est présentée

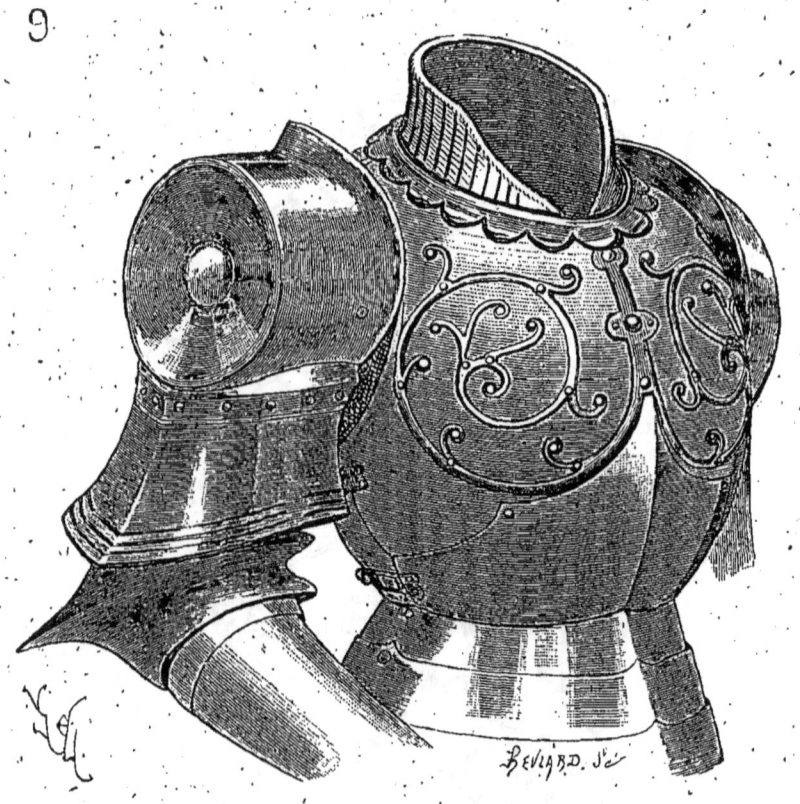

de face, et en B, par derrière. La jonction de la partie inférieure avec le garde-bras (cubitière) laissait encore un défaut dans lequel la pointe de la lame ou de l'épée pouvait passer ; on fit donc recouvrir cette cubitière par la spallière (fig. 9 [3]). La volute de l'épaule

[1] Manuscr. Biblioth. nation., *Boccace*, français (1420).
[2] Manuscr. Biblioth. nation., *Miroir historial*, français (1440 environ).
[3] Même manuscrit.

de l'exemple précédent et le cylindre de cette dernière spallière étaient évidemment destinés à donner une grande résistance à cette partie de l'armure ; mais toutes ces tentatives ne donnaient pas de résultats très pratiques. Il y avait toujours solution très apparente entre le corselet et la spallière, et, par suite, chance de blessure grave. Le plastron de fer du dernier exemple est recouvert d'un ornement rivé qui avait pour effet — comme le treillis des manteaux d'armes, plus tard — d'arrêter le fer de lance et de l'em-

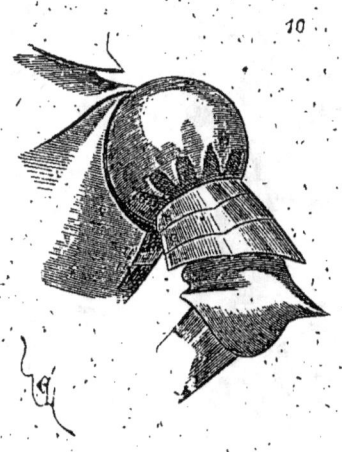

10

pêcher de glisser latéralement. Ce plastron est bordé au collet d'un feston de cuir et recouvre un gambison de peau piquée, protégeant le cou sous la salade. Déjà cependant on fabriquait des armures de plates dont les spallières faisaient corps avec le plastron (voy. ARMURE, pl. II, et BRASSARD, fig. 3) ; mais ces défenses ne semblaient pas assez résistantes, et, comme nous le disions tout à l'heure, étaient facilement faussées par un bon coup de masse. Il semble donc que, pour ne laisser aucun défaut et présenter une puissante résistance aux chocs, on ait renoncé pendant un certain temps aux lourdes spallières de fer que nous venons de montrer, et aux spallières plus légères, mais épousant mieux la forme de l'épaule pour adopter les spallières construites comme l'étaient les brigantines, s'attachant sous le corselet à un gambison.

La figure 10[1] montre une de ces spallières, très fortement rembourrée au droit de la tête de l'humérus, et terminée à sa partie inférieure par des lames d'acier sur une épaisse garniture de peau

[1] Manuscr. Biblioth. nation., *Miroir historial*, français (1440 environ).

[SPALLIÈRE] — 288 —

piquée. Alors ce n'était plus la spallière qui recouvrait le corselet, mais celui-ci qui recouvrait la spallière. Ce fut alors aussi qu'on fit des manches de brigantine avec gros bourrelet aux épaules ; car la brigantine eut une grande vogue vers le milieu du XVe siècle. La figure 11.[1] donne une de ces manches de velours vert rivé sur des

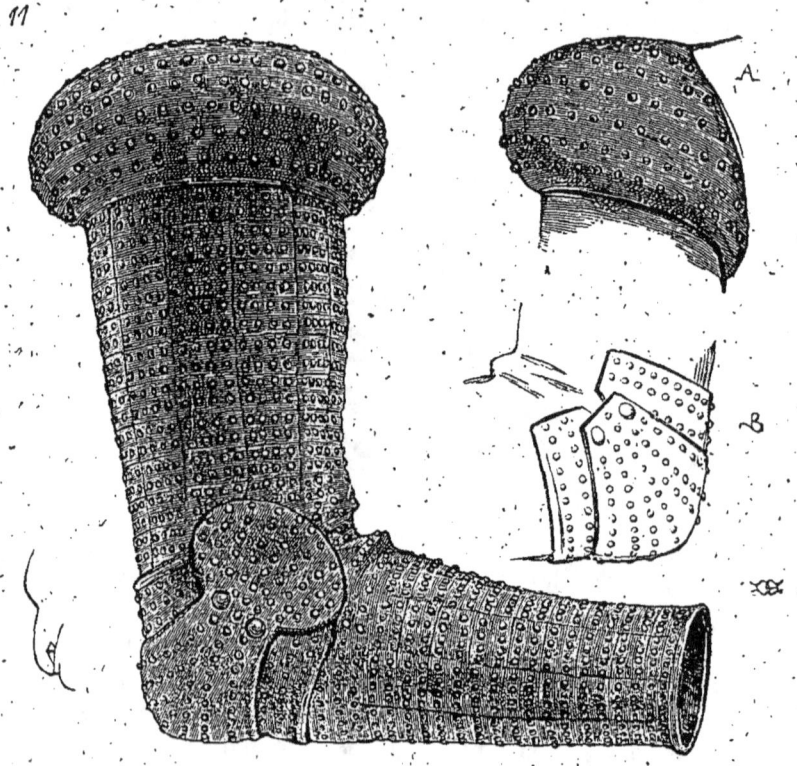

11

lames d'acier, avec son épaulette en façon de bourrelet, mais également garnie par-dessous de lames d'acier. En A, l'épaulette est montrée par derrière, et en B, la cubitière est donnée du côté interne (voy. BRIGANTINE). On fit mieux : à la place de l'épaulette rembourrée, on posa une véritable spallière fabriquée comme la brigantine et attachée avec des aiguillettes (fig. 12 [2]). En A, cette spallière est montrée par devant, et en B, par derrière.

Sous ces sortes de spallières on arma souvent les bras de plates.

Ce fut encore à cette époque que l'on essaya de grandes spallières

[1] Collect. de M. W. H. Riggs.
[2] Manuscr. Biblioth. nation., *Miroir historial*, français (1440 environ).

— 289 — [SPALLIÈRE]

d'acier se croisant sur le dos et rivées l'une à l'autre, afin d'éviter qu'elles ne se dérangeassent pendant le combat. Chacune de ces

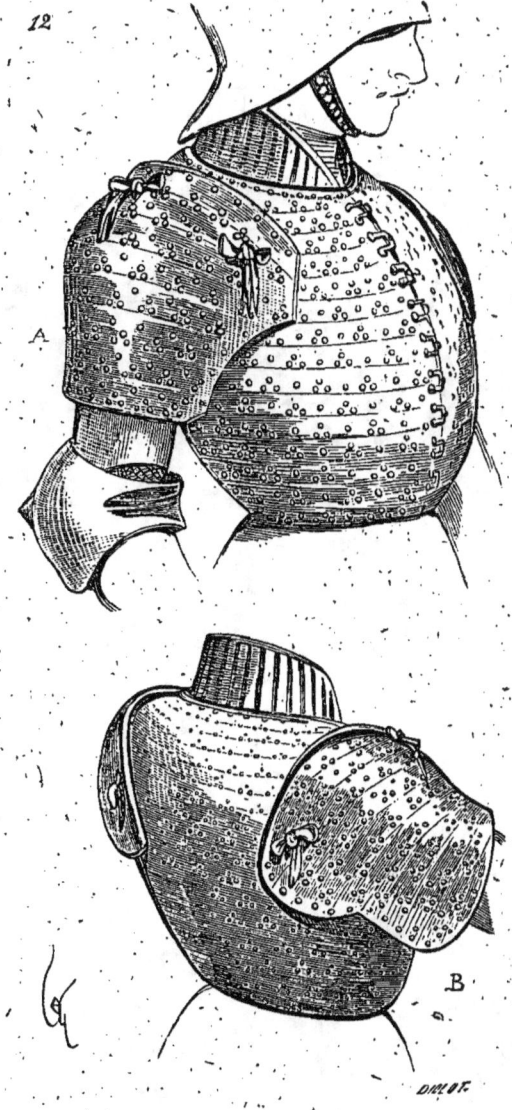

spallières était faite, soit d'un seul morceau, soit de plates articulées.

La figure 13 donne un exemple de ces sortes de spallières, en A par derrière, en B par devant. On observera que la spallière

¹ Manuscr. Biblioth. nation., *Miroir historial*, français (1440 environ).

[SPALLIÈRE] — 290 —

de droite n'est pas semblable à celle de gauche: celle de droite est, par devant, échancrée sous l'aisselle, pour loger le bois de la lance

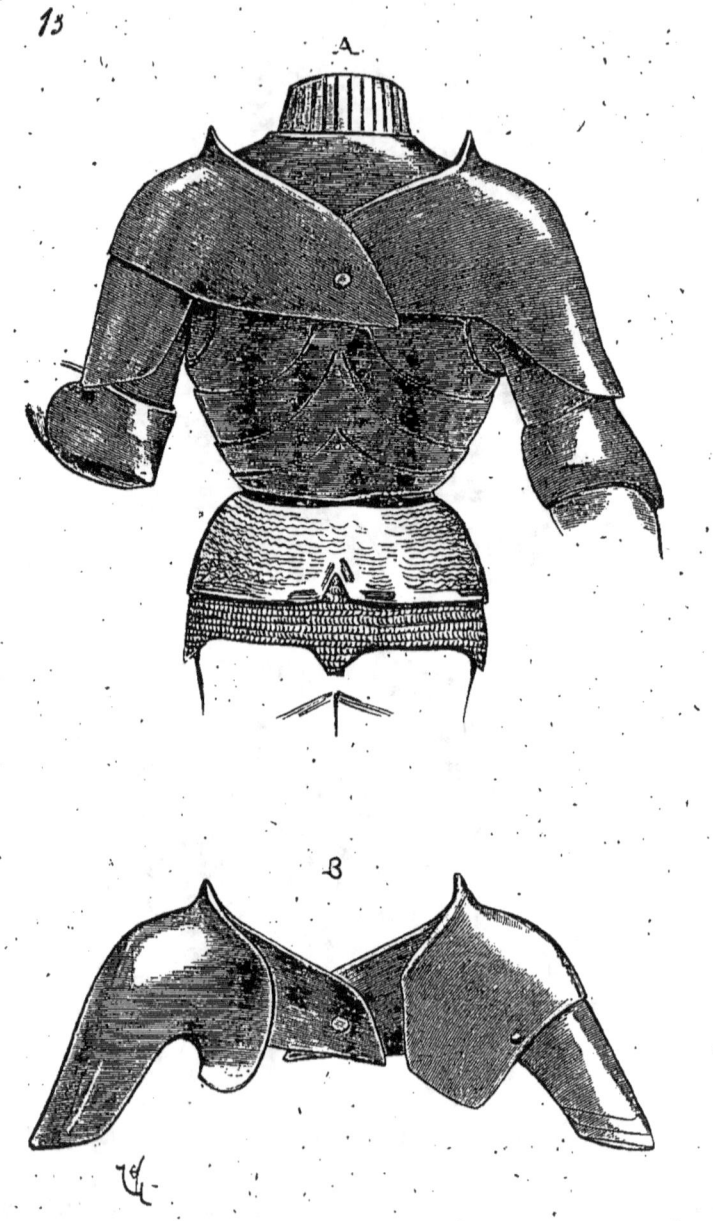

en arrêt sur le faucre; celle de gauche couvre l'aisselle et est articulée au-dessous de l'épaule, pour permettre au bras de manœuvrer

— 291 — [SPALLIÈRE]

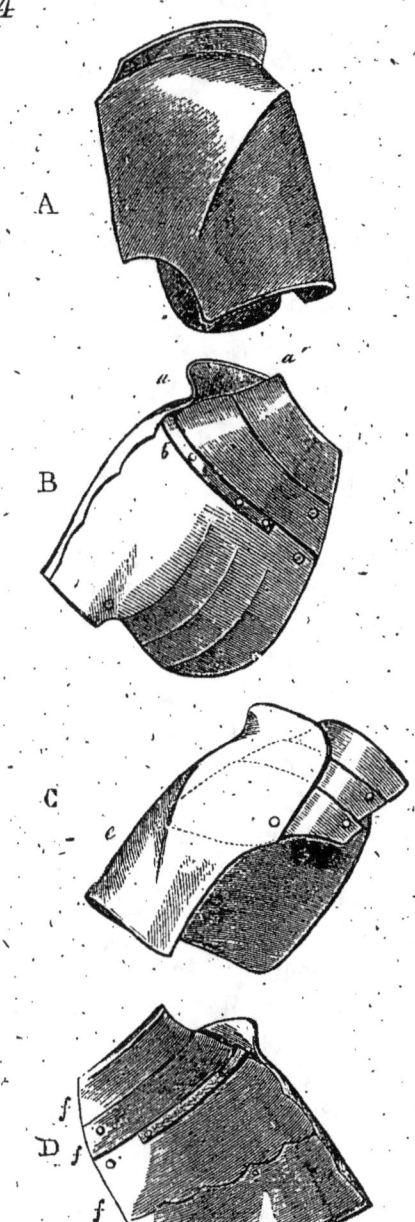
14

la large sans faire mouvoir la plate couvrant l'épaule et masquant l'aisselle.

Le nombre de ces essais fait voir combien cette pièce de l'armure avait d'importance.

A dater de cette époque (1440 environ), toutes ces tentatives font place à un système général qui est adopté pour les spallières avec quelques variantes.

La belle statue de bronze de Richard Beauchamp, qui date de 1445 environ [1], fournit un des meilleurs exemples des spallières perfectionnées de la seconde moitié du XV^e siècle.

En A, la spallière de gauche (fig. 14) est montrée du côté antérieur, et en B, du côté postérieur. Par devant, cette spallière est d'une seule pièce, avec garde prononcée à l'encolure et nerf saillant. L'aisselle est garantie. Cette pièce est rivée sur trois plates qui couvrent parfaitement l'omoplate et la racine de l'encolure par-dessus la dossière. Ces trois plates articulées permettaient au bras de se relever au-dessus de l'horizontale; alors, la garde a s'appuyait en a'. Mais comme, dans ce mouvement, la plate inférieure *bâillait*, c'est-à-dire laissait entre son bord supérieur et les plates du col un vide ; que ce bord, n'étant plus soutenu par les lames sous-jacentes, pouvait être facilement faussé par un choc, et alors empêcher le bras de s'abaisser, ce bord est solidifié par un nerf épais rivé b. Il est évident qu'une longue pratique de l'armure de plates avait seule pu commander ces précautions.

En C, la spallière de droite est figurée du côté antérieur, et en D, du côté postérieur. De même, une seule pièce e, mais fortement entaillée pour laisser passer le bois de la lance sous l'aisselle, couvre l'épaule par devant. Comme il est nécessaire de laisser au bras droit ses libres mouvements pour manier l'épée, cette pièce est échancrée au droit de la clavicule, laquelle est couverte par les trois plates supérieures f qui protègent la partie postérieure. La plate supplémentaire g n'est pas mobile, et l'articulation n'existe qu'entre les trois plates supérieures. La troisième, par les raisons déduites ci-dessus, est renforcée d'une lame épaisse rivée sur son bord supérieur.

La figure 15 montre encore une paire de ces spallières, mais qui paraissent avoir été admises en Angleterre plutôt qu'en France [2].

[1] Voy. *The Monumental Effigies* par A. Stothard, et à l'article PLATES, les figures 6, 7, 8 et 9.
[2] Effigie gravée de sir Hugh Halsham (1441). Ch. Boutell.

A cette époque cependant, l'armement des hommes de guerre des deux pays diffère de très peu. Cette spallière, montrée en A par devant et en B par derrière, se compose de sept lames : celles *a*, *b*, *c*, *d*, se recouvrant de bas en haut, et celles *a*, *e*, *f*, *g*, de haut en

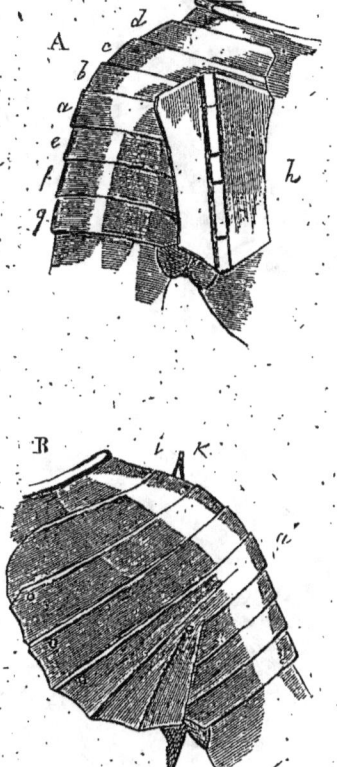

bas. Donc la lame *a* recouvre ses voisines haute et basse. Cette lame *a* s'épanouit en éventail par derrière (voy. en *a'*), afin de couvrir le défaut. Par devant est fixée une ailette ou garde d'aisselle *h*, qui couvre la jonction de la spallière avec le corselet. Ces spallières étaient attachées, au moyen d'une courroie et d'une boucle en *i*, à l'encolure du corselet, ou au moyen d'un arrêt saillant *k* à ressort, et, par une autre courroie, sous l'aisselle.

[SPALLIÈRE] — 294 —

La garde ou ailette était à charnière, de manière à se plier comme un livre, lorsque le mouvement du bras l'exigeait, et, étant fixée au corselet d'une part, et à la spallière de l'autre, par deux petites courroies sous-jacentes, se dépliait en reprenant sa position normale.

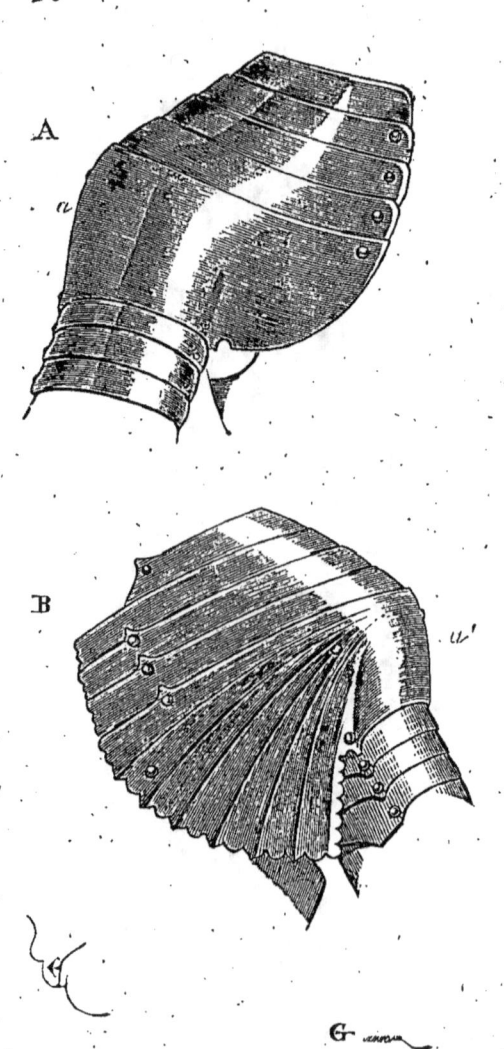

En étudiant les merveilleuses articulations des coléoptères, des scarabées et de certains crustacés, on trouve avec ces détails de l'armure de plates les analogies les plus frappantes. Il est difficile de croire que les armuriers du xv° siècle n'aient point été chercher dans

l'observation de ces membres du règne animal des exemples pour leurs combinaisons. On est trop facilement disposé à admettre

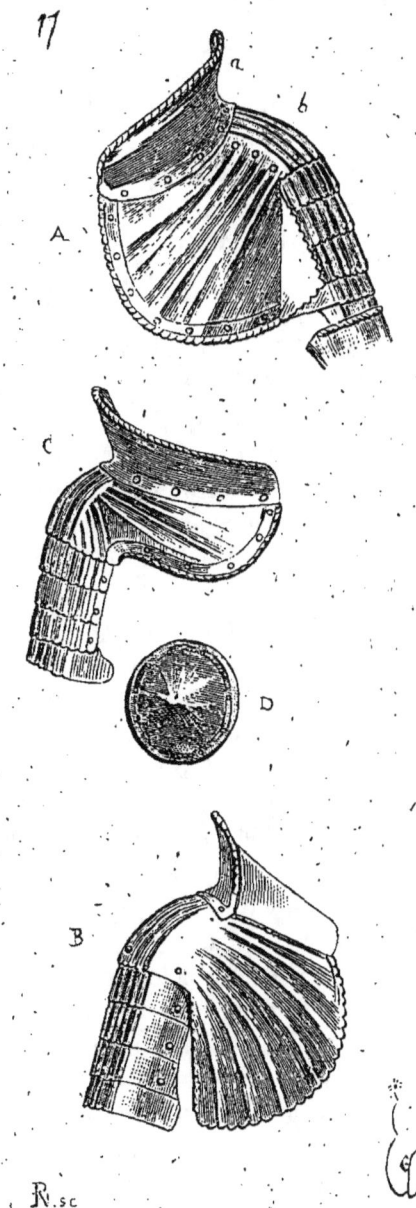

aujourd'hui que le moyen âge n'observait pas la nature. L'étude qu'il sut faire de la flore pour l'appliquer à l'ornementation, et de

ces animaux d'un ordre inférieur pour la fabrication des armures de plates, ne paraît cependant pas douteuse ; et il serait très intéressant d'établir un parallèle entre les enveloppes articulées de ces insectes et crustacés et l'armure d'acier au moment où elle atteint son apogée.

Nous ne saurions passer sous silence les belles spallières des armures fabriquées outre Rhin et si fort prisées en France à dater de 1450. Voici celles de l'armure dont nous avons parlé plusieurs fois dans divers articles du *Dictionnaire*[1]. Les deux sont semblables, contrairement à l'usage généralement établi alors (fig. 16). Cette spallière est présentée en A du côté antérieur, et en B du côté postérieur. Elle se compose de quatre lames articulées qui couvrent le corselet depuis l'encolure jusqu'à l'épaule, d'une plate d'épaule *a* qui enveloppe par devant la tête de l'humérus, couvre partie de la mamelle, et par derrière *a'* descend verticalement en façon d'éventail, pour protéger la jonction de l'épaule avec l'omoplate. Trois lames articulées recouvrent le canon d'arrière-bras. Ces plates sont forgées avec le plus grand soin, et les côtelures de la partie postérieure sont relevées au marteau avec une précision incomparable. Ces côtelures avaient pour effet de donner du roide à cette plate.

La dernière forme des spallières est celle appliquée, à la fin du XVe siècle, aux armures dites maximiliennes, et qui étaient portées en France, à cette époque, aussi bien que dans les contrées de l'Allemagne voisines du Rhin. La figure 17 donne en A une spallière de gauche, appartenant à ces armures[2], du côté antérieur, et en B, du côté postérieur. Une garde haute est destinée à éloigner la pointe de la lance de l'encolure et à bien couvrir celle-ci lorsque le bras est levé. Cette garde haute est rivée à une plate *b* côtelée sur l'épaule, recouvrant par devant l'aisselle et la mamelle, et par derrière l'omoplate. A la suite de cette plate sont rivées quatre garnitures d'arrière-bras articulées, également côtelées. En C, est montrée la spallière de droite du côté antérieur, avec son échancrure au droit de l'aisselle pour laisser passer le bois de la lance.

En D, la rondelle flottante qui couvre ce défaut lorsque la lance n'est pas sur le faucre. Cette rondelle flottante se relève sur le bois de la lance en arrêt ; elle n'est suspendue que par une courroie.

Les fines côtelures de ces plates des armures maximiliennes don-

[1] Voy. ARMURE, pl. III et IV ; DOSSIÈRE, fig. 10.
[2] Voy. ARMURE, pl. V.

naient beaucoup de résistance au métal et faisaient dévier les fers de lance.

On revient, au XVI^e siècle, aux spallières simplement composées de plates articulées sur l'épaule. Mais alors le rôle de la cavalerie en bataille tendait à perdre de son importance. (Voy. PLATES.)

SELLE, s. f. — Voy. HARNOIS.

SURCOT, s. m. (*surcotte*, *surcotelle*). Le nom de *surcot* s'appliquait à un vêtement civil et à un vêtement militaire. On désignait

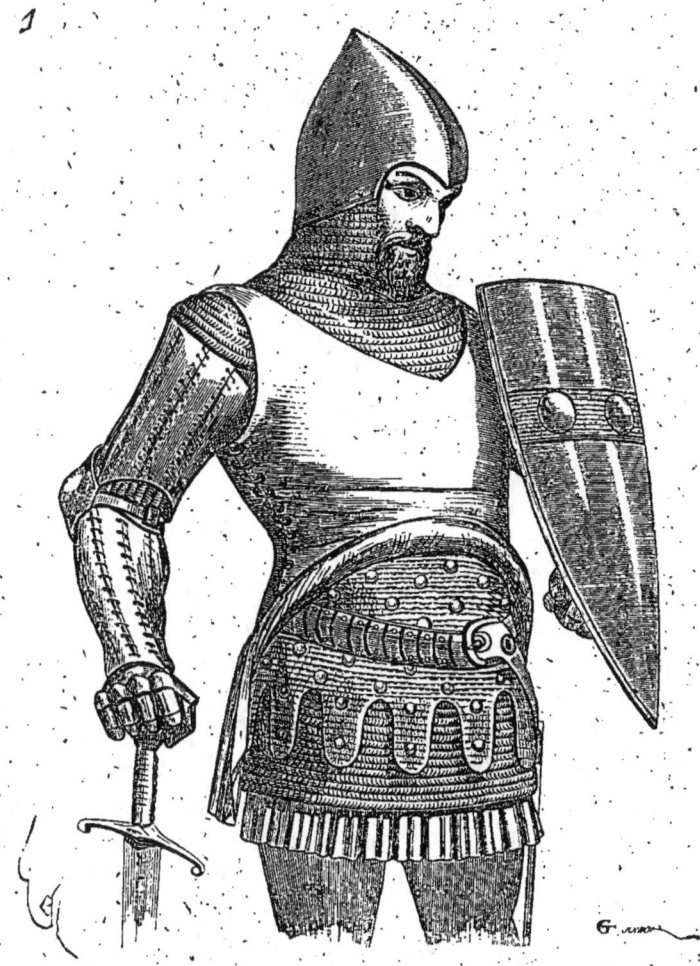

par surcot d'armes, à dater du XIV^e siècle, un vêtement étroit, fait d'étoffe, et qui couvrait, soit un gambison piqué, soit un corselet

d'acier. C'est sous le règne de Philippe de Valois que l'on voit adopter le surcot d'armes, qui remplace la cotte flottante des XIIe et XIIIe siècles, et du commencement du XIVe.

Ces surcots étaient habituellement rembourrés sur la poitrine et les épaules, et formaient comme un vêtement matelassé, très ajusté, sur le corselet de fer ou sur le gambison. Le surcot était lacé par derrière, sur les côtés, ou par devant, et ne descendait pas beaucoup au-dessous des hanches. Il était fait de soie, et parfois brodé aux armes du personnage qui l'endossait. Le surcot, habituellement sans manches, laisse voir l'habillement de fer des bras. Les gentils-

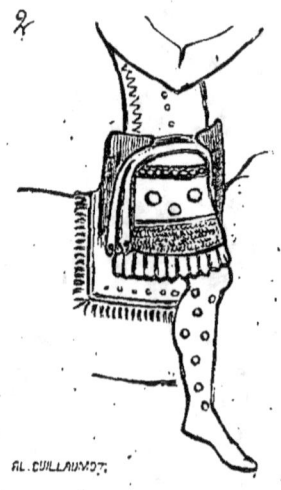

hommes attachaient à sa jupe courte, de 1340 à 1380, la ceinture militaire d'orfèvrerie. C'était un vêtement pratique, élégant, et qui ne gênait pas les mouvements; il persiste jusqu'au commencement du XVe siècle. Plus tard on donne encore le nom de surcot d'armes à un vêtement d'étoffe posé sur l'armure; mais ce dernier surcot se rapproche plutôt de la cotte.

Le véritable surcot d'armes est collant, bombé sur la poitrine, et avait pour effet de neutraliser l'action des rayons solaires sur le corselet d'acier ou le haubert, d'empêcher le cliquetis causé par le choc des brassards sur le plastron, et d'opposer un matelassage aux chocs des masses et des épées. Étant habituellement armoyé, il permettait, dans une mêlée, de reconnaître les chevaliers bannerets qui conduisaient un certain nombre de cavaliers au combat et devaient pouvoir les rallier au besoin.

— 299 — [SURCOT]

Les premiers surcots apparaissent vers 1320, et ne consistent qu'en un vêtement de soie étroit sans manches, rembourré et parfois roulé par devant, pour laisser libre le baudrier et ne pas gêner le cavalier en selle. La figure 1.[1] présente un de ces vêtements lacé sur les côtés ou par derrière, très dégagé à l'encolure, et roulé par devant jusqu'à la hauteur du nombril. Ce personnage est vêtu d'un

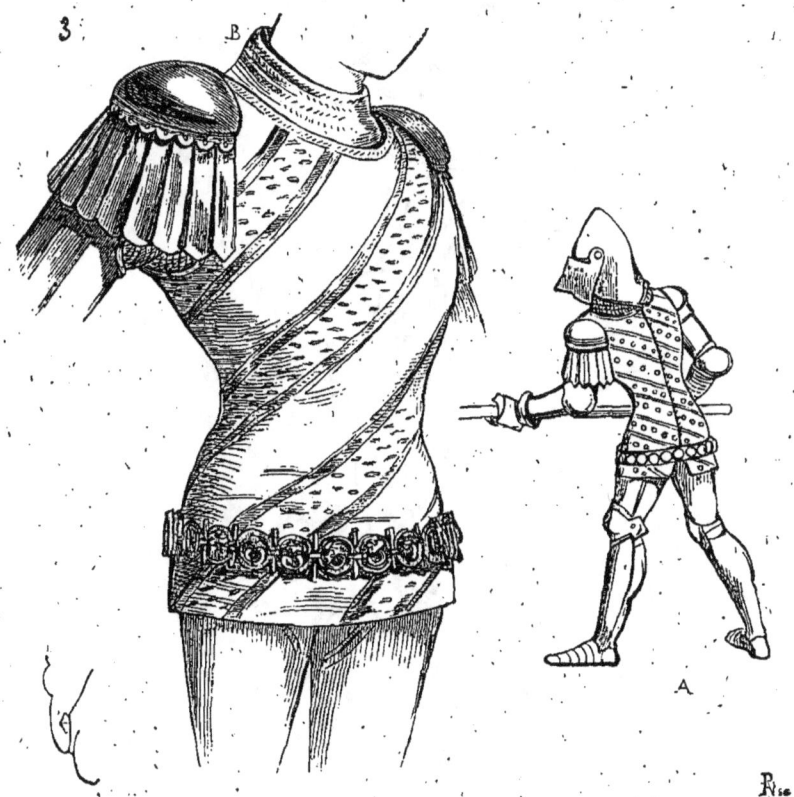

gambison de peau piqué, dont le bas de la jupe apparaît sur les cuisses. Une cotte de mailles recouvre ce gambison, puis est posée par-dessus la cotte une pansière de peau ou de soie doublée, garnie de clous d'argent. Le baudrier est bouclé sur ce vêtement recouvert par le surcot, dont les emmanchures passent également sur le camail de mailles attaché à la barbute. Les bras sont préservés par des arrière et avant-bras de lanières de cuir réunies au moyen de lacets.

[1] Manuscr. Bibliothèque nationale, *Lancelot du Lac*, français (commencement du XIVe siècle).

[SURCOT] — 300 —

Une cubitière de fer protège le coude[1]. La figure 2[2] donne un de ces

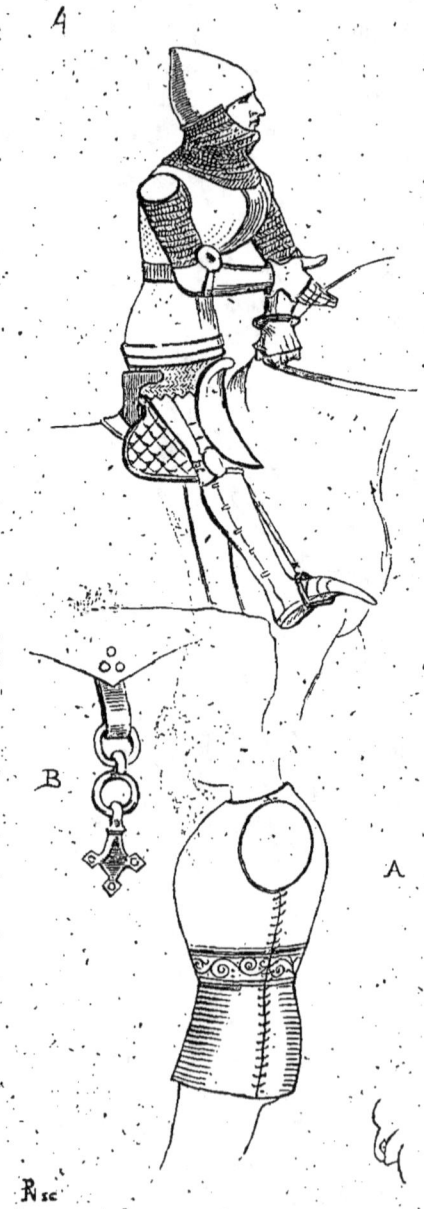

vêtements porté à cheval. Cette vignette fait comprendre pourquoi

[1] Voy. ARMURE, fig. 28.
[2] Manuscr. Bibliothèque nationale, *Lancelot du Lac*, français (commencement du XIVe siècle).

on roulait la jupe sur le ventre. L'arçon de devant de la selle protégeant l'abdomen, on évitait ainsi les plis gênants de cette jupe sur les cuisses, et le bourrelet garantissait le cavalier contre le froissement de la bâte, s'il chargeait à la lance. Il fallait que de petites agrafes maintinssent ce rouleau fermé.

Le surcot d'armes de 1350 (fig. 3[1]) se posait sur un gambison dont le collet apparait en B, gambison sur lequel on mettait parfois un plastron d'acier. Les spallières sont terminées par des lamelles libres de fer. Le camail de mailles du bacinet était pris sous l'encolure du surcot ou le recouvrait. En A, on voit que ce vêtement était lacé par derrière, il fallait avoir recours à l'écuyer pour l'endosser.

La figure 4[2] donne le surcot d'armes d'une époque un peu posté-

[1] Manuscr. Biblioth. nation. *Tite-Live*, français (1350 environ).
[2] Manuscr. Biblioth. nation., *Lancelot du Lac*, français (1370 environ).

[SURCOT]

rieure et tel qu'il était de mode de le porter, surtout en Italie ; il ne recouvrait qu'un gambison très épais auquel étaient attachés des arrière-bras et une jupe de mailles. En A, on voit comment ce surcot se laçait du côté gauche, et en B, la rivure avec l'anneau auquel, par derrière, était fixé le heaume quand on voulait le poser par-dessus la barbute, qui porte un camail de mailles. De petites spallières de fer attachées sous le surcot garantissent les épaules. Les

Italiens, qui n'ont jamais aimé les armes lourdes, se servirent longtemps de ces surcots et les ont peut-être inventés. Ils n'en étaient pas moins de mode en France pendant le règne de Charles V et le commencement du règne de Charles VI.

La figure 5[1] est un surcot de la fin du XIV° siècle, qui présente cette particularité de posséder des embryons de manches destinés évidemment à protéger les aisselles ; puis la figure 6[2] montre un surcot lacé par devant, avec spallières d'étoffe et de cuir découpé, mais qui ne paraissent pas appartenir au vêtement de dessus. Le plastron est très tombé, et c'était sous ces sortes de surcots que l'on portait, outre le gambison, le corselet d'acier.

Le surcot d'armes (fig. 7[3]) date à peu près de la même époque, peut-

[1] Manuscr. Biblioth. nation., *Prières*, fonds latin, n° 924 (fin du XIV° siècle).
[2] Manuscr. Biblioth. nation., *Chron. des rois et princes qui régnèrent en la grant Bretaigne*, français (1380 environ).
[3] Manuscr. Biblioth. nation., *Tristan et Yseult*, français.

— 303 — [SURCOT]

être un peu antérieur. Il revêt un plastron très bombé sur la poitrine et est fortement rembourré ; il est lacé sous les aisselles, et il fallait le poser en passant les jambes d'abord ; puis on le laçait sur les

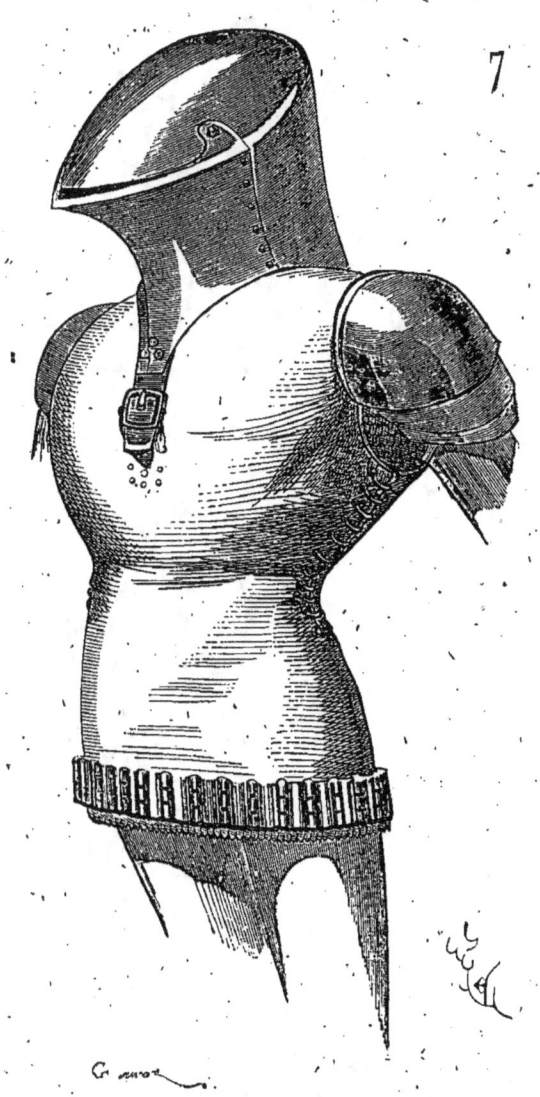

épaules et les deux côtés. Il est pourvu, par devant et par derrière, des boucles qui servent à attacher fortement le heaume par deux courroies (fig. 8[1]). On voit que la jupe de tous ces surcots porte la ceinture militaire d'orfèvrerie.

[1] Manuscr. Biblioth. nation., *Tristan et Yseult*, français.

[SURCOT]

C'est vers les dernières années du XIV^e siècle que la coupe du

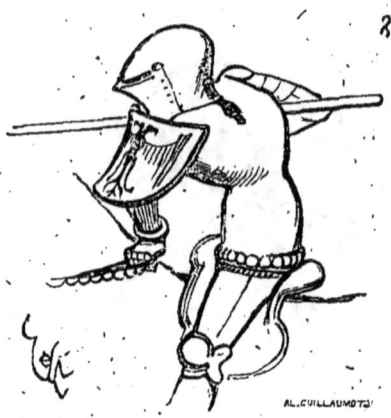

surcot d'armes commence à recevoir quelques modifications. Il est

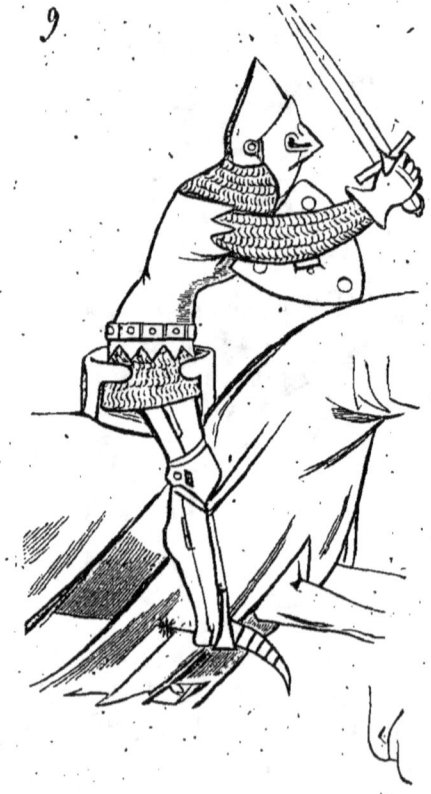

alors souvent pourvu de bouts de manches taillades sur le haut de

l'arrière-bras (fig. 9¹); le bas est de même taillade, et la jupe de mailles descend au milieu des cuisses; ou bien le surcot est ouvert par devant (fig. 10²), ajusté à la taille, et forme des plis sur le corselet d'acier. Ce surcot se posait comme on endosse une veste, et était agrafé par devant. En A, la figure le montre par derrière.

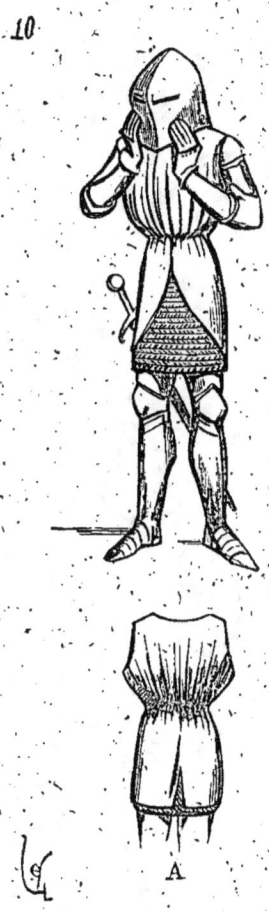

En se perfectionnant et devenant d'un usage plus habituel, l'armure de plates devait nécessairement faire supprimer le surcot, qui était surtout porté pour masquer les défauts du vêtement de guerre et matelasser l'armure, composée de parties séparées, non solidaires entre elles. Du jour où l'armure allait présenter une carapace ou

¹ Manuscr. Biblioth. nation., le *Miroir historial*, français (1395 environ).
² Manuscr. Biblioth. nation., le *Livre des hist. du commencement du monde*, français (1390 à 1395).

[SURCOT]

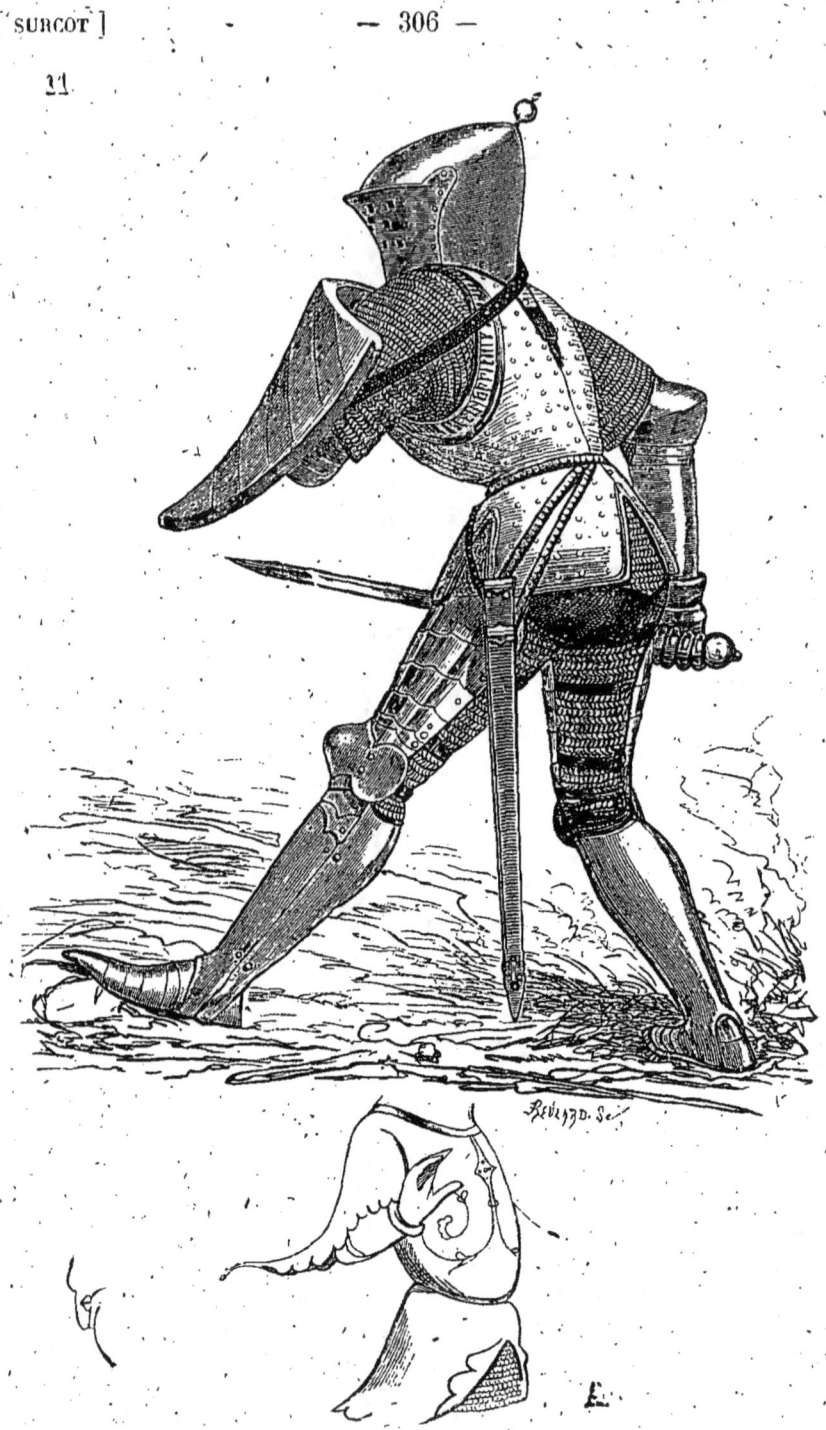

sorte de coque dans laquelle l'homme d'armes était comme l'amande

dans son enveloppe, il n'était plus besoin de ces surcots très plastronnés ; il suffisait d'un vêtement léger, au contraire, qui pût garantir le corselet et les flancars des rayons du soleil et contre la rouille. Le véritable surcot d'armes disparaît donc au moment où l'armure de plates est admise à la guerre ; mais cependant le nom se conserve encore pendant un certain temps, et s'applique à une sorte de brigantine que l'on posait, de 1420 à 1440, sur un gambison fortement rembourré, recouvert d'un haubert de mailles.

La figure 11 [1] présente un de ces surcots doublé de lames d'acier rivées à l'étoffe, comme les brigantines. Ses emmanchures, très larges, laissent voir partie du haubert de mailles.

Les cuissots de cet homme d'armes sont articulés et posés sur des hauts-de-chausses de mailles qui laissent libre le séant, revêtu d'un caleçon de peau pour être bien en selle. En A [2], on voit un surcot du même temps, mais avec manches couvrant les arrière-bras.

Sur les plates, on pouvait parfois, à dater de l'époque où elles furent adoptées, des cottes flottantes, courtes, auxquelles on donnait aussi le nom de surcots ; mais, vers la fin du XVe siècle, ce vêtement disparaît. (Voy. ARMURE, COTTE.)

TABAR, s. m. (*tabert*). Manteau que l'on posait par-dessus l'armure et fait d'étoffe grossière. (Voy. MANTEAU.)

TAVELAS, s. m. (*bouclier, targe*). — Voy. ÉCU, TARGE.

TARGE, s. f. (*écu, tavelas*). Il ne semble pas que la targe fût autre chose que l'écu, jusqu'au XIVe siècle, et les poètes, les conteurs, donnent indifféremment les deux noms au même objet :

« Car n'as à ton col targe ni escu de quartier [3]. »

« Hastivement jeta sa grant targe flourie [4]. »

[1] Manuscr. Biblioth. nation., *Lancelot du Lac*, français (1430 environ).

[2] Même manuscrit. Les vignettes de ce manuscrit, qui datent de 1390 environ, ont été repeintes en grande partie de 1430 à 1440. Les exemples de la figure 11 sont empruntés à cette époque.

[3] *Fierabras*, vers 1601.

[4] *Ibid.*, vers 5836.

[TARGE]

On sait que les hommes d'armes qui montaient une embarcation avaient l'habitude de pendre leurs écus aux bordages, et que, quand

une galère était montée par quelque grand personnage, chaque rameur était couvert par un écu aux armes du seigneur qui occupait cette galère. Toutes les peintures, vignettes et vitraux représentent

[TARGE]

toujours ces écus, dans la forme habituelle, ce qui n'empêche pas Joinville de dire : « Il avoit bien trois cens nageours en sa galie, « et à chascun de ses nageours avoit une targe de ses armes, et à « chascune targe avoit un pennoncel de ses armes batu à or[1]. » Les

mots *écu* et *targe* signifient donc le même objet pendant les XIIe et XIIIe siècles. Ce n'est qu'au XIVe siècle que l'écu prenant des formes diverses, on pouvait conserver ce mot pour désigner le bouclier terminé en pointe à sa partie inférieure, et adopter le mot *targe* pour désigner cette défense relativement large, arrondie à sa partie inférieure, fortement cambrée, et recouverte de cuir de cerf ou de plusieurs vélins superposés, ou encore de corne de cerf.

[1] *Histoire de saint Louis*, publ. par M. N. de Wailly, p. 56.

[TARGE] — 310 —

Il est aussi fait mention de targes *réondes*, c'est-à-dire en forme de disque, et nous voyons de ces targes entre les mains d'hommes d'armes du commencement du xiv° siècle (fig. 1[1]). Cette targe ronde est peinte en rouge, avec rosette blanche au centre. En A, on voit comme elle était portée au bras gauche, et comment étaient disposées les énarmes[2].

Le musée d'artillerie de Paris possède une fort belle targe qui date de 1360 environ. Ses dimensions sont de 0m,52 sur 0m,62; elle est fabriquée de quatre épaisseurs de cuir bouilli parfaitement collé, peint et verni sur sa face externe (fig. 2). Le sujet représente une joute[3] entourée d'une inscription[4]. En A, on voit une bande de fer rivée du côté interne, et en B, les courroies destinées à suspendre cette targe au cou. L'avant-bras gauche ne faisait que la maintenir au besoin suivant une certaine inclinaison.

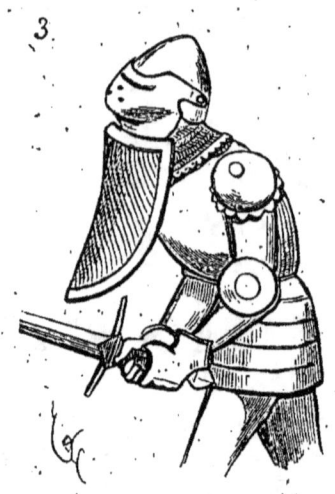

Ces sortes de targes sont très légères, quelque peu cintrées dans le sens horizontal et concaves dans le sens vertical. Quand on combattait avec l'épée à deux mains, on faisait pendre la targe devant le cou, sur la poitrine (fig. 3[5]). Cette targe est peinte en vert avec listel blanc; sa guige est ornée de festons.

[1] Manuscr. Biblioth. nation., *Miroir historial*, français (1320 environ).
[2] Même manuscrit.
[3] Voyez Joute, fig. 5.
[4] Illisible..
[5] Manuscr. Biblioth. nation., *Tristan*, 1er vol., français (fin du xiv° siècle).

Il faut mentionner aussi certaines targes ovales en façon de pavois, qu'on voit figurer à la fin du XIVe siècle. Ces targes sont munies d'un gros *umbo* très saillant, sur lequel se croisent des lanières avec clous de métal (fig. 4[1]). Elles étaient faites de cuir bouilli, et

ne paraissent pas avoir eu plus de 0m,80 sur leur grand diamètre. Ces targes ne servaient pas à cheval, mais pour monter à l'assaut.

Le XVe siècle employa les targes de préférence aux écus (voy. ARMURE, fig. 40 et 41; ÉCU, HARNOIS, fig. 29; SURCOT, fig. 11, etc.). Souvent une échancrure était ménagée au canton dextre de la

targe pour passer le bois de la lance; mais cette disposition n'était guère adoptée que pour les joutes.

La figure 5[2] donne une de ces targes de la seconde moitié du XVe siècle, avec l'échancrure en haut du canton dextre et bosse prononcée au centre.

[1] Manuscr. Biblioth. nation., *Tite-Live*, français (1395 environ).
[2] Manuscr. Biblioth. nation., *Quinte-Curce*, français, dédié à Charles le Téméraire.

On donnait aussi le nom de *tergeons*[1] à des rondaches que portaient les fantassins italiens : « Et pour lors estoit cappitaine de « Vendosme messire Cernay Arraganoys, et plusieurs autres, « accompaignez de huict cens combatans, tant hommes d'armes, « comme archiers, arbalestriers, avecque autres enfanteries d'Italie, « qui portèrent tergons[2]. » (Voy. RONDACHE.)

Il ne paraît pas que la véritable targe ait été faite de métal, sauf de très rares exceptions. Il est certain qu'elle était peinte, car les épithètes de « fleurie, listée, à or listée, à i lion petit écrit », c'est-à-dire sur laquelle est peinte un petit lion, « d'or, d'azur, de sable, » sont données par les poètes et les chroniqueurs à la targe. On disait : targe *en chantel*, pour signifier qu'elle était portée derrière l'épaule, pendue au cou :

« La lance porte droite et l'escu en chantel[3] : »

« Nel puet touchier en char, la targe a conséue,
« Deriere ens u chantel l'a quassée et fendue[4]. »

TASSETTE, s. f. Plate d'acier, d'une seule pièce, attachée à la dernière lame de la braconnière ou des flancars, et destinée à préserver la cuisse. Les tassettes sont les doublures mobiles des cuissots, qui avaient surtout pour effet d'empêcher le fer de lance ou la pointe de l'épée de passer sous la dernière lame de la braconnière. Elles préservaient aussi les cuisses du choc des masses et haches d'armes.

Les tassettes n'apparaissent qu'avec l'armure de plates. Ce sont d'abord des lames supplémentaires suspendues à la braconnière sur l'axe antérieur (voy. PLATES, fig. 2), puis deux plates en forme de tuile, descendant sur chaque cuisse (fig. 1[5]). Ces deux plates sont bouclées par-dessus la dernière lame de la braconnière ou des flancars, pour qu'étant à cheval, le coup de pointe remonte vers la ceinture. Car on observera que les lames de flancars se recouvrent de bas en haut. En A, l'une des tassettes est indiquée de face, et en B de profil. En outre, à cette époque, on suspendait sous la dernière

[1] *Targone*, en italien.
[2] *Chron. de 1428. Procès et condamnat. de Jeanne Darc*, publ. par J. Quicherat, t. IV, p. 101.
[3] *Gui de Nanteuil*, vers 1423.
[4] *Ibid.*, vers 1077 et suiv.
[5] Manuscr. Biblioth. nation., *Destruct. de la ville de Troyes* (sic), français (1430).

lame de la braconnière, par derrière, une petite tassette C, destinée à préserver le coccyx. Cette petite tassette flottait sur le troussequin.

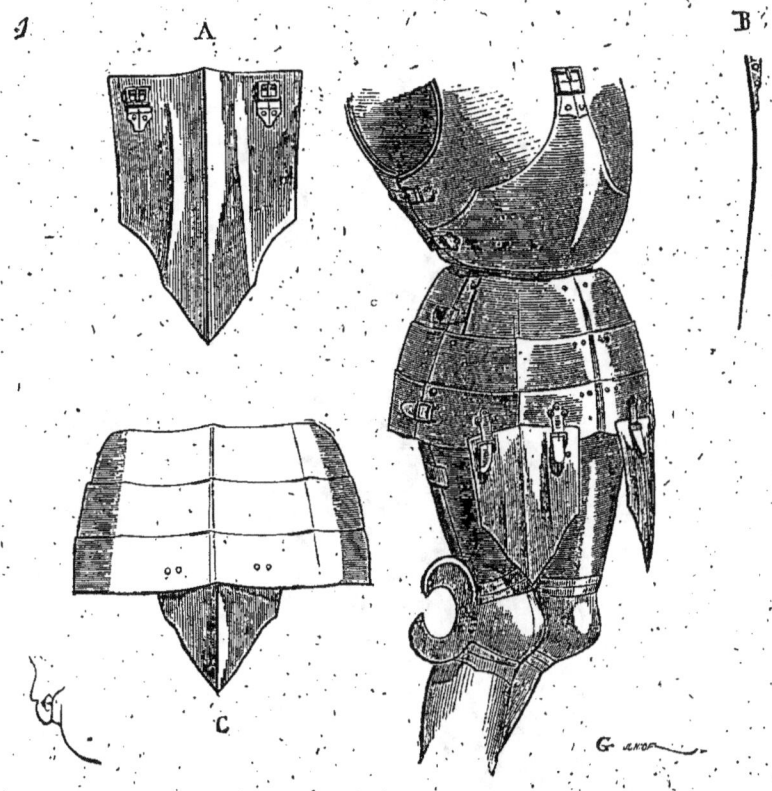

On essaya aussi des tassettes rivées à la dernière lame de la braconnière (fig. 2[1]), et alors les lames de la braconnière étaient articulées et avaient assez de jeu, pour qu'étant à cheval, la tassette fît mouvoir les lames de cette braconnière, ainsi qu'il est indiqué en D. Dans ce cas, les lames de la braconnière de devant n'étaient point attachées latéralement par des courroies aux lames de derrière. Les deux parties étaient indépendantes, et les lames de derrière, étant également articulées, formaient une forte saillie pour laisser passer le troussequin et le couvrir. En A, est tracée la section sur *ab* de la tassette, et en B, son profil vertical, la face interne étant en *c*. Une petite tassette latérale supplémentaire masquait le défaut du cuissot au-dessous de l'humérus.

Mais ces tassettes rivées à la dernière lame des flancars ne pa-

[1] Manuscr. Biblioth. nation., *Miroir historial*, français (1440 environ).

[TASSETTE] — 314 —

raissent pas avoir été généralement adoptées ; elles gênaient évidemment le mouvement des cuisses. On s'en tint donc aux tassettes attachées au moyen de courroies.

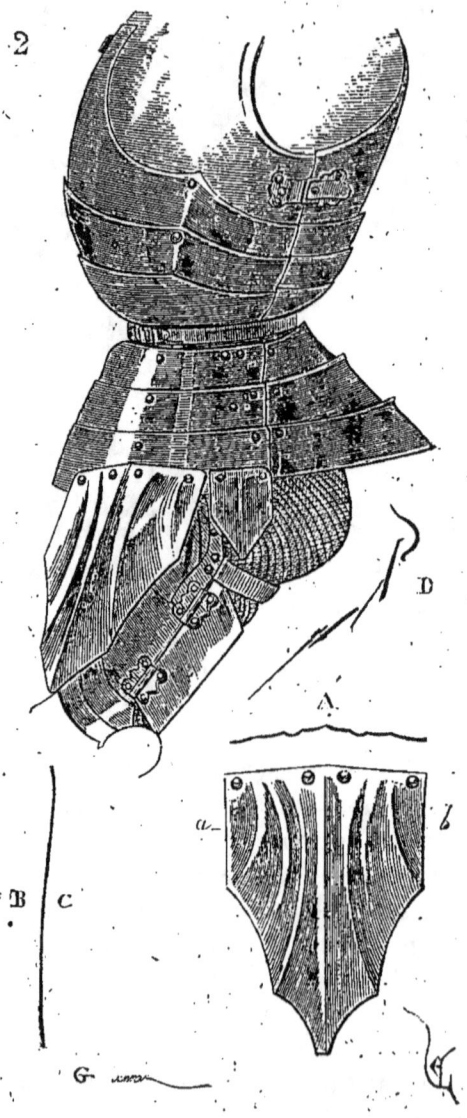

Vers 1450, les tassettes étaient disposées ainsi que l'indique la figure 3. Les deux grandes de devant couvraient le haut des cuisses et étaient attachées comme le montre la figure ; de telle sorte que la courroie latérale étant plus lâche que n'était celle de face, la plate

pouvait plus facilement se prêter au mouvement de la cuisse et la

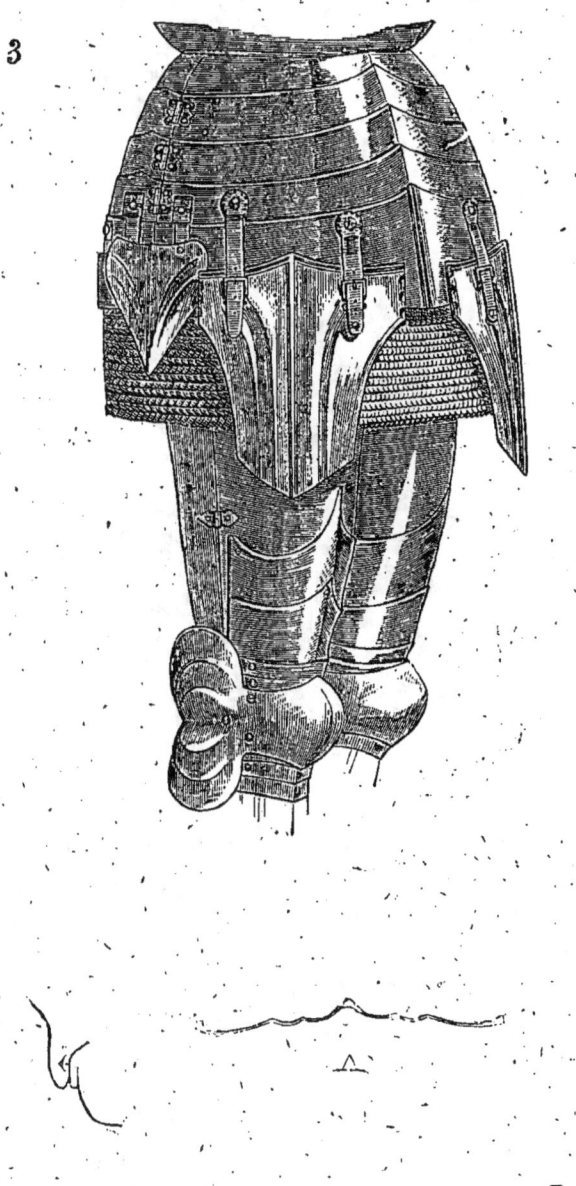

mieux couvrir, lorsque l'homme d'armes était à cheval. Les petites tassettes latérales subsistaient pour couvrir le défaut de la bracon-

nière et garder l'humérus[1]. En A, est donnée la section transversale d'une des grandes tassettes vers la moitié de sa hauteur.

Dessous les tassettes était posé le jupon de mailles, qui dépassait la dernière lame des flancars de quatre ou cinq pouces.

On en vint, vers 1470, à donner aux quatre tassettes (les deux de face et les deux latérales) la même dimension. Elles formaient ainsi, au bas de la braconnière, une sorte de jupon de plates (fig. 4).

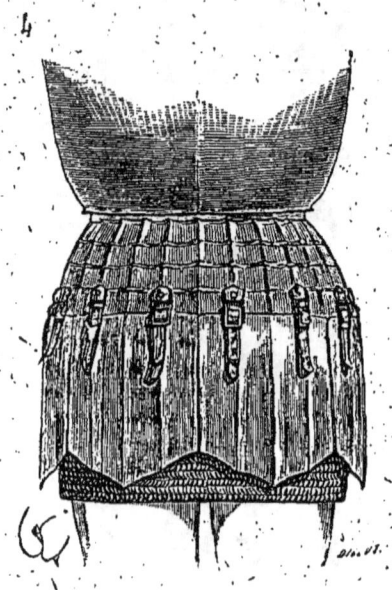

Ces tassettes s'attachaient toujours au moyen de courroies par-dessus la dernière lame de la braconnière. Le jupon de mailles couvrait les intervalles et descendait un peu au-dessous de l'extrémité de ces plates mobiles.

Ces sortes de tassettes étaient usitées avec l'armure du temps de Louis XI. On commençait alors à canneler les flancars, et les cannelures des tassettes correspondaient à celles de ces flancars, afin de conduire le fer de la lance à la ceinture, où alors il déviait à droite ou à gauche.

Sous Charles VIII et Louis XII, on abandonna ces tassettes pour adopter les garde-cuisses articulés (fig. 5), avec braguette d'acier proéminente. Alors on portait sur l'armure une cotte[2] large. Ces

[1] Voy. PLATES, fig. 6, 7 et 9.
[2] Voy. COTTE, fig. 12.

tassettes garde-cuisses s'attachaient ainsi qu'il est indiqué en A, et légèrement cannelées, se composaient de quatre ou cinq plates se recouvrant de bas en haut.

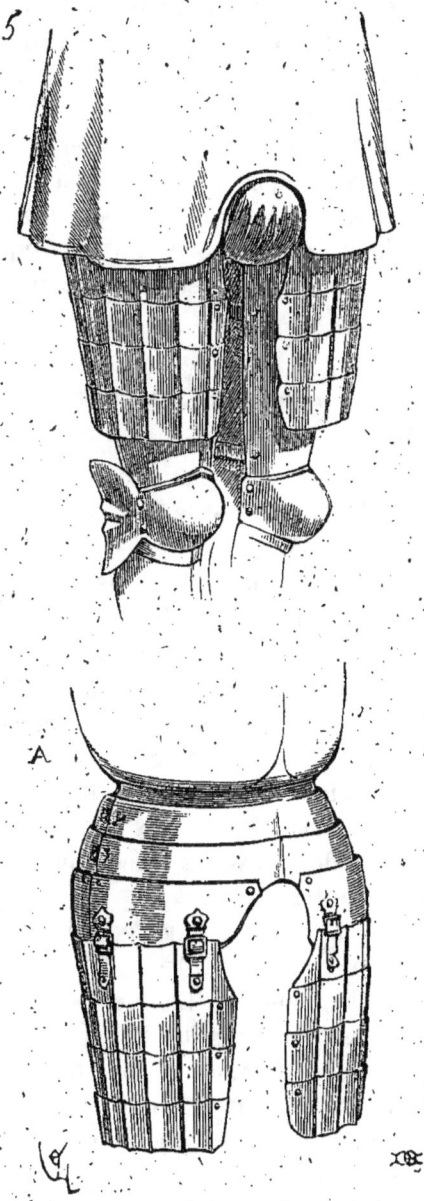

Les cuissots articulés du XVIᵉ siècle remplacèrent ces dernières tassettes.

TENAILLE, s. f. (*groin de chien*). Sorte de lourd marteau terminé à l'un de ses bouts par un bec très fort et qui servait à rompre les ferrures des portes, les palissades.

« Là monta Robert de Miramont, Guillaume de Crevant, messire
« Gauvin Quiéret, et plusieurs autres Bourgongnons et Picards, et
« cinq ou six des archers du duc, lesquels avoient en garde une
« grosse tenaille (que l'on nomme un groin de chien) pour rompre
« les gons, les verrous et serrures de toutes les portes. Et si tost
« que les premiers furent descendus de la muraille, ils occirent le
« guet, avant qu'il eust le loisir de crier ne de faire effray; et puis
« prestement les archers accoururent à la poterne, et du groin de
« chien, par aspreté et par puissance, rompirent les gons et ver-
« rous de la poterne; et tantost entra le seigneur de Saveuses et
« les autres [1]... »

TÊTIÈRE, s. f. (voy. CHANFREIN, HARNOIS). Armure du dessus de la tête du cheval.

TRAIT A POUDRE, s. m. Dès le XIV^e siècle, on désignait ainsi les engins portatifs à feu.

« Les mélanges grossiers de soufre, de charbon et de salpêtre
« étaient connus de l'antiquité, dit M. le général Susane[2]. Les en-
« fants de Rome, comme les nôtres, pétrissaient entre leurs doigts
« ces terribles substances et se réjouissaient à la vue de ces belles
« gerbes d'étincelles produites par leur combustion. On a joué
« pendant des siècles avec ces innocents artifices, avant de savoir
« que c'était de la poudre. D'autres siècles se sont encore écoulés
« entre le jour où ont été révélées les propriétés balistiques de la
« poudre, et celui où de nouvelles armes ont définitivement rem-
« placé les engins de l'antiquité.

« Il y aurait un livre des plus curieux à écrire sur les difficultés
« et les résistances qu'ont rencontrées sur leurs pas ces aventuriers
« de science, qui avaient entrevu instinctivement les conséquences
« de la découverte des propriétés de la poudre, et qui n'ont reculé
« devant aucun danger, aucun mécompte, aucune persécution
« même, pour parvenir à maîtriser, à diriger cette nouvelle force,
« pour trouver, en un mot, la manière de s'en servir. Il faudrait

[1] *Mém.* d'Olivier de la Marche, chap. XI (1443).
[2] *Histoire de l'artillerie*, p. 10.

« décrire la frayeur superstitieuse qu'elle inspirait aux manants,
« le dédain mêlé d'inquiétude qu'elle soulevait dans le cœur des
« chevaliers, et la sourde résistance que leur opposaient les maîtres
« qui avaient perfectionné les arbalètes, inventé les ranequins et
« imaginé de si belles machines de siège. L'excommunication de
« l'Église ne leur a pas même manqué. »

Dès l'antiquité grecque, on se servait dans les sièges de matières incendiaires qu'on jetait sur les ouvrages de l'ennemi. Æneas, qui vivait au commencement du règne de Philippe, père d'Alexandre le Grand, et dont il reste quelques fragments conservés par des auteurs moins anciens, parle de matières incendiaires, et il en donne la composition : « Pour produire un embrasement qu'on ne
« pourra éteindre d'aucune manière, prenez de la poix, du soufre,
« de l'étoupe, des grains d'encens et de ces ratissures de bois gom-
« meux avec lesquelles on prépare les torches; faites-en des boules
« mettez-y le feu, et jetez-les contre ce que vous voulez réduire en
« cendres[1]. » Il est évident que les grains d'encens remplissent, dans cette composition l'office du charbon. Ce mélange est un de ceux connus sous le nom de *feu grégeois* pendant le moyen âge, artifices qui inspiraient aux croisés une terreur si profonde. A la bataille de Cyzique, les Constantinopolitains détruisirent, dit la légende, la flotte des Sarrasins à l'aide d'un feu grégeois.

Les Romains connaissaient les fusées, les serpenteaux. Dion Cassius prétend que Caligula s'amusait à ces artifices composés d'une fusée terminée par un marron ou pot explosif. Le musée d'artillerie de Paris possède quelques-uns de ces pots de terre ou de verre, au goulot desquels on attachait une fusée.

Marchus Græcus dit dans son *Liber ignium ad comburendos hostes* : « Prenez une livre de soufre, deux livres de charbon de
« tilleul ou de saule et six livres de salpêtre, et broyez très subtile-
« ment ces trois substances dans un mortier de marbre.

« Que cette composition soit ensuite placée dans un roseau ou
« dans un bâton creux, et qu'on y mette le feu. Elle s'envolera tout
« à coup dans la direction qu'on voudra et réduira tout en cendres
« par l'incendie.

« La composition peut être employée à volonté, soit pour voler,
« soit pour imiter le tonnerre.

« La tunique ou enveloppe, pour voler, doit être mince et longue;

[1] Voy. *Poliorcétique des Grecs, Traité de fortification, d'attaque et de défense des places*, par Phylon de Byzance, trad. par Albert de Rochas d'Aiglun, cap. du génie.

« elle doit être complètement remplie de la composition ci-dessus
« très bien foulée. L'enveloppe, pour imiter le tonnerre, doit au
« contraire être courte et grosse, à demi remplie de ladite compo-
« sition et entourée de fil de fer très fort.

« Il est nécessaire de pratiquer à chaque tunique un petit trou
« pour y placer une amorce. »

Bien que la date des écrits des Marchus Græcus ne soit pas exactement fixée, elle ne saurait être postérieure au XIIIe siècle. On connaissait donc, dès l'époque romaine et les premiers siècles du moyen âge, la fusée et ses propriétés de locomotion. Le dosage de la matière fusante et détonante, suivant qu'elle est comprimée ou aérée, est à très peu près le dosage de la poudre à canon. Il restait à trouver les procédés de granulation qui devaient donner à cette composition un effet dynamique régulier.

Attribuer l'invention de la poudre à Roger Bacon, à Albert le Grand, au moine Berthold Schwartz, c'est entrer dans le domaine des légendes. Le *pulvérin* était trouvé et employé bien avant ces trois personnages.

M. le général Susane paraît avoir très exactement apprécié le point de départ des armes à feu, dans ce passage que nous ne pouvons mieux faire que de citer en entier[1] :

« L'idée de tirer parti des fusées, en s'en servant à la main ou au
« bout d'une pique pour brûler l'ennemi, conduisait certainement
« à un mode d'emploi plus avantageux que le vol ; ce moyen était
« même bien approprié à la tactique des armées de terre et de mer,
« qui se battaient de très près, à la distance d'un trait de flèche,
« d'abord, et enfin à la longueur de l'épée. Par ce procédé, on évi-
« tait les difficultés alors insurmontables, résultant des actions de
« la pesanteur et du vent sur des fusées peu énergiques, et les in-
« convénients de l'irrégularité du vol de celles-ci. Le tube demeu-
« rant immobile pendant la combustion, il devenait possible de
« charger la composition dans des enveloppes lourdes, résistantes,
« et de grandes dimensions, et de produire ainsi des jets de flamme
« très intenses et d'autant plus redoutables, qu'on pouvait les diri-
« ger à volonté, et jusqu'à trente pas comme les pompiers dirigent
« leurs lances à eau.

« Des commentateurs très habiles, mais peu au fait des artifices
« de feu, ont épuisé leur sagacité sur certaines pages de la *Tactique*
« de l'empereur Léon, des écrits de Constantin Porphyrogénète et

[1] *Histoire de l'artillerie*, p. 34.

« de l'*Alexiade*, relatifs à l'emploi des fusées, sans parvenir à les
« entendre. Il est vrai que tous étaient préoccupés du désir de
« découvrir les mystères du feu grégeois, et ne se rendaient pas
« compte que les hallucinations et les terreurs du moyen-âge ont
« dû confondre sous ce nom tous les artifices de feu qui partaient
« du laboratoire de Constantinople.

« Voici les principaux de ces passages :

« *Vous mettrez sur le devant de la proue un tube couvert d'airain*
« *pour lancer des feux sur l'ennemi...* »

« *Vous porterez la proue sur l'ennemi pour brûler ses vaisseaux*
« *par les feux qu'y jetteront les tubes...* »

« *Nous tenons, tant des anciens que des modernes, divers expé-*
« *dients pour détruire les vaisseaux ennemis, ou nuire aux équi-*
« *pages. Tels sont ces feux préparés dans des tubes, d'où ils partent*
« *avec un bruit de tonnerre et une fumée enflammée qui va brûler*
« *les vaisseaux sur lesquels on les envoie.* »

« *On se servira aussi de petits tubes à la main que les soldats por-*
« *tent derrière leurs boucliers, et que nous faisons fabriquer nous-*
« *mêmes : ils renferment un feu préparé qu'on lance au visage des*
« *ennemis*[1]*...* »

« *Ce qui répand principalement la terreur parmi les ennemis,*
« *c'est le feu lancé, dont ils ne connaissent ni l'usage, ni la nature;*
« *car, au lieu que le feu connu se porte toujours vers le ciel dès*
« *qu'il a pris son essor, ils voient celui-ci s'étendre de toutes parts,*
« *portant sa flamme en bas et sur les côtés de même qu'en haut*[2]*...* »

« ... Aux Xe et XIe siècles les Grecs avaient donc des fusées de
« trois espèces. D'abord les feux volants, qu'ils lançaient dans la
« direction de l'ennemi ; puis de petites fusées à main semblables,
« quant à la forme générale, à nos lances à feu, dont les soldats
« dardaient la flamme au visage de leurs adversaires, et que l'on
« pouvait fixer à l'extrémité d'une pique et même d'un javelot ou
« d'une flèche ; enfin, de grosses fusées, chargées dans des car-
« touches solides coulées en airain, qui étaient attachées à la proue
« des vaisseaux, l'évent tourné au large, et manœuvrées probable-

[1] Traduction littérale : « Se servir encore d'une autre manière, c'est-à-dire de
« petits tubes lancés à la main et qui sont tenus par les soldats derrière les boucliers
« de fer... »

[2] Traduction littérale : « Car ils n'étaient pas accoutumés à un feu, lequel par sa
« nature se porte en haut, mais qui était lancé sur les objets, comme le voulait
« celui qui le faisait partir, souvent en bas et de chaque côté. »

« ment au moyen d'une sorte d'affût à pivot qui permettait de diriger
« le jet de flamme... »

« En 941, les Grecs, commandés par le patrice Théophane, incen-
« dient une partie des dix mille barques du tzar Igor avec des feux
« projetés au moyen de tubes, et que les Moscovites comparent
« aux éclairs.

« Salomon, roi de Hongrie, attaque Belgrade, en 1073, avec des
« bouches à feu.

« Les Tunisiens, en 1085, ont sur leurs vaisseaux des machines
« à l'aide desquelles ils lancent du feu avec un bruit de ton-
« nerre.

« Au combat naval livré en 1098 aux Pisans par Alexis Comnène,
« les Grecs ont à l'extrémité de leurs vaisseaux des tubes à feu figu-
« rant des têtes d'animaux.

« En 1147, les Arabes emploient des bouches à feu contre Lis-
« bonne.

« En 1193, les Dieppois se défendent contre les Anglais avec
« le feu grégeois.

« L'emploi de l'artillerie à feu est signalé en 1218, devant Mar-
« mande et Toulouse.

« En 1220, les Arabes ont des canons ou tubes, lançant des pro-
« jectiles...

« En 1232, les Tartares combattent les Chinois avec des tubes
« à feu. Les Chinois leur opposent des armes analogues.

« Jacques Ier d'Aragon tire sur Valence, en 1238, des projectiles
« incendiaires.

« En 1247, Séville se défend avec des machines de guerre ordi-
« naires et des machines tonnantes, dont les projectiles pénètrent
« les armures des hommes et des chevaux.

« Les Egyptiens ont, en 1249, des projectiles nommés *scorpions*,
« formés d'une cartouche ficelée, remplie de poudre nitrée, qui
« rampent et murmurent, éclatent et incendient... »

Les engins propres à lancer des gaz enflammés et des projectiles
apparaissent donc bien avant l'époque où l'on admet que les armes
à feu ont été employées à la guerre.

De ce qui précède on peut conclure que, dès le xe siècle au moins,
on se servait à la guerre de deux espèces de feux : des feux dits gré-
geois et de la poudre non grenée ou du pulvérin. Le feu grégeois,
dont il est fait si souvent mention chez les auteurs, était connu des
Grecs de Constantinople dès le viie siècle et probablement avant
cette époque, et des Sarrasins dès les xiie et xiiie siècles. Ce feu

grégeois paraît exactement avoir été connu, puis employé fréquemment, chez les Occidentaux après les premières croisades.

D'après Marchus, le feu grégeois était ainsi composé : « Prenez « du soufre pur, du tartre, de la sarcocolle (espèce de résine), de « la poix, du salpêtre fondu, de l'huile de pétrole et de l'huile de « gemme ? Faites bien bouillir tout cela ensemble. Trempez-y ensuite de l'étoupe, et mettez-y le feu. Ce feu ne peut être éteint « qu'avec de l'urine, avec du vinaigre ou avec du sable. » Il est à croire que cette composition était souvent employée à l'état liquide ou du moins à l'état ductile; car, dans le traité de Constantin Porphyrogénète sur l'administration de l'empire, l'empereur, laissant à son fils des instructions, écrit ceci : « Tu dois par-dessus toutes « choses porter tes soins et ton attention sur le feu liquide qui se « lance au moyen de tubes... » Ce feu devait être préparé dans la ville impériale et non ailleurs [1].

Mais les Grecs employaient aussi, comme on l'a vu plus haut, les fusées chargées d'une composition fusante, et ce dernier procédé prévalut, en faisant oublier, à mesure qu'il se perfectionnait, le feu grégeois, par la raison que la combustion de la matière fusante, du mélange de soufre, de salpêtre et de charbon, imprimait un mouvement rapide au tube même qui la contenait.

Toutefois ces engins ne pouvaient modifier la tactique ; leur portée était à peu près nulle, ou n'agissait que comme le font encore nos fusées, c'est-à-dire d'une manière irrégulière, alors surtout que la composition de la poudre était très imparfaite.

Cette imperfection dans la fabrication de la poudre produisait nécessairement des résultats inattendus qui furent l'occasion d'applications particulières. Ces tubes ou cartouches, bourrés d'une matière fusante grossièrement préparée et mélangée de corps gras ou résineux, occasionnèrent des intermittences pendant la combustion, et il dut arriver que des parties plus riches en salpêtre, s'enflammant avec activité, projetèrent des fragments de la charge qui ne prenaient feu qu'une fois sortis de l'enveloppe. Ce phénomène, dû à l'imperfection des mélanges, fut l'occasion d'un emploi particulier de la fusée. Alternant des charges de poudre fine avec des paquets de matières moins promptes à s'enflammer, on obtint quelque chose d'analogue à nos *chandelles romaines*, c'est-à-dire des tubes qui envoyaient, à intervalles plus ou moins rapprochés, des projectiles prenant feu une fois sortis du cylindre. Ces sortes de traits

[1] Voyez *Histoire de l'artillerie*, première partie, par MM. Reinaud et Favé, 1845.

à poudre paraissent avoir été adoptés dès le XIIe siècle en Occident, et probablement, bien avant cette époque, en Orient. De là, à substituer aux pelotes inflammables des balles de plomb, de fer ou de pierre, il n'y a pas loin. Mais, tant que le grenage de la poudre n'était pas trouvé, ces projectiles ne pouvaient avoir une action de pénétration capable de modifier la tactique. Le carreau d'arbalète était évidemment plus pénétrant et sa trajectoire était bien autrement tendue, sa portée plus longue et plus sûre. Aussi ces traits à poudre inspiraient-ils plus de crainte qu'ils ne produisaient d'effet, et leur emploi contre des troupes aguerries ne pouvait être sérieux.

C'est au commencement du XIVe siècle que l'on voit apparaître en Occident, non plus ces fusées, ces lances à feu bonnes pour incendier, fort inoffensives dans une bataille rangée, mais des bombardes c'est-à-dire de gros canons faits de lames de fer frettées et envoyant des boulets énormes de pierre, de bronze ou de plomb[1]. Toutefois il semble que l'on ne se servait de ces engins que pour la défense ou l'attaque des places. Ils n'étaient pas assez maniables pour qu'on tentât de les employer en bataille rangée.

C'est en 1346 que les traits à poudre auraient été employés pour la première fois dans une action en rase campagne par les Anglais, à la bataille de Crécy. Toutefois les textes, à cet égard, laissent subsister bien des doutes. Froissart passe très légèrement sur le fait, et les divers manuscrits du chroniqueur ne sont pas d'accord. Les *Chroniques de France* et le continuateur des *Chroniques de Nangis* parlent de trois canons dont les Anglais tirèrent sur les Français.

Villanni mentionne des bombardes qui envoyèrent des balles de fer sur la cavalerie française.

Il est bien certain que les Anglais à Crécy n'avaient point de bombardes avec eux : ils venaient de faire une longue route en pays ennemi, avaient passé sur le corps des troupes qui prétendaient leur barrer le passage, et ne pouvaient traîner avec eux des bombardes, à moins qu'ils ne les eussent fait venir d'Abbeville où ils étaient peu avant la bataille. Avaient-ils de ces canons longs et légers que l'on portait alors à dos de cheval? La chose est possible, mais cette artillerie ne pouvait avoir une influence sur l'issue de la bataille. Les causes de la défaite de l'armée française sont parfaitement justifiées sans qu'il soit besoin de faire intervenir ces nouveaux engins.

[1] Voyez le *Dictionnaire d'architecture*, ENGIN.

Sous Charles V, s'il est question de bombardes, de canons, il n'est fait mention nulle part de traits à poudre, c'est-à-dire d'armes à feu de main. Ce n'est que vers le milieu du XV^e siècle que l'emploi de ces engins portatifs paraît adopté dans les armées en campagne, encore n'est-ce que rarement et en nombre tout à fait insignifiant, tandis que la grosse artillerie fait des progrès rapides et commence à jouer un rôle important, surtout dans l'attaque et la défense des places. Or toutes les actions principales de la fin de la guerre de cent ans se passent en sièges. Les batailles en rase campagne ne sont guère que des combats.

L'artillerie était dans les meilleures conditions pour se perfectionner. La chevalerie française était épuisée ; les troupes des communes n'étaient pas assez aguerries encore pour tenir les champs et constituer des armées, mais derrière leurs murailles elles tenaient bon et perfectionnaient de jour en jour les engins à feu.

Quand les progrès des Anglais furent arrêtés devant Orléans, les rôles changèrent. Les Anglais ne pouvaient guère tenir la campagne et garder toutes les villes en leur pouvoir. Ils n'étaient pas assez nombreux et n'osaient assez compter sur leurs alliés pour obtenir ce double résultat. Du moment qu'ils étaient arrêtés dans leurs mouvements offensifs, nécessairement ils devaient être réduits à la défensive. C'est ce qui arriva et c'est ce qui arrive, en pareil cas, à toute armée conquérante. L'artillerie, aux mains de la population, donnait aux troupes des communes une valeur qu'elles n'avaient pu avoir jusque-là. Les bourgeois, les artisans, qui déjà fondaient des canons de bronze en 1425, et qui savaient fabriquer de la poudre assez bonne pour obtenir des portées de 500 mètres, ne s'arrêtèrent pas dans cette voie ; ils voulurent avoir des engins maniables, des traits à poudre remplaçant l'arbalète et produisant sur les troupes un effet moral bien autrement puissant. C'est donc à dater du moment où le peuple prend une part active à la guerre et commence à la faire pour son compte, que l'emploi des armes à feu devait acquérir une certaine valeur. Mais les progrès furent nécessairement très lents ; il fallait vaincre les préjugés, et plus que cela, les défiances de la chevalerie, combattre les privilèges des arbalétriers, la routine des hommes de guerre, pour faire prévaloir ces nouvelles armes de jet. Un siècle tout entier fut employé à ce labeur. On est trop porté à croire que dans l'art de tuer ses semblables, il suffit qu'une découverte mette entre les mains d'une nation des moyens de destruction plus prompts et décisifs pour qu'ils soient aussitôt employés. Les choses ne se passent pas ainsi ; car il faut

compter, dans ce jeu terrible de la guerre, avec un élément qui domine tous les autres : la vanité. Pour la chevalerie, mieux valait être écrasée par l'ennemi, que d'être sauvée par cette *ribaudaille*, et de lui laisser supposer que son appoint était de quelque valeur. Elle mettait donc des obstacles continuels au développement des armes à feu, et, s'il lui avait fallu accepter la grosse artillerie, sans laquelle il n'était pas possible de défendre ou de prendre une place, elle voyait d'un mauvais œil les tentatives que faisaient les industriels issus du peuple pour rendre maniables et usuelles les armes à feu de main. D'ailleurs il ne faut pas oublier que les engins de guerre étaient fabriqués pendant le moyen âge par des ouvriers pris en dehors des corps armés. A l'origine de la grosse artillerie, il en fut de même; non seulement les nouveaux engins étaient dus à des industriels, mais ceux-ci les servaient. On les louait, eux et leurs canons, comme on louait des charrettes et conducteurs, et ce ne fut guère qu'à la fin du règne de Charles VII qu'on pensa à former des compagnies de bombardiers et couleuvriniers comme étaient les compagnies d'arbalétriers et d'archers, à leur donner une organisation militaire, en les plaçant sous le commandement d'un chef suprême, le grand maître de l'artillerie. Ces compagnies d'archers et d'arbalétriers étaient puissantes, jouissaient de privilèges assez étendus, et elles n'étaient pas plus disposées que la chevalerie à voir substituer à leur armement de nouveaux engins. Tout l'organisme militaire des derniers temps du moyen âge manifestait donc une répugnance profonde pour la substitution des armes à feu aux armes de jet, et c'est ce qui explique pourquoi ces armes à feu de main furent si tard acceptées à la guerre. La chevalerie voyait en elles la ruine de la prédominance féodale dans les combats, et pour les soudoyers, gens de pieds, faisant métier de guerroyer, l'emploi régulier des armes à feu était la suppression de leur gagne-pain.

Ce fait expliquerait comment, dans des pays où la constitution féodale avait moins d'homogénéité, et où les communes avaient conservé une organisation robuste, l'emploi des armes à feu de main fut plus rapide et plus régulier. En 1420, au siège de Bonifacio par les Aragonais, Petrus Cirnaeus[1] dit que les équipages de la flotte se servaient de petits canons de main. Voici la traduction de ce passage : « Dans les creux des mâts et les tours des vaisseaux « étaient continuellement des ennemis lançant des traits auxquels

[1] *De rebus corsicis.*

« aussi étaient mêlées des bombardes à main, d'airain fondu, per-
« cées, en façon de canne; ils les appellent *scopètes*. Les tireurs
« perçaient un homme cuirassé avec un gland de plomb chassé par
« l'action du feu[1]. »

En 1364, il est question déjà d'armes à feu de main fabriquées
à Pérouse, mais il ne faut pas attacher une grande valeur aux dires
des chroniqueurs à ce sujet, car il est évident que dans bien des
cas ils donnent le même nom à l'artillerie de main perfectionnée
et à l'artillerie à feu. Le vieux mot *arquebuse*, *haquebuta*, *harcque-
busse*, *haquebuse*, peut tout aussi bien s'appliquer à une arbalète
munie d'un tube qu'à un petit canon portatif. De même qu'on em-
ploie le mot *bâton* en parlant d'une pique, d'une vouge, et aussi
d'un engin terminé par un tube à feu.

Sous le règne de Louis XI, l'artillerie attelée et l'artillerie de
main commencent à jouer un rôle très important à la guerre, car
Olivier de la Marche, en faisant le dénombrement des forces dont
disposait le duc de Bourgogne Charles le Téméraire, prétend qu'il
avait trois cents bouches à feu, « sans les harcquebusses et cou-
« levrines, dont il en a sans nombre ».

Examinons donc en quoi consistaient ces traits à poudre dont on
se servait pendant le XVᵉ siècle et parlons d'abord de ces fusées,
de ces lances à feu attachées à l'extrémité d'une hampe, et qui
servaient à incendier les maisons, les fourrages, les provisions, à
effrayer les chevaux et jeter le désarroi dans une troupe.

Un auteur du commencement du XVIᵉ siècle décrit exactement
ces sortes d'engins[2]. Il prend un morceau de bois cylindrique qu'il
fait scier dans sa longueur; dans l'axe tranché, il creuse deux demi-
cylindres qu'il garnit de lames de fer mince battu en façon de deux
gouttières, puis réunissant les deux morceaux, il les entoure d'un
fil de fer. Ainsi obtient-il un tube de fer d'une brasse et demie de
longueur enveloppé de bois. La charge se compose d'une première
couche de poudre de quatre doigts, sur laquelle on pose une balle
faite d'étoupe ou de chiffons mêlés à de la poudre; puis par-dessus
quatre autres doigts de grosse poudre composée avec de la poix
grecque, du verre pilé, du gros sel, du salpêtre et des rognures de
fer : par-dessus encore, deux doigts de poudre fine, une autre
balle et ainsi jusqu'à l'évent (fig. 4). En A, est donnée la section

[1] *Histoire de l'artillerie*, par le général Susane, p. 50.
[2] *La Pyrotechnie ou l'Art du feu*, composé par le seigneur Vanuccio Biringuccio,
Siennois, trad. par maistre Jacques Vincent, édit. de 1556.

transversale de l'engin ; en C, sa coupe longitudinale; et en B son aspect externe. C'est là, ou peu s'en faut, une chandelle romaine, envoyant successivement de la grenaille et des balles enflammées. « Et, quand vous la voulez mettre en œuvre, vous guettez le feu par « la bouche avec un peu d'étoupe. »

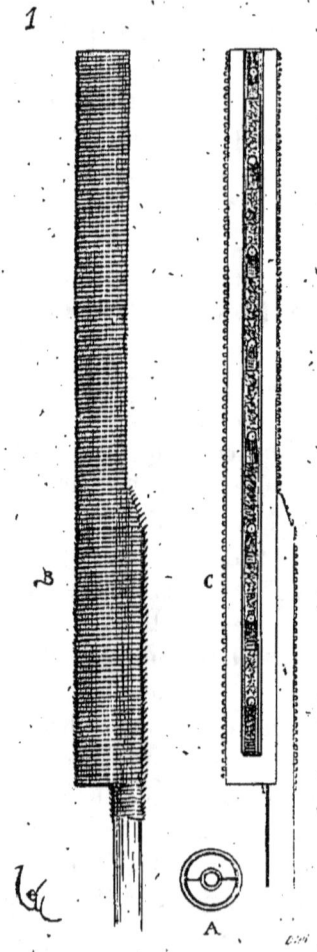

Aussi faisait-on de ces canons de bois qui envoyaient des balles de pierre ou de plomb. « Et ce font, dit notre traducteur, de bois « de noyer blanc et sec, ayant trois brasses de longueur et leur « creux tel qu'aisement on pouvoit mettre le poing dedans. Premie- « rement je fis accoustrer et arondir en façon d'artillerie deux « buches grosses devers le pied, et subtiles devers la teste, les- « quelles avois fait cier par le milieu ; je les fiz caver jusques à

« quatre doigts près le pié. Depuis je prins bendes de fer lombard,
« et en fis en chascune partie un demy canon, les faisant pointuz
« sur l'extrémité du pié, en façon d'une pyramide (un cône) vuyde.
« Et sur la pointe je formay un petit canon tellement subtil, qu'en
« le repliant je le faisoye entrer dedans et dehors, et s'il me servoit

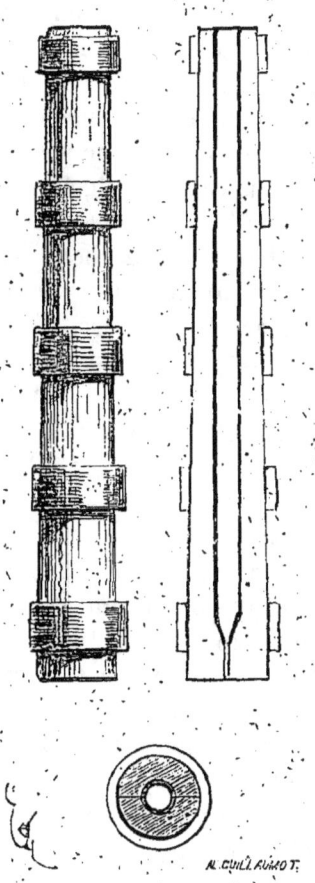

« d'entrée pour mettre le feu. Et avoir jointes les deux parties en-
« semble et collées très bien, le fis ceindre avec cinq gros cercles
« de fer: donnant ordre d'en faire mettre trois depuis le milieu en
« bas, et les deux autres je fis poser devers la teste. Et avec une
« grosse masse de fer, me travaillay de les serrer et joindre le plus
« qu'il me fut possible. Après je fis faire les boulets de pierre que
« je voulez esprouver. Tellement que j'en tiray un neuf fois, fai-

« sant effet tel qu'eut fait celui d'une moyenne pièce d'artillerie, et
« au bruit, il sembloit proprement estre de fer ou de bronze. Vous
« advisant qu'un tel instrument, facile à porter, est propre d'aller
« voler une maison, mettant les portes en bas. » (fig. 2.)

Ce devaient être des pièces de ce genre que portaient deux hommes : l'un des deux servait d'affût en plaçant cette pièce sur son épaule et la maintenant au moyen d'une courroie ; l'autre posait la culasse sur une fourchette de fer, pointait et mettait le feu à la lumière percée au centre de cette culasse.

On voit, en effet, dans des vignettes de la seconde moitié du xv° siècle, des soldats qui exécutent cette manœuvre primitive.

Vers 1470, sont représentés des hommes armés à cheval, qui portent de ces petits canons (fig. 3[1]), fixés à l'extrémité d'une tige de fer et suspendus par un œil à une courroie sur les épaules. Quand le cavalier veut tirer, il relève une fourchette de fer attachée à l'arçon de devant, fixe le canon sur cette fourchette, vise, et met le feu à l'aide d'une mèche. Ces armes à feu sont souvent de fer fretté et adoptent la forme donnée en A. En B, est tracée la coupe du trait à poudre. Pour charger le canon, il fallait que le cavalier pût lâcher la courroie ou enlever la clavette de la douille.

Les petits canons de fer sont alors grossièrement forgés, et contrastent avec les armes blanches ou les plates de la même époque, si admirablement travaillées.

Les quelques traits à poudre réunis dans les collections publiques, et datant de la seconde moitié du xv° siècle, sont des armes barbares et qui semblent fabriquées par des forgerons très ordinaires. Et cependant l'art de travailler le fer avait atteint, dès le milieu du xiv° siècle, chez les armuriers, une perfection qu'avec peine nous pouvons obtenir aujourd'hui. Ce fait a sa signification. Ces traits à poudre étaient entre les mains des plus infimes entre les combattants des troupes françaises ; ils sortaient d'ateliers d'artisans qui appartenaient à des corporations étrangères à la fabrication des armes. Les excellents ouvriers qui forgeaient les armures pour les gentilshommes, qui façonnaient ces arbalètes d'une exécution merveilleuse, dédaignèrent longtemps de faire ces traits à poudre ; peut-être même cela leur fut-il interdit, car alors chaque membre d'une corporation ne pouvait entreprendre d'autres ouvrages que ceux mentionnés dans les statuts. En France, si l'on marche en avant dans le domaine des idées, il en est tout autre-

[1] Biblioth. de Bourgogne, Bruxelles.

— 331 — [TRAIT A POUDRE]

ment dans le domaine de la pratique, et, quand on voit ces tubes grossiers, ces traits à poudre du xv° siècle placés à côté des mer-

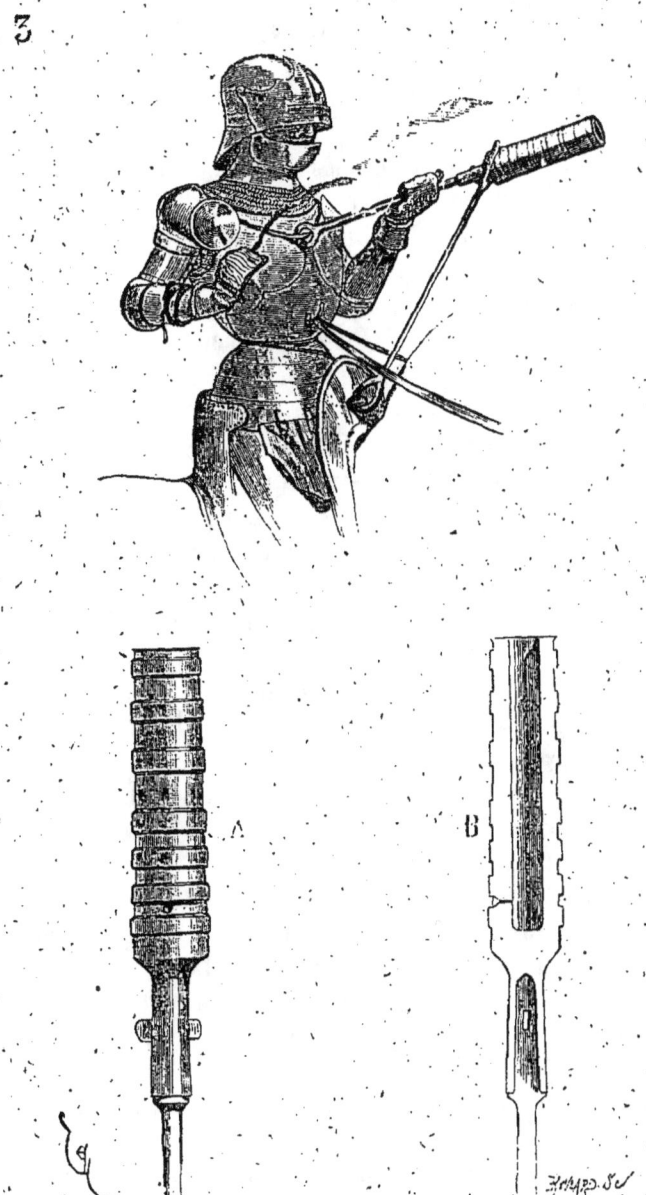

veilleuses armes blanches et défensives de ce temps; quand on songe que ces misérables engins, bruts, lourds, devaient, quelques années plus tard, changer la face du monde, on en conclut que mal-

gré les préjugés, les intérêts de quelques-uns, les barrières opposées par les castes, les monopoles de la routine, il surgit de temps à autre, au sein des civilisations, des forces nouvelles destinées à renverser, quand même, ces barrières. Alors à quoi bon ces résistances vaines, si ce n'est à retarder de quelques jours l'expansion de ces forces, au détriment même de ceux qui niaient leur puissance?

Parmi ces traits à poudre, les plus anciens se composent d'un tube de fer forgé d'une longueur qui ne dépasse guère 60 centimètres généralement, à six ou huit pans, et terminé à la culasse par une tige de fer d'un mètre environ de longueur. Une lumière est percée près de la culasse, avec petite concavité pour recevoir l'amorce. Le tireur se servait de cette arme ainsi que l'indique la figure 4. Il passait la tige de fer sous l'aisselle gauche, en maintenant le tube dans la direction voulue; puis, de la droite, ayant amorcé la lumière, il mettait le feu au moyen d'une mèche soufrée. Il est clair qu'on visait fort mal avec cet engin. Mais il faut dire que primitivement, avec les traits à poudre aussi bien qu'avec les canons et bombardes, on n'obtenait guère qu'un tir parabolique[1]; pour le tir direct, on pensait qu'il n'était que l'arbalète ou l'arc. Ainsi, on envoyait des boulets ou des balles à la volée, sur des compagnies de cavaliers ou des gros de troupes, l'archer et l'arbalétrier remplissant toujours l'office de nos tirailleurs.

Bientôt cependant on voulut obtenir un tir de plein fouet au moyen de ces traits à poudre. On allongea les tubes, et ceux-ci devenant plus lourds, il fallait les monter sur du bois et les soutenir pendant le tir à l'aide d'une fourchette.

Ces traits à poudre (fig. 5) atteignent un mètre et plus de longueur, portant une balle de six à sept lignes ($0^m,015$). La lumière est déjà placée latéralement, parfois avec petit auget. Le canon est maintenu à ce bois par deux frettes de fer, et l'une d'elles porte des tourillons qui entrent dans les œils percés à l'extrémité d'une fourchette de fer dont on fixait l'extrémité en terre pour viser. On n'épaulait pas encore cependant, et la queue du bois passait sous l'aisselle droite, comme pour le tir de la grande arbalète. En A est présentée la fourchette et en B la culasse du canon.

Malgré la fourchette, le recul de ces armes à feu causait une si violente secousse à la main, qu'on donna à la queue du bois une

[1] Cependant, déjà au siège d'Orléans, des coulevrines de bronze envoyaient des boulets de fer de plein fouet sur les ouvrages des Anglais.

DICTIONNAIRE DU MOBILIER FRANÇAIS

Tome 6. Fig. 4.

DICTIONNAIRE DU MOBILIER FRANÇAIS

Tome 6. Fig. 5.

crosse large pour épauler, non comme cela se pratique aujourd'hui, mais sur la mamelle droite. Aussi ces armes, lorsqu'elles étaient courtes et sans fourchettes, c'est-à-dire de la dimension d'une petite carabine, prirent-elles le nom de *poitrinal*. Toutefois cette dénomination ne paraît-elle employée qu'au commencement du XVIe siècle.

Laissons un instant ces premiers engins qui remplaçaient l'arbalète et qui lançaient même parfois des carreaux, pour parler des traits à poudre envoyés à l'aide des anciennes armes de jet ; car à ce moment, tout en reconnaissant la nécessité d'employer les matières fusantes et détonnantes à la guerre, il y eut de longues hésitations quant à la manière de les utiliser dans les armées, en dehors de la grosse artillerie, dont nous n'avons pas à nous occuper ici[1]. On pensa longtemps, avant surtout que la poudre bien fabriquée pût donner aux balles une longue portée, et que les moyens expéditifs de charger les canons de main eussent été trouvés, que la projection même de la matière en ignition était plus redoutable que ne pouvait l'être une balle. Il s'agissait surtout, pour l'infanterie, de prendre sur la cavalerie un ascendant qu'elle n'avait jamais eu. Les hommes d'armes étaient si bien couverts de fer, que les flèches et carreaux ne pouvaient rien sur eux. Les balles lancées par les premiers canons de main, si elles avaient une plus longue portée que les carreaux et flèches, perforaient difficilement ces armures, tant que la poudre ne fut pas bien fabriquée. Le tir était extrêmement lent, plus lent encore que n'était celui de l'arbalète, qui était dix fois moins rapide que celui de l'arc. On usa donc, vers la fin du XVe siècle, contre la gendarmerie, de traits, flèches ou carreaux, munis d'artifices, et qui, projetés au milieu de la cavalerie, effrayaient les chevaux, s'attachaient aux harnais, et causaient un grand désordre dans les compagnies d'hommes d'armes. Pour lancer ces projectiles, on continuait à se servir des arcs ou des arbalètes. Ces dards ou flèches à feu étaient de deux sortes : les uns munis d'un fer aigu et barbelé, les autres terminés par une fusée.

La figure 6 donne en A le premier de ces projectiles, et en B le second. Pour le premier, voici quel est le procédé indiqué par un auteur qui réunit dans un volume publié en 1630 les diverses inventions d'artifices admises depuis longtemps[2] : « Faites un petit sac de « toile en double, estroit par les deux bouts et un peu plus large

[1] Voyez, dans le *Dictionnaire de l'architecture française*, l'article Engin.
[2] *La Pyrotechnie de Hauzelet Lorrain.*

[TRAIT A POUDRE] — 334 —

« par le milieu, lequel lierez de bonne ficelle par un bout de vostre
« traict, et que l'autre bout soit à un demy pied près du fer, et em-
« ploiez ledit sac de ce qui s'en suit. Prenez un quarteron de poudre
« pillée et passée par le saz ou tamis, un quarteron de souffre en

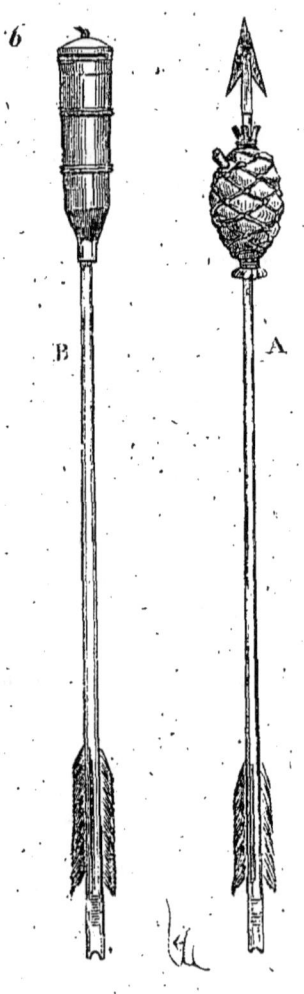

« poudre et trois quarterons de salpètre fin bien séché, un tré-
« seau et demy de camphre et deux tréseaux de mercure, le tout
« uni en poudre et meslez à la main ; arrousez d'un peu d'huile
« de pétrole : notez qu'il faut piller le camphre avec le souffre et aussi
« le mercure ; puis remploiez vostre sachez le plus dur que vous
« pourrez, puis recousez le trou par où vous l'avez remply et le
« liez fort de gros fil ou ficelle. Après, faites un petit trou ou deux

« au bout qui est près du barbeau dudit fer; et y mettrez une ou
« deux petites chevilles de bois, puis le couvrez de roche de souffre...
« Et quand vous le voudrez tirer, ostez les brochettes et l'amorcez de
« bonne poudre pure bien pillée ; mettez le traict sur l'arc ou arba-
« leste, mettant le feu en ladicte amorce, et le laissez bien prendre
« avant que de tirer. » La flèche B est garnie d'un tube de fer battu
ou de cuivre rempli de la même composition.

Ces flèches paraissent n'avoir plus été d'usage du moment que la
cavalerie fut armée de longs pistolets, car alors elle pouvait éloigner
au delà de la portée de ces flèches les fantassins qui étaient chargés
de les lancer.

L'organisation de compagnies de cavaliers qui, comme nos dra-
gons, combattaient aussi bien à pied qu'à cheval, et qu'on arma de
traits à poudre lançant des balles, fit faire un grand pas à l'art de
fabriquer les armes à feu ; car la cavalerie reprenant dès lors un
ascendant marqué, il fallait lui opposer une infanterie armée régu-
lièrement de traits à poudre, c'est-à-dire de ces arquebuses à four-
chette fort lourdes, mais qui ne laissaient pas d'être relativement
redoutables dès que la tactique tenait sérieusement compte de leur
emploi, et que ceux qui les portaient, au lieu d'être disséminés en
partisans, formaient le front de compagnies de piquiers, derrière
lesquels ils se retiraient pour recharger leurs armes.

Mais, toutefois, si le trait à poudre, le canon de main, se répan-
dait, ses perfectionnements étaient lents. Un des premiers fut d'at-
tacher la mèche à l'arme elle-même, au lieu de la laisser à la main
du tireur. C'était, on en conviendra, un progrès d'une minime im-
portance, mais cependant qui devait bientôt faire faire un grand
pas à l'arquebuserie.

Il est certain que les chefs militaires tentèrent, dès la seconde
moitié du XVe siècle, de multiplier les feux, et surtout d'obtenir, sur
un point donné, un tir écrasant ; car le problème est et sera toujours
le même : atteindre son adversaire avant qu'il ait le temps de
répondre, et faire une trouée dans une ligne de bataille.

Aussi voyons-nous qu'à cette époque déjà on invente des mitrail-
leuses, qu'on appelait des *jeux d'orgues*, et qui consistaient en une
série de petits canons de bronze ou de fer montés à côté les uns des
autres sur un chariot et même sur une bête de somme. On mettait
le feu à ces canons au moyen d'une traînée de poudre disposée dans
une petite gouttière percée au droit de chaque lumière. Parfois
même ces canons juxtaposés se chargent par la culasse, d'abord au
moyen de boîtes, comme les pièces d'artillerie de cette époque, puis

par l'adaptation d'obturateurs très primitifs, consistant simplement en une petite masse de fer à section carrée maintenue par une clavette (fig. 7 [1]).

Alors les traits à poudre ne sont plus de grossiers tubes forgés sur un mandrin, et il se forme des corporations d'arquebusiers qui

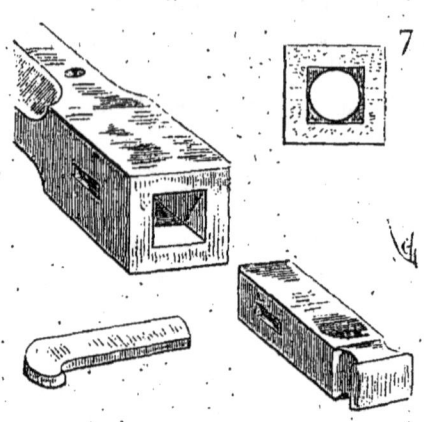

rivalisent d'invention et d'adresse avec celles des faiseurs d'arbalètes. Le trait à poudre compte décidément dans les armées, et l'on voit forger des canons d'une perfection rare. Quelques-uns, vers les dernières années du XVe siècle, sont déjà rayés, car la rayure de l'âme fut bien vite considérée comme une condition de la justesse du tir, et le rouet remplace la mèche. Mais nous n'avons pas à étendre notre cadre jusque-là.

Si la fabrication de la grosse artillerie française avait fait des progrès assez rapides pendant le XVe siècle, pour que les Italiens fussent émerveillés de la perfection et du nombre de pièces que traînaient avec elles les armées de Charles III et de Louis XII, nous demeurions évidemment en arrière quant aux armes à feu de main. L'Allemagne, l'Italie, nous avaient devancés, et cela, nous le répétons, tenait à l'importance politique que les villes avaient su conserver dans ces contrées, au sein du régime féodal. L'organisation municipale n'avait cessé de fleurir en Italie, et en Allemagne elle jouissait d'immunités qui ne furent jamais contestées ou suspendues, comme elles le furent si fréquemment en France, soit par les seigneurs féodaux, soit par la royauté elle-même. Quand les armes à feu de main prirent dans les armées une certaine importance, il fallut donc recourir

[1] Arsenal de Venise, fin du XVe siècle.

à l'Italie, à la Suisse, à l'Allemagne, pour se mettre au niveau des perfectionnements apportés dans la fabrication de ces armes. Mais une fois le mouvement imprimé, il n'est pas de pays qui est fait plus de tentatives que la France pour étendre l'effet de ces nouveaux engins. Ce qu'on fit d'essais, ce qu'on inventa chez nous vers 1500, en fait d'armes à feu, est prodigieux; les quatre-vingt-dix-neuf centièmes de ces inventions et de ces essais n'eurent évidemment aucun résultat pratique, puisque alors on n'avait que des idées très imparfaites sur l'expansion et la force des gaz développés par la combustion instantanée de la poudre et qu'on ne pouvait calculer ses effets; mais il ne faut pas oublier que les perfectionnements sont dus autant à l'expérience pratique qu'aux calculs théoriques les mieux établis, car dans toutes les théories il y a toujours une inconnue que l'observation seule révèle. Ces tentatives innombrables eurent du moins pour résultat de donner à la France une certaine supériorité dans la fabrication et l'emploi des artifices, et l'on ne se fit pas faute de les employer à la guerre en leur supposant une action beaucoup plus grande qu'ils ne peuvent en avoir. Et, bien entendu, c'est dans l'art de l'attaque et de la défense des places que ces engins trouvaient leur emploi le plus fréquent et le plus efficace. Nous dirons quelques mots de ces sortes de traits à poudre adoptés déjà à la fin du XVe siècle. Dans le manuscrit de l'*Histoire tripartite jusqu'à la mort de l'empereur Hadrien*, qui fut terminé le 27 mars 1473, ainsi que l'indique le copiste, les miniatures représentent quantité de combats, et montrent des soldats se jetant des grenades qui ne sont plus de simples pots de terre chargés d'une composition fusante comme étaient ceux qui, dès 1415, furent employés au siège d'Harfleur, ou comme étaient les vases de terre ou de verre chargés de feu grégeois, adoptés par les Byzantins dès les premiers siècles du moyen âge, mais qui sont faites de métal, soit de fer forgé en deux pièces, soit de bronze aigre fondu d'une seule pièce. Ces grenades de la fin du XVe siècle sont cependant de plusieurs espèces : les unes sont explosives et envoient les morceaux de l'enveloppe métallique dans toutes les directions, comme les obus; les autres, percées de quantité de trous remplis d'une composition fusante, entourées d'une couverte facilement inflammable, envoyaient des gerbes de feu en tous sens. D'autres encore ne sont qu'un très gros marron entouré de balles noyées dans une pâte résineuse; ou encore un récipient contenant une composition brûlant très activement et une grenade de cuivre explosive. Ces grenades se lançaient à la main ou à l'aide de canons courts et légers, sortes de mortiers; ou au moyen de

bascules analogues aux anciens pierriers, mais de dimension plus petite.

La figure 8[1] montre les premières grenades explosibles; composées de deux capsules hémisphériques de fer forgé, réunies par des

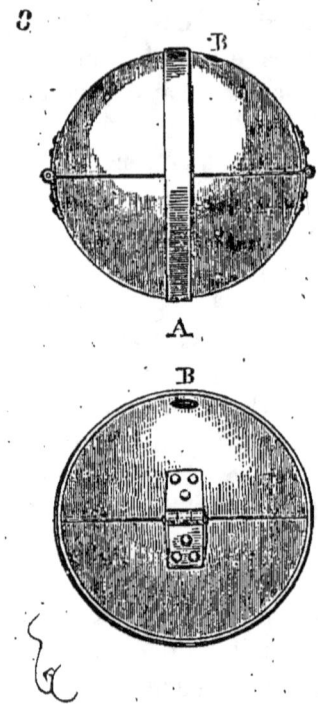

charnières rivées et des goupilles, puis serrées fortement l'une contre l'autre au moyen d'un cercle de fer A posé à chaud. Ces grenades, remplies de poudre, comme le sont nos obus, introduite et comprimée par l'orifice réservé en B, étaient lancées à la main ou par une machine de jet, et ne dépassaient guère quatre pouces de diamètre (11 à 12 centimètres).

Celles faites de cuivre étaient fondues à cire perdue et coulées en métal très aigre, comme est le métal de cloche, pour que l'explosion produisît un plus grand nombre d'éclats possibles.

Pour faire les grenades jetant grand feu, puis éclatant, voici comme il était procédé : « Vous ferez un sac de toile forte en double de la
« grosseur qui pourra entrer en votre mortier, où dedans un canon,
« et l'emplirez de ce qui s'ensuit : vous ferez une grenade de cuivre
« fondu du plus aigre métal comme de cloche, et de la grosseur pour

[1] Robertus Valturius.

« mettre un quarteron et demy de poudre grainée, par la petite
« lumière qu'elle aura de la grosseur d'un pois, laquelle emplirez
« de poudre bien fine, et la mettrez dedans vostre sac et l'emplirez
« (le sac) de ce qui s'en suit : une livre de poudre, sans graine, trois
« livres de salpestre, une livre de souffre en poudre, le tout meslé
« ensemble à la main avec un peu d'huile de lin ou de gland de
« chesne, ou pétrôlle et de la roche de souffre, en petites pièces ; de ce
« l'emplirez tout plain (le sac) fort dur, en l'arrondissant le plus que
« vous pourrez. Vous ferez la lumière pour mettre le feu audict sac en
« l'austre costé de la grenade, afin que le feu s'y prenne le dernier.
« Vous le coudrez (le sac) bien ferme, puis mettrez deux platines
« (capsules) de fer de la grandeur du diamètre de vostre sac, d'un

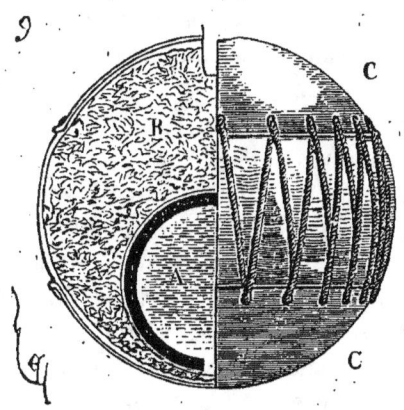

« costé et l'autre de la grenade, sur lesquelles vous mettrez deux
« anneaux de fer, où vous passerez du cordeau assez fort pour bien
« lier et empaqueter la totalité du sac le plus serré que vous pour-
« rez ; par après le couvrirez de roche de soulfre partout, et quand
« vous voudrez tirer, faites un trou à l'endroit de l'autre costé de la
« grenade, et l'amorcerez de grosse poudre comme trois doigts
« dedans le sac et au-dessus un estoupin... ». La figure 9 présente
l'extérieur et la section B avec la grenade A de ce projectile. En C,
sont les deux capsules de fer [1].

Ces artifices furent multipliés à l'infini pendant la période qui
précéda les perfectionnements de l'arquebuse, c'est-à-dire de 1480
à 1520, et il est évident que s'ils exercèrent l'imagination des inven-

[1] Voyez la *Pyrotechnie de Hanzelet Lorrain*.

teurs, ils n'eurent que des effets médiocres dans les combats. Mais il n'en est pas moins intéressant de signaler le but vers lequel tendaient ces essais. On cherchait à obtenir des projectiles explosibles. Le boulet plein lancé par la bombarde ou par les pièces de plus petit calibre ne paraissait pas assez meurtrier, on s'évertuait à fabriquer des obus sphériques remplis de pétards, de tubes chargés à balles, de matières projetant des flammes intenses, inextinguibles. On avait trouvé des compositions qui prenaient feu au contact de l'eau, par le moyen d'une adjonction de chaux vive à la poudre ; on se reprenait à chercher des applications nouvelles du feu grégeois, et, par le fait, l'art de l'artificier, dès les premières années du xvie siècle, avait atteint des développements très rapides. Toutefois la difficulté de fabriquer ces artifices en campagne, ou de les transporter sans avaries, fut cause, en tenant compte du peu de dommage qu'ils causaient dans les combats, de l'abandon dans lequel on les laissa bientôt, pour s'attacher aux perfectionnements de la grosse artillerie et des armes à feu de main.

Toutefois, ces armes à feu n'étant propres qu'à envoyer des projectiles à 100 ou 200 mètres au plus, et ne pouvant servir à la défense rapprochée, c'est-à-dire comme arme blanche, il fallait nécessairement soutenir ces arquebusiers pendant le temps assez long qu'ils mettaient à recharger leurs armes. Chaque compagnie de piétons comprenait donc des piquiers et des arquebusiers, disposés suivant un ordre carré compact, les piquiers au centre. Ces compagnies ne se développaient pas en ligne de bataille, mais se présentaient au combat séparées par des intervalles formant des échiquiers ou une série de carrés compacts se défendant sur leurs quatre faces et entre lesquels la cavalerie pouvait passer pour charger ; se ralliant, au besoin, derrière leur front ; quant à l'artillerie, on la plaçait soit au centre, dans un intervalle laissé entre les batailles, soit, le plus souvent, sur les ailes. (Voyez l'article TACTIQUE qui termine ce dernier volume.)

TREF, s. m. (*tente, pavillon, aucube, haucube* [1]). Bien que la tente de guerre ne puisse être considérée comme une partie de l'armement, elle remplit une fonction si importante dans les armées du moyen âge, qu'il est nécessaire de la comprendre dans l'habillement de l'homme d'armes, ou, pour parler plus correctement, dans le harnois militaire.

[1] *Aucube*, du mot arabe *alcaba*.

Les armées romaines, sous la république et l'empire, ne portaient pas de tentes avec elles. Lorsqu'elles s'établissaient dans des camps passagers, les légions construisaient des huttes de branchages, sorte de gourbis disposés suivant les règlements militaires, et le prétoire seul contenait des baraques fermées avec des étoffes, ayant tous les caractères de pavillons plus ou moins richement décorés, réservés aux chefs militaires, aux cérémonies religieuses, et à ce que nous appellerions aujourd'hui l'intendance. « C'est, dit Végèce[1], « près de la porte prétorienne que nos premières centuries, ou co- « hortes, dressent leurs pavillons et plantent les dragons et autres « enseignes. » Plus tard, c'est-à-dire lorsque l'empire romain, à son déclin, avait pris beaucoup des usages admis chez les Orientaux, les légions avaient parfois leurs tentes, au moins pour les officiers, ainsi que l'indique cet autre passage de Végèce[2] : « Dès que les dé- « fenses extérieures du camp sont achevées, on commence par piquer « les enseignes aux endroits qu'elles doivent occuper, afin de les « mettre en sûreté, comme tout ce qu'il y a de plus respectable pour « le soldat. Sitôt après on dispose le prétoire, et l'on prépare les « locaux destinés aux principaux officiers, ensuite les tentes des « tribuns, auxquels les soldats, commandés de chaque chambrée, « portent l'eau, le bois, le fourrage. Puis, suivant le rang occupé « par chaque légion et les auxiliaires, infanterie et cavalerie, on tend « les pavillons. »

Les bas-reliefs de la colonne Trajane montrent quelques-uns de ces prétoires avec leurs pavillons, lesquels sont couverts de planches et entourés d'étoffes (fig. 1). Les armées romaines, au temps de leur splendeur, évitaient autant que possible les impedimenta. La légion romaine traînait cinquante-cinq *carrobalistæ*[3], une par centurie, plus dix onagres, un par cohorte. Chacune de ces machines, posées sur roues, était traînée par deux bœufs. De plus la légion avait un équipage de pont, composé de canots creusés dans des troncs d'arbres, des chaînes pour relier ces bateaux et une bonne provision de cordes et de madriers. Elle ne se séparait pas des outils indispensables à l'établissement des camps, à l'attaque et à la défense des places, tels que crocs de fer, faux fixées à de longs manches, hoyaux, pieux, bêches, pelles, pioches, hottes et paniers, doloires, haches, cognées et scies propres à travailler le bois. Des ouvriers étaient attachés à la légion

[1] Lib. I, cap. XXIII.
[2] Lib. III, cap. VIII.
[3] Machine à lancer de longs dards.

[TREF]

et étaient pourvus des instruments et engins nécessaires à la construction des tortues, des galeries, des mantelets, des beffrois roulants, etc. C'en était assez pour qu'on n'ajoutât pas encore des tentes, qu'il eût fallu placer sur des chariots; car le soldat romain était autant chargé qu'il pouvait l'être. Tous ces instruments que nous

venons d'énumérer étaient portés à dos d'homme: qui les pieux, qui la cognée, qui la hache, la pelle ou la pioche, indépendamment des armes, des effets de rechange, des vivres pour un ou plusieurs jours, de la marmite, etc.

Mais les guerres longues et productives, que les Romains eurent à soutenir en Orient leur firent prendre quelques-unes des habitudes des armées orientales. Il faut dire, d'ailleurs, que dans ces climats les hommes n'affrontent pas sans danger les brusques changements de température, qui sont si fréquents. La fraîcheur des nuits en Orient cause les accidents les plus graves après la chaleur constante

des jours, et, ne fût-ce que par raison d'hygiène, il fallut bien que les troupes romaines adoptassent les usages de ces contrées.

On ne saurait dire si les hordes germaniques qui se répandirent sur l'Occident traînaient avec elles des tentes; mais ce qui n'est pas douteux, c'est que les Mérovingiens s'en servaient, puisque Grégoire de Tours en parle.

Avec l'établissement de la féodalité, les armées se composaient surtout des possesseurs de fiefs et de leurs tenanciers; elles traînaient avec elles des impedimenta considérables. Chaque baron allait en guerre suivi de bêtes de somme et de chariots chargés de tout ce qui était nécessaire à la vie, et d'un nombre prodigieux de goujats chargés de la conduite et de la garde de ce matériel. Bien entendu, les tentes faisaient partie de ces bagages, et n'ajoutaient même qu'un faible poids à cette quantité de bahuts, de coffres, qui renfermaient armes, vêtements, vaisselle, tapis. Et il semblait que chacun de ces barons tînt à montrer sa puissance par le nombre de ces impedimenta. A plusieurs reprises, les chefs des expéditions militaires essayèrent, par des espèces d'*ordres du jour*, de mettre des bornes à cet abus; mais ces mesures étaient lettre morte devant la constitution des armées féodales. Jusqu'au XVe siècle, sauf de rares exceptions, les barons ne firent que suivre leur fantaisie à cet égard, surtout dans les armées françaises.

Chaque baron avait donc sa tente autour de laquelle étaient disposées les tentes des hommes d'armes qu'il commandait. Quant aux goujats, à la nombreuse valetaille qui suivait l'armée, tout ce monde s'abritait comme il pouvait, dans les chariots, sous des abris improvisés, dans les maisons des champs et villages. Pour les mercenaires, arbalétriers, frondeurs, archers, divisés par compagnies ou par batailles, ils s'organisaient suivant leur convenance; ils avaient leurs quartiers séparés et leurs tentes, s'ils pouvaient en faire traîner avec eux. Dans tout cela, pas d'unité, pas d'ensemble; et pis que cela, souvent rivalité, et, par suite, nulle envie de se soutenir ou de marcher vers un but commun sous l'autorité indiscutée d'un chef.

Mais il est certain aussi que la valeur morale d'un général, l'ascendant qu'il savait prendre sur son armée, imposaient les mesures d'ordre et de discipline qui assurent le succès d'une expédition militaire; et malgré tous les règlements, il en est toujours un peu de même.

Quand Guillaume le Bâtard débarque en Angleterre avec ses troupes sans trouver d'opposition, il fait camper son armée en bon ordre. Harold, qui part de Londres avec ce qu'il peut réunir de troupes,

[TREF] — 344 —

se fortifie en face de l'agresseur, et va le matin reconnaître la position des Normands. D'une hauteur

> « Mult veient loges et foillies [1]
> « Et toutes bien apareillies,
> « Et helberges è paveillons,
> « Et peuls drechiez è gonfanons ;
> « Mult oirent chevals hennir·
> « É virent armes reluisir [2]. »

Aussi Robert Wace, l'auteur du *Roman de Rou* qui écrivait pendant le XII^e siècle, montre l'armée de Guillaume, à peine débarquée, bien campée avec tentes et cahutes faites de feuillée.

Les plus anciens monuments figurés montrent des tentes faites de deux façons différentes. Les unes sont coniques, formant des plis nombreux au sommet du cône, comme si l'étoffe avait simplement été attachée autour d'un bâton central. Parfois ces cônes se termi-

[1] Cabanes faites de branchages, gourbis.
[2] *Le Roman de Rou*, vers 12136 et suiv. (XII^e siècle).

nent à une certaine hauteur au-dessus du sol par une partie cylindrique. Un cerceau, dans ce cas, devait former cette partie cylindrique. D'autres se composent de deux pans d'étoffe réunis en une sorte de manchon, dans lequel passe un bois horizontal maintenu par deux chevalets, ou peut-être seulement par deux bâtons, lorsque les plans sont tendus suivant une certaine inclinaison (fig. 2 [1]). Lorsqu'on décampait, l'étoffe était roulée autour du faîtage et la tente était placée ainsi sur des chariots ou sur des bêtes de somme. Les étoffes de ces tentes sont toujours de diverses couleurs, rayées et même ornées de broderies avec des dessins très riches. Les pommes qui ornaient les bouts des faîtages ou le sommet des cônes étaient dorés :

« Droit au tref Godefroi, qui estoit haus et grans,
« Dont li pomiax estoit et clers et reluisans,
« Là sont mené li Turc, qui les cuers ont vaillans [2]. »
« Li Turc entrent el tref qui fu de paile bis [3]. »

Les Occidentaux n'avaient fait que suivre les usages des Sarrasins, qui apportaient un luxe inouï dans la façon de leurs tentes :

« Oiés comment la tente fu faite et establie ;
« Jamais de si bon tref nen iert parole oïé.
« Che fu roi Alixandre, au jor qu'il fu en vie.
« Des ovres qui i sont n'est hom qui nombre en die.
« Mahomes Gomelins le fist par triforie,
« Par l'art de nigromance et par encanterie.
« Dès la première loi que Dex ot establie,
« Y sont tôt li estoire paint d'ovre d'or polie ;
« A cristal et à jaffes faiticement ordie.
« Li jors ot li solaus et la lune esclarcie,
« Les iaues et la terre et la mer qui ondie ;
« Li poissons et les bestes et li vent qui balie,
« La visons des estoiles, qui parmi l'air tornie ;
« Dex ne fist creature ne soit el tref bastie,
« A or et à asur visablement traitie :

« Moult fu riches li trés, nus ne vit son paral.
« .XXX. quartiers i ot, tot sont fait à esmal,
« Qui plus cler reframboient que ne font estaval.
« Li .VII. art. i sont paint à .I. plait general,
« Qui desputent ensanble et de bien et de mal.
« Moult sont fait li quartier à ovre principal ;

[1] Manuscrits des XIe et XIIe siècles; manuscr. de Herrade de Landsberg, de la biblioth. de Strasbourg, brûlé par les Allemands.

[2] *La Conquête de Jérusalem*, chant IV, vers 3385 et suiv., publ. par M. Hippeau (XIIIe siècle).

[3] *Ibid.*, vers 3393.

[TREF]

« Li maistre lac entor sont trestot de cora
« Tot li paisson estoient d'ivoire de roal,
« Li auquant d'ébenus, li pluisor de miral.
« Et les cordes sont faites de soie enperial ;
« Dures sont et serrées plus que fers, ne metal ;
« Nès pourroit trencher arme d'acier poitevinal :
« Chascune est si legiere que ne poise .I. poitral ;
« Et le tref et les cordes trairoient doi cheval¹. »

Faisant la part de la fantaisie et des exagérations poétiques, cette description n'en fait pas moins connaître l'importance que l'on attachait à la richesse de ces abris. Quand elles étaient destinées à de

grands seigneurs, ces tentes se divisaient en plusieurs compartiments ou quartiers et composaient ainsi de véritables appartements.

Au commencement du XIIIᵉ siècle, la forme des tentes donnée figure 2 s'était encore conservée². Mais, à dater de cette époque, les pavillons affectent rarement cette apparence, ou du moins, s'ils sont à deux pentes, ils ne sont plus couronnés par ce fourreau; mais par un faîtage d'étoffe rapporté sur la jonction de ces pans (fig. 3³).

Le plus souvent les tentes sont coniques (fig. 4⁴), soutenues par un poteau ou estache, au centre et un cercle. Plusieurs fentes permettent de relever les pans. Ou encore ces tentes sont composées d'un pavillon central tendu sur un cercle, auquel est attachée l'étoffe qui forme la suite du cône (fig. 5⁵).

¹ *La Conquête de Jérusalem*, chant VI, vers 5492 et suiv.
² Manuscr. Biblioth. nation., *Psalterion*, latin.
³ Manuscr. Biblioth. nation., *Roman de Troie*, comp. par Benoist de Saint-More, français (moitié du XIIIᵉ siècle).
⁴ Manuscr. Biblioth. nation., *Histoire du roi Artus*, français (1250 environ).
⁵ Manuscr. Biblioth. nation., *Roman de la Table ronde*, français (1250 environ).

La tente fig. 4 est pourpre avec rosaces d'or. La tente fig. 5, blanche, est en-dessous richement doublée d'une étoffe de diverses nuances.

Cette tente fig. 5 appartient à un petit poste défendant un passage : « Comment si roys Artus ordena sa gent et ses batailles par le « conseil de Merlin, et comment Merlins sesvanui des gens au roy « Artus. Et comment il mirent pluseurs gaites es chemins que nuls « des barons ne le eschapast. »

Joinville parle des tentes dont se servaient les Bédouins de son temps, lesquelles sont semblables à celles que les Arabes transportent aujourd'hui dans leurs campements : « Li Beduyn ne demeu-« rent en villes, ne en cités, n'en chastiaus, mais gisent adès aus « chans ; et lour mesnies, lour femmes, lour enfans fichent le soir « de nuit, ou de jour, quant il fait mal tens, en unes manières de her-« berges que il font de cercles de tonniaus loiés à perches, aussi « comme li chef à ces dames sont[1] ; et sur ces cercles giètent

[1] Comme sont faites les couvertures des chars des dames.

« piaus de moutons que l'on appelle piaus de Damas¹, conrées en
« alun². »

Mais le même historien parle, comme d'une chose surprenante, de l'établissement des tentes du soudan d'Egypte. Voici ce qu'il en dit : « Cil qui nous conduisoient en la galie, nous arriverent devant
« une herberge que li soudans avoit fait tendre sur le flum, de tel
« maniere comme vous orrez. Devant celle herberge avoit une tour
« de parches de sapin et close entour de toille tainte, et la porte
« estoit de la herberge ; et dedans celle porte estoit uns paveillons
« tendus, là ou li amiral, quant il aloient parler au soudanc, les-
« soient lour espées et lour harnois. Après ce paveillon ravoit une
« porte comme la premiere, et par celle porte entroit l'on en un grant
« paveillon qui estoit la salle au soudanc. Après la sale avoit une tel
« tour comme devant, par laquel l'on entroit en la chambre le sou-
« danc. Après la chambre le soudanc, avoit un prael, et enmi le
« prael avoit une tour plus haute que toutes les autres, là où li
« soudans aloit veoir tout le pays et tout l'ost. D'ou prael movoit
« une alée qui aloit au flum, là ou li soudans avoit fait tendre en
« l'yaue un paveillon pour aler baignier. Toutes ces herberges
« estoient closes de treillis de fust, et par dehors estoient li treillis
« couvert de toiles yndes, pour ce que cil qui estoient dehors ne
« peussent voir dedans ; et les tours toutes quatre estoient cou-
« vertes de toille³. »

Cette sorte de villa, toute composée de perches recouvertes de toiles, frappa évidemment le sire de Joinville, puisqu'il prit la peine de la décrire. Les Occidentaux n'avaient probablement alors rien de semblable. Mais la vue de ces *herberges* des Orientaux eut une influence sur les habitudes de campements des *Francs*; et en effet, à dater de la seconde moitié du XIIIe siècle, il est souvent question en France de dispositions de campement qui rappellent celles dont on vient de lire la description.

Les tentes sont de plus en plus riches, se composent de compartiments, forment de véritables palais transportables qui ne laissaient pas d'être fort embarrassants en campagne.

Mais alors, au XIIIe siècle, il ne parait pas qu'il y eût beaucoup d'ordre dans l'arrangement des tentes dans les campements. Chacun

[1] Il y avait longtemps que Damas fournissait ces peaux. On n'a pas oublié que saint Paul était fabricant de tentes.

[2] *Hist. de saint Louis*, par le sire de Joinville, publ. par M. Nat. de Wailly, p. 89.

[3] *Ibid.*, p. 121.

se plaçait suivant son bon plaisir. Joinville rapporte encore qu'après la prise de Damiette, le roi étant campé non loin de ses murs avec son armée, les gentilshommes louaient des places à toutes sortes de marchands, et dépensaient l'argent qu'ils eussent dû garder pour soutenir la guerre, à festoyer outrageusement.

« Li communs peuple se prist aus foles femmes, dont il avint
« que li roys donna congié à tout plein de ses gens, quand nous
« revenimes de prison ; et je lui demandai pourquoi il avoit ce fait ;
« et il me dist que il avoit trouvei de certain que au giet d'une
« pierre menue, entour son paveillon tenoient cil lour bordiaus
« à cui il avoit donnei congié, et ou tems dou plus grand meschief
« que li ôs eust onques estei. »

Les grands seigneurs avaient des tentes pour reposer la nuit, mais aussi pour recevoir leurs chevaliers. Il est souvent question de ces lieux de réunion tendus d'étoffes riches et brodées :

« Tendez mon tref léans en ce jardin. »
« Les paoniers [1] font maintenant venir,
« Les fossés font tot entor le jardin,
« Les pex i font por les chevaus tenir.
« Le tref tendirent, ainc nuns plus bel ne vit ;
« Quant li pan sunt drecié et à mont mis,
« Mangier i poent de chevaliers deus mil,
« As grans fenestres fut Isorès li gris
« Et vit le tref, où li ors reflanbit
« Et l'aigle d'or qui devant el chief sist [2]. »

Ces tentes sont souvent surmontées d'aigles, de colombes d'or, de girouettes. Mais leur forme ne se modifie guère pendant le XIVe siècle.

La figure 6[3] présente des tentes coniques et barlongues couronnées de pavillons (fin du XIVe siècle). Elles sont faites d'étoffe blanche avec ornements bleus rehaussés d'or ; et à dater de cette époque le luxe des tentes alla toujours croissant.

La figure 7[4] montre une de ces tentes seigneuriales du milieu du XVe siècle. L'étoffe en est rouge, brodée d'or et doublée de vert. Les cordes qui étayent le pavillon sont bleues.

Le châssis, ou *battant de pavillon*, était nécessairement soutenu

[1] Pionniers.
[2] *Li Romans de Garin le Loherain*, publ. par M. P. Paris, t. Ier, p. 251.
[3] Manuscr. de la fin du XIVe siècle.
[4] Manuscr. Biblioth. nation., Froissart, français (1450 environ), tente du comte de Blois.

par quatre bâtons inclinés, et les cordes extérieures maintenaient le tout.

Il n'est pas besoin de dire que si l'on transportait en campagne des tentes ainsi décorées, celles qui servaient pour les tournois et les fêtes étaient plus luxueuses encore.

Même en campagne, les tentes de riches-hommes étaient garnies à l'intérieur, sur les parois et le sol, de tapisseries et pourvues de bahuts et meubles transportables d'une grande élégance.

Dès le commencement du XIV^e siècle, il était d'usage de poser un écu à ses armes sur le sommet des tentes :

« Là vit il mainte tentez, maint tref et maint brelians ;
« Par les ensaignez fu lez pluseurs connissans,
« Car lontams ot esté les armez poursuivans.
« Le tref le roy Hugon fu Huez perchevans
« A ung escu vermail, s'i fu .I. lyons blans
« Et par desoulz estoit .I. aigle flaubians[1]. »

« Tentes et paveillons emportent,
« Coutes-pointes bèles et larges,
« Riches tapiz, linceus et sarges,
« Cofres à œuvres souveraines,
« Males de pluseurs choses plaines
« Comme de robes, par les angles,
« De chiers dras fourrées et sangles[2]. »

[1] *Hugues Capet*, vers 1389 et suiv. (XIV^e siècle).
[2] *Branche des royaux lignages*, vers 12027 et suiv.

Ces tentes étaient donc garnies d'un mobilier complet. Lors du traité passé en 1393 entre les envoyés des rois de France et d'Angleterre, près de Boulogne-sur-Mer, le duc de Bourgogne se fit remarquer par son faste. Ce prince avait fait dresser une tente, ou plutôt un véritable palais, pour recevoir la noblesse des deux royaumes.

7

« La tente du duc de Bourgogne était d'une grandeur extraordi-
« naire, et telle qu'on n'en avait pas encore vu. La construction en
« était si riche et si élégante, qu'elle captivait tous les regards...
« C'était un pavillon en forme de ville, environné de tourelles de
« bois et de murs crenelés. A l'entrée se trouvaient deux grosses
« tours entre lesquelles s'abaissait une herse. Au milieu de la tente
« était la salle principale, de laquelle partaient en tous sens, comme
« d'un centre commun, un grand nombre d'appartements séparés
« par des espèces de rues, et où l'on pouvait loger, disait-on, jus-
« qu'à trois mille hommes [1]. »

TROUSSE, s. f. Étui dans lequel l'arbalétrier transportait des

[1] *Chroniques de Saint-Denis*, lib. XIV, cap. II.

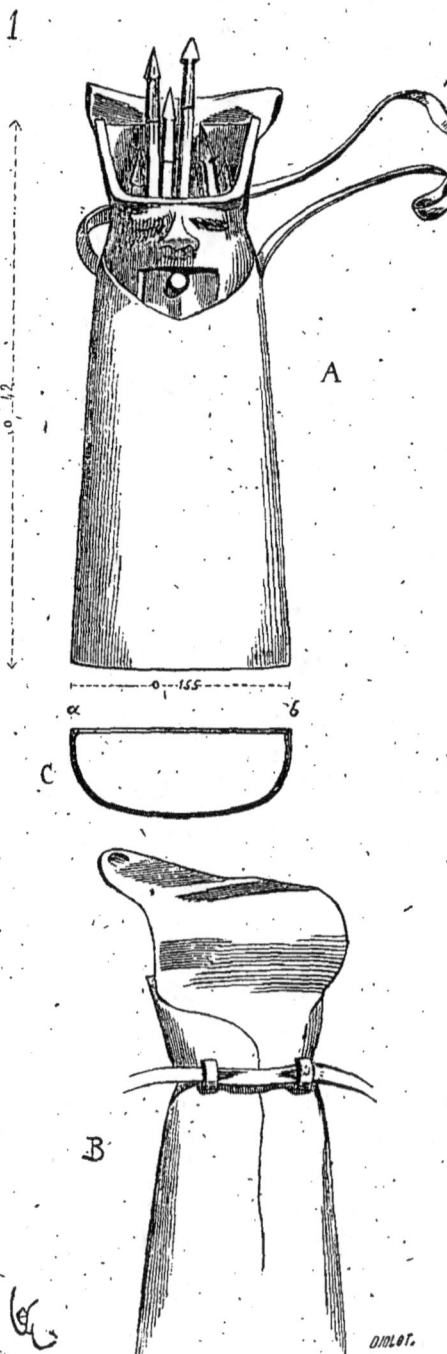

carreaux ou viretons. Ces trousses étaient faites de bois recouvert

de peau de truie et pouvaient contenir vingt carreaux environ.

La figure 1[1] donne une de ces trousses de la fin du XVIe siècle; en A, du côté antérieur; en B, du côté de la face appuyée contre la cuisse, et en C, le plan, *ab* étant la face plate interne.

Les arbalétriers se servaient aussi, pour transporter leurs projectiles, de tubes de bois verni qu'ils portaient en bandoulière.

L'article ARBALÈTE[2] montre un arbalétrier équipé; la trousse sur la cuisse.

La tête de la trousse que présente notre figure 1 est modelée en parchemin teinté de brun sur du bois, tandis que le reste de l'étui est couvert de peau de truie ayant conservé sa couleur naturelle. Un morceau de cuir boutonné sur la bouche de la tête fermait l'ouverture de la trousse.

TRUMELIÈRE, s. f. Armure des jambes (voy. GRÈVE).

VENTAILLE, s. f. On a donné ce nom à la pièce de l'armet qui couvre le menton (voy. ARMET). Cependant il est question de la ventaille dès la fin du XIIe siècle, alors que l'armet n'était pas en usage.

« Le blanc haubert el dos, la ventaille fermée[3]. »

« Godefrois vait devant, la ventaille fermée[4]. »

« En sa ventaille à perres qui gietent grans clartés[5]. »

« Sor la ventaille li fu le hiaume asis[6]. »

« Enli destace le vert hyaume bruni, »

« Et la ventaille de l'auberc c'ot vesti[7]. »

De ces divers passages, qui datent du commencement du XIIIe siècle, il résulte que la ventaille tient au haubert, qu'elle est fermée, qu'on pose le heaume par-dessus, que ces ventailles peuvent être ornées de pierreries.

[1] Ancienne collect. de M. le comte de Nieuwerkerke.
[2] Figure 2.
[3] *La Conquête de Jérusalem*, chant II, vers 1150.
[4] *Ibid.*, chant VIII, vers 7639.
[5] *Ibid.*, chant VIII, vers 8249.
[6] *Roman de Garin*.
[7] *Ibid.*

[VENTAILLE] — 354 —

Ailleurs on voit que la barbe peut passer sur la ventaille :

« Par desus la ventaille fait sa barbe lacier,
« Plus est blance que noif, quant ciet après février,
« Contreval li pendoit jusque au neu du braier[1]. »

puis sous cette ventaille :

« Par desous la ventaille gist sa barbe mellée,
« Dusques sur le braier, blance comme gelée[2]. »

Il n'est qu'une partie de l'habillement de tête qui remplisse ces

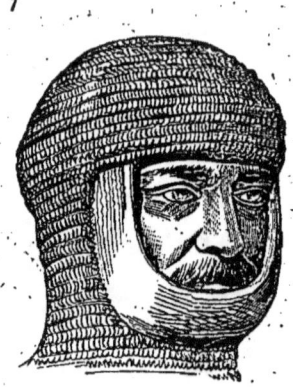

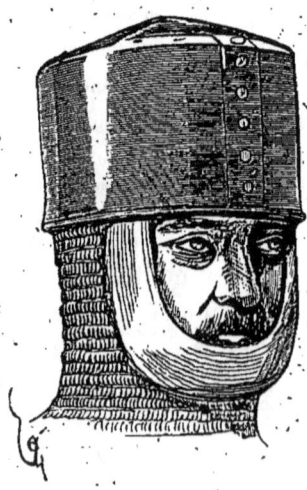

conditions diverses. C'est une sorte de mentonnière qui, à la fin

[1] *Fierabras*, vers 5676 et suiv.
[2] *Ibid.*, vers 4686 et suiv.

du XII^e siècle et au commencement du XIII^e, accompagnait l'ouverture laissée dans le capuchon du haubert pour dégager le visage (fig. 1[1]). Cette ventaille laisse parfois voir le bord de la maille sur le visage, comme si cet appendice était posé par-dessus, et elle semble faite ou de fer, ou de peau rembourrée. Par-dessus le capuchon se posait le heaume conique, bombé ou cylindrique, avec ou sans nasal.

Si elle était faite de peau, cette ventaille se reliait à un bourrelet sous la cervelière de mailles qui servait à asseoir le heaume et l'empêchait de vaciller, tout en préservant le crâne du contact des maillons. Il est évident que la barbe pouvait passer sous cette mentonnière, entre elle et la maille, ou par-dessus, si la ventaille passait sous la mâchoire, sans brider le menton.

La ventaille rhénane de la fin du XII^e siècle tenait au bord antérieur du heaume de fer (voy. HEAUME, fig. 15), couvrait le visage, et pouvait permettre à la barbe de tomber devant le haubert.

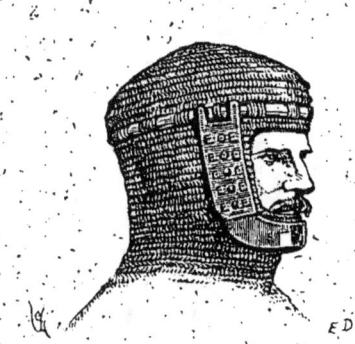

Si la ventaille-mentonnière était faite de fer (fig. 2), elle pouvait être ornée de pierreries. Cette ventaille de fer s'attachait à une couronne de peau qui parfois était posée dans des mailles plus larges du capuchon.

Ou bien encore la ventaille n'était autre que la partie inférieure du capuchon de mailles couvrant le menton, et s'attachant par une patte relevée le long de la joue droite à une courroie qui passait dans des maillons sur le front (fig. 3). Cette ventaille dépendait

[1] Statue de Geoffroy de Magnaville, dans l'église du Temple, à Londres. Manuscrit de Herrade de Landsberg.

[VENTAILLE]. — 356 —

du haubert, comme le capuchon. En A, la ventaille est présentée ouverte (*délacée*).

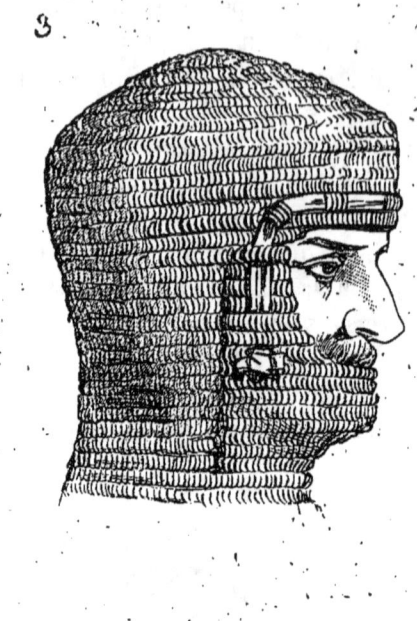

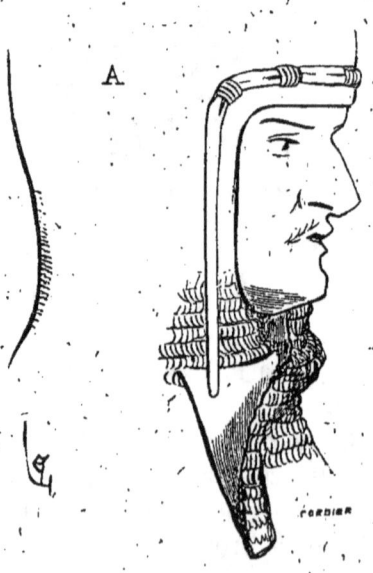

Plus tard la ventaille tient au heaume (voy. HEAUME, fig. 26, 27, 28 et suiv.); elle est mobile ou immobile. Puis elle s'attache au

bacinet (voy. BACINET, fig. 3, 4, 8 et 9). Puis enfin elle est une des parties de l'armet (voy. ARMET, fig. 1, 2, 3 et 3 *bis*).

La ventaille des XIV^e et XV^e siècles se distingue de la bavière en ce que celle-ci est indépendante de la coiffure ; tandis que la ventaille tient à l'habillement de tête, en fait partie, s'enlève avec le bacinet ou l'armet.

VIRETON, s. m. Trait d'arbalète d'une petite dimension. (Voy. CARREAU.)

On faisait une grande consommation de ces viretons, dont les fers étaient coniques et dont le bois n'avait guère que 0^m,25 de bout en bout, y compris cette pointe de fer.

« Sachent tuit que je Jehan de Lions, sergent d'armes et maistre
« des artilleries du roy nostre sire, confesse avoir eu et reçu de
« sage homme et honorable Rikart de Brymare, sergent d'armes
« du dit seigneur et garde de son clos des galées de lès Roen, par
« mandement de mes seigneurs les généraulx conseillers, sur les
« aydes ordennéez pour le fait de la guerre, la somme de quarante
« milliers de viretons, pour mener et conduire de Roen à Saint
« Sauveur le Vicomte..... Donné à Roen, le XX^e jour de février, l'an
« mil CCCLXXIII [1]. »

VOUGE, s. m. ou f. Les textes disent *le* ou *la vouge*. La vouge était une arme de piéton.

La vouge se compose d'une lame à un seul tranchant emmanchée à l'extrémité d'un long bâton. On appelait *vougiers* les fantassins qui portaient cette arme. Il y a plusieurs sortes de vouges ; les plus anciennes consistaient en une sorte de demi-croissant armé d'une ou plusieurs pointes.

La figure 1 [2] donne une de ces vouges de la fin du XIV^e siècle. Le tranchant était du côté de la concavité. Cette arme d'hast était faite pour accrocher les armures, fausser les plates ou passer entre elles, couper les jarrets des chevaux. Bien maniée, la vouge était une arme terrible. Celle-ci est faite d'un bon acier. La douille (voy. en A) est évidée d'un côté, afin de pouvoir bien river les deux goupilles qui prennent le bois.

La figure 2 [3] présente une vouge d'une façon plus commune, et

[1] Biblioth. nation., cabinet des titres, 1^{re} série des originaux, au mot *Lions*. — *Hist. du château et des sires de Saint-Sauveur le Vicomte*, par Léop. Delisle, 1867.
[2] Collect. de M. W. H. Riggs.
[3] De la même collection.

[VOUGE]

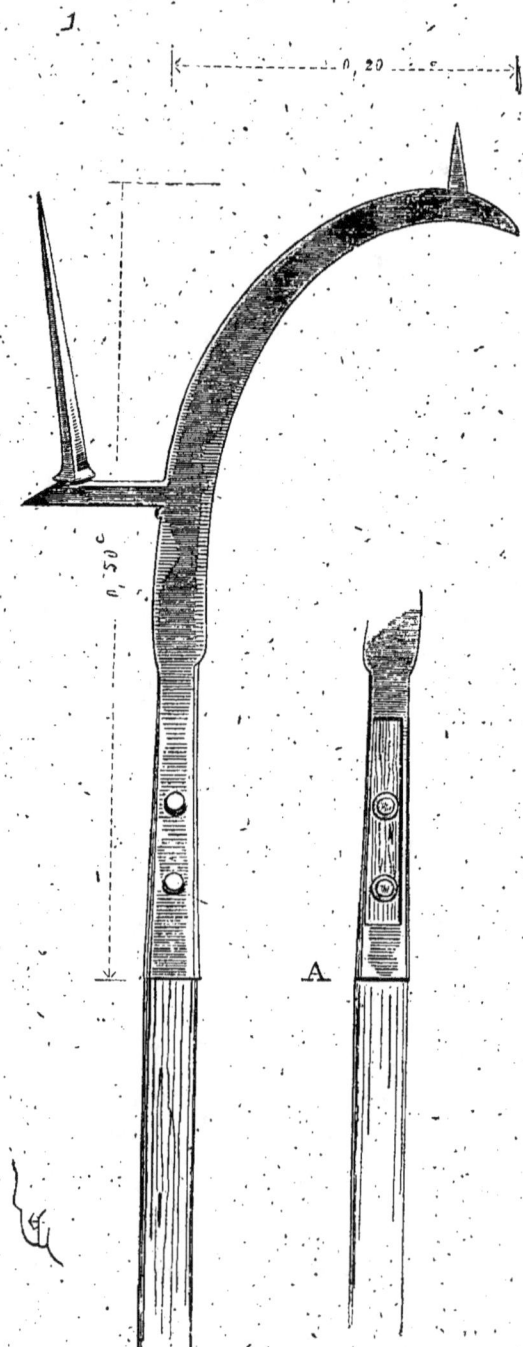

qui appartient à peu près à la même époque. Le fer est solidement

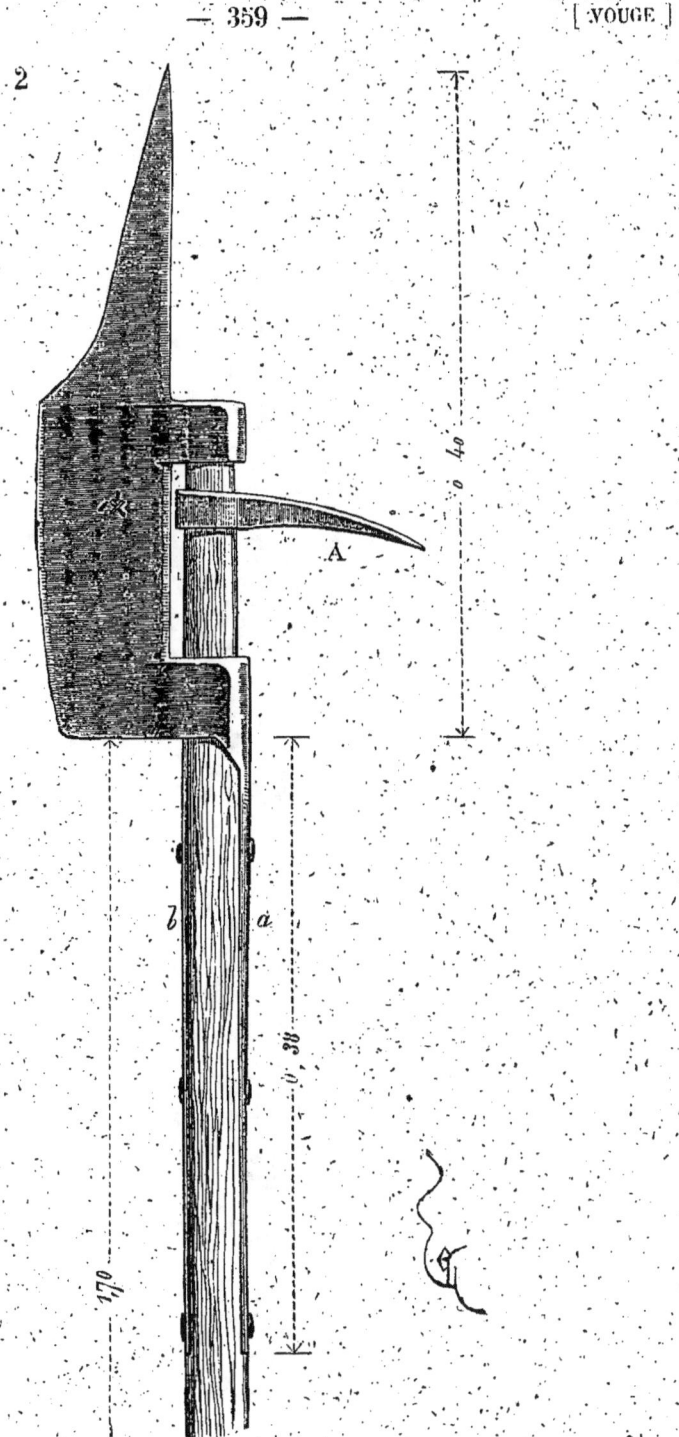

emmanché au moyen de deux frettes, dont l'une possède une patte *a*

[VOUGE]

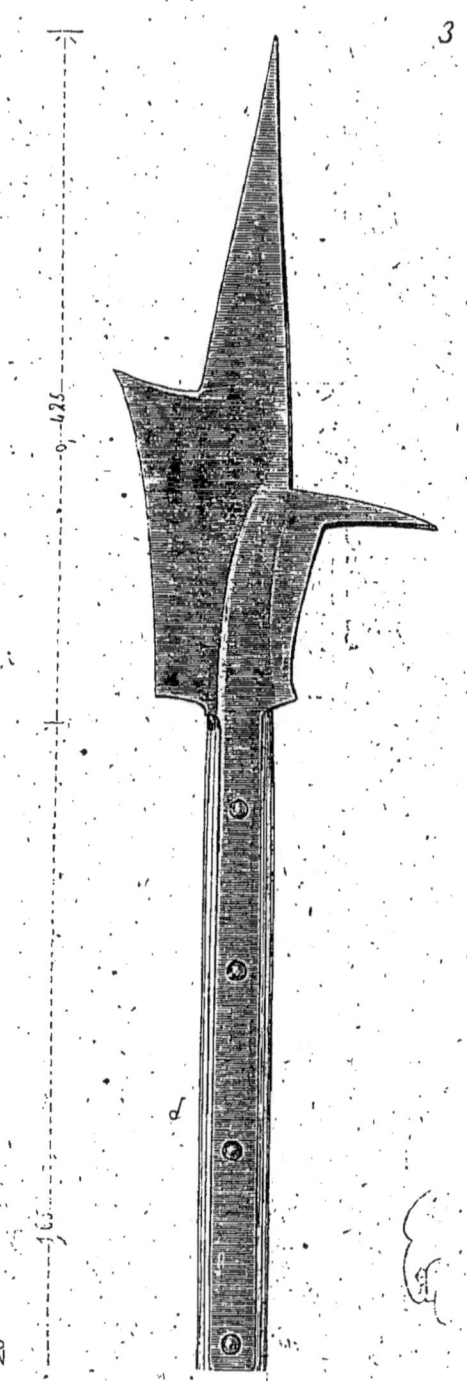

s'élongeant sur le manche et rivée à une bande de fer *b* pourvue

— 361 — [VOUGE]

d'un mentonnet. En outre, une pointe A est fixée par un œil entre

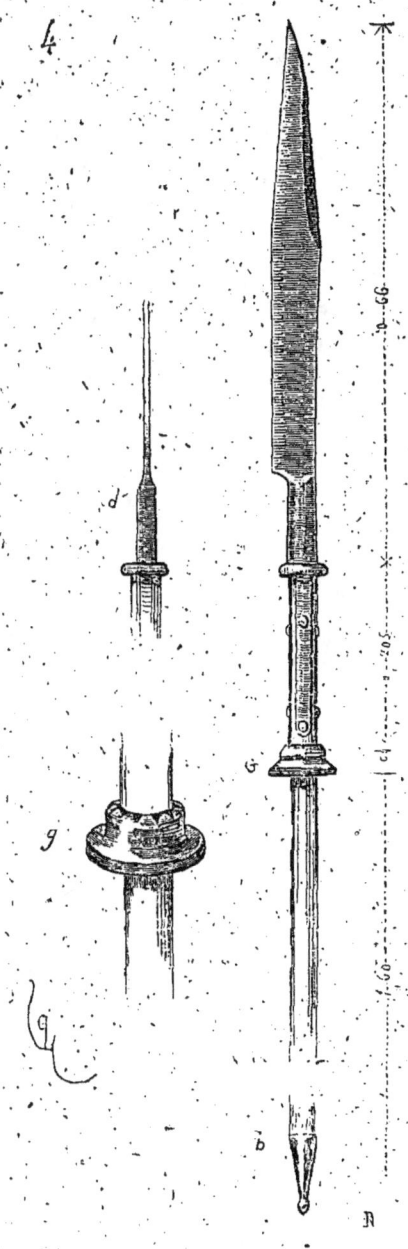

les deux frettes. L'acier de cette arme est très dur. La figure 3[1] est encore une vouge dont la lame est fixée au manche au moyen

[1] Collect. de M. W. H. Riggs.

de deux bandes *d* rivées. Mais déjà cette forme se rapproche de celle de la hallebarde. De fait, les auteurs confondent souvent la vouge avec la guisarme, la pertuisane et la hallebarde.

Au XVe siècle, on entend surtout par vouge une arme d'hast qui ressemble à un long couteau emmanché d'un long bâton; et les miniatures des manuscrits représentent très souvent des piétons et des archers munis de cette arme (fig. 4 [1]). Celle-ci est fort belle, et une garde G, dont le détail est tracé en *g*, garantit la main du soldat. La bouterolle est indiquée en *b* et le dos de l'arme en *d*.

L'infanterie suisse se servait beaucoup de la vouge et en portait encore au commencement du XVIe siècle. La faux, dont la lame est emmanchée dans le prolongement du bois, n'est autre chose qu'une vouge, et cette arme était encore employée dans notre siècle par les paysans insurgés.

[1] Musée d'artillerie de Paris.

TACTIQUE DES ARMÉES FRANÇAISES

PENDANT LE MOYEN AGE

Qui n'a entendu répéter que la tactique était inconnue aux armées du moyen âge? Que ces armées possédassent une tactique grossière ou très imparfaite, si on la compare à celle des troupes modernes, ce n'est pas douteux; mais qu'elles n'en eussent pas du tout, c'est impossible. Des armées nombreuses ne pouvaient combattre sans adopter une tactique; cela n'est admissible que pour de petits corps détachés se ruant les uns sur les autres comme dans une rixe. Du jour où l'on met en ligne quelques milliers d'hommes, il faut nécessairement, pour les engager, admettre un ordre quelconque.

Peut-être l'opinion qui refuse aux armées du moyen âge toute espèce de tactique s'est-elle formée sur la difficulté que l'on éprouve à trouver les traces de ces principes militaires chez les écrivains, qui, la plupart, n'ont parlé des faits de guerre que par ouï-dire, et en l'absence de documents spéciaux touchant l'art militaire pendant cette période.

Cependant, si l'on veut réunir et confronter les auteurs, on trouve quantité de renseignements qui permettent de poser quelques principes. Si l'on étudie les récits de bataille et les localités qui en ont été les témoins, on découvre de précieuses applications de ces principes.

Nous essayerons donc de jeter quelque lumière sur cette intéressante partie de l'art militaire pendant la période qui nous occupe.

Il est difficile d'admettre que des hommes qui, du XI^e siècle au XVI^e, ont poussé si loin l'art de fortifier les places, aient été dépourvus de toute intelligence lorsqu'ils opéraient en rase campagne.

Les armées du moyen âge possédaient une tactique, conséquence de la composition des troupes et de l'armement. Et la preuve la plus évidente qu'ils possédaient une tactique, c'est que les victoires ne sont pas tant acquises par le nombre que par l'ordre de bataille, exactement comme de nos jours. D'ailleurs, les traditions romaines n'avaient pas été entièrement perdues, et les barbares qui envahirent le sol gallo-romain étaient, la plupart, alliés de l'empire, prétendaient même opérer en son nom, avaient parfois combattu comme auxiliaires sous les aigles romaines.

Il n'y a aucune raison de croire que l'ordre de bataille des Romains n'ait pas été conservé sous les Mérovingiens, au moins dans quelques-unes de ses parties essentielles ; puisque les barbares ne prétendaient à autre chose qu'à se substituer à l'autorité impériale en conservant l'administration romaine, qu'ils s'étaient instruits à l'école des armées romaines, et se paraient encore des titres donnés par l'empire.

Les Visigoths construisaient des remparts exactement semblables à ceux qu'élevait le Bas-Empire, et se flattaient de supplanter en tout la puissance romaine.

Aétius, allant combattre Attila, « avait dans son armée des Francs, « des Sarmates, des Armoricains, des Litiens, des Burgondes, des « Saxons, des Ripuaires, des Ibrions, jadis soldats de l'empire, mais « alors appelés seulement comme auxiliaires, et quelques autres « nations celtiques et germaniques [1] ».

Végèce établit la différence qui existait entre les légions et les troupes auxiliaires ; et bien qu'il accorde aux premières une grande supériorité sur les secondes, il ne considère pas celles-ci comme étant sans valeur. « Cependant, dit-il [2], ces troupes étrangères ne laissent « pas de devenir d'un grand secours, à force d'exercices bien montrés. On les joignit toujours aux légions dans les batailles comme « troupes légères ; et si elles ne firent jamais la principale force des « armées, on les comptait du moins pour un renfort utile. » Or, ces troupes auxiliaires, les Romains les avaient recrutées partout, et avaient ainsi peu à peu fait pénétrer la tactique romaine chez toutes les nations. Pendant le Bas-Empire, les légions elles-mêmes étaient formées de soldats fournis par les barbares alliés ou prétendus alliés. L'empire instruisait ainsi dans l'art de la guerre ceux-là mêmes qui allaient tourner leurs armes contre sa puissance.

[1] Jornandès, *Histoire des Goths*, cap. XXXVI.
[2] Lib. II, cap. II.

Mais, d'abord, il est nécessaire de rappeler en quelques lignes ce qu'était la tactique romaine, et l'on reconnaîtra l'influence de cette tactique pendant les premiers siècles du moyen âge.

La légion romaine se composait de dix cohortes. La première comprenait douze cents fantassins et cent trente-deux cavaliers cuirassés; elle formait la tête, était en possession de l'aigle et des images sacrées, et, en bataille, se plaçait à la droite. On l'appelait cohorte *milliaire*. La deuxième cohorte contenait cinq cent cinquante-cinq fantassins et soixante-six cavaliers, et s'appelait comme les huit autres : cohorte de cinq cents. On composait la troisième cohorte des hommes les plus robustes, comme étant destinés à soutenir le centre; la cinquième, qui tenait la gauche, était de même recrutée de soldats éprouvés. Ces cinq cohortes formaient la première ligne.

La seconde ligne comprenait également cinq cohortes, mais de cinq cent cinquante-cinq fantassins et soixante-six cavaliers chacune; la sixième, la huitième et la dixième formées de soldats de choix. Ces dix cohortes faisaient la légion complète de six mille fantassins et de sept cent vingt-six cavaliers. Quelquefois on y adjoignait plusieurs cohortes d'élite (*milliaires*).

La légion était commandée par un préfet.

Chaque cohorte était divisée par centuries. L'aigle était l'enseigne générale de la légion; le dragon, l'enseigne de la cohorte; chaque centurie avait en outre son guidon. La centurie était elle-même divisée en dix *manipules* ou chambrées.

La cavalerie était divisée en turmes de trente-deux cavaliers ayant chacune son guidon et commandée par un décurion.

L'ordre de bataille était habituellement celui-ci : La cavalerie sur les ailes; la première cohorte d'élite, à droite; la cinquième, à la gauche, en première ligne; la sixième cohorte à droite, et la dixième à gauche, en seconde ligne. Derrière ces lignes on plaçait les *férentaires*, soldats auxiliaires légèrement armés et remplissant l'office de tirailleurs; les *scutati*, couverts de pavois; les archers, les frondeurs et les tragulaires armés de balistes de main. Ces dernières troupes se développaient sur les ailes où passaient devant la légion, suivant l'occurrence; elles engageaient le combat ou poursuivaient l'ennemi en retraite avec la cavalerie. Quant à la légion proprement dite, pesamment armée, manœuvrant lourdement, elle formait un noyau compact, devant lequel les efforts de l'ennemi venaient se briser. Si la légion était entourée, si son centre était enfoncé, on rétablissait le combat au moyen des réserves (*triarii*). Pour elle,

sous aucun prétexte, elle ne devait abandonner son ordre de bataille. « Notre usage, dit encore Végèce [1], est de composer notre
« premier rang de soldats anciens et exercés, qu'on appelait autre-
« fois *principes*; nous mettons au second rang nos archers cuiras-
« sés et des soldats choisis, armés de javelots ou de piques, nommés
« autrefois *hastati*. L'espace qu'occupe chaque soldat dans le rang,
« à sa droite et à gauche de son camarade, est de trois pieds (0m,95) :
« par conséquent, il faut une longueur de mille pas, ou quatre
« mille neuf cent quatre-vingt-dix-huit pieds, pour un rang de
« mille six cent soixante-dix soldats, si l'on veut que chacun ait un
« libre usage de ses armes, sans qu'il y ait cependant trop de vide
« entre eux. L'intervalle d'un rang à un autre est de six pieds, afin
« que le soldat puisse, en avançant ou en reculant, donner aux
« traits une impulsion plus forte par la liberté des mouvements.
« Ces deux premiers rangs sont donc composés de soldats pesam-
« ment armés, auxquels l'âge et l'expérience inspirent la confiance :
« ils ne doivent ni fuir devant l'ennemi, ni le poursuivre, de crainte
« de troubler l'ordre de combat ; mais, comme un mur inébran-
« lable, soutenir son choc, le repousser ou le mettre en fuite, et
« tout cela de pied ferme. Vient ensuite un troisième rang, formé
« de soldats plus légèrement armés, de jeunes archers, de bons
« frondeurs, qu'on appelait anciennement *férentaires*. Puis le qua-
« trième rang, composé des *scutati* les plus lestes, des plus jeunes
« archers, de soldats dressés à se servir de l'épieu ou de *martiobar-*
« *bules* (dites plommées). On les nommait autrefois : les légèrement
« armés. Tandis que les deux premières lignes demeurent à leur
« poste de combat, la troisième et la quatrième ligne se portent
« en avant du front de bataille, et provoquent l'ennemi avec leurs
« frondes et leurs flèches et leurs bâtons plombés jetés avec adresse.
« S'ils le mettent en fuite, ils le poursuivent, soutenus par la cava-
« lerie; s'ils sont repoussés, ils se replient derrière la première et
« la seconde ligne par les intervalles..... On a formé quelquefois un
« cinquième rang de machines propres à lancer des pierres ou des
« traits et de soldats destinés à servir ces machines... »

Les peuples subjugués par les Romains, et dont les armées combattirent si longtemps à côté des légions romaines, durent inévitablement profiter de cette tactique en la modifiant suivant leur génie propre. Végèce ne dit-il pas encore que si, de son temps, les armées de l'empire dédaignaient de se retrancher, celles des Perses por-

[1] Li III, ca. xiv.

taient avec elles des sacs pour les remplir de sable et improviser ainsi des épaulements devant l'ennemi.

Mais il est nécessaire encore de dire quelques mots touchant les différents ordres de bataille. Végèce en compte sept. Le premier est formé en parallélogramme allongé, le grand côté faisant face à l'ennemi. Le deuxième consiste à refuser l'aile gauche (fig. 1), en por-

tant vers l'aile droite les meilleures troupes au moment où l'ennemi attaque. Alors, par un quart de conversion de l'aile droite, on prend en flanc son attaque de gauche. La cavalerie et les troupes légères peuvent ainsi attaquer l'ennemi à revers, et les réserves peuvent être portées, soit sur l'aile gauche, pour la soutenir et l'empêcher elle-même d'être débordée, soit sur l'aile droite, pour accentuer le mouvement.

Le troisième est le même ordre par la gauche, en refusant la droite.

Le quatrième porte en avant les deux ailes à la fois sur les flancs de l'attaque de l'ennemi, en laissant le centre immobile.

Le cinquième est le même, mais en plaçant devant le centre un rideau de troupes légères.

Le sixième consiste (fig. 2) à faire avancer obliquement l'aile droite contre la gauche de l'ennemi et à dérober tout ce qui reste de la ligne en lui faisant faire un quart de conversion en arrière. Cet ordre

en broche, comme dit Végèce, trouble fort l'ennemi en portant ainsi toute la ligne de bataille sur son flanc gauche.

Le septième montre comment un général peut appuyer une de ses ailes à une rivière, à un marais, à un bois bien gardé, et comment souvent, ne craignant plus de se voir tourné d'un côté, il peut porter tous ses efforts sur l'autre.

2

Ces manœuvres ont été observées avec plus ou moins de correction pendant les premiers siècles du moyen âge; mais la féodalité, par la constitution même de ses armées, devait les modifier du tout au tout.

Toute la tactique romaine avait pour base l'organisation de la légion, composée surtout d'infanterie. Elle ne comptait sur la cavalerie que pour soutenir et dégager ses ailes, pour jeter le désordre sur les flancs de l'ennemi ou le poursuivre quand il était débandé.

Avec l'invasion des barbares en Occident, l'infanterie perd peu à peu de son importance; elle n'est plus qu'un appoint au lieu d'être l'objet principal, et ne se compose guère que de troupes légères. La cavalerie prend le rôle important. Avec le morcellement féodal, la constitution de la légion devenait impossible, et ce n'est que quand les armées occidentales vont guerroyer en Orient que les troupes agissent forcément d'ensemble. Aussi est-ce seulement à dater de

cette époque que l'on peut signaler les premières tentatives pour obtenir une tactique en rapport avec l'organisation militaire féodale, et dont l'apogée parait coïncider avec le passage de deux grands hommes de guerre : Philippe-Auguste et Richard Cœur-de-Lion.

On ne trouve dans les nombreux récits de bataille qui remplissent les premiers siècles du moyen âge que peu de documents qui puissent permettre d'indiquer les éléments d'une tactique militaire, bien qu'il dût en exister une, puisque nous voyons des armées tenir longtemps la campagne et opérer avec ensemble vers un but défini. Il y a tout lieu d'admettre que sous les Mérovingiens, comme sous les premiers Carlovingiens, la tradition romaine subsistait encore. D'ailleurs, pendant cette période, le système féodal s'essayait et n'avait pas pris son développement. Les derniers Carlovingiens n'étaient pas en état de résister aux troupes normandes, qui, bien que barbares, possédaient une organisation militaire assez énergique pour prendre toujours l'offensive et éviter des désastres. Les premiers renseignements sur la tactique normande nous ont été fournis par Robert Wace, lorsqu'il décrit la bataille d'Hastings[1], et par Benoit de Sainte-Maure.

L'armée de Harold, inférieure en nombre à celle de Guillaume, s'est retranchée sur une série de petites collines, au moyen de pieux et d'épaulements. Guillaume divise ses troupes en trois corps : le premier composé de gens d'armes des comtés de Boulogne et de Ponthieu ; le deuxième, de Bretons, de Manceaux et Poitevins ; le troisième, des Normands commandés par le duc en personne. En tête et sur les flancs, marchaient les archers et arbalétriers. L'action est commencée par ces fantassins, qui couvrent les lignes ennemies de traits, mais sans beaucoup de succès. La cavalerie s'avance pour forcer les issues des redoutes ; elle est repoussée, et ainsi la bataille demeure indécise jusqu'au milieu du jour. C'est alors que les archers reçoivent l'ordre de tirer en l'air de telle sorte que les projectiles tombent verticalement sur les Saxons ; puis, nouvelles attaques de cavalerie encore repoussée jusqu'à un fossé où beaucoup tombent pêle-mêle. La victoire eût été à ce moment assurée à Harold, s'il eût pu disposer d'un grand nombre de troupes et prendre vivement l'offensive. Mais Guillaume rallie ses hommes, envoie de nouveau une grosse troupe attaquer les retranchements, en leur enjoignant de

[1] Robert Wace écrivait le *Roman de Rou* pendant le XII^e siècle ; mais il est facile de distinguer dans son récit les parties merveilleuses ou romanesques de celles qui lui ont été fournies d'après des documents précis.

fuir après un premier effort. Les Saxons, à cette vue, perdent toute prudence, sortent de leurs positions et poursuivent les fuyards. Guillaume lance alors des troupes fraîches sur les flancs des troupes saxonnes débandées, les enveloppe, puis en même temps attaque le camp, et obtient une victoire chèrement achetée, car le combat se prolonge jusqu'à la nuit close.

La division de l'armée en trois colonnes d'attaque, dont une tenue comme réserve pour profiter d'un moment opportun ou prévenir une déroute; la disposition des archers ou arbalétriers sur les flancs et en tête pour engager le combat et protéger la cavalerie; le stratagème si souvent employé, et qui a tant de fois réussi, de paraître fuir ou opérer une retraite précipitée, afin de faire sortir l'ennemi d'une position difficile à emporter, pour attaquer ses flancs et le déborder, tout cela constitue une tactique parfaitement conforme au génie normand.

Guillaume d'ailleurs, après sa victoire, agit avec circonspection. Un corps de Normands ayant débarqué séparément, loin du champ de bataille, s'est fait battre. Le duc n'entend pas que pareille aventure puisse se renouveler. Donc, avant de marcher sur Londres, il veut occuper la côte et avoir une bonne base d'opération; il tient à rester en communication avec le continent pour recevoir des renforts et approvisionnements, et prend ses mesures en conséquence.

Plus tard nous voyons les Normands agir avec la même prudence, lorsqu'ils vont conquérir l'Italie méridionale et la Sicile. Jamais ils ne se lancent en aventuriers dans les contrées où ils prétendent implanter leur autorité. Ils se présentent comme des soldats de fortune, louent d'abord leurs services, se tiennent en communication avec leurs recrues par la possession de points sur la côte; puis, quand ils se sentent assez forts, ils agissent pour leur propre compte, sans qu'il leur advienne jamais de ces désastres provoqués par l'imprévoyance ou l'ignorance des localités. Astucieux, peu scrupuleux dans l'accomplissement de leurs engagements, ils n'en sont pas moins pourvus de ce génie militaire qui consiste à ne rien abandonner au hasard.

Il semblerait que Philippe-Auguste essaya de donner à l'infanterie, dans les batailles, l'importance qu'elle avait perdue. A la bataille de Bovines, les troupes des communes, non seulement se battirent bravement de part et d'autre, mais contribuèrent, du côté des Français, au succès de la journée, et du côté des Flamands à retarder longtemps la victoire. D'après le témoignage de Guillaume le Breton, ces

troupes de fantassins formaient des batailles en cercle sur double rang, au milieu desquelles la cavalerie, après avoir fourni une charge, venait se rallier pour charger de nouveau.

On sait que cette bataille fut donnée inopinément. Les Français, voulant tourner l'armée des coalisés, furent suivis par l'ennemi, qui déjà chargeait l'arrière-garde française, quand Philippe-Auguste fut prévenu du danger au moment où une partie de ses troupes avait déjà passé la petite rivière de Marque, affluent de la Lys. S'arrêtant brusquement, il fit ranger son armée en une seule ligne en ordonnant aux communes, qui avaient franchi le pont, de revenir sur leurs pas. Cette ligne avait une étendue de mille quarante pas, et dut encore s'étendre pour ne pas être tournée. L'attaque fut commencée par l'aile droite des Français et une effroyable mêlée s'ensuivit ; mais arrivèrent les troupes des communes, qui formèrent ainsi un rideau de piquiers et d'arbalétriers derrière lequel la cavalerie se ralliait pour s'élancer de nouveau sur l'ennemi. Tous les efforts de cette cavalerie purent ainsi se porter sur le corps commandé par Ferrand. Après trois heures de lutte, la ligne ennemie fut rompue et le gain de la bataille assuré. Malheureusement les successeurs de Philippe-Auguste ne parurent pas comprendre tous les avantages que pouvait donner aux troupes qu'ils eurent à commander une infanterie nombreuse et solide, et ce n'est que beaucoup plus tard que nous voyons de nouveau employer efficacement, dans les armées françaises, les hommes de pied.

Pendant l'occupation franque en Syrie et en Palestine, les armées chrétiennes eurent à livrer de nombreux combats et même de grandes batailles. Il ne paraît pas qu'elles aient adopté une tactique particulière en face des troupes ennemies qui, elles-mêmes, opéraient ainsi qu'elles l'ont toujours fait, c'est-à-dire à l'aide de grandes masses de cavalerie légère se jetant sur un point, cherchant à surprendre les convois, les corps isolés et à les envelopper. Toute l'attention des armées chrétiennes se porta donc, en présence d'un ennemi le plus souvent insaisissable, à établir sur les voies principales de communication des forts ou des postes fortifiés afin de donner des appuis aux troupes qui devaient tenir la campagne.

Le long séjour des Francs en Syrie n'était pas fait pour donner de l'importance aux troupes de pied qui, dans cette contrée et en présence d'un ennemi très mobile, ne pouvaient être d'un grand secours. Aussi les gens de pied en Orient ne furent-ils guère employés que pendant les opérations de siège. En campagne, et munies d'armes de petite portée, ces troupes de pied ne rendaient que de bien faibles

services; elles étaient plus embarrassantes qu'utiles, en retardant la marche de la cavalerie, principale force des armées d'alors.

Mais, pour se rendre un compte exact de la tactique des armées de la grande époque féodale, il est nécessaire de connaître les conditions de formation de ces armées. Juger la tactique militaire du xii^e siècle en prenant pour type soit la tactique romaine, soit la tactique moderne, c'est tomber gratuitement dans la plus étrange confusion; car, si la stratégie ne se modifie que d'une manière relative dans le cours des siècles, il n'en est pas ainsi de la tactique, qui change en raison de la composition des troupes, de leur armement et des milieux. Nous l'avons éprouvé récemment, et la tactique des armées françaises en Algérie ne peut être et n'est pas la même que celle qu'il faut adopter en face des grandes armées continentales.

Dire que les armées féodales étaient dépourvues de toute tactique, c'est prétendre à peu près qu'un pays n'a pas de littérature, parce que vous n'en comprenez pas le langage. La féodalité possédait la seule tactique qui pût être appropriée à son organisation militaire et aux armes dont elle se servait. Et il faudrait être dépourvu de sens pour ne pas admettre, par exemple, que si l'invention de l'artillerie a dû apporter dans la tactique les modifications les plus profondes, ce n'est pas une raison pour que les armées, avant cette époque, fussent dépourvues de celle qui convenait à leur organisation et à leur armement.

Cette organisation, nul ne l'ignore, dépendait du régime féodal même. Celui qui tenait un fief devait le service militaire attaché à ce fief, à la demande du suzerain et dans des conditions définies, soit comme temps, soit comme objet. Les barons arrivaient donc au rendez-vous assigné avec leurs chevaliers et leurs hommes liges à pied ou à cheval. Les communes devaient également fournir des hommes d'armes et des piétons, commandés par des capitaines. S'il s'agissait d'une grande entreprise commandée par le roi, il est évident que ces troupes arrivant de toutes parts, celles-ci du Poitou, celles-là de Picardie ou de Champagne, de Bourgogne ou d'Auvergne, ne pouvaient avoir l'unité d'organisation des armées romaines ou de celles de nos jours. Elles différaient par l'armement, les habitudes et même le langage. Vouloir les fondre en quelques jours eût été une entreprise impossible et même dangereuse en bien des cas. Il fallait donc, tout en les faisant concourir vers un but, leur laisser une certaine indépendance, soit dans les mouvements, soit dans la manière de camper, d'agir et de combattre.

Cependant, il était indispensable de donner une unité à ces corps séparés, et c'est pour cela qu'avait été instituée la charge de connétable, qui, si le suzerain commandait en personne, remplissait à peu près les fonctions de major général, ou celle de général en chef, si le suzerain se déchargeait du commandement suprême.

On comprendra de quelle autorité morale il fallait que fût pourvu ce connétable, ou le souverain lui-même, pour maintenir l'unité dans ces réunions d'éléments si divers. Aussi le commandement suprême avait-il une importance dont nous pouvons nous faire une idée, car le moindre échec devait compromettre son autorité et conduire à des désastres terribles, ainsi que nous ne l'avons que trop éprouvé dans le cours de notre histoire. La discipline, telle que nous l'entendons, n'existait pas, et ne pouvait être remplacée que par un sentiment de confiance entière en les capacités militaires du chef. Alors les résultats étaient merveilleux ; on le vit bien lorsque ces chefs étaient des Philippe-Auguste, et, bien plus tard, des du Guesclin, des Olivier de Clisson, des Dunois.

Les armes de main à longue portée et l'artillerie n'existant pas, le rôle de l'infanterie était circonscrit. Elle ne pouvait agir qu'en tirailleurs pour engager une action sur un front de bataille, ou pour inquiéter l'ennemi sur ses flancs pendant le combat, ou pour présenter un rideau de fer en arrière de la cavalerie, derrière lequel celle-ci pût se rallier et revenir à la charge, comme à la bataille de Bovines. Une bataille ne pouvait être gagnée avec de l'infanterie, et celle-ci ne devait pas s'écarter de la cavalerie, qui avait absolument besoin d'elle pour agir efficacement. Ce rôle relativement secondaire de l'infanterie fut la cause du discrédit dans lequel on la laissa tomber en France pendant les XIIIe et XIVe siècles. Puis la noblesse féodale ne tenait point à donner de la valeur à ces troupes des communes, qui cependant s'étaient si bien conduites sous Philippe-Auguste. Cette noblesse ne voyait pas sans inquiétudes ces vilains armés participer aux combats. Elle préférait faire ses affaires seule, quitte à se laisser battre à l'occasion, car elle craignait bien plus les exigences ou les prétentions de ces communes après des services rendus sur le champ de bataille, qu'elle ne redoutait les suites d'un échec entre gentilshommes. Aussi, peu à peu les combats devenaient des tournois à outrance, dans lesquels chacun tenait à faire preuve personnellement de bravoure, sans se soucier beaucoup du résultat final.

Ce caractère militaire de la noblesse française pendant cette période explique suffisamment les défaites de Crécy et de Poi-

tiers en face des armées anglaises qui, elles, avaient su maintenir la véritable tactique applicable aux troupes d'alors, et qui fut reprise avec succès par du Guesclin. Avec des troupes qu'il était si difficile de faire manœuvrer sur le champ de bataille, tant à cause de leur organisation que de leur peu d'habitude d'agir en masse, il y avait avantage à ne pas attaquer; l'attaque occasionnant toujours un certain désordre chez ceux qui prenaient l'initiative et même avant d'aborder l'ennemi. Un bon ordre de bataille défensif sur un terrain bien choisi, permettant de soutenir le premier choc sans être entamé, donnait deux chances contre une de vaincre. C'est ainsi que les troupes d'Édouard, bien qu'inférieures en nombre à celles des Français, eurent le gain de la journée de Crécy dès la première heure.

Nous ne parlerons pas des fautes stratégiques commises par Philippe de Valois avant la bataille. Ce prince avait laissé échapper les Anglais, qu'il tenait acculés à la Somme sur des terrains marécageux et où il eût pu les détruire jusqu'au dernier. Édouard étant parvenu à traverser la Somme, près de son embouchure à marée basse, une fois sur la rive droite, choisit une excellente position appuyée aux bois de Crécy. Ses flancs étaient couverts, et, sur le point le plus faible, il avait établi le prince de Galles, avec une bonne troupe d'hommes d'armes à pied, se doutant que l'effort de la chevalerie ennemie se porterait sur ce point. Sa cavalerie formait en arrière une ligne avec une réserve sous la main du roi. Ses archers, en avant, étaient disposés en herse, et entre les compagnies d'hommes d'armes à cheval les ribauds et coutilliers gallois.

La figure 3 présente cet ordre de bataille qui fut observé en d'autres circonstances. En A, le corps du prince de Galles; en B, les compagnies à cheval avec les troupes de coutilliers entre elles; en C, la réserve prête à empêcher un mouvement tournant ou à appuyer un point faible; en D, les archers en herse, sur le front.

Les Français, qui ne s'étaient point fait éclairer, suivant leur funeste habitude, se trouvèrent tout à coup devant ce front dans l'après-midi. Les premiers qui aperçurent l'ennemi rebroussèrent chemin pour rallier le gros de l'armée, qui n'arrivera qu'assez tard. Les maréchaux étaient d'avis, après une demi-journée de marche par une grosse pluie, d'attendre au lendemain pour attaquer avec ensemble; mais le roi ne le voulut point. Dès qu'il vit les Anglais, il ordonna l'ordre de faire passer les arbalétriers génois devant les batailles, pour commencer l'attaque. Ceux-ci étaient harassés, et les cordes mouillées de leurs arbalètes étaient hors de service. Dès

qu'ils eurent envoyé les premiers carreaux, qui n'arrivaient pas jusqu'aux ennemis, les archers anglais se levèrent, car jusqu'alors ils étaient restés assis à terre, et firent voler leurs sagettes si dru sur ces malheureux arbalétriers, que ceux-ci reculèrent. La noblesse,

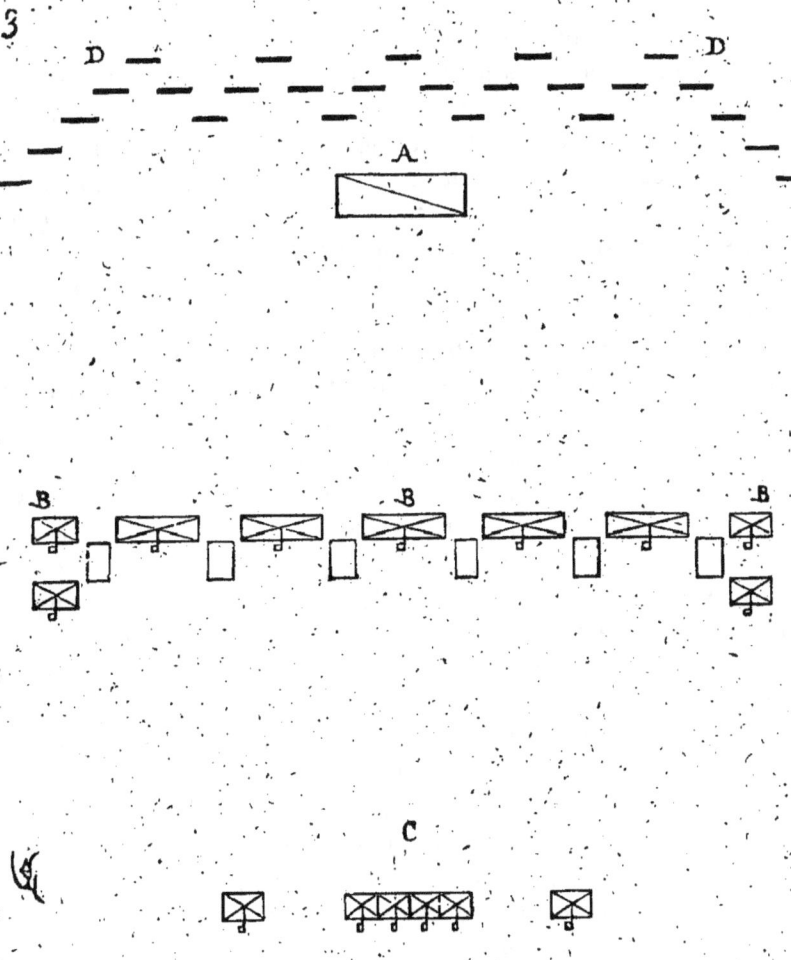

qui avait pris rang derrière eux, piqua sur cette *ribaudaille* pour se faire la voie, et la confusion se mit ainsi sur le front de l'armée française avant d'avoir abordé l'ennemi. Le reste de la bataille ne fut plus qu'une série de combats désordonnés, et les Anglais eurent la victoire sans sortir de leurs lignes, qu'ils conservèrent, et sans avoir besoin de poursuivre un adversaire qui venait se faire tuer.

Quelques barons, les comtes de Blois, de Flandre, d'Alençon, de Savoie et leurs chevaliers, tentèrent une vigoureuse pointe sur le corps du principe de Galles ; mais pendant que les hommes d'armes à pied soutenaient bravement le choc, les archers, les coutilliers se jetèrent sur les flancs de l'attaque, et la bataille ne fut plus qu'un massacre. De cette cruelle leçon, la chevalerie française sembla n'avoir tiré qu'un enseignement. Les plus valeureux parmi elle s'étaient vainement heurtés contre cette troupe du prince de Galles, composée d'hommes d'armes à pied ; on en conclut que dans les batailles rangées, il fallait faire mettre pied à terre à une partie de la cavalerie en faisant raccourcir les lances à la longueur de cinq pieds. Mais autant cette tactique pouvait être bonne si l'on occupait une position avantageuse et si l'on gardait la défensive, autant elle était mauvaise lorsqu'il s'agissait d'attaquer ; car ces hommes d'armes, pesamment chargés, ne pouvaient avoir la mobilité que doit posséder l'infanterie.

Il est certain que les véritables hommes de guerre d'alors, tout en admettant que la cavalerie composait la force active et réelle des armées, comprenaient qu'on ne pouvait se passer non seulement d'une infanterie légère, mais de troupes à pied solides et propres à recevoir un choc sans broncher, qui pussent former un noyau, un point de résistance dans une bataille ; car l'infanterie seule est capable de remplir ce rôle, à la condition qu'elle soit très aguerrie, bien armée et *pavoisée*. Mais, nous le répétons, cet ordre de bataille était purement défensif comme l'étaient nos carrés avant les développements de l'artillerie. Ces troupes d'hommes d'armes à pied formées en cercle, en triangle ou en carrés, immobiles, à l'abri des flèches et carreaux sous leurs armures et derrière leurs écus, armées de lances courtes et de haches, si elles étaient composées de soldats expérimentés et de sang-froid, pouvaient défier toutes les charges de cavalerie. Celles-ci tourbillonnaient autour de ces blocs hérissés, et si des compagnies de réserve à cheval venaient à leur tour fondre en bon ordre sur l'attaque, celle-ci tournait en déroute. C'est ce qui arriva à Crécy.

A la journée de Poitiers, les hommes d'armes français mirent pied à terre cette fois, raccourcirent leurs lances et ôtèrent leurs éperons, non pour garder la défensive, mais avec l'intention d'attaquer, bien qu'ils n'aient pas eu le temps de le faire.

L'armée anglaise se composait de deux mille hommes d'armes et de six mille archers : ce qui faisait environ six mille chevaux et huit mille piétons. Ne pouvant éviter la rencontre de l'armée française,

forte de cinquante mille combattants environ, elle prit position sur un plateau, dit le champ de Maupertuis, à deux petites lieues au nord de Poitiers. Ce plateau couvert de vignes et coupé de haies est peu accessible. Un général prudent se fût contenté de bloquer là les Anglais jusqu'à ce qu'ils voulussent bien capituler faute de vivres ou qu'ils tentassent de faire une trouée.

Le prince Édouard s'était fortifié sur ce plateau. Du côté découvert il avait disposé ses chariots en ligne, avait fait creuser des fossés, et avait posté ses archers derrière les haies qui bordaient le seul chemin accessible pour quatre chevaux de front. De plus, sur un coteau voisin et qui joint le plateau, devant l'aile droite des Français, trois cents hommes d'armes et trois cents archers à cheval avaient été postés pour prendre en flanc l'attaque en cas qu'elle se fît, car elle ne se pouvait faire que sur ce point.

Des chevaliers envoyés en reconnaissance par le roi Jean rapportèrent ce qui suit : « Sire, dit messire Eustache de Ribeumont, « à l'un d'eux, les Anglois sont en très fort lieu, et ne pouvons voir « ne imaginer qu'ils aient que une bataille ; mais trop bellement « et trop sagement l'ont-ils ordonnée ; et ont pris le long d'un « chemin fortifié malement de haies et de buissons, et ont vêtu « cette haie d'une part et d'autre de leurs archers, tellement que on « ne peut entrer ne chevaucher en leur chemin fors que parmi eux. « Si convient-il aller celle voie si on les veut combattre. En celle « haie n'a que une seule entrée et issue, où espoir quatre hommes « d'armes, ainsi qu'au chemin, pourroient chevaucher de front. Au « coron d'icelle haie, entre vignes et espinettes où on ne peut aller « ni chevaucher, sont leurs gens d'armes, tous à pied ; et ont mis « les gens d'armes tout devant eux les archers en manière d'une « herse : donc c'est trop sagement ouvré, ce nous semble ; car qui « voudra ou pourra venir par fait d'armes jusqu'à eux, il n'y en- « trera nullement, fors que parmi ces archers qui ne seront mie « légers à déconfire. » Le roi ayant demandé au chevalier comment il pensait qu'on pût attaquer, celui-ci répondit encore : « Sire, tout « à pied, excepté trois cents armures de fer des vôtres, tous des « plus apperts et hardis, durs et forts et entreprenants de votre ost, « et bien montés sur fleur de coursiers, pour dérompre et ouvrir « ces archers ; et puis vos batailles et gens d'armes vitement suivre « tous à pied et venir sur ces gens d'armes (anglais), main à main « et eux combattre de grand'volonté[1]. »

[1] *Chron. de Froissart*, livr. I, chap. XXXI.

Le roi suivit cet avis. Les deux maréchaux choisirent trois cents chevaliers pour entamer l'affaire, ainsi que l'avait conseillé Eustache de Ribeumont. Cette première troupe devait être soutenue par la bataille des Allemands à cheval au service du roi, et qui se trouvait au milieu d'eux, ainsi que par celle du duc de Normandie. Tous les autres hommes d'armes avaient ordre de mettre pied à terre et de pénétrer sur le plateau dès que la voie aurait été faite par la cavalerie. L'attaque fut différée sur les instances du cardinal de Périgord, qui espérait encore amener les Anglais à capituler. Les Anglais ne perdirent pas leur temps pendant la trêve de vingt-quatre heures qui fut accordée pour les négociations. Ils renforcèrent leur position, creusèrent des tranchées, et se préparèrent à soutenir l'attaque. Au jour, les Français s'ébranlèrent suivant l'ordre établi l'avant-veille. Le gros de l'armée anglaise, sur le plateau, à pied, derrière les vignes, ayant ses chevaux harnachés et prêts à être montés, attendait.

Les trois cents hommes d'armes français engagés dans le chemin étroit qui montait au plateau furent assaillis sur leurs flancs par une grêle de flèches, et avant qu'ils eussent pu gravir la montée, la plupart étaient renversés. Ceux d'entre eux qui purent déboucher furent chargés de front et culbutés pendant que les Anglais se jetaient sur les flancs de la bataille du duc de Normandie, qui lâcha pied et abandonna le terrain. Les Allemands seuls résistèrent ; mais pris de flanc par la cavalerie anglaise et criblés de flèches par les archers, ils périrent sans pouvoir même changer de position. Les batailles du duc d'Orléans, voyant le désarroi, battirent en retraite sans coup férir. Alors les Anglais sortirent de leur position et entourèrent l'épaisse troupe des hommes d'armes à pied, qui furent déconfits, pris ou tués sans avoir pu manœuvrer.

La tactique que les Anglais avaient adoptée à Crécy fut exactement suivie à Poitiers, en tenant compte de la différence des localités. Choisir une bonne position, appuyer ses flancs, attendre l'attaque de la cavalerie, la mettre en désordre par le tir des archers bien postés, puis alors agir avec toutes ses forces de front avec la cavalerie, en répandant les terribles archers sur les flancs.

A Crécy, comme à Poitiers, les Français disposent leurs batailles les unes derrière les autres en colonne, afin de faire une trouée dans le centre de l'ennemi. Celui-ci laisse venir, jette le désordre dans les premières batailles en les couvrant de flèches, oppose une masse compacte d'hommes d'armes à pied, comme à Crécy, aux cavaliers, qui, se dégageant, pourraient envelopper et anéantir ce corps ;

puis, chargeant à son tour sur les batailles d'assaillants, il les rejette les unes sur les autres, les empêche de se déployer, en couvrant leurs flancs d'archers, et en a bientôt raison ; ou, comme à Poitiers, reçoit une tête de colonne d'attaque mince par une charge de cavalerie, lorsque cette colonne est déjà ébranlée par le tir des archers ; jette un corps de cavalerie sur les flancs des premiers corps à cheval, les met en désordre et se déploie à droite et à gauche. A Poitiers, le gros des hommes d'armes qui avait mis pied à terre pour assaillir le plateau lorsque la trouée aurait été faite n'eut plus qu'à se battre bravement sur place au milieu d'un cercle d'ennemis qui se resserrait à chaque instant. La bataille, commencée au lever du soleil, était terminée dans l'après-midi.

Le roi Jean, lorsqu'il vit le désarroi de l'attaque, ses Allemands taillés en pièces et la bataille du duc de Normandie prendre les champs, au lieu de se déployer dans la plaine, fit mettre tout le monde à pied, descendit de cheval, et voulut soutenir le choc des Anglais qui débouchaient du plateau. Cela prouve que si ce prince était brave, il n'avait aucune notion de l'art militaire. Est-ce à dire qu'il n'y avait alors aucune tactique ? Malheureusement pour nous, nos ennemis en possédaient une excellente pour le temps, puisqu'ils détruisaient en quelques heures une armée quatre ou cinq fois plus nombreuse que la leur.

Après ces deux funestes journées de Crécy et de Poitiers, il sembla que les Français, au lieu de chercher les causes de leur infériorité en bataille rangée et d'essayer de parer à cette infériorité, parurent se résigner. Pendant le règne réparateur de Charles V, tous les soins, toutes les instructions formelles de ce prince tendent à éviter ces journées décisives ; car on ne peut donner le nom de bataille aux combats de Cocherel et d'Auray. Toutefois du Guesclin fut l'homme de guerre qui convenait à cette époque. Entrant pleinement dans les idées du souverain, il donna à la guerre une tout autre allure, et bien qu'il n'opérât jamais qu'avec des corps relativement peu nombreux, il sut user l'ennemi, le fatiguer, le harceler, profiter de toutes ses fautes, n'en commettant jamais et déployant une activité, à la guerre, inconnue depuis Philippe-Auguste : « Il « voyait, dit avec beaucoup de raison M. Henri Martin [1], dans la « guerre une science et non un jeu de hasard..... Les chevaliers de « l'espèce du roi Jean considéraient la guerre comme une lice où « l'honneur était à qui donnait les plus beaux coups d'épée.....

[1] *Histoire de France*, t. V, p. 244.

« Bertrand, avec son sens droit et positif, ne l'entendait pas ainsi :
« moins courtois à l'ennemi, plus pitoyable aux pauvres, il prit la
« guerre au sérieux, et la fit bonne et rude. Aussi susceptible que
« qui que ce fût sur le point d'honneur individuel, et toujours prêt
« à descendre en champ clos contre tout venant, il regardait l'ap-
« plication des idées du point d'honneur à la guerre, comme une
« absurdité; et, dès qu'il se trouvait en campagne à la tête d'une
« troupe de gens d'armes, il ne connaissait plus d'autre but que le
« succès ; la force ouverte ou la ruse, tout lui était bon : quoique
« terrible sur le champ de bataille, il aimait de prédilection les sur-
« prises nocturnes, les embuscades, les stratagèmes où se déployait
« son esprit inventif ; il aimait à combiner ses mouvements, à étu-
« dier les accidents de terrain, à mettre à propos toutes les cir-
« constances qui pouvaient influer sur le sort des armes..... »

Charles V et son bon connétable chassèrent les étrangers du territoire français sans livrer une seule grande bataille, mais à force de prudence, d'activité et d'intelligence des moyens militaires dont on disposait alors. Il semblait que du Guesclin fût partout à la fois, insaisissable et se dérobant devant un ennemi plus fort que lui, pour reparaître sur un autre point, surprendre des garnisons, défaire des corps détachés, couper des communications, enlever des convois. Populaire, simple, il en imposait à tous, et les grands seigneurs eux-mêmes faisaient taire leurs jalousies devant l'autorité qu'il avait su acquérir.

Toute sa tactique militaire consistait à déconcerter l'ennemi et à ne jamais l'attaquer que quand il avait mis toutes les chances de son côté ; le surprenant par la rapidité de ses mouvements et tombant sur les derrières, quand on croyait le trouver en tête.

Du Guesclin employait l'infanterie, une infanterie qu'il avait for-
mée et qui lui était toute dévouée. Il s'en occupait, ce que ne fai-
saient guère les hommes de guerre de ce temps, la ménageait, savait la poster et la bien munir de tout ce qui lui était nécessaire. Il la mêlait aux hommes d'armes pour les soutenir et éviter des désarrois irrémédiables.

Bien qu'il n'opérât qu'avec des troupes peu nombreuses, excepté lorsqu'il entraîna les grandes bandes en Espagne, il faisait marcher ses corps isolément pour les concentrer sur un point donné. Sa grande autorité, sa sévérité, faisaient que ses ordres étaient toujours exécutés rigoureusement. Peu scrupuleux d'ailleurs sur les moyens, il poursuivait le résultat avec la ténacité bretonne, n'étant jamais à court d'expédients dans les moments difficiles, brusquant les choses

avec une singulière audace lorsqu'il le fallait, et négligeant les ordres de la cour, où supposant qu'il les avait reçus trop tard, s'il croyait que leur exécution fût contraire à ses combinaisons militaires. La signature d'un armistice ne l'empêchait pas de donner l'assaut à une place aux abois. Inflexible envers les féodaux français qui servaient dans les troupes ennemies — et en cela il ne faisait que suivre les ordres de son souverain — il n'a pas tenu à lui que la noblesse comprit que la France est une patrie et non une réunion de lambeaux de terre que l'on vend et achète. Tenant fort d'ailleurs aux libertés de sa chère Bretagne, il se brouilla un instant avec le roi lorsque celui-ci prétendit soumettre cette province aux coutumes fiscales du reste de la France ; mais du moins, en s'éloignant du suzerain, ne pensa-t-il jamais à la trahison. Bientôt rentré en grâce, sa mort fut le digne couronnement d'une vie si bien employée au service du pays. Pendant le siège de Château-Neuf de Randan, il tomba malade. Ses soldats, loin de se décourager, pressèrent si bien la place, que les clefs lui en furent remises peu d'instants avant sa mort : il avait soixante-six ans.

Si, peu après la mort de ce grand capitaine, l'état militaire de la France ne fit que décliner, on ne saurait mettre en doute cependant que son exemple ne fût un enseignement et ne portât des fruits. Les Poton de Xaintrailles, les la Hire, les Dunois, sont de l'école de du Guesclin et firent la guerre comme il l'avait faite. Mais avant de parler de la tactique appliquée par les troupes françaises vers 1430, il nous faut encore signaler le dernier désastre infligé à la féodalité française et dont cette fois elle ne se releva pas.

Le 13 août 1415, la flotte anglaise, sur laquelle était monté le roi Henri V, et environ trente mille hommes, s'engageait dans l'embouchure de la Seine. Le siège était mis devant Harfleur, et au bout de trente-six jours cette ville, non secourue, dut ouvrir ses portes au roi d'Angleterre.

La résistance d'Harfleur fut fatale à l'armée anglaise, qui perdit plus d'un tiers de son effectif dans les opérations de l'attaque et par la dysenterie. Ayant laissé une garnison de cinq cents hommes d'armes et de mille archers dans la place conquise, Henri V, après avoir encore perdu plusieurs jours à faire embarquer le butin et à donner du repos à son armée, qui en avait grand besoin, avait deux partis à prendre : ou se rembarquer et retourner en Angleterre, ou renouveler la manœuvre de ses devanciers en traversant une partie du territoire français pour dévaster et piller les bourgs et campagnes, puis se rembarquer dans un des ports qu'il possé-

dait sur la côte. Malgré les avis des vieux officiers de son armée, il se résolut à tenter cette expédition. Très probablement était-elle résolue d'avance dans sa pensée, et ne voulut-il pas retourner en Angleterre après une aussi mince conquête que celle de la petite ville d'Harfleur. Toutefois il fallait qu'il eût en singulier mépris les forces dont pouvait disposer la féodalité pour oser s'aventurer en pays ennemi avec une armée de quinze à vingt mille hommes, non plus en suivant la côte, où l'on pouvait se ravitailler par la flotte, mais en se dirigeant à travers les provinces de la Normandie et de la Picardie, pour aller joindre Calais. En effet, la flotte n'avait pas reçu l'ordre de suivre la côte jusqu'à Calais.

Nous n'avons pas ici à raconter cette expédition audacieuse et qui devait aboutir à un désastre complet, si la France n'avait pas été entre les mains d'un roi insensé et de princes uniquement préoccupés de leurs projets ambitieux, n'ayant d'autres visées que l'abaissement de leurs rivaux, pour traiter sur des ruines[1]. Henri V, harcelé pendant sa marche sur son flanc droit par des partis français, crut pouvoir traverser la Somme comme l'avait fait Édouard à Saint-Valery. Mais l'embouchure était gardée. Force lui fut de chercher un passage plus haut. Il dut remonter jusqu'à Nesle. Là seulement il trouva un gué qui n'était pas défendu. Se dirigeant alors vers Calais, il passa entre Péronne et Bapaume, à l'est de Doullens, entre Hesdin et Saint-Pol, et arriva le 24 octobre vers midi à Maisoncelle, au delà de la petite rivière la Ternoise. Son armée avait fait plus de 430 kilomètres du 6 au 24 octobre, tout en s'emparant de Fécamp et du château de Boves ; elle était épuisée ; les piétons n'avaient plus de chaussures, à peine étaient-ils vêtus. Cependant cette petite armée, sans cesse harcelée sur ses flancs, perdant ses traînards, qui étaient aussitôt massacrés, marchait en si bon ordre et conservait une si exacte discipline, que son moral était à la hauteur du péril qui la menaçait et qu'elle était prête à combattre, comme on va le voir.

L'ordre de marche adopté par Henri V était celui-ci (fig. 4, en A) : son armée était partagée en trois corps qui marchaient parallèlement avec une avant-garde *a* et une arrière-garde *b* d'hommes d'armes. Les impedimenta étaient au centre *c*, derrière le corps du milieu. Les piétons flanquaient les trois divisions. Cet ordre de marche pouvait être transformé en ordre de bataille immédiatement,

[1] Voyez la très bonne notice sur la bataille d'Azincourt, par M. René de Belleval (Dumoulin, 1865).

ainsi qu'on le voit en B. Les trois corps formaient le centre, l'avant-garde l'aile droite, et l'arrière-garde l'aile gauche. Quant aux ar-

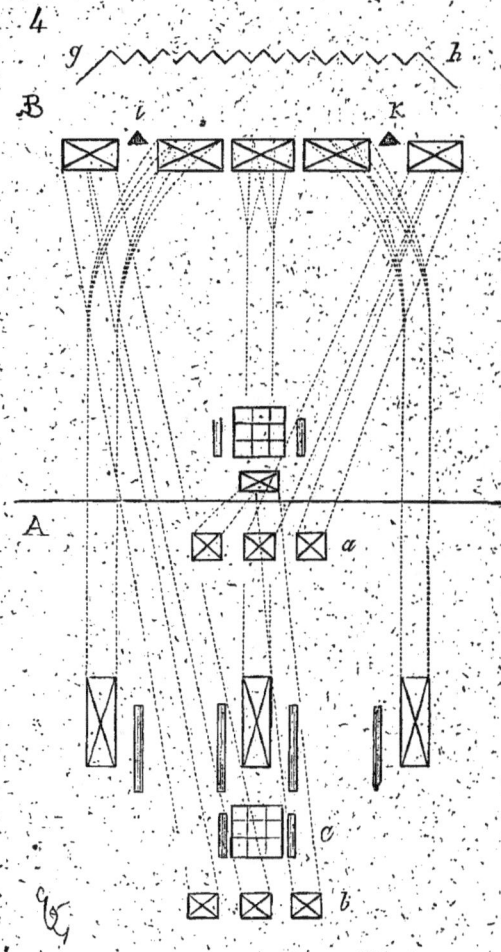

chers, ils devaient se disposer en bataille sur le front *gh* et entre le centre et les ailes, en *i* et *k*.¹ Les bagages restaient en arrière avec une partie de l'arrière-garde et des piétons.

Depuis le passage de la Somme, le roi marchait avec une extrême circonspection, car il n'ignorait pas que les Français étaient en force, battaient la campagne et le cherchaient. Il avait ordonné à ses archers de se munir d'un pieu chacun, aiguisé des deux bouts,

¹ *Chron. angl.*, manuscr., p. 143. *Hist. d'Angleterre*, Lingard, t. V, p. 21.

afin de pouvoir instantanément improviser une palissade contre la cavalerie.

Le connétable Charles d'Albret, après des marches inutiles, tentait enfin de joindre le roi d'Angleterre. Il avait pu réunir quinze mille gentilshommes, vingt mille hommes de Normandie, de la Picardie, de l'Artois et de la Champagne, et environ vingt-cinq mille archers

et arbalétriers; en tout, environ soixante mille combattants. La petite armée de Henri V comptait à peine quinze mille hommes harassés, ne vivant que de ce qu'ils pouvaient piller par les chemins pendant ces marches forcées, car tous ceux qui s'aventuraient sur les flancs étaient perdus.

Le connétable de France, avisé de la marche du roi, se décida à lui barrer la route de Calais et, le devançant d'une journée, il alla se porter à cheval sur cette route au nord de Hesdin. C'est là que le 24 octobre, Henri V, en débouchant par le petit plateau de Maisoncelle en B, aperçut les Français (fig. 5). Leur centre était adossé

DICTIONNAIRE DU MOBILIER FRANÇAIS

TOME 6. Fig. 6.

au village de Ruisseauville, sur la route ; leur aile droite s'appuyait à un bois au-dessus de la source d'un petit cours d'eau : la Planque ; et leur aile gauche au village d'Aubricourt. Ce front occupait ainsi de 7 à 8 kilomètres (voyez en A). Si les Français eussent attaqué immédiatement, pas un Anglais n'eût pu gagner Calais. Les seigneurs s'opposèrent à ce qu'on engageât une action. Le roi d'Angleterre mit immédiatement ce répit à profit, et, choisissant sa position avec une grande intelligence des choses de la guerre, il prit les mesures suivantes (fig. 6). Laissant à Maisoncelle ses bagages sous la garde de quelques hommes d'armes et d'archers, il rangea sa petite armée en avant de ce village en trois corps, entre lesquels il posta des archers en ordre triangulaire, avec leurs pieux fichés devant eux. Puis en avant de ce front de bataille il établit une double ligne d'archers en herse. Le roi était ainsi adossé à des bois et au village, sur un plan quelque peu incliné vers une petite plaine bordée de bois à droite et à gauche et n'ayant pas plus d'un kilomètre de largeur sur 2 kilomètres de profondeur. A la lisière de ces bois et à la gauche de l'armée anglaise, en avant, s'élèvent le village et le château d'Azincourt, et à la droite, en face, le château et le village de Tramecourt. Cette plaine étroite forme donc un défilé au fond duquel l'armée anglaise était postée sur un terrain légèrement incliné et sec, tandis que le terrain de la plaine était détrempé par les pluies.

Le connétable de France, au lieu de faire occuper tout d'abord les deux villages d'Azincourt et de Tramecourt, et de laisser son centre à l'entrée du défilé, prit l'ordre suivant : son armée fut divisée en trois corps, avant-garde, bataille et arrière-garde ou réserve[1]. L'avant-garde était composée de huit mille bacinets, chevaliers et écuyers, de quatre mille archers et de quinze cents arbalétriers. Ce corps s'avança dans la plaine entre les bois, et ne pouvait ainsi occuper un front plus étendu que n'était celui des Anglais. Il était flanqué de deux ailes d'hommes d'armes, les arbalétriers et archers derrière. La seconde bataille était à peu près de même force que la première, un peu en arrière de la ligne, réunissant Azincourt à Tramecourt. L'arrière-garde demeura en avant des villages de Ruisseauville et de Canlers, parallèlement aux deux premiers corps. Cet ordre de bataille était pris l'après-midi du 24. Pendant la soirée, le roi d'Angleterre fit faire des reconnaissances qui lui rapportèrent que les deux villages d'Azincourt et de Tramecourt n'étaient pas entre les mains de l'ennemi ; il fit dès lors occuper les deux flancs

[1] Monstrelet, *Chron.*

de l'avant-garde des Français par des archers masqués sous bois (voyez en *a*), avec ordre de ne se montrer que quand on leur en donnerait le signal [1].

Le matin du 25 octobre, un brouillard épais couvrait les deux armées ; il avait plu pendant la nuit, et le sol sur lequel étaient campés les Français était profondément détrempé. Tous les hommes d'armes du premier corps avaient reçu l'ordre de couper leurs lances et de mettre pied à terre, les ailes seules étaient à cheval. Quant aux archers et aux arbalétriers, nul ne songea à les porter en avant ou à les déployer sur les ailes.

Les féodaux, sûrs du succès, ne voulaient laisser partager à d'autres la gloire de défaire l'armée du roi d'Angleterre et de mettre une si belle chevalerie à rançon.

A neuf heures, le brouillard se dissipa ; les Français ne faisaient pas mine d'attaquer. Cependant la position de Henri était des plus critiques ; sans vivres, beaucoup plus faible que son adversaire, sans aucune chance de retraite, il ne pouvait attendre : la présence de l'armée puissante qu'il avait devant lui et qui semblait le garder à vue eût découragé son armée au bout de quelques heures. Ayant donc donné ses ordres avec précision, il décida d'attaquer. Tout son monde et lui-même mirent pied à terre. Les archers du front de bataille, s'avançant avec leurs pieux, couvrirent la profonde bataille des Français de flèches, pendant que ceux qui étaient embusqués dans les bois de Tramecourt les prenaient en écharpe.

Les hommes d'armes français à cheval, voyant les Anglais s'ébranler, les chargèrent aussitôt, mais le terrain détrempé ralentit leur élan, et ils étaient criblés de flèches ; ceux qui purent arriver sur le front des Anglais furent renversés. Une seconde charge n'eut pas plus de succès. Alors les deux fronts se heurtèrent. L'épaisseur de la première bataille des Français ne leur permettait d'agir que sur le premier rang, tandis que les archers et coutilliers anglais débordaient cette épaisse bataille et l'attaquaient à coups de haches, de vouges et de marteaux. Quant aux arbalétriers et archers français, qu'on n'avait su mettre en ligne, voyant le désarroi qui se mettait dans le premier corps, ils lâchèrent pied sans faire usage de leurs armes, et se rejetèrent sur la seconde bataille, où ils commencèrent à jeter le désordre.

Le premier corps était entièrement défait.

Au lieu de se déployer plus en arrière et d'appeler la réserve, afin

[1] *Azincourt*, par M. R. de Belleval (voyez les documents cités par l'auteur).

d'envelopper les Anglais, la seconde bataille française fit la même manœuvre que la première et eut le même sort. La réserve ne bougea pas, personne ne l'appela, et quand les deux premières batailles furent déconfites, le roi d'Angleterre lui envoya dire de s'en aller, si elle voulait éviter le sort des deux premiers corps. Elle tourna le dos. Presque entièrement composée de corps des communes, cette réserve ne voyait aucun intérêt à se faire écharper après la défaite des féodaux. Chacun rentra chez soi pendant que l'armée du roi d'Angleterre, épuisée dans cette lutte, malgré l'éclatante victoire qu'elle venait de remporter, allait s'embarquer à Calais sans être inquiétée. Il semblait dès lors qu'il n'était plus possible aux troupes françaises, si nombreuses qu'elles fussent, de tenir tête en rase campagne, en *bataille publique*, comme on disait alors, aux Anglais. Il s'écoula dix ans avant que nos corps d'armée osassent se mesurer avec ce terrible ennemi ; ou plutôt il fallut que la nation, fatiguée, prît elle-même part à la lutte en s'habituant au métier des armes.

Les hommes de guerre de quelque valeur reprirent alors, vers 1430, la tactique qui avait si bien réussi à du Guesclin: ils évitèrent les batailles rangées, et ne se préoccupèrent que de harceler sans cesse l'ennemi et de suppléer au nombre et à la force par la rapidité des mouvements et par des attaques imprévues sur plusieurs points à la fois.

Mais on ne saurait méconnaître l'importance du rôle des troupes des communes à dater de ce moment. L'artillerie, qui déjà était sérieusement employée en campagne, prêtait à ces troupes un appui tout nouveau et très propre à en faire ressortir l'utilité, d'autant que cette nouvelle artillerie était aux mains de ces bourgeois et vilains, si fort dédaignés par les féodaux de France jusqu'alors.

Il est certain que la supériorité des armées anglaises avait tenu en grande partie à leur infanterie des communes, aguerrie et disciplinée, et qui, sur le champ de bataille, savait manœuvrer. En effet, l'infanterie anglaise, composée en grande partie d'archers qui, au besoin — ainsi qu'on le vit à Azincourt — laissaient là leurs arcs pour jouer de la hache à deux mains et du couteau, se comportait alors d'une manière exceptionnelle. Les corps d'infanterie du continent, ne sachant point manœuvrer, formaient des batailles immobiles, compactes, dont la cavalerie avait facilement raison. Il n'en était pas ainsi de l'infanterie anglaise. Engageant toujours l'action sur le front de bataille, dès que la cavalerie ennemie chargeait, ces archers se repliaient rapidement sur les ailes et couvraient de flèches les flancs de l'attaque. Dans certains cas cependant, ils soutenaient ces

charges; mais alors ils se retranchaient en herse, derrière des pieux fichés en terre obliquement et aiguisés des deux bouts. Les chevaux venaient s'enferrer sur ces palissades improvisées, et ces archers se servaient alors de la hache, du long marteau ou de la vouge. C'est alors seulement que la cavalerie anglaise chargeait à son tour.

La supériorité de l'archer anglais était si bien reconnue, que les capitaines de cette nation ne paraissent pas s'être préoccupés sérieusement tout d'abord de l'importance qu'allait prendre l'artillerie en campagne. Et, en effet, elle faisait plus de bruit que de mal; quand on commença à l'atteler, son action réelle n'était guère redoutable; cependant l'intervention de l'artillerie déconcertait la tactique qui avait, pendant près d'un siècle, si bien réussi aux armées anglaises. On a vu qu'à Crécy, comme à Poitiers et à Azincourt, cette tactique avait consisté à grouper les forces sur un point favorable suivant un ordre de front, avec des ailes mobiles, tandis que les Français opéraient en colonne, ou par séries de batailles jalonnées les unes derrière les autres; que les Anglais, une fois leur ordre de bataille adopté, n'en changeaient pas pendant l'action, préféraient la défensive à l'attaque, ou que, s'ils se décidaient à ce dernier parti, comme à Azincourt, c'était par une marche du front de bataille tout entier, en débordant les ailes de l'ennemi par des nuées de tirailleurs.

Ayant, de leur côté, la supériorité des armes de jet, — l'archer envoyant douze flèches pendant que l'arbalétrier envoyait un carreau, et la flèche ayant une portée égale au moins à celle du trait d'arbalète — cette tactique était excellente; mais quand les troupes françaises purent mettre en batterie quelques pièces d'artillerie de petit calibre, le front immuable de l'ordre de bataille des Anglais pouvait être très compromis. Alors la défensive, qui leur avait été si profitable, devenait un péril, car une fois ce front entamé sur un point par l'artillerie, une charge ennemie avait de grandes chances de succès.

Dans les combats qui eurent lieu autour d'Orléans pendant le siège de cette ville, les Anglais parurent déconcertés par la tactique nouvelle des troupes françaises, qui, commençant l'action par des volées d'artillerie, se précipitaient hardiment sur le point où les boulets avaient jeté le désordre.

Certes, Jeanne la Pucelle n'apportait pas aux troupes qui tenaient encore pour le royaume de France une tactique nouvelle, mais elle apportait la confiance et l'activité, deux qualités essentielles à la guerre. Elle força les capitaines de compter sur ces corps nombreux des communes, mûrs pour les combats, car la population des villes

et des campagnes était réduite au désespoir et commençait à ne plus tant craindre ces armures de fer. L'insistance de la noble fille pour agir vite en toute circonstance, pour vaincre ces délais auxquels la féodalité française était sujette lorsqu'il s'agissait de se mettre aux champs, cette insistance était comprise de la multitude, qui lui répondait toujours : « Marchons en avant! ». Et il faut bien reconnaître que la promptitude dans les décisions est en grande partie cause de ses succès, sans qu'il soit besoin de recourir au merveilleux. On le vit bien lorsque le conseil des capitaines enfermés dans Orléans décida que le moment n'était pas encore venu d'attaquer le boulevard des Tournelles au pouvoir des Anglais, sur la rive gauche de la Loire et situé à l'extrémité du pont. Jeanne en avait décidé autrement, et se faisant ouvrir les portes de force, passant le fleuve, elle entraîna toutes les troupes à l'attaque de ce boulevard, pendant que, des barricades établies sur le pont, les bourgeois canonnaient cet ouvrage à revers.

Des routiers tels que la Hire, des capitaines comme le bâtard d'Orléans et tant d'autres, n'étaient guère gens à croire au merveilleux. Cependant ils suivaient la Pucelle. Pourquoi? C'est qu'ils trouvaient chez elle cette puissance de volonté, cette activité, cette foi qui électrisent les troupes et doublent leur valeur.

Depuis Azincourt, aucune armée française n'avait osé aborder les Anglais en rase campagne. Nous allons voir comment les choses avaient marché, et comment, à leur tour, les Anglais virent leur ancienne tactique déjouée par les troupes françaises.

Quand le connétable de Richemont se fut joint aux troupes françaises à Amboise, la garnison anglaise de Beaugency capitula, et l'armée eut avis qu'un corps considérable d'ennemis avait attaqué le pont de Meung. Ce corps anglais, commandé par les meilleurs capitaines (Talbot, Falstolf et Scales), était de plus de cinq mille hommes d'armes. La petite armée française qui tenait la campagne après la levée du siège d'Orléans était à peu près d'égale force. Elle hésitait à poursuivre et à attaquer les Anglais, qui ne faisaient pas mine de l'attendre. Les capitaines français n'étaient pas d'avis de risquer une rencontre, n'ayant pas oublié les défaites précédentes. Jeanne opina pour qu'on poursuivît l'ennemi et qu'on l'attaquât immédiatement[1] « En nom Dieu, disait-elle, il les fault combattre ; s'ilz estoient pen-« dus aux nues nous les arons[2]. » L'ordre de marcher fut ainsi dis-

[1] *Déposition de Dunois, Procès de réhabil.*, t. III, p. 11.
[2] *Déposition du duc d'Alençon*, p. 98.

posé : 1º une avant-garde composée d'archers à cheval et de quatorze ou quinze cents chevaux, commandés par la Hire et Xaintrailles, qui avait pour mission de talonner les Anglais et de les empêcher de s'établir en lieu fort ; 2º la grosse bataille, forte de six mille combattants environ, commandés par le connétable, le duc d'Alençon et Dunois : la Pucelle se tenait avec ce second corps.

A leur tour, les capitaines anglais étaient incertains. Devaient-ils attendre les Français ou poursuivre leur retraite ? Mais la poursuite était active ; l'avant-garde française était en vue, il ne s'agissait pas de choisir ses positions à loisir comme à Poitiers ou à Azincourt. Les capitaines anglais cherchèrent cette position favorable ; elle ne se trouvait qu'à un demi-kilomètre, entre un bois et l'église fortifiée du village de Patay, en arrière. Pendant que les Anglais se disposaient à occuper ce point, l'avant-garde française attaqua résolument et mit le désordre dans ses mouvements. Arriva la grosse bataille, qui n'eut qu'à achever la victoire en prenant en flanc les corps anglais ralliés un instant dans les bois. Les terribles archers n'avaient pas eu le temps même de ficher leurs pieux en terre. Trois à quatre mille Anglais étaient hors de combat ; Talbot, Suffolk, prisonniers, et bon nombre de gentilshommes. « Telle fut la fin de cette belle ar-
« mée, dit M. H. Martin dans son *Histoire de France*, qui s'était crue
« destinée à achever la conquête de la France. » Et cependant cette armée anglaise était commandée par les meilleurs capitaines ; elle était composée de soldats habitués aux succès ; elle avait pour elle — il faut bien l'avouer — la plupart des villes situées au nord de la Loire, qui non seulement acceptaient la conquête, mais qui fournissaient des recrues, des subsides à l'ennemi. Quelle était donc la cause de ce changement de fortune ? A la temporisation, à l'incertitude dans les projets, au décousu dans l'exécution, à l'indifférence des populations, succédaient chez les chefs l'activité, la décision, le coup d'œil ; chez le peuple, un sentiment tout nouveau d'amour du pays, de solidarité et de sacrifice. Jeanne avait accompli ce prodige, et dès lors on pouvait prévoir que le rôle des féodaux était fini en France, et que celui des armées nationales commençait avec l'artillerie pour appui.

Au combat de Lagny (10 août 1432), on voit les Français agir avec cette décision et cette promptitude qui désormais déconcertèrent la tactique méthodique des Anglais. Et comme il arrive toujours dans les armées qui éprouvent des revers, à la discipline maintenue par Henri V et les grands capitaines qui commandèrent les armées anglaises de 1420 à 1430, succédèrent les querelles entre les chefs et le

désordre parmi les soldats. Les populations françaises, en apparence les plus dévouées aux Anglais, se soulevaient ; les paysans, rassemblés en troupes armées même par l'Angleterre couraient sus aux gens de guerre et commençaient à se battre pour leur compte, sous la direction d'inconnus qui se révélaient tout à coup et montraient des talents militaires. Défaites, ces troupes se joignirent aux hommes d'armes, et augmentaient ainsi chaque jour et sur tous les points du territoire les bandes qui harcelaient l'ennemi.

Ce n'était plus la guerre ! prétendait la chevalerie anglaise. Non, ce n'était plus cette guerre pareille à des tournois, où tout se passait entre gentilshommes qui, après s'être personnellement bien battus, se rendaient prisonniers et faisaient payer leur rançon à leurs vassaux. C'était la lutte entre des nationalités ennemies. L'art militaire allait adopter une tactique nouvelle et entrevoir ces conceptions qui n'ont plus de rapports avec la tactique féodale.

C'est de cette époque mémorable que date l'organisation de l'artillerie à feu en France. Le 26 avril 1436, Pierre l'Ermite, ou Tristan l'Ermite (car ces deux personnages paraissent n'en faire qu'un), prête serment entre les mains du connétable de Richemont en qualité de maître de l'artillerie. Jean Bureau de Monglas exerce ces fonctions en 1439 au siège de Meaux.

« Gaspard Bureau, le plus célèbre des maîtres de l'artillerie du
« Louvre, fut contemporain des réformes que Charles VII tenta d'in-
« troduire dans le service militaire, afin de le tirer du chaos féodal.
« C'était un homme très versé dans son art et très considéré. Il n'a
« point dû rester étranger aux mesures arrêtées par le roi, et no-
« tamment à l'ordonnance du 28 avril 1448, qui essaya de consti-
« tuer l'infanterie en créant la milice des francs-archers... »

On peut considérer Gaspard Bureau comme ayant tenté le premier d'instituer un personnel régulier, « destiné à exécuter les di-
« vers travaux et manœuvres de l'artillerie, et en plaçant cette insti-
« tution à l'année 1469, à l'instant où Louis XI procéda à la
« réorganisation des francs-archers. On sait que cette institution
« des francs-archers fut basée sur le partage du royaume en quatre
« parties, et que chacun de ces quartiers eut un corps, une légion
« de quatre mille francs-archers, commandés par un capitaine gé-
« néral. » Il est probable « qu'à chacun de ces corps fut attachée une
« bande d'hommes de métiers, spécialement chargée du service
« de l'artillerie ; et voici les faits sur lesquels cette opinion peut
« s'asseoir :

« Le 20 avril 1474, Louis XI, qui avait commencé l'organisation

« de l'infanterie, telle qu'il l'entendait, par celle des milices pari-
« siennes, auxquelles il donna le drapeau rouge, qui a toujours ca-
« ractérisé les bandes de Picardie, « passa une revue de ces miliciens
« tous vestus de hoquetons rouges à croix blanches, et fut tiré aux
« champs grande quantité d'artillerie de la dicte ville de Paris, qu'il
« fesoit moult beau voir ». Il y avait donc là des canonniers orga-
« nisés [1]. »

Cependant la plaie des mercenaires rongeait de nouveau la France, lorsque la guerre contre les Anglais fut terminée par la paix d'Arras. « Tout le tournoyement du royaume de France estoit
« plein de places et de forteresses, dont les gardes vivoyent de ra-
« pine et de proye ; et par le milieu du royaume et des païs voisins,
« s'assemblerent toutes manières de gens de compagnies (que l'on
« nommait *escorcheurs*), et chevauchoyent et aloyent de païs en païs,
« et de marche en marche, querans victuailles et aventures pour vivre
« et pour gaigner, sans regarder n'épargner les païs du Roy de France,
« du duc de Bourgogne, ni d'autres princes du royaume. Mais leur
« estoit la proye et le butin tout un, et tout d'une querelle ; et
« furent les cappitaines principaux, le bastard de Bourbon, Brussac,
« Geofroy de Sain-Belin, Lestrac, le bastard d'Armignac, Rodrigues
« de Villandras, Pierre Regnaut, Regnaut Guillaume, et Antoine de
« Chabannes, comte de Dammartin. Et combien que Poton de Sain-
« trailles et la Hire fussent deux des principaux et les plus renom-
« més cappitaines du parti des François, toutes fois ils furent de ce
« pillage et de celle escorcherie ; mais ils combatoyent les ennemis
« du royaume, et tenoyent les frontières aux Anglois, à l'honneur
« et recommandation d'eux et de leurs renommées. Et à la vérité
« les dicts escorcheurs firent moult de maux et griefs au pauvre
« peuple de France et aux marchans, et pareillement en Bour-
« gogne et à l'environ [2].... »

Les états du royaume durent être réunis à Orléans en 1439 pour parer au mal, « et la création des compagnies dites *compagnies des*
« *ordonnances du roy*, c'est-à-dire le passage du service féodal et
« conditionnel au service soldé et régulier, point de départ du nou-
« veau système de levée et de la permanence de l'armée, y fut déci-
« dée et réglée par édit ou pragmatique sanction du 2 octobre *sur*
« *l'establissement d'une force militaire permanente à cheval et la*
« *répression des vexations des gens de guerre.*

[1] *Histoire de l'artillerie française*, par le général Susane. Paris, 1864, Hetzel, édit.
[2] *Mémoires d'Olivier de la Marche*, liv. I, chap. IV, 1438.

« Voici les dispositions essentielles de cet édit :

« Désormais, les cappitaines des gens d'armes et de traict (archers
« à cheval) seront esleus par le Roy, et à chascun cappitaine seront
« baillez certain nombre de gens qui par luy seront éslus de faict
« et d'office... Deffense à tout aultre de lever, conduire, mener
« compaignie de gens d'armes ou de traict, sinon que ce soit du
« congié et licence du Roy... Deffense à tout cappitaine de rece-
« voir aucun homme d'armes ou de traict en outré le nombre qui leur
« sera ordonné... »

« Un impôt spécial, dit *ordinaire des guerres*, fut accordé par les
« états réunis à Orléans pour l'entretien des futures compagnies[1]. »

Il va sans dire que, malgré les efforts du connétable de Riche-
mont, l'organisation de ces compagnies fut combattue par les féo-
daux, qui voyaient ainsi passer la véritable force militaire sous la
main du roi. Cependant l'énergie du connétable finit par avoir
raison de ces résistances, et Mathieu de Coucy, dans l'*Histoire de
Charles VII*, dit : « Qu'il fut ordonné, tant par le Roy, comme par
« ceux de son Conseil, qu'il y auroit quinze capitaines, lesquels
« auroient chascun sous eux cent lances, et que chascune lance se-
« roit comptée à gages pour six personnes, dont les trois seroient
« archers, le quatrième coustillier, avec l'homme d'armes et son
« page... »

L'organisation de l'artillerie souffrit moins de difficultés, car ce
corps se recrutait dans la bourgeoisie et dans le peuple, et l'on voit
que, sous le roi Louis XI, cette organisation marchait régulière-
ment, tandis que les compagnies des ordonnances du roi durent
être licenciées et reformées plusieurs fois.

Les milices des villes reçurent une organisation plus complète
que celle adoptée jusqu'alors, et d'ailleurs on vient de voir que le
personnel des compagnies des ordonnances du roi comportait un
certain nombre de piétons.

Avec cette nouvelle organisation, il fallait nécessairement adopter
une nouvelle tactique.

Faire manœuvrer la cavalerie des féodaux était impossible, chaque
chevalier banneret agissant à peu près comme bon lui semblait.
Quant à l'infanterie française, elle ne présentait, comme on l'a vu,
que des masses immobiles dont les féodaux dédaignaient de faire
usage. Au système des batailles rangées, c'est-à-dire consistant à
mettre en face l'une de l'autre deux armées, et à les pousser devant

[1] *Histoire de la cavalerie française*, par le général Susane. Paris, Hetzel, 1874.

elles, afin de rompre l'adversaire, on commence à appliquer les premiers éléments des manœuvres sur le terrain, puisqu'on pouvait désormais disposer de troupes faites au métier des armes, habituées à agir ensemble, obéissant à des chefs qu'elles connaissaient, qui pouvaient les instruire, et qui eux-mêmes obéissaient à un général. Puis l'artillerie entre décidément en scène, et, bien que le matériel roulant fût encore très imparfait et que cette artillerie fût peu mobile, cependant le capitaine qui savait la bien poster et s'en servir à propos pouvait acquérir une grande supériorité sur son adversaire. Le choix des positions, au moment du combat, importait plus que jamais pour donner aux nouveaux engins à longue portée tout leur effet.

On parut hésiter dans le choix des dispositions qu'il convenait de donner à l'artillerie en bataille ; cependant, nous voyons qu'on l'établissait le plus souvent au centre. Cette artillerie étant peu mobile, on tenait fort à la protéger, et l'on ne trouvait pas de meilleur moyen, pour ce faire, que de mettre les bouches à feu en batterie au point le moins attaquable. Mais les grands capitaines de tous les temps ne se sont point astreints à suivre des règles invariables et ont toujours adopté les dispositions commandées par les circonstances et les lieux.

Les effets de la grosse artillerie et des armes à feu de main n'étaient pas tellement redoutables cependant, qu'on renonçât à l'ordre profond. On pensait encore qu'une troupe, soit pour l'attaque, soit pour la défense, n'avait de puissance d'action ou de résistance qu'autant qu'elle présentait une masse assez compacte pour ne pas être rompue facilement ; car il fallait toujours en venir aux mains pour obtenir un résultat.

On divisa donc les armées en petits corps compacts, soit infanterie, soit cavalerie, suffisamment espacés les uns des autres pour leur laisser la liberté des mouvements, et assez rapprochés pour se prêter mutuellement appui. Mais l'armement de l'infanterie était alors trop peu méthodique pour qu'il fût possible de donner à cette arme une tactique uniforme. Les archers jouissaient encore, vers 1460, d'une grande faveur, et cette arme ne pouvait agir qu'en tirailleurs, c'est-à-dire en se déployant en bataille. Les soldats armés de traits à poudre n'étaient que des fuséens que l'on mettait entre les batailles de piquiers, porteurs de guisarmes, de vouges et des gens d'armes. Il y avait donc, à proprement parler, une infanterie légère qui se déployait en tirailleurs, et une grosse infanterie qui agissait par petites masses compactes, en ordre carré

ou triangulaire, avec des archers qui agissaient sur le premier rang et se dérobaient au besoin. Il semble que les Anglais aient les premiers compris l'avantage de cet ordre, puisque les chevaliers ne dédaignaient pas de mettre pied à terre pour se mêler à leurs petites *batailles*, dès le commencement du xv^e siècle. En 1465, cette habitude s'était conservée parmi eux, aussi bien que dans les armées qui avaient adopté leur tactique, car Commines, dans ses *Mémoires*, s'exprime ainsi à ce sujet : « De prime face fut advisé
« que tout se mettroit à pied, sans nul excepter ; et depuis muerent
« propos, car presque tous ces hommes d'armes monterent à che-
« val. Plusieurs bons chevaliers et escuyers furent ordonnés à
« demourer à pied, dont monseigneur des Cordes et son frère estoient
« du nombre. Messire Philippe de Lalain s'estoit mis à pied ; car
« entre les Bourguignons lors estoient les plus honorés ceux qui
« descendoient avec les archiers ; et tousjours s'y mettoit grande
« quantité de gens de bien, afin que le peuple en fust plus assuré
« et combatist mieux, et tenoient cela des Anglois, avec lesquels le
« duc Philippe avoit fait la guerre en France durant sa jeunesse,
« qui avoit duré (la guerre) trente deux ans sans treve... [1] »

Il est évident que cette tactique, ou plutôt cette coutume, ne pouvait avoir d'avantage qu'autant qu'elle était employée contre une infanterie peu solide, ou contre une cavalerie dépourvue d'une bonne infanterie, telle qu'était la chevalerie française au commencement du xv^e siècle ; autrement elle privait celui qui l'employait de sa meilleure cavalerie pour composer une infanterie. Mais alors, en 1465, la Bourgogne n'avait pas encore d'armée permanente soldée, ainsi que nous l'apprend le même auteur un peu plus loin :
« Ceux du Roy passerent cette haye par deux bouts, tous hommes
« d'armes ; et comme ils furent si près que de jeter les lances en ar-
« rest, les hommes d'armes bourguignons rompirent leurs propres
« archiers, et passerent pardessus, sans leur donner loisir de tirer
« un coup de flesche ; qui estoit la fleur et espérance de leur armée ;
« car je ne croy pas que douze cens hommes d'armes environ qui
« y estoient, y en eust cinquante qui eussent sçu coucher une lance
« en arrest. Il n'y en avoit pas quatre cens armés de cuirasses, et si
« n'avoit pas un seul serviteur armé ; et tout cecy à cause de la
« longue paix, et qu'en ceste maison de Bourgogne ne tenoient nulles
« gens de soulde, pour soulager le peuple des tailles ; et oncques
« puis ce jour là, ce quartier de Bourgogne n'eust repos jusques à

[1] *Mém. de P. de Commines*, livre I, chap. III : Bataille de Montlhéry.

« ceste heure, qui est pis que jamais. Ainsi rompirent eux-mêmes
« la fleur de leur armée et espérance... » [1]

Le décousu et l'imprévu de la bataille de Montlhéry indique déjà
cependant une nouvelle manière de combattre. Le comte de Charolais voulant joindre l'armée du roi Louis XI avant qu'elle pût rentrer à Paris, venant d'Orléans, avait pris position à Longjumeau,
son avant-garde au bourg de Montlhéry. Le roi, prévenu de la présence du comte sur la rive gauche de la Seine, avait mandé à la
hâte à Charles de Melun, son lieutenant général dans l'Ile-de-France,
de faire partir de Paris deux cents lances sous le maréchal Rouault,
afin de prendre les Bourguignons à revers. Le comte de Charolais
s'était retranché dans Longjumeau avec ses chariots, et le matin
du 16 juillet 1465 le roi occupait le château de Montlhéry à la tête
de l'armée, qui voulait en toute hâte gagner Paris. Ce que voyant,
le comte de Saint-Pol, qui commandait l'avant-garde des Bourguignons, fit un mouvement en arrière, laissant entre lui et l'armée
du roi un ruisseau et des haies, mais ne voulut pas aller plus loin.
Charles de Bourgogne partit donc de Longjumeau et se joignit à
l'avant-garde. On connaît l'assiette du champ de bataille (fig. 7).
Le village de Longjumeau est à cheval sur la petite rivière de
l'Yvette, dans un vallon peu prononcé. Du côté du midi s'étend,
jusqu'au bourg de Montlhéry, un plateau coupé par deux petits
ruisseaux coulant dans des fonds marécageux, et l'un se jetant dans
l'Yvette, l'autre dans l'Orge. La chaussée d'Orléans passe par Longjumeau et le long du bourg de Montlhéry sur le plateau. Au nord
de Montlhéry, à un kilomètre environ, est une petite éminence.

Charles de Melun ne put réunir les deux cents lances demandées
par le roi, qui, du haut du donjon du château de Montlhéry ne
voyant rien venir du côté de Paris, eût voulu éviter la bataille. Le
comte de Charolais, se contentant de barrer le chemin de la capitale à son adversaire, ne paraissait pas soucieux de l'engager. Mais
les chefs des deux avant-gardes en décidèrent autrement, et ne se
trouvant séparés que par un ruisseau (voyez en A et B), en vinrent
aux mains (voyez en A' et B').

Les Bourguignons étaient déjà massés, tandis que les Français
arrivaient à la file pour soutenir leur premier corps. Pendant que
les chefs bourguignons disputaient s'il fallait mieux combattre à
pied ou à cheval, l'armée royale avait eu le temps de se mettre en
bataille, et l'action s'engagea, non plus comme jadis, sur un front

[1] *Commines*, livre I, chap. III : Bataille de Montlhéry.

DICTIONNAIRE DU MOBILIER FRANÇAIS

Tome 6. Fig. 7.

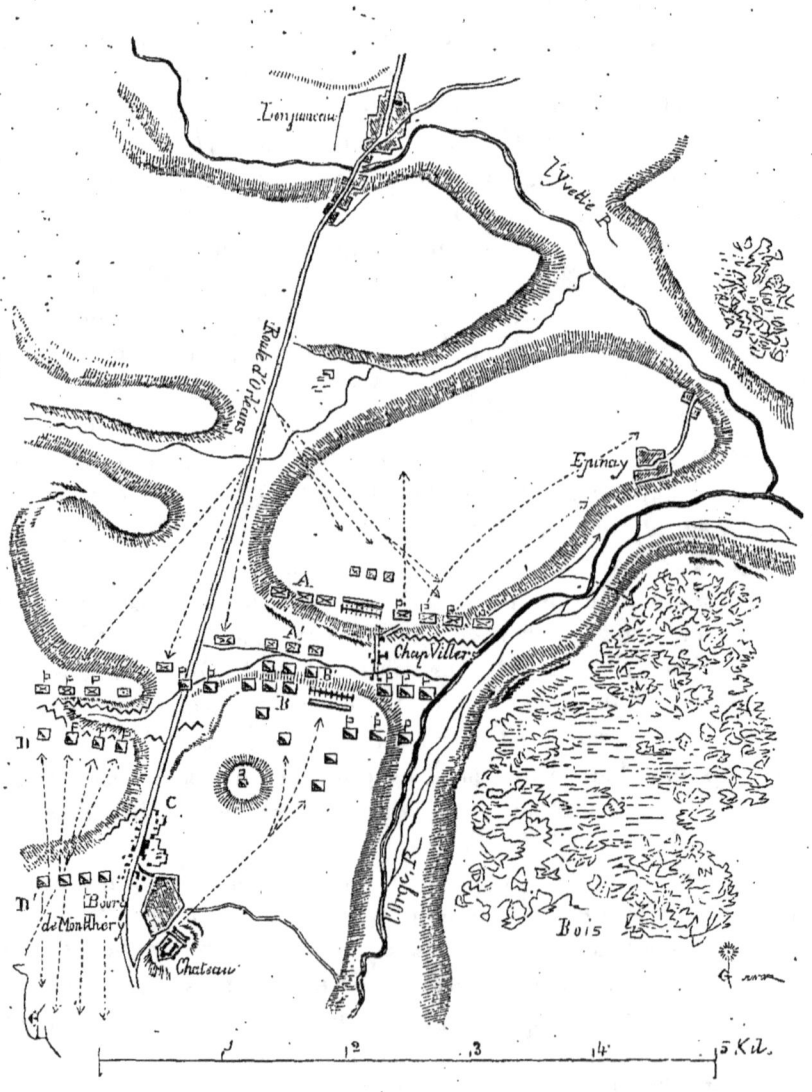

étroit, mais sur une longue ligne; si longue, que pendant que l'aile droite commandée par le comte de Charolais enfonçait l'aile gauche française, l'aile droite de l'armée royale battait à fond l'aile gauche des Bourguignons. Les centres étaient restés dans leurs positions respectives. Le comte de Charolais, qui commandait l'aile droite victorieuse des Bourguignons, poussa si loin sa pointe, qu'il eut grand'peine à rejoindre les siens et faillit être tué. « Jamais, dit Commines, « plus grande fuite ne fust des deux costés ; mais par espécial demou- « rèrent les deux princes aux champs. Du côté du Roy fust un « homme d'Estat qui s'enfuit jusques à Lusignan, sans repaistre ; « et du costé du comte un autre homme de bien jusques au Ques- « noy-le-Comte. Ces deux n'avoient garde de se mordre l'un l'autre[1]. »

Pendant ces deux fuites des ailes gauches des deux armées, les centres se canonnaient. L'artillerie, de part et d'autre, avait donc été placée au centre. Le comte de Charolais avait suivi la route d'Orléans et pouvait se déployer plus facilement que les Français, resserrés entre des ravins et des bois, et arrivant à la file. Aussi son aile droite, qu'il commandait en personne, ayant poussé ses archers devant elle, l'aile gauche des Français (voyez en D) recula jusqu'aux premières maisons du bourg (voyez en D'). Là, dit Commines, témoin oculaire : « Ceux (les archers à cheval) de la part du « Roy les conduisoit Poncet de Rivière, et estoient tous huissiers « d'ordonnance, orfaverisés et bien en point. Ceux du costé des « Bourguignons estoient sans ordre et sans commandement, comme « volontaires. » — Ils étaient venus d'une haleine à travers champ, de Longjumeau. — « Si commencerent les escarmouches...... Le « nombre des Bourguignons estoit plus grand. Et gaignerent une « maison, et prindrent deux ou trois huis, et s'en servirent de pavois. « Si commencerent à entrer en la rue et mirent le feu en une mai- « son (voy. en C). Le vent leur servoit, qui poussoit le feu contre « ceux du Roy, lesquels commencerent à désemparer et à monter à « cheval et à fuir ; et sur ce bruit et cry, commença à marcher et à « fuir (poursuivre) le comte de Charolois, laissant, comme j'ai dit, « tout ordre paravant divisé....

« Tous les archiers du dit comte marchoient à pied devant lui avec « mauvais ordre ; combien que mon advis est, que la souveraine « chose du monde pour les batailles, sont les archiers, mais qu'ils « soient à milliers, car en petit nombre ne valent rien, et que ce

[1] Livre I, chap. IV.

« soient gens mal montés, à ce qu'ils n'ayent point de regret de
« perdre leurs chevaux, ou du tout n'en ayent point..... »

Quand l'attaque du comte eut ainsi foulé l'aile gauche française, les hommes d'armes du roi, ralliés, se divisèrent en deux troupes, et débordant la ligne des archers, voulurent attaquer la cavalerie du comte. Celle-ci, au lieu de l'attendre, passa tout à travers ses propres archers et prit ainsi la cavalerie française en flanc pendant qu'elle opérait son mouvement, la coupa et la mit dans le plus grand désordre, si bien qu'elle tourna le dos, et fut si vivement poussée, qu'elle ne put se rallier.

L'aile gauche bourguignonne était plus faible que l'aile droite des Français, qui, de ce côté, arrivaient toujours. Elle fut enfoncée, séparée du centre et rejetée dans les bois et le long de l'Orge. Les Français, pour obtenir ce résultat, paraissent avoir appuyé leur attaque sur le petit village de Chapelle-Villiers.

Cette étrange bataille, où les deux partis furent vainqueurs ou vaincus, présente cependant un grand intérêt. Ce ne sont plus des masses qui se heurtent de front. Le champ de bataille était bon, bien choisi, et permettait à chacune des armées d'obtenir un résultat décisif, car chacune des ailes victorieuses eût pu se rabattre sur le centre. Or, l'aile droite des Bourguignons, ayant la première enfoncé l'aile gauche française, eût pu obtenir un succès éclatant en laissant ses archers maintenir l'ennemi défait sur ce point, et en se jetant de flanc sur le centre et l'artillerie. Charles aima mieux poursuivre sa victoire partielle pendant que sa gauche était écrasée.

Mais si le succès de la bataille fut ainsi partagé, ses conséquences furent à l'avantage de Louis XI. Les Bourguignons étaient désormais hors d'état de lui barrer le chemin de Paris, et ils passèrent une nuit fort anxieuse dans Longjumeau, croyant être tournés par la droite française. Il n'en était rien cependant, Louis XI ne voulait pas risquer une seconde bataille, et les Bourguignons purent s'en retourner par où ils étaient venus, tout en s'attribuant une victoire sans autre résultat que la perte de deux ou trois mille hommes.

Il n'en est pas moins évident que la tactique se transformait. Les ailes des armées devenaient mobiles, et pouvaient agir pendant que le centre, renforcé par l'artillerie, gardait ses positions.

Mais l'infanterie, qui jusqu'alors n'avait été employée qu'en tirailleurs (archers, arbalétriers), ou qui n'avait su opposer aux attaques de la cavalerie en rase campagne que des masses compactes, sans initiative, comme à la bataille de Rosbecque, en 1382, entrait

en ligne, commençait à se former en bataillons (batailles) aussi bons pour l'attaque que pour la défense.

Les Suisses, pendant la seconde moitié du xve siècle, paraissent les premiers adopter cette tactique avec méthode. Ces montagnards, habitués aux longues courses dans des pays difficiles, robustes, toujours prêts à défendre leur indépendance, comptaient désormais dans les armées, comme autrefois les arbalétriers génois, les frondeurs baléares. Armés de piques de dix-huit pieds de longueur, de grands couteaux, de fauchards et de vouges, d'épées à deux mains, ils avaient appris à marcher en bon ordre, à se déployer, et à se jeter sur le flanc de la cavalerie. Charles le Téméraire en fit la dure épreuve pour la première fois à la bataille de Granson.

Le duc de Bourgogne s'était porté à l'est de Granson, après avoir pris cette ville, le long des rives du lac de Neuchâtel jusqu'à la petite rivière de l'Arnon, pour attendre les Suisses, qui prétendaient secourir la ville, ne pensant pas qu'elle se fût rendue si tôt. Là, Charles établit son camp dans une bonne position. Sa droite s'appuyait au lac, son centre était protégé par une artillerie formidable, et sa gauche s'étendait vers un terrain marécageux près d'un coude que forme la rivière, laquelle enveloppe une petite plaine quelque peu relevée.

Le premier corps des Suisses se présenta longeant le lac, venant de Neuchâtel. Il ne se composait guère que d'infanterie. Le duc, sachant que ces vilains s'approchaient, voulut les prévenir sans leur laisser l'honneur de l'attaque. Il sortit donc de son camp avec ses hommes d'armes; mais sur la rive gauche de l'Arnon, le terrain s'élève de plus en plus vers le Jura et ne laisse au long du lac qu'un passage assez étroit où il est impossible de se déployer. Au delà du bois de Seyte, près du château de Vaumarcus, à 9 kilomètres du camp, les Bourguignons se heurtèrent contre l'avant-garde des Suisses composés des bataillons de Schwitz, Berne, Soleure et Fribourg, conduits par Nicolas Scharnacthal, avoyer de Berne.

Le duc ordonna à l'avant-garde qu'il commandait de charger ces vilains sans attendre le gros de l'armée et sans prendre le temps de choisir un terrain favorable. Les gens d'armes bourguignons essayèrent vainement d'entamer les batailles des Suisses hérissées de leurs piques, et qui prenaient hardiment l'offensive dès que des symptômes de confusion se manifestaient dans la cavalerie ennemie. Charles voulut alors choisir un meilleur terrain et ordonna un mouvement en arrière; mais il n'avait plus affaire à cette infante-

rie timide et peu mobile des terres féodales. Les montagnards ne lui laissèrent pas le loisir de rallier son monde. La cavalerie du duc recula ainsi jusqu'au gros de l'armée, qui, loin de protéger la retraite et de se déployer sur un terrain plus favorable en arrière du défilé, se mit au retour vers le camp en mauvais ordre.

Pendant que les batailles des Suisses s'avançaient toujours hardiment le long du lac, les gens d'Uri, d'Unterwalden, de Lucerne, avaient suivi le cours de la Reuss, dans le val Travers, et prenant les chemins de montagne en face de Couvet, débouchaient au-dessus de Champagne, sur la gauche du camp des Bourguignons. En voyant venir ces nouveaux ennemis qui semblaient descendre comme un torrent sur les flancs des montagnes, l'armée bourguignonne fut prise de terreur panique, et, sans chercher à se défendre, abandonna sa position, ses retranchements, le camp et l'artillerie.

Cette défaite, dans laquelle les Bourguignons perdirent seulement quelques hommes, était toute nouvelle dans les fastes de la guerre. La victoire était uniquement due à l'infanterie bien conduite, solide, et exécutant un mouvement tournant.

Peu après, le 22 juin 1476, les Suisses gagnèrent encore sur les Bourguignons la bataille de Morat, et cette fois la bataille fut des plus sanglantes.

Charles, voulant prendre une éclatante revanche et en finir avec les Suisses, alla mettre le siège devant la petite place de Morat, sur le lac de même nom, entre Payerne et Berne. Le duc considérait avec raison la prise de cette place comme nécessaire pour réduire Berne. Il se présenta devant Morat avec une armée composée des débris des troupes battues à Granson, de douze mille Flamands, de trois mille Anglais et de quatre mille Italiens. Ses forces étaient ainsi de vingt mille hommes environ, avec une artillerie formidable, reformée hâtivement.

Les Bernois avaient jeté seize cents hommes dans la place de Morat. L'armée des alliés réunis contre le duc était, dit Commines, « de trente et un mille hommes de pied, bien choisis et bien « armés; c'est à sçavoir onze mille piques, dix mille hallebardes, « dix mille couleuvrines (porteurs de traits à poudre) et de quatre « mille hommes de cheval[1] ».

Les alliés, réunis sur la Sarine, se dirigèrent sur Morat le 21 juin en trois corps.

Averti de la marche de l'ennemi, le duc Charles était sorti de ses

[1] *Mém. de P. de Commines*, livre V, chap. III.

lignes de circonvallation et s'était rangé en bataille, tournant le dos à la ville. Les confédérés cependant occupaient les collines qui au sud dominent Morat, et n'attaquaient pas. Le duc, cette fois, en voyant la position avantageuse de l'ennemi, fit entrer ses troupes dans leurs retranchements.

Ce furent les Suisses qui attaquèrent. Le second corps se rua sur les retranchements sans pouvoir les entamer. Mais le premier corps, composé de Bernois sous le commandement de Hallwyl, ayant fait un détour, attaqua le camp de côté de la ville, pendant que la garnison faisait une sortie et fermait la retraite.

L'armée bourguignonne perdit huit mille hommes, disent les contemporains, toute son artillerie, que les Suisses tournèrent contre elle dès qu'ils eurent franchi les retranchements. Les quatre mille cavaliers poursuivirent le reste des Bourguignons. Quant au duc, après s'être vaillamment battu au milieu des siens tant que la lutte put être soutenue, il abandonna le champ de bataille et ne s'arrêta qu'à Morges, sur les bords du Lac Léman.

On comprend en quelle estime fut prise cette infanterie suisse après ces deux mémorables batailles. Eux seuls avaient eu enfin raison de ces armées des ducs de Bourgogne qui paraissaient invincibles, auxquelles les désastres étaient inconnus, et qui avaient tenu en échec les plus grandes puissances de l'Europe occidentale. Aussi tous les souverains voulurent-ils avoir des Suisses à leur solde, et cette infanterie eut certainement une influence considérable sur la tactique adoptée par les armées occidentales vers la fin du xve siècle et le commencement du xvie.

On vit encore leur infanterie, à Marignan, soutenir pendant deux journées une bataille terrible, et joindre la tactique à une bravoure sans égale. Mais, à Marignan, l'artillerie française eut une grande part à la victoire. Désormais sa place, dans les batailles, prenait une importance qui devait croître chaque jour en modifiant, en étendant démesurément le jeu de la guerre.

A Marignan, l'infanterie suisse, qui ne pouvait entamer le centre de l'armée française soutenu par une puissante artillerie, essaya de déborder les ailes et de les prendre en flanc. Mais de vigoureuses charges de cavalerie firent échouer ce mouvement, et ce fut alors que le centre de l'armée du roi fit une trouée au milieu des troupes suisses. Celles-ci toutefois purent se retirer en bon ordre sur Milan, après avoir perdu près de la moitié de leur effectif.

Les coulevriniers, comme on les appelait alors, c'est-à-dire les soldats qui portaient les traits à poudre, les fuséens, les arquebu-

siers, n'étaient pas encore mêlés aux piquiers, hallebardiers, qui composaient la véritable infanterie; ils formaient un corps à part dépendant de l'artillerie. Celle-ci, assez peu mobile encore, ne manœuvrait guère pendant une bataille; elle renforçait le centre ou une position qu'il était du plus grand intérêt de défendre et de garder. De fait, ces coulevriniers, qui non-seulement portaient des traits à poudre, mais qui manœuvraient de très petites pièces ou des jeux d'orgues, c'est-à-dire des chariots sur lesquels étaient rangés des tubes de fer ou de bronze, de telle sorte qu'ils pussent partir en même temps au moyen d'une longue amorce, remplissaient le rôle de l'artillerie légère et pouvaient se porter sur les divers points d'une ligne de bataille. Mais ces porteurs de traits à poudre, qui composèrent plus tard les arquebusiers, avaient eux-mêmes besoin d'être protégés, car les engins qu'ils portaient étaient fort encombrants, lourds; il fallait un temps passablement long pour les charger. On eut donc l'idée de joindre aux bataillons de piquiers un certain nombre de ces premiers arquebusiers, qui, au moment du combat, passaient sur le front, déchargeaient leurs armes, et rentraient derrière les rangs pour recharger leurs arquebuses, pendant que les piquiers résistaient aux charges de cavalerie.

Nous avons dit que l'intervention de l'artillerie dans les batailles n'avait pas sensiblement fait modifier l'ordre profond. Il fallait en effet beaucoup de temps pour le faire abandonner; on croyait toujours, comme conséquence du combat rapproché à l'arme blanche, qu'il fallait opposer à l'ennemi une masse résistante, épaisse, pour soutenir un effort. De plus, la constitution même des armées du moyen âge imposait un ordre de combat par *batailles*, c'est-à-dire par corps séparés. En effet, la cavalerie féodale était formée de compagnies d'hommes d'armes plus ou moins nombreuses, chacune sous la conduite d'un capitaine, chevalier banneret, qui commandait à son monde et agissait d'après son initiative, une fois l'ordre général donné; ordre qui d'ailleurs était souvent méconnu. Ces batailles d'hommes d'armes ne constituaient pas un ensemble, mais de petits corps qui marchaient, vivaient, et se mettaient en bataille suivant leur convenance ou à peu près. Cette organisation, ou plutôt ce défaut d'organisation fut une des causes principales de nos désastres pendant les XIVe et XVe siècles. Les premiers arrivés devant l'ennemi, croyant recueillir toute la gloire d'une journée, chargeaient souvent sans attendre le gros de l'armée. Ils se faisaient écharper, et ainsi voyait-on fondre successivement, devant un

ennemi tenace et bien posté, toutes les compagnies d'hommes d'armes les plus braves et les mieux montées.

L'infanterie, composée de gens des communes qui ne se connaissaient pas, était de même divisée par petites batailles commandées chacune par un capitaine et sous la direction générale d'un connétable qui avait grand'peine à maintenir la discipline dans ces bandes et à les faire agir d'ensemble. Les mercenaires seuls pouvaient être considérés comme une troupe maniable et marchant avec ensemble; mais cela ne se pouvait obtenir qu'après une campagne longue; car, au total, ces mercenaires, ces soudoyers, étaient commandés par des capitaines qui louaient eux et leurs compagnies au plus offrant. Ces sortes de troupes faisaient de la guerre un métier qu'ils tâchaient de rendre aussi lucratif que possible; ne portaient, bien entendu, aucun intérêt à la cause pour la défense de laquelle ils s'engageaient; et, s'ils se battaient bien, pour faire priser plus haut leurs services, ils n'hésitaient pas à passer d'un parti dans l'autre, lorsque expirait le terme de leur engagement ou lorsqu'on ne pouvait les payer.

La tactique de ces sortes de gens était de faire, autant que possible, bande à part, de se tirer d'affaire du mieux qu'il était possible, tout en se battant bravement. D'ailleurs les féodaux français eussent jugé indigne d'eux de se battre mêlés à ces soudoyers ou aux gens des communes.

Il n'en était pas de même chez les Anglais, dont les armées formaient déjà un corps homogène, national, où nobles et vilains ne dédaignaient pas de concourir à une œuvre commune, côte à côte.

La constitution fractionnée des armées féodales françaises amenait nécessairement une tactique fractionnée, étroite, appliquée par chaque corps, mais sans vues d'ensemble. Et cet état de choses eut une influence telle qu'on en suit la trace jusqu'au commencement du XVIIe siècle. Chaque compagnie, si mince qu'elle fût, prétendait être une unité; aussi le nom de *bataille*, d'où nous avons fait bataillon, était-il donné à chacune de ces unités, soit à cheval, soit à pied. Une bataille pouvait être composée de vingt hommes aussi bien que de deux cents; elle agissait et se gouvernait suivant sa méthode, et exécutait plus ou moins bien ou plus ou moins fidèlement les ordres généraux partis du commandement supérieur, transmis par leurs chefs directs. L'organisation des compagnies des ordonnances du roi para jusqu'à un certain point à ce qu'il y avait de défectueux dans ce mode de composition des armées, mais ne pouvait donner immédiatement un résultat définitif. D'ailleurs cette organisation avait

été établie bien plus en vue de supprimer ces corps de mercenaires, dont on ne savait plus comment se débarrasser pendant la paix, que suivant une pensée militaire. Elle ne pouvait faire modifier la tactique des armées du jour au lendemain, et les compagnies des ordonnances, bien que plus disciplinées que n'étaient celles des bannerets ou des communes, n'en formaient pas moins des corps séparés sous la main de capitaines nommés ou agréés par le roi, payés par le trésor de l'Etat, mais qui suivaient encore l'ancienne tactique. Ce ne fut que plus tard que les compagnies de chevaux furent organisées en escadrons et les compagnies de piétons en régiments.

Ceci dit, on comprend combien il était difficile au commandement supérieur de faire agir avec ensemble, sur un champ de bataille, tous ces petits corps unis par des liens très fragiles, mus chacun par des prétentions, des rivalités et des espérances diverses. L'initiative de chacun d'eux avait une importance très considérable pendant l'action, et le gain d'une bataille tenant souvent à cette initiative, il en résultait que chaque capitaine était désireux de la prendre pour « son corps avancer », comme on disait au xve siècle. Mais aussi le commandement supérieur, lorsqu'il était exercé par un homme capable et d'expérience, ayant su conquérir la confiance entière de ses troupes par une série de succès et une bonne direction des opérations, par une conduite équitable et une sévérité frappant juste, par une attention journalière à se mettre en rapports directs avec son monde, avait-il une grande influence sur le moral d'une armée. C'est ce qui explique les succès prodigieux obtenus par certains généraux qui cependant n'opéraient qu'avec des armées peu nombreuses.

Il est évident que cette constitution même des troupes avait d'autant plus de valeur que ces troupes étaient peu nombreuses, et qu'un général pouvait, avec une vingtaine de mille hommes, obtenir des résultats qui lui eussent échappés s'il eût dû faire mouvoir quarante mille hommes. Et, en effet, pendant le cours du xve siècle, les succès des généraux sont obtenus avec de petites armées, et la victoire est rarement du côté des gros bataillons.

Après l'organisation définitive des compagnies des ordonnances du roi, la cavalerie féodale vit singulièrement diminuer l'importance de son rôle. Elle n'apportait le plus souvent à la guerre qu'un appoint insignifiant, quelquefois plus nuisible qu'utile. On l'employait dans les grandes occasions et habituellement trop tard pour que son intervention pût rétablir les affaires. D'ailleurs les féodaux étaient plus ou moins ruinés, et beaucoup de gens sans fortune en-

traient dans les compagnies des ordonnances en y apportant leurs qualités de bravoure chevaleresque, les sentiments d'honneur et de loyauté qui empêchaient ces corps de tomber dans la classe des aventuriers mercenaires si funestes au pays.

L'artillerie attelée et les armes à feu de main, les exemples fournis par l'intervention de l'infanterie suisse, à la fois si mobile et si solide, firent bien comprendre aux hommes de guerre qu'il fallait dresser le piéton, et qu'il ne suffisait plus de l'appeler par troupes séparées sur un champ de bataille pour y combattre d'après leur inspiration du moment.

Les piétons, jusqu'au règne de Charles VII, étaient armés un peu à leur guise ; bien qu'il y eût des ordonnances touchant la matière, on n'y regardait pas de très près. Qui portait une guisarme, qui un maillet, qui une vouge, qui un fléau. Mais alors on forma des piquiers, des guisarmiers, des hallebardiers ; il fallut donc indiquer les moyens de se servir de ces armes et de disposer les hommes pour qu'ils pussent les employer de la manière la plus avantageuse. Si l'on apprenait au piéton à se servir de l'arme qu'on lui confiait, il fallait, comme conséquence, lui apprendre à se ranger suivant un certain ordre, à éviter les pas inutiles, à se diriger à droite ou à gauche sans confusion, à présenter toujours un front à l'ennemi, à soutenir un corps voisin, etc. Cette école amenait à inaugurer une tactique, sinon toute nouvelle, au moins beaucoup plus précise et qu'il était possible de formuler en règles écrites ; ce qu'il eût été difficile d'obtenir jusque-là.

Voici un ordre de bataille des plus simples des dernières années du xv^e siècle et du commencement du xvi^e (fig. 8) :

En H, sont les arquebusiers, présentant leur front sur le petit côté du parallélogramme et sur cinq hommes de profondeur 180 hommes.
En A, sont les archers, présentant leur front de même et sur files de cinq hommes... 190
En P, sont les piquiers, présentant leur front sur les grands côtés, sur files de neuf hommes................................. 342
En R, les hallebardiers guisarmiers, sur files de deux et de cinq. 294

Total........ 1006 hommes.

En C, est la cavalerie, et en O l'artillerie.

C'est là une *bataille* d'infanterie soutenue par de l'artillerie, et deux batailles de cavalerie. Il est admis dans ce cas que l'ennemi est en face du front *ab*. S'il attaque sur l'une des ailes, les archers se déploient de E en F, les arquebusiers *h* s'avancent en *h'* ; les piquiers

viennent remplir l'intervalle *ih'*, afin de permettre aux arquebusiers

qui se sont déployés de passer entre leurs files pour recharger leurs armes ; et les hallebardiers *r* vont se placer en *r'*, derrière les piquiers, pour les soutenir.

L'aile craint-elle d'être tournée ou enveloppée, les archers reprennent leur première position, ainsi que toutes les autres armes, et l'ensemble présente ainsi une bataille compacte, hérissée, contre les attaques de la cavalerie.

Chaque bataille d'infanterie se composait donc de quatre éléments : 1° des piquiers, 2° des hallebardiers, 3° des archers, 4° des arquebusiers. Elle était surtout organisée en vue de résister aux charges de cavalerie, et, conformément à cette condition première, présentait toujours quatre, ou trois faces flanquées aux angles par les porteurs d'armes à feu. Ces batailles d'infanterie n'en étaient pas encore venues, à la fin du XVe siècle, comme celles des Suisses, à prendre l'initiative des mouvements, qui était principalement dévolue encore à la cavalerie. Elles formaient des points d'appuis solides considérés comme autant de redoutes, et ne se déployaient pour faire emploi de toutes leurs forces sur un front que quand le désordre était mis dans l'armée ennemie et qu'il n'y avait plus qu'à marcher en avant.

Cette formation des batailles d'infanterie en redoutes est constante. Voici encore un autre ordre de combat qui l'indique (fig. 9) :

En P, sont les piquiers, au nombre de......................... 1108 hommes.
En H, les arquebusiers, au nombre de........................ 324
 Total :......... 1432 hommes.

L'artillerie est en O, et la cavalerie en C.

Ici il n'y a ni archers ni hallebardiers. Les arquebusiers sont posés aux angles sur 9 de front et 9 de file. S'il s'agit d'attaquer sur le front, les arquebusiers *h*, passant entre les files des piquiers du front de bataille, se déploient en *h'*, se retirant toujours derrière ces piquiers pour charger. Les piquiers *p* se divisent en deux bandes et se placent en *p'* pour soutenir les arquebusiers *i*. Les piquiers *n* font face en arrière et vont se placer en *n'*, afin de fermer le rectangle au milieu duquel sont placés les charrois.

Lorsque les batailles d'infanterie devaient faire un mouvement pendant le combat, elles conservaient exactement leur ordre quadrangulaire fermé, car c'était surtout en ces circonstances qu'elles pouvaient craindre d'être prises en flanc ou enveloppées. Alors elles plaçaient leur artillerie au centre. Ainsi (voy. en A) le front des pi-

quiers étant composé de 32 files, les 14 files du centre marchaient

en avant *ls* de l'épaisseur des files ; les arquebusiers K allaient couvrir les files *h'*. Laissant rentrer l'artillerie au centre du carré, les piquiers L se portaient derrière les files *h'* étant sur files de 9, comme les rangs de ces piquiers *h'*. L'arrière-front RR ne bougeait pas. L'épine des piquiers *nn* allait joindre les files du front. Ainsi marchait le carré flanqué aux quatre angles par les arbalétriers. Le bon tacticien attachait donc une grande importance à la disposition des rangs et des files, à leurs nombres correspondants, pour éviter toute confusion dans ces manœuvres et mouvements. On voit en effet que les rangs des piquiers d'extrémité correspondent aux files des arquebusiers, et que pour obtenir ce changement d'ordre de bataille en ordre de mouvement en avant ou en arrière, les quatorze files du front ont seulement quelques pas à faire en avant ; que les arquebusiers d'ailes n'ont qu'à se placer des deux côtés de ces quatorze files, et que les piquiers des flancs, faisant par le flanc droit et par le flanc gauche, vont couvrir les arquebusiers d'ailes du front postérieur dès que l'artillerie est venue se placer au centre. C'est ce qu'indique le tracé A fait à moitié du tracé d'ordre de bataille.

Mais on ne manœuvrait pas toujours devant l'ennemi suivant cet ordre fermé. L'infanterie, en maintes circonstances, quand par exemple elle faisait partie d'un corps d'armée très nombreux, se mettait en bataille; marchant en échelons, si l'on manœuvrait en face de l'ennemi (fig. 10).

Cette bataille d'infanterie se compose de deux corps d'arquebusiers H, marchant sur quinze files de sept hommes chacune.... 210 hommes.
Et de quatre compagnies de piquiers de même nombre chacune, ensemble.. 420

Total............ 630 hommes.

Avec six pièces d'artillerie O.

Ces six compagnies se mettent en bataille ainsi que le présente notre figure en A. Si cette infanterie craint d'être tournée ou enveloppée (voy. en B), la compagnie de piquiers de la droite, du centre se porte en *a*, celle de gauche, du centre en *b*. Les compagnies suivantes *c* se rapprochent du centre en laissant l'espace vide *d*. Les arquebusiers suivent le mouvement de concentration. L'artillerie peut à volonté demeurer en *g* ou se placer en *g'*, passant dans le vide central.

Pour les piquiers, les files de 7 hommes et même de 9 étaient généralement admises. La distance entre les rangs étant d'axe en axe

de 0m,80, les six intervalles faisaient 4m,80, et les piques ayant dix-

huit pieds de long, soit 5^m,95, la pique du dernier rang dépassait encore l'épaule du soldat du premier rang, ainsi que le montre la figure 11.

Pour baisser la pique contre la cavalerie, on appuyait fortement le bout inférieur du bois contre la fosse du pied droit; on empoignait la hampe de la main gauche; la jambe gauche pliée en avant et le coude appuyé sur la cuisse, la jambe droite tendue en arrière

et la main droite sur la garde de l'épée par-dessus la hampe pour tirer le fer au besoin si la lance était rompue ou déviée; le fer à la hauteur du col du cheval. Contre l'infanterie, on tenait la pique horizontalement des deux mains, un bras en arrière, l'autre en avant, suivant que l'ennemi se présentait vers la droite ou vers la gauche; ou bien encore pour pointer, le bras gauche plié contre la poitrine et le bras droit étendu par derrière.

Quand la cavalerie savait avoir affaire à une infanterie solide et bien exercée, elle ne se heurtait pas volontiers contre ces batailles hérissées, mais se contentait de passer devant les fronts en déchargeant les pistolets, lorsque cette arme fut inventée et devint très commune. En 1500, le pistolet n'était pas encore entre les mains de la cavalerie; aussi les piquiers, une fois les troupes de pied organisées, étaient-ils la véritable force des armées, comme est aujourd'hui l'infanterie. Une bataille de bons piquiers avec quelques archers et arquebusiers défiait toute attaque de cavalerie; l'artillerie seule pouvait percer ces bataillons. Mais aussi ce mode de combattre, plus propre à la défense qu'à l'attaque, laissait à la cavalerie seule les mouvements rapides sur les champs de bataille, et les chefs militaires comprirent que les anciens hommes d'armes, couverts de leurs lourdes plates, ne convenaient plus guère dans les combats.

Pendant les guerres d'Italie de la fin du XV^e siècle, Charles VIII et Louis XII enrôlèrent, dans des corps de cavalerie légère, des

Albanais, des Mores, qui étaient bien plus propres que ne pouvait l'être l'ancienne cavalerie à combattre ces citadelles mouvantes. Ces cavaliers légers se jetaient à l'improviste sur l'artillerie que l'infanterie n'était pas assez alerte pour défendre, ou faisaient des charges à fond sur les corps des piétons pendant qu'ils manœuvraient, et mettaient le désordre dans les rangs.

Sur le champ de bataille, deux corps de piquiers ne s'attaquaient guère. Le premier rang seul pouvait agir efficacement pour l'attaque contre l'infanterie, et ces files profondes étaient inutiles en présence d'autres files non moins profondes. Aussi l'attaque était-elle réservée plus spécialement aux hallebardiers, guisarmiers, aux porteurs de grands faucharts, qui, maintenus sur les derniers rangs (voyez la figure 8), passaient entre les files aux premiers, lorsqu'il fallait en venir aux mains avec l'infanterie.

L'infanterie suisse avait en outre adopté une arme terrible, quand elle était bien maniée, c'était la grande épée à deux mains, dont la

12.

lame de cinq pieds de long, lourde et large, entre des mains exercées, mettait en pièce les bois des piques et faisait de larges trouées dans les rangs des piquiers. Mais il ne paraît pas qu'en France l'infanterie se soit servie habituellement de ces épées à deux mains. Il fallait, pour manier une pareille arme, toute la vigueur des montagnards de la Suisse. Ceux-ci même n'avaient dans leurs

batailles de piquiers qu'un nombre relativement restreint de ces porteurs d'épée à deux mains, qui, au besoin, passaient devant le premier rang — car, pour s'escrimer avec cette arme, il ne fallait pas avoir de voisins — et taillaient un chemin devant eux.

Indépendamment de l'arquebuse, fort primitive et lourde, à la fin du XV^e siècle, l'artillerie traînait les jeux d'orgues dont il a été question, sortes de mitrailleuses, et quantité de petites pièces montées sur pivot et portées sur des chariots. Ces engins paraissent avoir été employés pendant les guerres de la fin du XV^e siècle et du commencement du XVI^e. On les plaçait sur les ailes pour les soutenir, en composant avec ces chariots mêmes des barricades qui arrêtaient les charges de cavalerie. Les Italiens appelaient ces petites pièces montées sur pivot, *moschetti*, d'où nous avons fait plus tard le mot *mousquet*.

Voici (fig. 12) une aile de bataille ainsi défendue. La cavalerie était chargée de protéger ces défenses d'artillerie.

Nous ne devons pas omettre l'ordre de bataille triangulaire de l'infanterie, avec arquebusiers et artillerie aux angles, protégés par de la cavalerie (fig. 13). Les piquiers P formaient les côtés du

triangle et les arquebusiers H les extrémités. Cette disposition était adoptée lorsqu'un corps isolé ne savait pas de quel côté l'ennemi se présenterait. Disons aussi que dans bien des cas les archers étaient mêlés aux arquebusiers à nombre égal et alternés dans les files.

Si les arquebusiers devaient maintenir un tir continu, comme dans l'exemple fig. 13, où ils ne pouvaient passer entre les files des piquiers pour recharger leurs armes et quitter leur position, il fallait qu'ils fussent par files de douze hommes avec un espace suffisant entre les files pour que ceux qui avaient déchargé leurs armes au premier rang puissent passer au dernier pour les recharger; alors ceux du second rang avançaient d'un pas et prenaient la place des premiers.

A la fin du xve siècle, l'étude de l'antiquité était en honneur, et les hommes de guerre ne furent pas les derniers à rechercher dans les écrits des anciens ce qui avait trait à l'art militaire. Tous les grands capitaines lisaient alors César, Végèce, Frontin, Vitruve, et tentaient d'appliquer les méthodes pratiquées par les anciens, soit à la fortification, soit à la stratégie, à la tactique et à la discipline. Ils croyaient, non sans raison, qu'il est, dans l'art de la guerre, des règles invariables, indépendantes de l'armement; mais ils allaient plus loin, et beaucoup, sans tenir compte des conditions nouvelles imposées par l'artillerie, prétendaient reconstituer la légion romaine et sa tactique. Ces tentatives ne furent pas toujours suivies de succès, comme on peut le croire; mais on avait grand'peine à mettre sérieusement en ligne de compte l'artillerie, qui, en maintes circonstances, donnait tort à ceux qui pensaient que tout était bon à prendre, dans les écrits des anciens. Toutefois on ne saurait mettre en doute que cette étude n'ait contribué à faire faire un grand pas à l'art militaire, surtout en ce qui touche l'organisation des troupes et la discipline. A l'instar des Romains, on vit aussi alors remettre en honneur la fortification passagère.

Pendant le cours du moyen âge et surtout depuis le xiiie siècle, on n'avait guère usé de ce moyen, et les ouvrages défensifs en bataille n'avaient consisté qu'en palissades, en barricades faites de chariots, et en pieux que les archers anglais notamment plantaient devant eux pour arrêter les charges de la cavalerie.

Mais vers la fin du xve siècle, dans les guerres d'Italie, certains capitaines voulurent reprendre la méthode romaine, et *remuer de la terre* pour améliorer une position, arrêter un ennemi, protéger ses flancs ou quelques points faibles. L'organisation militaire d'alors se prêtait peu à ces travaux, qu'on ne pouvait demander qu'à l'infan-

...térie ou au corps des pionniers attachés à l'artillerie. Cette infanterie de la fin du XVe siècle était encore loin d'avoir acquis les qualités de la légion romaine: Elle se battait bravement souvent; mais, en France surtout, elle n'était pas disposée à quitter la pique ou l'arquebuse pour prendre la pelle et la pioche.

Aussi le nombre des pionniers dans les armés fut-il singulièrement augmenté, d'autant qu'alors les sièges étaient très fréquents. Ces pionniers étaient sous le même commandement que l'artillerie, et formèrent bientôt un corps important par le nombre et par la valeur militaire. On ne croyait pas, comme on l'a pensé depuis, par des raisons d'un ordre étranger aux intérêts généraux des armées, que ceux qui exécutent les travaux dont l'artillerie profite plus spécialement dussent être placés sous un autre commandement que celui de cette arme. Ainsi, depuis Louis XI, l'artillerie comprenait le matériel et les canonniers, artificiers, etc., mais aussi des charpentiers, des forgerons, des fondeurs, des constructeurs de ponts, des terrassiers, des mineurs, et tous les corps d'états qu'emploie aujourd'hui l'arme du génie. En campagne, le commandant de l'artillerie croyait-il avoir besoin d'un épaulement, d'une tranchée, il n'avait pas à recourir au chef d'un autre corps pour faire faire ces travaux; il les faisait exécuter sous ses yeux, comme et quand il voulait et sous sa responsabilité. Il y avait à cela certains avantages. On évitait les conflits, et l'artillerie ne pouvait s'en prendre qu'à elle-même si ses dispositions n'étaient pas bonnes. Mais l'étendue des connaissances qu'exigeait le commandement de cette arme était, même pour le temps, très considérables, et les grands maîtres de l'artillerie des armées françaises depuis Louis XI furent des hommes d'une haute valeur.

L'artillerie de campagne n'ayant pas la mobilité qu'elle a acquise depuis, il fallait d'autant la protéger. Aussi, quand les circonstances exigeaient qu'elle fût placée sur les ailes, on avait pour habitude d'élever des épaulements pour la couvrir et la mettre hors des atteintes de la cavalerie; parfois même, pour lui donner un commandement plus considérable, on faisait des cavaliers ou plates-formes sur lesquelles on mettait les pièces en batterie.

Ces batteries en ailes étaient disposées de manière à prendre en écharpe les corps d'attaque de l'ennemi s'avançant sur la ligne de bataille, car les pièces de canon n'avaient pas encore une assez longue portée pour qu'on songeât à se canonner à grande distance, ainsi qu'on l'a fait depuis; et l'artillerie n'agissait que pour arrêter

l'attaque ou pour mettre le désordre dans la défense, quand on était à portée d'arquebuse.

Les dispositions tactiques dont nous avons présenté quelques aperçus sont prises surtout en vue de la défense d'une ligne de bataille ou d'un point. Quant à l'attaque, il faut admettre qu'à la fin du XVe siècle, elle était beaucoup moins régulière. On soupçonnait à peine alors les grands mouvements stratégiques, et toute bataille était encore le plus souvent, comme à l'époque féodale, un choc direct. Les meilleurs capitaines essayèrent bien de faire un effort considérable sur le centre ou sur l'une des ailes pour couper l'ennemi ou le prendre en flanc, mais il était fort rare qu'on fît faire un long détour à un corps d'armée pour le jeter sur les derrières ou les flancs de l'ennemi, quand l'action de front était engagée. Cependant la nouvelle cavalerie légère enrôlée dans les troupes françaises à cette époque avait pour mission d'éclairer l'armée, de faire des reconnaissances, et d'opérer sur les flancs ou même en arrière de l'ennemi pendant la bataille. Aussi, pour rendre son intervention plus efficace, on commença à l'armer de petites armes à feu qui furent plus tard converties en ces grands pistolets que la cavalerie portait à l'arçon de devant. Cette cavalerie ainsi armée mettait parfois pied à terre, comme l'ont fait depuis les dragons, dont on trouve l'origine dans les guerres d'Italie de la fin du XVe siècle. Ainsi, se présentant en corps peu nombreux sur le flanc de l'ennemi ou en arrière des lignes de bataille, ces cavaliers jetaient le trouble dans les lignes, et si la cavalerie adverse se mettait en mesure de les repousser, ils remontaient promptement à cheval et disparaissaient pour se présenter sur un autre point.

Montés sur des chevaux agiles, armés légèrement, les compagnies de gens d'armes couverts de leurs lourdes armures étaient hors d'état de les poursuivre longtemps, et ne pouvaient comme eux traverser des marais ou passer à travers des haies. Toutes les armées de l'Europe enrôlèrent donc à l'envi ces cavaliers légers; l'organisation de cette troupe porta un nouveau coup à l'ancienne cavalerie de fer vêtue, dont l'importance militaire décroissait ainsi chaque jour.

Le rôle de la cavalerie légère dans les batailles contribua longtemps à faire conserver aux dispositions tactiques de l'attaque un ordre en même temps défensif. C'est-à-dire que chaque bataille d'infanterie, même quand elle attaquait, conservait son ordre de *redoute*, de manière à pouvoir au besoin se défendre sur ses flancs comme sur son front et en arrière. Cette disposition diminuait beaucoup l'effort de l'attaque d'un front, puisqu'elle rendait inutile une

partie des combattants. Aussi ces attaques n'avaient point le caractère des combats modernes.

Un général voulait-il enfoncer le centre de l'ennemi : après avoir envoyé quelques volées d'artillerie sur ce front, il faisait avancer une grosse bataille d'infanterie qui, si elle agissait avec vigueur, se plantait au beau milieu de la ligne ennemie, en se défendant comme une redoute mobile sur toutes ses faces. Alors intervenait la cavalerie des deux parts. Celle de l'attaque essayait de percer la ligne ennemie qui cherchait à envelopper le corps de bataille offensif ; celle de la défense essayait d'enfoncer cette façon de bataillon carré ou de repousser la cavalerie de l'attaque.

Dans ce cas, le combat devenait terrible sur un point : pour l'attaque, il s'agissait de maintenir entière et en bon ordre la bataille qu'elle avait jetée ainsi en plein centre ennemi, afin de mettre le désordre dans les deux tronçons coupés ; pour la défense, il s'agissait de détruire au plus tôt ce noyau d'attaque pour se reformer.

C'est cette manœuvre que les Suisses tentèrent à la bataille de Marignan. Ils envoyèrent ainsi hardiment plusieurs batailles d'infanterie en pleine ligne ennemie, et se défendirent si bien, quoiqu'ils fussent en nombre inférieur aux Français, que la bataille resta indécise lorsque vint la nuit, et que, le combat cessant alors, les batailles suisses et françaises étaient si bien mêlées, qu'elles bivouaquèrent à côté les unes des autres. Le lendemain matin, l'armée française reprit de meilleures positions, put se démêler et reprendre l'attaque à son tour avec succès contre ces bataillons décimés.

Il est évident que cette tactique n'avait d'effet qu'autant que l'artillerie ne jouait pas encore un rôle très important dans les combats, non qu'elle ne fût déjà très nombreuse, mais parce que, ainsi que nous l'avons dit, elle était peu maniable, et qu'une fois en batterie sur un point, il fallait du temps pour la conduire sur un autre point.

Un général expérimenté avait-il prévu le point d'attaque, il concentrait ses feux sur ce point ; mais si ces prévisions ne se réalisaient pas, son artillerie ne lui était pas d'une grande utilité, car, une fois l'action engagée, les corps des deux armées se battaient de si près, que si ce général voulait se servir de son artillerie, il risquait fort de tirer sur ses troupes aussi bien que sur celles de l'ennemi. On avait bien alors, il est vrai, des pièces qui envoyaient des paquets de fusées ou des tubes de métal explosibles ; mais ces sortes de projectiles ne déconcertaient guère que des troupes novices et ne produisaient pas grand effet.

418 TACTIQUE DES ARMÉES FRANÇAISES

La tactique d'attaque d'un centre consistait donc à envoyer,

comme il vient d'être dit, une grosse bataille d'infanterie en plein dans la ligne ennemie (fig. 14¹), et si elle parvenait à s'y maintenir, successivement d'autres batailles B, en échelons, pour appuyer la première bataille et couper définitivement la ligne. La cavalerie C d'attaque chargeait pour empêcher les batailles enfoncées de se rallier, pendant que la cavalerie de l'ennemi E chargeait aussi d'autre part pour défaire la bataille engagée et permettre de fermer la brèche. Les mouvements des batailles d'attaque sont indiqués par des ponctués. Mais, comment ces grosses batailles d'infanterie pouvaient-elles combattre et résister ainsi de tous côtés pendant un assez long temps pour permettre à l'ensemble du mouvement de produire son effet? Les piquiers (voy. en A une des faces de la bataille *a*) formaient des carrés saillants par rangs de neuf, douze ou quinze et files de sept; derrière eux quatre rangs de hallebardiers guisarmiers. Dans les angles rentrants les arquebusiers par rangs de sept et files de sept. Lorsque la bataille attaquait ou défendait, après avoir pris position, les quatre premiers rangs des piquiers abaissaient leurs piques ainsi que le montre la figure. La file du milieu, les bois chevauchés; la file de droite, les bois à droite; la file de gauche, les bois à gauche et ainsi de suite. Les piquiers des trois derniers rangs tenaient leurs piques hautes, prêts à les abaisser suivant le besoin et à remplacer les hommes des premiers rangs tués ou blessés. D'autant qu'une charge de cavalerie, bien dirigée suivant *ab*, pouvait prendre les bois de flanc et éviter les fers des piques en couchant tous ces bois à la fois sur les arquebusiers. Dans ce cas les piquiers des derniers rangs abaissaient les bois et revenaient à la charge. Les hallebardiers passaient entre les piquiers et les arquebusiers pour soutenir ceux-ci et empêcher les cavaliers de profiter du désordre causé par un choc très violent. Les pelotons d'arquebusiers pouvaient tirer perpendiculairement au front ou aux files (voy. en F), ou bien encore diagonalement (voy. en D). Dans le premier cas (fig. 15), quand le premier rang avait tiré, il passait au dernier, et le deuxième venait le remplacer, et ainsi de suite. Mais quand il fallait tirer diagonalement et fournir un tir continu, quand les deux fronts AB, AC avaient tiré, les numéros de 1 à 7 du premier rang et de 2 à 7 de la première file faisaient demi-tour et allaient reprendre rang au coin G du carré : le n° 1 prenait la place du n° 49; le deuxième rang et la deuxième file, marchant diagonalement, prenaient la place

¹ Les lettres indiquent les armes; la lettre P, les piquiers et hallebardiers aux derniers rangs; la lettre H, les arquebusiers; le croisillon, la cavalerie.

du premier rang et de la première file, et les deux n°s 7 étaient couverts par les n°s 21 et 45. Ainsi la dernière et l'avant-dernière file, le dernier et l'avant-dernier rang, se vidaient plus rapidement

que les autres, et étaient remplis par les hommes du premier rang et de la première file, quand ils avaient tiré. La ligne diagonale, qui demeurait toujours la plus longue et qui était toujours occupée par le n° 1 du premier rang et de la première file, faisait qu'il ne pouvait

y avoir de confusion, et que ceux qui arrivaient par la droite ou par la gauche trouvaient facilement leur place. Les pelotons d'arquebusiers étaient toujours flanqués par les piquiers, et les flanquaient; mais les hallebardiers, placés en arrière, avaient surtout pour mission de les soutenir ou de se jeter sur la cavalerie défaite.

On appuyait autant que faire se pouvait, alors comme aujourd'hui, les ailes sur un cours d'eau, un escarpement, un bois, un village, et à défaut de ces obstacles naturels, par de l'artillerie et des épaulements (fig. 16, en B). Comme on ne faisait guère de ces grands mouve-

ments stratégiques qui permettent de prendre une armée à revers ou sur ses flancs à un moment donné, on cherchait à battre les ailes en les coupant du centre : en A, par exemple. C'est pourquoi on disposait les batailles en échiquier, comme le montre notre tracé, de manière à avoir une seconde ligne de bataille à opposer à l'attaque, si une trouée était faite à la première ligne. Entre chacune des batailles, on laissait un intervalle égal au moins au front de ces batailles pour permettre à la seconde ligne de tirer entre celles de la première; les arquebusiers, étant placés généralement sur les flancs, croisaient ainsi leurs feux, comme l'indique la figure 16.

Mais nous avons dit qu'à la fin du xv^e siècle et même pendant la première moitié du xvi^e, on mêlait souvent les archers aux arquebusiers. La rapidité du tir de l'arc, la réputation des archers, faisaient qu'on ne croyait pas pouvoir se passer de cette troupe si facile à armer, légère, et qui avait été si utile. Le projectile

de la grossière arquebuse de la fin du XVᵉ siècle portait plus loin et était plus pénétrant que la flèche ; mais l'arme à feu n'avait pas atteint une justesse qui pût la rendre fort redoutable à une distance de cent pas, tandis que les archers habiles envoyaient leurs flèches à coup sûr à cinquante pas. L'idée de mélanger les deux armes pouvait donc avoir des avantages en bien des cas : quand, par exemple, on déployait des arquebusiers et archers en tirailleurs.

Alors (fig. 17) on disposait les hommes sur quatre rangs : 1ᵉʳ, A, arquebusiers ; 2ᵉ et 3ᵉ, B, B′, archers ; 4ᵉ, C, arquebusiers. Lorsque les arquebusiers du 1ᵉʳ rang A avaient tiré, ils passaient entre les files et venaient occuper la place de leurs camarades du 4ᵉ rang C, pendant que ceux-ci s'avançaient sur le rang B′ et que les archers

du 3ᵉ rang B′ se postaient en herse sur la ligne E, tandis que les archers du 2ᵉ rang B prenaient le 1ᵉʳ rang A. Dès qu'on voulait faire recommencer le tir des arquebusiers, ceux qui occupaient le rang B′ allaient reprendre leur place au 1ᵉʳ rang ; pendant que les archers reprenaient de leur côté leurs rangs B et B′, les arquebusiers du 4ᵉ rang C avaient eu le temps de recharger leurs armes, et ils prenaient le 3ᵉ rang B′ quand ceux du 1ᵉʳ rang, comme il vient d'être dit, passaient au 4ᵉ. Les lignes ponctuées indiquent que ces mouvements se pouvaient faire sans confusion. Ces haies de tirailleurs, comme on les appelait, laissaient entre chaque file un espace d'un pas et demi et même deux pas, pour que les archers pussent se disposer en herse.

Cet ordre était adopté pour commencer l'action, et l'on flanquait ces haies par des piquiers ou même par de la cavalerie, si on les déployait sur les ailes, afin qu'elles ne pussent être dispersées par des charges.

On formait ces haies avec les pelotons qui flanquaient des piquiers, et si elles étaient chargées vigoureusement, les arquebusiers et archers reprenaient leur position dans les batailles d'infanterie. Ces haies se formaient aussi en carré ou en triangle, lorsqu'elles étaient tournées ou enveloppées; les officiers et sous-officiers portaient la pertuisane, la vouge et l'épée.

Tous les exemples de tactique que nous venons de donner montrent combien on abandonnait difficilement, malgré l'intervention de l'artillerie, l'ancien ordre de combat profond, admis chez les Grecs et les Romains et continué pendant toute la durée du moyen âge. Au commencement du XVIIe siècle encore, cet ordre de combat par batailles ou bataillons épais, composés de piquiers et flanqués de porteurs de mousquets, était encore admis. Mais l'invention du fusil à pierre, en rendant le tir de l'arme à feu de main plus rapide et plus sûr, les perfectionnements considérables apportés à l'arme de l'artillerie en campagne, durent faire modifier l'ordre de bataille profond. Ce fut toute une révolution dans la tactique de combat : les lignes de bataille s'étendirent; par suite, le commandement dut prévoir toutes les chances d'une action, étudier le terrain avec le plus grand soin, et s'en rapporter, pour l'exécution, à un beaucoup plus grand nombre d'officiers ; par conséquent, fournir des ordres très précis suivant telle ou telle éventualité. La guerre tendait ainsi à devenir une science ardue, et la bravoure était reléguée au second rang.

L'étude, le calcul, l'observation, la justesse du coup d'œil, toutes ces facultés intellectuelles étaient désormais destinées à avoir raison de la force aveugle et de la plus brillante bravoure.

Ce ne fut pas sans amertume que les derniers représentants de la chevalerie virent poindre cet art de la guerre moderne : mais leurs regrets ne purent ralentir la marche des choses ; ils ne l'éprouvèrent que trop à leurs dépens. Il leur fallut bien en venir à abandonner, non seulement leurs armures de fer, mais leur manière de combattre. L'organisation des régiments de cavalerie fut le dernier coup porté à la féodalité armée ; elle essaya de réagir, aussi longtemps que cela fut possible, contre cette organisation, et elle fit à plusieurs reprises des tentatives pour en détruire ou ralentir l'effet.

Plus que jamais la guerre tend à devenir une science dans laquelle les succès sont assurés aux plus instruits et aux plus prévoyants, aux plus vigilants ; car, comme le dit le maréchal de Montluc : « Il ne faut pas que les chefs d'une armée aiment à dormir

« à la françoise, ny songeards, ou longs à prendre résolution :
« il faut qu'ils ayent le pied, la main et l'esprit prompts et tou-
« jours l'œil au guet, car de leur providence dépend le salut de
« l'armée. »

Mais l'étude de tout ce qui se rattache au passé de cet art ou de cette science nous paraît utile : car, tout est relatif en ce monde, et toujours les mêmes fautes amènent les mêmes revers, les mêmes déceptions ; et nous ne sommes pas de ceux qui pensent que le dédain dont on a enveloppé si longtemps chez nous les faits relatifs à l'histoire de la guerre pendant le moyen âge soit un moyen de préparer l'avenir. Les fautes mêmes sont souvent plus instructives que ne le sont les succès, et il est bon de reconnaître que nos revers à la guerre ont été, de tout temps, dus aux mêmes causes. Savoir, c'est prévoir.

FIN DU TOME SIXIÈME ET DERNIER

TABLE

DES MOTS CONTENUS DANS LE SIXIÈME ET DERNIER VOLUME

DU

DICTIONNAIRE DU MOBILIER FRANÇAIS

Huitième partie. — Armes de guerre offensives et défensives.

Hache.	3
Hallebarde.	23
Harnois.	27
Haubert, *osberc, hauberc, haubergeon*.	83
Heaume, *helme, elme, hiaumet, yaume*.	93
Hoqueton, *auqueton, aucoton*.	131
Houseaux, *housel, houziaulx*.	139
Housse.	139
Jacque, *jaque*.	140
Jaseran.	144
Javelot, *gavelo, wigre*.	144
Lance, *hanste, glaive*.	145
Langue-de-bœuf.	172
Maille, *mêle*.	174
Manche.	174
Manicle.	177
Mantel.	177
Marteau, *maillet, mail, plommée*.	178
Masse, *mace, maçue, machue, macuele, tinel*.	192
Mentonnière.	201
Miséricorde.	202
Oriflamme, *oriflambe, auriflor*.	203
Pansière.	207
Parement.	212
Pavois, *pavais, pavart*.	215

Pennon, penoncel, penon. 221
Picu, ponchon . 224
Plastron. 225
Plates, platine, plattes . 225
Plommée . 241
Poire. 242
Pontelet . 242
Rochet, roc . 243
Rondache, large reonde, roielé, rouele 243
Rondelle de lance, roelle . 254
Salade . 257
Soleret, pédieux . 273
Spallière, espalière. 278
Selle . 297
Surcot, surcotte, surcotelle . 297
Tabar, tabert . 307
Talevas, bouclier, large. 307
Targe, écu, talevas. 307
Tassette. 312
Tenaille, groin de chien . 318
Têtière . 318
Trait à poudre. 318
Tref, tente, pavillon, aucube, haucube. 340
Trousse. 351
Trumelière . 353
Ventaille . 353
Vireton . 357
Vouge. 357
TACTIQUE DES ARMÉES FRANÇAISES PENDANT LE MOYEN AGE 363

FIN DE LA TABLE DES MOTS

DISPOSITION DES PLANCHES

CONTENUES DANS CE VOLUME

Frein de la monture de Louis XI, chromo-lithogr., pl. IX	58
Ornements de harnois, xive siècle, chromo-lithogr., pl. X	58
Mantel d'armes, xve siècle (fig. 2)	178
Pansière, xve siècle (fig. 3)	209
Parement d'armes, fin du xive siècle (fig. 2)	214
Harnois de plates, fin du xive siècle (fig. 2)	227
Trait à poudre (fig. 4)	332
Trait à poudre (fig. 5)	332
Bataille d'Azincourt (fig. 6)	385
Bataille de Montlhéry (fig. 7)	396

FIN DE LA TABLE DES PLANCHES

TABLE GÉNÉRALE

ALPHABÉTIQUE

DES MOTS CONTENUS DANS LES SIX VOLUMES

DU

DICTIONNAIRE DU MOBILIER FRANÇAIS

DIVISIONS DE L'OUVRAGE

I^{er} VOLUME

Première partie. Meubles.
Appendice. Résumé historique.

II^e VOLUME

Deuxième partie. Ustensiles.
Troisième partie. Orfévrerie.
Quatrième partie Instruments de musique.
Cinquième partie Jeux, passe-temps.
Sixième partie Outils, outillages.

III^e VOLUME

Septième partie. Vêtements, bijoux de corps, objets de toilette. — A à H.

IV^e VOLUME

— Suite. J à V.

V^e VOLUME

Huitième partie. Armes de guerre, offensives et défensives. — A à G.

VI^e VOLUME

— Suite. H à V.
Appendice. Tactique des armées françaises pendant le moyen âge.

A

		Volumes.		Pages.
ACÉROFAIRE	USTENSILES	II		7
ADOUBEMENT	ARMES	V		11
AFICHE	VÊTEMENTS	III	Voyez BOUCLE	61
AGRAFE	ORFÉVRERIE	II	Fig. XVIII, Agrafe circulaire, XIIIᵉ s.	198
—	—	II	Pl. XXXIX, Agrafe mérovingienne émaillée.	210
—	—	II	Pl. XLVIII, Agrafe en cuivre, XIVᵉ s.	226
—	VÊTEMENTS	III	Fig. 1 à 13	3 à 14
AIGUIÈRE	USTENSILES	II	Fig. 1 à 5	8 à 14
AIGUILLETTE	VÊTEMENTS	III	Fig. 1	14 et 15
—	ARMES	V	Fig. 1 à 3	11 à 14
AIGUILLIER	USTENSILES	II	Fig. 1	15 et 16
AILETTE	ARMES	V	Fig. 1 à 6	14 à 20
ALEMÈLE	—	V		20
ALGIER	—	V	Voyez DARD	325
ALMAIRE	MEUBLES	I	Voyez ARMOIRE	3 à 18
AMICT	VÊTEMENTS	III	Fig. 1 à 4	1 à 19
AMPOULE	USTENSILES	II		16
ANACAIRE	INSTR. DE MUSIQUE	II		243
ANNEAU	VÊTEMENTS	III	Fig. 1 à 7	19 à 23
ARAINE	INSTR. DE MUSIQUE	II		243
ARAIRE	OUTILS	II	Sorte de charrue	489
ARBALÈTE	ARMES	V	Fig. 1 à 8	20 à 28
ARC	—	V	Fig. 1 à 10	38 à 58
ARCHERS	—	V	Archers normands	41
—	—	V	Archers bourguignons et archers anglais	54, 55

VI. — 55

		Volumes.		Pages.
ARCHERS	ARMES	V	Archers à cheval, français	57 et 58
ARESTUEL	—	V	Garde de l'épée	360
ARMES	—	V	Armes de guerre offensives et défensives	1 à 498
—	—	VI	—	1 à 424
ARMET	—	V	Fig. 1 à 3 *bis*	58 à 65
—	—	V	Pl.I.Armet, fin du xv^es.	65
ARMOIRE	MEUBLES	I	Fig. 1 à 20	3 à 18
—	—	I	Pl. I. Armoire peinte de l'ancien trésor de la cathédrale de Noyon, fin du xiii^e siècle	10
—	RÉSUMÉ HISTORIQUE	I	Procédés de fabrication	372 et 373
ARMURES	ARMES	V	Fig. 1 à 50	65 à 148
—	—	V	Pl. II. Armure française, xv^e siècle	140
—	—	V	Pl. III. Armure allemande, xv^e s.	141
—	—	V	Pl. IV. — vue de dos	141
—	—	V	Pl. V. Armure maximilienne	146
—	—	V	Fig. I. Piéton du viii^e s.	244
—	—	V	Fig. II. Armure mixte, chausses flandresques, fin du xiv^e s.	274
—	—	V	Fig. IV. Armure mixte, chausses de plates, fin du xiv^e siècle	277
—	—	V	Fig. IV. Cotte d'armes, milieu du xiv^e siècle	288
—	—	V	Fig. X. Chevalier portant l'écu sur l'épaule, xiv^e siècle	352
—	—	V	Fig. XI. Chevalier embrassant l'écu, fin du xiv^e siècle	353
—	—	V	Fig. VI. Gambison d'homme d'armes, fin du xiv^e siècle	442
—	—	V	Fig. VIII. Gambison tresli, fin du xiv^e s.	444

TABLE ALPHABÉTIQUE DES MATIÈRES 435

		Volumes.		Pages.
ARMURES.....	ARMES.....	VI	Fig. II. Mantel d'armes, xv^e s.	178
—	—	VI	Fig. III. Pansière, fin du xv^e s.	208
—	—	VI	Fig. II. Parements d'armes, fin du xiv^e siècle.	214
—	—	VI	Fig. II. Harnois de plates, fin du xiv^e siècle.	226
ARQUEBUSE....	—	VI	Trait à poudre.	327
ARRIÈRE-BRAS...	—	V	Fig. 1 à 6.	148 à 156
ARROSOIR	USTENSILES	II	Fig. 1.	16 et 17
ARTIFICES	ARMES	VI	Trait à poudre.	337
ARTILLERIE	TACTIQUE	VI	Organisation de l'artillerie à feu et son rôle dans la tactique du moyen âge.	301, 417, 422
ASSIETTE	USTENSILES	II	Fig. 1 et 2.	17 à 19
ATOURNEMENT	VÊTEMENTS	IV	Voyez TOILETTE.	403
ATOURNER	USTENSILES	II	Damoiselle à atourner.	90 et 91
AUBE.	VÊTEMENTS	III	Fig. 1.	24 à 26
—	—	III	Pl. I. Bas de l'aube de Thomas Becket, trésor de la cathédrale de Sens.	26
AUGE.	OUTILS.	II	Fig. 1	481
AULTIER	MEUBLES	I	Voyez AUTEL.	18 à 22
AUMONIÈRE.	VÊTEMENTS	III	Fig. 1 à 4.	26 à 31
—	—	III	Pl. II. Aumonière du comte Henri, trésor de Troyes.	27
AUMUSSE	—	III	Fig. 1 à 6.	31 à 38
AURIFLOR	ARMES	VI	Voyez ORIFLAMME.	205
AUTEL portatif	MEUBLES	I	Fig. 1 à 3.	18 à 22
—	—	I	Pl. II. Table d'autel portatif de jaspe oriental, avec bordure d'argent ciselé, commencement du xiii^e siècle.	19
AVANT-BRAS	ARMES	V	Fig. 1 à 6.	148 à 156

B

		Volumes.		Pages.
BACHE	Vêtements	III		38
BACINET	Armes	V	Fig. 1 à 11	157 à 168
BAGHE	Ustensiles	II		20
BAGUE	Vêtements	III	Voyez Anneau	19
BAHUT	Meubles	III	Fig. 1 à 7	29 à 31
—	Résumé historique	I	Pl. XVIII. Bahut de voyage	375
BAIGNOIRE	Ustensiles	II		20 et 21
BALAI	—	II		21
—	Outils	II		481 et 482
BALANCES	Ustensiles	II	Fig. 1 et 2	22 et 23
BANC	Meubles	I	Fig. 1 à 5	31 à 37
BANCHIER	—	I	Couverture de banc	37
BANNIÈRE	Armes	V	Fig. 1 à 11	169 à 185
BANQUETS	Résumé historique	I		366 à 370
—	—	I	Pl. XVII. Banquet au xive s.	368
BAPTÊMES	—	I		320 à 323
BARBE	Vêtements	III	Manière de porter la barbe. Voyez Coiffure	178 à 253
BARBETTE	—	III	Coiffure de deuil	214, 336
BARBILLON	Armes	V	Flèche de fer barbelé	431
BARBUTE	—	V	Fig. 1 à 3	185 à 189
BARIL	Ustensiles	II	Fig. 1 à 3	23 à 27

TABLE ALPHABÉTIQUE DES MATIÈRES 437

		Volumes.		Pages.
BAS de chausses.	VÊTEMENTS.	III	Voyez CHAUSSES.	149, 155
BASSIN.	USTENSILES.	II	Fig. 1 à 5.	27 à 33
BASSINET.	ARMES.	V	Voyez BACINET.	157
BATAILLES	TACTIQUE.	VI	Bataille d'Hastings.	369
—	—	VI	— de Bovines.	370
—	—	VI	— de Crécy.	374
—	—	VI	— de Poitiers.	376
—	—	VI	— d'Azinct (fig. 6).	381
—	—	VI	— de Montlhéry (fig. 7).	396
—	—	VI	— de Granson, de Morat, de Marignan.	399 à 401
BATE.	ORFÉVRERIE.	II	Alvéole sertissant des pierres, des plaques d'émaux, des verroteries.	174, 175, 177, 178, 181, 186, 197
BATON.	USTENSILES.	II	Bâton pastoral.	84
—	OUTILS.	II	Fig. 1 à 3.	482 à 485
—	ARMES.	V		189
BATONNET.	VÊTEMENTS.	III		38
BAUDRIER.	ARMES.	V	Fig. 1 à 15.	189 à 207
BAVIÈRE.	—	V	Fig. 1 à 5.	207 à 212
BEC DE FAUCON.	—	VI	Hache de cavalier.	15
BÊCHE.	OUTILS.	II	Fig. 1 et 2.	486 et 487
BEHOURT.	JEUX, PASSE-TEMPS.	II		407
BÉNITIER.	USTENSILES.	II	Fig. 1 à 5.	33 à 36
BÉQUILLE.	OUTILS.	II		487
BERCEAU.	MEUBLES.	I	Fig. 1 à 3.	37 à 39
BERGERETTA.	JEUX, PASSE-TEMPS.	II		476
BESAIGUE.	OUTILS.	II	Fig. 1.	487 à 489
BESANS.	VÊTEMENTS.	III	Voyez BOUTON.	66
BIBERON.	USTENSILES.	II	Fig. 1 et 2.	37 et 38
BICOQUE.	ARMES.	V	Fig. 1.	213 et 214
BIDON.	USTENSILES.	II	Fig. 1.	38 et 39
BIGORNE.	OUTILS.	II		489

		Volumes.		Pages.
BIJOUX......	Orfévrerie.....	II	Bijoux mérovingiens.	169, 209, 210
—	—	II	— émaillés....	197, 226
—	—	II	— orientaux...	184, 211
—	—	II	— wisigoths...	182, 211
BIJOUX de corps..	Vêtements....	III	Bijoux de corps, vêtements, objets de toilette.......	1 à 479
—	—	IV	1 à 507
BILLARD.....	Jeux, passe-temps..	II	473
BILLE......	Vêtements....	III	38
BISETTE.....	—	III	3
BLASONS.....	Armes.......	V	Pl. VI. Blasons sur écus.	351
BLIAUT......	Vêtements....	III	Fig. 1 à 11......	38 à 61
BOCE, BOCÈTE...	Armes.......	V	Fig. 1 à 3......	214 à 217
BOITE.......	Ustensiles.....	II	39
BOUCLE......	Orfévrerie.....	II	Pl. XXXVIII. Boucle mérovingienne.....	209
—	Vêtements....	III	Fig. 1 à 4. Boucle de ceinture.......	61 à 64
—	Armes.......	V	Fig. 1........	217 et 218
BOUCLES.....	Vêtements....	III	Boucles d'oreilles...	64 et 65
BOUCLIER.....	Armes.......	V	218
BOUGETTE....	Ustensiles.....	II	39
BOUJON......	Armes.......	V	Sorte de flèches....	431
BOULES......	Jeux, passe-temps..	II	473
BOURDON.....	Outils.......	II	Bâton de pèlerin...	485
BOURGUIGNOTE..	Armes.......	VI	Sorte de casque....	273
BOURRELET....	Vêtements....	III	65
BOURSE......	—	III	Fig. 1	66
BOUSSOLE.....	Ustensiles.....	II	39 et 40
BOUTEILLE....	—	II	40
BOUTON......	Vêtements....	III	Fig. 1	66 à 68
BRACELET....	—	III	68 et 69
—	Armes.......	V	Fig. 1........	218 et 219
BRACHÈLES....	—	V	Voyez Brassard....	223
BRACIÈRES.....	Vêtements....	III	69

TABLE ALPHABÉTIQUE DES MATIÈRES

		Volumes.		Pages.
BRACONNIÈRE	Armes	V	Fig. 1 à 3 bis	219 à 223
BRAIER	—	V		223
BRAIES	Vêtements	III	Fig. 1 à 9	69 à 81
BRANC	Armes	V		223
BRANLANTS	Vêtements	III		81 et 82
BRASSARD	Armes	V	Fig. 1 à 3 bis	223 à 228
BREF	Vêtements	III		82
BRETTURE	Outils	II	Voyez Laye	519
BRIGANTINE	Armes	V	Fig. 1 à 7	228 à 238
BROCHE	Ustensiles	II		40 et 41
—	Vêtements	III		82
BRODERIE	—	III		82 à 84
BROIGNE	Armes	V	Fig. 1 à 4	238 à 244
BROUETTE	Ustensiles	II	Fig. 1	41 et 42
BRUNISSAGE	Orfévrerie	II	Brunissage de l'or	228
BUFFE	Armes	V		244
BUFFET	Meubles	I		39 et 40
—	Ustensiles	II	Fig. 1 à 3	42 à 44
BUIRE	—	II	Fig. 1 et 2	44 à 47
BULLE	Vêtements	III	Fig. 1	85 et 86
BURETTE	Ustensiles	II		46
BURIN	Orfévrerie	II	Travail au burin	186, 188
—	Outils	II		489
BUSINE	Instr. de musique	II	Fig. 1 et 2	243 à 246
BUSTAIL	Meubles	I		40

C

		Volumes.		Pages.
CABASSET	Armes	V		244
CABINET	Meubles	I		40
CADENAS	Ustensiles	II		46
CAGOULE	Vêtements	III	Fig. 1 à 4	86 à 90
CALEÇON	—	III	Voyez Bache	33
CALICE	Ustensiles	II	Fig. 1 et 2	46 à 48
—	Orfévrerie	II	Fig. IV. Calice de Saint-Rémi, trésor de Reims	179
—	—	II	Pl. XIV. Emaux dudit calice	212
CAMAIL	Armes	V	Fig. 1 à 7	244 à 250
—	—	V	Fig. 1. Camail du piéton, VIIIe s.	245
CANDÉLABRE	Résumé historique	V	Pl. XXIV. Pied de cierge pascal, de fer forgé, commencement du XIIIe siècle	391
—	—	I	Pl. XXVI. Candélabre de fer forgé, XIVe siècle. Voyez également Chandelier.	393
CANIF	Ustensiles	II		48
CANTINE	—	II	Fig. 1 et 2	49 à 51
CAPE	Vêtements	III	Fig. 1 à 13	90 à 104
—	—	III	Fig. XI. Cape de messager	101
CAPEL	Armes	V		250
CAPERON	—	V		250

		Volumes.		Pages
CARQUOIS	ARMES	V		251
CARREAU	—	V	Fig. 1 et 2	251 à 253
CARTES	JEUX, PASSE-TEMPS	II		471 à 473
CASIER	MEUBLES	I		40
CASQUE	ARMES	VI	Voyez HEAUME	93
CAVALERIE	TACTIQUE	VI	Rôle de la cavalerie dans la tactique du moyen âge	417, 422
CEINTURE	VÊTEMENTS	III	Fig. 1 à 14	104 à 118
—	ARMES	V	Fig. 1 à 3	253 à 256
CEMBEL	INSTR. DE MUSIQUE	II		246
CÉRÉMONIES	RÉSUMÉ HISTORIQUE	I	Cérémonies officielles, sacres, couronnements	301 à 311
CERVELIÈRE	ARMES	V	Fig. 1 à 7	256 à 262
CHAALIT	MEUBLES	I		40
CHAIRE	—	I	Voyez CHAISE	41
CHAISE	—	I	Fig. 1 à 15	41 à 55
CHALUMEAU	USTENSILES	II		51
—	INSTR. DE MUSIQUE	II		246 et 247
CHAMBRE	MEUBLES	I	Chambre d'Isabelle de Bourbon	167
—	—	I	Chambre de parade du roi, au Louvre	169
—	RÉSUMÉ HISTORIQUE	I	Pl. XII. Chambre de château, XIIe siècle	364
—	—	I	Pl. XIII. Chambre de château, XIIIe siècle	365
—	—	I	Pl. XIV. Chambre de château, XIVe siècle	365
—	—	I	Pl. XV. Chambre de château, XVe siècle	365
—	—	I	Pl. XVI. Garde-robe d'appartement, XVe s.	366
—	RÉSUMÉ HISTORIQUE	I	Pl. XXVI. Chandelier à couronnes de fer	393
—	—	I	Chandelier portatif	412

		Volumes.		Pages.
CHANDELIER	Ustensiles	II	Fig. 1 à 9	51 à 67
—	—	II	Pl. XXIX. Chandelier en bronze doré de la cathédrale du Mans	66
—	Orfèvrerie	II	Fig. XV. Pied d'un cierge pascal, xiiᵉ siècle	193
—	—	II	Pl. XXXVII. Chandelier, argent et vermeil, xivᵉ siècle	207
			Voyez également Candélabre.	
CHANDELLES romaines	Armes	VI	Voyez Trait a poudre	323
CHANFREIN	Armes	V	Fig. 1 à 3	262 à 265
CHAPE	Vêtements	III	Voyez Cape	90
CHAPEAU	—	III	Fig. 1 à 19	119 à 131
CHAPEL	Armes	V	Fig. 1 à 9	265 à 272
CHAPELS de fleurs	Jeux, passe-temps	II	Fig. 2	473 et 474
—	Vêtements	III		120
CHAPERON	Vêtements	III	Fig. 1 à 11	131 à 142
CHAPIER	Meubles	I		55
CHAR	—	I	Fig. 1 à 7	55 à 63
—	Outils	II	Voyez Harnais	508 à 515
CHARRUE	—	II	Fig. 1 à 4	489 à 492
CHASSE	Meubles	I	Fig. 1 à 6	63 à 75
—	Orfèvrerie	II	Fig. 5. Châsse d'Aix-la-Chapelle	180
—	—	II	Fig. 16. Colonnette de châsse à Cluny	195
CHASSE	Jeux, passe-temps	II	Fig. 1 à 29	407 à 449
CHASUBLE	Vêtements	III	Fig. 1 à 8	142 à 148
—	—	III	Pl. III. Fragment de la chasuble de Saint-Dominique, trésor de St-Sernin à Toulouse	147
—	—	III	Fig. IV. Chasuble de Thomas Becket, trésor de la cathédrale de Sens	146
—	—	III	Pl. IV. Fragment de ladite chasuble	360
—	—	III	Fig. VIII. Chasuble épiscopale, xivᵉ siècle	148

		Volumes.		Pages.
CHASUBLE	Vêtements	III	Pl. VI. Fragment de chasuble, trésor de St-Sernin, à Toulouse.	369
CHASUBLIER	Meubles	I	75
CHATEAU	—	I	Tables de château. . .	257
—	—	I	Tableaux dans les châteaux.	268
—	—	I	Tapis et tapisseries de châteaux . . .	270
—	Résumé historique	I	La vie de château sous la féodalité. . . .	347 à 352
—	—	I	Chambres de château.	360 à 362
CHATON	Orfèvrerie	II	*Pierre taillée en goutte de suif, sans facettes, maintenue par une bâte ou des griffes.*	175 à 186
CHAUFFERETTE	Ustensiles	II	Fig. 1 et 2. . . .	67 à 69
CHAUSSES	Vêtements	III	Fig. 1 à 4	148 à 155
—	Armes	V	Fig. 1 à 6 . . .	272 à 278
—	—	V	Fig. II. Chausses flandresques, xiv^e siècle.	274
—	—	V	Fig. IV. Chausses de plates, xiv^e siècle.	277
CHAUSSURE	Vêtements	III	Fig. 1 à 17	155 à 173
CHEMINÉE	Résumé historique	I	Cheminées de chambres de châteaux (pl. xii, xiii, xiv et xv).	364 et 365
CHEMISE	Vêtements	III	Fig. 1 et 2	173 à 176
CHENET	Meubles	I	Voyez Landier . . .	144
CHEVAUCHÉES	Jeux, passe-temps	II	Fig. 3	474 et 475
CHEVEUX	Vêtements	III	Manière de porter les cheveux, v. Coiffure.	178 à 253
CHEVRETTE	Instr. de musique	II	Fig. 1	247
CHIENS	Jeux, passe-temps	II	Chiens de chasse, chiens alants et chiens courants.	424 à 427
CHIFONIE	Instr. de musique	II	Fig. 1 et 2	247 à 250
CHORO	—	III	Fig. 1	250 et 251
CIBOIRE	Ustensiles	II		70
—	Orfèvrerie	II	Fig. II. Ciboire de la cathédrale de Sens.	189 à 191
—	—	II	Pl. XXXVI. Ensemble dudit ciboire . . .	190

		Volumes.		Pages.
CIBOIRE.	Orfévrerie.	II	P.XLV.Ciboire d'Alpais, ensemble.	223
CIERGE PASCAL.	Ustensiles.	II	Voyez Candélabre et Chandelier.	
CIMIER.	Armes.	V	Voyez Heaume.	93
CISEAU.	Outils.	II	Fig. 4.	493 et 494
CISEAUX.	Ustensiles.	II		70
—	Outils.	II	Fig. 1 à 3.	492 et 493
CISELURE.	Orfévrerie.	II	Retouche du métal fondu, à l'aide du burin, de l'échoppe, du poinçon, du ciseau	191, 223
CITHARE.	Instr. de musique.	II	Fig. 1 et 2.	251 à 253
CITOLE.	—	II		253
CLAVAIN.	Armes.	V	Fig. 1 à 3.	278 à 282
CLIQUETTE.	Outils.	II	Fig. 1.	494 et 495
CLOCHE.	Vêtements.	III	Sorte de fond de cuve.	382
CLOCHETTE.	Ustensiles.	II		70
—	Instr. de musique.	II	Fig. 1 à 3.	253 à 256
CLOTET.	Meubles.	I	Courtine de salle.	197
COFFRE.	—	I		75
COFFRET.	—	I	Fig. 1 à 9.	75 à 84
—	—	I	Pl. III. Dessus d'un coffret de bois du xiv^e siècle	82
—	—	I	Pl. IV. Coffret d'os sculpté, avec incrustations, provent de l'ancien trésor de St-Trophyme d'Arles, xii^e s.	84
COGNÉE.	Outils.	II	Fig. 1.	495 à 497
COIFFE.	Vêtements.	III	Fig. 1 et 2.	176 et 177
—	Armes.	V		282
COIFFURE.	Vêtements.	III	Fig. 1 à 56.	178 à 253
—	—	III	Fig. V. Coiffure de dame noble, xii^e s.	186
COL, COLLET.	—	III	Fig. 1 à 9.	253 à 259
COLLE.	Résumé historique.	I	Colle pour meubles.	374
COLLETIN.	Armes.	V	Fig. 1 et 2.	282 à 284

TABLE ALPHABÉTIQUE DES MATIÈRES

	Volumes			Pages
COLLIER	VÊTEMENTS	III	Fig. 1	259 à 261
COLOMBE	MEUBLES	I	Tabernacle en forme de colombe	244, 249
COMPAS	OUTILS	II	Fig. 1 et 2	497 à 499
CONCLUSION	RÉSUMÉ HISTORIQUE	I		419 à 431
COQUETIER	ARMES	V	Voyez OVIER	138
COR	INSTR. DE MUSIQUE	II		256 et 257
CORNE	—	II	Fig. 1 et 2	257 à 260
CORNEMUSE	—	II	Fig. 1 à 3	260 à 262
CORNET	USTENSILES	II		70
CORNETTE	VÊTEMENTS	III		261 et 262
CORSELET	ARMES	V		284
CORSÈQUE	—	V	Arme des fantassins corses	23
CORSET	VÊTEMENTS	III	Fig. 1 à 11	262 à 279
COTTE	—	III	Fig. 1 à 23	279 à 306
—	ARMES	V	Fig. 1 à 13	289 à 298
—	—	V	Fig. 4. Cotte d'armes, XIVe s.	288
COUPE	USTENSILES	II	Fig. 1 à 3	70 à 73
COURONNE	VÊTEMENTS	III	Fig. 1 à 17	307 à 322
COURONNEMENT	RÉSUMÉ HISTORIQUE	I		301 à 311
COURS féodales	—	I		366 à 370
COURTE-POINTE	MEUBLES	I		84 et 85
COUSSIN	—	I	Fig. 1	85 et 86
COUTEAU	USTENSILES	II	Fig. 1 à 4	74 à 81
—	ARMES	V		298 et 299
COUTELET	USTENSILES	II		81
COUTILLIERS	ARMES	V	Fantassins armés de dagues ou de couteaux	298
COUVERTURE	MEUBLES	I		86
—	ORFÉVRERIE	II	Fig. XII. Couverture de livre, bible de Souvigny	191
COUVRE-CHEF	VÊTEMENTS	III	Fig. 1 à 3	322 à 324
—	—	III	Voyez CHAPEAU	119

		Volumes.		Pages.
COUVRE-NUQUE	Armes	V		299
CRATÈRE	Ustensiles	II	Coupe	70
CRÉDENCE	Meubles	I	Fig. 1 à 5.	86 à 92
CRÉMAILLÈRE	Ustensiles	II	Fig. 1.	81 à 83
CRESMEAU	Vêtements	III	Coiffe des petits enfants.	177
CROIX	Orfévrerie	II	Fig. VII. Croix de Jouarre.	185
—	—	II	Fig. XIII. Croix de Notre-Dame, à Namur.	192
—	—	II	Fig. XVII. Croix du musée de Cluny.	197
—	—	II	Fig. XXV. Croix de Clairmarais, à Saint-Omer.	234
CROSSE	Ustensiles	II		84
—	Orfévrerie	II	Pl. XLIV. Crosse de Ste-Colombe de Sens, cuivre doré, émaillé, XIII^e siècle.	228
CROUTH	Instr. de musique	II	Fig. 1 à 3.	262 à 266
CRUCHE	Ustensiles	II		84
CRY	Armes	V	Arbalète à cry	22, 35
CUBITIÈRE	—	V	Fig. 1 à 8.	299 à 306
CUCULE	Vêtements	III	Fig. 1 et 2	324 à 326
CUILLER	Ustensiles	II	Fig. 1 à 4.	84 à 87
CUIR	Meubles	I	*Cuir peint, gauffré, doré*	92
CUIRASSE	Armes	V		306
CUIRIE	—	V		306
CUISSARD	—	V	Cuissot.	306
CUISSOT	—	V	Fig. 1 à 9.	306 à 314
CURE-DENTS	Ustensiles	II		88
CURIE	Armes	II	Voyez Carquois	251
CUSTODE	Ustensiles	II	Fig. 1 et 2	88 à 90

D

		Volumes.		Pages.
DAGUE	ARMES	V	Fig. 1 à 8	315 à 325
DAIS	MEUBLES	I	Fig. 1 à 3	93 à 95
DALMATIQUE	VÊTEMENTS	III	Fig. 1 à 5	326 à 332
DAMASQUINAGE	ORFÉVRERIE	II	Dessin entaillé dans un métal dur et rempli, à froid, par un métal plus doux.	232
DAMOISELLE	USTENSILES	II	Fig. 1. Damoiselle à atourner	90 et 91
DANSE	JEUX, PASSE-TEMPS	II	Fig. 1 à 6	450 à 462
DARD	ARMES	V	Fig. 1 et 2	325 à 327
DARDES	—	V	Flèche longue à fer lourd	431
DÉ	USTENSILES	II	Dé à coudre	91
DÉPENSIER	RÉSUMÉ HISTORIQUE	I	Fonctions du dépensier	412
DÉPOUILLE	ORFÉVRERIE	II	Gras ou biseau laissé dans le creux d'un modèle, d'un moule ou d'une matrice, afin que l'objet coulé, embouti ou étampé, puisse en sortir facilement	183
DÉS	JEUX, PASSE-TEMPS	II	Dés à jouer	468 à 471
DESSIN	ORFÉVRERIE	II	Composition des ornements	202, 204
DESTRIER	JEUX, PASSE-TEMPS	II	Cheval habillé pour la joute ou le tournoi	345
DEUIL	VÊTEMENTS	III	Fig 1 à 3	332 à 340
	—	III	Coiffure de veuve	216, 217

		Volumes.		Pages.
DÉVIDOIR	USTENSILES	II	Fig. 1	91 et 92
DEYCIERS	—	II	Fabricants de dés à jouer et de dés à coudre	91
DINANDERIE	ORFÉVRERIE	II	*Fabrication de Dinant.*	193
DIVERTISSEMENT	JEUX, PASSE-TEMPS	II	Fig. 1 à 6	450 à 462
DOLOIRE	OUTILS	II	Fig. 1 à 4	499 et 500
DOMESTIQUES	RÉSUMÉ HISTORIQUE	I	Domestiques loués	410
DORSAL	MEUBLES	I	Fig. 1	95 à 97
DORURE	ORFÉVRERIE	II	*Dorure sur argent, sur cuivre*	227, 235
DOSSIER	MEUBLES	I	Dossiers de chaises	41 à 55
—	—	I	— de crédences	89
—	—	I	— de fauteuils	111
—	—	I	— de formes	116, 118
DOSSIÈRE	ARMES	V	Fig. 1 à 10	327 à 340
DOT	RÉSUMÉ HISTORIQUE	I	Dots chez les Francs	323
DOUBLET	VÊTEMENTS	III		310 et 311
DOUBLIER	—	III	Chemise de nuit	452
DOUÇAINE	INSTR. DE MUSIQUE	II		266 et 267
DRAGEOIR	USTENSILES	II	Fig. 1	92 à 94
DRAP	MEUBLES	I	Fig. 1 à 3. Draps mortuaires	97 à 100
—	—	I	Draps de lit	165
DRAPIERS	OUTILS	II	Corporation des drapiers	523
—	VÊTEMENTS	III	Costume des drapiers de Rouen	401
DRESSOIR	MEUBLES	I	Fig. 1 et 2	100 à 104
DU GUESCLIN	TACTIQUE	VI	Tactique de Bertrand du Guesclin, rapidité de ses manœuvres, rôle important qu'il donne à l'infanterie ; ses succès et sa mort.	379 à 381

E

		Volumes.		Pages.
ÉCHARPE.	Vêtements	III.		341 à 343
ÉCHASSES	Jeux, passe-temps.	II	Fig. 5.	478
ÉCHECS.	—	II	Fig. 1.	462 à 468
ÉCHIQUIER	Ustensiles.	II		94
ÉCRAN	Meubles	I	Fig. 1.	105 et 106
ÉCRIN.	Résumé historique	I	Pl. XIX. Écrin d'ivoire, xive siècle	379
—	—	I	Pl. XX. Intérieur de l'écrin	380
—	—	I	Pl. XXI. Écrin de queux, xive siècle.	382
—	Ustensiles	II		94
—	Orfèvrerie	II	Pl. XXXIV. Fragment de l'écrin de Charlemagne	174
ÉCRINIER (l')	Résumé historique	I	Visite dans l'atelier d'un écrinier, xive s. (pl. XIX à XXI)	378 à 385
ÉCRITOIRE	Meubles		Voyez Scriptionale	238
—	Ustensiles.	II		94 et 95
ÉCROUI.	Orfèvrerie.	II	*Métal écroui, c'est-à-dire réfractaire au marteau à force d'avoir été battu*	169
ÉCU.	Armes	V	Fig. 1 à 6.	340 à 359
—	—	V	Pl. VI. Reconnaissances d'écus, fin xiiie s.	351
—	—	V	Fig. X. Chevalier portant l'écu sr l'épaule, xive s.	352
—	—	V	Fig. XI. Chevalier embrassant l'écu, xive s.	353
ÉCUELLE.	Ustensiles	II	Fig. 1 à 3.	95 à 97
—	—	II	Pl. XXXIII. Écuelle en terre cuite vernissée, à Pierrefonds, xive s.	147

		Volumes.		Pages.
ÉMAIL	ORFÉVRERIE	II	Émail à jour	228
—	—	II	— byzantin	211
—	—	II	— champlevé ou en taille d'épargne.	207, 208, 210, 216, 219, 220, 222, 225, 228
—	—	II	— cloisonné	207, 208, 211, 212, 213, 216
—	—	II	— de plique ou de plite	207
—	—	II	— en blanc	227
—	—	II	— opaque	207
—	—	II	— peint	207, 225, 230
—	—	II	— translucide	207, 212, 227, 230
ÉMAILLERIE	—	II	Émaillerie sur métaux.	207
ÉMAUX	ORFÉVRERIE	II	Pl. XXXVIII. Boucle mérovingienne, musée de Cluny	209
—	—	II	Pl. XXXIX. Plaque agrafe gallo-romaine émaillée	210
—	—	II	Pl. XL. Émaux du calice de saint Remi, trésor de la cathédrale de Reims	212
—	—	II	Pl. XLI. Émaux de Geoffroy Plantagenet, musée du Mans	218
—	—	II	Pl. XLII. Émaux du XIIIe siècle	219
—	—	II	Pl. XLIII. Émaux de la tombe de Jean, fils de saint Louis	221
—	—	II	Pl. XLIV. Bordures dudit tombeau	221
—	—	II	Pl. XLV. Ciboire d'Alpais, musée du Louvre	223
—	—	II	Pl. XLVI. Plaque émaillée de la tombe d'Ulger, XIIe siècle	224
—	—	II	Pl. XLVII. Fragment de la tombe émaillée de Philippe de Dreux, à Beauvais, XIIe siècle.	225

		Volumes.		Pages.
ÉMAUX	ORFÈVRERIE	II	Pl. XLVIII. Agrafe émaillée du xiv^e siècle, musée de Cluny	226
—	—	II	Pl. XLIX. Crosse émaillée de Ste-Colombe (Sens), xiii^e siècle	228
EMBOUTISSAGE	—	II	*Opération qui consiste à battre une feuille très mince de métal sur un modèle fait de matière résistante, afin d'en revêtir exactement le modèle*	188
ENCENSOIR	USTENSILES	II	Fig. 1 à 3	97 à 101
—	—	II	Pl. XXX. Encensoir de Trèves, xii^e siècle	98
—	—	II	Pl. XXXI. Encensoir de Lille, en cuivre fondu et doré, xii^e siècle	99
ENCLUME	OUTILS	II	Fig. 1 et 2	501 et 502
ENSEIGNE	ARMES	V		359
ENTRÉES	RÉSUMÉ HISTORIQUE	I	Entrée des évêques	318 à 320
—	—	I	Entrée des souverains	311 à 318
ÉPÉE	ARMES	V	Fig. 1 à 26	359 à 402
—		V	Pl. VIII. Épée à deux mains, italienne, xv^e s.	396
ÉPERONS	—	V	Fig. 1 à 11	402 à 412
ÉPINGLE	VÊTEMENTS	III	Fig. 1	343 et 344
ESCABEAU	MEUBLES	I	Fig. 1 à 3	107 et 108
ESCARCELLE	VÊTEMENTS	III	Fig. 1 à 4	345 à 349
ESCAUFAILE	USTENSILES	II	Chaufferette à mains	69
ESCLAVINE	VÊTEMENTS	III	Fig. 1 à 5	349 à 353
ESCOFFION	—	III		353
ESCOFFLE	—	III	Fig. 1 et 2	354 à 356
ESCONCE	USTENSILES	II	Lanterne sourde	126
ESCRIME	ARMES	V		412
ESIMOUERE	USTENSILES	II		102
ESMOUCHOIR	—	II	Fig. 1	102 et 103
ESPALIÈRE	ARMES	V		412
ESTACHEURE	—	V		412
ESTIVAUX	VÊTEMENTS	III	Sorte de chaussures	169
ÉTAMPÉ	ORFÈVRERIE	II	*Métal étampé, repoussé à l'aide de matrices*	170, 186, 188, 190, 196, 198, 199

		Volumes.		Pages.
ÉTAT	Résumé historique.	I	État de maison des bourgeois, xiv° s.	407
—	—	I	État de maison des femmes nobles, xvi° s.	357, 359
—	—	I	État de maison de Jeanne de Bourbon, xiv° s.	356
ÉTENDARD	Armes	V	Voyez Bannière.	169
ÉTOFFES	Meubles	I	Pl V. Parement de lutrin, tissu de lin; trésor de la cathédrale de Troyes, xi° siècle.	184
—	—	I	Pl. XI. Gouttière de lit en drap rouge avec applications de velours noir et broderie de fil blanc, xvi° s.	171
—	Vêtements.	III		356 à 374
—	—	III	Pl. I. Bas de l'aube de Thomas Becket, trésor de la cathédrale de Sens.	26
—	—	III	Pl. II. Aumônière du comte Henri, trésor de Troyes.	27
—	—	III	Pl. III. Fragment de la chasuble de saint Dominique, trésor de Saint-Sernin, à Toulouse.	147
—	—	III	Pl. IV. Fragment de la chasuble de Thomas Becket, trésor de la cathédrale de Sens.	360
—	—	III	Pl. V. Fragment d'une étoffe trouvée dans le tombeau de Charlemagne, à Aix la-Chapelle	360
—	—	III	Pl. VI. Fragment d'une chasuble du trésor de Saint-Sernin, à Toulouse.	360
—	—	III	Pl. VII. Fragment d'un suaire, trésor de la cathédrale de Sens.	360

		Volumes.		Pages.
ÉTOFFES	VÊTEMENTS	III	Pl. VIII. Camocas, fragment d'étoffe, trésor de la cathédrale de Troyes	361
—	—	III	Pl. IX. Fragment d'étoffes soie et or, fil et or, trésor de la cathédrale de Troyes	367
—	—	III	Pl. X. Fragment d'étoffe de lin, trésor de Troyes	368
—	—	III	Pl. XI. Bout d'étole de Thomas Becket, trésor de la cathédrale de Sens	368
—	—	III	Pl. XII. Étoffe d'un fond de cuve, vêtement du comte de Foix, xive s.	381
—	—	IV	Pl. XIV. Manipule, trésor de la cathédrale de Troyes, fin du xiiie s.	100
—	—	IV	Pl. XV. Fragment de manteau, trésor de Troyes, xiie siècle	112
—	—	IV	Pl. XVI. Mitre de Thomas Becket, trésor de la cathédrale de Sens, xiie siècle	143
ÉTOLE	VÊTEMENTS	III	Fig. 1	374 et 375
—	—	III	Pl. XI. Fragment d'étole de Thomas Becket, trésor de la cathédrale de Sens	368
ÉTRIER	ARMES	V	Fig. 1 à 9	413 à 420
ÉTRILLE	OUTILS	II	Fig 1	503
ÉTUI	USTENSILES	II	Voyez GAINE	112
ÉVANGÉLIAIRE	ORFÉVRERIE	II	Fig. 3. Évangéliaire de saint Emmeron	176
ÉVENTAIL	USTENSILES	II	Fig. 1	103 à 105

F

		Volumes.		Pages
FABRICATION DES MEUBLES	Résumé historique	I	Fig. 1 et 7	370 à 401
—	—	I	Pl. XVIII. Huche en bois, xiv⁰ siècle	376
—	—	I	Pl XIX. Ecrin en ivoire, xiv⁰ siècle	379
—	—	I	Pl. XX. Intérieur dudit écrin	380
—	—	I	Pl. XXI. Ecrin en cuir bouilli, xiv⁰ siècle	382
—	—	I	Pl. XXII. Détails de retable, xiii⁰ siècle	383
—	—	I	Pl. XXIII. Serrure, xiv⁰ s.	390
—	—	I	Pl. XXIV. Pied de cierge pascal, xiii⁰ siècle	391
—	—	I	Pl. XXV. Vertevelle de meuble, xiv⁰ siècle	393
—	—	I	Pl. XXVI. Candélabre, xiv⁰ siècle	393
—	—	I	Pl. XXVII. Faudesteuil, xiii⁰ siècle	399
—	—	I	Pl. XXVIII. Lampesier, xiv⁰ siècle	400
FAUCHART	Armes	V	Fig. 1 à 6	420 à 426
FAUCILLE	Outils	II	Fig. 1 à 3	503 et 504
FOUCONNERIE	Jeux, passe-temps	II	Chasse au vol	438 à 449
FAUCRE	Armes	V	Fig. 1	426 et 427
FAUDES	—	V	Voyez Braconnière	219
FAUDESTEUIL	Meubles	I	Voyez Fauteuil	109 à 115

TABLE ALPHABÉTIQUE DES MATIÈRES

		Volumes.		Pages.
FAUTEUIL	MEUBLES	I	Fig. 1 à 4.	109 à 115
—	RÉSUMÉ HISTORIQUE	I	Pl. XXVII. Faudesteuil transportable, de fonte de cuivre, commencement du XIIIe s.	399
FAUX	OUTILS	II	Fig. 1 à 3.	504 à 507
FEMME de ménage	RÉSUMÉ HISTORIQUE	I		412
FER à repasser	USTENSILES	II	Fig. 1	105 et 106
FERMAIL	VÊTEMENTS	III		376
FERRURES	MEUBLES	I	Ferrures d'armoire	8, 14 et 16
—	—	I	Ferrures de bahut	23, 24 et 27
—	—	I	Ferrures de châsse, XIVe siècle	70
—	—	I	Ferrures de coffre, XVe s.	82 et 83
—	RÉSUMÉ HISTORIQUE	I	Ferrures de coffre, XIIIe siècle	373
FÊTES	—	I	Fêtes féodales	366 à 370
FEU GRÉGEOIS	ARMES	VI	Voyez TRAIT A POUDRE	319
FILET	ORFÉVRERIE	II	Fil de métal entourant des sertissages, des nus, des bâtes	178
FILIGRANE	—	II	Fils de métal soudés de manière à former des dessins, des compartiments, des enroulements et arabesques à jour	178, 196
FLACON	USTENSILES	II		106
FLAMBEAU	ORFÉVRERIE	II	Pl. XXXVII. Flambeau d'argent et de vermeil, avec ornements repoussés à la main et soudés sur les fonds, XVe siècle	207
FLANCHERIE	ARMES	V		427
FLANÇOIS	—	V		427
FLÉAU	—	V	Fig. 1 à 3.	427 à 429
FLÈCHE	—	V	Fig. 1 à 3.	430 à 433
FLEURONS	VÊTEMENTS	III	Voyez COURONNE	307
FLUTE	INSTR. DE MUSIQUE	II	Fig. 1 à 5.	267 à 272
FONTAINE	USTENSILES	II	Fig. 1	107 et 108

	Volumes.		Pages.
FOND-DE-CUVE	VÊTEMENTS	III Fig. 1 à 4	376 à 382
—	—	III Pl. XII. Vêtement du comte de Foix, xiv^e s.	381
FONTE	RÉSUMÉ HISTORIQUE	I Fonte de l'or	399
—	ORFÈVRERIE	II Objets de fonte	185, 186, 190, 192, 193, 199, 223
FORCES	OUTILS	II	507
FORME	MEUBLES	I Fig. 1 à 3	115 à 120
—	—	I Voyez CHAISE	41
FORTIFICATION	TACTIQUE	VI Fortification passagère.	414, 415
FOURCHETTE	USTENSILES	II Fig. 1 et 2	108 à 112
FOURREAU D'ÉPÉE	ORFÈVRERIE	II Pl. I. Collet de fourreau d'épée franke.	232
FOURRURE	VÊTEMENTS	III	382 à 384
FRAMÉE	ARMES	V Javeline franke	362
FRANCISQUE	—	V Hache du soldat frank.	362
FREIN	—	VI Pl. IX. Frein de la monture de Louis XI.	58
FREISEAU	VÊTEMENTS	III Fig. 1	384 et 385
FRÊTEL	INSTR. DE MUSIQUE	II Fig. 1 et 2	272 et 273
FRISÉ (Travail)	ORFÈVRERIE	II Menu poinçonnage sur les fonds, donnant de petits cercles très rapprochés, de manière à laisser le brillant et l'éclat aux ornements ou figures qui se détachent sur ces fonds.	206
FROC	VÊTEMENTS	III Fig. 1 à 3	386 à 388
FRONDE	ARMES	V Fig. 1 à 4	433 à 436
FRONTEAU	—	V	436
FUSÉES	—	VI Voyez TRAIT A POUDRE.	320

G

		Volumes.		Pages.
GAGNE-PAIN	Armes	V	Sorte de gantelet	461
GAINE	Ustensiles	II		112 et 113
GAINIERS	—	II	Corporation des gainiers	113
GALOCHES	Vêtements	III	Voyez Chaussures	155
GAMBISON	Armes	V	Fig. 1 à 12	437 à 449
—	—	V	Fig. VI. Gambison d'homme d'armes, XIV^e siècle	442
—	—	V	Fig. VIII. Gambison tresli, XIV^e siècle	444
GANACHE	Vêtements	III	Fig. 1 à 6	388 à 394
GANT	—	III	Fig. 1 à 3	395 à 400
GANTELET	Armes	V	Fig. 1 à 12	449 à 461
—	—	V	Pl. VIII. Gantelet du XV^e siècle	460
GARDE-BRAS	—	V	Fig. 1 à 6	461 à 467
GARDE-CORPS	Vêtements	III	Fig. 1 à 13	400 à 412
GARDE-CUISSE	Jeux, passe-temps	II	Pl. LVI. Garde-cuisse de jouteur à la barrière, XIV^e siècle	403
GARDE-FEU	Meubles	I	Voyez Écran	105
GARDE-REINS	Armes	V	Voyez Dossière	329
GARDE-ROBE	Résumé historique	I	Pl. XVI. Garde-robe d'appartement du XV^e siècle	366
GARNACHE	Vêtements	III	Voyez Ganache	388
GARNEMENT	—	III		412

		Volumes.		Pages.
GARNITURE....	Ustensiles....	III	Garniture de cheminée.	141.
—	Armes.....	VI	Garniture de queue de cheval.....	82
GENOUILLÈRE...	—	V	Fig. 1 à 10......	467 à 474
GIBECIÈRE....	Vêtements....	III	412 et 413
GIBET.......	Armes......	V	Fronde à manche de bois........	434
GIGUE......	Instr. de musique.	II	Fig. 1.....	273 et 274
GLAIVE.....	Arme......	V	474 et 475
GLIOIRES....	Jeux, passe-temps..	II	Pièces d'acier de l'armure du cavalier..	370
GOBELET.....	Ustensiles.....	II	113
GODENDAC....	Armes......	V	Fig. 1 et 2.....	475 à 478
GONELLE.....	Vêtements....	III	Fig. 1 à 8.....	413 à 421
GONFANON....	Armes......	V	478 et 479
GORGERETE...	—	V	Voyez Gourgerit.....	480
GORGERETTE...	Vêtements....	III	Voyez Gorgière.....	421
GORGERIN....	Armes......	V	Pièce mobile de l'armet.	59
GORGIÈRE....	Vêtements....	III	Fig. 1 à 6......	421 à 428
GOULE......	—	III	Goule de fourrures..	421
GOUPILLON....	Armes......	V	Fig. 1......	479 et 480
GOURGERIT....	—	V	Fig. 1......	480 à 482
GOUTTIÈRE de lit.	Meubles......	I	Pl. XI. Gouttière de lit en drap rouge, avec applications de velours et broderies de fil blanc, xvi^e siècle...	171
GRAFFE.....	Armes......	V	482
GRAFIÈRE....	Ustensiles.....	II	113
GRAIN-D'ORGE..	Résumé historique.	I	Assemblages à grain-d'orge, xiii^e siècle..	374
GRAISLE.....	Instr. de musique..	II	244 à 276
GRANULÉ (Filet)..	Orfévrerie......	II	Fil de métal composé d'une succession de grains adhérents.	178, 181, 184, 198
GRAPPE......	Armes......	V	Pièce de la lance...	427
GRAVOUERE....	Vêtements.....	VI	Peigne en ivoire (fig. 3).	174

TABLE ALPHABÉTIQUE DES MATIÈRES 459

		Volumes.		Pages.
GRAVURE.	Orfévrerie.	II	Gravure sur métal.	185, 187, 192, 198, 199, 202, 204, 206, 218, 221, 223
GRENADE.	Armes	VI	Traits à poudre, premières grenades explosibles (fig. 8 et 9).	337 à 340
GRÈVE.	Vêtements.	III		428
GRÈVES.	Armes.	V	Fig. 1 à 9.	482 à 490
GRIFFE.	Orfévrerie.	II	*Petites pièces de métal qui, soudées ou rivées sur un fond, ou faisant partie d'une bâte, servant, en se recourbant, à maintenir les pierres.*	177
GRIL.	Ustensiles.	II	Fig. 1.	113 à 115
GROIN DE CHIEN.	Armes.	VI	Voyez Tenailles.	318
GUERNONS.	Vêtements.	III	Nom des moustaches au XII^e siècle	181
GUIGE.	Armes.	V	Fig. 1	490 à 492
GUILLOCHÉ.	Orfévrerie.	II	*Travail au burin sur l'or, pour faire adhérer l'émail translucide.*	227
GUIMPE.	Vêtements.	III		428 et 429
—	—	III	Guimpe dans la coiffure	209, 213
GUISARME.	Armes.	V	Fig. 1.	492 à 495
GUITERNE.	Instr. de musique	II	Fig. 1 à 7.	276 à 282
—	—	II	Pl. LI. Guiternes, instruments de musique à cordes pincées, XVI^e s.	281

H

		Volumes.		Pages.
HACHE	Outils.	II	Fig. 1	507 et 508
—	Armes.	VI	Fig. 1 à 16	4 à 23
HACHIÉ (Fond) . . .	Orfévrerie. . . .	II	Fond gravé à treillis serré	180
HAINCELIN	Vêtements	III	429
HALLEBARDE . . .	Armes.	VI	Fig. 1 à 3.	23 à 27
HANAP	Ustensiles. . . .	II	Fig. 1 à 3	115 à 121
HANEPIER.	Armes	V	Couvre-chef de fer . .	266
HARNAIS	Outils.	II	Harnais de charrois (fig. 1 à 6). . . .	508 à 515
—	Vêtements. . . .	III	Harnais de chevauchées de paix (fig. 1 à 16).	429 à 449
—	Armes.	VI	Harnais de guerre. Voy. Harnois.	27
HARNOIS	—	VI	Fig. 1 à 40.	27 à 83
—	—	VI	Pl. IX. Frein de la monture de Louis XI. .	58
—	—	VI	Pl. X. Ornements de harnois, XIVe siècle.	58
—	—	VI	Fig. 11. Harnois de plates, XIVe siècle.	226
HARPE.	Instr. de musique .	II	Fig. 1 à 5.	282 à 287
HAUBERT	Armes	VI	Fig. 1 à 12	83 à 93
HAUT de chausses.	Vêtements. . . .	III	449
HEAUME.	Armes.	VI	Fig. 1 à 37	93 à 113
HENNINS	Vêtements. . . .	III	Sorte de coiffure. . .	225 à 253

TABLE ALPHABÉTIQUE DES MATIÈRES 461

		Volumes.		Pages
HERBERGES. . . .	ARMES	VI	Tente des Orientaux. .	348
HÉRIGAUT	VÊTEMENTS	III	449
HERMINETTE . . .	OUTILS	II	Fig. 1 et 2	515 et 516
HERSE	MEUBLES	I	Fig. 1 à 3.	121 à 125
HEURES	VÊTEMENTS	III	Fig. 1 et 2	449 à 452
HEUSE	—	III	Fig. 1 à 5.	452 à 457
HOMMAGE	RÉSUMÉ HISTORIQUE .	I	343 à 345
HOQUETON . . .	VÊTEMENTS	III	Fig. 1 à 4.	457 à 462
—	ARMES	VI	Fig. 1 à 5	131 à 139
HORLOGE	MEUBLES	I	Fig. 1	125 à 127
HOTEL	RÉSUMÉ HISTORIQUE .	I	*Hôtel loué*	413
HOTTE	OUTILS	II	Fig. 1	516
HOUE	—	II	Fig. 1 à 3	517 à 519
HOUPPELANDE . .	VÊTEMENTS	III	Fig. 1 à 11	462 à 475
—	—	III	Pl. XIII. Houppelande de seigneur, xv^e s. .	466
—	—	III	Fig. V. Houppelande du duc de Berry (1400).	466
—	—	III	Fig. X. Houppelande de Marguerite d'Écosse (1440)	472
HOUSEAUX	ARMES	VI	139
HOUSSE	VÊTEMENTS	III		475
—	ARMES	VI		139
HUCHE	MEUBLES	I		127
—	RÉSUMÉ HISTORIQUE .	I	Pl. XVIII. Grande huche de bois, contenant des coffres, xiv^e siècle.	375
HUCHIER (LE) . . .	—	I	Visite dans l'atelier d'un huchier, xiv^e siècle (fig. 1 à 3) ; pl. XVIII.	370 à 378
HUCQUE	VÊTEMENTS	III		475
HURCOITE	—	III		475
HUVE	—	III	Fig. 1	475 et 476

		Volumes.		Pages.
IBERIQUE.	ARMES.	V	Épée des fantassins romains	360
IMAGE	MEUBLES.	I	Fig. 1 à 4	128 à 135
IMAGIER (L')	RÉSUMÉ HISTORIQUE.	I	Visite dans l'atelier d'un imagier, XIV° siècle (fig. 4 et 5).	385 à 389
—	—	I	Pl. XXII. Détail du rétable de Westminster, XIII° siècle	383
IMPRESSIONS	—	I	Impressions sur cuir bouilli	383
—	—	I	Impressions par matrice (fig. 4).	383
INFANTERIE	TACTIQUE	VI	Rôle de l'infanterie (archers, arquebusiers, piquiers) aux XV° et XVI° siècles	417 à 422
—	—	VI	Infanterie suisse : batailles de Granson, de Morat et de Marignan.	399 à 402
INSTRUMENTS DE MUSIQUE	INSTR. DE MUSIQUE.	II	242 à 327
INTRODUCTION	RÉSUMÉ HISTORIQUE.	I	293 à 299
—	USTENSILES.	II	3 à 5
—	ARMES	V	Armes de guerre offensives et défensives. . .	3 à 9
INVESTITURE.	RÉSUMÉ HISTORIQUE.	I	Cérémonies de l'investiture	342 et 343
IVOIRE	MEUBLES	I	Son emploi, sous forme d'incrustation, dans la décoration des gros meubles	115, 116
—	—	I	Images d'ivoire sculpté.	130, 131
—	RÉSUMÉ HISTORIQUE.	I	Coffrets d'ivoire sculpté.	379, 380

J

		Volumes.		Pages.
JACQUE	Armes	IV	Fig. 1 à 3	140 à 144
JARRETIÈRE	Vêtements	IV	Fig. 1 et 2	3 à 5
JASERAN	Armes	VI		144
JATTE	Ustensiles	II		121
JAVELOT	Armes	VI		144
JEUX	Jeux, passe-temps	II		331 à 478
JEUX	—	II	Jeux de combinaison et de hasard (fig. 1 à 3)	462 à 476
—	—	II	Jeux d'enfants (fig. 4 et 5)	476 à 478
—	—	II	Jeux de société	462
JOURNADE	Vêtements	IV	Fig. 1 à 5	5 à 12
JOUTE	Jeux, passe-temps	II	Fig. 1 à 24	366 à 406
—	—	II	Pl. LV. Jouteur, xve s.	390
—	—	II	Pl. LVI. Garde-cuisse de jouteur à la barrière, xve siècle	403
JOYAUX	Vêtements	IV	Fig. 1 à 31	12 à 61
—	—	IV	Fig. XVII. Parure de dame noble (1430)	39
—	—	IV	Fig. XXV. Parure de gentilhomme, xve s.	50
—	—	IV	Fig. XXX. Parure de damoiselle (1480)	57
JUBE	—	IV	Fig. 1 à 9	61 à 70
JUPE	—	III	Voyez Cotte	279

L

		Volumes.		Pages.
LACET	VÊTEMENTS	IV	Fig. 1 à 4	70 à 75
LAMBREQUIN . . .	MEUBLES	I	Lambrequin de lit . .	164
LAMPE	—	I	Voyez LAMPESIER. . . .	136
—	USTENSILES	II	Fig. 1 à 5	121 à 126
LAMPESIER	MEUBLES	I	Fig. 1 à 7	136 à 144
—	RÉSUMÉ HISTORIQUE .		Pl. XXVIII. Fragment d'un lampesier de fonte de cuivre, xive s.	400
LAMPIER	MEUBLES	I	Voyez LAMPESIER. . . .	136
LAMPIER (LE) . . .	RÉSUMÉ HISTORIQUE .	I	Visite dans l'atelier d'un lampier, xive siècle (fig. 6 et 7)	394 à 401
—	—	I	Pl. XXVII. Faudesteuil, xiie siècle	399
—	—	I	Pl. XXVIII. Lampesier, xive siècle	400
LANCE	ARMES	VI	Fig. 1 à 19	145 à 171
—	JEUX, PASSE-TEMPS .	II	Lance de tournoyeur .	337
—	—	II	Lance de jouteur . . .	384
LANDIER	MEUBLES	I	Fig. 1 à 5	144 à 151
LANGUE de bœuf .	ARMES	VI	Fig. 1 et 2	172 à 174
LANTERNE	USTENSILES	I	Fig. 1	126 à 128
LAVABO	MEUBLES	II	Voyez LAVOIR	151 à 155
LAVOIR	—	I	Fig. 1 et 2	151 à 155
LAYE	OUTILS	II	Fig. 1	519 et 520

TABLE ALPHABÉTIQUE DES MATIÈRES

		Volumes.		Pages.
LECTRIN	MEUBLES	I	Lectrin de bibliothèque, xiii^e siècle	184
—	—	I	Lectrins à roues et à vis	185 à 188
—	—		Voyez également LUTRIN	
LIBRAIRIE	—	I		155 et 156
LICE	JEUX, PASSE-TEMPS	II	Lices de tournois (fig. 1)	344
—	—	II	Chevalier *recommandé* à cheval sur la barrière des lices (fig. 5)	349
LINCEUL	VÊTEMENTS	IV		75 et 76
LIVRE	RÉSUMÉ HISTORIQUE	I	Livre d'heures, xiv^e s.	362
—	VÊTEMENTS	III	Voyez HEURES	449
LIT	MEUBLES	I	Fig. 1 à 6	156 à 172
—	—	I	Pl. XI. Gouttière de lit de drap rouge, avec applications de velours noir et broderies de fil blanc, xvi^e s.	171
LITIÈRE	—	I		173 à 175
—	—	I	Pl. VI. Litière de voyage, xv^e siècle	175
LIVRÉE	VÊTEMENTS	V		76 à 79
LODIER	—	IV		79
LOUP	—	IV	Voyez MASQUE	131
LUMELLE	ARMES	V	Lame de l'épée	359
LUTH	INSTR. DE MUSIQUE	II		287 et 288
—	—		Voyez également GUITERNE	
LUTRIN	MEUBLES	I	Fig. 1 à 12	175 à 190
—	—	I	Pl. V. Parement de lutrin, tissu de lin, provenant du trésor de la cathédrale de Sens, xi^e siècle	184
LYRE	INSTR. DE MUSIQUE	II	Fig. 1 à 4	288 à 291

M

		Volumes.		Pages.
MAIL.	Armes.	VI	Marteau d'armes. . .	193
MAILLE.	—	VI		174
MAILLET . . .	Outils. . . .	II	Fig. 1	520 et 521
—	Armes. . . .	VI	Voyez Marteau . . .	178
MAIN de JUSTICE. .	Vêtements . . .	IV	Voyez Sceptre . . .	320
MALLE	Meubles	I		190
MALLETTE . . .	—	I		190
MANCHE. . . .	Vêtements . . .	IV	Fig. 1 à 15	79 à 97
—	Armes . . .	VI	Fig. 1.	174 à 176
MANDOLINE. . .	Instr. de musique.	II	Instrument à cordes pincées.	281
MANDORE. . . .	—	II	Sorte de guiterne. . .	281
MANICLE . . .	Armes. . . .	VI		177
MANIPULE. . . .	Vêtements. . . .	IV	Fig. 1 et 2	97 à 100
—	—	IV	Pl. XIV. Manipule, fin XIIIᵉ siècle. . . .	99
MANTEAU. . . .	—	IV	Fig. 1 à 29	100 à 131
—	—	IV	Pl. XV. Fragment de manteau, XIIᵉ siècle.	112
—	—	IV	Fig. XII. Manteau d'impératrice d'Orient, XIᵉ s.	110
—	—	IV	Fig. XIII. Manière de porter le manteau, XIIᵉ siècle.	112
—	—	IV	Fig. XX. Manière de porter le manteau carré, XIIIᵉ siècle . .	119

		Volumes.		Pages.
MANTEL.	ARMES	VI	Fig. 1.	177 et 178
—	—	VI	Fig. 11. Mantel d'armes, xv^e siècle	178
MARIAGES	RÉSUMÉ HISTORIQUE	I		323 à 328
MARIONNETTES.	JEUX, PASSE-TEMPS.	II	Fig. 4.	477
MARTEAU.	OUTILS.	II	Fig. 1.	521
—	ARMES.	VI	Fig. 1 à 11.	178 à 192
MASCARADES.	JEUX, PASSE-TEMPS.	II	Fig. 1 à 6.	450 à 462
MASQUE.	VÊTEMENTS	IV		131
MASSE.	OUTILS.	II		522
—	ARMES.	VI	Fig. 1 à 6.	192 à 201
—	JEUX, PASSE-TEMPS.	II	Masse de tournoyeur (fig. 10)	357
MASSUE.	ARMES.	VI	Voyez MASSE	192
MATELAS.	MEUBLES.	I		190
MATRICE.	ORFÉVRERIE.	I	Modèle en relief et en creux, obtenu dans un métal trempé, et permettant de faire ressortir, à l'aide d'un ou de plusieurs coups de mouton, un relief sur une feuille de métal très mince.	199, 200, 202
MÉLOTE.	VÊTEMENTS	IV	Fig. 1.	131 et 132
MENTONNIÈRE.	ARMES.	VI	Fig. 1	201 et 202
MERLIN.	OUTILS.	II	Voyez COGNÉE.	496
MÉTIER.	—	II	Fig. 1. Métier à tisser.	522 et 523
MEUBLES.	MEUBLES.	I		1 à 292
—	RÉSUMÉ HISTORIQUE.	I	Fabrication des meubles	370 à 401
MIROIR.	MEUBLES.	I		190
—	USTENSILES.	II	Fig. 1	128 à 130
—	VÊTEMENTS.	IV	Fig. 1 à 4.	132 à 137
MISÉRICORDE.	ARMES.	VI	Fig. 1 et 2.	202 à 205
MITON.	—	V	Voyez GANTELET.	449
MITRAILLEUSES.	—	VI	Mitrailleuses dites jeux d'orgue, secon le moitié xv^e siècle (fig. 7).	335 et 336
MITRE.	VÊTEMENTS.	IV	Fig. 1 à 5.	137 à 144

		Volumes.		Pages.
MITRE	VÊTEMENTS	IV	Pl. XVI. Mitre de Thomas Becket	142
MOBILIER	RÉSUMÉ HISTORIQUE	1	Mobilier des châteaux	358 à 366
—	—	1	Pl. XII. Chambre xii^e s.	361
—	—	1	Pl. XIII. Chambre xiii^e s.	363
—	—	1	Pl. XIV. Chambre xiv^e s.	363
—	—	1	Pl. XV. Chambre xv^e s.	365
—	—	1	Pl. XVI. Garde-robe d'appartement, xv^e s.	366
MOEURS féodales	—	1		352 à 358
MOINEL	INSTR. DE MUSIQUE	II		291
MOMERIES	JEUX, PASSE-TEMPS	II	Fig. 1 à 6	450 à 462
MONOCORDE	INSTR. DE MUSIQUE	II	Fig. 1 à 4	291 à 294
MONSTRANCE	USTENSILES	II	Ostensoir	137
—	ORFÉVRERIE	II	Pl. XXXV. Monstrance, dit reliquaire de S^t-Sixte, à Reims	186
MORDANT	VÊTEMENTS	IV		144
MORS	—	IV		144
MORTIER	USTENSILES	II	Fig. 1 et 2	130 à 132
—	ARMES	III	Cervelière avec turban	88
MOUCHETTES	USTENSILES	II	Fig. 1	132
MOUCHOIR	VÊTEMENTS	IV	Fig. 1	145 et 146
MOUFLES	—	IV		146
MOUSTARDIER	USTENSILES	II		133
MUSETTE	INSTR. DE MUSIQUE	II	Voyez CORNEMUSE	260

N

		Volumes.		Pages.
NABLE	Instr. de musique.	II	Sorte de psaltérion	302
NACAIRE	—	II		294
NAPPE	Meubles	I	Nappe double, nappe de table	191
—	—	I	Nappe d'autel (fig. 1)	191 à 193
NATTE	—	I		193
—	Vêtements	III	Emploi des fausses nattes dans la coiffure	178 à 253
NAVETTE	Ustensiles	II	Fig. 1	133 et 134
NEF	—	II	Fig. 1	134 à 136
NIELLE	Orfévrerie	II	*Ornementation obtenue par une gravure faite sur or ou argent, et remplie d'une substance noire brune (sulfure d'argent)*	231
—	Meubles	I	Pl. I. Table d'autel portatif, en jaspe oriental, avec bordure d'argent niellé	19
—	Orfévrerie	II	Pl. L. Collet d'un fourreau d'épée franke, musée de Cluny	232
—	—	II	Fig. 24. Nielles du reliquaire de Saint-Oswald, fabrication rhénane, xiii^e siècle	233, 234
NOEUD	Vêtements	IV	Fig. 1 et 2	146 à 149
NOBLESSE	Résumé historique	I	Vie publique de la noblesse féodale, religieuse et laïque	301 à 345
—	—	I	Vie privée de la noblesse féodale	347 à 401
NOCES	—	I		323 à 328

O

		Volumes.		Pages.
OBJETS de toilette.	VÊTEMENTS	III	Objets de toilette, vêtements, bijoux de corps.	1 à 479
—	—	IV		1 à 507
OBSÈQUES	RÉSUMÉ HISTORIQUE.	I		328 à 342
ŒUVRE	VÊTEMENTS	IV	Œuvre à l'aiguille.	149
OISEAU	OUTILS	II	Fig. 1	523 et 524
OLIFANT	INSTR. DE MUSIQUE.	II	Fig. 1	295 à 297
OREILLER	MEUBLES	I		196
ORFÈVRERIE	ORFÈVRERIE.	II	Pl. XXXIV à L.	167 à 239
—	—	II	§ 1. Travail des métaux précieux	167 à 230
—	—	II	§ 2. Nielles	231 à 237
ORFROIS	VÊTEMENTS	IV	Fig. 1 à 11	149 à 161
ORGUE	INSTR. DE MUSIQUE	II	Orgue de main (fig. 1 à 3)	297 à 300
ORIFLAMME	ARMES	VI		203 à 207
ORINAL	USTENSILES	II		137
OS	MEUBLES	I	Emploi de l'os sculpté dans la fabrication des coffrets.	84
OSTENSOIR	USTENSILES	II		137 et 138
OTEVENT	MEUBLES	I	Paravent à feuilles, xve s.	197
OULE	USTENSILES	II		138
OUTILS	OUTILS	II	Outils, outillages	481 à 532
OVIER	USTENSILES	II	Fig. 1	138 et 139

P

		Volumes.		Pages.
PAILE.	Vêtements	IV		161 à 163
PAILLE.	Résumé historique.	I	Investiture par la paille.	342
—	—	I	Renoncement à l'hommage par la paile.	344
PAIX.	Ustensiles	II		139 et 140
PALETTE.	—	II		140 et 141
PALLETOT	Vêtements	IV		163
PALLIUM.	—	IV	Fig. 1 à 4.	163 à 168
PANSIÈRE.	Armes	VI	Fig. 1 à 6.	207 à 212
—	—	VI	Fig. III. Pansière du xv^e siècle.	208
PAPILLOTTE	Vêtements	IV		168
PARAVENT	Meubles	I		196 à 198
PARCHEMINS PLIÉS	—	I	Sorte d'ornementation de bois sculpté en forme de *parchemins pliés*.	13, 14
PAREMENT	—	I	Parement d'autel.	198 à 200
—	—	I	Pl. V. Parement de lutrin, cathédrale de Sens, xi^e siècle	184
—	Vêtements	IV		168 et 169
—	Armes	VI	Fig. 1.	212 à 215
—	—	VI	Fig. II. Parement d'armes, xiv^e siècle.	214
PARURE.	Orfévrerie	II	Fig. VI. Fragment de parure, x^e siècle	182
—	Vêtements	IV	Fig. XVII. Parure de dame noble (1430).	40

		Volumes.		Pages.
PARURE.	—	IV	Fig. XXV. Parure de gentilhomme, xve s.	50
—	—	IV	Fig. XXX. Parure de damoiselle (1480)	57
—	—	IV	Fig. XII. Parure d'impératrice d'Orient, xie siècle.	110
PAS-D'ARMES.	JEUX, PASSE-TEMPS	II	Sorte de joute.	394
PASSADOUX.	ARMES	V	Flèche à fer plat et triangulaire.	431
PASSANT	VÊTEMENTS	IV		169
PASSEMENTERIE	—	IV	Voyez ORFROIS.	149
PASSE-TEMPS.	JEUX, PASSE-TEMPS	II		331 à 478
PATÈNE	USTENSILES	II		141
PATENOTRES	VÊTEMENTS	IV		169 et 170
PATINS	—	IV		170 et 171
PAVILLON.	ARMES	VI	Voyez TREF.	340
PAVOIS.	—	VI	Fig. 1 à 5.	215 à 221
PEIGNE.	VÊTEMENTS	IV	Fig. 1 à 3.	171 à 175
PEINTURE.	MEUBLES	I	Application de la peinture à la décoration du mobilier : armoires, bahuts, châsses, lits, toiles, etc.	9, 12, 70, 162, 279
PELIÇON	VÊTEMENTS	IV	Fig. 1 à 28.	175 à 205
PELLE	USTENSILES	II	Fig. 1.	141 et 142
—	OUTILS	II		524
PENNON.	ARMES	VI	Fig. 1 à 4.	221 à 224
PENTACOL.	VÊTEMENTS	III	Médaillon suspendu à un collier.	260
PÉNULE.	—	III	Sorte de cape.	91
PERCHE.	ARMES	V	Perche servant à suspendre les pièces de l'armure (fig. 23).	98
PERRUQUE	VÊTEMENTS	IV		205
PICOIS	OUTILS	II		524
—	ARMES	VI	Hache-picois (fig. 8).	14
—	—	VI	Marteau-picois (fig. 1).	180
PIEDS-D'OURS.	—	VI	Voyez SOLERETS.	278

TABLE ALPHABÉTIQUE DES MATIÈRES 473

		Volumes.		Pages.
PIÉTON	TACTIQUE	VI	Organisation des piétons en corps armés uniformément	405
PIEU	ARMES	VI		224 et 225
PIGACHE	VÊTEMENTS	IV		205
PIGNÈRE	—	IV		205
PILA, PILOTA	JEUX, PASSE-TEMPS	II		475 et 476
PINCE	VÊTEMENTS	IV	Fig. 1	206
PINCETTES	MEUBLES	I	Pincettes de landier (fig. 1)	145
—	USTENSILES	II		142
PIOCHE	OUTILS	II	Fig. 1	524 et 525
PIQUE	TACTIQUE	VI	Arme des fantassins suisses	399
PIQUIERS	—	VI	Rôle des piquiers dans la tactique du moyen âge	399 à 420
PLACET	MEUBLES	I		200
PLASTRON	ARMES	VI		225
PLAT	USTENSILES	II		142
—	—	II	Pl. XXXIII. Plat en terre cuite émaillée, xiie s.	146
—	—	II	Pl. XXXII. Plat, terre cuite vernissée, Pierrefonds, xive siècle	147
PLATEAU	MEUBLES	I	Surtout de table	243
PLATES	ARMES	VI	Fig. 1 à 10	225 à 241
—	—	VI	Fig. 2. Harnois de plates, xive siècle	226
PLOMMÉE	—	VI	Fig. 1	241 et 242
PLOMMEL		V	Pommeau de l'épée	360
PLUME	VÊTEMENTS	IV		206 et 207
PLUMES	MEUBLES	I	Lits de plumes au xve s.	169
PLUVIAL	VÊTEMENTS	III	Voyez CAPE	90
POÊLE	MEUBLES	I	Fig. 1	200 à 202
POÊLE	USTENSILES	II	Poêle à frire	143
POINÇON	OUTILS	II		525
POIRÉ	ARMES	VI	Fig. 1	242

	Volumes.		Pages.
POITRINAL	ARMES	VI Trait à poudre	333
POMME	USTENSILES	II Pomme à réchauffer et à refroidir	143
PONTELET	ARMES	VI	242
PORTE-MANTEAU	RÉSUMÉ HISTORIQUE	I Perces ou perches	360
PORTIÈRES	MEUBLES	I Voyez TAPIS	269
POT	USTENSILES	II Pot de nuit (ORINAL)	137
—	—	II Fig. 1	143 à 148
POTERIES	—	II Pl. XXXII. Assiette en terre cuite émaillée, à Saint-Antonin, XIIe s.	146
—	—	II Pl. XXXIII. Ecuelle en terre cuite vernissée, à Pierrefonds, XIVe s.	147
POTS à AUMONE	—	II Voyez SEAU	153
POUDRE	ARMES	VI Voyez TRAIT A POUDRE	318
POULAINE	VÊTEMENTS	IV	207 et 208
POURPOINT	—	IV Fig. 1 à 4	208 à 212
POURSUIVANT	JEUX, PASSE-TEMPS	II Poursuivant d'armes	342
PRESSOIR	OUTILS	II Fig. 1	525 et 526
PRIE-DIEU	MEUBLES	I Fig. 1	202 et 203
PROJECTILES	ARMES	VI Projectiles à feu	318
PSALTÉRION	INSTR. DE MUSIQUE	II Fig. 1 à 6	301 à 305
PUCELLE (la)	TACTIQUE	VI Jeanne d'Arc, dite *la Pucelle*, sous les murs d'Orléans ; enthousiasme que sa présence excite dans l'armée ; la promptitude dans les décisions remplace les incertitudes et les atermoiements	388
—		VI Bataille de Patai, défaite complète des Anglais	389
—		VI Avec Jeanne finit le rôle des féodaux et commence celui des armées nationales, secondées par l'artillerie	390
PUISETTE	USTENSILES	II Fig. 1	148
PUPITRE	MEUBLES	I Voyez LUTRIN	175

Q

		Volumes.		Pages.
QUARREL	Meubles	I	Fig. 1 et 2	203 et 204
—	Armes	V	Voyez Carreau	251
QUARTIER	Résumé historique	I	Quartiers de noblesse représentés par le nombre des écus armoyés	380
QUENOUILLE	Outils	II		526 et 527
QUEUE	Meubles	I	Queue de landier	149, 150
—	Jeux, passe-temps	II	Sorte de joute; costume du jouteur dans une course à la queue (fig. 22)	402
—	Armes	VI	Garniture de queue de cheval, fin xv^e siècle (fig. 40)	82
QUEUGNIETTE	Outils	II	Voyez Hache	507
QUEUVRE-CHIEF	Vêtements	III	Couvre-chef	322
QUEUX	Résumé historique	I	Description de l'écrin d'un queux (cuisinier) du xiv^e siècle	382
QUEVRECHIEZ	Vêtements	IV		243
QUILLONS	Résumé historique	I	Quillons de l'épée du tournoyeur (fig. 9)	356
—	Armes	V	Garde de l'épée de combat	360
—	—	VI	Garde de la miséricorde (fig. 2)	205
QUIRIE	—	V	Voyez Cuirie	306
QUINTAINE	Jeux, passe-temps	II		406 et 407
QUITERNE	Instr. de musique	II	Voyez Guiterne	276

R

		Volumes.		Pages.
RABOT.....	OUTILS.....	II	Fig. 1.........	527 et 528
RASOIR.....	—	II		528
RATELIER...	MEUBLES.....	I	Voyez HERSE.....	121 à 123
RATIONAL.....	VÊTEMENTS.....	IV	Fig. 1.........	213 et 214
REBEC.....	INSTR. DE MUSIQUE.	II	Voyez RUBEBE.....	306
RÉCEPTION.....	RÉSUMÉ HISTORIQUE.	I	Réception dans les châteaux féodaux, xive s.	352
RÉCHAUD.....	MEUBLES.....	I	Réchaud de landier, (fig. 1 et 2)....	145
—	—	I	Fig. 1 à 5.......	205 à 210
RECOMMANDÉ.....	JEUX, PASSE-TEMPS.	II	Chevalier *recommandé*, c'est-à-dire jugé indigne d'être ménagé dans un tournoi; causes de cette indignité; punition infligée au coupable (fig. 5)..	349 et 350
RECONNAISSANCE.	ARMES........	V	Reconnaissance d'écus: blasons, figurés sur l'écu........	358
RÉFRÉDOER...	USTENSILES.....	II	148 et 149
RELIQUAIRE...	MEUBLES.....	I	Fig. 1 à 14......	210 à 232
—	—	I	Pl. VII. Reliquaire, chef de saint Oswald, provenant du trésor de la cathédrale de Hidelsheim, argent repoussé, orné de niellés, pierres précieuses et perles, fabrication rhénane, xiiie siècle...	211
—	ORFÉVRERIE....	II	Fig. 24. Nielle dudit reliquaire.....	233 et 234

TABLE ALPHABÉTIQUE DES MATIÈRES 477

		Volumes.		Pages.
RELIQUAIRE	—	II	Fig. 8 à 10. Reliquaire de St-Sixte, trésor de la cathédrale de Reims.	186 à 188
—	—	II	Pl. XXXV. Ensemble dudit reliquaire.	186
REMBOURRÉ	JEUX, PASSE-TEMPS.	II	Cottes et ceintures rembourrées pour l'exercice de la joute.	377, 400
RENONCEMENT	RÉSUMÉ HISTORIQUE.	I	Renoncement à l'hommage.	344
REPOUSSÉ	ORFÉVRERIE.	II	*Métal modelé au marteau*	171, 180, 184, 186, 190 et 207
RÉSUMÉ HISTORIQUE.	RÉSUMÉ HISTORIQUE.	I		293 à 431
—	—	I	Introduction	293
—	—	I	Vie publique de la noblesse féodale, religieuse et laïque.	301
—	—	I	Vie privée de la noblesse féodale.	347
—	—	I	Fabrication des meubles : le huchier, l'écrinier, l'imagier, le lampier.	370
—	—	I	Vie privée de la haute bourgeoisie.	403
—	—	I	Conclusion	419
RÉTABLE	MEUBLES	I	Fig. 1 et 2	232 à 238
—	—	I	Pl. VIII. Rétable de cuivre repoussé et doré, provenant de Coblentz, aujourd'hui déposé dans le trésor de l'abbaye de Saint-Denis, xiie siècle.	234
—	—	I	Pl. IX. Rétable déposé dans le collatéral sud de l'église de Westminster, xiiie siècle, détails de peinture.	237
—	—	I	Pl. XXII. Rétable de Westminster, détails des applications en verres colorés et dorés, xiiie s.	388

	Volumes.		Pages.
RÉTABLE.	ORFÉVRERIE	II Fig. 1 et 2. Rétable, dit : écrin de Charlemagne	173 et 174
—	—	II Pl. XXXIV. Sommet dudit rétable	174
ROBE.	VÊTEMENTS . . .	IV Fig. 1 à 63	214 à 303
—	—	IV Fig. I. Robe de roi carlovingien. . . .	228
—	—	IV Fig. IX. Robe de dame noble, XIIe siècle . .	240
—	—	IV Fig. LXII. Robe-pelisse de gentilhomme. XVe s.	308
—	—	IV Fig. LXIII. Robe de dame noble, XVe siècle.	308
ROBES D'ORFÉVRERIE.	—	IV Robes de cérémonies, à la cour de Bourgogne	46
ROBES-LINGES. . .	— . . .	III Nom de la chemise à la fin du XIVe siècle . .	176
ROC.	JEUX, PASSE-TEMPS.	II Fer émoussé de la lance de la joute	367
ROCHET.	VÊTEMENTS . . .	IV Fig. 1 à 6.	308 à 314
—	ARMES	VI	243
ROI-D'ARMES . .	JEUX, PASSE-TEMPS.	II Rôle du roi d'armes dans les tournois . .	341
RONCONE. . . .	ARMES	IV Arme d'hast italienne.	24
RONDACHE . . .	—	VI Fig. 1 à 11	243 à 254
RONDELLE . . .	—	VI Fig. 1 à 3. Rondelle de lance.	254 à 256
ROQUET.	VÊTEMENTS . . .	III Sorte de bliaut . . .	58
ROSEAU.	USTENSILES. . . .	II Voyez CHALUMEAU . .	51
ROTE.	INSTR. DE MUSIQUE .	II	30
ROTISSOIR . . .	USTENSILES . . .	II	149
ROUELLE. . . .	ARMES	VI Rondache.	243
ROUET	OUTILS.	II	528
ROULEAU. . . .	USTENSILES. . . .	II	149
RUBÈBE	INSTR. DE MUSIQUE.	II Fig. 1.	306 et 307

S

		Volumes.		Pages
SABOT	Vêtements	III	Chaussure des paysans.	172
—	—	IV		315
SACHET	—	IV		315
SACRES	Résumé historique	I		301 à 311
SALADE	Armes	VI	Fig. 1 à 18	257 à 273
—	Jeux, passe-temps	II	Salade de jouteur (fig. 5 à 7)	375, 378
SALIÈRE	Ustensiles	II	Fig. 1 et 2	149 à 152
SALLES	Résumé historique	I	Grandes salles destinées aux cérémonies et aux fêtes de la noblesse féodale	366
SAMBUE	Vêtements	IV		315 et 316
SAQUEBUTE	Instr. de musique	II		308
SCAPULAIRE	Vêtements	IV	Fig. 1	316 et 317
SCEAU	—	IV		317 à 320
SCEPTRE	—	IV	Fig. 1 à 10	320 à 327
SCIE	Outils	II	Fig. 1	529
SCOPÈTE	Armes	VI	Trait à poudre	327
SCRIPTIONALE	Meubles	I	Fig. 1 à 5	238 à 243
SEAU	Ustensiles	II	Fig. 1	152 et 153
SEILLE	—	II	Voyez Seau.	152
SELLE	Armes	VI		297
SERINGUE	Ustensiles	II	Fig. 1	153 à 155
SERPE	Outils	II	Fig. 1	529

		Volumes.		Pages.
SERPENT	Instr. de musique	II	Fig. 1	308 et 309
SERRURE	Meubles	I	Entrée de serrure d'armoire, xv^e siècle.	14, 16
—	—	I	Serrure de bahut, xiv^e s.	27
—	—	I	Serrure de coffret, xiv^e et xv^e siècles.	76
—	Résumé historique	I	Serrure d'écrin.	381
—	—	I	Pl. XXIII. Serrure à bosse, xiv^e siècle.	390
SERRURIER (le)	—	I	Visite dans l'atelier d'un serrurier, xiv^e s.	389 à 394
—	—	I	Pl. XXIII. Serrure, xiv^e s.	390
—	—	I	Pl. XXIV. Pied de cierge pascal, xiii^e siècle.	391
—	—	I	Pl. XXV. Vertevelle de meuble, xiv^e siècle.	392
—	—	I	Pl. XXVI. Candélabre de fer.	393
SERTISSAGE	Orfévrerie	II	*Maintenir une pierre, une plaque d'émail, des morceaux de verre à l'aide d'une lamelle de métal soudée ou rivée sur un fond.*	208, 209, 212, 223
SERVANTE	Meubles	I	Crédence mobile montée sur des roulettes.	89 à 92
SERVICE	Résumé historique	I	Service chez les bourgeois.	409
—	—	I	Service pendant les repas.	413
SIGLATON	Vêtements	IV	Fig. 1	327 à 329
SIGNET	—	VI	Voyez Sceau.	317
SISTRE	Instr. de musique	II	Voyez Frête.	272
SOLERET	Armes	VI	Fig. 1 à 6	273 à 278
SOQ	Vêtements	IV	Fig. 1	329 à 331
SOUDURE	Orfévrerie	II	*Soudure des métaux entre eux*	172, 178, 180, 181, 186, 190, 195 et 202
SOUFFLET	Résumé historique	I	Soufflet de forge	400

TABLE ALPHABÉTIQUE DES MATIÈRES

		Volumes.		Pages.
SOUFFLET	USTENSILES.	II	Voyez BUFFET.	42
SOULIER	VÊTEMENTS.	IV	Fig. 1 à 8.	331 à 340
SOURQUENIE	—	IV	Sorte de surcot.	365
SOUTANE	—	IV		340 à 341
SPALLIÈRE	ARMES.	IV	Fig. 1 à 17.	278 à 297
STALLES	MEUBLES.	I	Voyez FORME.	115 à 120
SUAIRE	VÊTEMENTS.	IV		341
—	—	III	Pl. VII. Fragment du suaire de Sens.	360
—	—	III	Pl. VIII. Fragment du suaire de Troyes, XIVe s.	361
SULARIUM	—	IV	Fig. 1.	341 à 343
SURCEINTE	—	IV		343
SURCOT	—	IV	Fig. 1 à 42.	343 à 395
—	—	IV	Fig. 30. Surcot de Louis II de Bourgogne (1400).	380
—	ARMES.	VI	Fig. 1 à 11.	297 à 307
SURPLIS	VÊTEMENTS.	IV	Fig. 1 et 2.	395 à 398
SURTOUT	MEUBLES.	I	Surtout de table.	243 et 244
SUSPENSION	—	I	Tabernacles suspendus, forme de colombes (fig. 5 et 6).	249 à 251
—	—	I	Tabernacles suspendus, custode accrochée sous un dais (fig. 7 et 7 bis).	251 à 253
SYDOINE	VÊTEMENTS.	IV	Linceul.	76

VI. — 61.

T

		Volumes.		Pages.
TABAR	Vêtements	IV		398
—	Armes	VI		307
TABERNACLE	Meubles	I	Fig. 1 à 7 bis	244 à 253
TABLE	—	I	Fig. 1 à 9	253 à 264
TABLEAU	—	I	Fig. 1 et 2	264 à 269
TABLETTES	Ustensiles	II	Fig. 1 et 2	155 à 158
TABLIER	Vêtements	IV		398
TABOURET	Meubles	I	Voyez Placet	200
TACTIQUE	Armes	VI	Tactique des armées françaises pendant le moyen âge	363
—	—	VI	Tactique des armées romaines (fig. 1 et 2)	364 à 368
—	—	VI	Bataille d'Hastings	369
—	—	VI	Bataille de Bovines sous Philippe-Auguste	370
—	—	VI	Armées chrétiennes en Orient	371
—	—	VI	Organisation de l'armée féodale	372
—	—	VI	Discrédit de l'infanterie pendant les XIIIe et XIVe siècles	373
—	—	VI	Bataille de Crécy (fig. 3)	374 à 376
—	—	VI	Bataille de Poitiers	376 à 379
—	—	VI	Tactique de Bertrand du Guesclin	379 à 381
—	—	VI	Bataille d'Azincourt (fig. 4 à 6)	381 à 387
—	—	VI	Tactique française vers 1430. — Jeanne d'Arc, le siège d'Orléans	387 à 391
—	—	VI	Organisation de l'artillerie à feu	391

TABLE ALPHABÉTIQUE DES MATIÈRES

		Volumes.		Pages.
TACTIQUE.	ARMES.	VI	Compagnies des ordonnances du roy	392
—	—	VI	Premiers éléments des manœuvres sur le terrain.	394
—	—	VI	Bataille de Montlhéry (fig. 7).	396
—	—	VI	Infanterie suisse : bataille de Granson	399
—	—	VI	— bataille de Morat.	400
—	—	VI	— bataille de Marignan	401
—	—	VI	Causes de nos désastres aux xive et xve siècles.	402
—	—	VI	Ordres de bataille, xve et xvie siècles (fig. 8 à 13).	405 à 414
—	—	VI	La fortification passagère (fin du xve s.).	414 et 415
—	—	VI	Rôles de l'artillerie, de la cavalerie et de l'infantie (arquebusiers, archers, piquiers) aux xve et xvie s. (fig. 14 à 17).	417 à 422
—	—	VI	Transformation de la tactique au xviie s.; la tactique devient une science.	422 à 424
TALEVAS.	ARMES.	VI		307
TAMBOUR.	INSTR. DE MUSIQUE.	II	Fig. 1 à 3	309 à 312
TAPIS.	MEUBLES	I	Fig. 1 à 3.	269 à 279
TAPISSERIE.	—	I	Tapisserie de Bayeux, xie siècle.	274
—	—	I	— de la cathédrale d'Auxerre, xe s.	269
—	—	I	— de la cathédrale de Reims, xve et xvie siècles.	275
—	—	I	— de la cathédrale de Sens, xve s.	275
—	—	I	— de la cathédrale de Troyes, xve s.	274

		Volumes.		Pages.
TAPISSERIE	MEUBLES	I	Tapisserie de Charles le Téméraire, xv° s.	277
—	—	I	— dans les chambres	275
—	—	I	— dans les rues	276
—	—	I	— de Montpezat, xvi° siècle	275
TAPISSIERS	—	I	Corporation des tapissiers	270
TARGE	ARMES	VI	Fig. 1 à 5	307 à 321
TARIÈRE	OUTILS	II		530
TASSE	USTENSILES	II		158 et 159
TASSEAU	VÊTEMENTS	IV	Agrafe de manteau	110
TASSETTE	ARMES	VI	Fig. 1 à 5	312 à 317
TENAILLE	USTENSILES	II	Voyez PELLE	141
—	OUTILS	II		530
—	ARMES	VI		318
TENANT	JEUX, PASSE-TEMPS	II	Tenant d'armes	387, 403
TENTE	ARMES	VI	Voyez TREF	340
TÊTIÈRE	—	VI		318
TIARE	VÊTEMENTS	IV	Fig. 1 à 4	398 à 403
TINEUL	OUTILS	II	Bâton de porteur d'eau (fig. 3)	485
TIRTIFEUX	USTENSILES	II	Voyez PELLE	141
TISSERAND	OUTILS	II	Corporation des tisserands	523
TISSUS	VÊTEMENTS	III	Voyez ÉTOFFES	356
TOILE	MEUBLES	I		279
—	RÉSUMÉ HISTORIQUE	I	Toile cirée devant les fenêtres	408
TOILETTE	—	I	Toilette des femmes	361,379,381
—	—	I	Pl. XIX. Écrin de toilette	379
—	—	I	Pl. XX. Le même écrin, ouvert	380
—	VÊTEMENTS	IV	Fig. 1 à 32	403 à 495
—	—	IV	Fig. XVII. Dame noble (1430 environ)	39
—	—	IV	Fig. XXV. Gentilhomme, commencement du xv° siècle	50
—	—	IV	Fig. XXX. Damoiselle (1480 environ)	57

TABLE ALPHABÉTIQUE DES MATIÈRES 485

		Volumes.		Pages.
TOILETTE.	Vêtements	IV	Fig. XII. Impératrice d'Orient, xi^e siècle	110
—	—	IV	Fig. VII. Roi carlovingien, x^e siècle.	229
—	—	IV	Fig. IX. Dame noble, fin xii^e siècle.	240
—	—	IV	Fig. LXII. Gentilhomme, fin xv^e siècle	308
—	—	IV	Fig. LXIII. Dame noble, fin xv^e siècle	308
—	—	I	Fig. XXX. Louis II, duc de Bourgogne (1400).	380
—	—	IV	Fig. XXVI. Dame vénitienne, xv^e siècle	460
—	—	IV	Fig. XXIX. Gentilhomme français, xv^e siècle	464
—	—	IV	Fig. XXX. Compagnon della Calza, Venise, xv^e siècle.	465
TOMBEAU	Orfévrerie	II	Pl. XLI. Emaux du tombeau de Geoffroy le Bel, xii^e siècle	218
—	—	II	Pl. XLIII. Emaux du tombeau du prince Jean, fils de saint Louis, xiii^e siècle	221
—	—	II	Pl. XLIV. Bordures dudit tombeau	221
—	—	II	Fig. 23. Tombeau de l'évêque Ulger, à Angers, xii^e siècle	224
—	—	II	Pl. XLVI. Détails des émaux dudit tombeau	224
—	—	II	Pl. XLVII. Tombeau de l'évêque Philippe de Dreux, à Beauvais.	225
TORTIL.	Vêtements	III	Couronne de baron	321
TOUAILLE.	Meubles	I	Serviette pour la table.	191
—	Résumé historique	I	Serviette pour la toilette, xv^e siècle	381
TOUR	Meubles	I	Tabernacle en forme de tour	246
—	Outils	II	Fig. 1. Tour à tourner.	530 et 531
TOUREZ.	Vêtements	IV	Fig. 1 à 4.	495 à 497

		Volumes.		Pages.
TOURNOI	JEUX, PASSE-TEMPS.	II	Fig. 1 à 14	332 à 366
—	—	II	Pl. LIII. Tournoyeur, xv^e siècle	355
—	—	II	Pl. LIV. Le prix du tournoi	366
TRAIT À POUDRE	ARMES	VI	Fig. 1 à 9	318 à 340
—	—	VI	Fig. IV. Tireur se servant du trait à poudre sans l'aide de la fourchette	332
—	—	VI	Fig. V. Trait à poudre soutenu par la fourchette	332
TRANCHOIRE	USTENSILES	II		159
TRAVAIL	ORFÈVRERIE	II	Travail des métaux précieux	169
—	—	II	Travail au burin	186, 188
—	—	VI	Travail frisé	206
TREF	ARMES	VI	Fig. 1 à 7	340 à 351
TRÉMÉREL	JEUX, PASSE-TEMPS	II		468
TRÉPIED	USTENSILES	II	Fig. 1	159 à 161
TRESSOIR	VÊTEMENTS	IV		497
TREUIL	OUTILS	II		531
TRICTRAC	JEUX, PASSE-TEMPS	II	Jeu des *tables*	468
TRIPTYQUE	MEUBLES	I	Tryptique de bois, servant de reliquaire, XIII^e s. (fig. 10 à 13)	228 à 231
—	—	I	Triptyque de la salle du Parlement, à Paris, xv^e siècle	268
TROMPE	INSTR. DE MUSIQUE	II	Fig. 1 à 4	312 à 316
TRONC	MEUBLES	I	Fig. 1	279 à 281
TRONE	—	I	Fig. 1 à 6	281 à 290
TROUSSE	ARMES	VI	Fig. 1	351 à 353
TROUSSOIRE	VÊTEMENTS	IV	Fig. 1	497 à 499
TRUELLE	OUTILS	II		531
TRUMELIÈRE	ARMES	VI	Armure de jambes	353
TUNIQUE	VÊTEMENTS	IV		499
TYMBRE	INSTR. DE MUSIQUE	II	Fig. 1 à 3	316 à 318

U

		Volumes.		Pages.
UMBO	Armes	VI	Pièce du bouclier.	342
USTENSILES	Résumé historique	I	Ustensiles de cuisine, xiv^e siècle	362, 413
—	Ustensiles	II		3 à 166

V

VAIR	Vêtements	II	Sorte de fourrure	382
VAISSELLE	Résumé historique	I		413
—	Ustensiles	II		161 à 163
VALISE	—	II		163 et 164
VAN	Outils	II		532
VARLOPE	—	II	Sorte de rabot	528
VASES	Résumé historique	I	Vases sarrasinois, d'argent	396
—	—	I	Vases pour la table	413
VÉNERIE	Jeux, passe-temps	I	Art de la vénerie, veneurs.	415 à 430
VENTAILLE	Armes	VI	Fig. 1 à 3.	353 à 357
VERGE	Vêtements	IV		499 et 500
VERRERIE	Ustensiles	II	Fig. 1 et 2.	164 à 166
VERRES	Résumé historique	I	Verres collés sur meuble (Pl. XXII)	388

		Volumes.		Pages.
VERTEVELLE	Résumé historique	I	Pl. XXV. Vertevelle de meuble, xiv° siècle	393
VESTIAIRE	Meubles	I		290
VÊTEMENTS	Vêtements	III	Vêtements, objets de toilette, bijoux de corps	1 à 479
—	—	IV	— —	1 à 507
VIAIRE	Armes	V	Pièce du bacinet	157
VIE PRIVÉE	Résumé historique	I	Vie privée de la haute bourgeoisie (fig. 8)	403 à 417
—	—	I	Vie privée de la noblesse féodale. Pl. XII à XVII.	347 à 401
VIE PUBLIQUE	—	I	Vie publique de la noblesse féodale, religieuse et laïque	301 à 345
VIÈLE	Instr. de musique	II	Fig. 1 à 6	319 à 327
—	—	II	Pl. LII. Basse de viole, xv° siècle	324
VIELLE	—	II	Sorte de chifonie	247
VIOLE	—	II	Voyez Vièle	319
VIRETON	Armes	VI		357
VITRAGES	Résumé historique	I	Vitrages de fenêtres, xiv° siècle	408
VOILE	Meubles	I		290 à 292
—	—	I	Pl. X. Voile d'autel de toile teinte et brodée, xv° siècle	291
—	Vêtements	III	Voile de veuve	216, 217
—	—	III	Voile dans la coiffure	210, 250
—	—	IV	Fig. 1 à 3	500 à 504
VOUGE	Armes	IV	Fig. 1 à 4	357 à 362

W

		Volumes.		Pages.
WAMBISON	ARMES	V	Voyez GAMBISON.	437
WIGRE	—	VI	Voyez JASERAN	141

Y

YAUME	ARMES	VI	Voyez HEAUME	93
YMAGES	MEUBLES	I	Voyez IMAGES.	128
YMAGIERS	RÉSUMÉ HISTORIQUE	I	Corporation des Ymagiers-tailleurs et des Taillères-ymagiers	385

Z

ZIZARME	ARMES	V	Voyez GUISARME.	492

FIN DE LA TABLE ALPHABÉTIQUE.

Bar-le-Duc. — Imprimerie Comte-Jacquet.

www.ingramcontent.com/pod-product-compliance
Lightning Source LLC
Chambersburg PA
CBHW051344220526
45469CB00001B/104